香 港 電 影 評 論 學 會 叢 書 40

王家衛

的 映 畫 世 界

（2015版）

策劃：香港電影評論學會
主編：黃愛玲、潘國靈、李照興

王家衛的映畫世界
（2015版）

面對面談

附錄

鳴謝

再版序

《王家衛的映畫世界》再版，原來的兩位主編潘國靈和李照興事務繁忙，抽不出時間重續前緣，評論學會的朋友找上了我這名閒人來做這件事。珠玉在前，不敢造次，李焯桃、林錦波、陳志華、鄭傳鍏、劉嶸等幾位朋友義務相助，組成編委會，茶敘了幾次商討再版的方向。這本書二〇〇四年二月在香港初版，《2046》當時還未拍攝完成，同年十二月增訂版便補充了對這部影片的討論，翌年五月更出版了簡體字版。事隔幾近十年，二〇一五年也已在望，慢工出細貨的王家衛只完成了兩部長片──《藍莓之夜》（*My Blueberry Nights*，2007）和《一代宗師》（2013），但此期間修復並重新剪輯了《東邪西毒終極版》（2008），還拍了多部短片和廣告片。本書現在再版，當然要添加內容，討論這些新作，我們同時決定在原書的基礎上，對結構和內容做點微調，有所增也有所刪，以免篇幅過於臃腫。王家衛的創作力豐盈，這本書應隨之而不斷更新，將來可能會有「2046版」呢。

時間與記憶是王家衛電影的重要母題，我們在調整內容的過程中，特別補充了幾篇文章，發表時間正值有關的電影公映，是記錄，也是時代的觸覺。不同年代的觀點對讀，是極為有趣的觀照，其中如一九九四年在《信報》刊登的〈超晒班定扮晒嘢？──為《東邪西毒》擺武林大會〉，便是一篇重要的文獻，討論的已不只是王家衛的電影，還有影評人的位置，參與者各持己見互不相讓，現在讀來還可以聞到硝煙瀰漫的氣味；王家衛固然創意澎湃不避風險，九十年代的文化版編輯也膽識過人，敢於刊登這樣子逾萬字的座談記錄。本書新舊版之間的其他異同，這裡就不詳談了，留待讀者自己去發掘，這興許也是一種樂趣，大家可以到書店找尋，與二〇〇四年《王家衛的映畫世界》的初版、增訂版和二〇〇五年的簡體字版比讀。

藉此序言，特別鳴謝王家衛與澤東電影有限公司安排和授權相片的使用，寰亞電影發行有限公司的劇照授權，楊凡、Norman Wang和蒲鋒的熱心聯繫，眾位受訪者和新舊作者的支持，香港三聯書店副總編輯李安的推動和編輯莊櫻妮在編務上的照應，電影評論學會鄭超卓的耐性和細心。在這裡，更要感謝潘國靈和李照興，沒有他們的信任，這本《王家衛的映畫世界（2015版）》，不可能成得了事。

黃愛玲

橫移綜論

後八九與王家衛電影

朗天

一九八九年春夏之間，中國內地發生了一件令香港人良知發見、情意沸騰的大事。稍後，王家衛、王朔、村上春樹、周星馳，也許再加上昆德拉（Milan Kundera），紛紛成為香港觀眾/讀者的寵兒（其中有層級的區分，但這裡無意細論）。在《後九七與香港電影》那裡[1]，我嘗試勾勒出村上春樹和周星馳跟「後八九」的關係，本文則嘗試分析王家衛的作品如何適逢其會，在「後八九」的氛圍下一鳴驚人。

法國詩人及劇作家華萊里（Paul Valéry）有一句名言：「每個人都屬於兩個時代。」但在資訊爆炸的當下，也許每個人都意識到，自己何止屬於兩個時代！二十世紀以降，令人驚異的事物（其中一樣當然是電影）不斷出現，生活的不連續性、文化斷層已成為人們習以為常的身邊事，「時代」日趨繁多。日常生活中，我們每每身穿一個時代（打扮），口袋裡帶著另一個時代（書），想著的又是第三個時代。在創作方面，更是不同的時代的風格和技巧都可以，甚或經常碰撞拼湊在一起，無論你是否喜歡這叫作「後現代」，又無論你是否把「後現代」視為一個時代。

也許不會有太多人否認，王家衛的電影屬於六十年代。這個「屬於」當然不止是那種電影故事的時代背景，又或者作品呈現的時代氛圍。這個「屬於」毋寧是一種基本情調的繫連、一個底子、一個終極回歸的方向。《阿飛正傳》正面揭露了這張底牌，《花樣年華》則在光影與聲音的講究安排中，企圖更純粹地呈現這個底子。

同樣不會有太多人否認，王家衛的電影屬於九十年代。這次，這個「屬於」大抵跟創作人何時建立他的創作風格，以及這種風格帶有哪個時代特性相關。我們現在都慣於用「後現代」去為王氏作品標籤──搖晃的鏡頭、碎片般的敘事、拼貼和半隨意的創作方式、大量罐頭音樂的使用、自我封閉式的獨白……觀眾不難為這些找到九十年代的對應。九十年代，正是一個MTV或MV普及，「後現代」成為香港時髦術語的時代。經常戴著墨鏡，一副酷樣子的王家衛棲身其中，彷彿最適合不過。

王家衛的時間感覺

六十年代和九十年代的並置，當然也可以視為在九十年代回望六十年代，而對之進行重構/虛構的結果。正如不少人指出，王家衛作品的獨特時間感覺令所有歷史感都被抽掉了，他的人物和故事彷彿在一個沒有時代實感的時空出現和發生，所謂「六十年代」的人與事，只不過成為某種風格某種型號放置在等待觀賞呼喚觀賞的位置。

也許，《花樣年華》片末的字幕已說明了一切：「那些消逝了的歲月，彷彿隔著一塊積著灰塵的玻璃，看得到，抓不著。他一直在懷念著過去的一切，如果他能衝破那塊積著灰塵的玻璃，他會走回早已消逝的歲月。」

「那塊積著灰塵的玻璃」，某意義上，不也就是我們的電影鏡頭嗎？「看得到，抓不著」，不正也是王家衛電影中人與事的朦朧氛圍嗎？愈是這樣，花非花，霧非霧，「六十年代」彷彿成為了某種慾望對象，它不再，也不必帶有實質的社會性，它只不過成了一個符號，載著其特定內容而貫串在王家衛的作品中。這些內容，換了一個名稱，也是可以的，像《重慶森林》的人物，不是都可以視為九十年代的阿飛嗎？探員223（金城武飾）、探員663[2]（梁朝偉飾）、戴金假髮的女殺手（林青霞飾）、自稱聽吵耳音樂好不去想東西的快餐店女子（王菲飾）……而在《東邪西毒》中，王家衛更走了一條和原著作者金庸迥異的路——當金庸汲汲為他的武俠小說人物尋找時代對應，製造歷史感時，王家衛的歐陽鋒（張國榮飾）、黃藥師（梁家輝飾）和洪七（張學友飾）卻儼然是《阿飛正傳》中人物的翻版。（你完全可以視黃藥師為古代版的旭仔——「為了想知道被人鍾意的感覺，結果傷害了很多人」。）《東邪西毒》借用的武俠時空和「武林」本身的完全虛構性，更可謂赤裸裸地展示了《阿飛正傳》和《花樣年華》中的「時代」和「歷史」畢竟抽象到哪個程度。

抽空的歷史感，每每借助獨特的時間感覺予以表現。《阿飛正傳》中開首一段膾炙人口的唸白充份作出了顯示：

一九六〇年四月十六日下午三點。之前的一分鐘你和我在一起，因為你我會記住這一分鐘。從現在開始我們便是一分鐘的朋友。這是事實，你改變不了，因為已經過去了。

一九六〇年四月十六日下午三點。完完全全的數字，之前旭仔（張國榮飾）叫蘇麗珍（張曼玉飾）望著他的腕錶，一起等著那一分鐘過去，那一分鐘究竟發生了甚麼？——你可以說甚麼也沒有發生，但你也可以說兩人在共同等待中交換了某種感覺，又或者更貼切點說，正是這種沒有甚麼的甚麼成為了他倆的共感。這一分鐘是抽空了的，但這份抽空本身便是一種感覺。日期和時間並不指涉旭仔和蘇麗珍身處地南華會之外的實際社會時空，它只是數字本身。這些數字在如此這般的符號表達下滲出了那份曖昧、朦朧、不必有過去，更不必有將來的感覺。別忘記，那一切在懶洋洋的下午發生。

懷舊的音樂、仿六十年代的場景和服裝、電影進行的節奏，無疑都是某些可讓觀眾賴以進入故事時代的設計/佈置。但實際上，電影的時空其實是被凝固了。因而，觀眾因之而進入的，只不過是極之風格化了的藝術時空。而這藝術時空，在王家衛那裡，便是充塞著「生命中不能承受之輕」，不會有結局，不會有將來的感懷。而這種感懷，對經歷了「八九」的香港人來說，固然大有共鳴之處，而王家衛那種把相關感覺美學化、輕盈化（不過是重中之輕，輕中有重）、化之為極度鑒賞對象的做法，則更可說為港人提供了一種情緒和思想上的出路。

忘卻是命運

一九八八年，捷克流亡小說家昆德拉的《生命中不能承受之輕》被改編成電影《布拉格之戀》（*The Unbearable Lightness of Being*，1988）。電影一九八九年在香港很受歡迎，昆德拉的其他小說也開始在香港知識分子和文化界中走紅。《生命中不能承受之輕》其中一個重要課題便是生命存在的「輕」「重」對舉；主角去國之後，為了沉重的價值選擇回祖國居住，並且在一次意外中死去，但他的他我（alter ego）卻透過他的紅顏知己在他鄉繼續存活。昆德拉這本小說在在提醒讀者故事是在蘇聯入侵捷克後發生的，歷史感躍然紙上，但他對「輕」與「重」的處理——沒有把「輕」放諸「重」之下，也沒有把「重」

放於「輕」背後，無疑對「後八九」情勢，起有某種思想上的開通作用。

昆德拉在另一本作品《笑忘書》中處理記憶和忘記的問題，該書一開始便把捷克一個把歷史抹殺的場面描述出來——本來和領袖極之親近的革命同志，下台之後連跟領袖一起在廣場和群眾會面的影像也被抹掉了，留下的只有當時他為領袖戴上，原本屬於他的皮帽。然後昆德拉寫下了以下的名言：

人與權力的鬥爭正是記憶與遺忘的鬥爭。

歷史跟人開的最大玩笑不外是：過去一代的委曲苦難，被年輕一代遺忘了；昨天的事，今天的人淡忘了。暴行、屠殺、仇恨、種種不道德的事……都可因為時間推移而被淡化，到了一個地步，沒有人再提起，宛如沒有發生過一樣。這正好便是「後八九」「不想記起，未敢忘記」的執著與矛盾所在。

更重要的是，昆德拉處理的遺忘，並不只有指向不公正的一面，因為「忘卻既是絕對的不公正，也是絕對的慰藉」（〈六十七個詞〉）。[3]人類可以透過下意識的忘卻，把失敗和恥辱退藏於密，因而可以改寫自己的歷史，可以改變過去，重新生活；小說透過虛構做的，有時也不過如此，只有遺忘，也才有不斷的小說創作出現。

小說如是，電影亦然。

電影之永恆性，正正在於發現，並能表現/呈現出自身之真實（電影是屬於「現代」的）。而這，也正正基於作者可以忘卻，觀眾可以忘卻——人忘卻了存在，生產了藝術。

記憶和忘記，同樣是王家衛作品中極重要的主題。不消提《東邪西毒》中他和林青霞「東方不敗」形象〔源自徐克，後來成為一種媚俗（kitsch）〕開的失憶/雙重人格玩笑，以及貫串全片的「醉生夢死」忘情陷阱了，在更接近「八九民運」的《阿飛正傳》，來自香港的警察/水手阿超（劉德華飾），向在菲律賓的火車上臨死的旭仔問，一九六〇年四月十六日下午三

點他在幹甚麼呢，旭仔問他為甚麼要這樣問，阿超便這樣答：

> 沒甚麼，我有個朋友考我的記憶力，她問我那天做了甚麼，我倒忘了，你呢？
> 是她告訴你的？
> 我還以為你已忘記了。
> 要記住的我永遠會記得……如果你有機會碰上她的話，你跟她說我甚麼都忘了，這樣大家會好過一點。
> 我不知道還有沒有機會再碰上她，也許再碰到她的時候她已把我忘記了。

忘記，成為一種有型有格的手段；透過表面忘記去面對不能處理的傷痛——觀眾在電影中找到肯定。「要記住的我永遠會記得」，這種承諾完全滿足了道德心，而在口頭和行為上的忘懷，反而只會增添事情的浪漫。而且一切試探，也不過是害怕被忘記而已——忘記歷史，好不讓歷史先忘記自己。

之後，王家衛更透過《墮落天使》裡另一個阿飛（黎明飾演的殺手）和女孩（莫文蔚飾）的關係，為忘記這主題作出了更淺白的說明。

女孩在離別時狠狠咬了殺手的手一口（脫胎自金庸《倚天屠龍記》殷離咬張無忌？），要他記住她。殺手應承她他會記得，然後他的獨白便響起：

> 我記不記得她，其實並不重要。對她來說，不過是一個過程。

忘卻，是命運，但那同時是我們自行選擇的命運；主動兼且有型有格的忘卻，令我們成為卡繆（Albert Camus）筆下，那個上山的薛西弗斯（Sisyphus），我們得以告訴自己，在記得與忘記互動的過程中，命運已被克服。

《重慶森林》

完全非我到完全自我

《阿飛正傳》的中文片名，令人立即想起的是占士甸（James Dean）和 *Rebel Without a Cause*（1955）（至於一九六九年龍剛的同名電影，則是本土的對應）。現代人失落心靈家鄉，四無掛搭，年輕躍動的反叛主體唯有向四周浪擲生命；這大抵是一個共通題旨。電影中那個著名的譬喻「沒有腳的雀仔」（「只能一直飛，飛累了便在風中睡覺」）塑造了高度浪漫化了的浪人形象，並以死亡作為牠的終局（「這種鳥一生只會落地一次，那便是牠死的時候」）。自比這種雀仔的旭仔最後死了（死於任性，死於命定的執著），他當然不會是「後八九」港人的認同對象，但他的故事展示了一個不想面對過去，甚至被過去拒絕（旭仔的親生母親不願見他），沒有未來，只有其實也不可以抓牢的當下的景況。而這景況，恰好便是當時處於狹縫中的港人心境。

一九八九年的事件在香港前途塵埃落定後發生，九年後香港回歸中國是不可改變的歷史命運，令香港人對期限的醒覺變得更為敏感，於是《重慶森林》中便有了「過期罐頭」的啟示：

不知從甚麼時候開始，在每個東西上面都會有一個日子……我開始懷疑，在這個世界上，有甚麼東西是不會過期的？

探員223的自言自語，當時究竟說中了多少香港人的心裡去？過期的戀情、在四月三十日尋找五月一日便過期的罐頭……殖民，本便沒有過去（早被殖民宗主橫腰斬掉了），面對快要過期的殖民生活，又因為一九八九年的事件令大家再不期望將來，當下也彷彿顯得極之浮動，非常不真實了。由是突出了非我和完全自我的辯證。

不真實的存在感覺每每令主體剝落，而主體與主體之間的關係，更易剝離到互不干涉的程度。王家衛的角色是孤獨的，要靠獨白傳情達意（也在間接交代劇情），論者已多有論及，不過，更明顯的，是主體散離後情緒的釋放，以不依附主體漂蕩的方式，滲浮進死物之中，這一方面再現了非人化的處境，一方面則是物件進入敘事之中。

因而，《重慶森林》的男角經常對著死物（由家中肥皂到啤酒瓶）說話，實在怡然理順得很。這是一種無可交流的自我交流，因我面對非我的包圍，面對變成非我的命運而變得完全自我。

於是，村上春樹進來了。《1973的彈珠玩具》中主角在倉庫和彈珠機對話的場面，本就充滿電影感。他不少短篇出現的物化（既是新馬克思主義的物化，也是《莊子》的「物化」）場景，當年也常常被視為可跟王家衛電影相互對照。王家衛在早年訪問中承認過十分喜歡村上春樹的作品[4]，兩人作品中的相似之處，更曾是香港文化界的談論熱點——包括那些沒有名字的主角、用數字作記號、出人意表的怪異譬喻、你拒絕我我拒絕你的人物關係，以至零碎而又虛幻的敘事/心靈時空……村上春樹的完全自我世界法則，也完全適用於王家衛的國度。

世界不如人意，個人是最後的碉堡。要改變歷史，我們大可呼喚意志，但更常見的，卻是動用想像。意志外發，想像內收，收之又收，以至於完全自我。

一個時代的結束

《阿飛正傳》的故事始於一九六〇年，終於一九六二年；《花樣年華》的故事始於一九六二年，終於一九六六年。兩片有著同一姓名的女角（蘇麗珍），由同一個演員（張曼玉）飾演，梁朝偉在《阿飛正傳》中最後作「無厘頭」的出場，然後在《花樣年華》出任男主角。兩片的關係呼之欲出。

據說，《花樣年華》本來打算拍到一九七二年，寫蘇麗珍和周慕雲十年間的情事，後來由於規模過大而停在一九六六年。一九六六的選擇大抵不是偶然的，那是一九六七暴動的前一年，自此港英殖民統治進入懷柔階段，而「中國」被蓄意外在化和異樣化了。對王家衛來說，「六十年代」作為一個美好年代的代表，也踏上了消退之途。

《花樣年華》臨近結束的字幕是這樣寫著的：

那個時代已過去，屬於那個時代的一切都不存在了。

《花樣年華》在二〇〇〇年公映，它總結了《阿飛正傳》的題旨，但也難免帶上了「後九七」的情懷和意向。字幕打出，甫接著便是蘇麗珍兒子庸生的出場！已過去的「那個時代」，不也可以同時指涉著「後八九」嗎？《阿飛正傳》和港人的共感以至命運共振，來到二〇〇〇年，不正顯得遙遠了點嗎？導演懷念六十年代，也令觀眾懷念起九十年代來。畢竟，王家衛的電影屬於六十年代，也屬於九十年代。

【註】

[1]　朗天：《後九七與香港電影》，香港電影評論學會，2003。

[2]　《重慶森林》梁朝偉飾演的警察，編號到底是663還是633？字幕出現633，但梁朝偉警服膊頭上掛的號碼——明明是663。有一幕食店老闆喚梁朝偉633，被夥計即時更正：「老細，663呀！」這一幕已解開了疑團。不少電影書籍，尤其是外國的電影書籍，都「錯」寫了633，本書則以663為準。（編者註）

[3]　可參考米蘭昆德拉著、孟湄譯：《小說的藝術》，香港：牛津，1993，頁117。（編者註）

[4]　可參考Tony Rayns, "Poet of Time", *Sight and Sound*, 5:9, 1995, p.12-14.（編者註）

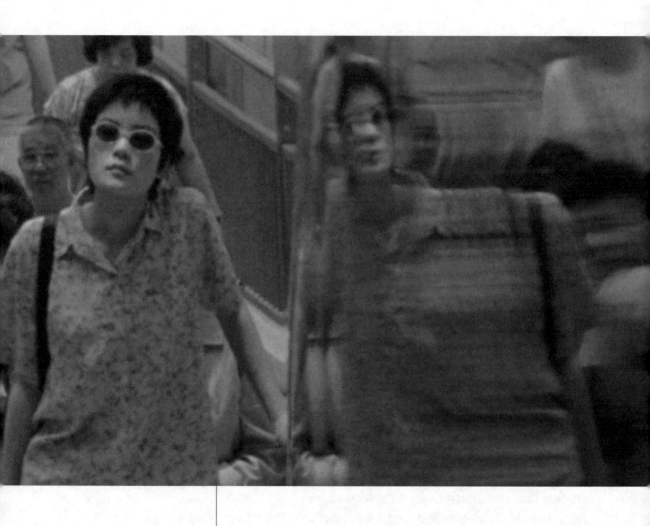

王家衛電影中的空間

也斯

霓虹都市的神位

《旺角卡門》一開場是一幅都市的圖像，一邊是多個大型電視機畫面砌成的櫥窗，另一邊是都市一角的街道和行人。片名也指向香港的現代都市空間——旺角。卡門則未必很貼切。

《旺角卡門》

與擠逼、匆忙、暴力、兇戾的旺角都市相比的，是寧靜的大嶼山空間；以叢叢綠樹，遠鏡中慢駛的巴士展現：和平、寧靜，人可在其中憩息的空間。王家衛電影中一些常見的特色，在此片已見端倪：音樂、快速的剪接、以顏色營造氣氛。王的鏡頭從容，打鬧場面之前食客戲弄小貓的小節，以硬照拼合顯示快速動作，已見出手不凡。

王的敍事手法，在此比較突出的地方是跳過傳統的線性順時序交代，而以幾個不同空間串連敍事，《旺角卡門》中較突出的一場是以林憶蓮的一首〈激情〉連起劉德華表達他感情的起伏過程：重逢舊女友的刺激、進去大嶼山找表妹、在碼頭等到她，發覺她已有醫生男朋友。獨自上船離去，卻收到表妹傳呼：説在碼頭等待，轉回頭在碼頭重逢，奔跑進電話亭擁吻，全以一闋樂曲連起。

電影中有創新的嘗試，亦有黑幫片常見的做法，比方跟大佬的哲學：不管怎麼壞，只要他是我的自己人，我就要維護他——這種黑社會式的義氣，亦是後來古惑仔電影的理念，在此並未有隔一段距離的諷喻性反省，仍是傷感和煽情悲劇的來源。片末劉德華自毀性地犧牲自己是一個終極的例子。王家衛的《最後勝利》（譚家明，1987）顯露了他編劇的才華，《旺角卡門》的烏蠅亦寫出一個極度自卑與自暴自棄的角色。片末烏蠅要求華哥讓他用自己方法解決自己問題本是一個可能的空間，讓觀眾有機會抽離角色而思考，但最後華哥的補上一槍填上一命，仍然是父兄式的幫忙，剝奪了烏蠅卑微的英雄性與悲劇感。華哥義無反顧地賠上性命，亦令之前電影經營的兩重空間（旺角與大嶼山）、兩種選擇（為維護烏蠅的放任行為

或為「義氣」為尊嚴而戰；抑或為所愛的人而活）變成失重地一面傾斜，再無遲疑，仍回到大部份男性黑幫片的窠臼：女人的問題只是枝節裝點，男人最後還是為了男人的熱血義氣犧牲。

電影出色地展現五光十色的都市霓虹街頭，但我們若踏進賭博的麻將館，仍會發現從鄉公所流傳下來的拜祭忠義關帝的神位。

時間與空間的對位

《阿飛正傳》被人引述最多的一場是電影開始不久，旭仔叫蘇麗珍跟他一起看著錶，看著一分鐘的時間，然後他問她今日是甚麼日子，企圖為這一分鐘定位：一九六〇年四月十六日下午三點鐘。他們是一分鐘的朋友，她不能改變這事實，因為這是已經發生了的。以後她記起這一分鐘，就會想起他。

旭仔這樣具體地說出年份和日子，他是要為這懷舊電影確定其背景年份嗎？事實上觀眾亦由此肯定這是一齣六十年代的電影。但以六十年代為背景，王家衛的《阿飛正傳》不像其他懷舊電影有泛黃照片、新聞圖片，甚至沒有任何標誌著六十年代都市空間的圖像，如舊火車站、舊郵政總局、太平山頂、淺水灣酒店、示威的維園、制水中輪候街喉的街頭即景等。

作為懷舊電影，《阿飛正傳》沒有特別標誌六十年代的大事，沒有特別在外景上捕捉六十年代的文化社會符號。那逝去的時代是以一種風格呈現的，歷史在懷舊電影中變成一種風格。那風格又是由向當年的藝術成品指涉建造出來的。《阿飛正傳》這題目，是尼古拉斯雷（Nicholas Ray）當年的 *Rebel Without a Cause*（1955）的中譯名，是占士甸（James Dean）的名作，在六十年代掀起熱潮、產生流行偶像。包括生產了在香港社會流行起來的普及文化符號「阿飛」這字眼，指向某種姿勢、態度與生活方式。電影的英文名字 *Days of Being Wild* 可令人想起五十年代馬龍白蘭度（Marlon Brando）的《美國飛車黨》（*The Wild One*，1954），以及其中代表的飛車、反叛的青年形象。八、九十年代的電影觀眾則會想起

大衛連治（David Lynch）的《野性的心》（*Wild at Heart*，1990），也可算是過去與現在的拼湊吧。

片中張國榮飾演的旭仔角色，多少指向這些六十年代的形象，但當然亦是與今日形象的一個拼湊。不完全是一個六十年代的阿飛，而是加上今日的緬懷與想像而成型的。他不斷對鏡梳頭，像水仙子般顧影自賞；他情緒起伏不定，有時激烈地發展成為暴力；他不喜拘束，無意承擔比較長遠穩定的關係。六十年代的「阿飛」是更有貶意的稱謂，九十年代的「阿飛」一詞卻因懷舊情感而變成美化的形象。六十年代的「阿飛」反叛上一代的生活形態，九十年代塑造的阿飛卻加上身世之疑謎、身份之不定，甚至越洋尋根去了。

電影對旭仔的描寫化在對他所處的空間的關係上。電影把時間空間化，我們零星看見旭仔的活動空間，他與其他人親暱或暴力的關係——近距離的親密特寫、低角度誇張的拳打腳踢，都不是寫實、理性、邏輯化的處理。他在不同的空間中遊蕩，似乎也未必有邏輯發展的關係。他一再去蘇麗珍賣汽水的食堂，他與蘇在他「屋企」，他去養母家裡發覺養母醉得不可收拾，他去教訓小白臉，出來遇到歌舞女郎露露。他尋根尋到菲律賓，潦倒街頭，最後還是徒勞無功，只成為歇斯底里的自毀：欺詐、謀殺、槍戰、逃亡，最後無聲無息死於異地的火車廂中。身份是破碎的，他的歷史是一幅精神分裂的圖像。

片名的阿飛當然還可以跟飛翔、跟「不安於一個空間、欲逃離某些空間」的想望拉上關係。電影開始阿旭遇見蘇麗珍後，字幕那一段背景是熱帶樹林的景色。彷彿是現實以外的夢境，後來在他死前再出現。旭仔躺在床上第一次說出那鳥兒的比喻：聽人說有一種鳥兒是沒有腳的，所以只能不斷地飛，飛累了就在風中睡覺，牠一生只下地一次，那就是牠死的時候了。這浪漫的、帶點六十年代風格的比喻在後來火車上被劉德華所飾演的海員否定了。他說：你身上有哪一處像一隻鳥兒？最後，這比喻再出現時，是最大的幻滅：從前有一隻鳥兒，牠從來未飛過，一生出來就死了。一方面建立了飛的傳奇，一方面又拆散了這飛的傳奇。

熱帶樹林好似是與現實空間對立的一個空間。這空間的處理，比《旺角卡門》中的處理更貫

徹。多了反諷、多了層次。

電影空間的美工細節費盡心思，如皇后飯店的大門和卡位、黑貓香煙、舊可樂機器、可樂瓶和木盤、南華體育會售票處、警察的簽到簿箱、舊電話亭等等，好像指向一個六十年代的時間；但另一面，其中的流行音樂、查查舞又似指向一個更早的時間。電影中的時間其實不是一個真實的六十年代，而是一個想像的、經過美工修飾、重新在腦中創造出的六十年代。旭仔自己對年份和日期並不是這麼清楚，他是問回來的。他希望別人記得他，但他會是最先表示忘記的人。他跟蘇麗珍要好以後，在床上，她問他：「我們在一起多久了？」他的回答就是：「我忘記了。」忘記了大約的年份和日期，但到死的時候他記得那一分鐘。他似乎是個現代主義者、後現代主義者，他的時間是心理的時間，零碎的時間，而不是科學和現實的時間。

電影中人物的關係，許多時以空間構圖表現出來：如露露跪在旭仔前面抹地。蘇麗珍與警察談話的夜晚，往往把他們放置在上下不同的空間或隔了鐵柵。兩人同行的長鏡頭，彷彿有了接近現實的市聲，光影掠過臉上，最後結束於俯視交叉電車軌的遠鏡。警察站在電話亭前等待的構圖，交代了偶然溝通之後的並無結果。

電影的敘述，由零碎的片段組成，中間插入蘇麗珍和警察的個別敘述，也是零碎而不連貫的。片段的影像和抒情，貼近人物的心理和感受，基本上不是交代事情因果的線性敘事。但在旭仔死去後，卻插入後母的交代：如何當年醫院中生母安排每月付她五十美元，直至他十八歲為止。電影既有空間性的零碎拼湊，但也不是完全沒有時間性的敘事與邏輯交代呢！

香港的都市空間

王家衛的拼湊美學、零碎片段及非線性的敘述手法為他換來後現代主義者的標籤，但他其實又並非是後現代的無國界風格。我們可以《重慶森林》為焦點，審視其中抗衡的例子；與其他電影比較，此片更直接地表現了當代香港的都市空間。

《重慶森林》

在電影開場時，以手搖攝影機拍攝追逐場面，伴以定鏡效果和暈眩模糊的影像，強調了由靜止定鏡捕捉快速動作的矛盾。在這幕裡，第一名警員告訴我們，他將會在廿四小時後毫無準備的心情下愛上一個現在陌路相逢擦身而過的女子。後現代演繹的都市空間，和在這空間中人際關係的情感模式，充滿了偶發性和隨意性，是片段、不能預見、又超越任何邏輯的。一切只有表象，最好不要尋找深層意義。戴假髮的女子，架上墨鏡穿著乾濕褸，為她將會碰上但卻又不能預料的厄運預作裝備。而警員老早就遇到倒楣事了。面對女朋友離他而去的事實，他在電話中留下荒謬訊息、自説各種可笑話語，吃印有過時期限標貼的菠蘿罐頭，以及為了避免體內水份過多轉化成眼淚，不斷跑步出汗。

電影裡面的兩個故事在電影裡可以相連，又或者可以互不相干；導演當第一個故事還在進行的時候，已插入了第二個故事的片段，以這種碎拼的手法來編導這電影。它們可以是發生在同一人身上的不同故事，或者可以是同一故事的多種變奏。第一個警員和第二個警員，這個

空姐和那個空姐，這戴假髮的女子和那戴假髮的女子，均似可以互換。這類感情的狀態，似乎誘使我們在悅目的表層欣賞，不必要求深究。這看來似是講述如何難以把持一個穩定或貫徹的主體。讀者或會以為，在如此一個後現代文本中，不同的都市和社會環境，還有各種擦肩而過的人物，一切都似是能互換互調的。

可是在這類後現代的外觀底下，我們亦同時感覺到一股活躍的對位力量，尤其是它努力引起我們對香港獨特的都市空間注意這方面。這電影的名字已是個矛盾：《重慶森林》（Chungking Express）是一個後現代拼湊，來自尖沙咀的重慶大廈（Chung King Mansion）和中環蘭桂坊的一間快餐店Midnight Express。片名有如片中兩個不相干的故事，朦朧了地理上的區分和現實的指涉。然而，運用這兩地的真實名字，同時鏡頭敏感的細察、美工精細的安排，也在引導我們去關注香港獨特的都市環境。

重慶大廈本是印度人聚居的地方，以他們的民族食品和布料著名，同時以廉價租金成為背囊旅行者聚居的旅舍。另一方面，蘭桂坊由一個安靜的住宅區和鮮花市集發展成一個「優皮地帶」，滿佈年輕人和外國僑民常去的各類國際餐廳和酒吧。自從在九十年代早期興建了由中區伸延至半山區的電梯後，新型的西式酒吧和食肆林立，鄰近蘭桂坊的舊住宅區和舊市場區亦熱鬧起來。在《重慶森林》裡，從房中（聽說是該片攝影師杜可風的住所）望出窗外電梯上行人們的鏡頭，給我們展示了一幅九十年代嶄新的都市景觀。這電影無疑不完全是香港都市空間的寫實臨摹，但亦不是表現一個全無文化特徵的全球性後現代空間。

代替了被動地記錄都市的種種轉變和絕望地嘗試「反映現實」的製作姿態，電影提供了新角度和新視野以觀照都市，同時亦改變了人們對所處身都市的觀感。九十年代的新都市電影如《重慶森林》，面對一個在情感上亦在建築面貌上正在轉變的都市，同時嘗試去發展一種能夠面對這種複雜問題而非簡化它們的電影形態。這電影並沒有創造一個全球一致的後現代都市，而是創造了一個包容不同價值觀和不同態度的世界（甚至包括處理感情和人際關係的不同的價值觀和態度），儘管其中充滿了各種衝突和不協調。

《墮落天使》

這電影本來就是在香港商業電影行業中創作出來的，亦沒有假裝超越商業片的種種限制。回到電影語言方面來說，在開場時運用的定鏡（stop-motion）效果，是要捕捉並同時凝定追逐的速度，既要生動化描寫，又要朦朧化處理；既要顯示獨特性，又要普遍化處理！既要娛樂，同時要延遲觀眾的快感；要回應種種複雜問題，不致把它們一筆勾消。

外在空間與心理空間

《墮落天使》跟《重慶森林》有幾分相似，都是都市小品，只不過《重慶森林》有更明顯的都市空間指涉，而《墮落天使》則更像天馬行空的虛構創作，敍事更散漫更零碎。某些幽默的素質延伸，而荒謬的感覺可能更變本加厲。

《墮落天使》比《重慶森林》更強烈地顯示王家衛電影中的都市空間往往是種心理的空間。儘管電影中亦有香港都市的常見影像，譬如飛機貼近舊機場所在的九龍城，例如燈色璀璨的街道、麥當勞、小巴、便利店等。但這電影常用的一些拍攝手法，是以特寫把角色置於畫面前端，或是把角色所處的私人空間與外面公眾空間相連並置同一畫面上。比方李嘉欣在室內傳真時，鏡頭中同樣包括從開著的窗看見外面汽車馳過的情景；而在

《墮落天使》

跟著下來一場，同樣呼應前一場，黎明在畫面左方的室內，而畫面的右方則是外面的汽車駛過，響起外面的警車聲等。《墮落天使》是一個殺手的故事，但王家衛用的並不是一種摹真的手法以設法令人覺得這角色可信，他的殺手角色不是隱藏於神秘的角落、在密室中籌備、在僻陋的地方行事。相反，他的拍攝手法把他的角色放置在與他的環境不合乎常規的關係上。

他的殺手有抒情的內心獨白，關心的是與拍檔的關係——那恍如情人的既密切又疏遠的關係。讓直接而誇張地表達自己的莫文蔚置於前景，而讓坐了很久而不知該說甚麼的主角兩人放在背後，凸顯了的是溝通的問題。殺手的外在故事變成了幌子，電影讓人最感興趣的還是內在的空間。

在與不在、見與不見

《春光乍洩》沒有著力在都市空間外貌的描寫，電影裡的布宜諾斯艾利斯只集中在酒吧、停車場、寢室、廚房、屠場、打籃球的空地。王家衛不喜歡用交代外景位置的「定場鏡頭」（Establishing Shot），鏡頭逼近人物的情緒反應，牽涉其中，與其說寫的是都市空間，不如說是異鄉人生活的狹小空間，更貼切地說就是主角兩人的心理空間吧。

電影有黑白（或雙色）與彩色的片段，但也不是截然分明地分了過去與現在、或是沮喪與歡暢，參差的對照寫的都是兩人感情上的起伏。在此王家衛讓他的攝影師發揮了最大的優點：恍如老照片的黑白片段，或是眩目的色彩、藍色瓷磚廚房跳舞場面、霓虹燈照成紅色的地面、下午的日影、黃色的陽光色調，甚至誇張的屠房的紅色。不是景物的顏色，是心理的顏色。

何寶榮與黎耀輝兩人纏綿與互相傷害的感情之間後來再插入了張震的小張，作為另外一種未發展的可能性。自從公廁遇見以後何寶榮就從電影中消失了。黎耀輝獨自遊了「始終想去的地方」——大瀑布，然後獨自繞道經台北的遼寧街一行而回香港。在阿根廷來說香港在地球的背面（電影中的香港以倒置的形態出現在銀幕上），在電影裡來說，布宜諾斯艾利斯是顯眼的現在，而香港卻是那顯眼的「不在」。說用那喧鬧肉緊的「在」來寫那「不在」亦無不可，不過卻要複雜點。在異國的懷鄉中插入的台北代替了恆常不變的故鄉——香港也就失去了一個被單純地懷念及可順利地回到的故鄉的位置。片中位於台北的遼寧街反而被浪漫地處理成人情溫馨的故里，那裡有穩定的親人與倫常關係，香港卻是異鄉與故鄉之外的第三空間——迂迴從之，路阻且長；漫漫回歸，卻又近鄉情怯；確然是銀幕上最終走向而未見的前路未知的空間。

《春光乍洩》電影中處理得最成功的還是黎何兩人糾纏不清的感情起伏，從冷漠的黑白到紅黃濃彩，從喧鬧異國言語的聲音到獨自面對錄音機無法言說的嗚咽，用盡聲色的光譜渲染，頗能感人；在劇情的安排上卻未必與後面的回鄉有細緻的呼應與串連。回到香港不失為一個可能的結局，在當時的時局下解讀更有感情的衝擊，但卻不一定帶出更深刻的意義。

《花樣年華》

空間的對倒與心理的對倒

王家衛說要改編劉以鬯的《酒徒》，結果卻改編了劉以鬯的《對倒》。劉以鬯的《對倒》來自郵票學上的名詞，指一對首尾倒置相對的郵票。小説最先在《星島晚報》連載，後來濃縮成一篇較長的短篇發表在《四季》第二期。香港電台的《小説家族》中，曾由張少馨改編成半小説的節目。

劉以鬯《對倒》的兩個角色是相對的：一個是來自上海的中年男子淳于白，一個是在香港長大的少女阿杏。小説的實驗性在於：全篇幾乎沒有甚麼戲劇性的情節，兩個角色也沒認識或發展出甚麼關係來，僅是兩人走過九龍某些街道，而又由於兩人的年紀和經驗的不同，所以也有不同的反應，引發了不同的聯想。淳于白懷想的是過去，阿杏憧憬的是將來，他記得更多舊日上海的事情，她知道得更多的是香港流行的東西。

小説的一個特色是對香港都市空間的描寫。小説中兩個人先後走過九龍的佐敦旺角一帶。相對於《酒徒》以內心獨白與意識流技巧來寫賣文為生者的苦惱，並且針對當時文化界各種不良現象加以痛斥，《對倒》的特色是對外在都市空間的細描。

王家衛改編而成的電影《花樣年華》卻沒有強調都市空間的實景，他鏡頭下的背景是一個風格化的六十年代，美術設計的懷舊佈景和衣飾，尤其是張曼玉所穿的繽紛多姿的旗袍，贏得了不少人的讚美。在王家衛電影改編中，兩個男女主角並非如原著那樣是背景和年齡有顯著對比的，就這樣看來好似沒有了對倒的原意；但看下去，則會發覺電影裡發展了另外一種對倒——電影中的男女主角都是傷心人，他們的配偶暗裡發展了一段地下戀情，他們正逐步發現了真相，正在自問該怎麼辦？不是中年男子對少女的對倒，而是一對男女相對於另外一對男女的對倒。在電影中梁朝偉的角色約張曼玉的角色到咖啡室談話一場，「對倒」作為一種技巧，見於對白的呼應和鏡頭的拉移：鏡頭由男的拉到女方，然後又拉回男方，來回拉移。但當電影發展下去，「對倒」則作為一種道德的考慮：這一雙失意的男女自問：他們那一對是這樣做，我們也會像他們一樣？還是我們應該堅持跟他們不一樣呢？電影吸收了原著的

「對倒」精神，作出頗有意思的多重變奏。

在空間的處理上，也有如當年張少馨電視版本中，男女兩人上下樓梯的對倒。當然，懷舊風格本身，也是兩種不同年代：六十年代與九十年代（甚至二千年）的矛盾與統一。找來今日已經息影的六十年代小生雷震，演戲中的中年經理，又彷彿是梁朝偉的對照，今與昔的對比共冶一爐。當然，時間性的敍述（文學性、情節性、順序性）與空間性的展現（攝影影像、顏色、美術設計、服裝、氣氛、情調）以及其間的衝擊、互相矛盾、互補短長，又始終是王家衛電影的魅力與魅影！

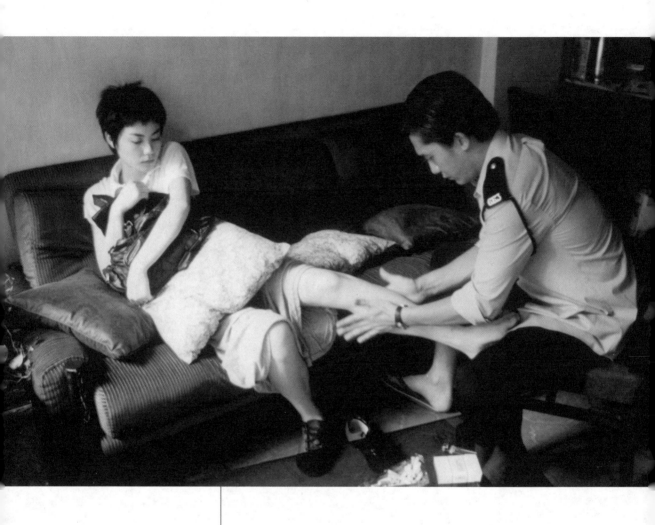

王家衛cool的美學

李照興

場面與攝影：記得的是一個look

1

首先，你記得的是畫面。一個難忘的精緻的樣式，一個外形，一種顏色，一個look。

王家衛電影的畫面。那些故事到最終，遭忘卻、淡化、誤會、曲解，人物的性格變得模糊、聲音也認不出了——你依然記得他們走路的姿勢、點煙的舉止、燈光的情調。用悉心經營的畫面、單單一組蒙太奇（無論是畫面還是聲效蒙太奇）去感動你，因為一個角色的擺身動作而叫人難忘。無論是張曼玉那穿上旗袍的慢鏡頭扭動，金城武在鬧市中奔馳疾走——記得的，剩下的，將會是畫面、顏色、鏡頭組合而來的感染。像氣味一樣，不散。

電影技術的說法，是場面調度，是攝影，是蒙太奇，是聲音的創意運用。

場面調度（mise-en-scène）綜合了「場面」的設定：放置些甚麼佈景、道具、穿的服裝、畫面的顏色格調；當然還加上「調度」：被攝對象如何走動——就是「場面」加「調度」兩個重要元素。合起上來計，就是說：如何編排被鏡頭攝下的那個畫面。畫面是一切記憶的依靠，在這個視像文化年代。

我會說王家衛電影的場面，尤其是處理角色方面，最為突出的，正是借畫面去建構一個型格（這裡我用「型格」，帶有form與style的意思，同時並引申為a stylish form：一個有型的格調。說到底，是因為他電影中的角色場景十分之有型），藉此而建立起一個很屬於導演自己世界的look（個別的畫面），一個個look連起上來後，又變成一個成熟的form：一種cool的form。借畫面元素、構圖、攝影與所攝物的悉心編排，營造一個世界，那個世界裡，一切都有型有款。不錯，有型，是一切王家衛影像的基礎，再沒有別的香港導演比王家衛更注重這種純視覺的誘惑，從而昇華成一種美學，我稱之為cool的美學。

這裡說的美學，是一種「美的真理構成」。

這美學特徵來自我們對攝影的思考：當影像只停留一瞬，觀眾要憑構圖、人物與背景的特徵，去補充圖片以外的故事。戲劇化或廣告化攝影的重要特性，即在它的跨文本性：你看過一張相，你就看過所有。故事雖像被凝在那決定性的一刻，但憑影像中出現的背景、道具、表情，你估計得到，這一刻之前與之後，相中人的故事繼續上演。然而那決定性的一刻，是一個永恆的影像，它於是矛盾地存活：一方面它盛載的是角色一刻鐘的生命，然而它卻指向電影世界內的永恆。而電影，卻有能將這瞬眼影像變成延續：如果攝影僅只是一刻的美，電影就是一秒鐘二十四次美。

2

Cool的美學，它指向的真理是：簡單低調。

Cool，精要是「過少」。簡約風格只是外觀的，cool卻包含了內在的情感世界：那帶有少許自我的抑制、不悉數表現、故作低調。

Cool關乎的美學理據，是Minimalism。Cool不會是熱的、不會過多、絕非繽紛色彩。Cool跟camp的分別和共通之處：camp和cool都是人工化的，但camp永遠過多，cool故意極少。

Camp是費里尼（Federico Fellini）、彼德格連韋納（Peter Greenaway）、帕索里尼（Pier Paolo Pasolini）、劉鎮偉，畫面很擠的樣子，畫面之中出出入入很多人情物變發生。又或者是艾慕杜華（Pedro Almodóvar）和伊力盧馬（Eric Rohmer）：錯摸、煽情，多多對白，冤家路窄。

Cool是高達（Jean-Luc Godard）、梅維爾（Jean-Pierre Meville）、阿倫雷奈（Alain Resnais）、布烈遜（Robert Bresson），部份王家衛（他有部份是camp的）。盡量少對白，最好不用說話，要說，就對自己說好了（內心獨白）。一個人行路，一個人照鏡。就算是走在茫茫人海的街上，看到的都只是一個人。Cool的角色是人海中的孤島。

王家衛電影中的coolness，要多得美術指導張叔平，在第一部作品《旺角卡門》中的cool，是劉德華屋企的簡約——用這字時當然特別小心，當黑道混混那異乎尋常的簡約的家中一枱一凳都成了cool，當中的人工構成又已令電影變得跨越本身類型的常態——它一點不真實，但它有自己一個世界。

當然還有張曼玉的黑色短袖T裇、準備跟劉德華出街時一身灰色的裙，似乎在衣著之中，體味了一種即將要在九十年代大行其道的簡約低調單色tone的造型格調（無印格調）。

Cool的顏色，是黑/白/灰，瞭解這點，就明瞭：王家衛的世界為何永恆地暗晦、低迷，有一種「阿飛」或者「春光」綠，就算是「花樣」的紅色主調，都因隔了一道塵而變得迷迷糊糊頹頹敗敗。像老電影的格調，訴說著逝去的日子與傳奇。

3

王家衛式的人物，每個都是孤島，大部份沒有家人，有的話都不會太好關係。例外是《墮落天使》和《花樣年華》小部份，但不會是大家庭。前者金城武與老父的關係，替老父對鏡頭攝錄的情節已是王家衛作品中最親情的一幕，但也難免存在一種無言的隔膜（金是個啞巴）。等到《花樣年華》卻已是家不成家，夫妻之間的隱瞞，借雙方另一半的永遠缺席而變得更疏離更不似家。

王家衛這樣營造孤島：他主人公的感覺不屬於戶外，更多時是困於室內（家中或酒吧、食肆）。場景的塑造表達了一種高度的封閉感，窄窄的場面（常用現實而非搭景得來的走廊及小房間）加添了一份自閉。

他的場景是幽暗的舞台，拿照相做譬如，背景就是一個鬆郁了模糊化的舞台（像放大光圈或者用長焦鏡拍攝的人像沙龍照效果），凸顯了放在前景的主角的臉容，又或者在空洞的舞台上，大大的空蕩佈景比對起角色的渺小單獨（無論是像《阿飛正傳》的走在大牆之下叢林之

間，又或在《花樣年華》走在頹垣之上）。主角常常是一個人走路的。《阿飛正傳》中的劉德華由衛城道的大石牆邊沿路而下。遲一陣子，他又會若無其事地問張曼玉，吃不吃橙。我們愛上cool的電影，首先是愛上當中角色們走路、撥帽的姿勢。不需要劇情，最好不靠言語。

4

顏色的選擇，就是一部電影那調子的選擇。藍色，大抵《阿飛正傳》從那片名字幕，背襯森林景致開始，配合那個Pan Am飛機袋特寫，便註定影片給人的印象，是藍，帶點頹。《阿飛正傳》是頹藍；《春光乍洩》是霉綠。

《阿飛正傳》最cool的未必是張國榮，而是劉德華（張國榮應算是camp）。他是黑衣人，他是冒雨幫張曼玉尋上張國榮家取回拖鞋的差人。他是平時獨個兒行beat的人，cool的另一特質：一個人。

最cool的一個鏡頭，是劉德華對鏡吃著橙。**(圖1)**

吃橙的賣相本來一點不cool，不過劉德華探問的語氣很cool，很若無其事。這多多少少又說出了外觀美感下的心理狀況。Cool是一定包含一種失落的，無論是傷過心、壓抑了或者別的，cool是黑眼鏡下想避開人家目光的眼睛，可以是一種強作的鎮靜，換個角度當然也可以是自信（或自卑）。

曾經滄海，怎會值得大驚小怪。所以cool也是不動聲色，不為所動，看似冷漠實則只不過是看透風景。

當然不能不提梁朝偉**(圖2)**，他在《阿飛正傳》中的一個鏡頭指示出另一個cool的特徵：無言。沉默是cool人的共用語言，頂多在適當時候彈兩句合時的反應，間或半個笑話，但都不會是捧腹大笑而只會拈嘴示意。

我們似乎在王家衛的畫面中看到一種cool的本質：獨行、無言、藉以溝通的是小小的動作（用手指掃帽邊、瞇起眼含著煙），是時裝硬照中連環的凝固時刻。所以也是一種明信片，或至少透著的是硬照的吸引力。通常照片（或電影畫面）的背景失焦、模糊，視覺焦點清楚落在主角身上。可清晰看見他的衣領、西裝、皮鞋、袋口、表情。每格都是一個甫士。王家衛電影中的cool，是連環的時裝硬照。

圖1　若無其事的美態。

那裡，一個鏡頭就如一個廣告片的神話：你從角色身上幻想出許多事前事後的故事。畫面作為一切故事的原型，敍述著角色可能的背景，像《阿飛正傳》那可疑的閣樓，即將發生在梁朝偉身上的事情。他那疊厚厚的大鈔，他悉心放在袋口的白手帕，他梳得滑亮的頭，他最後一口煙，那離開前關上燈的動作。這一take直落的鏡頭塑造了一種無可匹

圖2　不需要對白，只管有動作。

敵的曖昧性，一種含蓄的故事魅力，而這魅力不是靠別的構成而就是單單憑場面設計、演員動作而來。

也包括每部用心於美術設計的作品中的一景一物，那是《阿飛正傳》潘迪華家中的燈罩、《花樣年華》金雀餐廳中的綠茶杯；從道具，我們由一種表面的認知（知道故事的年代），深化成對某種能勾起觀賞者個人經歷的刺痛式視覺感動。影像打動人的地方，是因為它象徵其畫面所代表的人和物，確實存在過，並曾被鏡頭捕捉，而今卻不復存在了。那美麗的道具，猶如那美麗的年代，最終只給美化地呈現於菲林內。最美的彷彿已在上世紀。

5

《重慶森林》總教人想到金黃色。開始時最有印象的，是林青霞的金髮。到最終，是雨點慢慢退去的 California 餐廳招牌。一先一後，中途出現過夢中加州的陽光。

《重慶森林》中的林青霞造型源出於黑色電影（film noir）中的致命女人（la femme fatale）：神秘、性誘惑、危險，男人被玩弄於其掌，但過程中男人卻心甘命抵，而女人到最終不好下場。致命女人講求她的look重於一切，即是說：她要一出場就給人清楚知道：「我就係致命女人」，警告過你的，係你硬要春個頭埋嚟。

致命女人是金髮、乾濕褸、黑眼鏡、身形修長、抽煙、説話誘惑。她立心要給攝影師好好地打燈，不是說要把她照得世界通明星光般亮，相反，她臉上的光，暗與光位分明，不必要的都不要露於人前，甚至只見到最重要的一片唇，一個冷笑（而不是眼神，眼神被埋藏在墨鏡之下），燈光，就往必要的部位照，其他，就讓它溶於黑暗。

王家衛這部關注到街頭空間的電影，罕有地將走在香港鬧市中的支離破碎感覺呈現。主角重複跟不同人擦身而過的主題，借由鏡頭跟隨角色的動感，讓觀眾投進了如角色一樣的都市浪遊人處境。是的，王家衛電影中充斥著浪遊人，他們無所事事（行beat也是一種浪遊吧），城市成為他們生活作息與故事的場所，他們的家是路邊的快餐店、是晚上的酒吧、是街頭大排檔、是相約的餐廳。《重慶森林》開場的跟隨鏡頭，把觀眾帶到現場，跟金城武或林青霞的角色並遊於街，開宗明義已凸顯了其茫茫人海無家可歸的心境。

《重慶森林》開場這段城市背景因偷格加印效果而變得模糊不清（圖3）。這原來也是攝影的美學移用。拍硬照時跟隨被攝物移動作較長時間曝光，得出背景郁動主角卻相對上對焦清晰的效果。街道空間（人擠的尖沙咀）變成五光十色卻如流水漂過的河水舞台背景，這種突出了主角形態的手法，減去一切不必要的背景實物（背景變成河流般郁動），只留下一定要留的人物：他的表情，他的跑姿。那就很cool。

鏡頭之下，似把個人跟城市分開，都市一切外貌快速消逝成朦朧背景，兩不相干，一個鏡頭已顯示了大都市的疏離世態，毫無疑問是在美感上的一大成就，也因此令這片可在普世浮華城市的觀眾之間引起共鳴。

圖3　在流動的都市走動，成為其中的孤島。

6

《東邪西毒》再將背景外表作極端化處理：去盡一切不需的，變成空空如也的大沙漠。

《東邪西毒》更像一部明信片電影，在於它滿是長焦距鏡頭模糊背景的處理，把攝影的重心毫不猶疑地集中在角色之上。偌大的沙漠其實不是攝影或導演最關注的，片中並沒有太多大背景對比個人的鏡頭，反之，整個沙漠場景被割裂了，絕無空間連貫性或方向感。片中的沙漠雖具有一定程度上的劇情所指，但它的象徵意義無疑更重要：它象徵了角色們荒枯的心靈。

無論是張國榮片頭的對打，到梁朝偉對抗馬賊的場面（**圖4**），鏡頭拉窄了視覺闊度（field-of-view），凸顯了角色的外形，把他從背景中隔開來。梁朝偉決戰馬賊一場，已無關武功招式，而是借由一組慢鏡蒙太奇與舞蹈動感的走位去交代（請同時參看本文第二部份

圖4　武者的舞蹈，打鬥不再關乎招式。

圖5　扭曲的臉龐呈現孤獨的畫面。

關於影像蒙太奇的分析）。

片中沒有人笑，有的只是冷笑癡笑，在故事中每人都是孤島，cool的人都要拒絕人。距離，是cool的要素，《東邪西毒》的攝影和場面都造就一種大距離，黃沙萬里，江水衝岸，角色之間甚少二人共處，最多的只是獨個兒遊於大漠之中，一個人飲酒，借長焦距鏡頭拍攝，攝影機嘗試拉近距離，卻依然進不了誰的內心。

距離，成了全片最重要的要素：地理的距離，人的距離，感情的距離。分隔於東西南北的人，註定一生都在天下的四極，孤零零地存活。

7

《墮落天使》的鏡頭運用是《東邪西毒》的極端相反：廣角鏡造就了廣闊的視覺闊度，與畫面邊緣扭曲的效果，場景及人物在鏡頭中變得如夢境浮游，魚眼看世界。廣角鏡令大部份被攝物相對上對焦，但卻離奇地誇張、漂動。它適宜一種長時期的手提拍法，不用擔心過份失焦，卻又帶一種荒謬幽默、搖擺不定的世界觀。

Cool的語言：沉默，自然也在金城武的啞巴角色上體現極致。《墮落天使》也許是最少角色間對白的一部。

臨尾李嘉欣獨個兒在茶餐廳吃公仔麵（圖5），畫面右方大得誇張的臉龐扭曲地佔了半個畫面，身後遠景是金城武跟別些人爭吵打架，長長的同一鏡頭呈現了李嘉欣在那段戲中跟外間世界全然割絕的心境（只顧內心自說自話，懶理後面的危險），臉部表情的冷漠不在乎，跟後邊的熱切胡鬧形成極強對比。廣角的攝影讓前後對焦遠近景都看得一清二楚，也就是這樣一個畫面設計呈現了自我世界與客觀外界的分裂與孤立。這個李嘉欣毫無疑問是最cool的。Cool的終極莫過於此。一個廣角鏡的長鏡頭運用，清晰反映了前景的不屑與後景的混亂。攝影與調度合作擊出一個強而有力叫人難忘的鏡頭。

8

紅色，在《花樣年華》中就更為自覺了。無論是牆紙、旗袍、長襪、窗簾，泛著都是透熟的激情，當中卻有種霉爛的無奈。

《花樣年華》兩個場面：戶主租客之間走廊上的慢鏡穿梭，實景拍攝令門口和房間的牆壁成了人與人之間心理遮瞞的象徵，斬頭斬腳的攝影構圖，只暴露了角色身體的擺動如舞，表情因慢鏡的應用而讓人看得更清更細緻：角色是如何用笑容掩飾秘密。狹小的空間造就了絕佳的舞動小天地。這種調度來到麵檔冷巷樓梯則更推上一步形成了難忘的舞姿。你可以感覺到，在這組鏡頭中，連攝影機的橫移路軌鏡頭也在翩翩起舞，角色慢鏡步下樓梯，攝影機緩緩移開影著滿了破街招的舊牆；而後徐徐有致從容不迫地駛回去，接著另一個角色的身影。鏡頭橫移的慢速不單伴著場面調度來起舞，也明確訂下了全片的緩緩節奏（tempo）。一個徐疾有致的老好歲月。

配著梅林茂的音樂，哀怨的琴弦像伴襯孤零零的單人舞，碰巧遇到另一人，自然一拍即合，單人舞變雙人舞（還有攝影機，合成三人舞）。這兩場戲都是關乎擺動身體的（也包括擺動鏡頭），到最後扭出的卻是心靈的淪陷。身體作為對白，未試過這樣賞心悅目。

梁朝偉那個背對鏡頭燃煙寫作的影像是《阿飛正傳》結尾一鏡的對應，都是源於一個明星的個人魅力與場面色調跟處境的組合：不過事隔十年這角色更為低調含蓄。郁動也減至最少。我們看到的只是縷縷輕煙上升，感覺卻已像跟角色吞吐了多口，燃盡了一個世界。

臨末到吳哥窟，雖則略嫌造作，但真是一件好cool的事，由此我們也知道，cool其實也是非常人工化的，不過它人工化地低調。

那路軌鏡是阿倫雷奈式的：不斷橫移的探索，像一艘航進歷史海洋的船，揭示每個可能的失落碎片。是文明的碎片，也是個人的記憶斷章。這段戲教人記起雷奈的《夜與霧》

（*Night and Fog*，1955）或者《去年在馬倫巴》（*Last Year at Marienbad*，1961），歷史實物與雕塑固然許久不動，鏡頭的郁動卻離奇地撞擊出一種動與靜、新與舊、活人與死物對碰的統一（也許是蘇聯蒙太奇理論強調的正反兩面影像的對立統一），鏡頭影著的物景人事，都像對調了位置，人物才是不動的畫面造像。郁動的，只有鏡頭。觀眾像被引入畫面與歷史之中。

9

照理cool主要關於影像，不需用劇情去加強它的吸引，但王家衛的角色的cool，卻因劇情而豐富立體起來。王家衛大部份cool的電影角色，都和一種遺憾有關。又由於遺憾是因女人而來，所以大部份cool的角色，都是男人。

男人錯失了，大抵也不會計較甚麼的。他默默承受，燃一根煙就可以自療（「天大地大，一個深呼吸」，王家衛監製的《天下無雙》後段的梁朝偉也是很cool的，活像是來自《東邪西毒》的人物）。

這種男角大部份時間不需要出手，但到緊急關頭，他義不容辭，一擊即中〔像大部份堪富利保加（Humphrey Bogart）的電影，但王家衛的男角卻往往被擊中〕。

面對悲情的結果，他本應要哭的。但作為男人他又不可以哭。Cool每每就是要盛載著這份無奈，是那快要掉出眼角的淚水的保護罩。而把無奈提升至美，就是cool。是《旺角卡門》結尾的劉德華、《阿飛正傳》在酒店或火車上的劉德華、《重慶森林》中對毛巾說話的梁朝偉、《東邪西毒》的張國榮、《春光乍洩》和《花樣年華》的梁朝偉。

痛楚，在眼角流露半點可以了，不容要生要死。

堪富利保加在《北非諜影》（*Casablanca*，1942）整部戲說話都同一個tone，木無表情。這個就最cool。可算是cool的定義：minimal、in control、冷靜、西裝好企理、聲音好鎮定。

帶少少遺憾。最好一兩槍就解決問題或被人解決〔像《北非諜影》的保加、《獨行殺手》（*Le Samouraï*，1967）的阿倫狄龍（Alain Delon）、《斷了氣》（*Breathless*，1960）的尚保羅貝蒙多（Jean-Paul Belmondo）——所以吳宇森的角色不是很cool，他們要開太多槍，一兩槍內搞唔掂就不太cool了；決鬥時一槍了斷的牛仔，又比要大槍戰的牛仔cool得多〕。

10

Camp和cool都是關於性的，但camp是sadistic（虐人）的，cool卻是masochistic（求虐）。過程痛楚，但同時享受。

Cool：顏色是幽暗的黑白灰。聲音是沉默。風格是簡約。誘惑在於神秘。原因是遺憾。過程是自虐。目的是自保：不要再受傷害（但偏偏重複受傷）。經歷得多，睇通睇透，甚麼都不值得大驚小怪。

剪接與聲音：美的蒙太奇

1

場面調度與攝影建立了一個刺點：你會為單單的一個影像而留神、被擊中，從而把這感動延伸到一種私人的零碎記憶。而論深層的有系統的感染力，如一道漩渦繞著你，還得靠蒙太奇。

畫面與聲音的蒙太奇將個別漂亮的鏡頭有意識地結聯一起：某種情況是互相配合，更多應用是重複印證、深化、對立、統一，透過電影先天的獨特優勢（唯有剪接是電影獨有的藝術形態），憑藉由蘇聯蒙太奇派至法國新浪潮的理論影響，在王家衛的作品中開花結果。

王家衛作品最使人暈眩的，是攝影與場面；但最默默感染人甚至叫人心神蕩漾的，我會說是蒙太奇。他作品中的蒙太奇場面是對電影語言的執著與示範，特別是聲音運用與影像蒙太奇

的表達，定義了王家衛作為一位電影藝術中的形式主義者。

2

蒙太奇，Montage，廣義可指「剪接」作為一個電影技術分工。

收窄一點，是指透過一組在調子、快慢、節奏、畫面上刻意組織，散發某種情緒感染力的串連而成的剪接鏡頭或聲效運用。在激出情緒感染力之餘，同時傳達創作人本身的主旨訊息。

再推向極端，前蘇聯立國時期的電影導演如艾森斯坦（Sergei Eisenstein）或普多夫金（Vsevolod Illarionovich Pudovkin）推演出更上一層的蒙太奇見解，強調把正反影像（例如動感/靜止、光亮/暗黑、快速/慢速、特寫/遠景等本身具強烈對比性質的鏡頭）串連起來的蒙太奇所能達致的效果，比個別影像獨立出現時，更多一重意義、訊息及驚人感染力。這種植根於馬克思理論中的矛盾統一辯證理論，套用在電影創作之上，強化了電影形式主義的實踐，為剪接的發展及美學甚至政治應用提供了重要的美學理據。

憑藉對蘇聯式蒙太奇的欣賞，催生出六十年代法國新浪潮諸闖將對剪接形式的重視及實驗。出來的未必一定是像蘇聯時期宣揚政治的作品，但在注重剪接感染力的起碼功夫上，新浪潮對世界電影發展有極長遠的影響。現在看來，很難肯定地界定王家衛的電影是法國新浪潮的後代，但有一點是可歸納的，即是王家衛的作品，其剪接班底在很大程度上，都極受法國新浪潮的啟發。這裡特別是指譚家明和張叔平（法國新浪潮對兩人的影響可參閱本書有關二人的訪問）。

3

王家衛每部片中都有一兩段戲是看得人肉緊的，像緊緊地抓住你，像一個漩渦，引你墮進電影美學的深淵、黑洞。蒙太奇是這個黑洞的力量來源。

4

《旺角卡門》劉德華角色為張學友角色往大排檔尋仇一段：

夜幕低垂微雲掠過，溶進劉德華的頭部大特寫，身後是不太寫實的濃濃紅光，紅色成為一種心理上的怒火意象。然後慢動作拍攝劉德華與被襲擊目標，配以交叉剪接，眼神的特寫製造山雨欲來的張力，色調突轉為對比極強的藍色（藍色貫徹地運用於片中帶危險性的處境中，如消夜大排檔、麻雀館、結局的警署停車場），聲音運用方面包括簡單的音樂、貓的尖叫（似正被目標人物虐待）、火鍋的滾湯聲等的交錯，襯合現場的聲響塑造一個氣氛雜亂的場景。劉德華開始襲擊動作，速度加快，更甚者帶有失焦模糊的效果，鏡頭動感與角色動作同樣強烈，包括拖行鏡頭、極度搖晃、低角度的鏡頭等，當最後一刀把目標解決，激烈的氣氛靜止，鏡頭不動地影著中刀的目標人物，跟先前的動感形成強烈對比，之後再緊接他由棚內的藍光跌出戶外紅光為主的街道。過程也大特寫劉德華淌血的頭部，回應此段蒙太奇開始時的大紅色，而同樣以低角度拍攝黑夜長空烏雲掠過作結。首尾呼應更凸顯這段動作戲的感染力及統一性。

又如同片中劉德華與張曼玉在梅窩碼頭的一段：

劉德華入梅窩找張曼玉前，在酒吧中點播了林憶蓮的〈激情〉，歌聲一路襯底至劉到達她工作的旅館，尋人不獲，當他離開時在碼頭碰見跟醫生在一起的張。鏡頭淡靜，兩人欲語還休，劉決定乘夜船離開。鏡頭一轉，張曼玉奮身追巴士，節奏突然轉快，鏡頭一直放在巴士上，配以後景窗外飛奔的張曼玉，call機響起，是張的留言，跟劉在船上的悶悶不樂形成強烈對比，但立即交代劉德華的決定反應。直至張返回黃色燈光為主調的碼頭，歌曲再次大聲響起，預早宣告全片最激情的一幕：我們見到劉德華從一角彈出，把張拖進電話亭激吻，幾次角色情感起伏，跟歌聲的轉折跌宕配合（圖6）。

另一段送車場面，則流露了王家衛日後作品中都愛用的過場剪接技巧，即安排物件在攝影機

前快速近距過鏡,在場面之間的剪接上加插了物件或車子的迅速掠過,製造了一種明快的節奏感或一種另作新章的瀟灑過場。

此段是張曼玉最後一次見劉德華(因為此後劉再返不回來了),張曼玉在車站送別,無言以對。劉登車,鏡頭在巴士車廂上影著窗外的張,音樂響起劉德華的歌〈癡心錯付〉。巴士關門以一個閃現的近距大特寫交代,然後巴士開走,留下路上孤零零的張。此時再加入在車廂內劉的表情,再閃一次巴士的紅色,然後一個跟著張曼玉的移動鏡頭;後再切入車廂內的劉,紅色再閃現後,下一個鏡頭是從後繞到張前面的攝影機運動方式,顯示了巴士轉一個彎當中的運動狀態,空間感有微微混淆,本來相當突兀,兩人的愛情在此時最淒美,卻同時也是終結。再次以劉在電話亭中覆call聽了張的留言作結。返回激情開始時的同一地點告終。

送巴士一整段對白極少,情感卻異常濃烈。起點是一種突如其來的剪接方式,襯以包括歌曲、傳呼機與留言聲音蒙太奇,合力把情緒推向高峰。

故事結尾,劉德華失手被擊中臥地,特寫他的表情,快閃回過往的片段,人在邊緣往往不得善終,王家衛的角色重複出現這種臨死前的迴光記憶,彷彿在一瞬間重拾一生的最美好(如《阿飛正傳》及《東邪西毒》都有類似的應用)。過往片段的插入式剪接,像為角色匆匆一生來一次縮影。

5

《阿飛正傳》的聲畫蒙太奇則有較複雜的應用,剪接不單成為建立個別場面的濃烈感情或震撼的技巧,更是確立全片結構及意象的框架。

片名出現一刻伴隨著一個藍藍的叢林(圖7),橫移的鏡頭像最後一次數落著外邊的景致,同時首次響起Los Indios Tabajaras的 *Always in My Heart* 結他音樂,此曲調子後來也成為「阿飛」文化的重要構成(此時,我們不知這可就是尾段張國榮角色負傷火車上的窗外景象)。繼而劇情正式展開,鏡頭回到張曼玉工作的合作社,第三幕特寫描述她睡著了,耳邊傳來同

王家衛的映畫世界

一首音樂 *Always in My Heart*（也許是她夢中聽見的音樂）。而後張國榮又再出現，結果他們成了一分鐘的朋友。

由夢境或序幕中出現到中段再次出現，*Always in My Heart* 這次響起是在張國榮往菲律賓尋母不遇的關鍵時刻。今次，他生母不肯見他，他於是也下定狠心，不回頭讓她見他真面目。一個似是其生母的女角色在窗前外望（沒交代她是否就是其生母，可能只不過是張個人的幻想），隨後是張國榮的背影，椰樹叢林由最初的意象變成真實的場景，張國榮獨行於林中，獨白完畢，鏡頭由略快鏡一步步轉為慢動作，此時 *Always in My Heart* 的旋律，跟慢鏡動作的步伐配合得天衣無縫。

及至 *Always in My Heart* 最後一次響起，已近全片尾聲，仍是開場時片名出現時一樣的色調，但今次我們知道那是從火車上橫看掠過車窗的風景，從故事情節來看，我們也終於明白那是一種瀕死前的遺志：在頹敗的一刻，仍然渴望明天夕陽下山的美景。不同情節中安插的同一組畫面和音符，變成了貫穿全片的一個母題（motif），隱含的是作為一頭無腳雀仔對夢想中的烏托邦的嚮往（愛情、母愛），最後失望告終。前段的序幕，中段的跌宕到末段的結尾，三段 *Always in My Heart* 與叢林的意象概括了主角半生及其夢想。張國榮角色的故事也在此一前一後的聲畫包圍中總結完滿，往後而來的，已是另開新章的故事。

另方面，王家衛及其剪接師也非常善於運用

圖6　之前淡靜的鋪排，對比激情的長吻。

圖7　一先一後的椰林，總結了阿飛的半生。

突如其來的剪接片段去突出某場面於整部作品中的重要性。

早段張曼玉角色失戀遇劉德華這警察,第一場是雨聲瀰漫的背景音效;第二場講張回到電話亭找劉還錢,劉請她吃橙,整段則以蟬聲作底,接入巴士聲表示她快要離去。但有趣是張乘的巴士開走了不久,鏡頭又毫無提示即cut至一個打完電話的鏡頭,無助的張曼玉又再出現,觀眾才醒覺已是另一個晚上,張始終放不低,巴士突然橫過,之後已看到張坐在一旁,希望劉可聽她苦訴,繼而開展了她長長的一段對白。之後,剪接又在跳躍,把空間跳到南華會,一直是緩緩的中鏡,打量著張,無聲無色,張燃著煙,回望劉,盡在不言中,但於沉默之中一種爆炸力醞釀其中。劉開始去開解張,而後激動之處,劉恍似要鬧醒張:

> 如果冇咗佢唔得嘅話,你咪返上去同佢講冇咗佢唔得囉!如果唔係,就由呢一分鐘開始……

此刻張突然激動開腔打斷劉的講話並高喊:

> 唔好再提呢一分鐘!

隨後鏡頭快閃一鐘面大特寫,繼而一個全景拉闊動作,對比先前的沉靜,鐘聲響起,配合造就突如其來的震撼。「一分鐘」的對白,叫人回憶起張曼玉與張國榮初結識的情境,如今又聯繫到心碎失落的處境,恰巧又是一分鐘,而且又是牆上的掛鐘,情景交融。之前是愛情的誕生,如今是戀情的終結。這鐘聲劃過後,張曼玉已變成另一個人,不會再為失掉的戀情流淚。就在同一個場景,後來她甚至會對劉嘉玲的角色說:

> 早啲知好過遲啲知,而家傷心嗰個係你唔係我,我已經冇嘢好耐了。

那組閃現的聲音畫面快速剪接,像鐘聲一樣喚醒了張曼玉。

以時間觀與章回去分析《阿飛正傳》,會發現全片約可分成上下兩節。上半段以先前提到的張曼玉的醒悟及跟劉德華的電車軌漫步作結,並以劉德華獨白透露他往行船作中場劃分。上

半段是節枝的散落，包括張國榮跟母親不和，醞釀自己到菲律賓找生母；另外是埋下劉德華與張曼玉的情緣，加上劉嘉玲的支線。幾組鏡頭分別交代不同角色的膠著狀態，有種為世所逼的無力感。

而後，張曼玉與劉德華分手，劉德華交代自己母親過世，以一句「冇幾耐，我阿媽死咗，我就去咗行船。」作上半場的結語，Xavier Cugat的*Perfidia*音樂出現，猶如一首間場的樂章，把影片一分為二。

往後，各主角展開人生新階段：張國榮落實他尋生母的計劃、劉德華去了行船、潘迪華決定移民。前半段是極具抑壓的氣氛，後段則有豁然開朗的轉調。Xavier Cugat的*Perfidia*也是極流行的舞會曲式，通常也用作舞會的中段間場。

當然不能不提結局的空鏡：一個無人的電話亭、關掉門的售票處，餘音未了。尾後再突如其來加插一段梁朝偉演的新角色出場，一個鏡頭直落，但加在這結尾位置，本身卻是整部片最完整的一個鏡。可以獨立存在，在發揮了預告效果的同時（當時預算有下集），也令全片起了神奇的化學作用。難得是所選的樂曲*Jungle Drums*無論在節拍及調子上，跟梁朝偉的動作、速度都配合得恰到好處，以聲畫匹配營建出全片的神來之筆。

6

相比起王家衛的其他作品，《重慶森林》是最為依重蒙太奇功能的，蒙太奇在開場已擔當一個起題引子的重要角色，彷彿為電影率先建構了一個模糊、快速、零碎、易於消逝的調子，是影像，也是城市；是冰冷，也是人情。一開場，配合重複簡單音律的電子音樂，街頭的追蹤，以一整段支離破碎的手搖偷格加印蒙太奇，率先組織出大城市的片斷感。

視覺質感上，這段戲可以說是最王家衛吧，當然，攝影的功勞肯定超卓。而金城武街頭追逐整段戲（及後來林青霞給追殺一節），卻是聲、畫、剪三合一的結晶，在駕馭三者而得出一種具體、獨特的技術外觀甚至訊息，怎樣說來，懂得把不同元素組合，也是歸功於一位導

演。就像是王的簽字式樣，這場戲為王家衛確立了他作為作者導演的穩妥地位。

開場已是鬧市中的追逐：偏藍的光線（從王過往作品中我們學曉那代表危險，無論是之前的《旺角卡門》到繼後的《墮落天使》中的襲擊場面都有近似的拍法）；林林總總的鏡頭郁動，包括低水平高度、跟隨角色、路人主觀鏡、刻意加強震盪、快速橫搖等，加上跳格的處理，把理應是連貫的追捕行動，本為整全的街道環境，拍攝與剪接得極其破碎、凌亂，但箇中卻流露一種凌亂美。

配樂之餘，加進金城武的獨白（內心獨白作為王的風格在此片中才發揚光大），跳字鐘的大特寫，凝鏡的運用，在茫茫人海中你追我趕，對比強烈；又或是林青霞給追殺時的激烈搖晃，緊接高角度的廣闊鏡頭與跟隨鏡頭，立體呈現整個追捕情節的緊湊，在印度歌曲、市聲外，地鐵列車抵站時的響號就如警告，都拼貼出一幅驛動不安的畫面，效果昏眩，是大城市的危機感，同樣令人過目難忘。

7

有人稱王家衛為MTV導演，但我更傾向稱之為蒙太奇導演，原因是在其作品中別樹一格的音樂片段中（可能因此而被認為是MTV），王其實是巧妙地運用了音樂以外的聲畫組合，激發一種剪接與混音而來的美學作用，來傳達一種令人有所感動的情緒。這在我看來，是王的最主要成就。

如果MTV是指不邏輯性與較重節奏的剪接（未必與敘事有關），相反，王的剪接倒是別具邏輯性，在當中有自己一個剪接世界。最重要的是王借剪接去確立風格，而不是講邏輯性的內容。這亦解釋了王家衛會在法國得到這麼多的好評了：法國作為一個較懂或至少習慣欣賞導演風格與技術的國家，對比起香港較為重視故事劇情的觀眾，自然更歡迎王家衛。

8

《重慶森林》中王菲兩次偷溜進梁朝偉的屋內（**圖8**），兩次都用了音樂電視式的剪接（不需注重空間、時間及動作的連貫性，鏡頭短小、剪接可配合所出現的歌曲節奏），然而兩次手法卻有分別。

第一次王菲溜入屋，時空是統一的。即是說整組蒙太奇說的是那個下午她首次偷進屋內的事情。聲源方面，鏡頭影著王菲扭開了CD機，讓*California Dreaming*的歌聲響起，成了她打掃時的背景音樂，同時是整段畫面的配樂。那音樂是劇情世界中的聲響（diegetic sound），而劇情世界聲音與非劇情世界聲音的交錯把玩，正是全片的大特色，也可說成是一種聲響上的蒙太奇技術。此段的王菲被塑造成自由不拘、隨心所欲的本色流露角色，是多得那份散漫自由的音樂氣氛。

但第二次王菲溜進梁的家，便是另一種聲音使用。此段戲用上王菲的歌曲〈夢中人〉作配樂，沒解釋聲音來源，是片中角色聽不到的音樂，一種非劇情世界的聲響（non-diegetic sound）。因此，也不需理會聲音在片中的連貫，轉而將整段戲化成一組跨越時空的蒙太奇。從王菲的衣著轉變，以及地理的因果關係（顯示梁因飲了藥而昏倒的因果關係），觀眾知道那是一段夾雜敘事與時間流逝的蒙太奇。當最後一次，梁朝偉返家撞破，二人在屋內，本是最傳統的角色對白，加了梁朝偉按掣播放*California Dreaming*的鏡頭，由此配樂成了敘事的一部份，繼而又轉入梁朝偉（「好耐冇同女人的腳按摩」）與王菲的內心獨白（「原來夢遊都會傳染」），劇情聲效與非劇情聲效互相交錯組成極強感染力的聲音蒙太奇。

*California Dreaming*的音符，在全片起著一種引進加州作為母題的力量。自從《阿飛正傳》起，似乎王家衛已決定以一段音符母題去把抽象的概念化作聲音，音符銘記在觀眾腦海不離不棄。情況變成，我們以後看《阿飛正傳》、《重慶森林》到《花樣年華》，都難以將聲音與畫面分開，那已成了聲畫蒙太奇重要的一段記憶：《阿飛正傳》的森林加結他；《重慶森林》的王菲身體加*California Dreaming*；《花樣年華》中張曼玉的慢鏡加*Yumeji's Theme*

具體傳達了優雅的韻味。

*California Dreaming*在片中的運用，具象徵意味，象徵了王菲對遠方理想的追求（但王家衛
作品中追求夢想未必是最終手段，因為等到達到理想，又發覺那不外如是）。也是蘭桂坊的
一個重要地標（到今天，遊人仍堅持跑到蘭桂坊California餐廳的門口拍照留念）。自然，這
曲也是男女角色之間的情感交流信物。作為劇情世界中的聲音，此曲起了引子（最初王菲在
快餐店播）；中段則是具體情感的沉澱（王菲在屋中打掃，邊聽歌邊把玩著飛機模型，預設
了往後當空姐的夢）；也包含定情：後段梁朝偉竟説，那是他女朋友喜歡的曲子；到結局，
率先是畫外音傳來此曲，畫面是王菲的高跟鞋特寫（觀眾開始時分不清那曲是否劇中聲），
而後兩人在快餐店相遇，才解釋那其實是來自梁朝偉播放的音樂。情感的感染力，或者是一
種你變成我我變成你（後來在《天下無雙》中再一次出現）的態度，藉由一首歌曲的耍弄而
達至化境。

當然，更遭評論或觀眾欣賞的，是梁朝偉重複多次跟自己的獨白。第一次在他返回家中（王
菲其實已潛進他家），以為女友已返來並跟他玩捉迷藏。他用説出來令劇中人聽到的對白，
先講出跟女友要説的話「我知你喺度！」，而後不見回覆，表現手法便變成他的內心獨白。
講白與內心獨白，形成一段罕見的自問自答，更凸顯這角色孤零零的身世。畢竟，自言自語
是表現現代都市生活疏離關係的最常用手法。

9

舞蹈。

於是可以歸納，王家衛的蒙太奇以一種舞蹈的形式進行、感動人，而音樂可以是獨白。這裡
又存在著兩層舞蹈。

第一層是畫面中人在跳舞。這裡所説的舞，當然包括了單單的走路姿勢、追趕的動力、動作
武打場面、角色進出畫面的方向等。

第二層，是影像在跳舞。透過剪接蒙太奇，畫面的組合、接連；它們的時間長度、它們的遠近距離、它們的頻率、變化節奏，統統化成一種變幻而多姿的聲畫舞動。

要理解王家衛作為一位編舞者。

《東邪西毒》將舞蹈的編排融入武打場面^(圖9)，但爆發其感染力的，是靠蒙太奇。夕陽武士與馬賊對戰一場，以粗微粒菲林、長鏡頭拍攝，景深刻意收窄，強調主角與背景之間的差異。鏡頭框在上、中或下身部位，把身體割裂，沒一個全身的鏡頭，甚至配合武士弱化的視力，更出現了故意的失焦。鏡頭橫移，慢鏡頭記錄了一種廝殺場面的慘烈，但奇怪在過程其實全看不到武士的招式及全身動作。瀕臨失去視力的武者（舞者）似在自己的黑暗世界中翩翩起舞。打鬥，再無關招式。武俠，得到新的詮釋。王家衛與負責剪接的譚家明創意地用剪接來調度動作，依然傳達出慘烈的戰況。不靠動作的編排，只靠剪接來傳意，《東邪西毒》這組戲無異創新了武俠的領域，把剪接蒙太奇的功能推向另一層次（一九九五年才有了徐克的《刀》，另一部依賴剪接去呈現打鬥多於一切的作品）。

圖8　兩次夢遊的場面用了不同的聲效設計。

10

由《旺角卡門》開始是狂情仇殺的舞動；《阿飛正傳》是演員的魅力排演；《重慶森林》率先把蒙太奇、攝影、聲效高技巧結合而成功塑造一個最富個人風格的look；《東

圖9　只看到武者個別的眼神、手、腳，剪接技巧才是真正的招式。

邪西毒》證明這種靠剪接的電影優勢及特色。這時王家衛在掌握這種蒙太奇舞蹈的能力,已跡近巔峰。及後《墮落天使》中多場殺人或打鬥場面(金城武在茶樓內給追捕,或黎明在飯店殺人的蒙太奇),都不過是更熟練的演化,而去到《花樣年華》時已跡近完美。

11

王家衛電影的吸引力在於他作品中的強烈電影感,一種熟練的電影語言運用。他是布烈遜那電影理論的信奉者:電影不寄存於任何別的傳統藝術形式,電影不是舞台劇、不是對打、不單是音效,電影是剪接、場景、光線、顏色、服裝、演技、動作表述(包括動作與講話),不是排好一場戲然後用菲林把這場戲記錄下來這麼簡單。前期的拍攝固然要執行得一絲不苟,但電影創作的特點,也是關於後期製作的,王家衛的電影語言的運用,凸顯了電影後期創作的重要性,把剪接蒙太奇及聲效運用的位置放回它們原有的電影藝術的殿堂。也正是這點,使他成為一個真正富電影感的導演。或者說:一個真正的電影導演。

他的映畫世界不是純講寫實性,或可信性(一個警察真的這樣走路嗎?),而是透過電影鏡頭去捕捉去呈現一個導演心目中的人物:他如何走路,一組鏡頭如何把他的走路姿態散發出更大感染力。總括而言,是建構一個形式一個form,一個只配出現於王家衛電影世界內的form:cool是外表,蒙太奇令它增添深度,在一個茫茫無助的自戀世界。

風流本是個夢

──從費穆到王家衛

黃愛玲

一九九〇年十二月十五日下午五點半，你在做甚麼？我在看《阿飛正傳》。是在佐敦的嘉禾戲院嗎？不敢肯定，但戲院裡那份從地上散發出來的發霉氣味，倒記得清清楚楚。片末，梁朝偉還在銀幕上慢條斯理彎著身軀打點自己，座位前後左右的摺凳已嘩嘩叭叭此起彼落，伴隨著市井語言裡最生蹦活跳的「魚蝦蟹」。從戲院踏出街道上，霓虹燈映照著黏黏的馬路，魂魄卻已飛到淞江的破敗城牆去了。

羅維明說「《阿飛正傳》是費穆的《小城之春》（1949）後，第二部暗地裡處處蕩漾著媚行性感的中國（更正確地說是香港）電影」[1]，一點沒錯，不是說故事情節有甚麼相似之處，而是那份從每一格菲林散發出來的性感，還有別樹一格的感性。往後，幾乎在每一部王家衛的作品裡，都可以或多或少嗅到費穆的味道。

*　　*　　*

論人物、心理、處境，《花樣年華》肯定是王家衛電影裡最接近費穆經典的一部。王家衛鏡頭下，張曼玉足穿著繡花拖鞋或高跟鞋的小腿，在在讓人聯想起韋偉幾次夜訪情人的腳部特寫。在費穆的《小城之春》裡，婚外情的故事在一個抽離了現實環境的空間裡上演著，不知道是哪個小城，那頹敗的城牆猶如久已荒廢的舞台——

> **住在一個小城裡邊，每天過著沒有變化的日子，早晨買完了菜，總喜歡到城牆上走一趟。這在我已成了習慣，人在城頭上走著，就好像離開了這個世界，眼睛不看著甚麼，心裡也不想著甚麼，要不是手裡拿著菜籃子跟我先生生病吃的藥，也許就整天不回家了。**

——玉紋

《花樣年華》裡的那些街道小巷，就是《小城之春》裡半塌的城牆，剝落的外牆寂寞的窗戶同樣見證了歲月的荒涼。我城老追趕著經濟發展的快速列車，留有六十年代痕跡的街道已很難找到，據說那些街景都在泰國拍攝，在路旁的牆上張貼幾張傳統中成藥的廣告海報，便交代過去了，路上也沒有其他人。在這一點上，兩部相隔超過半世紀的作品，竟有暗合之處；

顯而易見，跟費穆一樣，王家衛追求的不是實感，而是一個抽離了現實環境的情慾空間，取其神韻。在昏沉的夜色裡，蘇麗珍手拿暖壺，一個人孤零零地走下狹窄的長梯，去買雲吞麵，讓人無法不想起淞江城牆上挽著菜籃子的玉紋。

然後，周慕雲在她的生命裡出現了，從擦身而過、相對無言到互憐互惜；深夜，他們在寂寥的小街上躑躅，四下無人——

> 蘇：你這麼晚不回家，你老婆不說你呀。
> 周：已經習慣了，她不管我。你呢，你先生不說你嗎？
> 蘇：我想他早就睡了。
> 周：今天晚上別回去了。
> 蘇：我先生不會這麼說的。
> 周：那他會怎麼說？
> 蘇：反正他不會這麼說的。
> 周：總有一個人先開口吧。

第二個夜裡，同一個時間，同一個地點——

> 蘇：你這麼晚不回家，你老婆不問你呀。
> 周：早習慣了，她不管我的。你先生也不說你嗎？
> 蘇：我看他早就睡了。
> （她望著他，帶著嫵媚的笑，以手指挑逗地劃了一下周的領帶，然後背過身去，面露痛苦之色。）
> 蘇：我是真的說不出口。

也是夜裡，在同一條寂寥的小街上——

> 蘇：我從來沒想到，婚姻會這麼複雜。還以為一個人，做得好就可以了。可是兩個人在一起，單是

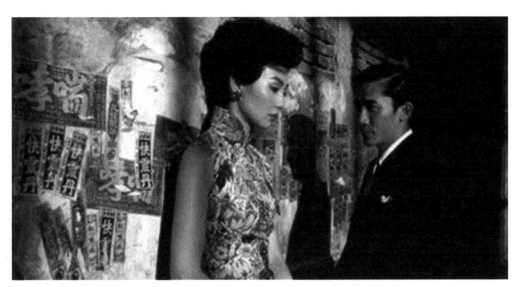

《花樣年華》

　　自己做得好是不夠的。

　　周：不要想太多了，也許他很快就會回來。

　　蘇：那你呢。

　　周：其實我跟你一樣。只是我不去想。又不是我的錯，為甚麼老是問自己做錯甚麼，何必浪費時間
呢。我不想這樣下去。

又一個夜裡，下著雨，然後，雨停了——

　　蘇：我沒想到你真的會喜歡我。

　　周：我也沒有想過。以前我只是想知道，他們到底是怎麼開始的。現在我知道了，很多事情不知不
覺就來了。我還以為沒甚麼，但是我開始擔心你先生甚麼時候會回來。最好是別回來。我知道這樣
想不對……可不可以幫我一個忙？

　　蘇：甚麼？

周：我想有點心理準備。

蘇：你可不可以以後再也不找我了？

周：你先生回來了？

蘇：是。我是不是很沒用？

周：也不是。那我以後再也不找你了。好好守著你先生。

（二人不捨地分開，她抽泣起來）別傻了，說說而已。不要哭了。這又不是真的。

（她緊緊地伏在他的肩上，放聲大哭，他也緊緊抱著她。）

一次又一次，這對六十年代的癡男怨女在殘舊斑駁的小街上蹓躂，互相試探，從戲假到情真。細想起來，《花樣年華》和《小城之春》的結構竟那麼相近，四十年代的玉紋和志忱不也曾多番在古老城牆流連嗎？志忱到訪的第二天，丈夫妻子情人妹妹四個人一起到古老城牆上散步，玉紋墮後，志忱情不自禁地握了她的手。翌日，志忱叫玉紋向家裡撒個謊，相約在同一個地方見面，費穆巧用溶鏡，一對舊情人大概已纏纏綿綿反反覆覆說了很多——

志忱：打仗以前，我叫你跟我一起走，你說隨便我，我不叫你跟我一塊走，你也說隨便我。

玉紋：這些話剛才不都說過了嗎？我沒等你，我沒隨便你。

志忱：假如現在，我叫你跟我一塊走，你也說隨便嗎？

玉紋：真的嗎？

第四天，一對舊時戀人再次相約在城牆上見面，這次主動的是玉紋，表面是替丈夫向志忱提親，實質上當然又是一次情探——

志忱：……我真後悔，當初我為甚麼不知道找個媒人。

玉紋：為甚麼不，你為甚麼不知道。難道你不願意當初。

志忱：願意，當初我願意！

玉紋：那你為甚麼不？

志忱：那是你母親不答應。

玉紋：我母親她現在已經死了。

志忱：可是你現在已經有丈夫了。

太陽底下無新事，張愛玲在〈燼餘錄〉一文中曾説：「去掉了一切的浮文，剩下的彷彿只有飲食男女這兩項」，還有遺憾。周慕雲買了船票去南洋，臨行前打電話給蘇麗珍：「如果有多一張船票，你會不會和我一起走？」志忱也問過玉紋同一個問題。玉紋沒有跟他走，蘇麗珍亦沒有，但背後的感情觀顯然不一樣。《小城之春》裡的鏡頭柔情似水，有時候依依跟著人物的視線，從她到他，從他到她，或心猿意馬，或哀憐悲憫；有時候倒像一串晶瑩的珍珠，溶接出綿綿情絲，欲斷難斷，風流餘韻，縈繞不去。費穆多情，他的鏡頭把幽深院宅裡的人聯繫起來，情人、夫妻、朋友、姑嫂，甚至主僕，體貼寂寞的妻子，也憐惜自閉的丈夫。王家衛的《花樣年華》卻是一個情隔萬重山的清冷世界，他捨棄了最擅長的畫外音，對白場面卻又很少讓你看到對方，對方的回應也往往不帶感情，像壁球場裡的物理性回彈。片中周慕雲蘇麗珍的「另一半」們都隱形處理，王家衛把他們從感情世界的複雜肌理裡抽離出來，變成了妻子和丈夫的符號，只有一把在封閉空間裡迴盪著的冷漠聲音，沒有血肉。[2]

*　　*　　*

有趣的是，《小城之春》裡江南少婦那夢囈似的竊竊絮語，倒在《東邪西毒》裡找到了最幽微的迴響，轉化成了榆林荒漠浪子的獨白。影片一開始，他就先來一段自報家門，一如費穆作品裡的玉紋——

很多年之後，我有個綽號叫做西毒，任何人都可以變得狠毒，只要你嘗試過甚麼叫嫉妒，我不會介意他人怎樣看我，我只不過不想別人比我更開心。

故事中的其他人物，也多由他介紹出場，如黃藥師——

我還以為這世界上有一種人不會有妒忌心的，因為他太驕傲，在我出道的時候，我認識一個人，因

為他喜歡在東邊出沒，所以很多年之後，他有個綽號叫東邪。

有時候，他像個說書人，娓娓道來別人的故事——

他的名字叫慕容燕，自稱是慕容公子的後人。他和黃藥師在姑蘇城外的桃花林一見如故。那天黃曆上寫著：初四，立春，東風解凍。就是說一個新的開始。有一天晚上，黃藥師跟他開了個玩笑。

有時候，以為他是在跟人說話，倒更像自問自答——

老兄看來你已經四十出頭了，這四十幾年來，總有些事你不願再提，或有些人你不願再見到，因為有些人對不起你，你就想殺了他們，但是你不敢……

王家衛的鏡頭不會向你洩露線索，它緊緊框著喋喋不休的人，從不讓你看到對手。

在費穆的《小城之春》裡，妹妹生日那個晚上，感情漩渦裡的一對男女都喝多了。他乘著酒意，心醉神迷，抬起舊情人的手——「歌聲使我迷了路，我從山坡滾下……今天晚上請你過河到我家」，幾乎就是戲曲舞台上的登徒子了。而她，返回房間，對著鏡子，戴上花朵，乘著溶溶的月色穿過園子，腳踏著繡花鞋，意亂情迷直闖情人志忱的房間；那光景，怎不讓人想起王實甫《西廂記》裡崔鶯鶯夜訪張生的一段——「彩雲何在，月明如月浸樓台。月移花影，疑是玉人來。」玉紋碎步走過後園的小徑——「像是喝醉，像是做夢」。這八個字，比任何一篇洋洋灑灑的論文，都更精準地概括了作品裡那畫外音的特性——是真也是假，是虛也是實，如夢亦如幻。

慕容嫣喝醉了的那個晚上，歐陽鋒在半睡半醒的狀態裡感到有一隻手在身上游走——

那天晚上睡覺的時候，我又感覺到有人摸我。

醉的到底是歐陽鋒還是慕容嫣？

> **我知道她想摸的人不是我，她只不過當我是另外一個人，我又何嘗不是呢？她的手很暖，就跟我大嫂的手一樣。**

卻原來他倒又是心明如鏡的，只是不願意返回意識的世界罷了，一如從夢裡將醒未醒之時。

> **往後的幾個晚上，我做的是同一個夢，我夢見我家鄉的桃花開了。我忽然間想起，原來我已經有很多年沒回去白駝山了。**

人皆有夢，有些人醒了就忘得一乾二淨，有些人則選擇留在那個國度裡。在感性的觸覺上，《東邪西毒》可能是最貼近《小城之春》的王家衛電影。

*　　*　　*

費穆在上海孤島時期編導過不少舞台劇，大都帶有古色古香的味道，如《楊貴妃》、《梅花夢》、《秋海棠》、《浮生六記》、《紅塵》等，柯靈說他的作品「大都可以用『哀感頑艷，悲歡離合』八個字加以概括」。費穆大概對《浮生六記》有點偏愛，一九四七年拍成了電影，由裴沖編導，並自任監製。此劇改編自沈復的同名筆記原作，費穆取了其中的〈閨房記樂〉和〈坎坷記愁〉兩卷，時人有稱頌之為「一首哀怨悱惻的抒情詩」[3]，也有評說「很難看出他注入了甚麼超越沈復

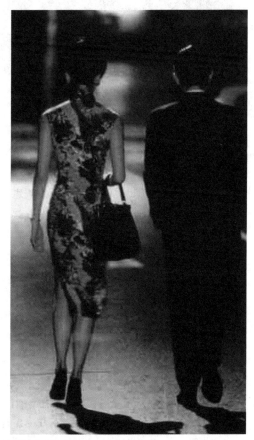

《花樣年華》

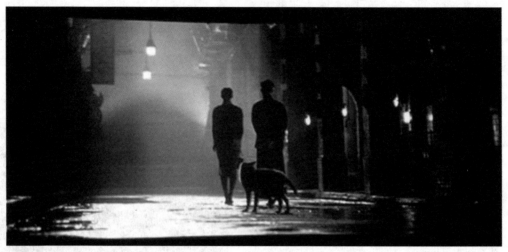

《一代宗師》

的現代新鮮空氣」[4]。雖然此劇連劇本也沒有留下來，但翻閱孫企英、喬奇、莎莉等憶述他們跟費穆那段時期的舞台創作時，[5]我幾乎可以想像舞台上沈三白陳芸那「魂魄恍恍然化煙成霧」的情意綿綿。沈復父親是幕僚，其後家道中落，夫婦倆更兩度被逐出家門，他們布衣粗糧，卻超然脫俗，談詩論藝，沉醉於物外之趣，可說是精神上的貴族，費穆指導喬奇演戲時，就常常提醒他不要忘記沈三白這個角色的「書卷氣」。

這份氣質，也體現在《小城之春》的禮言這個角色之上。禮言原是士紳階層之後，和平的時候，靠著祖業生活，大概也無甚大志氣，戰爭毀了他的安穩靜好，由是自傷自憐，終日在戴宅後園裡一堆頹垣敗瓦之間流連。王家衛《一代宗師》裡的葉問，跟禮言背景相仿，他生於佛山的富貴之家，自幼沉迷武術，年少歲月，就是金樓內外一場又場的較量，正如他的旁白說：「四十之前，未見過高山，到第一次碰到，發現原來最難越過的，是生活。」葉問的這第一次，細想應該也是禮言的第一次。費穆的禮言最終還是留在小城，他和妻子玉紋登上城垛遙送友人，那遠方氣場開揚卻充滿不可知；王家衛的葉問卻離鄉別井南下香港，蝸居大南

街的斗室，倒能不慌不惶不卑不亢，走出見眾生的台步。葉問最後一次見宮二，二人聽完了一曲〈風流夢〉，宮二有感而發：「風流本是個夢。」走在大南街上，暮色蒼茫中，兩個身影若即若離，街上空蕩蕩的，只有一條狗。看著看著，我又回到淞江那頹敗的城垛，還有那條蜿蜒的小山路和不經意跑出來的雞。宮二説：「所謂的大時代，不過就是一個選擇，或去或留。」禮言、葉問、宮二，都是最後的貴族，散落在歷史的荒原上，各自尋找歸宿。

費穆和王家衛，以他們的電影為我們留下了風流的夢。

【註】

[1]　羅維明：〈媚行性感的《阿飛正傳》〉，香港電影評論學會策劃，潘國靈、李照興編：《王家衛的映畫世界》，香港：三聯書店，2004。

[2]　筆者於2000年曾寫〈無情的花樣年華〉一短文，現收錄於《夢餘説夢II》，香港：牛津大學出版社，2012。

[3]　〈浮生若夢〉，轉引自柯靈：〈上海淪陷期間戲劇文學管窺〉。

[4]　柯靈：〈上海淪陷期間戲劇文學管窺〉。

[5]　孫企英和喬奇的憶述，載於黃愛玲編：《詩人導演費穆》，香港：香港電影評論學會，1998；莎莉：〈我的啟蒙老師費穆導演〉，上海：《上海電影史料》2-3期，1993年5月。

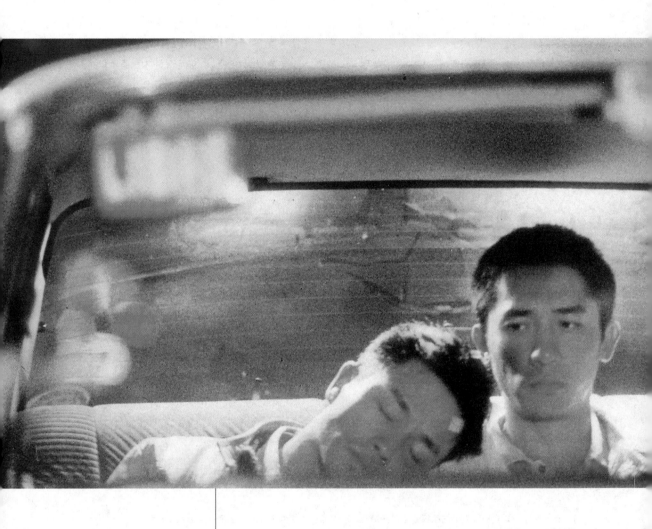

王家衛電影音樂圖鑑

羅展鳳

「王家衛作品都圍繞百無聊賴的孤獨角色,而伴隨他們的往往是哀怨纏綿的音樂。」——David Bordwell[1]

張叔平曾經解釋,影片受時間所限,一個半小時沒法容納太多東西。所以旁白的語言可以成為另一個空間,成為另一個敍事空間。[2]說的也是,王家衛電影中的旁白(都是主角們喃喃自語式的內心獨白),不時帶領觀眾瞭解電影中人物的內心世界,體味箇中密圈,屬於直接的敍事線索。

旁白補充了電影中不能展示的部份,都是關乎人物細部的心理狀態描寫;也開拓了電影時空,令其人物的內在世界無論在質感上或層次上更為豐富。文藝腔的內心獨白多少加強了電影的文學性,王家衛式佳句在其七部電影中俯拾皆是,不少成了觀眾或大眾媒體經常掛在口邊或大做文章的好材料。

音樂作為另一個敍事空間

旁白以外,電影中另一條重要頻道,就要説到音樂。

音樂是旁白以外另一個敍事空間,但音樂不像旁白,旁白多以人物的聲線或語氣組成,且王家衛式的人物大都是可被信任的敍事者(甚少出現口是心非或前後矛盾的情況),簡單直接。但音樂卻擁有其多種多樣的先天特性(包括透過其旋律、曲式、歌詞及其歷史背景等),可以具象呈現,亦可以抽象表達,它們既可如同旁白屬於直接的敍事線索(譬如作為一種時代氛圍的表達),亦可以成為隱含的敍事工具(不直接表達的音樂,尤以純音樂為主,但背後卻含有寓意),作有距離的第三者眼光閱讀,可以是客觀的表徵,也可以是主觀的投射,放在不同情節、配合不同畫面,要待觀眾的接收與想像加以發揮,造就不同效果與寓意,説來就更見複雜。

毫無疑問,歷年來眾評論者每談及王家衛的電影,總少不了談他的音樂:姑勿論是劉德華在

《旺角卡門》中的〈癡心錯付〉、《阿飛正傳》中每次或顯或隱（象徵尋母的森林影像）伴著張國榮這「沒腳鳥」出場的*Always In My Heart*、《重慶森林》中王菲演繹的〈夢中人〉、《墮落天使》中屬於李嘉欣與黎明的主題曲〈忘記他〉、《春光乍洩》中每回與瀑布配置一起的*Cucurrucucu Paloma*、《東邪西毒》中經常出現的主旋律〈天地孤影任我行〉及至《花樣年華》中每回配合梁朝偉和張曼玉作慢動作運用的華爾茲式音樂*Yumeji's Theme*等，無論是人聲歌曲或純音樂，落入王家衛的電影，都成了敘事性甚強的作品，替電影加入了多重寓意，為電影起生修飾的作用，正如電影論者Nöel Carroll所言，「這類音樂具有一定的表達特質，能夠予以修飾或替銀幕的人物、物件、動態、事件、畫面與場景作造型描繪……這種修飾音樂服務於畫面，給它注入更深一層的個性，將其潤飾。」[3]

因為失語，所以音樂

黃愛玲說，王家衛電影世界裡的人物，舉手投足皆寂寞。[4]寂寞，是基於不懂得愛，不懂溝通，寂寞的人在孤獨時只有攬鏡自照，自憐自傷，像失戀時的梁朝偉（《重慶森林》）、楊采妮（《墮落天使》）、被拒絕時的李嘉欣（《墮落天使》）、莫文蔚（《墮落天使》），當中又以《東邪西毒》中慕容燕跟慕容嫣的精神分裂狀態最為極致。

寂寞的人，就是不懂說，不會說。正如電影的人物盡是處於失語狀態，他們要麼在電影中喃喃自語，說著自己想法；對著其他人，甚至喜歡的人，卻是苦無出路。話，說不出多句來。失語，就是一種溝通能力的喪失，《墮落天使》的金城武，就被王家衛設計成一名啞巴（儘管電影中他可以利用內心獨白作出表達），及至《花樣年華》，兩位男女主角都是壓抑得可以，王家衛多以二人的行徑與身體語言解說，棄用內心說話反映二人掙扎，男女主角的畫外音獨白只此一句：「如果有多張船票，你會和我一起走嗎？」就連問題也彷彿只是空中樓閣，有沒有說出口來也是一樁疑案，溝通只是單向的呢喃。

再不，要說話的人情願跑到老遠把要說的話放下，像吳哥窟的小牆洞（《花樣年華》中的梁朝偉）、世界最南端的燈塔（《春光乍洩》的張震）、阿根廷的伊瓜蘇瀑布（《春光乍洩》的

梁朝偉），又或者主人公情願向一部冷冰冰的錄音機（《春光乍洩》的梁朝偉）及一個不相干的人（《東邪西毒》的張曼玉向梁家輝訴説心事）説著最痛心的話，失語的人，就是無人可以觸及，無人可以付託。

人們的失語，造就了另一種溝通渠道，王家衛選用了音樂這種語言。

〈忘記他〉：失陷的三角關係

《墮落天使》中殺手黎明要跟親密戰友李嘉欣分道揚鑣，依舊拒絕會面，他説，他不知怎樣開口，於是情願藉著大家熟悉的酒吧內的一部點唱機，借一闋歌曲（關淑怡的〈忘記他〉），説要説的話，就可説清：「忘記他，等於忘掉了一切，等於將方和向拋掉，遺失了自己，忘記他，等於忘盡了歡喜，等於將心靈也鎖住，同苦痛一起⋯⋯」黎明説，那是給拍檔遺留的最佳線索，她聽到了，自然明白。音樂響起，只見李嘉欣聽著聽著，哭了。歌曲説出了黎明欲「洗手不幹」的意願，也説出了李嘉欣的感受，一首歌，反而成全了二人的交流。

〈忘記他〉的下半闋鏡頭一轉，只見黎明跟莫文蔚在麥當勞快餐店內遇上，音樂在這裡預示了莫文蔚跟黎明的一段情：昔日他曾經追求她，他忘記了她，她卻忘記不了（「⋯⋯忘記他，怎麼忘記得起，銘心刻骨來永久記住，從此永無盡期」）。巧妙的運用，〈忘記他〉甚至也説出了莫文蔚的處境。沒多久，〈忘記他〉在電影中還要出場一次，這邊見莫文蔚跟黎明親熱做愛，那邊見李嘉欣待在黎明床上自瀆，兩個女子在性愛的歡愉跟失去的痛楚之間形成強烈對比，她跟她看似位處不同景況，卻原來也是銅板兩面的甘與苦，王家衛借〈忘記他〉，説著兩位女子內心的痛。但〈忘記他〉也説黎明的痛，是故他在日本居酒屋再聽到此曲，心有戚戚，從此絕跡於此。音樂在此表達了人的軟弱、痛苦、迷失、恐懼，三個人之間可以無甚溝通，彼此呈現失語狀態（莫文蔚角色改以大顛大肺的歇斯底里行徑，是另一種失語表現），卻都藉此曲道出箇中情感。

〈夢中人〉：飄忽的阿菲

《重慶森林》中失語的人眾多，梁朝偉是個不懂表達自己的警察663，失戀時，只一個人跟家中雜物說傻話。223金城武失戀後一直找不著知音，無論跟多少人說話，說的，只是空話。販毒集團成員林青霞跑了一夜，累得不得了，大抵做人累了，說話也累了。王菲無疑是電影中最輕省的一個人物，她漫不經心，說起話來往往有一句沒一句，大眼睛光是轉著，卻永遠活在自己的世界，喜歡一個人，就活在幻想，又或者神經兮兮地每天跑到人家中執拾洗刷，獨自玩弄屋中雜物，自得其樂，喜歡一個人卻又害怕表白，是另一種失語。

這回王家衛選擇了王菲，並為她的行徑插入〈夢中人〉一曲，成了她內心世界的最佳寫照：「夢中人，一分鐘抱緊，接十分鐘的吻。陌生人，怎樣走進內心，製造這次興奮。我恍似跟你熱戀過，和你未似現在這樣近，思想開始過份，為何突然襲擊我，來進入我悶透夢窩，激起一股震撼……」

音樂第一次出現於王菲在快餐店中凝視663喝咖啡（這次只以一小段出現），人群以快動作洶湧走過，但無礙她對他的注目，他是她的夢中人，意思最清晰簡單不過。然後沒多久就見王菲打掃梁朝偉的房子，畫外音一直放著的也是這首曲子，更是整整一首。由於此曲歌者也是王菲，放在電影文本中，更加強了歌曲對王菲的投射。電影中梁朝偉固然是王菲的「夢中人」，有趣是，王菲也是「夢中人」——活在夢中的人，經常處於夢遊狀態，飄飄忽忽的。至於片中另一首她甚喜愛播放的歌曲*California Dreaming*，也是跟夢有關，有著她對一個有距離的地方的鍾情與投射（跟梁朝偉保持距離有異曲同工之妙），語帶雙關。

Cucurrucucu Paloma：黎耀輝的心事

愛情的不穩定，情侶間的權力角力，無疑是《春光乍洩》的主要命題。何寶榮（張國榮）加黎耀輝（梁朝偉），說盡了多少情侶在愛恨離合間的糾結。說失語，這對情侶可謂當之無愧。電影中所謂的戀人溝通交流，不如說成是二人間在斗室的困獸鬥：互相猜疑、互不信

任、挑剔、鬥嘴……他們的對話，不過是日常生活細節的瑣碎話，生活不過是努力工作餬口、給對方煮一頓飯，也沒怎樣談情，幸好還跳舞。他們只有透過對方受傷生病方願意放軟自己，更多時候，不過為著對方夜歸出外、誰為誰購買香煙吵一場狠狠的架，盡顯語言暴力。

電影開始沒多久便以伊瓜蘇瀑布懾著觀眾注意，那一幕，王家衛配上了Caetano Veloso的 *Cucurrucucu Paloma*。歌曲以西班牙文唱出，緊接張國榮在公路上跟梁朝偉說分開：「何寶榮說分開可以有兩個意思」，那一刻，梁朝偉以手掩面，彷彿流著淚，著實難過，樣貌之痛，幾近失語。然後，畫面但見伊瓜蘇瀑布，氣勢如虹。是的，兩個人，原本都以瀑布作旅遊終點（可作為愛情的烏托邦意象），然後再打道回府（香港）。只是路走了一半，人就分開了。電影中未有對此曲歌詞作翻譯，但原來歌詞美麗得很，艾慕杜華（Pedro Almodóvar）的《對她有話兒》（*Talk To Her*，2002）就用上了這首作品，中譯歌詞如下[5]：

> 人們說晚上，他會徹夜哭泣，人們說他食不下嚥，只顧喝酒，人們發誓說，上天聽到他慟哭也會戰慄。他為她受了那麼多苦，即使在他臨終之時，也呼喚著她的名字，他如何歌唱，他如何嘆息，他如何歌唱，他死於致命的激情。憂傷的鴿子，一早起來唱歌，飛到那間孤單的小屋前，小屋木門大開。人們發誓說，那鴿子必定是他的魂魄，他仍然在等待她，等待那個可憐的女孩回來。咕咕咕咕咕……我的鴿子……咕咕咕咕咕……不要哭，石頭永遠不知道，我的鴿子，永遠不會知道，愛情是甚麼。

受苦受難的愛情，往往在一廂情願底下發展。一句「不如我們重新開始」，梁朝偉又跟自私、霸道的張國榮走在一起，並給他多番在情感上、生活上作出遷就，一個願打，一個願捱。*Cucurrucucu Paloma*說的其實也是那種義無反顧的堅執愛情，如果要說，歌詞中的他，就是梁朝偉飾演的黎耀輝；她，就是張國榮飾演的何寶榮。「我的鴿子」，令人聯想起張國榮這隻「無腳鳥」。鴿子的「咕咕咕咕咕」，一方面又彷彿梁在畫面上的泣訴。全曲其實就是梁朝偉的一闋愛的頌歌，只是，都埋在心中，不欲向人訴說，最終，也許只留給冷冰冰的錄音機。

電影中，以上相關歌詞未有出現銀幕，就此看來，可理解王家衛只是取其音樂中的哀傷感覺，營造氣氛。事實上，王家衛卻曾找人給這首歌詞翻譯多次：「我找人為我翻譯*Cucurrucucu Paloma*，這件事最少煩了五次，每次翻譯出來的結果都不一樣，不過每個人都同意這是一首與鴿子有關的歌（西班牙文Paloma就是鴿子的意思）。真有趣！」王家衛又說，他決定以此曲作為劇中主角黎耀輝踏進布宜諾斯艾利斯之前的預兆。[6]是的，那其實是一條隱形線索，早給觀眾預兆了梁朝偉的愛的心事。

音樂的重複與變奏

重複是王家衛電影的一個重要命題。就這點，David Bordwell就曾經這麼說過：「這些電影，在大段情節之中或大段情節之間，都有大大小小重複的軌。劇中人重返同一地點，做同樣的事，講同樣的對白……王家衛往往把這些周而復始的場面堆在一起，以突出其重複。」[7]說的也是，王家衛愛以一些事件或行為來展示劇中人重複的生存狀況，再戲劇性的人物，也不過活在同一軌跡之上，周而復始。某程度上，其實也是過著刻板得很的生活。關於這點，王家衛愛以音樂為這些重複的命題作出包裝或潤飾，甚至利用音樂的重複性（包括出現次數的重複以至曲式的重複特質）來加深觀眾對影像的印象。

關於母題的主旋律

Los Indios Tabajaras的*Always in My Heart*每每愛伴著《阿飛正傳》中菲律賓的慘綠椰林，它象徵了張國榮的尋根地、生命的烏托邦，又或者一種發自原始、流離放任的生命價值觀。電影開場沒多久便出現了這片椰林，鏡頭以俯角（high angle）表現，然後是《阿飛正傳》四個大字，攝影機像架在升降攝影架上由左向右推展拍攝，比較接近一種文學上的全知觀點，給觀眾一個梗概，其實看下去，就知道椰林是主角阿飛的母土，*Always in My Heart*也是這「無腳鳥」的主題曲，音樂一出，正好呼應著電影的名字。此外，張曼玉飾演的蘇麗珍在睡夢中碰上旭仔張國榮，也是以此曲的一小段表達，鏡頭只見她嘴角甜甜一笑，再加上音樂這個聽覺的符徵，寓意明顯不過。

説到此曲作為「尋根」這個命題，當由張國榮真的跑到菲律賓尋找生母方才揭示。而這回音樂亦得以較全面的展現，接近一分鐘的輕省柔揚結他音樂，緊接張國榮被生母拒絕會面，急步離開椰林（音樂中亦收入張的厚實腳步聲），畫面節奏改動了，慢動作的採用令原先正常速度的畫面變得夢幻似的，張國榮在此了結多年心願，踏出母土，這回鏡頭改用水平鏡頭把張與椰林拍入，感覺不盡相同，環境與人物之間關係更為凸顯——烏托邦不過是現實不過的椰林路，尋根不過是南柯一夢。這又正好呼應張國榮在火車車廂中被射殺後奄奄一息離去之貌，音樂響起，同樣是以俯角表現的椰林，音樂作為背景，輔以張國榮的旁白：

以前，以為有種鳥一開始飛就會飛到死的那天才會落地，其實它甚麼地方也沒有去過，那鳥兒一開始便已經死了。我曾經說過，不到最後我也不知道自己最喜歡的女人是誰，不知道她正在做甚麼呢？天開始光了，今天天氣看來蠻好的，不知道今天的日落又是怎樣的呢？

主人公的旁白，彷彿也是他為自己一生作了一次最佳的總結註腳，原來「烏托邦」不過是一場笑話，重複的「尋根」反成了一個未能自我救贖的執迷詛咒，倒過來浪費了自己的一生，那是阿飛的宿命。

愛情的命定論

愛情是王家衛電影一個重要的母題。

一九九五年，他曾在一次訪問中如此說：「連續五部戲下來，發現自己一直在說的，無非就是裡面的一種拒絕，害怕被拒絕，以及被拒絕之後的反應，在選擇記憶與逃避之間的反應……」[8]愛人的人在王家衛的電影中每每都是輸家。張曼玉在《旺角卡門》落得「癡心錯付」；《阿飛正傳》中張曼玉、劉嘉玲同被張國榮拒絕了，癡心的張學友最終亦遭劉嘉玲拒絕；《墮落天使》中李嘉欣、莫文蔚同被黎明要求忘卻，金城武對楊采妮的初戀只是一廂情願；還有《重慶森林》中的金城武、梁朝偉，一開始就是失戀收場；《東邪西毒》中更是滿佈交錯複雜的拒絕與被拒絕的故事；《春光乍洩》中的梁朝偉對張國榮一直給予與付出，卻

換來對方多番背叛；至於《花樣年華》，就更是一場被社會道德壓抑的愛情悲劇。

在王氏電影中，輸，看來是愛情的一種命定論。愛人的人往往輸給所愛的人，輸給時間，輸給錯失，輸給自尊。而王家衛每每又能在音樂上為這種宿命的愛情觀予以表達。關於愛情中的嫉妒、痛苦、糾結、無奈、不能自拔與執拗……都可以在他多部電影中看到，一些音樂的重複運用，更成了他表達以上種種情緒的重要工具。

其中，陳勳奇與Roel A. Garcia為王家衛度身訂造的《東邪西毒》，就是一個好例子。

《東邪西毒》：重疊的傷逝

作為一部愛情故事，《東邪西毒》借助了錯綜複雜的人物關係作出鏡子的反照，不同人物可以在他人身上，憶起屬於自己的回憶，「拒絕與被拒絕」這個命題，更是王氏多部電影中發揮得最淋漓盡致的一部。當中，歐陽鋒（張國榮）、他的嫂子（張曼玉）、黃藥師（梁家輝），跟精神分裂的慕容燕/嫣（林青霞）──四個肉身，就已道出了一段複雜的愛情關係。而有關他們的音樂，陳勳奇亦作出了特別的安排。

可以說，此片音樂豐富奇幻，不同場景均被配以不同音樂以營造氣氛。纏綿、曖昧、傷逝、追憶、期盼……電影中一眾男男女女的情感糾葛，各自有其不同音樂作為點綴，像屬於歐陽鋒的〈天地孤影任我行〉、慕容燕/嫣的〈又愛又恨〉、盲俠妻子（劉嘉玲）的〈情慾流轉〉等。然而，他在處理歐陽峰、嫂子、黃藥師、慕容嫣這段糾結的多角關係上，卻用上了兩首樂曲作重疊性的運用，

王家衛的映畫世界 |

某程度上，説明了四者在情事上的相似性。

作為一種敍事上的重疊，當首推〈幻影交疊〉最能表現這種情態。那夜，慕容嫣撫著歐陽鋒的身軀，歐陽鋒説，他自知對方想著另一個人，他，何嘗不是。畫面但見歐陽鋒的面相時而換上黃藥師，那邊廂慕容嫣的面相亦時而換上嫂子，二人的一夜情慾纏綣，是藉著心裡的另一個人成全，悲愴得很。陳勳奇利用電子合成器為這段音樂開發了很多可能，樂曲中段其實早包括了此片經常出現的愛情主旋律，只是這回利用上不同樂器的交替變奏，可以是琵琶，可以是木片琴，可以是鐘鈴聲，可以是豎琴，都不重要，樂器的轉換，儼如人物的轉換，重重疊疊，都在虛幻中交織而成。正如陳勳奇在一次訪問説，有關此片的女演員戲份，像林青霞、張曼玉，他想表現她們的內心感覺，故配器不能單調。**[9]**

〈昔情難追〉其實也是《東邪西毒》中愛情主旋律的另一次變奏。此曲在電影中曾出現兩回，它本屬於慕容嫣的主題曲，旋律淒然，電結他更是全曲靈魂所在。音樂開始時，以電子合成器製造鳥聲，音樂為這個愛拿鳥籠的女子作出了細部潤飾。樂曲開始於慕容嫣往歐陽鋒住處，告訴他有人要追殺自己，又稱自己是黃藥師最愛的女人。沒多久，她又以慕容燕的裝扮出場，質問歐陽鋒可有把自己的妹妹藏起來。歐陽鋒此時説：「其實慕容嫣、慕容燕不過是一個人的兩個身份，兩個身份背後，藏著了一個受了傷的人。」精神分裂的林青霞，一直在愛恨間徘徊，以令自己獲得平衡，當〈昔情難追〉轉入中後段的愛情主旋律出場時，正好緊接她為自己的情感總結，她説，「我曾經問過自己，你最喜歡的女人是不是我，現在我已經不想再知道了。如果有一天我忍不住問起，你一定要騙我，就算你的心裡有多麼的不願意，也不要告訴我你最喜歡的人不是我。」然後，她就哭了。而同樣的音樂，在電影中一再響起，這回是緊隨嫂子跟黃藥師的一段對話。

愛情的錯位與錯失，都在大嫂與黃藥師身上一再體現。他選擇默默地愛這個女人，她選擇離開自己生命中最愛的人，兩個人，都是輸家，都不愉快。而跟不相干的人，往往最能説出心底話，像慕容嫣跟歐陽鋒，這回是嫂子跟黃藥師，又是另一次重疊。

〈昔情難追〉這回伴著嫂子的情感表白，同樣當音樂轉入中後段的愛情主旋律出場時，亦正好緊接她對自己的情感追悔：「以前我認為那句話很重要，因為我覺得有些話說出來就是一生一世，現在想一想，說不說也沒有甚麼分別，有些事情是會變的。我一直以為自己贏了，直到一天看著鏡子，才知道自己輸了，在我最美好的時候，我最喜歡的人都不在我的身邊。如果可以重新開始，多好。」然後，她問黃藥師為何不把她的住處告訴歐陽鋒，黃說，因為他早答應了她。她悽苦地笑了笑，說對方太老實了，也就哭起來，肝腸寸斷，主旋律也正式響起，聲浪逐漸加強。

配樂人陳勳奇原可以為此段情節起用不同樂曲，事實上他與Roel A. Garcia都為此片創作了不同的音樂斷片，然而這回選擇同一曲子，其實卻反過來造就一種重疊的情緒，甚有意思。

如果說慕容嫣是因為失卻愛情而變得精神分裂、失去自我，張曼玉的明知自己所愛而不愛之，同樣是另一種精神分裂的表現。她一直壓抑自己的愛，因為執著（「他從沒有說過喜歡我」）、因為心有不甘（「為何要到失去的時候才去爭取？」）、因為自尊（「既然是這樣，我也不會讓他得到」），她情願選擇報復、選擇壓抑、選擇在情感戰場退出，甚至嫁給了至愛的兄長，以表示自己的不滿，最終卻賠給了自己一生，花樣年華，斯人獨憔悴。〈昔情難追〉在此生起一種重疊的作用，無論慕容嫣、嫂子抑或歐陽鋒、黃藥師，都同樣在愛中失足，因為執著、因為自傲、因為不想被人拒絕而先拒絕人，最終都錯過了，覆水難收。

《春光乍洩》：探戈式的愛情角力

毫無疑問，王家衛愈來愈懂得音樂，也會活用音樂。《春光乍洩》就是一個好範本。電影場景從香港這個都市搬到老遠的阿根廷——布宜諾斯艾利斯，一個在杜可風鏡頭呈現下的陰沉慘白城市。故事由一對戀人（梁朝偉、張國榮）在公路上的分道揚鑣開展，二人分別走進這個屬於探戈文化的地方，正是展示愛情角力的最佳佐料。王家衛說，他為《春光乍洩》選用了Astor Piazzolla的三首探戈音樂，是天意的安排，「一九九六年八月在前往阿根廷拍片的途中，彭綺華（我們的製片）給了我她在阿姆斯特丹機場挑的兩張Astor Piazzolla的CD。

這真是命中註定。我在飛機上聽他的音樂，我聽到某些在探戈音樂以外的東西；那是這座城市的節奏，這部電影的節奏。」[10]

可以説，Piazzolla的三首歌曲就是梁朝偉（黎耀輝）跟張國榮（何寶榮）的情感關係之最佳寫照，它們貫穿了二人在愛與恨、離與合的情感糾結，三首音樂在電影中重重複複地採用，造就一種戀人間周而復始的愛恨交戰，或孤獨或快樂或痛苦或感傷或追悔或矛盾，卻都因對方而起，基調相當統一。這三首音樂分別為*Prologue (Tango Apasionado)*、*Finale (Tango Apasionado)*及*Milonga for Three*。

當節奏相對輕快曼妙，旋律不斷向前推進的*Prologue (Tango Apasionado)*響起時，畫面但見張國榮被打傷了，一臉無助地走到舊愛家中尋求慰藉；又或者見張梁二人坐在行駛中的計程車上，梁給張遞上香煙，張輕輕把頭倚在梁的肩膀的一副撒嬌狀；也有見梁朝偉一改沉悶態度，寬容地在探戈酒吧努力工作；又或者梁朝偉一個人在公路上駕著車，前往最初希望與張國榮同到的伊瓜蘇瀑布。

*Finale（Tango Apasionado）*的前半段旋律要比*Prologue（Tango Apasionado）*哀傷得多（後半段則同樣是*Prologue*的旋律），王家衛利用了前半段樂曲，作了另一種變奏與重複的運用，音樂開始時，但見張梁二人在廚房裡上演一幕纏綿温馨的探戈舞蹈，情感親密真摯，令人動容；鏡頭一轉，卻見失去愛侶的張國榮抱著被子在梁朝偉的舊居哀號，幾叫人心傷；緊接是梁朝偉一個人到達心儀多時的伊瓜蘇瀑布，物是人非，音樂依舊響起，只是時間上剛好回到*Prologue*部份，戀人間乍離乍合，原來是一個圓，沒完沒了。

同為探戈音樂，*Milonga for Three*要比上述兩首沉鬱得多，王家衛曾説，探戈在電影中是一種儀式，*Milonga*才是靈魂。[11] *Milonga for Three*的音樂隨著畫面見梁朝偉側躺在甲板上，拍攝上令他恍若置身浮萍，無所依傍，漫無目的被放逐似的。他一個人孤獨地面向無邊無際的大海，渺小得可以。音樂的節奏跟畫面的緩慢流動節奏相當吻合，難怪一種飄泊的無依感得以強烈展示，蒼涼得很。音樂賦予梁朝偉（黎耀輝）這個人物的解説，正好説明他當下的生存情狀，靈魂的再次失卻。

王家衛是次巧妙地利用了探戈這種既親密又帶有互相角力味道的阿根廷舞蹈，放在此片來看，滿有意思。探戈本就是二十世紀產物，第一次世界大戰期間，更在舞廳風行一時。這種舞蹈最早誕生於阿根廷布宜諾斯艾利斯的紅燈窟與移民區（這正是本片故事發生的地方），融合了意大利、古巴、非洲與南美洲的音樂，舞風剽悍，帶有競賽味道。為得心愛女子垂青，當地男子競賽於探戈舞技。片中三首音樂其實來自Piazzolla的*The Rough Dancer and the Cyclical Night*音樂專輯，正如碟中Fernando Gonzalez所述，此碟是Piazzolla對探戈音樂歷史的一次回顧與反思，也包括他對自己創作音樂路程的考察。為此，他不斷追溯有關探戈的舊調子及至有關這些調子的質感跟舞者的強悍舞風。這種創作跟研究的合成品，正與王家衛的《春光乍洩》一脈相承，電影既是王的創作，也可説是有關愛情的微觀研讀本，盡顯戀人間在日常生活細節上的複雜人性面相：嫉妒、霸佔、不穩定性、緊張、權力角力、情感失衡……探戈音樂的周而復始，就像戀人在情感路上的情感虛耗，人單單在情感世界周旋，就足以耗盡所有心力，疲累不堪。

《阿飛正傳》：輕鬆的沉重

大抵悲傷的場景不一定以悲哀的音樂表達，《阿飛正傳》中，王家衛用上多首古巴情聖Xavier Cugat的愉悦跳舞音樂，節奏輕鬆。特別值得注意的是他的*My Shawl*。王家衛每次重複選上此曲都放在一些精準位置：（1）張曼玉欲回到張國榮身邊卻被拒絕；（2）劉嘉玲眼見張國榮舊愛心生不忿，對著張國榮使性子；（3）劉德華眼見張曼玉為情所困，給對方加以安慰；（4）劉嘉玲前往潘迪華家中，欲看看她所住的房子，然後黯然離開；（5）張學友

向劉嘉玲訴說張國榮往菲律賓去向，劉表現悲憤。是的，都是關乎愛情中的酸與苦，王都以*My Shawl*的音樂展現，他尤其鍾愛音樂的前部份（以上片段皆沒有用上全曲），主旋律背後多少帶有一種悲哀的氛圍，背景的伴奏無疑將哀怨沖淡了一些，但卻不失那份隱含的淡淡哀愁。

《花樣年華》：重複有助閱讀變化

《花樣年華》中出場率最高的可不是由配樂家Michael Galasso為它創作的主題音樂*Angkor Wat Theme*，相反它只在電影中出現一次。電影中出場次數最高的音樂實為梅林茂的*Yumeji's Theme*。此曲本為另一部電影（《夢二》，鈴木清順導演）的配樂，然而王家衛在片中卻多番採用，共達八次之多，每回音樂響起之際，電影畫面大多數變得更風格化，當中最明顯是慢動作的運用，於是電影中的梁朝偉（周慕雲）與張曼玉（蘇麗珍）往往隨著華爾茲式的音樂展現出如芭蕾舞般的曼妙姿態（尤以蘇麗珍或周太太那搖曳生姿的胴體為甚），都是集中二人上落樓梯的片段，出來效果是抒情的、優雅的。王家衛曾說，他嘗試在《花樣年華》「表現出變化的過程：日常生活永遠是一種慣性——同一條走廊、同一個辦公室，甚至同一款背景音樂……『重複』有助我們看到他們的變化。」[12]又說，「我一聽過《夢二》的主題音樂之後，我就覺得它和《花樣年華》的節奏韻律很對……因為這段音樂是個華爾茲的旋律，華爾茲『澎恰恰』的三步旋律，需要男女互動，永遠是個Rondo是個周而復始的『迴旋曲』，就像電影中梁朝偉和張曼玉之間的互動關係。」[13]梅林茂的*Yumeji's Theme*無疑做到王家衛的預期目標，而且悲哀的旋律更預示了一種悲劇性的意味。

簡約主義音樂：曲式上的重複

王家衛的電影音樂一般都以音樂或歌曲的重複出場來表達某種敍事、某些訊息，及至《花樣年華》，王家衛請來配樂家Michael Galasso主理此片的音樂，他為電影創作主題音樂*Angkor Wat Theme*，此曲承接了片中另一位音樂家梅林茂作品中那種沉鬱的弦樂基調，但這裡弦樂三重奏的悲傷感更重，他的音樂向來強調「重複性」，屬於簡約主義（Minimalism）的音樂曲式。[14]

王家衛這回把「重複」這概念的電影語言延伸至音樂語言，甚至借用簡約主義音樂對重複及變奏的強調來配合電影的創作意圖，是一次相當圓融的設計。Galasso為電影創作的主題音樂*Angkor Wat Theme*，就是利用大提琴重複地拉奏（pizzicato），營造一份扣人心弦的沉重感，加上小提琴與聲學結他（acoustic guitar）不斷重複著各自的旋律，三者重重疊疊之間糾纏不清，卻又有著它們之間的諧和，當中三重奏那糾纏不清的層疊式音樂質感亦彷彿訴說著劇中人物的情感掙扎與取捨拉鋸，另Galasso指音樂中還注入了低音鼓（low bass drum）的元素，對他來說這就像一個潛藏的心跳聲。[15]此段音樂出現在梁朝偉（周慕雲）到吳哥窟的牆洞訴說秘密，整整兩分四十秒的音樂這次一氣呵成地與敘事鏡頭呈現，彷彿象徵著主人公那一直重複又重複的惱人思緒將在此被埋葬，了結一個心願。

「重複」落在王家衛手中，似乎並未構成累贅，相反，他每部作品的角色人物都為其前作留下更深層及豐富的註腳。《花樣年華》有關「重複」的母題，說來就更出神入化，故事角色的日常生活起居不斷地上演「重複」（飲食、上落樓梯、排戲等），與重複性強的簡約主義音樂互相呼應。

其實，王家衛可不是首次在《花樣年華》中才採用Galasso的音樂，早在一九九五年，《重慶森林》已用上他的作品，「他（王家衛）曾經在一張名為 *Utopia Americana* 的雜錦大碟中發現我的音樂，並選用上一首名為*Baroque*的音樂放入《重慶森林》裡」。[16]而原為《重慶森林》主理配樂的陳勳奇，在該片的音樂裡，亦不乏用上簡約主義的音樂曲式，像原聲大碟中〈太空內的快活〉就是上佳例子，重複的主旋律與副旋律亦相當突出，兩者如同二重唱般出現。電影中，這段電子音樂正好配合林青霞飾演的金髮女子，在重慶大廈

王家衛的映畫世界

內日復日進行採購交易任務，結合王家衛眩目的搖動鏡頭，林青霞跟一班印巴籍人士在大廈內疾走追逐，貫穿著一個又一個封閉空間，音樂在此展示出林青霞不穩定卻又刻板的任務生涯，危機四伏，其形象亦得以呈現，就是神秘、冷酷、叫人難以接近。

音樂的多義性

音樂落在王家衛的電影，每每產生多義性的功效，如他所言，「音樂，不啻是氣氛營造的需要，也可以讓人想起某個年代。」[17]可以說，除卻以上兩種功能，王家衛的電影音樂在電影中擁有多樣的功能性，不時為電影文本注入更豐富的質感與內容。而他的電影音樂在營造氣氛的同時，很多時亦照顧到音樂的時代性，為電影的時代背景建構氛圍。這點，見於同樣以六十年代作為故事背景的《阿飛正傳》和《花樣年華》。

《阿飛正傳》：拉丁大情人頌歌

王家衛曾經憶述說，「出現在《阿飛正傳》或《春光乍洩》的拉丁音樂已經跟拉丁美洲無關，不過是他對六十年代的某種記憶，六十年代曾經在香港流行過的劇院音樂。」[18]從這點可見，有關電影中的所謂建構，或多或少跟作者年少時的喜好與生活經驗有關。《阿飛正傳》中，王家衛揀來的音樂分別有來自巴西的Los Indios Tabajaras與古巴的Xavier Cugat音樂，而且佔據電影中相當重要位置，出場比率極高。David Bordwell在《香港電影王國》一書中說，《阿飛正傳》的節奏「懶洋洋，除卻燈光較柔和外，鏡頭亦較長。」Los Indios Tabajaras的*Always in My Heart*無疑就是一首極慵懶的曲子，配合畫面的熱帶椰林，畫面跟節奏相當吻合，結他和弦為音樂注入柔靜而迷人的拉丁風情，正好用來配以阿飛那種深情但不專一的壞情人風貌及其只活在當下的價值觀。

Xavier Cugat的古巴民族風情音樂就更不用說，這位古巴創作樂手以風流聞名，一派拉丁大情人本色：浪漫、熱情、不羈、乖張，用作阿飛的背景音樂最適合不過。他的音樂都以輕鬆愉悅為主，是節奏感極強的跳舞音樂。王家衛一連在電影中用上他六首演繹的作品，大部份

更以畫外音出現，當中包括 *My Shawl*、*Perfidia*、*Siboney*、*Maria Elena*、*El Cumbanchero* 及 *Jungle Drums*，好些都是六十年代夜總會的 Big Band 演奏樂曲，耳熟能詳。當然，時代氛圍以外還包括一種屬於王家衛的魔幻影音組合表現。

龐奴就曾説過，「（*Perfidia*）可算是劉德華的主題曲，緊接『冇幾耐，我就去行船』，王家衛用此段音樂的 timing 絕對精準，正是未完之完，電影中的警察從未如此精緻過，了卻電話亭的無望守候，重新開展另一段歷險，以後再見不到蘇麗珍，但總會想到午夜街頭的燈，五元搭車錢，以及 *Perfidia*。而整部電影亦由此段開始豁然開朗，步入另一階段。」他又説，*Perfidia* 那種由緩慢轉輕快，又從激昂轉恬靜的調子，大有一種前嫌盡釋的暢快。[19] 至於此片以 *Jungle Drums* 作結，畫面是梁朝偉這位職業賭徒的經典梳頭裝身片段，此曲除卻輕忽飄逸的調子令人醉心外，背後重複的敲擊部份叫人印象深刻，鼓聲沒完沒了似的，為這個耐人尋味結局作了一個延伸的尾巴，預示著影與音的不斷延續，為阿飛的故事，留下裊裊餘音。

《花樣年華》：情迷爵士樂

《花樣年華》一片中，也充滿了濃郁的懷舊音樂味道，王家衛同樣以音樂來建構一種六十年代氛圍。其中包括黑人爵士樂歌手 Nat King Cole 的三首作品、周璇的〈花樣的年華〉、鄭君綿與李紅主唱的粵劇《紅娘會張生》、譚鑫培主唱的京劇《桑園寄子》、潘迪華的〈梭羅河畔〉及鄧白英的〈雙雙燕〉等，論出場度與注目度，當選 Nat King Cole 的三首作品：*Aquellos Ojos Verdes*、*Te Quiero Dijiste* 及 *Quizas, Quizas, Quizas*。三首都是拉丁爵士情歌，王家衛又坦言説，Nat King Cole 的三首音樂都是其母親的摯愛作品。[20]

龐奴認為王家衛這種鍾情於拉丁音樂的喜好跟拉丁美洲可無直接關係：「如果王家衛的情意結，跟香港文化真要有甚麼關係的話，那就是大家都是殖民地的文化。拉丁音樂（起碼王家衛所起用的幾位樂手的創作而言）得以揚名於世，都得經過美國化的過程，或者得在美國造就一股熱潮。而歸到作者本身，王家衛跟這批拉美樂手的共通點，就是彼此是融會革新型的藝術家，通過對作品的革新嘗試，由最初不為大眾所容到最終自成一派。」[21]

的確，Nat King Cole的作品得以為香港人所認識，也是受到美國的音樂風潮影響，一九四四年四月，Nat King Cole的作品*Straighten Up and Fly Right*在美國音樂流行榜連續七個星期坐穩十大位置，這張唱片更瞬間賣出了五十萬張，成績斐然。[22]而在香港，六十年代初的香港電台就經常播放他的音樂。

電影中三首帶有拉丁味道的西班牙語作品，帶點慵懶味的旋律、輕鬆瀟灑，另一方面又有著拉丁音樂中的熱情、愉悅與趣味性，一派大情人本色（又是大情人!!）。這種屬於六十年代香港夜總會中出現的樂隊演奏曲式，懷舊味重。就是對並非成長於六十年代的觀眾來說，只要他們看過這類粵語時裝片（香港電視台多安排在深宵播放），便會即時感受到那股懷舊味道。這類電影不少是歌舞片，劇情中不時取景於夜總會，都是當時時下年輕人常到的娛樂場所，締造過不少愛情故事。

王家衛在《花樣年華》中所挪用的三首Nat King Cole情歌，旋律都是動聽而簡單，很易討好。觀眾儘管不懂歌詞，亦不難憑藉歌曲氣氛及電影畫面聯想到愛情的命題。它們為電影建構一種歷史標記，但主要作用，還在於營造一種浪漫、感性、輕鬆的美感。作為包裝這個場景無疑是成功的，不少看過此片的人總會記得有三首感染力很強的拉丁情歌。值得留意是，*Quizas, Quizas, Quizas*的出場可帶有幾分敘事線索，音樂首次出現在周慕雲的一句畫外音旁白：「如果有多張船票，你會不會跟我走？」音樂就此響起；音樂第二次出現在周慕雲於新加坡寫字樓的場景，他接過電話筒，「喂」了一聲，卻無回應，音樂就此響起，那邊見蘇麗珍拿著電話筒沒說一話；音樂的第三次出現，是在蘇麗珍回舊居探望孫太太（潘迪華），當對方談起以往一家人生活多愉快時，蘇回了一句：「是呀！」望向鄰家舊居，一時感觸飲泣，音樂就此響起，此曲接著下場見周慕雲也返回舊居，與新住客閒談，離開時，音樂剛剛整首奏完。

*Quizas, Quizas, Quizas*就是「也許、也許、也許」的意思。王家衛無疑在這裡輕輕地幽了觀眾及劇中人一默，他有多一張船票她會跟他走嗎？她到新加坡去並打電話給他，他們會就此再在一起嗎？她已搬回舊居，他這天也到舊居探訪，二人會就此見面再走在一起嗎？「也

許、也許、也許」大抵是個最令人產生疑團的答案，卻充滿想像的空間，這可說是王家衛選用音樂的幽默之處了。

王家衛的音樂魔法

既能配合時代，又能捉著畫面營造氣氛，甚至帶出其他敘事線索或閱讀上的深層意義，是王家衛在電影音樂處理上的一種得天獨厚本事。葉月瑜就曾指出，音樂在王家衛的電影中可能是解釋其作品魅力鑰匙，在他的電影中，「音樂執行了一個說話的功能，而使王家衛的電影變得獨特」，葉就此曾有專文分別論及Mamas and Papas的*California Dreaming*、Massive Attack的*Karmacoma*，與齊秦主唱的台灣老歌〈思慕的人〉於電影中起生的作用與敘事模式。[23]

的確，從王家衛不同的電影中，都可以看到他對音樂與畫面甚至音樂與故事間互動的敏感度。就以Mamas and Papas的*California Dreaming*為例，王家衛聰明地利用這張音樂碟子來接連王菲跟梁朝偉的關係，由疏遠至親近，逐步確立。這首本來在梁朝偉耳中感覺嘈吵的歌曲，竟能逐步走進自己的世界，甚至當一天家中播著此曲，他也不以為意。原來時間可以讓他接受了一些從來沒想過自己會喜歡的東西，包括一首歌曲、一個女孩，正如廚師沙律不是唯一的選擇。其後，此唱片更成了他開快餐店時滿心歡喜播放的音樂，聲浪也是開得大大的。唱片中的歌曲表徵了王菲這個女孩，梁朝偉對她的感情，由此可見一斑。

電影音樂既可作為意義豐富的敘事線索，也可以只是服務於人物形象，營造場景氣氛，感染觀眾情緒。《墮落天使》中殺手黎明的*First Killing*（陳勳奇作曲）的功能無疑簡單多了，它只需每回伴著黎明進出執行任務的事發現場，配合風格化的攝影鏡頭跟頹唐的畫面色調，

與黎明的執行節奏緊隨。《春光乍洩》中Frank Zappa 的 *Chunga's Revenge*，每次也總是配合張國榮或梁朝偉那個滿有內容的眼神與表情，他或他每次獨個思索，考慮可與對方再次走在一起時，音樂也就響起。同樣為Frank Zappa創作的 *I Have Been in You*，彷彿就是布宜諾斯艾利斯的市歌，城市的五光十色，或璀璨或頹廢，都在Zappa獨一無二的狂放歌聲中展現。說到最具反諷性的電影歌曲，當選《春光乍洩》的 *Happy Together*，誰都知道故事中人最終各走各路，每個人都在不同城市活著、流動，繼續尋求屬於自己的家、自己所愛，大抵真正的Happy Together，就是接受生命本質的不快樂，才能豁然、開朗。至於他的早期作品《旺角卡門》，以劉德華的流行曲《癡心錯付》作結，說來也是滿有意思，歌曲名字已經交代清楚，所謂〈癡心錯付〉，既指涉張曼玉對劉德華在情感上的錯誤交托，也指向劉德華對張學友在友誼上的執迷付出，造就一場悲劇。

擅用環境音樂

王家衛鍾愛使用環境音樂，幾乎他所有電影的公共空間或私人空間（《東邪西毒》例外），總有音樂伴隨，並借助冷冰冰的機械物件作為中介，它們總在快餐店、酒吧、餐廳、家居等地方出現，甚至跟隨著人的遊走。

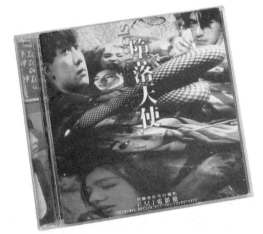

關於點唱機，《阿飛正傳》的火車站正播著Xavier Cugat 的 *Siboney*；《重慶森林》有Dennis Brown 的 *Things in Life*；《墮落天使》有Laurie Anderson 的 *Speak My Language*及關淑怡的〈忘記他〉。關於唱機，還記得《阿飛正傳》的張國榮在家中對鏡跳起舞來，他開著留聲機，放的正是Xavier Cugat 的 *Maria Elena*；《重慶森林》的唱機（無論在快餐店或梁朝偉的家也有一部）要麼播著*California Dreaming*，要麼是*What a Difference a Day Makes*，兩首

歌曲代表兩個女孩;《墮落天使》居酒屋的唱機不知怎地播起〈忘記他〉來,叫黎明從此不再光顧。關於收音機,張學友手提著一部小型收音機在手,午後飄著慵懶歌曲,他就沉醉在劉嘉玲的性感舞姿;《花樣年華》有點唱節目,播放著周璇的〈花樣的年華〉,張曼玉與梁朝偉不過一牆之隔。是的,當中,還未算好些場景如夜總會、舞廳、酒吧、西餐廳及流動的雪糕車,它們都離不開濃濃的背景音樂。

其實,就連街頭市聲,王家衛也不放過放入音樂的機會,好些中國戲曲與國語時代曲,都是透過市聲在電影表達,只是每回出現時,其聲音都被大大壓低,有些時候只有敏感細心的觀眾方能留意到它們的出現。以《花樣年華》一片為例,譚鑫培的京劇《桑園寄子》就在張曼玉到梁朝偉家與周太太一段試探式的對話中出現,聲浪較低,大致是來自周家、顧家或孫家。梁朝偉的友人阿炳在周家樓下街道欲上樓探望他之時,街上亦傳來了隱約的歌聲,那是鄭君綿與李紅主唱的粵劇《紅娘會張生》,這曲後來在張曼玉往新加坡找上梁朝偉所住的旅館時也一再用上,依然是微弱的聲音。

小結

王家衛的電影與電影音樂多結合了「音樂錄像」的拍攝風格,形成了一種迷惑人的電影魔力,故事主人公的生命隨著音樂的旋律響起,配合不連貫的剪接鏡頭,呈現出一張張不同的面貌,這種非線性、破碎、不連戲的電影語言,在音樂的帶領下又變得理所當然,令觀眾為之受落,甚至成為了王家衛電影中的一個標誌。

作為一位愛挪用音樂的電影導演,他選上的音樂種類甚多,華爾茲、探戈、拉丁爵士、搖滾、電子迷幻、粵語流行曲、地方戲曲、民歌、舞廳老歌,甚至還有別的電影原聲音樂,他所用上的音樂來自不同地域,正如他電影中的人物都愛流離遊散於不同國度城市(阿根廷、台北、新加坡、越南、加州、菲律賓),形成一種異國情調之餘,卻又保留一種懷舊與時代氣息。他的音樂又往往在配合畫面滲透詩化效果,為影像注入情感質感。是音樂讓王家衛的電影變得獨特,還是王家衛令音樂變得獨特,想想,也說不清了。

【註】

[1]　David Bordwell著，何慧玲譯，李焯桃編：《香港電影王國》，香港：香港電影評論學會，2001，頁237。

[2]　張立憲編：《家衛森林》，北京：現代出版社，2001，頁20。

[3]　Nöel Carroll, *Theorizing The Moving Image*（Cambridge: Cambridge University Press,1996），p.141.

[4]　黃愛玲：〈人影幢幢的森林〉，《戲緣》，香港：香港電影評論學會，2000，頁177。

[5]　此曲歌詞參考艾慕杜華《對她有話兒》影音光碟的翻譯版本，由安樂影片有限公司發行。

[6]　參考《春光乍洩》原聲大碟內的簡介，滾石唱片發行，1997年。

[7]　同[1]，頁240。

[8]　同[2]，頁31。

[9]　參考《電影雙周刊》第402期，頁49。

[10、11]　同[6]。

[12]　粟米編，著：《花樣年華王家衛》，北京：中國文學出版社，2001，頁47。

[13]　藍祖蔚：《聲與影：20位作曲家談華語電影音樂創作》，台北：麥田出版，2002，頁233。

[14]　簡約主義音樂有不同的稱呼，它又被稱為複奏音樂（repetitive music）、原聲音樂（acoustical music）及冥想音樂（meditative music），每種名稱分別説出不同簡約主義音樂家在音樂上的不同方向。可以肯定的是，簡約主義音樂家都一致有意識地要對抗傳統以來教條主義下的十二音階體系作曲技法，他們更著意在音樂上的迴旋反覆設計，強調韻律與節奏。

[15]　《花樣年華》原聲大碟，滾石唱片發行，2000年。

[16、17]　可參考《花樣年華》原聲大碟的內頁文字。

[18、19]　龐奴：〈王家衛拉丁音樂圖鑑〉，《電影欣賞》第99期，2000，頁51。

[20]　《花樣年華》原聲大碟，滾石唱片發行，2000年。

[21]　同[18]。

[22]　*Krin Gabbard, Jammin' At The Margins Jazz And The American Cinema,* Chicago: University of Chicago Press, 1996, p.241.

[23]　葉月瑜：《歌聲魅影──歌曲敘事與中文電影》，台北：遠流出版公司，2000，頁123-153。

延伸閱讀：

1.　羅展鳳：〈《2046》：他們的主題曲〉，香港電影評論學會網站，2004年11月22日，見http://www.film-critics.org.hk/ 電影評論/會員影評/《2046》：他們的主題曲。

2.　羅展鳳：〈淡茶濃香：我們一起聽聽藍莓之夜的配樂〉，《香港電影》第2期，2007年12月，頁29。

3.　羅展鳳：〈《一代宗師》音樂淺文本〉，上海：《看電影》，總594期，2014年4月，頁122；總597期，2014年5月，頁122。

4.　羅展鳳：〈《一代宗師》風格淺析〉，上海：《看電影》，總600期，2014年6月5日，頁122；總605期，2014年7月15日，頁50；總609期，2014年8月15日，頁122；總610期，2014年8月25日，頁122。

編劇時期的王家衛

蒲鋒

對於香港電影，王家衛可說是兩個意外。

第一個意外，是一個不太著名的編劇，在一九八八年首次執導，片名叫《旺角卡門》，一部看來是黑幫片風潮中一部並不特別的電影。但教人意外的，這是一部富新鮮感的黑幫愛情片，更教人嘖嘖稱奇的，是這個編劇出身的導演竟然帶來耳目一新的視覺風格。

但《旺角卡門》仍然只是部富風格的類型片，其創新也是在香港的工業體系之內，其成功也因此能被工業的其他人所吸收〔例如隨之而來的《天若有情》（1990）〕。《旺角卡門》之後，集合六名青春巨星合演的《阿飛正傳》卻是一個更大的意外，它精緻的場景卻結合斷裂的敘事，完全與香港的主流類型片大異其趣，卻自有它教人心折的魅力。它的獨特，令到香港主流電影根本無法仿效，雖然它的票房收入或許也令到主流港片製作人不想仿效。

或許這裡還有第三個意外，就是當看到成名後王家衛的電影，再回顧他任編劇時的電影，我們會很難想像這樣一個編劇，會是後來這樣一個富有個人風格的電影作者。

先把他在《旺角卡門》前編劇的十二部電影順序排列一次，方便對照。

《彩雲曲》（導演：吳小雲；合編：何康喬、勞文生、奚仲文；新藝城，1982）
《空心大少爺》（導演：陳勳奇；合編：陳勳奇、午馬；永佳，1983）
《伊人再見》（導演：陳勳奇；合編：黃炳耀；永佳，1984）
《吉人天相》（導演：廖偉雄；單獨編劇；永佳，1985）
《龍鳳智多星》（導演：黎應就；合編：黃炳耀；永佳，1985）
《小狐仙》（導演：陳勳奇；單獨編劇；永佳，1985）
《我愛金龜婿》（導演：陳勳奇；合編：陳勳奇、陳輝虹；永佳，1986）
《神勇雙響炮續集》（導演：張同祖；合編：黃炳耀；寶禾，1986）
《惡男》（導演：陳勳奇；合編：陳勳奇；永佳，1986）
《最後勝利》（導演：譚家明；合編：譚家明、俞琤；德寶，1987）
《江湖龍虎鬥》（導演：張同祖；單獨編劇；影之傑，1987）
《猛鬼差館》（導演：劉鎮偉；合編：劉鎮偉；嘉禾，1987）

從職業角度來看，王家衛的編劇時期不算複雜。自從一九八二年參與了《彩雲曲》的編劇後，一九八四年到八六年間，他是永佳公司的基本編劇，只為永佳公司寫劇本。永佳公司是八十年代崛起的電影公司，與新藝城同屬金公主院線，其影片檔期也往往僅次於新藝城公司。永佳公司生產兩種戲，一種是由李修賢導演，鄭則仕、廖偉雄、李修賢主演，以同撈同煲兄弟為題材的警匪片或喜劇；另一類則是由陳勳奇導演及主演的追女仔喜劇。永佳的劇本不少都是由當時寫喜劇已相當成功的黃炳耀撰寫，永佳創業時的成名賣座作品像《提防小手》（1982）便是出自其手筆。比起黃炳耀，王家衛只是個新人。王家衛主要幫陳勳奇，但亦為廖偉雄導演的《吉人天相》任編劇。

一九八六年王家衛開始為永佳以外的導演寫劇本。首先是張同祖，在一九八四年，王家衛曾為張同祖導演的《初哥》任副導。一九八六年為張同祖一部頗賣座的影片《神勇雙響炮》寫續集，仍然是與永佳的老大哥黃炳耀合編。一九八七年王家衛已離開永佳，卻編了多部成功的影片，包括再與張同祖合作的《江湖龍虎鬥》。和劉鎮偉合作編劇的《猛鬼差館》以及為譚家明編劇的《最後勝利》，三部影片無論票房及評價俱不俗。《江湖龍虎鬥》的成功亦為他帶來首次導演的機會，因為出資拍攝《旺角卡門》的正是《江湖龍虎鬥》的影之傑公司。

他的劇本創作與其職業編劇路程有很密切關係。其中一個主要現象，是他多數的劇本都是與人合編的，而其合編者則是該片的導演。這個特色要從香港電影業的特別情況來解釋。王家衛開始編劇生涯的八十年代，是香港電影界把集體創作視為最主要的創作方式之時。自從新藝城的興起，帶起了集體創作的風氣，大公司的創作往往由一群人集體創作，特別是喜劇和動作片，都愛找一群編劇一起度橋。而在劇本生產過程中，不同階段的稿由不同編劇執筆也是常見的情況。這個現象延續至今，以致一部香港電影的編劇往往有多個名字。其中導演由於開始時便參與度橋，臨到現場又隨興之所致改設計，於是編劇中也往往有導演的名字。導演在一部香港片的地位，也往往是決定性的，由主要橋段到場面設計，他都有否決權。

王家衛為陳勳奇編劇的一系列電影便是以上所說的典型。無論看早期的《空心大少爺》、《伊人再見》到後來的《我愛金龜婿》、《惡男》，我們都很難聯想到王家衛後來自編自導的作

品。王家衛對男女關係的敏銳感受，那些富個人感性的愛情描寫，甚至那些鮮活的人物性格，在這些影片中見不到一絲先兆。這些影片自成一個模式，都是環繞陳勳奇為中心，由他演出對女主角一系列輕佻的追求行動，再加上不時的誇張動作，終於得到美人心。無論他的身份怎樣轉變，他都是一個饒舌的傢伙。連他演啞巴的《伊人再見》也不例外。《伊人再見》中，他在角色想像中的漫畫主角，仍然是那樣饒舌。這個模式其實始自陳勳奇第一部獨挑大樑的電影《佳人有約》（1982）。在這批影片中，我們見到的是導演和演員的陳勳奇主宰了影片的風格。編劇的個性在這裡是不鮮明的。其中黃炳耀參與編劇的《伊人再見》是最成功的。因為黃炳耀寫那些輕佻饒舌的對白堪稱一絕，劇情東拉西扯無所謂，只要場面設計有小趣味便可以維持到吸引力。王家衛在這批劇本中並未能顯出他會是個有才能的編劇。

在永佳時期，較能顯出個人特色的反而是部較為次要的影片《吉人天相》，也許因為他單獨編劇，終於在這裡仍能找到一點個性。《吉人天相》其實改編自比利懷德（Billy Wilder）導演的《扭計師爺》（The Fortune Cookie，1966）。原來的影片講積林蒙（Jack Lemmon）演的球賽攝影師在拍攝球賽時被足球運動員意外撞暈，他的律師親戚和路達麥陶（Walter Matthau）卻教他乘機敲詐保險公司一筆。《吉人天相》的大橋只是把影片改頭換面地抄襲。廖偉雄成了體育版記者，李修賢是他的師爺親戚，王青則是意外打傷他的拳手。但是影片的主要關係卻由原來的主角和律師親戚變為被打傷的主角和打他的拳手王青身上。這個改動其中的商業原因是由於廖偉雄和王青在當時正因《Friend過打Band》（1982）和《摩登衙門》（1983）等片而成為一對有一定叫座力的組合。但是在創作上，影片卻以少有（雖然誇張）的細緻來描寫兩個大男人家居互相照顧的感情和終於的諒解。其中王青為廖偉雄雨中等候，為他做家頭細務，以至被他趕走後的失落，竟然很有同性戀的感覺（雖然當中很鮮明的沒有任何性的暗示）。這在後來王的影片其實不多見，但在王的好搭檔劉鎮偉的影片中，卻絕不罕見。巧合地劉鎮偉在本片也演出一個不少戲份的角色，王家衛與劉鎮偉的合作關係原來在此時早已開始。

一九八七年，可説是王家衛的編劇成熟期，他參與的多部影片都有佳績。他為譚家明編了《最後勝利》，與俞琤及譚家明合編。在譚家明的電影中，《最後勝利》可説是劇本最佳的一

部。曾志偉演一個無能的江湖人物,大佬徐克入獄後,受託照顧他的兩個情人李殿朗和李麗珍,但曾與李麗珍卻控制不了,墮入愛河。劇本的成就未必完全歸功於王家衛,但是我們卻可以看到王家衛後來影片的一些母題。《最後勝利》拍於《英雄本色》(1986)帶動的黑幫片潮流。但是與那些強調黑幫兄弟間義氣干雲、肝膽相照的浪漫感情不同,《最後勝利》講的是強悍的大佬與其不成材手足的關係,而且不成材的手足原來亦有他對大佬的獨特意義。他在大佬落難時無私的支持幫助令大佬渡過難關。

同樣值得留意的是兩個女性的形象。李殿朗演的角色風塵味濃,在影片中好賭好強,但大癲大肺之餘,卻對徐克死心塌地。相反,李麗珍的角色似是鄰家女子,愛起來卻最決斷,為愛常有驚人之舉。這兩個女性形象,在王家衛後來的影片中不斷出現。李麗珍那種在愛情上堅強決絕的女性,則更接近《阿飛正傳》的張曼玉。

或許由於同一年編劇,王家衛為張同祖編的《江湖龍虎鬥》和《最後勝利》故事和類型雖然截然不同,但有不少地方卻互相呼應。《江湖龍虎鬥》更接近《英雄本色》那種義氣英雄的故事。做義弟的是當時正處巔峰的周潤發,他當然不會演一個不成材的義弟。但影片中除了鄧光榮和周潤發兩個男主角外,還有追隨二人的伊雷一角。這個角色毫無英雄氣概,竟日追隨左右,顯得頗為窩囊。但是他在影片中既為鄧與周生齟齬時疏導鄧,到鄧幾乎被大敵殺死時用兒子的性命來幫他。《最後勝利》中徐克說自己受重傷時全憑曾照顧的一番話,倒好像應驗在伊雷這個角色身上。這種窩囊義弟與強悍大哥的感情,在《旺角卡門》中劉德華與張學友的關係中獲得最淋漓的一次發揮,其中不成材義弟的價值和心結在當時芸芸浪漫黑幫片中更可說別樹一幟。而即使《阿飛正傳》中,張國榮與張學友的關係亦不無這種感情延續的地方。

同樣,甄妮與鄧光榮的關係亦與王後來的影片相關。她演一個跑江湖的歌女,本來性格剛烈,但被鄧光榮用英雄氣概收服後,從此便對他死心塌地。這種被魅力男人所吸引,死心塌地為對方的風塵女子,在王家衛影片中以後還有出現,最典型的是《阿飛正傳》的劉嘉玲。大概到這個時期,王家衛作為一個作者的個人特色,終於開始流露。

王家衛這一年還與劉鎮偉合作編了《猛鬼差館》,劉鎮偉也是影片導演。《猛鬼差館》並不

見到後來王家衛的特色，但是他與劉鎮偉的合作關係卻從此不斷，時有合作。劉鎮偉也不時在他的電影中摹仿、諧擬王的影片，而又有自成一格的風趣。

王家衛在《旺角卡門》後，也編了兩個劇本，一個是張同祖導演的《再戰江湖》（1990），一部是技安（即劉鎮偉）導演的《九一神鵰俠侶》（1991）。兩個劇本也是與影片的導演合編。在這裡，我們見到他服務導演的心態仍然明顯。《再戰江湖》講尋女的故事，頗像保羅舒路達（Paul Schrader）的《火坑》（*Hardcore*，1979），李美鳳演的舞女，對鄧光榮的一見鍾情，至死不悔，仍然見到王家衛影片中一個重要的女性形象。

附論

王家衛自任導演後，他在創作過程中往往備嘗艱辛，不斷修改，「新詩改罷復長吟」。這種過程，除了對他是一種艱辛，與他合作的演員，常因此而有怨言。王家衛在《春光乍洩》中，其實把這種創作的緊張過程化成影片的劇情。無論《阿飛正傳》和《東邪西毒》，都出現了拍攝過程中的曠日持久和不斷修改的情況。但《重慶森林》和《墮落天使》，王家衛卻以極快速度完成。不過，他大概對《墮落天使》不會有太大成就感，影片有太過明顯的《重慶森林》影子，幾乎在自己戲謔自己（像金城武扮王菲），到了《春光乍洩》，他又故態復萌，為了創新，他不斷修改到找不到邊際，整個攝製隊滯留阿根廷，張國榮為此曾發過脾氣。

我們用另一個角度看何寶榮和黎耀輝的同性戀關係，便會看出另一層意思。張國榮演的何寶榮最愛説：「不如我們從頭嚟過。」梁朝偉演的黎耀輝為了這句話，便來到了阿根廷。他們要去找瀑布，卻始終去不成，因為榮常説：「不如我們從頭嚟過。」這句話就令兩個人滯留了，不單是路途上，而是整個生命都滯留了。「不如我們從頭嚟過」，正是整個拍攝困局的關鍵，因為王家衛不斷嘗試由頭來過。到最後，他利用了這個困局，拍出兩個人為這一句話綁在一起的感受。當中的歡樂和到最後被迫不能離開的困苦和憤怒，都恍似是對這次拍攝經歷的自況了。也因此，當影片後段，張國榮淡出，梁朝偉終於去了瀑布，然後説，本來他希望那是兩個人一起來到的，當中的感慨，除了是角色的心聲，也不妨看成王家衛對張國榮的一種撫慰。

這麼遠，那麼近

——WKW Commercials的微型世界觀

張偉雄

王家衛的映畫世界

記得一九九七年王家衛為Motorola天價拍廣告，影迷皆務求先睹為快，接著下來卻是反高潮，電視觀眾從簡單趣味出發，直稱看不清楚王菲，看不明白「劇情」，看不到賣甚麼，挖苦說：這明明是一個說電話接收不好的廣告，廣告商「貼錢買難受」。它的播放頻率遞減，一陣就冷卻下來，在我記憶裡，之後好像再沒有聽聞香港觀眾或影迷認真去對待王家衛拍的廣告片。廣告人廣告眼，自然有人認為Motorola（廣告片名暫稱）達不到廣告效果；然而，讓我大膽假設，若然王家衛拍出一條高水準「及格」廣告片，我覺得藐笑的人也一樣多。時隔多年，現在網絡上只能找到一個畫質不堪入目的Motorola翻錄版本，有關方面似乎不打算流出清晰版「澄清」一下，大概可作為支持客戶不滿意的論據吧。然而廣告人廣告數，Motorola沒有嚇走其他的廣告商，他們目標清晰，要王家衛拍廣告，就是要王家衛風格，要拍「WKW Commercials」。

長映畫戲 VS 短廣告片

香港觀眾似乎並不著重王家衛自編自導電影世界以外的影像創作，他的影迷或頭腦清醒，或情感沉溺，若嘗試看看他替別人作嫁衣裳的影片，如《旺角卡門》前參與的劇本，以及澤東時期他監製的作品，會發現它們跟「王家衛作品」的調子與風格距離很大。我們可以說劉鎮偉的《天下無雙》（2002）與王氏模式有辯證關係，但把《射雕英雄傳之東成西就》（1993）視為《東邪西毒》的兄弟作，可能是反應過敏了。也有鑽石級影迷具體研究王家衛版本學，追蹤港版台版國際版、director's cut和deleted scenes。在此我想說的是，走進王家衛廣告片的世界，是尋找完整作者的進階功課；是不是鑽石級王家衛迷，不能漏了你對WKW Commercials的認識。

先來個聲明，以電影眼看廣告是我的切入點，這個出發點忽視廣告美學，註定犬儒；王家衛廣告片非一般廣告數只是我外行人的推敲，廣告消費分析及商業策略討論我也不懂，把持的，是電影中心論。

我在網絡蒐集一輪，找到以下這個王家衛廣告片目：

1. *wkw/tk/1996@7'55''hk.net*（1996），是王家衛為日本設計家菊池武夫拍的短片，仿日本廣告，收錄在《墮落天使》日本版的DVD內，莫文蔚、淺野忠信主演，七分五十五秒。

2. *Motorola*（1997），王菲、淺野忠信主演，三分鐘。

3. *Un matin partout dans le monde*（2000），與其他九位導演為法國戶外廣告公司JC Decaux拍的，王家衛執導其中「香港」的一段，全長一分半鐘。

4. *Dans la ville*（2001），為法國公共頻道Orange France而拍，Fabien Autin主演，四十秒。

5. *The Hire: The Follow*（2001），商品是BMW房車，Clive Owen、Adriana Lima、Mickey Rourke、Forest Whitaker主演，八分鐘。（有一個十一分鐘DVD版本）

6. *La Rencontre*（2002），客戶是Lacoste，張震、Diane de Mac Mahon主演，一分鐘。

7. *Capture Totale*（2005），客戶是Dior，Sharon Stone主演，一分鐘。

8. *Hypnôse Homme*（2006），客戶是Lancôme，Clive Owen、Daria Werbowy主演，一分鐘。

9. *SoftBank*（2007），日本手機，共三段，Brad Pitt主演，一分半鐘。

10. *Midnight Poison*（2007），客戶是Dior，Eva Green主演，一分鐘。

11. *There's Only One Sun*（2007），商品是飛利浦（Philips）Aurea HD電視屏，Amelie Daure、Gianpaolo Lupori主演，九分鐘。

12. *Notorious*（2008），客戶是Ralph Lauren，一分鐘。

13. *Blueberry Days*（2008），客戶是Louis Vuitton，兩分五秒。

14. *Mask*（2011），客戶是Shu Uemura，張榕容主演，一分鐘。

15. *Déjà vu*（2012），為Chivas Regal廿五週年而拍，張震、杜鵑主演，有上、下兩集，上集一分鐘，下集約三分鐘。

16. 《再生》（2014），商品是美素人參水，舒淇演出，一分半鐘。

*Motorola*定下的調子

雖然*wkw/tk/1996@7'55''hk.net*才是天下第一部，我還是將*Motorola*作為WKW Commercials 的定調篇，那裡沒有直接激化的消費意欲，多看幾次後會感應到失落情緒，是似曾相識嗎？ 片裡出現「用心追求」的字幕，影迷就用心運用至愛作者論吧。王菲不斷叫「喂」（也在叫 「衛」嗎？）、「哈囉」……，那應該是一通打去日本的長途電話，叫人想起《2046》裡的 聖誕節，王小姐（王菲飾）上了周慕雲（梁朝偉飾）的報館打給日本男友的那個長途。那環 境嘈雜要大聲喊，淺野忠信相等於《2046》裡的木村拓哉，長片世界裡看不到電話筒另一邊 的人，廣告短片則來個神遊，淺野忠信同樣聽不清楚要大聲嚷，王菲卻「用心追求」，穿越 時空，依傍到心愛人身邊去。

以電影語言思考的*Motorola*，反廣告精緻視覺之道，空間陳設雜亂繁多，敘述不取直銷之 效，反而製造廣告人最怕的曖昧性；看過《重慶森林》和《2046》的，當然知道廣告片裡的 土菲是家庭小企服務員，招呼過日本過客淺野忠信，到底她是一廂情願，還是二人真的曾經 深愛？兩者都有可能，王家衛感興趣的，正正是這種曖昧關係。

描寫牽腸掛肚、時間失重散漫的蒙太奇段落，你在無數的王家衛長片領教過，可以來個公投 選至愛版本罷。我愛《墮落天使》殺手代理（李嘉欣飾）的「賴床時刻」。*Motorola*以王菲 身影穿梭，每一下剪接，身體慢慢躺下，歲月蹉跎，一切似變未變，既遠且近。在那不穩定 的狀態裡，她精神恍惚，元神出竅，穿越時空，將自己封鎖在自我的國度裡。手的意象非常 特出，王菲的一雙手是慾望的化身，渴望接觸和擁抱，探索朦朧的情慾對象，引導著身後的 淺野忠信。王家衛在《愛神》裡的短片就叫做《手》。上海太太（鞏俐飾）與少年裁縫 （張震飾）是九不搭八的情慾對手，卻發展出一段「手戀」，手感製造意慾快感，自律中 放任，壓抑裡暫時息怒；而在《東邪西毒》中慕容嫣（林青霞飾）假借歐陽鋒（張國榮飾） 臥睡的身體，指尖投射另一個男人身體，是人格分裂的專利心緒。看王家衛電影從來是一種 感傷角度的變奏閱讀，*Motorola*篇幅短而繁，王菲以手指撩逗，從著迷者變成了施法者。

WKW Commercials主要把持的是蒙太奇對比美學，*Motorola*男女空間對剪，二元結構，演述兩性間處於一個感情恍惚的關係。*wkw/tk/1996@7'55''hk.net*是姊姊篇(圖1)，莫文蔚、淺野忠信在共處的區域裡互相碰撞抵觸。或許，淺野就是那等待著下一個任務的黑道殺手，暫時藏身疑似是油麻地果欄的屋舍，女居上男處下，孤男寡女相處或許會產生浪漫，然而胡鬧貪玩的莫文蔚不小心燒著衣物，淺野受不了，用翻譯機學中文表示不滿，那氣氛和調子，讓我想起《墮落天使》裡互不相干的李嘉欣/黎明。*La Rencontre*是上海灘渡輪碼頭上合上眼一刻的遐想，女好像在想男，男又好像在想女，思憶浪漫，其實遠近時空不對搭，令我想起《旺角卡門》的劉德華/張曼玉，似是相對，其實是迴轉木馬式的不相對；沒有兩情相悅的肯定鏡頭，反而張震在天台自戀一場的視覺感很強。*Midnight Poison*、*Déjà vu*和*SoftBank*都是一個人的空間，以香水、酒、手機這些可以共醉也可以自醉的消費品相伴。這些廣告片重撿《東邪西毒》、《阿飛正傳》、《花樣年華》、《春光乍洩》等作品裡男女角色的心緒，他們自我封鎖又放不低，不是自憐忽略身邊人，就是單戀思慕前度，忽略者當然也可以是思慕者，都是王家衛不能縫合的人間繾綣。

上路流放　幾時回家

我大膽將 WKW Commercials 分為兩類。以 *Motorola* 為主調，*wkw/tk/1996@7'55''hk.net*、*There's Only One Sun*(圖2、3)、*Déjà vu*(圖4)、*La Rencontre* 和 *Mask* 同一類——身份意願不明，愛意敵意重疊難分，典型的王家衛廣告片情調；相對而言，在 *The Hire: The Follow*(圖5、6)、*Hyphôse Homme*、*Midnight Poison*、*Capture Totale*、《再生》及*SoftBank* 裡，男女角色分明，行為簡單直接，故事性符合廣告行銷效果，是非典型的王家衛。前者皆是由非荷里活演員去演繹，香港、內地、台灣和日本演員都有，後者則盡是所謂的荷里活演員。這當然很粗略，*Blueberry Days* 看不清主角面孔，*Dans la ville* 用法國演員，都不能妥當置放在上述兩大類裡。事實上，「荷里活」與「非荷里活」的分法並非絕對，倒是我一貫對王家衛既有看法的延伸。

圖1 *wkw/tk/1996@7'55''hk.net*

圖4 *Déjà vu*

圖2 *There's Only One Sun*

圖5 *The Hire:The Follow*

圖3 *There's Only One Sun*

圖6 *The Hire:The Follow*

談及王家衛的風格，評論多強調法國新浪潮、歐洲現代主義電影對他的影響，我覺得美國電影的影響也很大；說準確一點，不是主流荷里活，而是美國獨立片，尤其跟王家衛同代的風格作者如占渣木殊（Jim Jarmusch）、吉士雲辛（Gus Van Sant）、侯哈徹利（Hal Hartley）、托德蘇朗茲（Todd Solondz）等，他們彼此之間的創作默契是遠離類型性，故事皆接地而生，敘事風格個人化。請將《天堂異客》（Stranger Than Paradise，1984）和《夜未央》（Mala Noche，1986），對比《旺角卡門》和《春光乍洩》，故事結構有不少神似的地方。王家衛拍《藍莓之夜》，一部漂流心在美國大地歷練的電影，我就認為是王家衛默承美國影響的致意之作，還不只，他再以Blueberry Days多打一個印鑑作實：日之於夜當然是個補充，嫌長片不夠獨立，再來一個獨立旅行誌，那畫外人當然就是諾拉鍾斯（Norah Jones）或妮妲莉寶雯（Natalie Portman），我自然以她的主觀視角去享受窗邊窗外北美大地的遠近景致。Blueberry Days肯定是送給我這類影迷的。

WKW Commercials所呈現的王家衛，荷里活或非荷里活，基本上都是國際性的，都是國際品牌嘛，然而Dans la ville為法國而拍，卻凸顯香港地道的視覺性。Fabien Autin，一個法國人，在陽光普照的香港中環人流中，自信滿滿地展開雙手，以食指拇指上下接合擬仿出一個長方形，是取框景的手勢，並超科技地在其中空間創造了小屏幕，於是，現實與想像互動接收。這齣趣味盎然的廣告片是很不標準的「王家衛」，但敘事、風景和情懷，皆十分香港啊。小框子的大猩猩，穿越到電車上，變成疑惑好奇的小猩猩；他碰上本地街童，小屏幕裡的飛車，又飛到現實裡來，Autin在屏幕上又再看見一對水中嬉戲的小女孩，女孩隔著屏幕輕吻，傳來問候，那是他的女兒吧。

上路流放，尋找那回家理由，是王家衛作品裡常見的母題、故事性、心理狀態，在他的廣告裡，我似乎也幸運地找到了一個很統一的作者。The Hire: The Follow中Clive Owen駕著黑色寶馬，奉命跟蹤出走的製片家妻子Adriana Lima，他曾經遠看遙望大海的她；班機延誤，滯留時刻，他靠近並看清楚身心受傷的Lima，不知不覺間明白了，下決心結束跟蹤任務，讓她回到里約熱內盧的家好好休息。這是一次遠望近看的潛行，讓他對人生有所感悟，像《重慶森林》裡的金城武，看到林青霞假面下的愁悵落寞，也像《藍莓之夜》裡的祖迪羅（Jude

Law），無聲慰藉，並成全諾拉鍾斯的孤單旅程。

在印度Rajasthan的Umaid Bhawan Palace取景的*Déjà vu*裡，張震重臨魅力皇宮，他以之為緣份的歸宿，皇宮在百年難得一遇的大風雪中顯得雙倍華麗，他和她當初在「同一個地方」曾有過承諾；這令人「回家」的魔術，驅使他在朦朧命運中找到了清醒應約的酒意。在王家衛眼中，張震的形象或許最具流徙性，在《春光乍洩》最後一個台北捷運上的主觀鏡頭，你以為還是梁朝偉的，然而作為人蹤還杳還杳未見的張震視點，倒更具憧憬味道。他或許還在阿根廷，或許在上海，在*La Rencontre*裡，他在舊碼頭天台上合上眼獨自陶醉，期盼著回家路的召喚……

旅程是生命本身

正是那份對於距離的心緒描述，既遠、且近，讓WKW Commercials自成體系，閃爍出短暫而自足心頭的一刻永恆。在我最喜歡的*Blueberry Days*裡，王家衛反覆呈現旅程的心緒，可視為他的WKW Commercials立場，我抄下文本，作為全文的註腳：

> **甚麼是一段旅程？一段旅程不是一次旅行，不是一個假期，是個過程，一個發現，真的是一個自我發現的過程。真正的旅程讓我們面對自己，向未達到的境界繼續努力。旅程不單只向我們展示世界，也展示我們如何融入。旅程創造個人？抑或是，個人創造旅程？可以肯定的是：旅程愈豐富，旅人愈豐足。旅程是經驗，身在其中人格打磨。旅程就是生命。[1]**

【註】

[1] 原文如下：What is a journey? A journey is not a trip. It's not a vacation. It's a process. A discovery. It's a process, really, of self-discovery. A true journey brings us face to face with ourselves. And asks us to be things we are not yet. A journey shows us not only the world, but how we fit in it. Does the journey create the person? Or does the person create the journey? One thing is for sure, the richer the journey, the richer the journeyer. A journey is experience. It is where character is shaped. The journey is life itself.

王家衛電影的海外接收

李焯桃

一九九四年，《東邪西毒》在香港引起輿論幾乎一面倒的口誅筆伐，王家衛從此成了本地電影建制的眼中釘和壞孩子（enfant terrible）。

同年，《重慶森林》巡迴各國影展，卻產生驚艷效應，外埠版權火速地逐個賣掉。塔倫天奴甚至說服了Miramax把它買下來，作為由他負責的label（Rolling Thunder）全美發行的第一齣電影。那真是關鍵的一年。

王家衛從《旺角卡門》叫好叫座開始，到《阿飛正傳》成為影評人的寵兒，卻票房失利種下禍根。到《重慶森林》在港推出時，當年圍繞《阿飛正傳》出現的毀譽之爭也更形尖銳；而《東邪西毒》的出現，終於把反對派推到了忍無可忍，非決裂不可的極端。

正當王家衛在本地陷於四面楚歌，《重慶森林》卻無心插柳地為他打開了一片海外的新天地。須知《旺角卡門》時的王家衛，仍恪守工業的遊戲規則，拍江湖片雖偶有破格卻不算離經叛道，本地甚至一致認定他是位有前途的新秀。但影片在康城影展的「影評人一週」展出時，卻正因太合乎港產片的規格（如充滿歐陸藝術片市場認為太過份的暴力），而激不起半點漣漪。

《阿飛正傳》本來完全適合歐美國際電影節的口味，可惜卻時機不合──當時正值港產動作片如日方中，吳宇森和徐克等人在西方炙手可熱[1]，偏偏這部「文藝片」又無任何露骨的「九七」/「六四」政治隱喻，自難惹人注目。此外，影片情調幽鬱，西方人又不像港人其時進入「九七」的後過渡期，無法興起那份世紀末惆悵的共鳴。猶記得《阿飛正傳》曾在柏林影展的「青年電影論壇」展出，王家衛和張曼玉都出席了，結果亦無功而還。

《重慶森林》卻改變了一切。它一九九四年七月在港上映時，儘管票房不惡，主流評論卻依然頗多保留，皆因未能擺脫傳統劇情片的標準。《重慶森林》緊接在八月盧卡諾及九月多倫多電影節作海外曝光，卻技驚四座，好評如潮。對電影行家來說，影片那份自由奔放、不拘一格的創意自然令人激賞；而對一般跑影展的藝術片買手而言，如此令人心花怒放、寫年輕

人感情感性甜美如棉花糖的藝術片，也實在太可遇而不可求了吧？

於是，當香港影評界以至輿論界仍為《東邪西毒》各執一辭，烽煙四起之際，《重慶森林》已悄悄征服了歐美主要的影評陣地。且看如下評語：「創意無限，大膽幽默，不可思議」（法國《電影筆記》），「美麗、簡單、有趣、聰明……有多些這種電影便好了」（法國《世界報》），「既前衛又通俗，動感活潑又難以歸類，充滿奔放的青春情懷，既富強烈的地域性又有共通的世界大都會色彩」（美國《首映》）。

十一月，塔倫天奴應邀往斯德哥爾摩當電影節的評審，對《重慶森林》一見鍾情。王菲獲最佳女主角獎，影片也獲國際影評人聯盟獎，份屬錦上添花。更重要的是國際影壇的當紅炸子雞塔倫天奴〔他同年五月憑《危險人物》（1994）奪得康城的金棕櫚首獎〕為它全力護航，對「王家衛」跳出藝術片小圈子而成為家傳戶曉的名字，居功至偉。

翌年六月，他在洛杉磯加州大學為《重慶森林》主持美國首映禮上說的一番話，頗能反映不少影癡（或港產片fans）喜愛王家衛電影的心情：「我就那麼坐那兒看著這電影——我已經看過這戲好幾遍——然後，來到不同的地方，我就開始哭了，眼淚開始掉下來。那些場面，不過是一個笑話、一點音樂，諸如此類。我在哭甚麼呢？這電影應當令我感到一份眩目的快樂才是呀。我的哭，並不是因為這電影；我不過是因為，竟然可以如此深深地愛著一齣電影，而哭起來了。」[2]

今天回首，那真是一個電影在慶祝誕生百週年前夕，猶充滿著鮮活的希望的年代。奇斯洛夫斯基（《藍白紅三部曲》，1993-1994）、基阿魯斯達米（《橄欖樹下的情人》，1994）、侯孝賢（《戲夢人生》，1993）等新進大師創作力如日方中，傑作迭出。新秀塔倫天奴、王家衛、蔡明亮（《愛情萬歲》，1994）、北野武（《奏鳴曲》，1993）等又紛紛拍出他們的「新人類」電影代表作，年輕影迷也可輕易找到他們的偶像。而王家衛又特別幸運，遇上塔倫天奴這個知音，《重慶森林》在不少地區皆緊接著《危險人物》數月後上映，二人惺惺相惜自然容易變成宣傳話題，故在英國和法國，王家衛有「中國的塔倫天奴」之稱。又不論有心或無

意，王家衛火速開拍的《重慶森林》續篇《墮落天使》於一九九五年拍竣，打鐵趁熱賣埠固然不愁，更在國際的電影節界、影評界和藝術片市場延續了氣勢及知名度，為他其後的聲名地位更上層樓奠下了基礎。

一九九五年九月，《墮落天使》在多倫多電影節首次國際曝光，現場觀眾反應之熱烈，簡直是吳宇森當年受到英雄式歡迎的翻版。[3]同月《重慶森林》在倫敦發行上映，《視與聲》（Sight and Sound）以顯著的六版篇幅報道，湯尼雷恩（Tony Rayns）更以「時間的詩人」（Poet of Time）為題，對王家衛推崇備至。再一年後，輪到《墮落天使》於倫敦公映，《視與聲》更以封面故事的形式及同樣大的篇幅，譽之為「本年度最令人興奮的電影」。

相形之下，在香港引起滿城風雨的《東邪西毒》，在國際上的反應便遠不如《重慶森林》般哄動。這本來自然不過：連本土觀眾都看得一頭霧水的複雜人物關係，看似支離破碎的結構，外國人要靠追字幕（因此難以分清誰是旁白的主人）來看懂影片的來龍去脈，幾乎是不可能的事。不過話得說回來，《東邪西毒》在西方也有它的知音和擁躉，像其時尚未走馬上任鹿特丹電影節總監的倫敦當代藝術中心（ICA）電影主管西蒙菲爾（Simon Field），便對王家衛重塑武俠類型的努力十分激賞。加拿大影癡約翰查理斯（John Charles）甚至在其巨著 Hong Kong Filmography, 1977-1997 中，以三倍篇幅詳論《東邪西毒》並給予十分滿分！

香港影評人中推崇《東邪西毒》的，不少卻是由於有《阿飛正傳》的情意結。那不單指《東邪西毒》在某程度上是《阿飛正傳》未能拍成的下集（因此先天上已加感情分），更因二片受到建制保守派的責難如出一轍，且一部比一部嚴厲。在衛道（維護創作自由）的大原則下，《重慶森林》相對上只是一個輕盈的小品而已——更何況王家衛在剪接《東邪西毒》的空隙中，以短短三個月時間閃電完成這部減壓兼充電的習作的故事，大家都耳熟能詳。

對香港人來說，最決定性（definitive）的王家衛電影始終是《阿飛正傳》，就像吳宇森的代表作永遠是《英雄本色》（1986）。但西方人的接收過程跟我們並不一樣，令他們為王家衛和吳宇森傾倒的，肯定是《重慶森林》和《喋血雙雄》（1989）——都是二人更形式風格

化,感情負荷也較輕的作品。

須知《重慶森林》在西方能替王家衛作出突破,固然有影評人眼前為之一亮而推崇備至的成份〔王菲的短髮使他們想起珍茜寶或安娜卡蓮娜,影片的即興與自由亦使太多人拿早期的高達作品如《斷了氣》(1960)來相提並論〕,但更重要的,是它執著於年輕人為愛情煩惱兜轉的題旨,對他們的淺薄造作毫不避嫌(梁朝偉對著毛公仔和肥皂訴心聲),從而贏取了千千萬萬年輕影迷觀眾的歡心。甚至可以説,《重慶森林》是王家衛作品中最開揚、最接近有個團圓結局的一部。正如他本人自承:「開心的東西,永遠著數,我估。去到甚麼地方,這都會是一個原因——這戲令人看得開心。」[4]

《墮落天使》便片如其名,調子比《重慶森林》陰暗多了。儘管在國際藝術片市場上,成功延續了《重慶森林》的氣勢,卻不見得增加了多少王家衛的影迷。[5]那主要是由於素材和風格皆承接自《重慶森林》,容易被詬病為重複自己,創意不強;此外,全面採用漫畫化音樂錄像式拍法,技巧繽紛多采之餘,也易招賣弄之譏。不過,作為王家衛首個創作階段的總結,《墮落天使》其實是一個集各種風格技巧大成的portfolio。而在無厘頭大癲大肺的背後,瀰漫著的卻是深沉的無奈、落寞的悲情,那份近乎歇斯底里的淒楚情懷,與《重慶森林》的溫煦相去不可以道里計。

因此,《墮落天使》在海內外皆沒有形成太大的風潮,王家衛擁躉固然是一貫支持,反對派也照舊冷言冷語,但已沒有《東邪西毒》時那樣各走極端。頗能代表美國影評界及電影節策劃精英口味的一次九七年《電影評論》(*Film Comment*)票選(「九十年代一百五十部無發行的外語片」),三部其時尚未發行的王家衛作品中,《墮落天使》的排名也落在《東邪西毒》及《阿飛正傳》之後。

《重慶森林》

《春光乍洩》則可謂算無遺策的一次再出發，一如片中對白「不如我們從頭嚟過」而一擊成功，進一步奠定王家衛在國際藝術片市場的地位。他首先放棄了多線交叉的敘事法，減少了充滿個人特色的主觀旁白，甚至完全棄用動作暴力及殺手、警察等類型元素，以純粹文藝片的姿態，爭取更廣泛的國際認同。影片的化繁為簡，開門見山，甚至贏得本地一向對王家衛十分有保留的石琪的讚許，認為他「今次做到直接集中，刻劃細緻，章法分明，風格統一」，「逐漸掌握了個人表現與江湖賣藝之間的平衡，得獎兼叫座，不再搖搖擺擺，迷迷亂亂，可望走向成熟發揮的新階段。」[6]

其次是大膽以同性戀為題材（其實是包裝），加上九七時機的配合，對西方電影節及影評界可謂魅力沒法擋。初度角逐康城即奪最佳導演獎殊榮，並不算太出乎意料。這也是王家衛首次自覺而純熟地運用這套借參展和得獎來造勢及賣埠的行銷策略，成績美滿（康城在過去十年間，逐漸拋離了柏林和威尼斯，於三大影展中一枝獨秀）。作為一部同性戀題材的亞洲片，在歐美藝術片市場絕對有賣點，上映速度也比《重慶森林》快得多（康城曝光五個月後已在紐約公映），一度束諸高閣的《墮落天使》更趕在其後乘勢推出。

事實證明，《春光乍洩》只是牛刀小試，到《花樣年華》才是這套策略的豐碩收成期。影片表面回歸《阿飛正傳》的六十年代背景，延續的卻是《春光乍洩》化繁為簡，單刀直入的路線，由始至終是梁朝偉與張曼玉出神入化的對手戲。杜可風的淡出和李屏賓的加入，使影片視覺風格由動至靜，從現代跳脫至古典華麗的轉向水到渠成。王家衛這回不但把兩位主角的明星魅力發揮得淋漓盡致，同時銳意突出美輪美奐的東方色彩（那些使人目不暇給的中國旗袍）及懷舊情調，果然在西方所向披靡。事實上，從張藝謀的《大紅燈籠高高掛》（1991）到侯孝賢的《海上花》（1998），早已證明了這個道理。

《視與聲》

梁朝偉圓其康城影帝夢只是開端，《花樣年華》因王家衛創作

上的轉向，雅俗共賞指數火速攀升。加上同於二〇〇〇年哄動康城的《臥虎藏龍》，奇蹟地刷新華語片在西方各國的賣座紀錄，緊接著上畫的《花樣年華》也沾光不少（起碼減少了不少觀眾對看字幕的抗拒）。以翌年二月開畫的美國票房為例，《花樣年華》收入二百七十多萬美元，足足是《重慶森林》的六倍，真真正正打開了王家衛在各地的藝術片市場（《重慶森林》只是開始打入）。媒體報導及評論的次數當然亦以倍增，影片更囊括了美、英、法、德、西班牙、阿根廷等多國的年度最佳外語片獎。[7]

九七回歸前夕，王家衛憑《春光乍洩》獲康城最佳導演獎，香港政府無暇兼顧。新舊世紀之交，梁朝偉藉《花樣年華》登上康城影帝寶座，卻取得特區政府的官式肯定，影片為香港電影資料館籌款首映之餘，王家衛更獲頒一枚銅紫荊星章。香港電影金像獎頒獎禮上，《花樣年華》亦連下五城（最佳男、女主角、美指、服裝、剪接），比《春光乍洩》只有梁朝偉獲最佳男主角一獎風光多了。從《阿飛正傳》到《花樣年華》前後十年，王家衛與本地影業的關係，是離經叛道到浪子回頭的一個循環嗎？

無論《春光乍洩》和《花樣年華》有多少計算的痕跡，我們仍然無法不被它們打動，或不為王家衛的才情而傾倒。當《東邪西毒》引起論爭的時候，我們還不太能肯定他在國際影壇的地位，甚至有意見認為，以世界水平衡量他在本地是過譽了。但在康城這個世界頂尖的影展中，看《春光乍洩》和《花樣年華》與國際第一線的大師新秀作品同場角逐，感覺是毫不遜色，獲獎也是實至名歸，便知在世紀之交《視與聲》回顧二十世紀世界電影的專題中，選王家衛為「九十年代的代表人物」[8]，絕對有它的道理。

事實上，王家衛被西方接受的過程中，最令人印象深刻的，是他完全不入「東方主義」的窠臼（多數中國第五代導演卻不能免）。西方評論叫好的焦點，正是他們早已拍到了無新意的現代城市人感情故事，在王家衛手上如變魔術般脫胎換骨，風格新穎悅目之餘更足以感人。換句話說，他們欣賞的是王家衛電影與西方電影的「同」（世界性的主題，共通的人類情感），而非東方電影與他們的「異」（異鄉情調、古老文化、鄉野背景）。

因此最常見的一種評論角度，就是作者論，集中分析其作品從主題、角色、演員，到技巧和

風格的內在連繫。他作品不多自然很有幫助,本地評論之中也不乏作者論取向的嘗試。但不同的是西方評論這樣做時,是把他放在一個國際的脈絡,和評論奇斯洛夫斯基或艾湯伊高揚的態度沒有太大分別;香港影評人則比較執著本地的脈絡,時刻不忘他在香港電影的特殊位置。此外,本地評論更有大量社會、政治及文化的閱讀角度,如九七影射和過渡期心態等,都是西方人較少涉足的範圍。[9]

至於王家衛在本地最惹人爭議的「放任浪費」的工作方式,西方人卻多數不會大驚小怪,甚至投以欣賞的目光。因距離較遠的關係,他們也較少從作品生產的背景,探討王家衛的創作心理和身為影業中人的心情。不過,當他們專注於仔細的文本分析時,卻往往有深入的觀察和發現,與本地影評人訴諸直覺的洞見殊途而同歸。

又有一些評論人對香港電影早有涉獵,見解不時一針見血,非後來跟風研究王家衛的學院派可比。如侯活咸頓(Howard Hampton)便指出,王家衛作品的特點正是其藝術上的「不純」,像《東邪西毒》既別樹一幟又是徹頭徹尾的港產片——只有在香港,才會有人把黑澤明與阿倫雷奈扯在一起,拍出一部《七俠四義在馬倫巴》![10]

上述例子也反映了另一種西方評論常見的傾向,就是喜歡拿他們熟悉的名家來比附。高達是被引用得最多的名字,起初是《重慶森林》(湯尼雷恩指它有早期高達的即興活力、手提攝影、醒目有趣),然後是《春光乍洩》〔占士昆特(James Quandt)認為簡直是同志版的《狂人彼埃洛》(1965)〕。雷恩索性借阿倫雷奈來抬高他作為「時間的詩人」的地位(時間的形而上感覺、對記憶與遺忘的作用)。昆特則以法斯賓達和他相提並論(固定合作班底、巴洛克影像、反諷調子、流行曲配樂),特別以《阿飛正傳》的超浪漫主義為例。

《花樣年華》

《重慶森林》的兩段故事，又被指為分別向尊卡薩維蒂（《鐵血娘子歌莉亞》，1980）及積葵丹美（《秋水伊人》，1964）致敬。對占荷伯曼（Jim Hoberman）來説，《東邪西毒》作為一部動作藝術片，先驅當然包括黑澤明、沙治奧里昂尼、森畢京柏及胡金銓！而《花樣年華》的靜態構圖，昆特看出了後期侯孝賢的影響，其利用門框及梯間作框框、充滿符號意味的佈景和道具、六十年代的肌理和氛圍，還不是道格拉斯薛克的隔代傳承？

由此可見，王家衛電影對西方影評人及節目策劃實在有太多文章可做，同時又有大量製作及明星的花絮，吸引了無數影迷在網上發表意見及交流訊息。學院裡的教授和研究生，也漸漸發現他是一個體面的研究對象，而趕搭上這一班「王家衛論述」的列車。盍興乎來！

後記

千禧年後，王家衛的國際聲譽隨《花樣年華》達到巔峰，但其後的發展卻不算一帆風順。《2046》乘著前作的餘威，成功取得大部份西方影評人的歡心，但其有欠完整也被人詬病，美國觀眾便明顯不賣賬，北美票房只及《花樣年華》的一半。幸而其他海外市場的進賬增加近八成，全球總收入才高出前作一半。

接著的《藍莓之夜》是他的首部英語片，主攻美國市場的用心路人皆見。結果卻十分諷刺，北美票房不升反跌，比《2046》再少四成；其他海外市場卻得益於其荷里活片明星包裝，進賬反有微升，全球總收入才比上作稍增一成。不過，評論上卻頗一致以失望居多，原因也不難理解，王家衛式對白以英語説出固然味道全失，拍起美國題材無論角色和取景，皆易給人不夠地道之感。

磨劍六年，《一代宗師》終於收復失地，再度取回不少外國評論的青睞，儘管已離《花樣年華》時的傾倒甚遠。最重要的是，他轉攻中國市場大獲全勝，大陸一地票房已逾三億人民幣。北美票房儘管回升，比《花樣年華》超出一倍半，卻只佔全球總收入六千四百萬美元的一成（《花樣》時則佔兩成），海外市場對今日的王家衛，已變得無關宏旨。

對照表

塔倫天奴	Quentin Tarantino	沙治奧里昂尼	Sergio Leone
奇斯洛夫斯基	Krzysztof Kieslowski	森畢京柏	Sam Peckinpah
基阿魯斯達米	Abbas Kiarostami	道格拉斯薛克	Douglas Sirk
珍茜寶	Jean Seberg		
安娜卡蓮娜	Anna Karina	危險人物	Pulp Fiction
高達	Jean-Luc Godard	藍白紅三部曲	Three Colors: Blue / White / Red
艾湯伊高揚	Atom Egoyan	橄欖樹下的情人	Through the Olive Trees
阿倫雷奈	Alain Resnais	斷了氣	Breathless
法斯賓達	Rainer Werner Fassbinder	狂人彼埃洛	Pierrot le fou
尊卡薩維蒂	John Cassavetes	鐵血娘子歌莉亞	Gloria
積葵丹美	Jacques Demy	秋水伊人	The Umbrellas of Cherbourg

【註】

[1] 記得當筆者向多倫多電影節已故策劃大衛奧華比（David Overbey）推薦《阿飛正傳》時，他立即表示不能相信香港有比吳宇森更好的導演。不過，後來他當然選映了該片，還盛讚那是香港最美麗的電影之一，而王家衛的「每一部新作，都是國際影壇的一項盛事。」事實上，最初《旺角卡門》能入選康城的「影評人一週」，幕後功臣正是奧華比。

[2] 引自魏紹恩：《四齣王家衛，洛杉磯。》，香港：陳米記，1995，頁130-131。

[3] 多倫多電影節的觀眾向以熱情聞名，作為北美最大型和最重要的電影節，對吳宇森等香港電影人九十年代打進荷里活，作用舉足輕重。

[4] 同[2]，頁183。

[5] 尤其在美國，《重慶森林》延至一九九六年三月才在紐約單院上映，其後全國小規模發行，票房亦平平。《墮落天使》的映期遂一拖再拖，竟延至一九九七年十月發行的《春光乍洩》之後，時維一九九八年一月。但這回二片輪流上畫，全國性媒體報導較當年的《重慶森林》為多，反過來對剛好一年前發行錄像的《重慶森林》也許有點幫助。

[6] 〈王家衛之「春」——渡過險峰，仍非全貌〉，《石琪影話集3：從興盛到危機》，香港：次文化堂，1999，頁295-296。

[7] 王家衛在國際上嶄露頭角，始自《重慶森林》，但真正炙手可熱，卻要等到《花樣年華》。期間可能牽涉的，是不折不扣的範式轉移——一輕一重、流行對文藝、奔放變自律、淺薄對頹廢、年輕活力變成中年情懷，活在當下的現在式轉為過去式的空餘回憶。這是否意味著，西方藝術片市場的觀眾，主要還是側重較成熟的口味？

[8] Tony Rayns, "Charisma Express", *Sight and Sound*, January, 2000, p.34-6.

[9] 當然也有例外，尤其在九七前夕，出現一窩蜂的香港電影出版熱潮時。那時候政治解讀蔚然成風，一知半解，牽強附會也在所不計。不過，這潮流反過來也對《春光乍洩》的宣傳不無幫助。

[10] Howard Hampton, "Blur as Genre", *Artforum*, March, 1996, v.34 n.7.

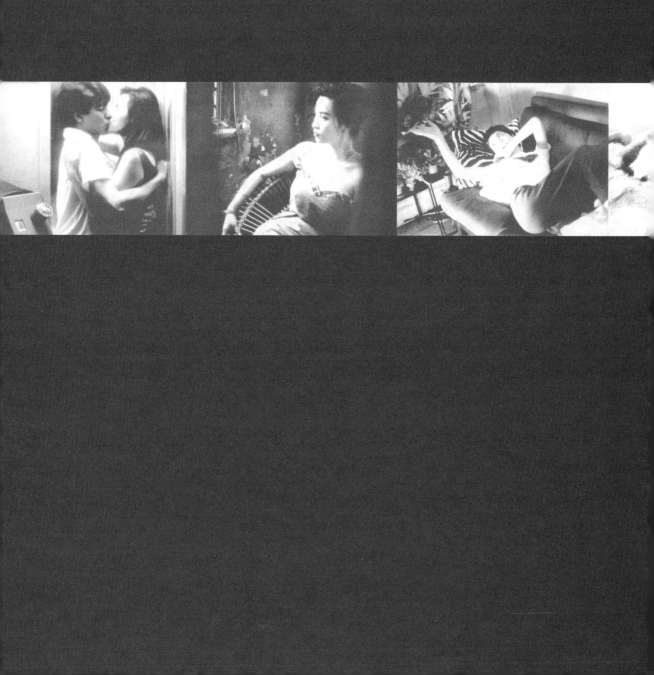

大寫特寫

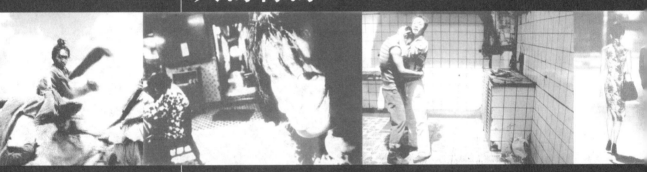

第二章

鐵漢與柔情，江湖與愛情

劉嶔

一九八八年《旺角卡門》公映，王家衛成為令人注目的新導演之一。兩年後，他第二部作品《阿飛正傳》面世，則如宣告一個電影神話、一位明星般的作者的誕生，聲勢和影響俱超越前作甚遠。此後，當人們討論「王家衛電影」，《阿飛正傳》不但是重要的焦點，有時甚至被視為一個開始。至於《旺角卡門》，總是顯得孤單，似乎以「王家衛首部執導電影」的名份被遺留在一九八八年。

正因為如此，《旺角卡門》擁有一種獨特的魅力。從《阿飛正傳》至《花樣年華》，觀者身處一個影像愈加綺麗、懷念與感歎愈為複雜的世界，《旺角卡門》則有所不同，它歸屬八十年代中興起的江湖/英雄電影類型，故事以悲涼的黑道生涯為主幹，敘事順時序推展，雖散發感性情調，但大致保持寫實的風格。總括而言，與王氏其他作品相比，《旺角卡門》的劇情和形式更為直截簡練。

故事由黑社會大佬華（劉德華飾）、兄弟烏蠅（張學友飾）及表妹娥（張曼玉飾）三人演繹。從內容來看，英雄片的兩個永恆元素——鐵漢和柔情——俱在。可其描寫黑道，沒有沿用普遍的模式，不是一個「大佬」的地位由盛轉衰、再奮起反擊的故事，重心亦非幫派恩怨或警賊相鬥。華，雖說十四歲便拿「安家費」，

但如同門兄弟Tony（萬梓良飾）所嘲諷的，實非一個「成功的」大佬：家徒四壁，打理著一家簡陋的酒吧，跟隨左右的手下只有一個烏蠅。從第一次討債到尾場警署刺殺，原因不外是烏蠅又闖了禍，要為他奔走解難；而每次出動必是單人匹馬，看起來很瀟灑，其實是孤立無靠。

王家衛為華安排了缺乏起伏升跌的江湖生活，沒有多少英雄感，長期處於暴戾、苦悶及無聊的狀態，並不斷重複至死亡的了結。而黑道生涯，人人如是。烏蠅終日惹事生非，依然是個旺角小人物，待決定用性命「上位」，偏又事敗身亡，還有賣相囂張的Tony、污點證人大口基及抽中籤的黑幫小子……他們的困境，華與烏蠅在調景嶺的一段話表現得最為透徹生動。

江湖日子這樣不堪，娥為華帶來一種新的生命經驗。英雄片的重心多是兄弟情義，愛情的價值很難相提並論。《旺角卡門》是破格之作，愛情在王家衛手上不是點綴，它超越了陪襯動作的先天限制。

華平時混噩度日，他與烏蠅的關係亦像習慣多於情義。於是，娥的性情、潛藏的力量及與他的交融，俱和他所熟悉的大不相同。電影開首，便鋪排娥的來臨，接著數日的劇情，江湖

事和兩人的關係交錯進行。娥和華或在早晨、或在晚間，有一句沒一句地對話，情節保持含蓄，卻已足以見到王家衛心思所繫。其後華得知舊女友已婚懷孕，往離島找娥，不但為《旺角卡門》造就一個經典場面，影片在江湖外的另一個戲劇重點——愛情——也終於達致高潮。

從戲劇的角度來看，浪子的最後歸宿當然不可改變，但此前確要經歷一段脫離現實的時光，才可促成衝突。如果出生入死是華的現實，娥真如一場美麗的幻象，與血淋淋的黑道形成鮮明的對比。《旺角卡門》的劇力，便是源自華徘徊於兩種世界和他最後只可選擇其一的命運。

至於表現手法，前面提過，王家衛開放紛雜的作者風格尚未完全顯露，仍比較簡潔和實在，但一樣是細心經營，別有特色。影片具有江湖和愛情兩種截然不同的境界，形式上亦劃分為兩種基調，以故事時空、攝影（劉偉強掌鏡）、美術設計（張叔平擔任）及剪接等作出巧妙的配合。

江湖人物是夜間的動物，片首華家的一場戲有生動的處理：娥早上到來，他卻一直蒙頭大睡。首先，畫面上的佈光是白日的硬朗光線，跟著轉變為溫暖的黃光（正是殘陽餘暉），最後黑暗中一支香煙點燃的特寫，華拍打電視

機，熒幕的雪花叢裡閃現著夜間新聞——終於進入黑夜，他要開始活動了。華亦是屬於「油尖旺」的，影片的第一個鏡頭便見現已結業的中僑國貨公司（西洋菜南街）。描繪黑道生活的場景多集中於附近，華與烏蠅打滾的地方離不開波樓竹館、夜總會、Red Lips Bar（北京道橫巷），不是封閉的空間，便是窮街陋巷；累了或受傷了，就逃回凌亂的唐樓單位。這部份的日景頗少，戲院和調景嶺數場雖然發生於白天，亦多力極渲染傖俗暗淡的氣氛。

娥和華的感情自成一個世界，戲劇的時空便有所不同。依然有些夜景，譬如華家的幾場對話，或他首次往大嶼山的一大段戲，但這些場面都特意顯示由日入夜的過程（華前往大嶼山），而夜，甚至顯現不同的深淺面貌（華到酒店時是黃昏，碼頭熱吻發生在深夜），藉此襯托關係的變化和感情的進退。場景是另一個天地，娥來到市區後，不曾出現她在街上的影像，而是常常守在家裡。家是愛情萌芽的主景，本來雜亂的屋子打掃得窗明几淨；她離開時，電飯煲傳來久違的飯香，桌上排好一列滿載意義的玻璃杯。此後，華要延續幻想，必須離開市區——促成其江湖身份的地域，前往娥所在的大嶼山。那裡用藍天白雲和綠茸茸的峰巒為大背景，遠方的紅色巴士從銀幕上劃過，華和娥在幽靜的碼頭或海旁的小路漫步談

王家衛的映畫世界

情。實現愛情的場景只有大嶼山，相比於腥風血雨的旺角夜街，這是甜夢般的情境。

兩個世界的較量，並非僅靠時間、空間的建立，影片的攝影和剪接一樣調配出不同的節奏，反映兩種相異的情緒。華於黑道的生活，多以灰暗的街頭和炫目的霓虹招牌作引子，手提鏡進入瀰漫著煙霧與殺意的娛樂場所，首先是劍拔弩張的言語，繼而推展致武力的爆發。這些場面的構圖與運鏡多很簡短利落，靜態的時候不長，剪接更是直截了當，一切意在烘托現實空間的窘迫和暴力感。基本上一場一個衝突，發展下來，壓力不斷積累，絕望的調子不斷加深，終於上演華和烏蠅雙雙斃命的結局。[1]

華和娥的關係，抒情而浪漫。雖然愛情線的戲份不多，卻是精心地構思，特別注重層次感。娥的出場便很特別，第一個鏡頭是她在船上的背影，配以姨婆的旁白介紹，見華時戴著口罩，更像是一個神秘的不速之客，難免引人聯想：娥可會是華逃避現實而生的夢中幻影？

此處，王家衛的手法不再如刻劃江湖般的猛烈，而改以細膩的風格，從種種生活小處、神態動作鋪排兩人的關係。從開始時若即若離的吸引，發展至碼頭熱吻，再續以歡愉的離島生活，每一場皆展現輕重緩急的節奏，自不可預知的變化中凝聚感染力，這與黑道部份粗暴而重複的基調極為不同。

要比較兩種風格的差異，此片膾炙人口的兩段戲是上佳例子。一是華在食檔劈殺仇家，二是他和娥於大嶼山的定情之夜。前者篇幅短小，經偷格加印技術處理的灰藍影像，充滿快、狠、肅殺的血腥味。大嶼山一段賣相並不搶眼，全部以樸實無華的聲畫連接，但情節峰迴路轉，恍如一則短篇愛情故事。鏡頭來往於酒店、碼頭、渡輪……再回到酒店，對白、傳呼機短訊及歌曲穿插其中，調和出自然流麗的動感。特別是歌曲（〈激情〉，林憶蓮主唱），是負責敍事的重要工具，它的起伏莫測，實與時而低迴、時而奔放的感情事息息相通。

王家衛首次執導，《旺角卡門》無疑擁有它作為處女作的特色，但他畢竟是一個風格強烈的作者導演，我們總是可以自其之後的作品回頭追索，為情節以至主題找尋一些發展的脈絡。仔細看看，王菲將梁朝偉的家改頭換面，原來已由娥在此做了一次示範，而且，家裡有個

電飯煲，無論在六十年代抑或八十年代都很重要；華和烏蠅、黎耀輝和何寶榮，雖說尺度不同，都是鬥氣冤家，都有一份難分難捨的情；如果想飛，情懷上，大嶼山也可以是一個阿根廷……情節就罷了，最要命的是寂寞感。華獨來獨往，出場必抽著「紅萬」，完全是在宣示他的惆悵和自戀，而離島小女子的幻想與渴望難道不也是呼之欲出？華與舊女友在果欄的對話，還有華與娥於夜中酒店的一場戲，由劉德華這位香港電影的經典浪子訴盡心聲，可說是闡釋王家衛式愛情邏輯的第一代版本。

原來，在黑幫類型的規矩間，許多個人的執著已經蓄勢待發。《旺角卡門》的關懷焦點始終是人生無常、黯然而終的情境，華、烏蠅、娥的關係，三人生離死別的結局，在在流露這種遺憾的感慨。影片的心理描寫如此突出，可是，卻沒有（或者不能）摒棄江湖電影的大格

台灣版以劉德華因槍傷成癡呆作結。

局，耳熟能詳的男性情誼和風格化的動作（尤其凌厲）拍得同樣精彩。《旺角卡門》自原本的基礎變易而來，亦終究歸於/忠於類型的系統。往後種種離經叛道的創作，以及隨之而來的國際名聲，固然令人讚歎，但這裡才是王家衛和香港電影主流一次罕有的、緊密的合作。

【註】

[1] 最初版本是以華因槍傷變成癡呆、與娥無言相對作結，但最終做了修改。影評人張偉雄從前在台灣收看此片時（當地名為《熱血男兒》），仍是以華癡呆作結。此後，劉德華在《天長地久》（劉鎮偉導演，1993）及《無間道III終極無間》（劉偉強、麥兆輝導演，2003）裡飾演的人物倒有類似的結局。

世紀末的遺憾

李焯桃

《阿飛正傳》早已成為一則傳奇。無論它那空前絕後的幕前幕後配搭，或排在聖誕假期雙線上映的票房滑鐵盧，皆引人注目及激起議論紛紛。王家衛這回不再像《旺角卡門》般走商業與藝術的鋼索，而執意只拍自己相信的東西，其義無反顧絕不妥協的態度，在當日影壇可謂難能可貴。

事實上，《阿飛正傳》完全證實了王家衛的才華，其藝術品質在當年的港產片中輕易脫穎而出。論創意及形式的離經叛道，更可謂八六年方育平的《美國心》以來所僅見。

影片最令一般觀眾無所適從的，相信是它只有人物，卻沒有完整的故事或情節。這分明是作廣泛發行的商業電影的大忌，但作為另一類電影的表現形式，卻絕對無可厚非。影片基本上由幾名主角連串的遇合和聚散所組成，依據的是人物性格和感情的邏輯。沒有了傳統戲劇性的情節，影片結構方法也是另外一種——如通過母題（motifs）的重複、主題的發展、多重敘述者的旁白、色調、光線和氣氛的統一等。

例如張國榮（風流浪子）邂逅劉嘉玲（艷舞女郎），用耳環誘她坐其車返家，是在一個雨夜（同一晚她初識張學友）；張曼玉（貧家女）忍不住回頭找張國榮，在他樓下遇上劉德華（警察）那晚，也是大雨滂沱；後來她終於放下舊感情包袱，與劉凌晨漫步電車軌一幕，卻下著濛濛細雨；最後是張學友代替了張國榮駕車欲送下班的劉嘉玲回家，被她力拒之下摑了她兩記耳光，大雨更是下得凌厲之極。這些都是一段段情緣的開始或終結，通過雨夜的母題連成一體。

又如道具的運用，張國榮離港赴菲律賓尋訪生母，把車鑰匙交給好友張學友時說：「我知你一向很喜歡，以後好好照顧它！」一語雙關，指汽車亦同時指劉嘉玲。又如劉嘉玲堅持不肯脫下，差點引致與張國榮決裂的拖鞋，張曼玉前來取回只是藉口，其實是希望他覆水重收，則為另一個賦道具和對白以豐富戲劇性的例子。

不過最明顯的應是時鐘的母題，由第一場張國榮逗張曼玉說話開始，鐘和時間的意象便頻頻出現。其中最重要的有三次：張國榮捉著張曼玉的手，「在一九六〇年四月十六日下午三時做了一分鐘的朋友」，由此展開了他們的戀情；張曼玉在午夜十二時鐘鳴的一刻，決意忘記張國榮；張國榮在菲律賓醉倒街頭被洗劫一空，得劉德華之助，扶返旅館後問時間，劉答是（凌晨）三時半——翌夜他便在火車上被人刺殺。（劉嘉玲與張國榮做愛後問時間，張也是答「三時多」）。

無論是下午或凌晨三時，白天或黑夜皆已過了大半，暗喻的正是一種開到荼蘼的感覺。午夜十二時鐘鳴一刻，鐵閘亦隆然關閉——「關門」的意象亦多次出現。與時間母題緊扣的，是時鐘滴答的響聲，在好幾場（如張國榮與劉嘉玲初邂逅便做愛當晚，及他翻閱舊信準備赴菲律賓尋母前夕）簡直響得驚心動魄。

事實上，影片充滿了這種緣起緣滅，人生無常的感慨。張曼玉的表姐將要出嫁，她逼得另尋居所；劉德華母親亡故，放棄當差改過海員生涯；張國榮終於拋下養母（潘迪華飾）前往菲律賓，生母不相認後繼續在異鄉流浪。那種無奈的飄零之感，又與張國榮沉醉的「無足鳥」傳說血脈相通——那個重複多次出現，鏡頭凌空橫移的菲律賓椰林空鏡，正是這母題視覺上的對應，既有夢幻的懷舊色彩（襯上六十年代流行的主題音樂），又有飄泊與尋根的雙重寓意。

緣份的無常，在片末張國榮死後劉嘉玲才尋至他住過的旅館，及劉德華遠走他鄉後，他當日枯候多時的電話鈴聲才在那電話亭響起，幾個

短短的鏡頭，已包含無盡的嘆喟。

其實中段劉德華每次經過電話亭，皆停下等候鈴聲的一段獨白，已情深意切得使人動容；他黯然走出鏡外（旁白交代自己當了海員），鏡頭仍牢牢對著電話亭成一空鏡數秒之久。張學友把車賣掉資助他暗戀的劉嘉玲赴菲律賓尋訪心上人，鼓足勇氣冒出一句「找不到他可回來找我」後匆匆離座，人出鏡後鏡頭仍不捨得離開那空掉的座位。同樣風格化的處理，也出現在張國榮身上——他與潘迪華決裂後決意天涯尋母，推窗凝望一會後轉身出鏡那一場。而緊接著那個潘回眸凝視的鏡頭，點出了這個空鏡母題的含意——正如張曼玉之於劉德華，或劉嘉玲之於張學友，張國榮也有他得不到的愛；潘迪華與他那變了質的感情，可能是他一生總是意難平的遺憾。

以上種種，配合全片淡藍淡綠、散光水影的攝影調子，不是黑夜便是陰天或室內的場景（劉德華與張曼玉通宵漫步街頭，卻於黎明前分手；張國榮死前最後的獨白道出「天開始亮了」——日出代表光明與希望的反諷），成功營造出一種惆悵的氛圍——光陰如流水，聚散匆匆，一切即將來到盡頭——也可以說，是一種世紀末的情懷。表面是六十年代的懷舊，實則是九十年代香港的寫照；影片就在自覺與不自覺之間，為一個即將消逝的時代，譜出了一闋無奈的輓歌。

原刊於《影響電影雜誌》第13期春節特刊，
1991年2月

八十年代的六十年代文化想像

——又或是《阿飛正傳》的記憶外延策略

湯禎兆

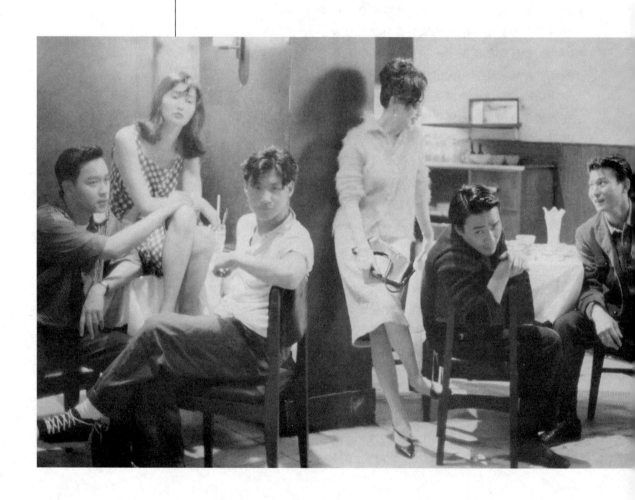

時維香港八十年代末期，音樂上有樂隊的熱潮，Beyond、Raidas、達明一派及太極的出現令我們相信明天會更好；文學上有西西的著作，跡近以一年一本的速度從台灣回流香港，何況還有看不完的內地尋根小說刺激；而那時候，王家衛的電影誕生了……

我們由《旺角卡門》開始認識他，也順理成章地牢記下調景嶺及塘福的場景，但捕捉實景的道地地域色彩於新浪潮時期的作品中已被廣泛重視，換句話說也成不了《旺角卡門》的獨步標記。至於烏蠅（張學友飾）要做一分鐘英雄的狠勁，信是香港人身份建構的一層曲折反射，但作品中仍語焉不詳，有待來日再作參詳。

然後是《阿飛正傳》的誕生，以及其中重構出那教人充滿遐想的六十年代。

為甚麼是六十年代又或是誰的六十年代？

於八十年代末期選擇六十年代作時空的背景，也可視為由個人的偶然衍化出來的一種集體的必然。李照興於《香港101》提出「30/20」理論，認為所謂的懷舊潮流，乃指每個年屆三十的一代，書寫過去二十年來的愛恨。但其中的懷舊潮流是從一般意義上著眼，既可選擇性地

過濾記憶，來美化甚或強化昔日的生活內容；也可刻意披露瘡疤，來肯定經歷過一切的今日之我。只是六十年代這個特定的歷史時空，委實有獨特的意義，不過當時身處八十年代的自己沒有想清楚而已。至少詹明信（Fredric Jameson）也留意到其中的世界性同質現象，於《後現代主義或晚期資本主義的文化邏輯》（Postmodernism, or, the Cultural Logic of Late Capitalism）中論及電影的一章，正好提到於八十年代中，某種「六十年代的回歸」現象又在四處出現，當然他也說明八十年代並非真正與六十年代相似；那只是穿上過去偉大時刻服飾的世代組合演繹而已，也是其筆下「後現代主義」的面相之一。

我想六十年代成為八十年代文本中的文化時空背景，或多或少與其曖昧性有直接關連。在本地文化的發展上，當時對本土的歷史仍未有恰當的整理，關於六十年代的一鱗半爪認識，如果不是單憑口耳相傳的家族口述歷史，便只能從毫無系統的影像孤本中摸索〔甚或不問情由把《獅子山下》及《七十二家房客》（1973）一概視為對位的時代反映，又有多少人可隨意有暇翻看《學生王子》（1964）、《播音王子》（1966）及《飛男飛女》（1969）等作品〕。加上從上述兩種渠道交織出來的六十年代印象，總離不開生活艱苦、物質條件匱乏以及由

此引申出小人物交往的複雜人際關係，於是《阿飛正傳》的世界便彷彿提供了一個全新重構六十年代的可能性來（我所指的是對從未曾親歷其境的新生代來說，身處其中的人自然會嗅到阿飛原型的現實氣息）。

那自然不是認真去回顧本土歷史的角度，但又與《胭脂扣》（1988）或《何日君再來》（1991）等一系列以美術設計為主導的懷舊電影有所不同，《阿飛正傳》著眼的正好為六十年代的曖昧性，且分別捕捉了其中本土性及世界性兩面的糾合可能：本土性上因六十年代沒有足信及決定性的文本存在，於是有廣闊的自由空間供王家衛迴旋發揮；世界性上我們既知道六十年代為學生運動、追求自由解放、挑戰權威及反建制的年代，但也有丹尼貝爾（Daniel Bell）於《資本主義文化矛盾》（*The Cultural Contradictions of Capitalism*）中所云的熱衷暴力、沉溺於性反常、渴望大吵大鬧等的文化情緒特色。於是本土上沒有歷史的歷史曖昧性與世界上一體兩面的矛盾曖昧性，都並置於《阿飛正傳》的身份建構中，成了它的獨特跨世代組合。（以八十年代觀照六十年代又或是以六十年代來表達八十年代？）以六十年代人物的口述說八十年代的時下語言（非指用辭上的現實性考究，而是深層上的複雜心思飾詞）？以張國榮去代表反叛的時代屬性，而劉德華又

來作一個對立面的保守平衡？簡言之，由其曖昧，所以每個人更容易被人誘導去空想出自己的六十年代。

利用觀眾的想像又或是脫離文本的外延

當然踏入九十年代我們開始看到大量關於《阿飛正傳》的文本分析乃至王家衛的導演論等等，但日常生活中最深刻的王家衛經驗仍是普通人覺得無厘頭而年輕人又覺得酷透了的人物對白：「在一九六○年四月十六日下午三時前做了一分鐘的朋友」，「由現在開始，我們就是一分鐘的朋友，這是一個事實，你不容否認，因為已經過去了……」。甚至是接頌式的對白背誦，乃至是沒來由的時空混淆插用，忽然之間可能連自己也不為意地說出了對白（「你咁辛苦，唔好咁樣就我啦！」）。其中的時空錯亂逐漸令人明白到原來歷史可以被挪用，我們可以有自己的玩法，而且也開始確切地真正感受到詹明信所言的「歷史感的消失」及「歷史平面化」的所指意涵。

隨著時間的流逝，我們逐漸發覺《阿飛正傳》好像由一變成無限大，張國榮的尋母既屬尋根意象，也和香港人的身份建構攸關，甚至和刻下的流行學術用語「離散」（diaspora）接，好

像甚麼都可以扣上關係發揮一番。王家衛的無限延伸，於是誘人以中國式的「留白」説又或是西方的讀者反應理論檢視之。前者生自中國畫論，後來應用於當代中國小説的語境中，曾經一度成為新時期文學的慣用術語，尤其愛用來標籤於沈從文、廢名及汪曾祺等一脈相連以虛馭實的風格化作家身上，於是「留白」幾成為「言有盡而意無窮」、「意在言外」等傳統文化的更替術語。後者強調文學闡釋是以讀者反應為基礎，而反應是一種受個人動機支配的主觀活動。由是從而知之，文本的意義並不在於作品本身，意義是在閱讀過程中所產生出來的一種體驗；通過讀者和文本的接合，作品的意義才得以完成。兩種説法均肯定讀者的介入角度，從而展現出不同的闡釋方向之可能性，於是大家心目中不約而同有一套因應文本刺激而煥發的六十年代想像，彷彿自己也活在那種曖昧的氛圍中。

當我回頭再看艾森斯坦（Sergei Eisenstein）的理論，又發覺王家衛這種把弄記憶以及盡量刺激觀眾投入想像的方法，原來十分之「傳統」。

艾森斯坦在〈蒙太奇1938〉（*Montage 1938*）中明言想像與記憶的合作，對理解抽象化的意象是多麼的重要；他強調的是抽象化的意象，可倒頭來幫我們把已經屬於記憶範疇中七零八落的片段聚攏起來，再重新組合配置，然後透過想像來重建意識框架（見於*Notes of a Film Director*）。而我認為王家衛最成功的地方，正好完全掌握到觀眾想像力的創造力，只會較任何一個苦心雕琢的精製劇本優勝百倍，而且更會不斷衍生轉化生生不息下去，由是大量與時空若即若離的對白及旁白，乃至影像和音樂的配合——它們每一個元素都可喚起附於其上的集體記憶，以及個人的關連（年輕觀眾沒有歷史的包袱正是另一重的空白記憶），作用就好像羅蘭巴特（Roland Barthes）筆下的「刺點」，觸發人進入去文本遊歷。而其中王家衛正好看透了記憶及想像之流動性所產生的外延力量，狄雪圖（Michel de Certeau）在《日常生活的實踐》（*The Practice of Everyday Life*）中分析記憶的流動性指出，它既非物件，因為難尋難找；也非碎片，因為可生產出自己也遺忘了的總貌；又非整體，因為並不自我圓足；更不穩定，乃因每一次回憶都會重組一切。《阿飛正傳》也唯其如此，才得以既此亦彼，也可以超脫時間的局限，供人於時間之流的任何一段繼續增添想像下去……

作為本文的總結，我會把尚布希亞（Jean Baudrillard）於《物體系》（*The System of Object*）中對古物的分析，置於《阿飛正傳》對六十年代的文化想像策略上並讀。古物在尚布希亞的系統中，被認為代表了時間，但並非真正的時間，而是時間的記號，又或是時間的文化標記。同理言之，六十年代於《阿飛正傳》的系統中也是以時間的文化標記的象徵出現，那是一開放的符號，供不同人去把它完美化，由是豐富了最後又再朝向時間中心的文化想像。

《阿飛正傳》

《阿飛正傳》，慾望之正傳

馮嘉琪

王家衛的映畫世界

一座城市的慾望

《阿飛正傳》由裡到外都是性感的、情慾的。王家衛是一個非常情慾的導演，只是他幾乎從來不直接拍情慾，用一種間接的、若隱若現的方式，讓情慾自己向觀眾招手。《阿飛正傳》多取中、近鏡，帶來一種很貼身很迫切的感覺，儼然跟觀眾調情，叫人不能自已，跟旭仔貼身誘惑蘇麗珍是一致的。譚家明操刀的剪接大膽張揚，追隨著角色的感情走，令每一場戲都滿載一種關不住的力量。這裡積蓄著一座城市的慾望、一個導演的野心勃勃，體現在電影中七個角色身上。

王家衛眼中的香港是一個充滿感覺的城市（事實亦然），《阿飛正傳》雖然設定在六十年代，但並不一定關於六十年代氛圍，事實上，那是一個抽離的時空——除了角色之間的互動，我們看不到他們的日常生活細節（這也成為了王家衛作品的標記）。六十年代正好是香港開始脫離「共渡時艱」的階段，社會漸趨富裕，當時的粵語片、國語片也開始販賣中產情調。不過，片中這群人之間蕩漾的情慾與遐想，是一座城市的縮影，不一定局限在六十年代。香港人口密集，資源豐足，消遣的選擇多，誘惑源源不絕，特別容易造就片中主角那麼「姣」[1]的人，一身風情禁都禁不住。電影的時空是開放的，這種性感可以屬於六十年代，也可以延續到今天。

王家衛的人物幾乎都有一個共通點，就是愛吃「宵夜」，片中Lulu第一次上旭仔的家，三更半夜無所事事，便提議去吃「宵夜」（雖然彼此都知道接下來要發生甚麼事，但總得先旁敲側擊一番），這是典型大都市裡典型都市人會做的事，而且愛吃宵夜的人都不安於室，一般人準備就寢，他們卻心思思想去開始另一個夜：「食咗佢」或「飲咗佢」，當然好過「瞓咗佢」。當風情那麼滿寫，或多或少會散到大氣裡去，在變得稀薄散得遙遠之前，旋即被感覺敏銳的人接收。在一個地方小、人口多，而不安份的人也多的地方，這種情況特別普遍。香港可能有很多寂寞的人，但香港也是一個感情豐富的城市，彼此的感情互相傳播，撞在一起，變得濃烈，再不斷感染其他人：一股自我增生膨脹的力量。

當然不止香港獨有，這也是其他人口密集、先進、豐足大都會的特徵：西蒙波娃（Simone de Beauvoir）有句名言談紐約：「Again I slept late. But there's something in the New York air that makes sleep useless; perhaps it's because your heart beats more quickly here than elsewhere...」[2]；伊力盧馬（Eric Rohmer）

的《圓月映花都》（*Full Moon in Paris*，1984）
講不願歸家的巴黎男女，男角Octave大談巴黎
作為一個城市之充滿可能性，特別是與情慾有
關的可能性。王家衛的電影走遍世界，除了歸
功於他的風格、敍事及感性，也是因為他捕捉
到那種大城市中慾望無處不在的感覺，這種感
覺不分地域，沒有疆界。

張國榮的旭仔不用説，他跟張國榮的銀幕形象
及真身已經三位一體，成為我們心中永恆的性感
icon。性感，但憂鬱，一個不滿足的靈魂，「無
腳雀仔」故事的自況，是説那禁不住的煙視媚
行，天生的。對鏡起舞，不獨是自我沉醉，也
是恨不得找到一個完全配合自己的「對手」（他
的生母？但生母不啻是他自己的寫照？）。但他
的慾望又是收在心底的，不輕易跟人説──説
了也不懂。我們覺得他性感，因為他性感到連
賣弄也不必。

不似劉嘉玲的Lulu，像一陣張揚的狂風，吹得
人心裡熱乎乎。她的喜怒愛怨明刀明槍沒有保
留，她也知道自己的本錢，毫不介意在不相干
的人（兲仔）面前搔首弄姿：我咁正，不現白
不現！與旭仔不同的是，她要的倒不是知音，
是觀眾。

張曼玉的蘇麗珍謹守在含蓄陣營，好似總是委

屈一方，但她有她熠熠漾漾的魅力：低頭，不
望人，有一種羞答答欲拒還迎的誘惑。因此王
家衛拍她的性感，也是間接的：我們看到的旭
仔蘇麗珍第一場纏綿戲（其實已是纏綿之後）
已經是分手戲，所以他們一齊有多久了，他們
之間的情事是怎樣的？戲裡只通過旭仔替她收
拾他家留下的東西交代，他倒是執拾了好一段
時間：從衣櫃到浴室、當然還有那雙拖鞋，無
限的想像。

劉德華的警察又不同，他或許是片中的moral
centre，用實際的口吻數落蘇麗珍、數落旭
仔；為了照顧母親，他放棄做海員的心願，是
一個非常踏實、重承諾的人。他的吸引力也來
自很實在的東西：筆挺的制服，沉著有節奏的
腳步；他還真相信自己的話，會在電話亭守
候，等蘇麗珍的電話。

至於潘迪華的養母，簡直就是風流了，穿上蔥
綠配桃紅的旗袍，一身配搭一絲不苟──珍珠
項鍊、繡花白手套、太陽鏡、皮手袋，一擺一
擺地走進皇后飯店，把所有後生仔女都比了下
去。「你到底算甚麼意思？」「人家多年輕呀？
妳多大呀？妳年紀不小了！」她的騷是從與旭仔
的對答中帶出的：宿醉、「貼仔」，自然不是第
一次，也不會是最後一次。

不要以為張學友的夭仔最不起眼——他可能是，但他的痴可以鋪天蓋地，他對Lulu的態度就癡到不得了，亦步亦趨被數落到一文不值還心甘情願把旭仔給他的汽車賣掉，作為Lulu去菲律賓的旅費；但公然「撩」Lulu——朋友的女友——才是他最性感的一刻：「未猜到（你是做甚麼的）啊，多跳一次可以嗎？」挑逗這回事，首先對方要有那個姿態，但更重要的是自己都要覺得自己好性感。

由是，慾望在這一群人中飄蕩，變濃，變重，纏夾不清，到最後梁朝偉出場，空間變得那麼壓迫，愈是滋油淡定，愈有一種暗消磨的難耐、隨時要爆發出來的性感，就好似把我們的期待延宕，再延宕⋯⋯

《阿飛正傳》的真正主角，是一座城市的情慾與慾望，片中七個角色都是「性感」的載體，是王家衛用作建構電影的敘事工具（narrative device），電影其中一款海報，便是六個主角（除卻潘迪華）並排在餐廳，各有各的風情。

由《阿飛正傳》到最近的《一代宗師》，仍然有人批評王家衛的電影故事支離破碎，但「說故事」是王家衛的意圖嗎？在《一代宗師》裡宮二說：「我是從小看著我父親跟人交手長大的，在我爹身上，我看到的不是招，是意。」

除了敘事比較傳統的《旺角卡門》，王家衛從來都不是在講直線發展的故事——「招」，而是在反覆論述一種概念（concept）或意念（idea）——「意」。當一部電影是關於意念，電影的各部份便是導演對意念的思考，及思考的不同切入點，故事變得不重要。進一步說，為了突出意念，故事抽象化成為必然，將觀眾的注意力集中在每一個段落上。《阿飛正傳》其實也有一個非常連貫的故事（甚至是很富通俗劇色彩的故事），只是它在敘事的過程顛覆了觀眾的期望，刻意略過一些觀眾受主流電影敘事模式薰陶下期待看到的細節。但最關鍵的是，影片的故事或情節根本不重要，那七種典型，不同的性感形態，刻劃出一座城市的慾望，這才是他要拍的。

王家衛其後的作品，都有段落化的傾向，從不同切入點去看一個意念，以很簡單的方式概括如下（事實上，當然不可能用三言兩語總結一部戲的意念）：《東邪西毒》的主角是執迷；《重慶森林》是香港特有的節奏與生活經驗；《墮落天使》是《重慶森林》的黑夜版，觸及在這個城市的獨特空間下陰暗的感情；《春光乍洩》是虐與被虐的浪漫；《花樣年華》是調情，及失落的情慾感（不是指失落了的情慾感，而是「失落」這種狀態蘊含的情慾感，阿巴斯Ackbar Abbas形容「失落

的情慾感」（the erotics of disappointment）
為王家衛電影中一再重複的主題，《花樣年華》
更是終極的範例[3]）；《2046》是對回憶的執
著；《一代宗師》説的不是葉問生平，是道家人
生觀。

美國有位作家Lydia Davis，是企鵝出版社二〇
〇三年版普魯斯特（Marcel Proust）《追憶逝
水年華》（*In Search of Lost Time*）第一冊
《斯萬之道》（*Swann's Way*）[4]的英譯者，她
也是小説家，但以短篇甚或超短篇為主，風
格與延綿不絕的普魯斯特大異其趣，但她亦
繼承了普魯斯特的精華，小説以人物心理為
中心，建構出縱橫交錯的情感網絡，借本雅
明（Walter Benjamin）論普魯斯特語，猶如通
過書寫漫漫追溯出掌心的細紋。[5]Lydia Davis
的超短篇，可以短到只有三、四句，甚至一
句。她的小説有時會使我想起王家衛，寫的是
一瞬間的感性、對人間一些片段的觀察，不一
定有上文下理，任由讀者自行填補。未接觸過
她作品的讀者捧起書來，就算不過電，也不
會大驚小怪，覺得看不懂、沒有故事或支離
破碎。我們對文學的接受程度似乎開放寬鬆得
多，談到電影，卻還是很正規地要求一個完整
故事。王家衛的電影，根本就是一連串短篇小
説的總和，一場戲一個短篇，就算下一場戲還
是同樣的人物、同樣的關係，它已經是另一個

短篇。所以，《阿飛正傳》結尾梁朝偉的出場，
不需要解釋，也不需要意味甚麼，它本身就是
一個故事，可以任由觀眾決定它的意味。[6]

拒絕之作為調情──延宕的快感

讓我們回到旭仔。他在追尋的，究竟是甚麼？

電影裡，最耐人尋味的關係是旭仔與養母。旭
仔回到家中指手劃腳，收拾母親酒醉的殘局，
幾個鏡頭便可見他是一個被寵壞的孩子（漸漸
兩人的對話帶出他們不是親生母子）。他對養
母的「情人」看不過眼，狠打了他一頓，後
來我們明白，這是他的報復，懲罰她不讓見生
母。是報復還是入骨的妒忌？若只是想拆散兩
人，一頓毒打已經可以了，有沒有必要羞辱那
男的，再那麼「夭心夭肺」地羞辱養母？兩個
人的你來我去，似一對分不開的怨侶多過似母
子（似誰呢？似《春光乍洩》裡的黎耀輝何寶
榮！）。

蘇麗珍與Lulu，對他便完全沒有這種威力，因
為她們馬上就給了他想要的，他在她們身上找
不到同樣的「快感」。養母，卻一直在延宕和拒
絕；這種延宕，正是旭仔在追求的（儘管他不
一定意識到）：

我聽人說世上有一種雀仔（鳥兒）是沒有腳的，牠只能一直地飛呀飛，飛得累了便在風裡睡覺，這種雀仔一生只可以落地一次，那次就是牠死的時候。

這顯然是希臘神話「水仙子」（Narcissus）的變奏；旭仔作為水仙子化身，最明顯的一幕是對鏡起舞，情不自禁。水仙子是美少年，很多山林精靈傾慕他，但他從不動心。有傷心人向天神禱告，願不愛別人的他愛上他自己。水仙子被引領到湖邊，看見水中倒影，立即心生愛慕，他嘗試用手觸摸，影像旋即破滅；湖水回復平靜時，他向影像說話，得不到回答；他打手勢，對方只以相同的手勢回應。他一直守在湖邊，日漸憔悴，最終追隨倒影而去，溺死湖中。此後Narcissism被解作自戀。

這兩個故事的共通點是，它們的主角都在無止境地延續生命，不會為誰停下來，到真正停下來，便也是一切的終結。「無腳雀仔」強調一直要飛的必要，「水仙子」則強調自我之為中心。一般認為「水仙子」是自戀的象徵，但這個神話也象徵自戀的人對幻象的追尋，自己太完美了，他們追求的東西，都根據自己的形象來想像，因而註定是幻像──自己只有一個。

旭仔就是被慾望與幻象折磨的靈魂。

表面上，他的慾望，至少是他自以為的慾望，是找到親生母親。這慾望在被養母拖延及拒絕中變得強烈，變成一種神化的不可企及的存在。旭仔與養母之間互相折磨的關係，是非常王家衛式的情慾角力（sexual tension）。

王家衛式的情慾角力，是迂迴的拉鋸與調情，因為迂迴，特別叫人心猿意馬。多數人說王家衛的人物自戀、寂寞、疏離，但「得不到的永遠是最好」、「因為不想被人拒絕，所以先拒絕人」等話語，都只是非常表面的表述；他不斷在拍的其實是：「拒絕之作為調情」，及「延宕的快感」；這兩個主題，在《阿飛正傳》中已露雛形。拒絕可以引申為「拒人千里」，也可以是denial，偏不給對方想要的；延宕的快感，不是被延宕的快感，而是慾望被延宕而帶來的快感，主流印象中的快感（戀愛、性愛……等等）不一定需要登場。

王家衛的人物，都是不太主流的人物，溝通方式跟一般人不同，獲得快感的方式也可以比較不同。他們迴避最直接的交往，卻會經營一個想像的環境/處境，將自己與情人的情慾角力延長（他戲裡內心獨白的真正作用，是建構人物那種「唯我觀」，那些內心獨白從來都沒在說內心感受）。在延長中，張力變得愈來愈強烈，又加上「得不到」、「不可能」或「不敢開口」

的刺激；他們就在這種等待與期待之中把玩快感，只要無限期拒絕，便可以無限期想像，及自以為在追尋一種很絕對的東西。

不用說，《花樣年華》是這種調情最渾然天成的一次，因為兩個對手有默契，天時地利人和配合得宜。周慕雲與蘇麗珍，端莊地間接地調情，互相都在「拒絕」情慾，但又在享受那種明明觸手可及，但偏偏要壓抑的感覺。由到餐廳吃飯，到在周慕雲的房間小坐，到一起寫小說，到上酒店，感情升溫，行動升級，但彷彿是無止境的延續，永遠是規規矩矩的「偏不」，而且兩者都在向對方說「偏不」。不是只有蘇麗珍說「我倆不會似他們一般」，周慕雲也「衰衰地」在酒店讓她離去，鼓勵她把虛擬的調情延續下去：「你歸家後給我一通電話，甚麼都不用說，響三聲就可以了」。要發生的話，其實唾手可得，雙方也心知肚明，但是慢慢玩味不是更興奮？前戲當然是愈漫長愈銷魂的，到時機成熟，周慕雲炮製了一幕「模擬分手」，逼得蘇麗珍傷心掉淚，比真的分手還要真。[7]假如之前的自虐與被虐是他們的調情或前戲，「模擬分手」便是致命的一擊，而蘇麗珍的眼淚便是她的高潮。兩個人的關係在那一刻忽然圓滿，因此蘇麗珍已經不需要跟周慕雲「一齊走」。[8]《花樣年華》的秘密是，用一個反面的、隱喻的方式拍情慾與性愛，意淫得不得了。這不是

一個關於「無奈」的故事，更加不是一個「克制」的故事，完全不是。而這一場拍得這麼隱晦的性愛，跟「無腳雀仔」的隱喻可謂異曲同工。

回到《阿飛正傳》，旭仔也是在延宕中獲得快感的人物——快感是認為人生有一個目標，就是追尋那虛幻的生母，而且是那麼不可企及的生母；另一種更迂迴的快感來自與養母的角力。雀仔要一直飛，牠的目標便不可以登場，一登場，雀仔便落地死亡；旭仔既想知道生母的下落，又在迴避知道後的虛空（養母也點出了這一點），唯一的方法是一面享受那追尋本身，一面將目標想像及神化為不可企及。他真正追尋的，是追尋本身。

養母是一個很有默契的「調情」對手，她彷彿知道旭仔的心事，自己也希望把他留在身邊，於是陪他玩這個遊戲，一直延續他的期望與期

待。這是旭仔自覺或不自覺沉醉其中的遊戲，明知她不會講，偏偏不時去問她，發脾氣，行動升級到破壞她的好事，無非是逼她一次又一次說他願意聽到的「不」；她也多少享受刺激這個不在乎任何人和事的心肝——上文說過，其他女人對旭仔沒有這種影響力，所以兩人的互相挑釁，亦是互相挑逗。旭仔恨她的拒絕，卻也正正是這種拒絕，讓他得以一直地飛下去。要有這種恨，才有期待與延續的快感。王家衛多次拍鏡裡的養母，她對鏡的迷戀跟旭仔不相伯仲，顯然她也是那種自我陶醉的人，所以這兩位是心有靈犀的一對。蘇麗珍與Lulu註定不會得到旭仔，因為她們不明白這種調情方式，一開始便潰不成軍了。

至於生母，我們只能從旭仔的角度認識她，她究竟是不是在盯著旭仔看？蘇麗珍失望出走，說再也不回來了，旭仔不答理，但在她離開後偷偷在窗後看她。後來他在菲律賓找到生母的家，傭人說她搬走了，旭仔離開時「知道背後有一雙眼在看他」——在他想像中生母跟他是一樣的人。這個沒有出現的人，是水仙子的倒影，是他自己。

《一代宗師》裡宮二有一句話：「葉先生，世間所有的相遇，都是久別重逢。」這話跟戲裡很多對白（就如上文引述過的「不是招，是意」）

一樣，不無自我指涉意味：在王家衛的人世間裡，他的人物一次又一次地久別重逢，重複著同樣的調情與延宕遊戲，雖然每一次都會有點變化：在《東邪西毒》裡歐陽鋒與嫂子互相折磨；《重慶森林》裡有阿菲與663玩拖延遊戲，阿菲天天到他家又遲遲不現身，到最後又約會又登機證甚麼的；《墮落天使》黎明訂的規則是不與李嘉欣見面，任她斯人獨憔悴，李嘉欣也暗地裡覺得偷偷摸摸地認識一個人比較好；《春光乍洩》裡黎耀輝何寶榮固然是，但黎耀輝與小張那種不宣之於口與錯過更加是。《2046》比較複雜，周慕雲與白玲是「俏皮版」，周甚至先叫阿炳出陣，「吊」她的胃口，可惜白玲不是個好對手，動了真情；周慕雲與王靖雯是「認真版」，但那是錯配，王靖雯另有所屬，心不在焉！黑蜘蛛只是一個令他有遐想的傾吐對象，不算在內，所以在《2046》裡，周慕雲沒有了對手。到《一代宗師》，自然是葉問與宮二了。葉問與宮二的調情並且是終極的，兩個人只相見三數次，鴻雁一通，此後十多年幾乎音信不通，葉問只默默留意宮二行醫、票戲，完全是神交。

所以，旭仔對鏡起舞，是在怨懟，是在招惹，是一種苦悶的申訴：能夠跟我共舞的「你」，到底在哪裡？

這個問題，王家衛以不同的方式，借不同的人，一直在問下去。

後記

二〇一三年，《一代宗師》上映，回頭重看一遍王家衛的電影，發覺他的人物、他的電影，都跟他一起成熟了。或許還是似曾相識的主題、差不多的人物，但躁動的感傷已昇華為藏於心底、事後無痕的達觀，儘管哀傷還是免不過。對人間有一種更世故的體會，在《一代宗師》裡，幾個主角都有成為一代宗師的本領，但最終關鍵不在本領，而在眼界：有人看重大義，有人看重眼前名利，有人看重個人情感，卻只有一個人，看透俗世迷惑，明白人在大道中

不過一葉輕舟，四季更替自然起落流過心底。王家衛也變得宏觀了，除了個人愛慾，直透一個民族的心靈，把道家的人生觀，體現得這麼透徹。

【註】

[1] 羅維明:〈媚行性感的《阿飛正傳》〉,很貼切地把片中人物,甚至影片本身形容為「姣」,及「自己姣給自己看」。全文見香港電影評論學會策劃,潘國靈、李照興編:《王家衛的映畫世界》,香港:三聯書店,2004,頁96-99。

[2] Simone de Beauvoir and Carol Cosman (trans.), *America Day by Day*, Los Angeles: University of California Press, 1999, p.18.

[3] 詳見Ackbar Abbas, 'The Erotics of Disappointment', in Jean-Marc Lalanne (ed), *Wong Kar-wai*, Paris: Dis Voir, 1997, pp.39-81,另 Abbas ,'Cinema, the City and Cinematic' , in Linda Krause & Patrice Petro (eds), *Global Cities: Cinema, Architecture, and Urbanism in a Digital Age*, New Jersey: Rutgers University Press, 2003, pp.142-156.

[4] 一般中譯作「在斯萬家那邊」或「斯萬之戀」,但「way」有雙重意思,既指通往斯萬家的道路,也指斯萬的為人之道。

[5] Walter Benjamin, "The Image of Proust", in Benjamin, *Illuminations*, New York: Schocken Books, 2007, p.213.

[6] 譚家明解釋片中必須有這場戲,因影片融資時已將梁朝偉列為主角,要向片商交代。這是文本以外的資料,有參考價值,但不必主導對這場戲的解讀。見本書第三章,潘國靈、李照興:〈你可以說我是完美主義者:專訪譚家明〉。

[7] 人的情感經驗真是迷惑又神秘。這場戲令人想起布希亞(Jean Baudrillard)談的「後現代」現象,想像與模擬無處不在,真假不再界線分明。

[8] 雖然《花樣年華》的床戲是有拍,但它沒有被剪在片中,所以等於不存在。

舞動的影像風格

——《阿飛正傳》的鏡頭賞析

何思穎

一九六〇年某月某日，劉德華演的警察與張曼玉演的蘇麗珍一起度過了午夜前的一分鐘。[1]

如假包換的一分鐘。因為那場戲是用一個連續不斷的單鏡拍的。那個鏡頭，剛好也一分鐘。

大家都知道時間是王家衛電影中十分重要的議題。在《阿飛正傳》裡，張國榮演的旭仔，與蘇麗珍訂情的「絕橋」是引誘她一同度過「一九六〇年四月十六日下午三點前那一分鐘」。[2] 她與警察一共有三次見面機會，是她逐漸消除對旭仔情意的過程。最後一個晚上，她情不自禁地回到舊地，穿著訂情之日那條裙子，抽著旭仔愛抽的煙。午夜前一分鐘，警察忍不住嚴厲地教訓了她一頓。王家衛含蓄地（也許不自覺地）用了一個剛剛一分鐘的單鏡，來表達這一段情的完結。[3]

這一分鐘是電影的轉捩點。時間上，這場差不多正好在影片中間點的戲[4]，不但代表了蘇與旭仔的完結，亦開始了她與警察之間似有若無的感情。更重要的，是故事從這裡開始自旭仔與兩名女子的感情糾纏擴展至較寬闊的敘事範疇。難怪這一分鐘的完結，是如許非典型王家衛地充滿戲劇性：一扇急劇橫掃的黑門、被鐵門由半掩至完全遮蓋的大鐘、突然響起而又震耳欲聾的鐘聲。

這個剛好一分鐘的鏡頭，王家衛採用了非常複雜的拍法，當中包括了各種不同的角色走位、影機運動、對焦控制及畫面構圖，產生了非常強烈的效果。

演員、攝影機與鏡頭的群舞

王家衛最傑出的成就，是「實踐了所有香港電影在藝術方面努力的夢想：在形式上作無限自由的實驗之同時，又反映著各種情愛關係的哀傷喜樂。」[5]各種風格上的實驗，並非炫耀自我的「show quali」，而是緊扣內容的展現，別具匠心地表達了電影的意念。他的情節無論如何沉重，情感無論多麼蒼涼，作品總有一股形式上的快感，「那份拍電影的愉悅、率性與自由」[6]，令觀眾與導演一同樂在其中。《阿飛正傳》是王家衛成熟之作，多種技巧上的突破，其後在其他作品中都有不同形式的應用，而且經常表達了不同的意義。本文特別討論電影中兩種風格方式。

其一是上文提及的一分鐘所用的單鏡，可稱之為「多重移動長拍鏡頭」（Multiple Movement Long-Take）。為免累贅，姑且簡稱之為「MuMo長拍鏡頭」。

「MuMo長拍鏡頭」並非王家衛首創，歷來很

多導演都喜歡採用，著名的有希臘的安哲羅普洛斯（Theo Angelopoulos）及匈牙利的楊素（Miklos Jancso）。安氏與楊氏的長拍充滿史詩情懷，王家衛則專注格局較小的兒女私情。王氏特別之處，是他的長拍經常都有大量的焦點變動。

在《阿飛正傳》那個一分鐘的單鏡內，警察與蘇麗珍有一段頗長的對話。王家衛的角色是自閉的，要不沉默寡言，要不自言自語。《阿飛正傳》中交談場面已比他以後的作品多，但每次仍是頗為重要的時刻。鏡頭以警察背向攝影機而面對蘇麗珍的中景（Medium Shot）開始，其後兩人像置身歌舞劇一樣，展開了兩次「你追我趕」的舞步，轉身、扭腰、轉面，期間彼此又改變位置，一時她向著鏡頭，一時他對著攝影機。最後，他對著背向我們的她說：「做人……一係要，一係唔要……不然，從這分鐘起……」她猛地扭轉身，將畫面變成一個兩人同向的特寫，近乎歇斯底里地說：「你唔好提這一分鐘！」而在這一分鐘剛要完的時刻，大鐘「噹」地響了一聲（**圖1-8**）。

兩人的走位，攝影機以準確的運動捕捉了，並不斷或輕微或劇烈地變焦，將我們的注意力不停地轉移著。效果恍如一場舞，一場劉德華、張曼玉、攝影機與鏡頭（此處指 Lens）互相配合的群舞。

正如出色的歌舞片，警察與蘇麗珍不停轉換的位置，代表了彼此的心境及關係。王家衛的角色交談時，往往都目不相接，你低頭時我遠望，我凝視時你閉眸。他們的身體也貌不合神亦離地對著不同的方向，以構圖表達他們的隔膜。就這樣，警察與蘇麗珍跳了整分鐘的舞。

王家衛的角色也經常採用身軀與頭部不協調的身體語言。他們擺著各種扭曲的姿勢，坐向東時頭面北、站往西時臉朝南。一方面反映了角色間的疏離，同時更表達了他們身心掙扎、靈慾相持的狀態及保護自己與付出自己之間的矛盾。

在那午夜前一分鐘的「舞蹈」中，警察腰板挺直地訓話，他的眼神雖然隱藏在警帽底下，銳利如斗的目光彷彿仍透過帽舌直射向蘇麗珍。她卻不斷迴避他的凝視，並且經常或轉身，或「頭身不調」地抗拒著他的關心。

他與她，也不斷籠罩在各種燈光環境中，身體往往被暗影覆蓋，只有局部照明。這一來營造了優美的影像效果及表達了角色的矛盾，亦是貫徹全片的光暗母題的展現。

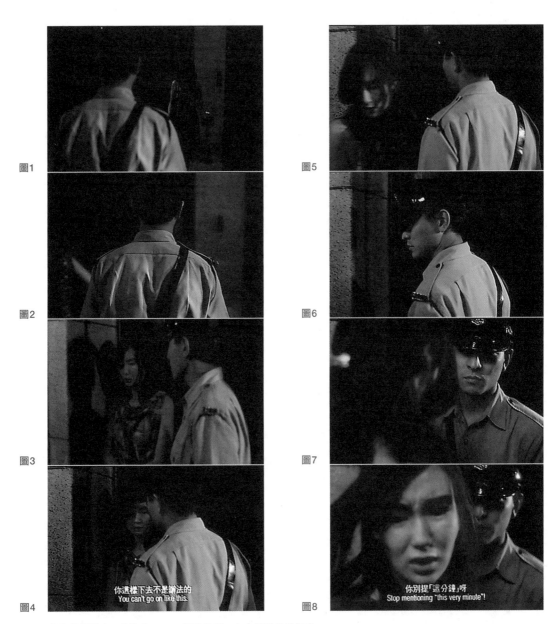

圖1
圖2
圖3
圖4
圖5
圖6
圖7
圖8

警察與蘇麗珍一分鐘的MuMo長拍鏡鏡，有大量的焦點變動。

值得留意的，是午夜後的一場戲，也剛好一分鐘，雖然王家衛一共用了三個鏡頭。第一個是前面提到的大鐘特寫（圖9）。第二個是短促的遠景，讓我們看到繼續關閉的鐵門及旁邊還摺著的鐵閘（圖10）。第三個是五十五秒的特寫，蘇麗珍在張開了的鐵閘後平靜地宣佈：「望著這個鐘，我話畀自己知，我要由這一分鐘開始，忘記這個人。」在她背後，警察默默地站著，雖然因為離開了景深而顯得模糊，卻與她面向同一方向（圖11）。同樣重要的，在這個五十五秒的單鏡內，我們開始聽到背後不知從哪裡傳來隱隱約約的音樂聲。

王家衛的「MuMo長拍鏡頭」是配合了各種電影元素來表達故事意念的技法（變焦的應用稍後再討論）。這種配合需要精密的設計及多方面的協調，對演員及攝影師的要求尤其高。這也是他的電影經常超資過時的原因之一。

除了午夜前的一分鐘，《阿飛正傳》還有多次重要的戲劇時刻沿用了「MuMo長拍鏡頭」，例如蘇麗珍與旭仔分手的場面、菲律賓唐人街客棧內旭仔與當了海員的警察的對話，及旭仔在電影內第三次去南華會，要求蘇麗珍與他一同看錶那個同樣剛好一分鐘的鏡頭。而王家衛出色之處，是他風格上兼容並包的直覺。他不是安哲羅普洛斯或台灣的侯孝賢，不會堅持長

拍。他會視情況而定，適時地打斷「MuMo長拍鏡頭」，插入其他單鏡來達到更有力的效果。例如客棧內的交談（圖12），長拍鏡頭突然中斷，接到旭仔一個中景，心不在焉或有意無意地問：「現在幾點？」（圖13）警察回答時（「三點半」），又回到了剛才那個長拍鏡頭（圖14）。

「多種移動」的手法也不限於長拍，而是經常以不同長度及方式（走位配變焦、人與機互動、機動焦也動）在其他場合中出現。

景深的運用

王家衛的世界是疏離的。他的角色，經常都是執迷不悟、自戀成狂、孤獨寂寞的人。他們彼此隔絕，與環境卻有份若即若離的癡纏關係。《阿飛正傳》的地域觀念雖然沒有其他王家衛作品那麼強，時代氛圍（留戀，不是歷史）的重現及細心得有點戀物（Fetishistic）意味的佈景與道具，卻為電影炮製了一股濃烈的環境氣息，有點像張愛玲談中國舊文學：「細節引人入勝，而主題永遠悲觀。」[7]

角色與角色及環境間的微妙關係，王家衛巧妙地以景深（Depth of Field）的處理來表達。在不同的情況下，他會以深焦、淺焦及變焦等方式來賦予不同的意義或感覺，營造了豐富

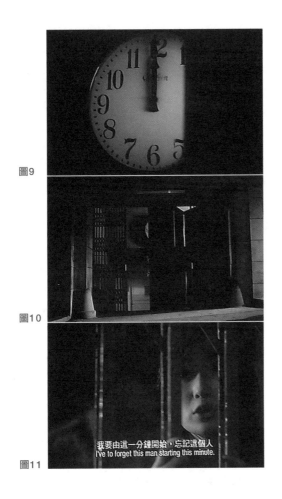

圖9

圖10

我要由這一分鐘開始，忘記這個人
I've to forget this man starting this minute.

圖11

圖12

圖13

圖14

的視覺魅力，亦含蓄地潤飾了角色狀態及故事處境。

前面提到《阿飛正傳》的「MuMo長拍鏡頭」像一場群舞。其實這比喻可以引申至整部電影。王家衛的藝術迷人之處，是在即興與刻意之間保持了平衡。這也是直覺與計算之間的平衡。拍戲不用劇本的神話，需要的是繁複的排練過程及鑒別演員特質的慧眼。王家衛拍《阿飛正傳》，大膽地起用了大量極端淺焦的場面，成功地表現了角色的封閉及他們之間的隔膜，同時亦凸顯了演員的個人特質。在適當的時機，他會變動焦點來捕捉角色的神髓或轉變中的處境。電影就像一齣百老匯歌舞劇，演員、攝影機與鏡頭焦點彼此配合地婆娑起舞，製造出美妙的影像效果。

在這種視覺策略下，角色與角色及環境之間的關係產生了非常有趣的效果。他們就算近在咫尺，看上去卻覺得中間隔著浩瀚的鴻溝。另一方面，兩個人被狹窄的景深硬生生地分開了，但焦點以外模糊的身影又讓我們感染到他們剪不斷、理還亂的情懷，真可謂「焦斷情連」。王家衛的好，是他即興與刻意、直覺與計算的創作方式，可同時產生多種意義。

王家衛的景深處理，將畫面變成一個多層面的立體空間。攝影指導杜可風的攝影機及鏡頭（這裡指 Lens）在王家衛精心設計的安排下，不斷在這空間裡搜尋適當的焦點。在不同的時刻，個別角色的心理或角色之間的關係會有不同的狀態，而鏡頭焦點則在畫面上為這些狀態作出影像化的演繹。

景深的處理包括前景與後景的互動。有時這只是簡單的「過肩鏡頭」（Over-The-Shoulder Shot）；兩個角色同時入鏡，一人肩背在焦點以外，另一人則面向鏡頭而對準了焦。例如上文討論的一分鐘單鏡，警察教訓蘇麗珍時便是面對背向鏡頭的蘇。後者烏黑的頭髮在前景的焦點以外擺動，在銀幕左方邊緣進出畫面。這個構圖是電影開始時旭仔到南華會「溝」蘇麗珍時一個鏡頭的翻版，而她除了穿了同一條裙子外，頭上也同樣戴了一個銀亮的髮夾，同樣在模糊中閃耀著淡淡的光。前景的她與後景的他，兩場戲都同時有吸引與抗拒的意味，但剛開場的吸引與抗拒，與故事發展到一半的吸引與抗拒則有很大差別。差不多的構圖，同樣的前後景互動，產生了曖昧的前後呼應。

前景與後景的互動還有其他較複雜的形態，通常是一名角色在近鏡前方，另一名角色在遠鏡後方，兩人則像跳舞般轉移位置，藉彼此的距離及與環境的關係表達變動中的狀況。在《阿

飛正傳》中，這種調度方式雖有時在深焦中進行，但大部份都出現於淺焦情況中。

例如劉嘉玲飾的咪咪到南華會找蘇麗珍那場戲，最後一個鏡頭是咪咪的高角度大特寫。蘇在她身旁蹲在地上，離開了鏡頭焦點（圖15）。剛哭過的咪咪，「跌落地拿番揸沙」地試圖以傷害他人為自己重拾尊嚴：「話到尾，他都是因為我不要你的。」她邊說，攝影機邊慢慢地往右搖，為即將回應的蘇麗珍預備空間，並且在話說完後順勢將焦點轉到蘇的臉上（圖16）。她從容地起立，站在焦點以外的咪咪旁平靜地說：「現在哭的是你，不是我。我已經沒事好久了。」（圖17）說完後轉身走出畫面外，攝影機則朝反方向搖，並又順勢變焦，讓我們感受咪咪的哀傷及見證她活該受的侮辱（圖18）。

另一個例子是咪咪回到更衣室的一個「MuMo長拍鏡頭」。她背著鏡頭向著Art Deco圖案的門走（圖19），手提式穩定型攝影機在後追趕。她慢下來開門，攝影機追上了，越過她的肩膊看到坐在更衣室內、但焦點以外的張學友。鏡頭緩緩變焦，讓我們清楚地看到他及牆上圍著燈泡的化妝鏡及堆陳在桌上的餅兒罐兒（圖20）。張轉過頭來，深情地看著焦點以外的咪咪。她失望地轉過頭來，攝影機也隨著變焦的時刻往前推了一推，使畫面成為她的大特寫，並把張

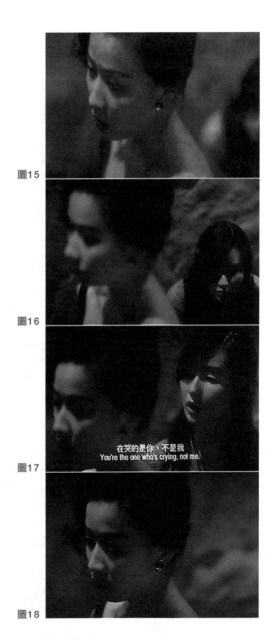

圖15

圖16

圖17

在哭的是你，不是我
You're the one who's crying, not me.

圖18

圖19

圖20

圖21

圖22

圖23

圖24

圖25

圖26

咪咪回到更衣室的一個「MuMo長拍鏡頭」，前景與後景不斷在淺焦中作互動。

摒棄於焦點以外的背景中（圖21）。她大咧咧地談：「你嗎？我還以為是旭仔。」張站起身走近，她稍轉頭過去相迎，攝影機又順勢推前及變焦到他身上並把鏡頭轉為中景（圖22）。「他去了菲律賓！」他說完後焦點又回到她的側面特寫（圖23）。她毫不在乎地繞過他往裡走，從特寫走到中景，焦點亦隨著她轉向室內，與她一同在鏡前停下（圖24）。張回轉身望她，並向旁邊行了幾步，讓兩人的倒影都在鏡中出現，將畫面從「兩人鏡」（Two Shot）轉為「四人鏡」（Four Shot）（圖25）。兩個人及兩個倒影默然地站著，她突然把桌上的餅餅罐罐狂掃到地上，並捧起一個大型玻璃煙灰缸，奮力擲向鏡子（圖26）。

前後景的互動，配合了角色的走位及攝影機的運動及鏡頭焦點的更換，製造了不斷改變的影像，表達了轉換中的心理狀況及角色關係。

在更衣室的單鏡中，景深的處理已包括了環境的形態。前景與後景的策略，亦可應用於人與環境上，雖然變焦的程度會比較輕微。蘇麗珍與旭仔分手時，她在大特寫中毅然宣佈「我以後不會再回來」後走出了鏡頭，她稍為曝光不足的臉離開後，留下一面曝光過強的牆，在空洞的房間內照耀著專心對鏡梳頭的旭仔（圖27-28）。

圖27

圖28

另一個前後景互動的人與環境例子卻是一個沒有變焦的鏡頭。那是結尾時梁朝偉獨自準備出門的單鏡。無名的男子蹺著腿或躬著身修甲、梳頭、穿衣，房間與他有一種特殊關係。超低的樓頂，過份曝光的燈泡，掛滿衣服的牆、曬著太陽的籐椅、放著煙、錢與紙牌的桌面……王家衛的攝影機左搖右擺地追隨男子，前景與後景間有一種詭秘的感覺。再加上一反慣例地採用了廣角鏡，與電影其他大量淺焦鏡頭產生了鮮明的對比，令這場戲更添神秘莫測的味道。

母題強於主題、情調勝於情節

《阿飛正傳》是王家衛風格確立之作。他本著香港本色，把一些現成的電影技巧，融會貫通地成為極端個人的藝術言語。這些現成的技巧有新有舊，新的例如：幾乎成為王氏品牌的偷格加印、MTV式剪接及劇烈地搖鏡等。舊的則包括：省略式的敘事體及剪接、上文討論的景深運用及「多重移動」的配合等，都是頗為基本的電影語言詞彙。王家衛將這些或新或舊的現成材料「炒埋一碟」，在合成的過程中賦予新意，發展出獨特而迷人的風格。

王家衛的電影故事性頗薄弱，但仍有很感人的力量，既有個人情懷、亦有深沉感觸、更有歷史感傷。很多人都討論過他作品中的前九七、後回歸情意結，美國學者大衛博維爾（David Bordwell）亦在其《香港電影王國》（*Planet Hong Kong: Popular Cinema and the Art of Entertainment*）一書中指出，王家衛其實是一個感情用事的浪漫主義者。[8] 其實他作品內的題旨，往往有故作深刻但又欲言又止，結果詞不達意之弊，尤其是最具野心但結果充滿感情自瀆意味的《東邪西毒》。無論如何，他仍能以燦爛醉人的技法，表達其豐富的感情，觀眾亦往往被深深地打動。

此所以王家衛作品經常是母題比主題強，觀念如時間、地域、記憶、緣份等比刻意的「雀仔沒有腳，只可以飛呀飛」或「被人拒絕和怕被人拒絕」[9] 來得真切、雋永。我們不一定記得或同意他各種課題，但我們不會忘記他電影內的哀怨、蒼涼及無奈。景深的運用與「多重移動」的配合等技法，是王家衛捕捉澎湃感情的基本工具。他是感性強於理性、情調勝於情節的導演。

他那合成現有材料而別樹一格的電影語言，必須獲得成熟的技術支援。《阿飛正傳》中景深的精彩運用及演員與攝影機的緊密配合，是港產片個人藝術與工業體制彼此配合的成果。今日回看，《阿飛正傳》一九九〇年十二月的面世，是香港電影個人藝術視野的重要里程碑，也是主流工業開始衰退的先兆。今時今日，「藝術電影」已成為香港電影的救贖，王家衛更成為世界各大電影節競相爭取的國際名牌。香港電影界各大哥大姐級明星不惜暫停「搵快錢」陪他長期作戰，技術人員也急不及待為他效勞。他的預算經常都包括外國資金，但他的作品仍然是不折不扣的道地香港藝術。

作為「遲來的新浪潮」導演[10]，王家衛成就了當年新浪潮達不到、甚至想也想不到的任務，將港產片像法國或德國新浪潮一樣，帶上了電

影藝術的殿堂，儘管他曾說自己只是個「不很成功的商業導演」。[11]

《阿飛正傳》創立的風格，其後在王家衛的作品中不斷演變。前景與後景互動的景深運用，在《重慶森林》中與偷格加印的技巧合成，發展出膾炙人口的效果。梁朝偉的警員靠在速食店後景慢條斯理地啜著黑咖啡而前景的人群浩浩蕩蕩地疾飆而過的效果，震動了全世界，從此成為他的招牌影像。到了《墮落天使》，超廣角鏡頭排除了淺焦的應用及削弱了疏離感覺，而長拍鏡頭因為不能使用變焦而限於搖鏡及攝影機的跟進，角色間的關係好像拉近了。但是，被廣角鏡頭誇張了的樣貌及身形，一方面加重了角色的扭曲狀態，另一方面亦強調了他們孤芳自賞與寂寞封閉的可憐。

從變焦到偷格加印到超廣角鏡頭，王家衛最吸引人的地方，是他那豐富澎湃的感情無論如何沉重，表現的手法卻永遠透著一股煥發的樂趣，一種形式主義的熱情。王家衛不是為風格而風格的導演，但風格卻是他的藝術魅力所在。

【註】

[1] 王家衛喜歡玩弄時間，有時好像很準確，有時又故作含糊。我們只知道這一刻是在一九六〇年四月十六日與一九六一年四月十二日之間。較早前，蘇問旭仔他們認識了多久，他也含糊地答：「好久了！」此外，這一分鐘不一定是剛剛午夜前一分鐘，而有可能只是午夜前某分鐘。

[2] 有趣的是，這一分鐘在銀幕上反而只有十五秒。

[3] 嚴格上應該是四次，但頭兩次在同一夜發生，而我們知道三次是因為蘇的衣服。王家衛喜歡以省略式敘事與觀眾玩遊戲，類似的情況是王菲在《重慶森林》中抹窗一段，也只有從衣服上可看出時日已變。

[4] 這場戲在電影的四十三分鐘完結，而全片是九十二分鐘，但如不算梁朝偉最後一段，則只有八十九分鐘（以上時間根據電影DVD版本）。

[5] 羅維明：〈飄忽城市心事〉，《一九九四年香港電影回顧》，香港：香港電影評論學會，1996，頁69-70。

[6] 黃愛玲：〈人影幢幢的森林〉，同上，頁62。

[7] 張愛玲：《餘韻》，台北：皇冠出版社，1987，頁21。

[8] David Bordwell, *Planet Hong Kong: Popular Cinema and the Art of Entertainment*, Cambridge, Mass: Harvard University Press, 2000, p.280-281.

[9] 楊慧蘭：〈長劍輕彈，漫說江湖事〉，《電影雙周刊》，1994年9月8日，頁41。

[10] 李照興形容《旺角卡門》為「遲來了的新浪潮電影」。參看李照興，《香港後摩登》，香港：指南針集團，2002，頁114。

[11] 引述自Fredric Dannen & Barry Long, *Hong Kong Babylon: An Insider Guide to the Hollywood of the East*, New York: Hyperion, 1997, p.52.

《東邪西毒》

時間的灰燼，沉溺的極致

潘國靈

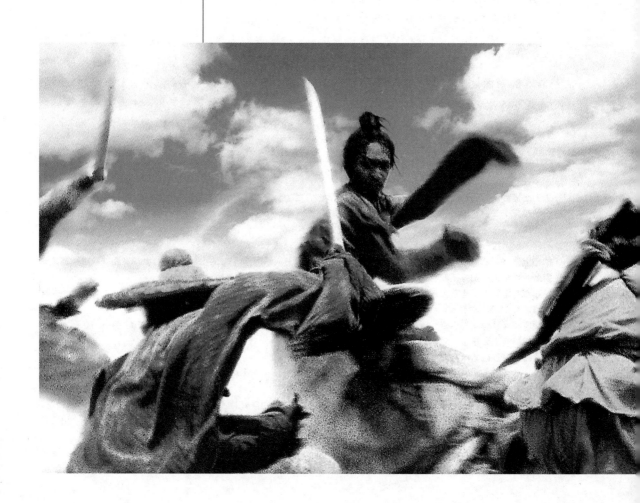

王家衛「摸著石頭過河」的拍攝手法雖已是眾所周知的，但有一個想法他倒是一早釐清的：類型的切入。他曾經這樣說：「當我開始一部電影，我唯一嘗試弄得非常清楚的，就是我想將電影置放於甚麼類型之中。我看著類型電影長大，被各式各樣的類型迷住，如西部片、鬼片、劍俠片……所以我每部電影都嘗試不同類型。而我想這是令它們富有創意的部份原因。」[1]

的確，以類型切入分析王家衛電影，是其中一個門徑。打從《旺角卡門》起，他便嘗試將個人主題視野，結合不同類型發揮，從中每每帶來類型變奏、衝擊的效果，如《旺角卡門》之於江湖片、《重慶森林》之於警匪片和愛情輕喜劇、《東邪西毒》之於武俠片、《墮落天使》之於殺手片、《春光乍洩》之於同志片及公路電影、《花樣年華》之於懸疑片、《2046》之於科幻片。挪用類型以發展作者電影，確是王家衛精通之道。其中，《東邪西毒》可說大破武俠片模式，重塑武俠片的規範，假托武俠片這通俗類型，將王家衛式主題：人性疏離、沉溺自困、失落愛情、時間記憶等，發揮至一個近乎偏鋒的境界。

首先在題材上，王家衛選取金庸筆下幾個武林高手，拍他們成名前的「匿名歲月」，如此題材經常見諸「英雄出少年」的回溯（如少年包青天、少年黃飛鴻等），但在王家衛手中，幾個人物毫無英雄感可言，毋寧說是幾塊行屍走肉的愛情逃兵，各人不過借俠士之名於江湖逃逸。將《射雕英雄傳》的人物加上《笑傲江湖》的東方不敗再自創一個盲俠，將西毒歹角變身悲劇人物，以「非忠實改編」手法自編故事，如此做法本身已有幾分後現代創作的況味，情節上更擺脫一貫武俠片的恩怨仇殺、奪取經書、稱霸武林等橋段，只單純的探索人的深沉情感、執迷幻滅，再配以形式上的實驗，拍成一齣史無前例的姑且以十四個字概括的「愛情寓言心理成長實驗武俠電影」。

形式上的實驗，包括獨白的創作、敘事結構的經營、視覺形象的特異（於武俠片來說）。而創作素來講求內容與形式的統一，在《東邪西毒》中，形式與內容緊密相扣，達至形式即內容的層次。

獨白創作

大陸影評人郭小櫓說：「在《東邪西毒》這樣一部更為滔滔不絕的自我語言系統的電影裡頭，你所能做的最好方式，就是原封不動地記錄下王家衛式的所有台詞。」[2]的確，很難找到一個導演像王家衛那樣，單單抽取電影的文字語言，已成一個可讀性甚高的文本。他夢囈式的

話語有其獨特魅力，畫外音獨白是王家衛電影的一個主要特色。在《東邪西毒》中，獨白的創作更達至一個極致。正如李焯桃所言，《東》片將對白變成獨白，從而拉近了與旁白的距離。[3] 即是說，與其說人物之間的對白是相互交流，不如說是另一種形式的自言自語，與人物的旁白並無二致，都是一種封閉式的solipsism（唯我論）加soliloquy（自言自語）。這種自我沉溺的狀態，透過電影構圖達到人物內心與形式上的一致。差不多所有「對話」場面，說話的另一方不是隱沒在淺景深的朦朧之中（譬如黃藥師與歐陽鋒的談話、慕容嫣錯把歐陽鋒當作黃藥師的交談等），便是乾脆被切割於景框（frame）的視線之外（譬如歐陽鋒頭尾「殺人很容易」的說辭、對村民推銷穿鞋的洪七的說辭、大嫂對黃藥師憑窗自憐的傾訴等），說話雙方從不直視對方，荷里活式處理對話的鏡與轉鏡（Shot-Reverse Shot）傳統被打破（**圖1-4**）。[4] 最後，無論對話、畫外音獨白或旁白，都變成人物的內心獨白（Interior Monologue），在文學上內心獨白是呈現人物內心意識的一種手法，它在王家衛電影中的作用絕對不下於影像的表現力，文字語言的提升為王家衛電影製造了一種獨特的文學性。

朗天則以一次「語音中心的勝利」來說《東邪西毒》，全片的唸白具主宰性作用，但他認為，這仍是一種雄性的邏各斯（logos）話語。[5] 觀《東邪西毒》唸白之詩化作用（敘事之外也重抒情），它是否屬於邏各斯式的邏輯語言或有待商榷，但它的雄性角度則不容爭辯，電影中多重的敘事聲音都是屬於男性的（旁白聲音自始至終只有三把：歐陽鋒為主，黃藥師、盲俠次之），而最終全都輻輳於西毒這中心人物之上。

敘事結構

《東邪西毒》的敘事結構完全打破一般電影起承轉合的格局，而是以斷裂的時間段落拼接，每一時間段落安排一個人物出場，人物的出場序（黃藥師、慕容燕/嫣、孤女、盲俠、七、大嫂）在敘說一人的故事之餘，更層層推進西毒的內心世界，西毒在每一個人物身上都找到自己心態的反映，不同聲音都觸動壓抑的時間記憶，彈撥內心的感情弦線，而最終以洪七作為一個反照（anti-thesis；如計算與直接、複雜與單純、孤身飄泊與攜妻闖蕩等），再以大嫂之死一節將故事由他人聚焦到自己身上。

在既定的人物出場序之內，敘事上經常作時空跳接，大量運用先果後因的倒敘形式，如「醉生夢死」酒、桃花之名、驚蟄的造訪等，均是先說其果後揭其因，人物的出場往往在事件敘述之先（電影頭三十五分鐘所有女角已經出過

場，雖然故事只說了小半），不到最後也拼不出一幅整全的人物關係圖來。倒敘回憶、先果後因、首尾相接（首尾都出現打鬥場面及西毒對顧客推銷說辭的片段）、多重敘事而最終以一中心人物為輻輳點，如此複雜的敘事結構，乍看凌亂實則亂中有序，於港片中確實少見。而這種對電影敘事的顛覆與重建，並不僅止服務於形式實驗，而與電影的時間記憶主題緊密相連，因為我們的記憶從來就不是順序的，而充滿各種的隱現與逃遁、閃回與閃前，先果後因往往是事過境遷的恍然大悟，如此敘事結構更近於一種面對內心的自我發現過程。

視覺語言

視覺形象的特別，相對於武俠片這類型來說，最易見於幾場武打場面中。鮮有人提起，《東邪西毒》的武術指導是著名的洪金寶，究其實，是因為《東》片對於武打場面的處理，完全有別於一般武俠電影的常規，既沒硬橋硬馬的打鬥，也沒飛天遁地的場面，如李焯桃所言：「把傳統招式和殺陣設計棄如敝屣[6]」，改以大量粗微粒鏡頭、慢鏡頭（盲俠對馬賊一段）、偷格加印、快速蒙太奇（如洪七對太尉府刀客一段）、大特寫（人物面部或肢體局部）、強烈音樂等不同手法渲染氣氛，側重電影語言運用（如攝影機運動）多於武打動作設計。

圖1　歐陽鋒（面對熒幕）向客人（景框外，沒反應鏡頭）說「殺人很容易」的道理。

圖2　黃藥師與歐陽鋒談起何時相識，二人神情似獨語多於對話。

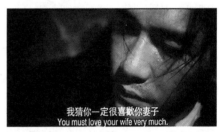

圖3　盲俠（大特寫）與孤女（熒幕之外）談起妻子，聲畫刻意不統一。

圖4　歐陽鋒（面向左）向村民（景框外，沒反應鏡頭）推銷穿鞋的洪七。

空間上，廣闊無涯的黃沙大漠、山川大岳、碧海洪濤與人物固步自封的心靈空間形成強烈對比，抽離了脈絡的沙漠彷彿是抽象化了的都會替像，一脈相承的是這裡仍是經營交易（殺手經紀站）的地方。杜可風攝影將開揚與封閉、動靜結合捕捉得極之出色，其中鳥籠的意象早已為人稱道，陽光穿過轉動的鳥籠，灑落於慕容燕/嫣臉上把它撕成方塊碎片狀，更顯其內心破碎與精神分裂狀態，後來同樣的陽光斷片亦灑落於歐陽鋒臉上，影射出人物愛情重創內心的同一性（圖5-6）。人物意象的重疊在電影中並不止於此，慕容嫣與歐陽鋒纏綿的一段亦拍出神采，歐陽鋒與黃藥師形象重疊的同時，從慕容嫣身上亦疊現出大嫂的影子（相互各自將慾望投射轉移），這雙重重疊不需借一字一話，已盡顯人物內心的纏綿與悲涼（圖7-9）。人物的可轉換性亦見於孤女這個角色，歐陽鋒和盲俠分別在她身上憶起自己愛人的身影。究其實，人物身份的獨特性不是最重要的，在不同人物不同段落之間，最後浮現的是生命與愛情的母題：追尋與失落、拒絕與被拒絕、忘卻與記憶、妒忌與驕傲。唯一拒絕這種可替換性的是洪七，他為孤女大戰太尉府刀客而差點送命，不是為了行俠仗義或一隻雞蛋，而是因為「我不想跟你（歐陽鋒）一樣」。不欲成為他人的執著與失守，在《春光乍洩》（黎耀輝：「我以為我和他不一樣，原來寂寞的時候，每個人都一

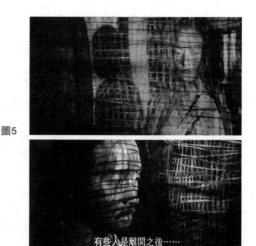

圖5

圖6

有些人是離開之後……
Sometimes you won't realise how deeply you're in love……

鳥籠陰影顯出人物內心的破碎狀態。

樣」）、《花樣年華》（蘇麗珍：「我不會跟他們一樣」）中同樣出現，成為王家衛電影的其中一個母題。

時間與空間

電影英文片名為「時間的灰燼」，空間決定時間，黃沙大漠內不可能出現《阿飛正傳》的鐘錶時間，時間標記是盲俠眼中日與夜的交替，和歐陽鋒叨叨獨白中的節氣轉換（如立春、驚蟄等）。沒有精準的時間刻度，但一樣是反反覆覆周而復始（跟空間一樣，沙漠之後也是沙漠）。不同者是這裡的時間更添了一種蒼茫的宿

命意味，《東》片中多次出現節氣與命運關連的句子（如「五黃臨大歲，周圍都有旱災」、「初四，立春，那天黃曆上寫著東風解凍，就是說一個新的開始」、「十五，黃曆上寫著，失星當值，大利北方」等等），最後各霸一方（東、西、北）不過命該如此。而霸業之建立始於何時？始於一把大火把茅屋燃燒殆盡。心理時間上由春（立春、驚蟄，桃花盛開的季節）走到秋（大嫂卒於秋天），節氣恆常重複，當事人卻回不了頭。

如此說來，時間的灰燼，其實也是成長的煙灰。魏紹恩在《四齣王家衛，洛杉磯。》裡談到《東邪西毒》，有這樣一段：「對於這高佬，《東邪西毒》更大的意義，在他把整個人投了進去，他的所思所想他看待電影的態度他看待生命的態度他的堅持執著他的不離不棄，他把一九九二年至一九九四年的王家衛全數放進去，因為他知道，過了這階段，他就會變，變得更成熟變更世故變得更通情達理變老，而他同時知道，隨住這些變，他會一點一點忘記，他會一點一點變得開始不再認識這階段的自己。在這名高佬開始忘記以前，他樂意把一切投到這部電影裡面，放進時間的錦囊。」[7]

時間的錦囊是：所有的迷惘自困、醉生夢死，都是成長的一個階段，一把大火燒盡，忘了有過

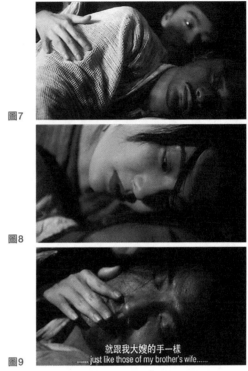

圖7

圖8

圖9

形象重疊凸顯人物的可轉換性。

的生命創痛與愛情重傷，走向揚名立萬的階段，所以有後來的東邪、西毒、北丐。所以有後來國際知名的王家衛。「以前看見山，就想知道山後是甚麼，我現在已經不想知道了。」——正式宣告一個成長階段的告別。

《東邪西毒》後，在《春光乍洩》、《花樣年

華》裡，再看不到一個如此複雜的王家衛。有
甚麼比看一個藝術家最自我、最執迷、最不通
情達理的作品更叫人醉心？如此說來，《東邪
西毒》竟有點像Beyond四子唱的長版《再見理
想》，在「再見理想」前，來一次王家衛電影
在主題上和表演形式上的極致實驗，錯配的是
藝術實驗與類型觀眾觀影期望的巨大落差。我
是把它作為一個極致作品來看的，而一個藝術
家，一生應該最少有一次放縱沉溺（尤其在成
名前的「前傳」歲月）。

【註】

[1]　Laurent Tirard, *Moviemakers' Master Class: Private Lessons from the World's Foremost Directors*, New York: Faber and Faber, 2002, p.197.

[2]　郭小櫓：《電影地圖》，上海：上海文藝，1996，頁114。

[3]　李焯桃：《淋漓影像館‧拋磚篇》，香港：次文化堂，1996，頁127。

[4]　關於這點的詳細分析，請參看本書第二章，何思穎：〈轉得奇、望得怪──《東邪西毒》剪接的兩點觀察〉一文。（編者註）

[5]　張偉雄編：《江湖未定──當代武俠電影的域境論述》，香港：香港電影評論學會，2002，頁97-102。

[6]　同[3]，頁128。

[7]　魏紹恩：《四齣王家衛，洛杉磯。》，香港：陳米記，1995，頁89。

王家衛的映畫世界

轉得奇、望得怪

——《東邪西毒》剪接的兩點觀察

何思穎

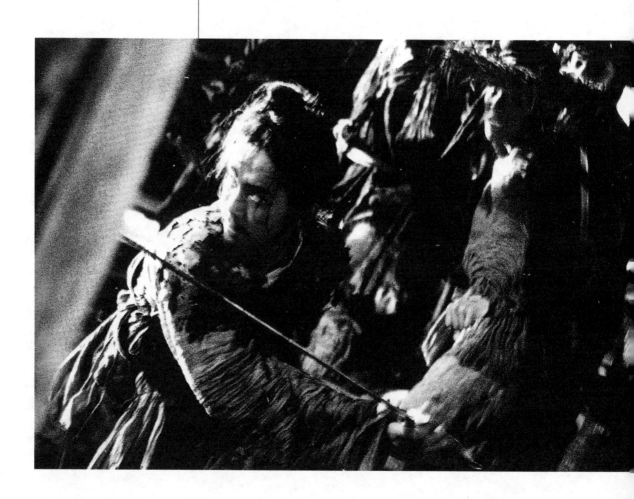

王家衛的《東邪西毒》，很多人都說難懂。[1]這當然與其錯綜複雜的情節及省略的敘事方式有關，但電影不按牌理出牌的剪接應該也是主要原因。本文特就該片剪接的兩種特色作出初步的分析。

自成一格的「鏡與轉鏡」策略

「鏡與轉鏡」（Shot-Reverse Shot）[2]是基本的電影技術，差不多每一部主流電影，甚至很多離經叛道的實驗電影都會採用。顧名思義，「鏡與轉鏡」是先讓觀眾看到一個影像，再把攝影機轉過來，讓觀眾看到另一面。最普遍的用法，是一個鏡頭先拍一個角色，跟著反過來拍他或她的觀點。

王家衛的電影也經常沿用傳統的「鏡與轉鏡」方式。較主流的《旺角卡門》不用說，《東邪西毒》中也有出現，例如剛開場不久，張國榮飾的歐陽鋒與劉洵飾的對手打鬥，便有幾個兩人對剪的「鏡與轉鏡」（圖1-2）。但這種主流的剪接手法，在《東邪西毒》內一般都出現於過場式或較次要的時刻。在重要的戲劇場面，王家衛會採用違背了約定俗成習慣的剪接方式，因此令人有「唔知佢講乜」的感覺。他獨特的「鏡與轉鏡」風格，有以下數種方式。

一、多用「兩人鏡」──一般主流電影，兩個角色的對手戲都採用「兩人鏡」（Two Shot）及「單人鏡」對剪的方式。甲與乙交談，首先同時見到兩人，跟著一個甲的單鏡、乙的「反應鏡」（Reaction Shot），然後再回到「兩人鏡」或甲乙對剪……王家衛的作品，經常像歐洲式的所謂「藝術片」一樣，刻意違背這種方式，大量應用「兩人鏡」，例如黃藥師戲中第一次探望歐陽鋒，兩人「九唔搭八」地在屋外帳篷下的遠鏡中坐著，黃在桌旁提到那「醉生夢死」，歐陽遠遠地坐在牆上，身體向著外面蒼涼的景色，頭卻轉過來聽（圖3）。在朦朧的暮日（或陰暗的燈光）下，我們只聽到黃的獨白，看不

圖1

我不會介意其他人怎樣看我
I don't care how others think of me.

圖2

我袛不過不想別人比我更開心
It's just that I don't want others to be happier than I.

到兩人的表情，發言者的口形更不用提了。直至談話的末段，王家衛才接到黃的中鏡，讓我們看得清楚點（圖4）。跟著接到一個歐陽的正面特寫，好像是他的「反應鏡」，細看之下，背景卻已移至室內，聲帶上亦響起他的旁白，顯示已進入了另一場戲（圖5）。

這種剪接及場面調度，營造出強烈的疏離效果，阻止了觀眾對角色的認同及對電影的投入，令他們難以產生一般觀影的感情反應。還有，上文提到的歐陽鋒特寫，時間非常短暫，一般觀眾可能根本未有機會看清楚更換了的背景，只直覺地感到有了變動，更增迷惘之意。

二、沒有「反應鏡」——觀眾誤會歐陽的特寫為「反應鏡」，因為這是一般電影的剪接策略。王家衛令人困惑的地方，是因為他經常違反了觀眾的期待。黃藥師說話，我們自然想看到歐陽鋒的反應，一般電影也會滿足我們的期待。[3]王家衛巧妙的地方，是那一個歐陽鋒的特寫，又起碼交代了他的部份反應，不過這反應卻發生在另一場戲中！

貫穿《東邪西毒》，王家衛不斷觸犯了我們的期待，拒絕為我們提供「反應鏡」，最明顯的例子是介紹歐陽鋒為殺手經紀的戲。他在大特寫中對著鏡頭說話，對象是右方前景只見到黑黑的

圖3

圖4

圖5

圖6

圖7

圖8

...n. because he has a weak spot.

因為他有弱點

圖9

喜歡你到甚麼程度？
how deeply?

圖10

讓他傷心去吧
Who cares?

背影的人。歐陽鋒巧言令色地引誘這個無名人去買兇，但王家衛從頭到尾不讓我們看到他的面貌。只有「鏡」、沒有「倒轉槍頭」的「轉鏡」（圖6）。

另一個例子是楊采妮飾演的無名女子，請求歐陽鋒僱大夫照顧洪七。歐陽鋒語帶譏諷地說：「可惜我家沒有雞蛋……你是最擅長用雞蛋請人做事的。」他邊回應邊喝水，攝影機則停留在他的面部特寫，沒有剪到她的反應。直至他喝完水，去到她身後說：「我是不會救他的」，我們才在「兩人鏡」的特寫中見到她的反應。

三、從「一人鏡」到「兩人鏡」的長拍方式
──王家衛省略「反應鏡」而改用「兩人鏡」的策略，有時則以長拍方式出現。慕容嫣與歐陽鋒討論她「哥哥」，兩人圍著一個鳥籠談了好長一段話，但王家衛只用了一個鏡頭。這不但是上文提到的「兩人鏡」，還是我在本書另外一篇文章討論的「MuMo長拍鏡頭」。[4]慕容、歐陽、鳥籠、籠的影子、攝影機及鏡頭焦點都不斷移動，婆娑起舞地彼此配合（圖7-10）。他說話時，王家衛沒有剪到她的反應，反而安排他慢慢地走到她身旁或身後，鏡頭則跟著他從「單人鏡」搖到「兩人鏡」，讓我們同時見到說話的他及反應的她。稍後「哥哥」慕容燕出現，也應用了同樣的手法。

四、畫外音的運用——人與人之間的隔膜是王家衛電影的重要意念。《東邪西毒》的角色聚頭時，往往自說自話，對談等於獨白。王家衛喜歡安排這種「獨白」為畫外音，例如上文提及無名女子請歐陽鋒幫助洪七的要求，我們只見聽而無心的他而看不到苦苦央求的她，等如一個斷裂了的「反應鏡」。換一種說法，是只有「轉鏡」，而沒有推動它的「鏡」。

又例如夕陽武士的出現。電影從他的妻子（劉嘉玲飾）撫摸馬匹的場面（**圖11**）接到一個酒碗的特寫前，聲帶上先響起黃藥師的聲音：「介意我請你喝杯酒嗎？」焦點外，黃的手正想倒酒，但武士的聲音在畫外回應：「我今天只想喝水。」（**圖12**）倒酒的手停在半空，還未退出畫面，水殼已從桌下出了場，慢慢地為酒碗注上了水。三人間複雜的關係，在畫中人、畫外聲、回憶/想像間的剪接得到了含蓄的交代。

以上各種方式，都是違反觀眾期待的「鏡與轉鏡」技法，在角色之間製造了特異的關係，含蓄但有效地表達了電影中愛恨纏綿、迷惘錯亂的感情瓜葛。

令人困惑的視點

約定俗成的電影文法，剪接規律很大程度上依據「視線的一致性」（Eyeline Match）。意思是說，從一個鏡頭接到另一個，視線是應該銜接的。王家衛的剪接雖然非常獨特，但並非石破天驚的離經叛道。不過，由於他別樹一格的場面調度，往往產生令人迷惘的剪接效果。

一、目不交投的角色——我在本書另一篇文章中提到，王家衛的角色交談時，往往目不相接，而且身體更貌不合神亦離地朝著不同方向，以構圖表達隔膜。[5]上文討論的歐陽鋒與黃藥師在屋外對談的場面是典型例子。其他如夕陽武士與無名女子的答問、歐陽鋒請洪七吃飯等場面，這種情況都不斷出現。

這種特別的場面調度，往往令觀眾不能依循「視線的一致性」去理解電影的剪接，因此會有摸不著頭腦的感覺。

黃藥師喝完「醉生夢死」後與歐陽鋒交談一段，王家衛先給我們一個「中鏡」（Medium Shot），銀幕右方是轉動的鳥籠，左方則是倚牆的歐陽鋒，與畫外的黃藥師談了幾句（**圖13**）。跟著接到一個「全身鏡」（Full Shot），鳥籠在銀幕左上角轉動，黃則在中間偏左的位置坐在地上（**圖14**）。本來鳥籠的存在已為我們訂立了角色的位置，即歐陽在籠的左方、黃在籠的右方。但歐陽在「中鏡」裡，目光卻向左方凝

望，令我們直覺上以為黃是在他左方，兩個鏡頭的連接便有突兀之感。其實我們只要了解，他們談話時沒有彼此互望，便不會有問題。而對白中，歐陽也特別問黃為何盯著鳥籠，更為我們安排了線索。

王家衛跟著剪到一個「二人鏡」，歐陽側面的大特寫在銀幕右方，左上角是鳥籠，坐在地上的黃則在中間（圖15）。這個鏡頭有幾點令人迷亂的地方。一是歐陽鋒這回定睛地望著黃，後者則在銀幕上他的左方。此外，鳥籠在左上角轉動，更將兩個角色同時安排在籠的右方。

我今天抵想喝水
I just want water tonight.

這是王家衛玩弄空間與調度的手法。首先，歐陽的凝視可解釋為他已經轉過頭去看著黃。而兩人的位置則是攝影機移動了一個九十度與一百八十度間的角度，將角色與鳥籠的地理關係重新界定了，雖然沒有違反基本的「一百八十度定律」，仍然令我們有無所適從的感覺。[6]

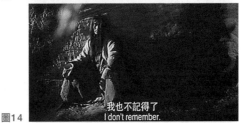

王家衛這種作法，更挑戰了電影語言文法。在現實生活中，人與人交談，經常都會目不交投，但電影在發展過程中，「視線的一致性」成為剪接的定律，導演因此努力在場面調度上維持這種一致性，例如一個角色往右下方望，接到與他對話的角色便會往左上方望。王家衛藝高人膽大，「闊佬懶理」地違反了視線的一致

我也不記得了
I don't remember.

性，產生了奇趣的剪接效果。

二、似是而非的四目交投——更令觀眾迷惑
的，是某些「視線一致」的處境，角色是否對
望卻是一個沒有答案的謎。例如黃藥師喝了
「醉生夢死」後第二天離去，歐陽鋒在旁白上
說：「我不知他有甚麼心事，可能跟一個女人
有關吧……一個月後，黃藥師去了一個很遠的
地方……」畫面上，騎著馬的黃滿懷心事地向
外望（圖16）。電影跟著接到「武士妻」，在鏡
頭前方站在溪中。在她背後，一匹馬在焦點以
外停著，騎士的面貌看不清楚，背了光的身影
卻很像黃（圖17）。波濤洶湧的感情在她面上激
蕩，跟著回過頭去。電影交換了兩個二人「視
線一致」的鏡頭後（圖18-19），她牽著馬兒離去
（圖20）。

她應該是歐陽鋒所說的「女人」，這也應該是那
「很遠的地方」。但他們相會了嗎？儘管一致
的視線暗示他們交換了目光，隨後她獨撫馬兒
的光景卻有自慰的含意。再加上電影「失落的
戀情」主題，及跟著出現的黃與夕陽武士對飲
的場面，更表示他與她的「對望」，可能只是一
個剪接效果產生的錯覺。假作真時真亦假，王
家衛作品內的愛情，是「知易行難」的。歐陽
鋒與黃藥師都是敢愛不敢做的傢伙，而做不到
的，唯有靠想像來達到滿足。也只有在半真假

圖16

圖17

圖18

圖19

圖20

圖21

圖22

圖23

圖24

圖25

的場面中，王家衛的角色才有水乳交融的深情互望。

三、主觀鏡頭的運用——以上描述的場面令人產生錯覺，是因為《東邪西毒》內充滿各種主觀鏡頭，而且不一定是肉眼所見，而是可能出現於腦海的想像或回憶影像。

夕陽武士與馬賊血戰，打到激烈處突然接到無名女子（楊采妮飾）擦汗的鏡頭（**圖21**）。他臨死前，致命一刀的剎那（**圖22**），我們又見到他的妻子在小溪上，閒適地享受著詩情畫意的氣氛（**圖23**）。這兩個不同女子的鏡頭，可以是客觀的，但更可能是主觀的。夕陽武士來到沙漠後，一直把無名女子當作妻子的替代，決鬥前的強吻，更是張冠李戴的感情轉移（transference）。戰到酣處，一個她的回憶，勾起了另一個她的想像或回憶。這是基本的「蒙太奇」手法，在王家衛手中卻有出乎意料的效果（武士妻的鏡頭，背景與黃藥師去的「很遠的地方」一樣，表情卻完全不同，更闡明了影像的主觀性）。

挨了刀的武士，耳中聽到「像風一樣」的噴血聲（**圖24**）。他低下仰著的頭，關上了幾乎失明的眼睛，電影卻接到一個妻子向著鏡頭凝望的畫面（**圖25**）。這一剪，視線絕對不一致，意念卻是連貫的。

另一個有趣的例子是歐陽鋒騙洪七的女人，說她的男人已離去。她轉過頭不答，他趨步向前問：「你明不明白？」他跟著抬眼循著她的眼光外望（圖26）。下一個鏡頭，我們以為一定是他的觀點，那知卻是她站在樹下的背影（圖27）。我們正不明所以，電影又接到她轉頭的特寫（圖28），下一個鏡頭是從她的視點看到拴在欄上的駱駝（圖29），而歐陽鋒的旁述則解釋了她見到駱駝便直覺地知道丈夫沒有離去。換句話說，歐陽鋒向外望，接著的不是他的主觀鏡頭，而是一個客觀的閃回（Flashback），回到稍早時的洪七女人，及她的主觀鏡頭（又或者駱駝是歐陽的主觀鏡頭，之前則加插了洪夫人的Flash-back）。

「記憶」是王家衛電影的重要母題，大量的主觀鏡頭，很大程度上是回憶的體現。王家衛大膽地將客觀的敘事鏡頭與各種主觀鏡頭剪在一起，營造出時空倒錯的效果，巧妙地配合了他另一個重要母題「時間」，也因此經常令人摸不著頭腦。

結語

見與不見、見而不視、視而不見，都是王家衛作品中反覆出現的處境。《阿飛正傳》中旭仔的親母不肯見他，他亦誓死不回頭看她一看。

《重慶森林》的警員，眼前有一個癡戀他的女人，家中事物不斷更換，他卻視若無睹。《春光乍洩》內，何寶榮在探戈酒吧內明明見到黎耀輝，偏偏「當佢冇到」，上車後良久才回頭偷望。《花樣年華》中那代表了故事精神的「難堪的相對」，同樣是視與見之間的文章。《東邪西毒》內更有即將失明的夕陽武士、見不到自己是男是女的慕容燕/嫣、一眼便看穿了她的歐陽鋒、見到故人卻不知（或假作不知）相認的黃藥師、望著駱駝呆等的洪夫人、那兩名在遠方家鄉望穿秋水的已婚婦人……電影中「鏡與轉鏡」的獨特運用和各種令人困惑的視點，以及這兩種作法產生的剪接風格，可說是技術與內容相輔相成的表現。

《東邪西毒》的剪接還有很多其他特色，例如充滿寓意的空鏡、「插入鏡」（Inserts）及「切出鏡」（Cutaways）的運用（例如那波濤暗湧的水面）、以畫外音或空間製造時空的跳接或取代慣常的「延續性」（Continuity，例如有名的「有人摸我」的片段）、違反牌理的剪接規律（最明顯的是慕容燕錯手掃掉筷子及俯身執拾的動作，鏡頭次序的刻意倒置）等（圖30-33），但因時間所限，未克在這裡討論。

《東邪西毒》是王家衛最具野心的作品，拍攝經年的過程亦已成為神話。電影以大家熟悉的

圖26

圖27

圖28

圖29

圖30

我一定會娶她為妻
I promise to marry her.

圖31

圖32

圖33

金庸小說為出發點，炮製出一部違反了武俠片類型常規的電影，隱含以個人視野及才華挑戰電影主流的意味，其令人困擾的剪接風格，亦配合了這份顛覆意識。有趣的是，他最後卻以隨手拍成的《重慶森林》揚名國際，成為「千禧末」前後全世界具影響力的導演之一。而在《東邪西毒》後，王家衛的電影風格雖然保持凌厲，其剪接策略卻回到了較接近主流的方式。

（本文部份內容的啟發，來自我為香港演藝學院剪接系三年級講課的準備工作及討論過程，特此向老師張玉梅及「Montage六條友」同學們致謝。）

【註】

[1]　例如當年電影上映，石琪指出「很多觀眾看不下去，紛紛離場。」見石琪：《石琪影話集3：從興盛到危機》，香港：次文化堂，1999，頁277。我在中文大學教電影課，每年都規定學生觀看討論，亦經常有學生抱怨看不懂。

[2]　翻了很多中文電影書籍及字典，並與影評人舒琪多次討論，始終不能為Shot-Reverse Shot找到一個貼切的翻譯，只好權宜稱之為「鏡與轉鏡」。

[3]　另一方面，我們的期待，很大程度上也是因為電影在約定俗成過程中成立的言語，傳統上會給我們一個「反應鏡」。

[4]　見本書第二章，何思穎：〈舞動的影像風格——《阿飛正傳》的鏡頭賞析〉一文。

[5]　同[4]。

[6]　還有另一個可能性，即一共有兩個或以上的鳥籠。這種情況雖然在細節上改變了我的討論，但仍沒有違背本文對王家衛視點與剪接之間關係的分析。

從放逐歸來

——試論新舊《東邪西毒》

潘國靈

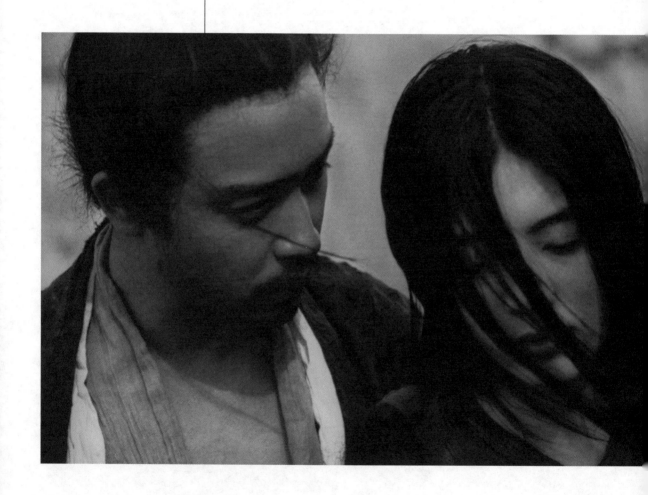

時間的灰燼應該是沒有盡頭的。二〇〇八年王家衛推出《東邪西毒終極版》，英文版用的是「redux」一字——沒有「終極」之意，而是「自遠方或放逐回來」的意思。「自遠方或放逐回來」，每一次我看這齣電影，竟都有這份感覺。把「終極版」當一回事嗎？在未看重新剪輯版前，這疑問就在不少人心中響起，如此反應值得細想，其中包括觀者對創作者動機的猜想。把它當回事，而且是非常認真的事，自然是認同王家衛對這部作品有份牢牢情結，不惜花盡心思在舊有影像上雕刻時光，以臻自己心目中的完美境界。把它不當一回事，大概是認為王導演暫時處於靈感枯竭的困境，重新剪輯不過是給舊作一個重生的理由，主要動機是市場方面的考慮。有趣在這兩種反應實則對應我們一向對王家衛導演的印象——在藝術上極盡偏執，在市場上精於計算。或者，如果這兩股創作力量不互相中和抵消的話，本來就可以辯證地共存於一個創作者的身上。

曾經說過《東邪西毒》是王家衛創作路上的一趟極致沉溺，主觀地我仍多麼願意相信重剪首先是為了藝術審美的追求。因此，以「沉溺」回應「沉溺」，我堅執地謝絕從更早到手的影碟中接收影像，而靜候它在香港影院正式上映時才首度與它碰頭。「作者意圖」總是難以猜估的，我更願意回歸文本（事實上也只能如此），

比對其「前世今生」，或許也必然地比對出走過青蔥歲月的自己，打開時間錦囊拈拈它在自己的心田上撒落了幾多灰塵。

原先白底黑字的片頭，換了潑墨化開於黃沙之上，中國味道重了，黃色主調甫開始即定下了，原來的粗糙感被精緻感取代。原先演員名字在片末roller credit以「出場序」才打出（結果次序有誤，而張曼玉名字竟然漏掉了！），「終極版」中則押前疊印在黃沙墨彩之上——演員的次序當然也考究過了，再不以「出場序」排列而明顯加上今時今日演員身價之考量，特別可見於張曼玉，本來就是眾星之一，今時今日則被特別對待為「特別演出」（也許是補償原先的失誤？）。片頭片末永遠是可讀的，藝術與市場元素交疊其中，讀著credit時你尤其介乎於影像之中與影像之外，這進出視覺有時又滲進了整個觀影過程之中。

開首字幕出完，跟著的改動，我以為是全片改動最具關鍵性的地方之一。歐陽鋒與黃藥師對望比試，中間插入幾個日蝕的空鏡；剔走了一九九四年版，歐陽鋒因妒忌而大開殺戒（「其實任何人都可以變得狠毒，只要你嘗試過甚麼叫妒忌。我不介意其他人怎樣看我，我只不過不可接受別人比我更開心」）和黃藥師大戰馬賊的一場（歐陽鋒作畫外音介紹：「我以為有些人永

遠都不會妒忌，因為他太驕傲。在我初出道的時候，我認識了一個人，因為他喜歡在東邊出沒，所在很多年之後，他有個綽號叫東邪」），而直接入五黃臨太歲歐陽鋒對著鏡頭遊説四十出頭老兄出錢殺人的一幕。這「剔走」一筆，我覺得是適宜的，因為雖然全齣電影充斥著歐陽鋒的內心獨白，但開場往往有著涵蓋性的定調效果，以上兩段話，便頗將歐陽與黃分別定性為「妒忌」與「驕傲」的原型，但事實上兩人物的可解讀性並不止於此（有趣在黃藥師戲末有一段內心獨白：「我好妒忌歐陽鋒」──其實他還是會妒忌的）。譬如以歐陽鋒來說，觀乎整齣影片，我以為，與其説他是妒忌者，不如說他是一個類智者，冷眼旁觀又不時將其他人的故事反照自己身上。如果說整齣電影有很多唸白可堪抄寫下來獨自品嚐的話，那很大程度上，是因歐陽鋒看透世情提煉出的人生哲理（如報仇是要有代價的、沙漠之後是沙漠、不想人拒絕所以先拒絕人、當你不可以擁有唯一辦法就是令自己不要忘記等等，太多了，不贅，可另寫一本「西毒語錄」），為整齣電影注入很強的「格言」（aphorism）書寫風格。「格言」除了存在，幾時出現也是一個問題，或受即時事件帶動，或是事過境遷的頓悟。譬如說，村女（楊采妮飾）這段就有個小移位，你覺得重不重要？她典出一籃雞蛋和騾仔，等候陌路人為其弟報仇。原作中歐陽鋒很快已心想（這時盲武士還未出場）：「我不知她是否真的那麼想為弟報仇，還是沒事可幹，每個人都會為一些東西堅持，其他人看會覺得浪費時間，她卻覺得很重要」。在「終極版」中，這段獨白被拆開兩截：「底線」部份保留原位，接著幾句則搬到洪七出場殺了馬賊之後才出現；斯時，在沙漠上等候的，除了村女，還有洪七之妻，各自為各自的理由。

細節容易走漏眼，色彩的轉變則更多被提及。一九九四年《東邪西毒》的影碟封面照以藍色為主，「終極版」則必是黃色無疑了。黃色由頭至尾貫徹全片，整部影片的顏色更見飽和、反差更見強烈。顏色除了純視覺質感，也可生出不同的意義──黃色固然應合其地理環境，名副其實的「黃沙大漠」，像被太陽燒焦了的，熱騰騰但更顯蒼茫；另外，經過歲月淘洗，萬物退色發黃，影像的變色是否也可作如是看？尤其對照戲外，據說《東邪西毒》菲林多年被置於天台之上，部份經曝曬而遭損毀，如果此説當真，影像的發黃，戲裡戲外不也竟成一致而彷彿成了一則歲月的寓言？（至於在外國人眼中，「黃色」會否多了一種中國的感覺，我則未可知）。

至於説到語言，「堂堂大燕帝國的公主」操的固然不應該是普通話，但林青霞的真聲還原，

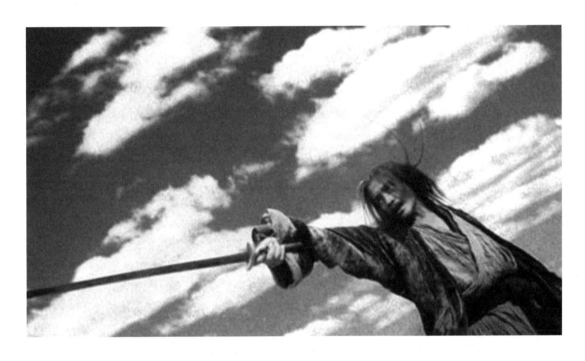

到底也為「終極版」添加了意義。尤其看著歐陽鋒與慕容嫣/燕一個廣東話一個普通話「雞同鴨講」但互可溝通，看在今時今日的後九七香港，又生出意想不到的共鳴效應。北部的諸侯國成了「中原」，與來自西域白駝山的相逢於沙漠之上，於此看來，虛擬的沙漠之境，除了是自我放逐的流刑地，何嘗不是一個種族文化的交匯點？尤其你想到洪七和他的老婆，來自鄉下互相操著家鄉語（洪七老婆又像是來自少數民族的），及為弟報仇的村女──那鄉下、西域、五胡甚麼都來了，自然也包括不同的階級，慕容嫣明是貴族，村女明是窮苦人家。這些元素在原版中本就已有，但全片配以廣東話原來會削平一些差異，如今還原林青霞的普通話，才令我多了敏感及額外聯想。至於說到黃藥師與慕容燕的調情，本來就多少暗含「同性戀」（黃藥師撫摸慕容燕，到底他知其真身嗎？）與「兄妹戀」（哥哥喜歡妹妹，雖然同出一人）之意，如今語言之別被凸顯，又生發一點異族戀之感覺。

音樂，音樂當然是要說說的。曾以為陳勳奇、

Roel A. Garcia的配樂會被馬友友的大提琴取代（當我們說著這些名字，又已經走在戲內與戲外的界線），幸好，還不，原有配樂經音樂重新編排後仍清晰可感，當然更多時是鋪墊著一層低迴的弦樂與管樂，整體感覺是更加渾厚，整個作品真的成了精雕細琢的精品，卻少了一點瑕不掩瑜的粗糙感。原來的配樂聽得出不少是MIDI混成的音樂，段落與段落之間可以有較大的落差，而新加的中西管弦樂，除了牽引情緒之外，則明顯有將整齣電影音樂質感統一化的作用。譬如說，盲武士之妻桃花（劉嘉玲飾）愛撫馬身的一段，原來配置的是重節拍的敲擊樂，獨立看來像一段MV，重新編排的音樂明顯將重拍調弱，突出管樂之聲。類似這種調節也發生在慕容燕身上，同樣有一場狀若自慰的戲，不在馬背而是抱著分叉樹幹，鏡頭從低拉高至俯角瞰視；你若細心的聽，原來那場戲的呻吟聲（也許是為林青霞配音的那把聲音）更加響亮，新版中則幾乎聽不見。原來的配樂，整體感覺是更加high-pitched的，偶有尖削之物突出，而現在於演奏樂團的洗練下，一切則更加勻稱了。

細微改動要說下去，恐怕比原先設想的還多。而說到底，何謂細微何謂重大改動，也不容易說清。譬如說，盲武士被刎頸噴血，原版接到歐陽鋒獨自飲酒等著他，知道他永不會原諒自己的一幕，就悄悄消失了。另外，我不知第幾回看了「終極版」後，才赫然發現，洪七斷指大病初癒，他架起雙腿一副「大男人」模樣地躺在吊床上，旁邊老婆邊哼歌邊給他餵飯的一幕給剪了。不太重要，的確，但，這卻是這兩位簡單夫妻唯一一幕表現出的簡單幸福，為其他角色所沒有。一些改動則明顯為求結構清晰所添，如加插「驚蟄」、「夏至」、「白露」、「立春」又回到「驚蟄」的幾個黑底白字過場畫面，突出時間之消逝循環，也令段落與段落之間明顯有了一個呼吸位。電影末段，歐陽鋒重回白駝山，原作跟著以連場打鬧場面作結（次序是歐陽鋒、洪七、東邪、獨孤求敗、歐陽鋒）；「終極版」則只保留歐陽鋒的打鬥場面，停格在他的側身凝鏡，如此結束，去枝存幹，更以他為中心人物（我本來更喜歡它的蕪雜）。然後是回到黃沙畫面，風吹沙漠的印痕，如此這樣，與開場的黃沙潑墨首尾呼應。當看著黃沙隨風吹動復又歸回原位，我不禁想，這些年來，到底，風，有沒有真的吹過？在我的心還未完全沙漠化之前。

原刊於《Hkinema》第9期，2010年5月31日

王家衛的映畫世界

場域遊移與數字戀愛

家明

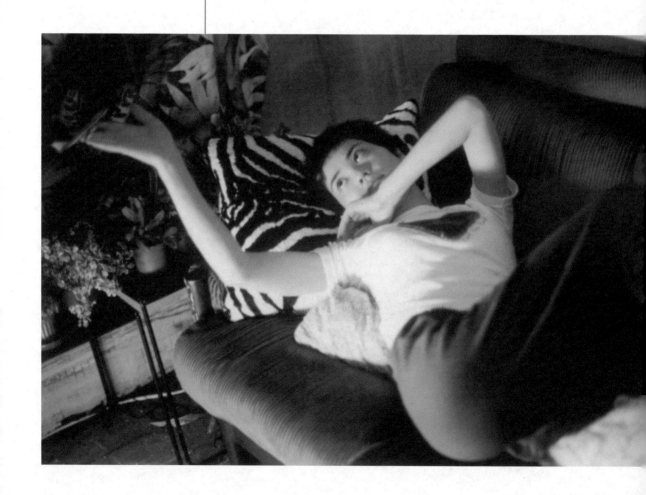

眾所周知，王家衛的《重慶森林》是在《東邪西毒》做後期剪接時拍成的。《重》片較輕鬆的筆調，跟王氏兩齣前作《旺角卡門》及《阿飛正傳》都大不相同，《重慶森林》甚為討人喜愛，雖不是一九九四年暑期檔的大贏家（只有七百六十多萬票房），倒也算是一口消暑的清涼劑。翌年的香港電影金像獎，《重慶森林》更奪了多個重要獎項。

故事並未就此完結，《重慶森林》後來更舉世聞名了。外國有評論説《重慶森林》「非常性感」、「不可抵擋」；美國的著名影評人伊伯特（Roger Ebert）説影片介乎高達（Jean-Luc Godard）及卡薩維蒂（John Cassavetes）的作品之間；主動把《重》片引入美國的塔倫天奴（Quentin Tarantino），説一邊看《重》片一邊掉淚。中國大陸不少影迷對《重》片也趨之若鶩，一本以《家衛森林》為名的王家衛影迷書中，就有人稱王為「發達資本主義時代的抒情詩人」。[1] 在英國，二〇〇二年十二月，《重慶森林》入選英國電影協會的「影評人票選二十五年十大經典」的第八位，只排在《現代啟示錄》（Apocalypse Now，1979）、《狂牛》（Raging Bull，1980）及《不作虧心事》（Do the Right Thing，1990）等公認的劃時代經典之後；而王家衛則在十大導演名列第三，在基阿魯斯達米（Abbas Kiarostami）、艾慕杜華（Pedro Almodovar）及哥普拉（Francis Coppola）之前。如果《重》片最初真是為救濟《東邪西毒》而亡羊補牢拍出來的話，那麼這記無心插柳實在有太多的意外收穫了。

困囿的空間　親切的人情

王家衛的電影沒有歷史沒有時代，《阿飛正傳》及《花樣年華》是抽離及淨化了的六十年代，《春光乍洩》是異色化了的布宜諾斯艾利斯及台北，《重慶森林》及《墮落天使》則是沒有一時一地的港島及九龍。在《旺角卡門》中，大嶼山是用於「著草」及激吻的、麻雀館是置存三教九流的、差館是收留二五仔及執行家法的……場景的功能性十分明顯，且凸現了核心（市區）VS邊陲（離島）活動場所的關係。到了王家衛後來趨向自我（或自覺？）的電影中，具體的「時」、「地」漸漸被淡化，場景也失去了原有的功能意義，取而代之的是無休止的曖昧及更多的象徵指涉。他的電影世界變得十分抽離——這固然與他脱離了類型電影的導演行列有關，但同一時間卻為環境、人物及故事造就了更多的可能性。如果《阿飛正傳》的最後一幕梁朝偉不是在那個神秘又侷促的閣樓出現，這段戲也一定不會那麼傳奇。他身處甚麼地方？他與前面的人物有甚麼關係？他要到哪裡？——這一連串的開放式問號，也可説是

給「閣樓」（一個未知名但教人十分好奇的地方）逼出來的。

在《重慶森林》內，王家衛繼續建構他封閉的世界。《重慶森林》的故事分兩部份：第一部份主要在重慶大廈及酒吧發生；第二部份以中環的「午夜快遞」（Midnight Express）快餐店、行人自動電梯旁的梁朝偉住所為重心，角色活動的空間不但有限，而且幾個場景也淨化成不同的符號：重慶大廈在劉偉強、杜可風的鏡頭下變得神秘又充滿動感；酒吧是讓人稍息的地方，但同時也是兩個警察何志武及663（金城武及梁朝偉飾）愛情落空之地；梁的住所令人最感親切，因為它送走了空姐（周嘉玲飾）後招徠了阿菲這個全片最可愛的角色。而即使屋子有水患，在663的口中也只是因為它大哭了一場，而最關鍵及貫穿了全片的「午夜快遞」快餐店，則由街坊鄰里的茶檔漫不經意蛻變成扯紅線的良媒。

反而「加州」在與上述場景映襯下變得十分「口號」。周嘉玲及王菲穿上的空姐制服、她們口中常提到及嚮往的「加州」、不停播放的 California Dreaming 以至同名的酒吧——利用虛無縹緲及扁平的「陽光加州」形象，與畫面上看到的場景比較起來，前者的感覺並不實在。《重》片的第二個故事由角色散發出的朝

氣，到暫托「加州」的情懷，都預示了電影將會愉快地結束，事實上這亦是王家衛的第一個愉快電影結局（以後的作品亦少見）：由已轉職空姐的阿菲給663補發一張登機證（意謂兩人以後將會一起上路）。這般甜美的安排，敢說不是王家衛在《東邪西毒》的水深火熱中「因時制宜」的票房考慮？當然，那效果是出奇地討好。

《重慶森林》沒有出現過何志武及663工作的警察局，也沒有用「定場鏡頭」（Establishing Shot）交代快餐店及663住所的位置，更少介入其他場景（兩場663及阿菲在大排檔相遇的戲，甚至一直用手搖拍攝，鏡頭沒離開過二人），但環境與人物的感情配合得宜，使前面這些與敘事有關的考慮變得不再重要。王家衛能在港片以至藝術電影（Art House Cinema）中別開生面，並非偶然。

配合淨化了的環境，王家衛電影的角色一般都很抽離。這就像王家衛本人不知打從何時起以墨鏡掩面一樣，是明顯不過的自我防衛心理。《重慶森林》的林青霞用假髮加上墨鏡及雨衣，是「自衛」的極致。但王氏電影好看的是，自我保護角色往往不經意流露出匿藏在心底的感情。即使像《阿飛正傳》的旭仔那麼自我中心，瀕死時也願承認與蘇麗珍結識的一分

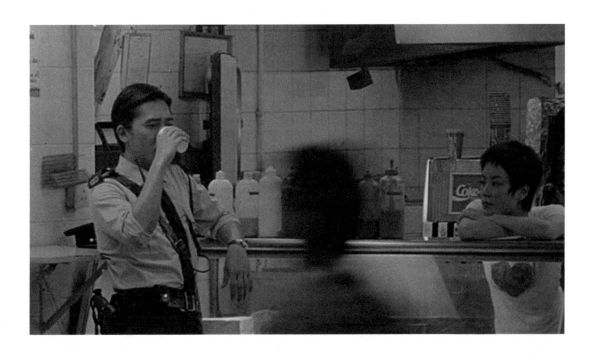

鐘，仍然深印在腦海裡；《春光乍洩》的梁朝偉到台北夜市找張震不果，竟偷偷取走一張他的照片留念，在夜市的煙霧迷濛間沒入人叢中，浪漫得令人咋舌。我常覺得王家衛的電影跟芬蘭的雅基郭利斯馬基（Aki Kaurismaki）有點相似：自給自足的空間、過份低調的角色卻富有充沛的情感。若說王的電影是香港人的「真實」寫照：沒歷史感及豪情壯志，活的世界很封閉，但卻有張不出口的感情，稍不留神就給它感動得死去活來，我覺得一點也不為過。

畢竟，王家衛屬於這個「時代」及「地點」，縱然他的作品最不明顯的就是這兩方面。

在王家衛電影的眾多角色中，《重慶森林》的阿菲是個異數。固然她不斷沉溺在*California Dreaming*亦屬自我保護，但她跳脫及帶點神經質的性格是王家衛的電影中較少見的（從中也可看到王家衛電影的角色發揮空間，如何與影片互動而塑成影片的最後風格）。這也是《重慶森林》能叫人看得惬意，並跟《阿飛正傳》及《東邪西毒》可立即區分開來的原因。更甚的

是，面對阿菲及她工作的「午夜速遞」，影片可說是毫不放過兩者討人歡喜的任何機會——快餐店的老闆：「吖，633對女仔真係有辦法喎。」他的夥計：「係663呀，老細。」老闆（尷尬）：「是但啦。」這無論是不是一個NG鏡頭，但肯定是個令人最開懷的片段。

有限的時間　無窮的數字

由《阿飛正傳》開始，獨白一直都是王家衛電影的核心。獨白可以豐富畫面、可以扭曲畫面、可以讓角色自我調侃，但王家衛的獨白常帶有強烈的異化或陌生化效果。《重慶森林》的「0.01公分」早成佳話（或諷喻的對象），影片中還有663與空姐的「25,000里上空」、「57個鐘頭之後，我愛上了這個女人」、「6個鐘頭之後，她喜歡了另一個男人」、「我們大家都在加州，只不過我們之間相差了15個鐘頭」……

影片中的何志武：「如果記憶也是一個罐頭的話，我希望這罐罐頭不會過期；如果一定要加一個日子的話，我希望是……一萬年。」對了，這便是《重》片監製劉鎮偉自編自導的《西遊記大結局之仙履奇緣》（1995）中借用的著名台詞。

一萬年這期限太長了，事實上就是不設期限，不單是對「肉身」的何志武，即使對《西遊記》的孫悟空而言，也是一項絕不簡單的承諾。把期限設在一萬年，即表明信誓旦旦，堅定不移。但對何志武所身處的世界而言，這又有點不切實際——「不知何時開始，每個東西上面都有一個日子，秋刀魚會過期，肉罐頭會過期，連保鮮紙也會過期，我開始懷疑，在這個世界上，還有甚麼東西是不會過期的？」顯然地，對何志武的前女友阿May而言，她與何的感情亦早已過期。五月一日到期的三十罐鳳梨罐頭，在四月三十日晚上一夜間被何志武全啃掉。但這也改變不了女友阿May已跟他分手的命運。何志武這個角色也是傻得可愛的，他在雨中的球場恣意狂奔，說這可忘掉失戀的哀傷，說保留鳳梨罐頭一個月阿May應會回心轉意。雖然阿Q，卻也惹人憐愛。

「0.01公分」到底是多少，我沒有概念，但何志武與阿May的距離很遠倒是不容置疑的（我們甚至沒聽過阿May的畫外音）。有人說這種人與人距離的精準是對人際關係疏離的一種嘲諷，何志武口中遇上「0.01公分」的兩個女人，他其實並不瞭解她們。但我也覺得《重》片的「數字遊戲」放在今天社會一切以「度標」及「測量」為前提的環境再看，也是挺好玩的。有人說王的數字戀像村上春樹，事

實上，無論是王的「相距15小時」、「57個鐘頭之後」也好，村上的「100％女孩」、「出席358回課」、「吸了6,921根煙」亦好，除了是聽上去的感覺夠酷，也提出了數字與我們的關係、挖苦了我們對數字及量化的執迷——到底甚麼樣的情況，需要甚麼樣的量度單位？若「0.01公分」太異化了，那我們生活上無數的例子又如何？

由數字而來的期限也是有趣的。凡事都會變壞，連最密封的鳳梨罐頭都沒例外，更莫說更外露及脆弱的愛情了。要說一萬年吧，《西遊記》的孫悟空及《重慶森林》的何志武兩位浪子，是有點不識時務了。但《重》片及《西》片的備受談論及受歡迎的程度證明，這種精神或許已漸漸遺失，但觀眾的嚮往卻仍是不變的。這亦說明了王家衛及劉鎮偉即使是如何非主流及off-beat，但總會在適當時候捏緊觀眾的心，單就這一點，就不得不令人佩服了。

【註】

[1] 此說借班雅明（Walter Benjamin）論法國詩人波特萊爾（Charles Baudelaire）的書名。（編者註）

《墮落天使》

告別江湖，輕裝上路

黃志輝

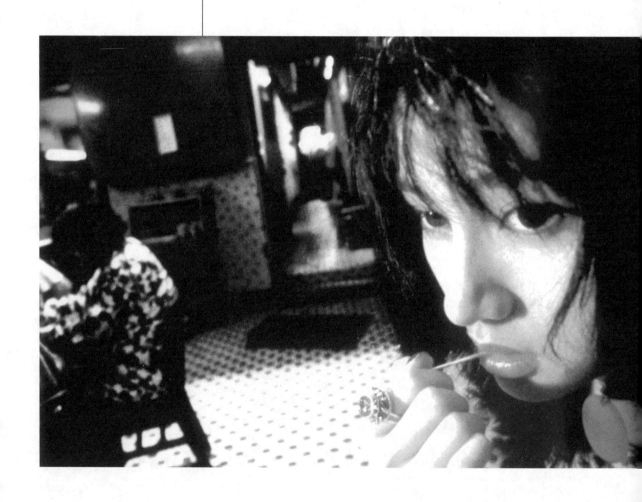

重複

經過這些年月日之後，也許我們應該還《墮落天使》一個公道。

《重慶森林》的跳脫亮麗，讓觀眾和評論界大開眼界，《墮落天使》其後推出，卻普遍地被視為可有可無的雞肋之作，只是在吃《重慶森林》的老本，翻不出新意；情況就跟侯孝賢的《尼羅河女兒》（1987）或《戀戀風塵》（1986）近似。無疑，《尼羅河女兒》並不算成功，缺點明顯大於優點，被視為侯孝賢電影中的雞肋還說得過去，但《戀戀風塵》在初推出時也曾招來劣評，則可說是觀眾/評論界對創作者的不合理期望和預設——期望創作者每件作品都有重大的藝術突破。

從創作歷程的角度來看，《墮落天使》和《戀戀風塵》可說是創作者的技巧和功力的自我完善和持續提升之後的示範作。說《墮落天使》是《重慶森林》的重複或延展，可說言之成理，因為兩片的相互關係實在太明顯了，沒有《重慶森林》，就不會有《墮落天使》，但《墮落天使》的成就真的只是《重慶森林》的毫無創意的重複嗎？

於二〇〇三年重頭細看《墮落天使》，會發現它在重複《重慶森林》之餘，其實有更多的新意在片中，這些已有多位影評人談過[1]，如果說在拍《重慶森林》時，王家衛仍然有點處於摸索階段，在拍《墮落天使》時，他便是路向明確，將電影的整體氛圍拍得更為淒美悲涼。

想像一下，如果《墮落天使》比《重慶森林》先跟觀眾碰面，我們對它的評價會否相同？當然，你可以學特區高官的答問技倆——不回應假設性問題。在此引用影評人朗天談《東邪西毒》的一段話：「沒有《阿飛正傳》的話，《東邪西毒》會不會更加突出？在原創性先行的評論標準下，這問題的答案也許是肯定的」[2]，我也可以重複說：「沒有《重慶森林》，就不會有《墮落天使》。」王家衛曾經提過，《墮落天使》是續拍《重慶森林》未拍的故事，因而要在形式上有所連貫。那是因為《重慶森林》本來有三個故事，第三個故事就演變成《墮落天使》。

故事

《墮落天使》的故事主線是黎明和李嘉欣。黎明是一個殺手，李嘉欣是他的經理人/合作夥伴；兩人基本上在同一間屋裡出沒，但卻互不相見，沒有直接的身體接觸。我不知道這樣子他們如何相愛起來，也許是基於一種共同患

難、相濡以沫的不安全感吧，但他們真的談起戀愛來；嚴格來說，是他們互相暗戀對方，卻不想讓對方知道，原因是王家衛的一貫母題——不想被拒絕，所以先拒絕人。最後黎明決定跟李嘉欣見面，但第一次見面也就是他們最後的會面；黎明這殺手在執行最後的任務中賠上了性命。

電影中另一對男女是金城武和楊采妮。金城武是一個啞巴——孩提時代因為母親逝去而拒絕說話，可說是一種有意識的失語症，戀上了剛剛碰上了的楊采妮。剛剛失戀的楊采妮有點歇斯底里，喋喋不休，整天嚷著要找情敵算帳，默默無語的金城武跟著她到處尋覓，活像是楊采妮的守護天使。楊采妮最後是回到舊男友身邊抑或是離金城武而去，都不重要，因為楊采妮一直不曾愛過金城武。

交叉

如果放開懷抱來看兩片之間的相互指涉，其實是一件有趣的活動。

黎明與李嘉欣的關係是《重慶森林》中林青霞與酒吧男子的變奏。林青霞被其所愛出賣，因而把他殺死；黎明沒有那麼幸運，他在執行最後一項殺人任務時被轟倒。有說他是被李嘉欣所害的，但我覺得這可歸類為工業意外傷亡事件。

《重慶森林》中金城武是個絮絮不休的警察，在《墮落天使》中變成患上失語症的啞巴罪犯（其實就是《重慶森林》中的王菲），他與李嘉欣的擦身而過、初次邂逅，就像他在《重慶森林》中與王菲擦身而過一樣，但這次不同，金城武與李嘉欣雙雙騎著電單車在黑夜裡風馳電掣，為這部傷感的電影留下一條較有希望的結尾。

明星

有人說，《墮落天使》其中最大的敗筆，是王家衛駕馭不了一眾明星演員。

王家衛駕馭不了明星演員？開玩笑吧！

也許在《旺角卡門》裡我們還看不到王家衛對演員的駕馭能力，但看過《阿飛正傳》之後，我們應該再沒疑問了吧。經過《阿飛正傳》一片後，大概電影中幾位明星演員都把他們的演技提升了不少。片末驚鴻一瞥的梁朝偉的個人表演簡直是無與倫比；對我來說，直至目前為止梁朝偉都未能超越自己在《阿飛正傳》的表現。

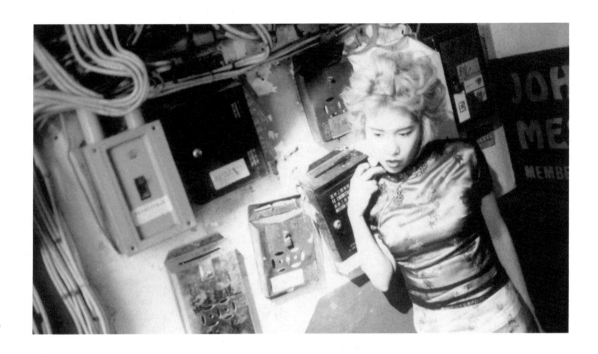

《墮落天使》中一眾明星演員其實是交足功課的。

黎明。我承認在芸芸香港導演中，只有陳可辛會運用他（好吧，我們不談黎明）。

金城武。在《重慶森林》中令人眼前一亮，讓原本沒有觀眾緣的他開始為觀眾接受。在《墮落天使》中金城武演一個啞巴，沒有對白，純靠身體動作演出，其略誇張的演出方法，雖未至於爐火純青的境界，卻很稱職地傳達角色的

悲喜交織的設定。

李嘉欣。也許她在片中的性感演出會讓你覺得不是那麼性感，也許她努力的演出仍然不能令你滿意，但她在《墮落天使》中的演出，可說是她演藝生涯中最好的一次。

莫文蔚。印象中，她每一次的演出都那麼討人喜歡，可我漸漸覺得她在《墮落天使》中的演出其實太過誇張，反而不及李嘉欣不自覺的低調。

楊采妮。在《墮落天使》中，楊采妮的演出比李嘉欣更努力，比莫文蔚更誇張。內地有些影評說她屬港式誇張演技，我只知道她那歇斯底里、歡樂今宵式的演出方法當時令觀眾覺得突兀，是因為她的演技實在稚嫩；但時間能夠治癒一切，現在再看，楊采妮那歇斯底里的演出，卻跟金城武相對含蓄的演出互相補足。

牢房

關於王家衛電影中的愛情，坊間已經有太多高明的詮釋和解讀，不用我再重複。

「為了不想被人拒絕，所以首先拒絕別人」這句對白已經可以概括一切。如果不買這種愛情觀的帳，你便會覺得王家衛電影中的角色都是在犯賤，自找麻煩。但在現實生活中，這種害怕被拒絕的愛情遊戲卻是常態，王家衛只是把這種常態擴大成電影的主旋律。

《墮落天使》延續的，不只是《重慶森林》，而是王家衛電影的一貫命題：眾人都在自我設限的愛情盲點中打轉，跟外在世界、甚至他的愛情對象毫無互動，兩不溝通。

這種溝通不良的人際關係，在金城武演的啞巴身上最為鮮明，在《重慶森林》中運用不同語言喋喋不休的警察（編號223），在《墮落天使》中變成患上失語症的啞巴罪犯（編號也是223）——雖然他是因為失去母親而患上失語症；他與別人溝通的方法不再是語言，而是暴力（這種暴力在電影中被柔化和喜劇化了，但仍然是暴力）。楊采妮活在自我的失戀狀態中，滿腔報復情緒，對金城武的關愛視若無睹；黎明與李嘉欣互相傾慕卻沒有踏出第一步；莫文蔚死心塌地愛著一個不愛她的人。

在愛中，我們沒有溝通，我們都活在沒有語言的牢房中。

再見殺手

王家衛的電影《旺角卡門》、《東邪西毒》、《重慶森林》和《墮落天使》，都是以殺手或黑社會人物為主線角色，甚至在最不能跟殺手扯上關係的《阿飛正傳》，結束前也巧妙地（也可說是不巧妙地）以張國榮和劉德華跟菲律賓黑幫在火車站武鬥，再發展為張國榮在火車上被殺手槍殺。《東邪西毒》的西毒也是一個全職殺手兼殺手經理人，與《墮落天使》中的黎明和李嘉欣遙相呼應。

為甚麼王家衛會對殺手/黑社會人物這樣情意綿綿呢？真正原因也許無從稽考，但從整個香港

電影氛圍去估計「可能的原因」，則未嘗不可。

王家衛在轉型為導演之前，從事電影編劇，套一句影評人蒲鋒之言，「是一個不太著名的編劇」。[3]八十年代的香港電影工業中極之蓬勃的黑幫片風潮，王家衛也適逢其會，在執導其處女作《旺角卡門》之前，曾經編寫過為數不少的黑幫江湖片。[4]也許正因如此，殺手/黑社會人物和題材像一個揮之不去的夢魘，佔據了王家衛的思維；他不斷以殺手/黑幫題材為出發點，可以被視為一種自我心理治療，以強迫面對的方法來消解這個夢魘。

《墮落天使》中，王家衛企圖透過繼續拆解「殺手」的迷思，來驅除大家多年來關於「殺手」的英雄形象，也同時為自己和「殺手」來個了斷。

《墮落天使》中常被提到的一幕，是黎明在公共小巴上遇到久未碰面的小學同學。這個處境，你可以閱讀為王家衛有意營造的荒謬處境，也可以閱讀為將「殺手」形象賦予人性的手法，這種角色塑造的手法並不是王家衛所獨有，在其他黑幫片也曾出現過，但這種「殺手平民化」的舉動，亦無可避免地同時破壞「殺手」的英雄形象。

在《旺角卡門》中，強悍的大佬下不成材手足的關係，除了在強調黑幫兄弟間義氣干雲、肝膽相照的浪漫英雄主義之外另闢蹊徑，也可被視為暗暗地拆解黑幫片的神話，例如萬梓良飾演的黑幫大佬開始時態度囂張，但後來在槍口之下卻立時像一隻哈巴狗般跪地求饒；或是結局時劉德華有意識地走向死亡，雖然表面上是以死亡去將劉德華的角色浪漫化，但也同時具有一種略帶嘲諷的悲劇效果，亦暗示了作者心底裡其實並不認同黑道的「義氣」神話。

因此，説《墮落天使》是《重慶森林》的延續，不如説是《旺角卡門》的延續，《墮落天使》中種種元素都可回溯至《旺角卡門》。而在《墮落天使》後，王家衛似乎正式告別殺手/黑幫題材，因此，或者更可以説，王家衛其實一直拍著同一個故事，而故事的主角是否「殺手」並不是重點所在；重點是，兩個互相戀愛的人，因為種種陰錯陽差的理由，最終都不能相愛下去。

【註】

[1]　舒琪主編：《一九九五香港電影回顧》，香港：香港電影評論學會，1997，頁95-99。
[2]　蒲鋒、李照興主編：《經典200——最佳華語電影二百部》，香港：香港電影評論學會，2002，頁366。
[3]　參看本書第一章，蒲鋒：〈編劇時期的王家衛〉一文。（編者註）
[4]　同[3]。（編者註）

地理誌 I

文：潘國靈、李照興

《旺角卡門》

調景嶺

位於九龍半島東面的調景嶺本是早年國民黨難民開墾之地，自成一角，在九七年前被清拆掉。原名「吊頸嶺」，相傳有麵粉廠老闆在此地吊頸自盡，故得此名。也有城市邊緣的象徵意味。二〇〇二年，調景嶺的意義被弱減為一個地鐵站名字。《旺角卡門》烏蠅一角的來源地已不復見。（梁廣福攝）

梅窩碼頭電話亭

在未有通宵航班的日子，過了凌晨時份，就沒有船從大嶼山返回香港市區。趕不到尾班船的乘客，又或者事有變卦之時，只好在碼頭電話亭打電話通知別人/家人。那一個未有手提電話的年代，留言成了唯一的法子。而留言吸引人的是：沒即時答覆，對方的反應往往變成驚喜。例如：《旺角卡門》中劉德華的角色，趕得及下船折返碼頭奔向張曼玉嗎？另，張曼玉打理的小旅館位於塘福，塘福地處大嶼山中南部，比其東面中心點梅窩更為偏遠，作為一個邊陲小鎮的象徵，表現了外來（市區）與鄉間樸實的對比。塘福的小旅館更帶有另一份民宿家族的神話形態。

《阿飛正傳》

衛城道

找一個秋天的傍晚，和戀人沿流動電梯至干德道終
站，往右走便見衛城道彎角。那個大拱門是衛城道
的標誌：巨厚的石，想像劉德華飾演的警察在這裡
空等著電話亭的響聲。那些行beat的夜晚。戀人
們從大洞走過去，看著石牆，彷彿重拾張愛玲的老
好對白：忽然想到天荒地老這回事。如果有一天，
這個世界崩潰了，還剩下這道牆，那時，或者你會
對我有一點真心。

皇后飯店

白色簾布與老夥計，它彷彿定了電影的調子。卻奇
怪在電影中只出現那僅有的兩場，但掀動的卻是一
整個年代一眾明星的記憶：那海報上天上的星星是
這樣排開的，各據一方眼神各異，每人有自己的故
事。因為一個影像，令這裡變成經典。那是個失落
了的香港的歲月印證。（陳一峰攝）

南華會

在那一個年代，到南華會看足球是一件流行娛樂。據角色所説，那年，還時興打夜波，仍會有很多人捧本地足球賽。如果對一個男人有心的話，她可以請他看免費波。

菲律賓叢林

後來，每次當播放著*Always in My Heart*的結他撥弦，再沒有人不會在腦裡浮現這個景象：藍綠色的森林，火車橫橫的緩過。不知明天的日落會好嗎？如果真有明天。菲律賓，也許就是香港的拉丁。

《重慶森林》

中環行人電梯

這條全球最長的扶手電梯，王家衛著眼點不在其長度，而在於它與兩旁住屋的交錯，警察663住所便在這扶手電梯旁，王菲偷偷潛進去像潛進了663的心窩，冷不防王菲在屋內向電梯上的663大叫一聲，王菲躲在窗角，663一臉懵懂，看得人心花怒放。只是穿梭於扶手梯的除了王菲外還有空姐女友周嘉玲，電梯，一條感情輸送帶，新歡舊愛，來而又往。我們看得開心，攝影師杜可風可叫苦連天，原來那家會哭的屋子是他的住家，他在《光之速記》説：「我想任何拍過電影的朋友都不會輕易將自己的住家借出，做為拍攝的場景，因為後果往往難以預料……不但自己被逐出家門，流離失所，還要遭受鄰居的抱怨、投訴，甚至生活的另一半在忍無可忍之下要求離婚。」（陳一峰攝）

中環大牌檔

《重慶森林》中，阿菲拉著一籃子東西，撞著穿著警服正吃午飯的663，663放下碗筷將一籃子東西托上肩膊，那個食肆，就是位於中環的大牌檔。

重慶大廈

《重慶森林》為尖沙咀重慶大廈這間烏煙瘴氣的廉價旅館，添上幾分迷離色彩，印巴籍、酒、性、毒品，當然還有一個穿雨褸戴墨鏡套金髮的女毒梟。內地有王家衛迷專程來港到此暫住，儼如朝聖之地（電影評論大師David Bordwell也特意跑到重慶大廈消夜）。

California Dreaming（已結業）

一九九四年以後，每個看了電影的人，跑到中環蘭桂坊這街角都有了共同的主題曲。加州夢是一首曲，也是一間酒吧，一個飲食集團，一座大廈的名字。它指示的是永不能圓滿的夢：在此鄉，你想著彼岸；返回原處，又念記他鄉。因為只有別處的是最美好的。就是經歷過，才會懂得返回原處，重新看清所愛的人。

《墮落天使》

雪糕車

那雪糕車音樂依然是香港人的共同成長經驗。孩提年代的香港人是如何聽見街角傳來的響聲，未見車蹤就趕快迎上前去。如果可以住在雪糕車上日吃夜吃就好了——小孩子這樣發夢。也就難怪電影中會出現了整家人齊齊吃雪糕的奇想。

My Coffee（已結業）

當電影的事發地點轉移陣地至尖沙咀，最smart
的城中小秘密趣味，自然是其時新興的潮流、
文化藝術愛好者的新寵：亞士厘道的一間小咖
啡店。小小的格局，綠與棕色的配襯，不多不
少，散發著低調的沉默。

北京道麥當勞

說起麥當勞，想起羅卓瑤的《秋月》（1992），
電影裡有一幕說日本流浪青年與香港少女在尖
東海旁相遇，日本青年央求香港少女帶他到傳
統餐館，結果少女帶他光顧的地方是麥當勞，
因為在少女心目中，麥當勞有很長的歷史，比
她的祖母還要老，算得上是「傳統」的了。還
有《甜蜜蜜》（1996），麥當勞也是黎小軍與
李翹認識之地，從而開始了往後十年的感情兜
轉。至於《墮落天使》，殺手黎明與莫文蔚在
北京道麥當勞遇上，之後抱返家中，而終究不
過是一段短促的霧水情緣。

王家衛開始能出能入了

《春光乍洩》

石琪

　　　　　　　　　　　　　　　　　　王家衛的映畫世界

開門見山 風味別致

王家衛這部得獎新作，當然十分「王家衛風格」，和攝影師杜可風一起大玩影像，但明顯地比以往加強了電影控制能力，不再繁複混亂，而做到開門見山、簡單直接，回歸於最基本的人間情緣關係──我、你、他。我是梁朝偉，你是張國榮，他是張震，就那麼簡單。全片盡量化繁為簡，幾乎沒有甚麼劇情，不再借用甚麼警匪、殺手、武俠或男歡女愛的俗套類型，並且把背景抽離香港，跑到天涯異國阿根廷，純拍我你他、一二三、ＡＢＣ。就這樣，影片卻拍出很強的實感和風味，有人的真實冷暖感覺，同時毫無疑問是香港人的感覺，而妙在又有點超現實。

王家衛開始能出能入了，所以雖然拍基佬故事，但刻劃的人際感覺絕不限於基佬。雖然王家衛在包裝上仍然扮嘢，影像標奇立異，尚未真正成熟，但全片已無故弄玄虛，不會費解難明。

片中梁朝偉和張國榮是同性戀人，從香港遠赴阿根廷享受二人世界，卻在駕車前往大瀑布途中鬧翻了。此後梁朝偉勤奮安份地在酒吧和唐餐館工作賺錢，而花心爛滾不安份的張國榮時不時跑去找他，尤其在惹上麻煩的時候。

拍得最長亦最細緻的，是張在梁的寓所養傷，活現出兩人的鬥氣冤家關係，像實況紀錄，不似做戲，從粗口對罵到搬床洗身，而至煮餸吃飯，都有家常生活感，梁對張又愛又惱的心態亦表露無遺。

梁朝偉在《春光乍洩》表現出立體感，不在失落中找尋穩定，找不到就忘我地工作和踢球，但念念不忘大瀑布的浪漫，片中運用瀑布的意象甚佳。很多時間，梁朝偉就是一個「我」，在天涯海角默默對著自己，張國榮不再是他的伴侶，作為「他」的張震會不會成為重新開始的另一個「你」呢？要看以後的緣了。

此片比較曖昧是香港情懷，倒轉的香港街景、鄧小平之死、香港英籍護照、異鄉兩個粵語人一個國語人，不知有甚麼象徵？可喜的是結局絕不悲觀，主角梁朝偉天南地北兜了一大圈，終於對自己、對將來似乎有了信心。

王家衛的「家」

《春光乍洩》中梁朝偉和張國榮愛恨糾纏不休的關係，令我想起王家衛首部電影《旺角卡門》的劉德華和張學友，雖然不是同性情人而是江湖手足──「大佬」和「細佬」，其實一脈相承。這兩對都是前世冤家今生死黨，一個性

格較穩定，另一個則很衝動，經常惹麻煩，令死黨很氣惱，卻不能不照顧他。

《旺角卡門》的劉德華極重手足情義，甚至放棄心愛女友張曼玉，為張學友去賣命送死。當年香港江湖片經常這樣「同性至上」，男性關係遠遠凌駕男女關係，比基風盛行的今日更極端。到了《春光乍洩》正式拍同性情人，反而較多個人自決。梁朝偉對張國榮情至義盡仍無法好好相處，就分手算了，決定不再糾纏下去。

王家衛電影至今為止的基本結構，在《旺角卡門》已呈現出來。除了男性情義，還有對陳舊住家的依戀，這陋室蝸居是凶險森林的避難所，是唯一屬於自己和親愛者的地方。上文談過，《春光乍洩》拍得最集中最細緻就是兩主角在舊樓的二人世界：療傷、清洗、煮食，而在《旺》片男女主角已有類似的家常情景。

有趣的是，王家衛名字中就有個「家」字。《阿飛正傳》的劉嘉玲極有興趣要進入張國榮的住家及其母家，張學友亦時時爬窗摸入其家。《東邪西毒》的主要舞台就是殺手經紀張國榮的野店之家。《重慶森林》的金城武最愛在家中開罐頭，王菲更偷佔了梁朝偉的住家。《墮落天使》的李嘉欣經常獨自回到黎明陋室洗地弄床，金城武則在家中緬懷父親。

王家衛電影的家都有親切懷舊味，但大多像借來的地方、偷來的時間，真正的歸屬感在哪裡？片中人總是到處找尋，甚至跑到天涯海角。《旺角卡門》跑到大嶼山、《阿飛正傳》跑到菲律賓、《東邪西毒》跑到荒漠、《春光乍洩》跑到阿根廷，到底是找尋歸屬還是逃避現實？總之充滿矛盾。就連《重慶森林》的王菲已得到梁朝偉的家和他的愛，也忽然逃掉，去做遠走高飛的空中小姐，然後再回來。

現代人常有此種家在異鄉之感，香港多的是幾代移來移去（從內地移民香港、從香港移民海外）的家庭，王家衛是生於上海的香港人，或許形成他對家的感覺格外複雜吧。很少導演像他那樣不斷以家為軸心，運轉出向心與離心的張力變化，無論在旺角、中環、荒漠或阿根廷，那住家都差不多樣子，又都是異鄉中的個人小天地。

王家衛的「我」

王家衛的編導才華及其基本格局，在他第一部電影《旺角卡門》已經顯露出來。當然，此後他的作品變化很大，在技法與內容上都很自覺地盡力加強個人特性，而未必能夠經常控制得宜。

《旺角卡門》本身是B級通俗類型片，沿襲八十年代港片流行的新派江湖情仇戲路，直承許鞍華《胡越的故事》（1981）、唐基明《殺出西營盤》（1982）、麥當雄《省港旗兵》（1984）、吳宇森《英雄本色》（1986）及譚家明《最後勝利》（1987，王家衛編劇）等成功先例。王家衛拍得好，但未脫師兄師姐的範疇。

到了第二作《阿飛正傳》，王家衛就大膽追求個人風格，要脫離流行類型和江湖規矩，成為一部很突出同時很不完整（實際上不能埋尾）的作品。第三作《東邪西毒》創意更強，但更錯綜混亂，是他受爭議之片。而繼後的《重慶森林》和《墮落天使》，則逐漸把握到重點。到《春光乍洩》，無論觀眾喜不喜歡，王家衛可說控制自如了。

王家衛的個人風格，最顯眼無疑是「顛覆」的影像和奇異的感覺。但風格即內容，其電影的主體實為個人本身追尋自我的歷程。《旺角卡門》的主角劉德華屬於典型的「人在江湖，身不由己」，按照江湖規矩必須為死黨賣命。

《阿飛正傳》主角張國榮就大有不同,很自我中心,拒絕被芸芸女友、男友纏住,甚至絕情薄倖,而到處自我尋覓,但「我」在哪裡?這主角愈尋愈絕望。張國榮在《東邪西毒》的「我」,更陷於多重人格分裂。

《重慶森林》的王菲偷闖別人的私家小天地,卻不想喪失自我,害怕與那人建立正式關係。事實上,人與人需要情義關係,但發生關係又往往約束了個人,這是難解的矛盾。王家衛在《春光乍洩》進而直接集中刻劃這種矛盾,主

角梁朝偉經歷了風風雨雨的癡纏關係,以及苦苦悶悶的自我飄零,終於似乎渡過了困惑期,較安心地面對自己和世界,期待著另一段新關係,而隨緣地並不強求。

歷來有個人電影風格的華人導演不是很多,像王家衛那樣一部部歷險似地探索個人問題的就更少。他的電影人物往往一個較內向保守,一個很放肆不羈,我覺得亦可視為一人兩面。《春光乍洩》中梁朝偉和張國榮的同性冤家關係,是否等於一個人的自我矛盾?當「我」不

王家衛的映畫世界

再自憐自鬥時,是否才能安然處世待人呢?

《春光乍洩》劇情化繁為簡,並不豐富迷人,但層次分明、章法完整、影像獨特,王家衛似乎完成了一個階段的探索。其實整個香港也正要開始另一階段,且看他將會有甚麼變化吧。

王家衛之「春」

本來,名牌得獎片在香港未必收得,《春光乍洩》卻能吸引到大眾捧場,尤其是新世代,為甚麼?其一在於有著爭議性話題——由兩大男星大膽露骨地演同性戀,還出位地爆粗口。其二是影像奇特,不守劇情片常規,但此種手法在廣告片及MTV時代其實很普及,不難接受。其三是全片故事簡單明白,無論滿意不滿意、喜歡不喜歡,大家基本上都看得懂。王家衛逐漸掌握了個人表現與江湖賣藝之間的平衡,得獎兼叫座,不再搖搖擺擺、迷迷亂亂,可望走向成熟發揮的新階段。所以我認為王家衛在此片完成了第一圈艱險的創作歷程。

當然,正如一些關注王家衛的人士所說,《春光乍洩》是他作品中比較單調的一部,不夠豐富迷離。例如《阿飛正傳》和《東邪西毒》,雖然錯亂得無法收拾,卻多姿多采。說到簡單故事,《重慶森林》中王菲一段則更有微妙的靈感,更雅俗共賞。但王家衛今次做到直接集中,刻劃細緻,章法分明,風格統一,已是難得的進展。至於他能否在簡單與繁複之間也巧妙地融和起來,則要看他今後的新階段了。

其實他在簡與繁兩方面都很有潛質,只是一繁起來便剪不斷理還亂,可以說「香港式心態」就是這樣矛盾重重,邏輯不清,動感強於理智。或許要到落實「港人治港」之後,整體心態才會有所變化,撥開雲霧見青天。

原刊於《明報》,1997年6月2日、4日、5日和6月18日,內容略有刪節

光影為記

《春光乍洩》

魏紹恩

之一：驚蟄，一九九七年
二月二十日

响台北起身嘅時候已經下晝。一九九七年二月二十日，我返到嚟地球嘅哩面。我覺得自己好似瞓咗好耐。

驚蟄者，桃之始，冬蟲地下復生，萬象更新。

春光乍洩。

由地球另一面的布宜諾斯艾利斯回到地球這一面的台北，由夢魘回到現實世界，黎耀輝的驚蟄發生於一九九七年二月二十日。在這舉世矚目的日子來驚蟄是黎耀輝一生裡面不太好笑的笑話。黎耀輝一生原本就是一個不太好笑的笑話。他不過是芸芸塵世一小蟲——世界正式進入鄧後時代或者其他甚麼一概屬於大人物的顧慮與他何干？跟其他億億萬萬小蟲無異，他蠕蠕活動於夜市中，尋找夢魘過後一己的小小新生活。

黎耀輝沒有喝過醉生夢死酒，他的醉生夢死酒以何寶榮的形式出現。

他不見得深愛著何寶榮。真的不見得。

何寶榮只是一個藉口。供他逃避父親從而逃避自己同性戀者身份並且遠離香港遠離現實的藉口。供他在舊老闆處偷取盤川的藉口。供他流放異鄉當落水狗終日自虐的藉口。供他原地打轉的藉口。供他哭與笑的藉口。供他不再愛其他人的藉口。何寶榮是黎耀輝一件長玩長有的禁臠。

他說，「唔知點解，每次何寶榮話我地不如由頭嚟過，我都會同佢响返埋一齊。」我們笑了。因為我們知點解：他從來沒有想過何寶榮真有本事離開他。折墮小鳥何寶榮另覓明主的機會隨住一雙手掌被洋漢敲碎那一刻永遠消失掉。此所以他可以一而再攞大喉嚨對他喝：「你同我躝。」他看死何寶榮不過是一段生機不再的絲蘿，終生註定依附他直至他厭棄他。

然後他還是厭棄他。

年輕軀體的未知數在烈日下的後巷散發奇異香氣，令人暈眩。張是正待上路的年輕人。困在餐館廚房內展翅欲飛的小小鳥。把這小小鳥納入籠中日夕相伴會是一件愉悅的事。起碼想像中如是。

他沒有反抗，一任何寶榮搥打。「打吖，打吖。」他口中直喊。在把折墮小鳥何寶榮從簡

陌的金屋中推出去以前,他所能夠做的,也不過是讓他搥打作為補償,作為對自身的補償。

從此以後,他再不能夠將責任推到何寶榮身上。

當展翅待飛的小鳥終於儲夠錢直奔世界盡頭的時候,酒吧內,他哭了。捕抓小鳥的機會稍瞬即逝,而他已經喝掉最後一口醉生夢死酒。忽然間,他發現,他一無所有。

《春光乍洩》的黎耀輝以瀑布圓夢、洗滌夢魘的傷口,而《東邪西毒》以烈火預展歐陽鋒重生;一冷一熱、一陰暗一狠亮,正切《春光乍洩》是《東邪西毒》的antithesis。

《東邪西毒》發內心世界於大漠,萬種溫柔俱成鏡花水月,是大胸襟大氣魄,從天地不仁修煉出來的驚蟄;《春光乍洩》移植地球另一邊而困斗室內,星空逆轉難敵床笫私情,是顯微鏡下的腸懷,小人物柴米油鹽的南柯一夢。前者的radiance跟後者的contraction對照著看,一放一收,趣味盎然。

之二:一九九七年二月二十日, 夢魘的結束?

响台北起身嘅時候已經下畫。一九九七年二月

二十日,我返到嚟地球嘅哩面。我覺得自己好似瞓咗好耐。

一九九七年二月二十日,春光乍洩,黎耀輝的夢魘告一段落。

《春光乍洩》全片可分四章節。

開場廿多分鐘的單色部份是引子:黎耀輝和何寶榮在吵吵鬧鬧分分合合中前往觀賞瀑布的路上,在*Cucurrucucu Paloma*的預告下流落布宜諾斯艾利斯;這一節以醫院內何寶榮一句「黎耀輝,不如我地由頭嚟過」收住,把觀眾帶入黎耀輝最後的夢魘。

隨住計程車內一段*Prologue（Tango Appassionato）*他們由頭嚟過,一來一往交叉腳的複雜舞步不單在睡房發生在廚房發生也在現實生活中激情發生;黎耀輝、何寶榮的拉鋸隨小張出現急轉直下——拍子被打亂後交叉腳不再在他們掌握以內。一拍兩散,何寶榮重墜糞園。

跟小張抱擁分別那一刻,黎耀輝的心開始重新跳動;靜默中,他忽然發現大千世界而他聽見自己一顆心在跳。冰封後解凍的時候來了。

第三節以*I Have Been in You*起。解凍後那顆寂寞的心夜間城中冶遊尋找刺激而至屠房中自

　　　　　　　　　　　　　王家衛的映畫世界

虐式刻苦幹活，*I Have Been in You*的重複出現令黎耀輝的陰暗提升。

「I have been in you, you have been in me, and we have been so intimately entwined...」是一次生命的禮讚。

瀑布前的 *Finale（Tango Appassionato）* 宣告黎耀輝、何寶榮舞步正式成為過去。瀑布燈上畫著的分明是兩個肩並肩小人兒而生活從來都只是一個騙局。瀑布聲浪不斷提高，直至為

黎耀輝把歷史洗滌盡絕。

瀑布上空不絕的點點飛鳥不知從哪兒起不知從哪兒終翱翔而過。

*Finale*以後一段尾聲：小張終於來到世界盡頭，為黎耀輝將他的唔開心留低；而他從夢魘甦醒後身處台北遼寧街，眾聲喧嘩，想像中的Happy Together唾手可得。

自始至終，《春光乍洩》渲畫的陰暗跟黎耀輝夢

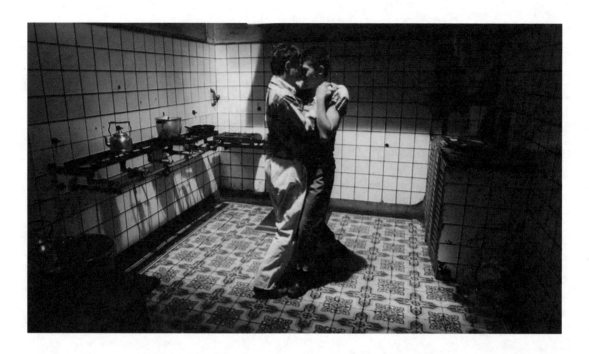

魔世界的極光極冷成強烈對比——鏡頭下一切都 overexposed，一如雪櫃門背後收藏著耀眼的光，濕而且冷。要在這個世界內尋找溫暖，是不可能的事。

問題是，這個極光極冷的世界在春光乍洩後是否一切將會重新變得溫暖？黎耀輝夢魘的世界是否已經成為過去？

我看未必。

黎耀輝的夢魘從來不是一個外間世界強加於他的夢魘。黎耀輝的夢魘是一個他對自身同性戀者身份、對父系社會體認的兩難局的夢魘，是他（缺乏）愛與被愛的能力的夢魘。把何寶榮從生命中抹掉的確可能令黎耀輝有如夢初醒的舒暢，但我們有理由相信，回到香港回到現實，面對父親以後，再好好睡一覺、跌落另一個夢境很可能是黎耀輝最方便的選擇。

他羨慕小張可以開開心心在外邊走來走去是因為他以為小張知道自己永遠有一處可以回頭的

地方。他錯了。小張可以開開心心，是因為小
張以世界盡頭來為自己作試煉。在世界盡頭，
在再踏出一步就掉下去以前，小張作了抉擇，
他樂意給自己機會。悲劇在於我們都知道黎耀
輝不會讓自己得到這機會。

此所以終場前*Happy Together*轟然而出的喧鬧
令人泫然──一次不會發生，一次只存在於幻
想中的Happy Together。

像劇終時強光一片的隧道口前猝然止住的鏡頭。

原刊於《電影雙周刊》第474期，
1997年6月12日

如花美眷

——論《花樣年華》的年代記憶與戀物情結

洛楓

引言：如花美眷

王家衛《花樣年華》的中段，有這樣的一個場景，首先是收音機傳來的廣播：

有一位在日本公幹的陳先生，要點這首歌給太太欣賞，祝她生日快樂，工作順利。現在，請大家一起收聽，周璇唱的〈花樣的年華〉：「花樣的年華，月樣的精神，冰雪樣的聰明。美麗的生活，多情的眷屬，圓滿的家庭。驀地裡這孤島籠罩著慘霧愁雲，慘霧愁雲……

然後是〈花樣的年華〉歌曲的升現，這時，張曼玉飾演的蘇麗珍坐在畫面的右面，梁朝偉飾演的周慕雲卻在左邊，中間隔著一面牆、一段黑色的地帶，當音樂與歌曲在蘇的畫內空間與周的畫外空間響起時，鏡頭也左右來回地橫移——靜態的人物、節奏平穩而連貫的鏡頭，透視兩個主角洶湧澎湃的感情的壓抑狀態，而唱機不斷播出的歌音：「花樣的年華」、「多情的眷屬」，卻在在顯示情感被壓制下依舊流動的暗湧，畫面上時而移入的黑色地帶，營造了不安的情緒、不能預見和確知的前景，使主角二人的婚外戀更添上一層游移不定的曖昧性，留予觀眾許多想像的空間——在這個場景之前，是蘇和周二人在小巷排演分手的場面，然後在回去的計程車上，蘇說晚上不想回家了；在這個

場景之後，是周給蘇打了一通電話，問她如果多了一張船票，她會不會跟他一起走——就是這種排演與真實、去與留之間的真假有無，令電影《花樣年華》充滿華麗的頹廢美與想像性。

王家衛的《花樣年華》表面上是一個關於婚外情的故事，但骨子裡卻表達了導演的中年情懷與年代記憶，借一男一女在越軌行為與意識上的掙扎和游移，寄寓他對那個年代的風物景觀和情感模式無限的依戀與沉溺。在流露「中年情懷」的思想上，《花樣年華》與王家衛的《東邪西毒》最為接近，同樣表現那份事過境遷、物是人非、世道蒼涼的無可奈何；在託物喻志的戀物情結上，《花樣年華》又與《重慶森林》、《墮落天使》遙相呼應，而且更細緻地浮現導演對日常物件高度的敏感性，以及他借物寓情的巧思與象徵手法；在年代記憶的追思上，《花樣年華》與《阿飛正傳》更是血肉關連，同樣都是借風格化的空間設置，懷想已經失落、流逝的時光。然而，不同的是，《花樣年華》的故事相對地簡單，但人物的性格和心理狀態卻更完整、複雜、深沉和具體呈現；故事講述男女主角二人同一天搬到一座樓房毗鄰而居，後來各自的配偶卻發生了婚外情，主角二人為了理解他們是怎樣開始的，也在戲中排演這種婚外的感情關係，卻慢慢地愛上對方，但礙於社會的道德規範及人言可畏，雙方竭力壓抑彼此的感

情，最終分手收場。《花樣年華》採用「對倒」式的敘事結構，通過重重複複擦肩而過的動作和場景，暗地裡映現情感的偷天換日，在杜可風的攝影與張叔平的美術指導下，影像依舊流麗，而俗艷的房間佈置、演員的過肩鏡頭，以及在爵士樂、拉丁情歌、粵曲、京劇和三十年代上海國語時代曲等拼貼而來的懷舊情緒下，令《花樣年華》的年代記憶更繁富艷麗、被壓抑的情愫更刻骨銘心。這篇論文，先從故事的結構、場景的設置與人物的角色塑造說起，分析當中「對倒」及「重像」的關係，然後集中討論導演的戀物情結，分析電影的佈景、衣物和食物，如何架起情感的象徵系統，並由此而落入闡述王家衛對六十年代香港與三十年代上海的懷舊感觀。

敘事結構與角色對應

《花樣年華》的敘事結構，取源於香港作家劉以鬯的中篇小說《對倒》，王家衛在電影寫真集的「前言」曾指出：

> 我對劉以鬯先生的認識，是從《對倒》這本小說開始的。《對倒》的書名譯自法文tête-bêche，郵票學上的專有名詞，指一正一倒的雙連郵票……對我來說，tête-bêche不僅是郵學上的名詞或寫小說的手法，它也可以是電影的語言，是光線與色彩，聲音與畫面的交錯。Tête-bêche甚至可以是時間的交錯，一本一九七二年發表的小說，一部二千年上映的電影，交錯成一個一九六〇年的故事。[1]

雖然《花樣年華》的故事沒有直接取材於劉以鬯的小說內容[2]，但王家衛卻巧妙地借用了小說的「對倒」意念，來開展他的電影故事。所謂「對倒」，作為郵票學上的專用術語，指的是一正一倒的雙連郵票，用在小說的敘事模式上，便會形成「雙線並行發展」的結構，劉以鬯認為這種「雙線格局」，可充份發揮對比的作用[3]，而用在電影的語言上，一方面是人物角色的「重像」（double）關係，備受自己配偶婚外情困擾的周慕雲與蘇麗珍，最後由「受害者」的角色變成了「當事人」[4]，但另一方面，「對倒」的結構也是指同一個場景裡，聲音、色彩、畫面、線條與人物慣性動作的交織下，感情前後的對照。

《花樣年華》的敘事結構是故事裡藏著故事，電影開始的時候，是男女主角尋找自己配偶婚外情的真相，然後發展下去，卻變成他們二人自身的婚外關係。有趣的是，周慕雲與蘇麗珍的配偶在整部電影中一直都沒有出鏡，導演只安排張耀揚與孫佳君作聲音演出，鏡頭前我們只看到這兩個角色的局部背影而已，王家衛解

釋，這樣安排的主要原因是要在單一的couple（配偶）身上看到兩種關係：「偷情事件及被壓抑的友誼」，這是他從阿根廷作家胡里奧科塔薩爾（Julio Cortázar）學來的結構，就這樣一個圓形，蛇的頭和尾相遇在一起。[5]換句話説，周和蘇二人各自擁有雙重的角色身份，既是丈夫/情夫，又是妻子/情婦，梁朝偉在一個訪問中也指出，他與張曼玉同時演繹兩個角色，從別人的丈夫/妻子，變成情夫/情婦。[6]基於這種安排，蘇和周的配偶沒有在鏡頭前現身，為的是要讓觀眾更能集中在周和蘇二人雙重身份的演繹與演變上，巧妙地塑造了一種偷窺的觀影狀態——由於周和蘇兩人的配偶不被觀看，觀眾偷窺的視點、慾望和想像便會落在主角二人的身上，而實際上，他們二人也正在演繹配偶的戲份，同時，電影中大量的隔肩鏡頭，更加深這種角色對應/對倒的關係，通過背影的移轉，偷情的角色也暗地裡替換，而且，電影發展至中段的時候，主角二人配偶的聲音與背影便再沒有出現，顯示到了這個階段，周和蘇二人已代替了配偶的位置，成為婚外情的主角，或許這就是王家衛所説的「圓形結構」，起點和終點都落在同一對couple上。

這種角色的對應關係與故事結構，與電影裡的戲中戲排演也常常互為映照、互相扣連。《花樣年華》共有四場戲中戲排演，第一場是當周和

蘇二人發現自己配偶的姦情時，在小巷中排演對方是怎樣開始的；第二場發生在餐廳裡，二人模仿對方配偶的飲食習慣，藉以探測對方的口味與性情取向；第三場是蘇在周的酒店房間內，兩度排演與自己丈夫「攤牌」時質詢的情景，卻因而失控地痛哭；最後一場是周打算到新加坡工作，二人在小巷中排演分手的場面。四場戲中排演，情感的層次與介入程度，一場比一場激烈和深刻，在模仿配偶的過程中，卻不知不覺地逐步演成自己的感情糾葛，到了最後，甚至分不清戲內戲外、情假情真，甚至可以説，周蘇二人的婚外情是在排演的臉譜下進行的，尤其是第一、二場戲中戲排演，更是周和蘇二人雙重角色身份得以發揮和演繹的空間，到了最後一場，他們二人的關係也到達了高潮，被壓抑的情緒一發不可收拾地激發，如果説第一、二場戲中戲排演是模仿他人而進行自己的故事，那麼，最後一場演的卻是自己真

正的角色，在這一個場景之後，蘇在計程車上說不想回家，雖然鏡頭前沒有交代接著發生的事情，但已為故事的結尾留下了伏筆。電影結束的時候，觀眾瞧著蘇麗珍獨自一人帶著孩子生活，在丈夫缺席的鏡頭下，這個孩子的父親到底是誰，便更顯得耐人尋味了。

先前說過，《花樣年華》的敘事結構，也見於在同一個場景下，慣性的人物動作，如何折射情感的前後對照，這種狀態，最能體現於女主角蘇麗珍穿上各式各樣花枝招展的長衫，上上落落同一條樓梯上。張曼玉也曾經指出，由於戲都是在屋內的，很少外景，如果她不換衫，觀眾便被混淆了，正因為這批戲服款式多，才讓觀眾分別了季節。[7]這種處理手法相當有趣，是利用戲服的更換，來讓觀眾經驗時間的流逝、情感的變改。王家衛在一個訪問中也強調，我們日常的生活永遠是一種慣性重複，同樣的走廊、同樣的樓梯、同樣的辦公室，甚至是同樣的背景音樂，但觀眾卻能看到主角二人在這個不變的環境中的變化，「重複」有助於呈現「變化」。[8]同樣不變的景物、同樣不變的動作，但人已經不是原來的那一種面貌與心理景況，情感也在不知不覺之間變幻和流動。事實上，《花樣年華》裡的兩段婚外情，都是由狹小而人來人往的空間造成的，主角二人的配偶之所以打得火熱，自然是「近水樓台」的結

果，即使周蘇二人，打從電影的開首，由找房子相遇、同一天搬屋，到後來蘇被困在周的房間一日一夜，空間的遇合實在擔當了重要的催化作用，尤其是那一道長長窄窄、燈光昏黃的樓梯，不但是周蘇二人常常相遇、擦身而過的地方，而且也是二人婚外情角色對倒的象徵場所：一上一落的迎頭相遇，恍如一正一倒的雙連郵票[9]，擦身而過的動作，也是感情的雙線格局。或許，這就是王家衛所言，「對倒」在電影的語言上，是光線與色彩、聲音與畫面的交錯。張曼玉艷麗的長衫，一方面反映六十年代香港與三十年代上海俗艷的風華，一方面又在花式不斷的替換中，讓情感暗渡陳倉，而不留表面痕跡。

於是，故事不得不由張曼玉的長衫再說起……

衣物、食物與戀物情結

《花樣年華》的視覺影像充滿華麗、古典和令人目不暇給的頹廢美，其中一個緣由來自女主角蘇麗珍搖曳生姿的長衫。這些長衫，乃由位於香港銅鑼灣朗光時裝店的裁縫師梁朗光，根據三十年代舊上海的款式設計而成的，梁氏更指出舊式旗袍跟現代的不同，領比較高，叫做透明領，內藏一塊透明的薄膠片，目的是令領位挺起來，而衫身方面，也比現在的來得貼，

凸顯女性的線條美；梁氏總共替《花樣年華》縫製了二十多套長衫，其中一些更是美術指導張叔平從外地購回來的舊花裙，由於那些布紋特別，梁氏便依據張叔平的指示，把花裙改縫為旗袍。[10]由此可見，《花樣年華》的故事背景雖然設在六十年代的香港，但其中有不少道具、戲服，以及內景佈置，都是屬於三十年代的上海風味，可以說，這部電影的懷舊意識是由六十年代香港與三十年代上海兩個時空交疊而成的，例如故事的人物蘇麗珍與房東孫太太（潘迪華飾）都是上海人，電影中不但常常出現上海話的對白和襯景聲音，而且孫太太的日常家居及飲食風味，也充滿舊上海的情調與形態——大紅大綠的窗簾、開在大花瓶裡肆意縱橫的劍蘭、油彩一般富有質感的花紋牆飾，以及演員鮮艷奪目的戲服，此外，上海人的熱情、好客、能言善道與家居熱鬧等等，凡此種種，合力重構了三十年代的上海風情。再者，能操一口流利上海話的潘迪華，曾活躍於那個逝去的年代，演員本身已是一個充滿戀舊意識的符碼[11]，她飾演的女房東落落大方、運轉自如，舉手投足之間流露的是華洋集於一身的貴族氣息，為電影平添了一份帶有異國情調的懷舊味道。

張曼玉的舊式長衫，在散發濃烈的懷舊氣息之餘，同時亦是她的身體語言，以及導演的戀物情結所在。張曼玉曾經指出，她是用「身體」去感受《花樣年華》女主角的內心世界的，由於她穿著旗袍，身體的活動受到影響和限制，連帶說話的聲線、手指的活動、坐立的姿勢等，都跟平常不同，而且由於衣服緊得令她動彈不得，更促使她進一步感受女主角為何會收起自己而不敢表達感情。[12]張曼玉的演繹十分有趣，指出了衣服、身體與人物角色的多重關係，《花樣年華》的蘇麗珍（還有周慕雲），是活於自我壓抑沉重的年代，而張曼玉所穿的貼身長衫，像一把道德尺度，穿在人物的身上，沒有絲毫的寬鬆，亦絕對不能容許些微的放縱或出軌，因此，銀幕下觀眾見到的蘇麗珍，總是言行謹慎、步履平穩、動作循規蹈矩、意態戰戰兢兢的（幾場戲中戲除外，因為那是在排演的面譜下進行的挑逗與發放），而張曼玉的演出便是借用了戲服給她的限制，演成獨有的身體語言，以壓抑的肢體動作表達壓抑的內心枷鎖，此外，電影中也有不少主角的手部、腳部，甚至腰身和背部的特寫鏡頭，身體局部的不安或輕微顫動，每每都指涉了主角人物內心承受的壓力、衝擊與浮動，張曼玉演來層層遞進，含蓄蘊藉，而且千迴百轉，餘味無窮。

打從《重慶森林》開始，王家衛便擅於「託物寓志」的象徵手法，同樣，《花樣年華》裡的衣物和食物，不但是日常生活的物品和建構年代

記憶的道具，同時也是投射感情的中介者，甚至可以說，故事中的兩段婚外情，都是由物件的揭發開始的，例如周慕雲發現自己的妻子擁有一個與蘇麗珍一樣的手袋，而蘇也發現自己的丈夫戴有一條與周一樣的領帶，因而指認了雙方配偶的姦情；同樣，周蘇二人的感情也寄寓在那一雙艷紅的拖鞋，蘇把它遺落於周的房間，周暗地裡把它收藏，後來周輾轉到了新加坡，蘇又偷偷潛入他的房間，帶走這雙拖鞋，致使周回家後發狂似地四處尋找——「拖鞋」的遺留、收藏、盜走與尋找，象徵了這段婚外情幾個起伏的階段。此外，戲中的芝麻糊、西餐、湯麵和點心，甚至是印有唇印的香菸，無不都負載了感情秘密的交流與分享。食物和衣物在《花樣年華》裡，是導演借用日常生活的細節，具體呈現感情的實質，因為故事講的是一段不為也不可能為人所知的婚外情，借用王家衛的說法，是戲中人在特定的處境中如何保守及分享秘密[13]，從這個角度看，食物的交流暗示了情感的溝通與演變，打從開始的時候，周蘇二人在餐廳裡模仿對方配偶的飲食習慣，到蘇為病中的周煮來一鍋芝麻糊，到二人後來共處一室同分一壺湯麵，及至最後蘇在新加坡周的房間留下唇印的煙蒂，都在在透過影像、食物與人物活動其間的表現和反應，映照這段婚外情的起承轉合。

六十年代是一個隱晦的時代，說話和情感都不輕易表達或外露，於是，衣物和食物便成為戲中主角傳遞愛情訊息的符號，透過食物的分享而交流感情，通過收藏對方的衣物而保存秘密。

結語：追憶逝水年華

《花樣年華》結束的時候，是一九六六年柬埔寨吳哥窟的一座寺廟，周慕雲向一根柱子上的洞傾訴自己的秘密，然後打出字幕：

那些消逝了的歲月，彷彿隔著一塊積滿灰塵的玻璃，看得到，抓不著。他一直在懷念著過去的一切，如果他能衝破那塊積著灰塵的玻璃，他會返回早已消逝的歲月。

無疑，《花樣年華》是一個關於婚外情的故事，但同時也是一個對失落的年代記憶的追思。王家衛曾經說過，電影選擇在一九六六年結束，是因為這個年份是香港歷史的轉捩點，代表了一些東西的終結和另一些東西的開始，而他之所以把電影結束的場景帶到當時的法國總統戴高樂（Charles de Gaulle）以殖民者的身份訪問柬埔寨，是為了隱喻香港的殖民歷史。[14]事實上，一九六六年是香港歷史的重要時刻，其間因受中國大陸文化大革命的撞擊，而發生了不少反殖民的示威和暴動，至一九六七年更推

王家衛的映畫世界

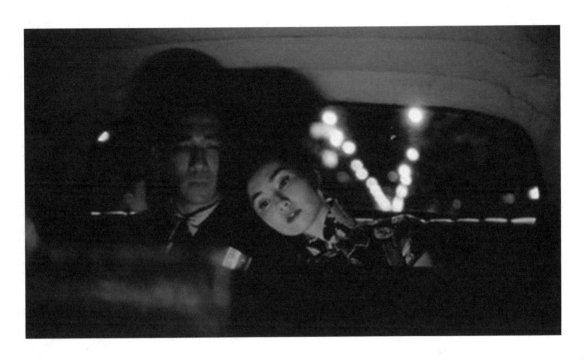

向高潮。在這暴亂的時勢下，迫令當時許多知識份子、社會運動者和作家思考香港的種種問題，電影《花樣年華》的故事恰巧在這個時候結束，導演反思香港殖民歲月的歷史思維便不言而喻了；此外，故事中的周慕雲，選擇把個人情感的秘密埋在樹洞中，等待歲月的埋葬，亦隱喻了一個時代，以及那個時代特有的感情模式的消逝，同時也預示了另一個未知的年代的開始，這猶如蘇麗珍獨自帶著父親不知是誰的孩子，返回原來的地方，重新開始生活一樣。「六七暴動」之後，港英政府實施了一系列的政治及社會改革，試圖紓緩民眾的反殖民情緒，加上經濟持續平穩地增長，香港在踏入七十年代以後，便開始朝向「大都會」的模式發展，舊有的價值更進一步分崩離析了。從這個脈絡看，《花樣年華》追思的，不獨是一段流逝的感情，也是一個年代失落的記憶和光影。

王家衛是上海人，而且生於五十年代，六十年代是他的成長階段，因此，他的一些電影往往充滿對這個時段的迷思。《花樣年華》與《阿飛正傳》無論是年代記憶的風格化處理，還是人

際關係與家居空間的緬懷，都是互為映照的，
而梁朝偉更承接《阿飛正傳》最後的一個鏡
頭，搖身一變而為知識份子身份的周慕雲；至
於張曼玉，沿用了《阿飛正傳》裡面的名字，
卻演繹了步入中年的蘇麗珍形貌。從一九九
〇到二〇〇〇年，如果說《阿飛正傳》飛揚跋
扈的，是王家衛年輕時狂飆的反叛與激情，那
麼，《花樣年華》再現的，卻是步入中年以後
的內斂、自制與深沉──相處而不能相愛，相愛
而無法共處，《花樣年華》有的是愛情來去皆
身不由己的悵惘與哀戚，以及如花美眷的逝水
年華……

【註】

[1] 王家衛:〈「對倒」寫真集前言〉,載劉以鬯:《對倒》,香港:獲益出版,2000,頁335。

[2] 劉以鬯的《對倒》寫於一九七二年,主要是借雙線平行敍述的方式,通過一個老者與一個少女意識的流動、記憶與幻想的交錯,對比三十年代上海與七十年代香港的浮華世態。王家衛的《花樣年華》,除了有三處字幕引自《對倒》外,整個故事與原著小說並無任何改編關係;相反的,電影的故事骨幹有說是來自日本小松左京的極短篇小說〈殉情〉,有關這個分析,可參考吳智:〈電影從來需要有故事〉,《電影雙周刊》,573期,2000年3月,頁8。

[3] 劉以鬯:〈序〉,同 [1],頁21。

[4] 潘國靈:〈《花樣年華》與《對倒》〉,《信報》,2000年10月8日,版22。

[5] 粟米編著:《花樣年華與王家衛》,北京:中國文學出版社,2001,頁47。

[6] 同[5],頁53。

[7] 同[5],頁49。

[8] Tony Rayns, "In the Mood for Edinburgh", *Sight and Sound*, 10:8, 2000, p.17.

[9] 一九八七年香港電台電視部曾把劉以鬯的〈對倒〉改編為「小說家族」的其中一個單元,由張少馨執導。電視版本的〈對倒〉把原來的七十年代背景改在八十年代,卻仍舊借用一個中年男人與一個妙齡少女平行交叉的故事作為敍事結構,故事開始的時候,是中年男人與少女在狹窄的舊樓梯上「一上一落」的迎頭相遇,然後畫面上以「一正一倒」的字形打出「對倒」的字幕。這個開場的鏡頭給我的印象十分深刻,亦因而聯想《花樣年華》中男女主角在樓梯上的對倒畫面。

[10] 同[5],頁36-37。

[11] 潘迪華是上海人,也是活躍於二十年代至四十年代上海的歌手,擅長演唱歐西流行曲及洋化了的國語時代曲,一九四九年逃難至香港。她的上海風情往往被稱為帶有上海貴族式的優越感。詳見〈上海貴族潘迪華〉,《忽然一周》,275期,2000年11月4日,頁90。她擅長飾演潑辣精明而又長袖善舞的角色,而她的「上海特質」,也成為不少著名導演把她羅致戲中的原因,例如王家衛《阿飛正傳》中的養母形象,侯孝賢《海上花》那個機關算盡的老鴇,她都演來收放自如。

[12] 同[5],頁48-49。

[13] 同[5],頁47。

[14] 同[8],頁16。

《花樣年華》

越劇鈎沉

——王家衛的夢囈

邁克

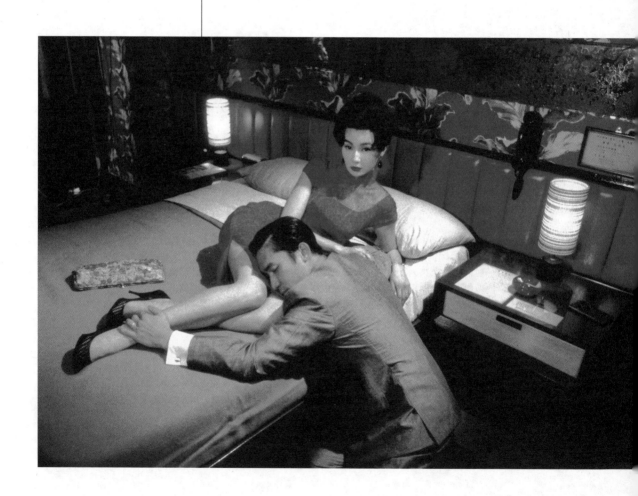

王家衛作夢的時候聽到越劇嗎？

可能，可能不。但是尖起耳朵偷聽他作夢的人，顯然不只一次受到這上海古老市音的騷擾。嫋嫋的，斷斷續續的，從夜的底層傳來，像路過的一個醉漢的呢喃，或者沿門叫賣的小販不帶奢望的吆喝。或者，更遙遠年代的更鼓，篤篤篤由街頭敲向巷尾，替沉沉的夢打著安穩的節拍。

有一齣尹桂芳的戲叫《浪蕩子》，我聽過她徒弟趙志剛唱，活脫脫是《阿飛正傳》的前身——連名字也是同一面鏡子兩個時代的對照。黃浦江的輪船氣笛聲，催促方剛的血氣起革命，要追上大都會的步伐，最便捷的途徑莫如加入它的壞。《浪蕩子》帶的是文明戲的習氣，主人翁的失足幅度再大也是循規蹈矩的，吃喝嫖賭逐樣來，不但次序有條不紊，壞也壞得方方正正。六十年代的維多利亞港自然不屑這種輪流泊碼頭式的墮落，歷史悠久的殖民地始終有它自己一套，華洋雜處到一個程度，兼收祖傳與舶來的精華。去蕪存菁的結果，是並蓄兩方面的劣根，壞起來不按理出牌。尤其因為《阿飛正傳》隔了四分一世紀重塑前輩的反叛，免不了抹上浪漫色彩，聰明的旭仔首先就不肯以婚姻束縛生活——當然也因為那是性觀念相對開放的社會，男男女女床上床下的行動都較為自由，毋須為了應酬活躍的賀爾蒙而自動套上成家立室的金剛箍。

《浪蕩子》膾炙人口的主題曲〈嘆鐘點〉，是男主角懊悔後的剖白，隨著長短針在鐘面的運轉，一字一淚清算自己的罪行：「耳聽得一點鐘，鐘聲勾起我浪子夢……鐘聲悠悠已二下，教我如何不想她……」

與其說漫漫的懺悔錄稱出一個青年的重，倒不如說它把犯罪感遷移進唱詞裡，逐步減輕了他道德上的隨身行李。在王家衛的電影裡時計被形象化了，不但掛在牆上附在腕上，以大特寫提醒觀眾它的不可忽視，並且昂然成為主題，貫徹了一個浪子的情和慾。誘惑外表純良的蘇麗珍時，那是向她溫情弱點進攻的手段：「我們是一分鐘的朋友，這是追不回的事實，因為已經過去。」善變的咪咪/露露/梁鳳瑛在他房間的第一夜，那是不聽他指揮的心跳，滴滴答答嘲笑他在命運之神跟前的無助。多麼諷刺，多麼無奈：時計鄭重為蘇的出場開道，但到底沒有成全她作為女結婚員的願望；反而當初只獲得背景陪襯的梁，於醋雨酸風中找到真命天子式的默認。

《阿飛正傳》終極的母題是如假包換的「母」題，蘇和梁加起來，總和等於旭仔生命中最重

要的女人：他的母親。菲律賓尋母的重頭戲，很容易使人想起越劇《玉蜻蜓》的《庵堂認母》。於陌生的環境追討個人歷史，是不少王家衛電影人物踏破鐵鞋後無可逃避的宿命，《春光乍洩》阿根廷最南端的燈塔，《花樣年華》柬埔寨的吳哥窟遺蹟，全是軟弱的男人面對真實的庵堂。而搭建在《阿飛正傳》的原型，無可否認供奉著最聖潔的菩薩。《玉蜻蜓》說的是一個淒涼的故事，王志貞含辛茹苦隱姓埋名十六年，親生兒子高中後找上佛門清淨地，她連相認的勇氣也沒有。旭仔的生母同樣不肯認他，甚至面也不見，失望離去的兒子或者只好把她套進王志貞的鞋裡，幻想她多姿多采的從前，她為他吃過的苦頭，從而得到報復的滿足。

《花樣年華》雜沓的背景音樂包括越劇《情探》選段，似乎是王家衛有意張揚的衣櫃骷髏骨。愛「情」的試「探」是這部電影重複的情節，頑皮地向有同名之誼的越劇單單眼，借一個就手的戲碼開開私人玩笑，可以說是向來喜歡與過敏的影評人捉迷藏的王最不動聲色的一招。《情探》裡風塵女子敫桂英死心不息化鬼還陽，向負心郎查根問柢，和《花樣年華》兩對怨偶重疊婚外情的劇情南轅北轍，乍看借花獻佛只不過順手牽羊，一個無傷大雅的皮毛遊戲。然而自覺的字面挪用雖淺，往深一層看《花樣年華》倒真是蘊藏著最豐厚越劇元素的王家衛影片。

兩性唇槍舌劍的拉鋸戰，當然古今中外皆見烽煙，周慕雲和蘇麗珍這一對，遙遙對應的卻偏偏是《盤妻》和《盤夫》，越劇領域裡最樂此不疲的貓捉老鼠閨房悲喜劇。不論是前者梁玉書和謝雲霞的耍花槍，還是後者嚴蘭貞和曾榮的鬥嘴鬥智，都有種與觀眾串通同謀的喜氣洋洋，其中一個人物被蒙在鼓裡，另一個則和看熱鬧的群眾站在同一陣線，高潮著落在真相揭曉的一刻。兩段婚姻的苦惱純粹源於雙方身份的不協調，《盤妻》女主角發覺自己嫁的是殺父仇人的兒子，《盤夫》戰戰兢兢的新郎不敢親近新娘，因為她是惡貫滿盈的奸臣之後，於是疑心生的暗鬼唆擺了理智，飽受冷落的一個對自己的信心翻天覆地動搖。《花樣年華》有趣的是主角並非夫妻，而是偷情男女的配偶，尷尬的四角關係令他們走在一起，道德包袱的重量把他們鍛煉成金剛不壞之身。推推搪搪不肯接納愛神的好意不是因為世仇，而是因為比世仇更鞏固的傳統。

周和蘇（或者我們應該稱她為陳太太，除了避免與《阿飛正傳》發生混淆，主要是那更接近她的自我身份認同）約會，只能允許談話圍繞著自己不忠的另一半。吃飯點的是配偶心愛的菜──我實在沒有辦法禁止《哭牌》在耳邊響起。那是另一齣尹桂芳名劇《何文秀》的戲肉，慘遭奸人所害的男主角失蹤三載，他妻子

以為他已經逝世，哭哭啼啼在虛設的靈位前替他做忌。躲在牆外偷看的何文秀只見靈前擺著六道菜，都是往日自己最喜歡吃的：「第一碗白鯗紅炖天堂肉，第二碗油煎魚兒撲鼻香，第三碗香蕈蘑菇炖豆腐，第四碗白菜香乾炒千張，第五碗醬燒胡桃濃又濃，第六碗醬油花椒醉花生。白飯一碗酒一杯，桌上筷子有一雙。看來果然為我做三周年，感謝娘子情義長。」食物名正言順成為愛情的證明，如果他曾經對獨守

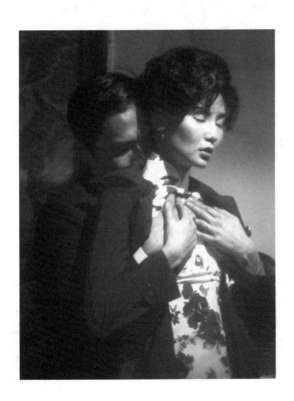

空房的老婆懷疑，這一刻雲開月明了——胃既是通向心的捷徑，在必要時候有義務充當心的證人。

《花樣年華》最令人忍俊不禁的一場戲也瀰佈越劇的氣味。周慕雲家內無人，邀請鄰居蘇麗珍到房間相會。沒想到赴宴的二房東突然回來了，還帶來牌友，鬧哄哄在客廳展開竹戰，劈劈啪啪打通宵。心虛的周和蘇進退兩難動彈不得，無計殺出四方城，只好將就著在房裡過了一夜。孤男寡女意外被困斗室的喜劇，《王老虎搶親》早演過了。惡霸王老虎元宵觀燈，看見一個美貌婦女獨自夜遊，不由分說把她搶回府去，興高采烈準備即晚成婚。善辭令的女子討價還價，最終說服急色的王，答應延期至翌日才洞房花燭。為了防止她逃跑，王把她送進妹妹的繡閣。他不知道，絕色美人原來是才子周文賓扮的，不但一親芳澤的美夢完全落空，還賠了夫人又折兵，糊裡糊塗成就了妹妹的姻緣。

耳熟能詳的夢囈，或者不存在於王家衛白日的意識裡。沉澱在記憶最深處的，於夜色掩護下冉冉浮上來，作夢的人要是自己聽見，大概也會吃一驚：真有這麼一串音符，默默像一串珍珠，裝飾著神秘的過去麼？

《2046》

愛情和重複的永劫輪迴

張鳳麟

《2046》裡人物關係、名字和數目的重複性及其替代，是很多人將之與《阿飛正傳》、《花樣年華》統稱為三部曲的主因，其中對「周慕雲/蘇麗珍」歷時性的重複/重像，更構成了無法癒合的傷痕回憶和回歸的綜合篇。正如尼采在《權力意志》一書所提出的哲學概念「永劫回歸」一樣，王家衛電影中的回憶和遺忘，在時間輪迴中不斷顯現為同一事件的一體兩面，無法走出循環的圓圈。《2046》的主題仍然是對愛情及記憶的沉溺，從人物與結構對前兩部作品的種種迴響，此作可算是三部曲裡最複雜的一部。

在人物關係上，電影出現了很多「替代/重像」（double）的感情關係。不知名的日本人（木村拓哉飾）及未來小說《2047》中的Tak是周慕雲的替代/重像，新加坡蘇麗珍（鞏俐飾）是《花樣年華》中香港蘇麗珍的替代/重像，舞小姐白玲（章子怡飾）是《阿飛正傳》中Mimi的替代/重像，酒店主人大女兒王靖雯及《2047》小說中的wjw1967女機械人是《重慶森林》加《花樣年華》女主角混合的替代/重像，Lulu及《2047》小說中的女機械人是《阿飛正傳》中的Mimi的替代/重像，甚至連浪蕩鼓手及《2047》小說中愛上機械人的乘客也不過是《阿飛正傳》旭仔的替代/重像。種種替代/重像關係的重疊、對照和變奏，都源自一句愛情

的遺憾：「你跟我走嗎？」

愛情時間的永劫輪迴

在王家衛的電影中，時間序列並不是直線式的（過去→現在→將來），而是不斷的輪迴複疊。《2046》中的周慕雲在新加坡跟黑蜘蛛曾有一段曖昧的關係，一九六六年回港後跟交際花白玲和東方酒店老闆大女兒王靖雯也發生過短暫情緣。然而各種情緣的背後，其實隱藏著一個永遠的感情負傷者。他縱情於聲色犬馬中，這種近乎自我放逐的浪子心態，正好回應了《阿飛正傳》、《重慶森林》、《東邪西毒》、《春光乍洩》、《花樣年華》電影中主角愛情受傷的一種自毀報復。

《2046》的片名，本身正好是多重記憶符碼中最重要的數目字。在影片裡，它是在未來小說中眾人朝思夢想要到達的地方：尋找記憶的歸所。「2046」當然也是一九九七年後五十年不變的保證象徵，亦可以回歸到《花樣年華》中周慕雲和蘇麗珍在酒店歡度快樂時光的符碼。但「2046」不只是一間酒店的物理空間，在這個充滿味道和顏色的狹窄房間中，更標誌著周慕雲揮之不去的愛情記憶系統。在周慕雲的轉化過程中，「2046」變成了一個尋找失落記憶的想像場所。「2046」的複雜意義變成了記

憶、愛情和主體性的確立點。在作品裡，種種替代/重像關係和記憶糾纏不清，卻又是周慕雲或者Tak想拼命走出的漩渦。

愛情角色的迴轉投射

電影出現很多王家衛式愛和被愛關係的執著。Lulu在新加坡登台時認識周慕雲，其實是承接《阿飛正傳》Mimi到南洋尋找旭仔的故事。張震這個鼓手的浪子形態，正好是Lulu要找的「沒有腳的鳥」的愛情代替。然而，Lulu在周慕雲的未來小說《2047》中，她反過來變成了情場聖手。她刻意在與男人交歡時，使偷窺的張震妒忌，使他落淚。現在和未來中愛和被愛的關係，在小說和現實中剛好對反。

木村拓哉飾演的日本商人和王靖雯（王菲飾）的一段苦戀，在《2047》小說中變成列車中Tak和遲鈍女機械人的戀情。Tak不斷對女機械人說：「跟我一起走？」。這句說話正好再現了電影中的對白，亦是《花樣年華》中周慕雲離開香港時的最後一句獨白。於是這句問號變成是過去、現在、未來的母題。它變成是一種愛情遺憾的重複問句。三對現實和想像的愛情主角都得不到好結果。唯獨在一九六八年十二月二十四晚周鼓勵王打電話到日本；幸福終於達成。周和蘇在電話錯失對話的機會，終於由王

靖雯的角色彌補。然而在未來小說中，她仍然是錯失情緣的遺憾者。

> **我的電影是一個男人被他所愛的女人拒絕的故事，因此他拒絕了另一個女人的愛，失去了重新開始的機會。**
>
> ——王家衛

章子怡飾演的白玲最可憐，正如Mimi愛上旭仔一樣，她愛上周慕雲，但周只希望在她身上尋找失去的愛情記憶。她與他相好總是在「2046」——一個可以懷念的空間。幾次在計程車中，頭的倚傍和手的接觸，其實只不過是《花樣年華》中似曾相識的重現。周慕雲無法投入這段愛情關係中，因為愛情的代替無法等同真愛。故周和白離別時的最後一句話是：「原來有些東西是我永遠不借的。」

周和白的關係，是借身體的關係來換取感情的慰藉，但白不肯接受被拒絕的事實。這種拒絕和被拒絕的母題，不斷在王家衛的電影裡重複：《阿飛正傳》、《東邪西毒》、《墮落天使》、《春光乍洩》、《花樣年華》。白和周的愛/被愛，賣/買，被拒絕/拒絕，其實是同一母題的變奏，亦是愛情永遠輪迴其中一個現身。正如王家衛所說：「去愛與被愛的意義，我想《2046》就是關於這樣的一個故事。」

王家衛的映畫世界

《2046》的故事和人物其實是集了王家衛電影的大成。是一個對愛情和記憶自我沉溺的故事。電影中的新加坡黑蜘蛛、白玲和王靖雯，其實都是蘇麗珍的替代者。然而，他的小說偏偏叫《2047》，正如周慕雲從2047房間的視點偷窺2046的人物而得到滿足一樣。王家衛將觀眾引進2046的時光隧道中，讓觀眾感應過去←現在←未來的迴轉式時空。導演變成2046列車的司機，用偷窺的眼睛/影像將愛情和記憶慾望一幕幕剪映呈示。

每一個人都在某些方向很遲緩，錯過很多東西，而且人會做著習慣的動作，如果用攝影機錄下來你一小時之後與一千小時之後，或許仍保持著同樣姿態，習慣地錯過很多東西。

——王家衛

王家衛在《2046》的故事中，正是要發揮圓圈式的時間迴返和愛情錯過的關聯。時間的流逝沒有改變甚麼，人們重複種種錯過。主角可能是昨日的旭仔、今日的周慕雲、或者未來的Tak。「2046」不單是數目字，或是一個房號，它代表時間永恆迴返一種在記憶中尋找意義的愛情深淵。

王家衛這部集大成的電影，相信是他對濃得化不開的六十年代情懷的總結篇。跟王家衛其他作品的風格一樣，音樂和美術是故事結構的主角，而不是配角。《2046》出現的艷麗旗袍和未來世界的太空服裝，正代表導演的戀物情意結。花枝招展的高領旗袍，包裹著一個個情/慾的載體，《2047》列車上的女機械人，雖然被未來主義的金屬物料包裹著，仍然散發出冷艷的魅力。

六十年代東方酒店的舊房間，依然是密不透風，連天台的空間也被龐大的霓虹燈箱佔了大部份。虛構世界的2046列車上，機械人只能穿梭於層層疏隔的車廂之間。過去、現在、未來的各式真實和替代的人物，都生活於封閉的感情空間中，無一倖免。

電影開始時出現一個狀似深淵的圓形物體，象徵著可以埋藏秘密的洞，結尾亦同樣出現。作品的故事結構，從頭到尾，只不過是一個循環輪迴，訴說著同一卻不同景況的故事。王家衛對同一題材——愛情頹廢的不斷重複，使人再度沉溺，然而卻正是這一點，使他的電影再一次具有謎樣的誘惑。

《2046》

《2046》康城版與公映版

李焯桃

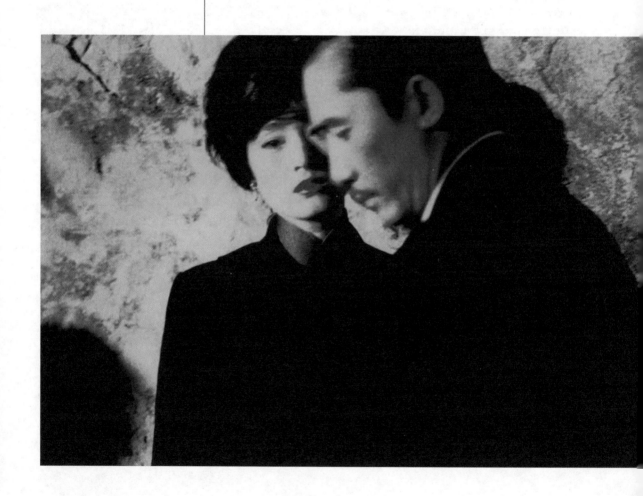

一

《2046》在康城作世界首映前夕，已鬧出滿城風雨。因拷貝遲到而取消了兩場日間放映，連累其他電影的放映時間也要作出相應調動，可能是康城有史以來所僅見。影片結果大熱倒灶，頒獎禮上空手而回，未嘗不可視作變相的懲罰，王家衛這回無疑是去得太盡了。

不過，説到底還是《2046》這影片本身，不像《花樣年華》般簡單易明，容易討好。評審團主席塔倫天奴喜歡《重慶森林》人所共知，但不見得他同樣欣賞王家衛同年的《東邪西毒》。而《2046》的幅度和野心，正是近《東邪》那種繁複的多線敍事，而遠《重慶》那輕盈的小品體裁。《2046》明星如雲，攝製經年，比《東邪》猶有過之；而同期拍攝的《花樣年華》率先推出，也一如《重慶森林》般叫好叫座。

不但市場比較接受簡明輕巧的王家衛，從藝術角度衡量，他的小品也比大作（《阿飛正傳》也許是唯一的例外）有更勻稱的結構和肌理。但從一個影迷的角度，又有甚麼比看見王家衛「故態復萌」、再度自我沉溺又氣吞牛斗的大手筆創作更令人興奮？更何況，《2046》不單是《花樣年華》的延續，更上接《阿飛正傳》，又處處有《重慶森林》及《春光乍洩》等的迴響，可

説是王家衛至今為止，集大成總結意味最強的一部力作。

影片由木村拓哉的日語獨白（問王菲肯不肯跟他走）揭開序幕（到後來才知道他不過是梁朝偉寫的科幻小説《2047》中的主角，也是梁的「他我」），正本戲是梁朝偉借旁白出場，時維一九六六年，他準備從新加坡返回香港，問鞏俐肯不肯跟他走。獨自回港後，於聖誕前夕重遇劉嘉玲（她叫Lulu或Mimi，一九六四年在新加坡登台時教過他跳Cha-Cha，還説他像她的前度男友），她住在東方酒店2046號房間。劉搬走（其實是被她的菲籍男友張震殺死）後，梁搬進隔鄰2047號房，逐漸知道酒店主人（王琛飾）反對大女兒（王菲飾）與日本戀人交往，二人天各一方的故事。他遂把東方酒店出沒的一干人等寫進《2047》這小説之中，王菲變成了開往2046的列車上的機械人服務員。

影片過了約三十分鐘，鞏俐、劉嘉玲和王菲輪流出場後，真正女主角章子怡才出現。她飾演的風塵女子搬進2046號房間，與梁朝偉展開一段由調情漸變微妙的關係。一九六七年聖誕前夕，章因其已婚戀人失信而去不成新加坡，得梁安慰痛飲而感情大躍進。不久二人發生關係，女的愈發認真，男的卻極力迴避作進一步的承諾，女終憤而決裂，繼而搬走。這一章長

達全片三分一的篇幅，活脫脫是《花樣年華》的激情版變奏。章子怡可謂脫胎換骨，從身段步姿、聲線控制以至眼波流轉，從床上戲到感情複雜的內心戲，皆鋒芒畢露絲絲入扣。

王菲出院後搬回2046號房間，卻與梁朝偉發展出一段妙趣橫生的友情關係。梁代她收日本男友的來信（以避過王父的攔截），王則成了他寫武俠小說的拍檔助手，甚至在他病倒時代筆。一九六八年聖誕前夕，梁安排她與男友通長途電話後，她終下定決心飛往日本。這一章交代了梁答應王把其日本男友寫進小說《2047》，故有特多開往2046列車的科幻片段，張叔平那鋪天蓋地的紅色的運用，明顯是在挑戰自己。

終於來到交代片首梁朝偉與鞏俐一段情的時候。她原來是職業賭徒，也叫蘇麗珍，在梁潦倒時幫了他不少忙。一九六九年聖誕前夕，梁回到新加坡賭場找她時，已遍尋不獲。因張曼玉中途退出《2046》的拍攝，才找來鞏俐接上，難怪這部份要比章子怡和王菲那兩章弱得多。

長長的尾聲是章子怡再出現找梁朝偉作擔保人，因她要去新加坡以了心願。女凝重時男故作輕鬆，又再次借金錢側寫二人既關情又要瀟灑，最後是男決絕離開，不顧女的癡情一片。

旁白響起：「每個去2046的人都想找回失落的回憶，因為那兒一切不變。沒有人知道這是真是假，因為去過那兒的人都沒有回來，除了我，因為我需要改變。」

和《東邪西毒》一樣，《2046》十分依賴主角的旁白來串連眾多的敘事板塊；而間場字幕（十分文藝）的運用，又比《花樣年華》更多。加上畫面經常目不暇給，《2046》絕對是一頓不容易消化的豐盛大餐。儘管成績瑕瑜互見，王家衛那永不厭足的野心，仍是值得我們欣賞的。

2004年5月22日

二

《2046》九月的香港公映版，一如所料比五月的康城競賽版有不少改動，但基本的敘事結構卻沒有改變。最大的例外是影片最後二十分鐘，康城版中王菲一節之後立即接上鞏俐，從初識梁朝偉到一九六九年聖誕伊人芳蹤杳杳，兼交代導致鞏俐片首唇膏糊成一片的半分鐘激吻；然後才是章子怡找梁朝偉做擔保人那長長的尾聲。公映版則先接「十八個月後」章子怡出現，提到「去年聖誕」來過卻找不到他，才順勢滑入鞏俐那一節，後再接回章子怡與梁朝偉的訣別，節奏無疑流暢得多。康城版那種

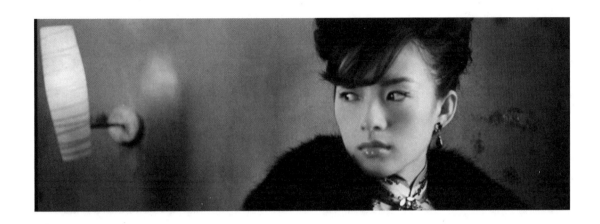

未完成的草草收場感，顯然是後期製作時間不足的後遺症。公映版明顯減少了那些《花樣年華》式的間場字幕（主要集中在上半部，尤其是梁朝偉對章子怡的觀察，如「他開始意識到事情的可怕，他不能給她任何鼓勵」等等），又加強了解畫式旁白的份量，應該都是力求令更多觀眾看懂的普及策略使然。木村拓哉的戲份大幅加長（康城版中出現不過七分鐘），相信也是日本市場的考慮大於一切。原本沒有他於六十年代現實中現身的鏡頭（他只出現於科幻小說《2047》的虛構世界中），便有趣地呼應了《花樣年華》發揮得淋漓盡致的虛實辯證手法。如今為求觀眾對木村與王菲的現實戀人關係一清二楚，請來木村補戲也在所不計了，更何況此舉甚能取得一眾木村迷歡心呢！

木村加戲，除了2046列車科幻部份加長外，同時意味著王菲的戲份及她那一節的重要性大大加強。康城版中王菲飛日本會男友後便沒有下文，只再出現在梁朝偉筆下的2046列車內，這女機械人在十、一百、一千小時後仍對木村這浪人「跟我一起走」的邀請毫無反應。公映版卻加了一條收到她日本結婚請帖的尾巴，她父親王琛的和解反應固然是公式的濫調，但這個幸福結局卻未嘗不可視為《重慶森林》中的她終於修成正果，一如《東邪西毒》中的張學友（洪七），他們都是「心有所屬」又付諸行動的「簡單的人」。

與鞏俐和章子怡不同，王菲從來沒有引起梁朝偉把她當成情人張曼玉替身的衝動。她勾起他（和觀眾）對張的回憶的，是那段二人合寫武

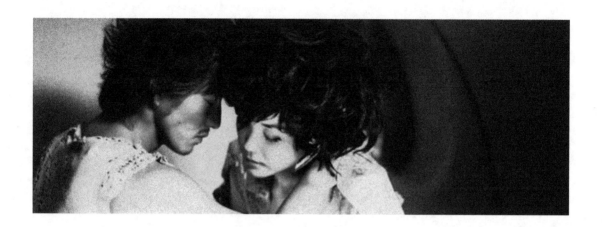

俠小説的美好時光，就像《春光乍洩》中張震為失戀的梁朝偉帶來陽光與希望一樣。她是不屬於王家衛悲慘感情世界的人物（因此也沒有流淚），反而可以引入另一番對感情、對創作的反省——看著她，梁朝偉明白了愛情的時間性（遲一點或早一點遇上，結果可以完全不一樣）；答應她寫《2047》，才醒悟筆下的木村其實是寫自己（浪人／女機械人這一對是梁朝偉／張曼玉的投射）。

《2046》公映版還加添了王菲要求梁朝偉改寫《2047》傷感結局的一筆，方有他攤開稿紙，大特寫下的筆尖在十、一百、一千小時後都無法落下開始書寫的鏡頭。這神來之筆在呼應女機械人無淚滴下之餘，既突出了創作改弦易轍之難，也寫出創作人難免耽擱的苦況——王家

衛以超時完成作品聞名天下，借梁朝偉自況的意味呼之欲出。而《2047》的結局無法改寫，可解作梁朝偉與張曼玉的一段情緣已成歷史，鑄造《花樣年華》的傳奇後，坐2046列車也回不去了。公映版如此強調這一點，是否與王家衛在康城版之後，身受太多外來的改動壓力（市場的、程序的）有關，便無從稽考了。

加之外當然是減，康城版與公映版的片長其實差不多，王菲和木村的戲份增加的同時，是刪短了章子怡那一節的篇幅，但主要是省掉一些二人情場攻防戰的細節，於大局無損。最影響深遠的一個改動，竟反諷地出現在《2046》的結局！康城版的梁朝偉旁白是：「每個去2046的人都有一個共同的目的，就是為了尋找一些失落的記憶，因為在2046沒有任何事情會改

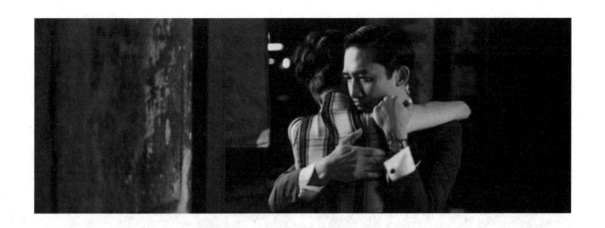

變，沒有人知道這是否真的，因為曾經去過那裡的人……都沒有回來，除了我，因為我需要改變。」公映版竟然把擲地有聲的後半段完全略去，變成純粹片首木村/浪人日語旁白的粵語版！

原來梁朝偉最後的獨白意味深長，頗富結案陳辭的意味。王家衛是藉此闡明他的創作意向——《2046》不但是他六十年代三部曲的終結篇，更是他一個創作階段的總結；把一切前作的關連都解釋得清清楚楚之後，便可卸下包袱重新出發。公映版旁白的省略，把這開放結局的含意一筆勾銷，與片首的旁白形成一個書擋式的封閉結構，把一切進展和突破的可能性都封死了。

由此觀之，突出「無法改寫」與刪掉「需要改變」其實相輔相成，反映了王家衛從充滿信心再創新境，到閉關自守堅持自己一套之間的轉變。短短四個月間，作品/作者視野竟產生如此劇變，現實壓力的逼人呼之欲出。而創作者能賴以抗衡的最後憑藉，也不外堅持創作其自足藝術世界時的獨立自主而已。

結局的旁白被刪至軟弱無力，主題重心也自然滑落在梁朝偉拒絕章子怡的鏗鏘說辭上：「有些東西，我永遠不借給人！」劇中人說的是感情的事，但王家衛可有同時藉此明志呢？

2004年10月5日

（本文對《2046》的創作、改動與現實壓力之間的關係的論點，部份受筆者與馮若芷的討論啟發。主題重心轉移這最後一點更是她率先提出的，不敢掠美。）

《愛神：手》

慾望與被慾望的對象

潘國靈

王家衛的映畫世界

關於王家衛的《愛神：手》，台灣作家成英姝提出一個問題：「這部電影的主題是情慾，我好奇在這裡頭被慾望的究竟是鞏俐，還是張震？」她的答案：「與其說引人遐思的是對神女的綺情異色想像，不如說是投注在張震的青春肉體的不安迷惘。那麼被慾望的是張震。」（參考《印刻文學生活誌》第20期）

在愛慾之中，主體與客體本來是可以互為投射的，在慾望的時候同時被慾望；但現實生活往往並非如此，我們通常說的object of desire，都是女性的。《愛神》（Eros）的三齣短片中，我以為，愛慾之主、客體還是頗分明的。唯獨是《手》，卻來了一次性別逆轉。

不錯，被慾望的是張震。開首，回到希臘神話，愛神不止一個：Aphrodite是女的，Eros是男的（羅馬神話相對應的，分別是Venus和Cupid）。一說Eros是與Gaea（大地）、Tartarus（地獄）同出於Chaos（混沌），是最早的泰坦神。更普遍的說法是，Eros乃Aphrodite之子。某程度上，《手》中，如果小張是Eros，他也是出於作為Aphrodite的鞏俐之手的。

作為一名妓女，華小姐（鞏俐飾）的身體是被慾望的對象，通過的是性交行為，動作是擘開雙腿（那場在齷齪旅館的上床戲，除床板發出

的戛戛聲外，影像突出的便是鞏俐的足尖）。唯有對著懵懂未開的小張，才來了一次權力慾望的逆轉。華小姐替小張手淫，除了手淫帶有對未成年男子性啟蒙（initiation）的意義之外，另一個重要意義是，手更是鞏俐主動掌握東西的象徵（如通俗話「命運在我手」吧）。

這裡牽涉角色和性別逆轉。只有在小裁縫面前，慣性是服務者的華小姐才反成顧客，小張是服務者。華小姐初見小張叫他脫褲子的那場戲，正好緊接客人趙先生步出房間之後，這個安排，除了「合理化」小張的勃起（之前房內發出呻吟聲），另一方面，也正是華小姐由服務者變身顧客的交接。那聲突如其來的「脫」（在《生命中不能承受的輕》中，「脫」是一個帶有魔法的指令），可以看成華小姐反過來操縱一點甚麼的慾望。若非如此，華小姐那舉動，恐怕比小張乖乖就範更叫人驚奇（除非她真的愛玩小白臉）。

這種慾望是超乎性的。在哲學討論中，Eros本就不僅止於男女的性慾，如在佛洛伊德的精神分析中，他便將生命本能（life instinct）取名為愛洛斯（The Eros），而所謂原慾，在佛氏定義中本就是「包含在愛字裡的所有本能力量」，對象可以是愛人、理念以至物品。事實上，王家衛參考的小說《薄暮的舞女》（上海新感覺派小說家施蟄存三十年代作品），本身並無小張

這個角色，手的意象倒反覆出現，不過，舞女愛以手撫弄的是一頭叫牟莎的家貓──一個更為物化、權力高低更明顯的象徵。通篇小說書寫的，也是舞女這個角色在命運的掌控與失控之間的交替，透過一通通電話對話表露出來，其命運在不同客人之間載浮載沉，在家與舞廳之間起伏，有著正反相間的結構。來到影像，這些都被保留下來，加之以身體的肥瘦、旗袍的改動來暗示。影片安排華小姐患上肺結核，這種病除了是當時的流行病外，其想像也符合這種波動：肺結核患者，在虛弱中不時勃發生命的紅暈，一如華小姐生命本身。華小姐那隻手，不僅挑起性慾，還是生之慾，它是旺盛的，以至於電影末段金師傅說：「前兩年我以為她完了，現在一個機會又翻身了，真想不到。」

「那麼被慾望的是張震了。」然而並不僅止於此。小張這個角色也是有變化的。

這種變化，是典型成長小說（Bildungsroman）常有的變化──由男孩成長至男人的過程。小張的手最初只聽使喚（華小姐最初一連串的手的指令：「把手放下」、「把手給我」），到後來，他的手已掌握了華小姐的身體，以至他滿有把握的說：「妳的身材我知道，用手量一下就可以了。」有一場戲，小張用手探入華小姐旗袍內殼；這一幕，小張的手已超出一個裁縫的專

業的手，而成了慾望的主體，以王家衛一貫的戀物情意結展現。隨著發展，他成熟了，留了兩撇鬍子，他替華小姐交房租，向華小姐說「我養你」。小張已經不是當初的小張，他可以是慾望的主體，Aphrodite生了Eros。最後二人的纏綿戲尤其著跡，小張不再臣服於華小姐的手之下，還主動親向對方面頰，向她索吻。而在病

榻上的華小姐，一再伸出她的手，這次，她的手可能複雜多了，窮途末路最後掌控生命的慾望之外，也許這次才真正迸發對小張的性慾，只是誰也說不清楚，尤其她另一隻手不住擋開小張的嘴——到底是拒絕小張的慾望，還是好心不欲向他傳播病菌？

影片還留下另外兩個謎團。到底華小姐有沒有死？小張說送別華小姐（「她很高興，也很漂亮」），是送葬，還是送行？最後金師傅問小張：「你是否替另一個劉小姐做衣服？」沒有答案，影片定格於小張一張悵惘的臉。餘音裊裊，如果「否」，他只為華小姐執意做衫，裁縫角色只是情人角色的扮演；如果「是」，這不僅是小張將學會移情別戀（正如影片中華小姐的多番叮嚀），放棄向奪其貞操的人誓死專一（另一種性別倒置？），還代表裁縫這個角色，正式由情人轉向行業——進入成人社會中的 symbolic order。

原刊於香港電影評論學會網站，
2005年6月14日

閱讀王家衛三分鐘電影的慾望

《穿越9000公里
獻給你》

張鳳麟

《穿越9000公里獻給你》（以下簡稱《9000公里》），收集於《每個人心中的電影》（Chacun son cinéma，2007）（DVD光碟的名稱叫《給康城的情書》），片長三分鐘，是三十三位導演共同遵守的電影長度。正如《阿飛正傳》的名句，「由這一分鐘開始」的記憶時間，延長至《9000公里》的三分鐘，都延續了時間的迴轉。

《9000公里》重現了王家衛以往作品的幾個特色：情慾的關係、封閉的空間、字幕的出現、曖昧的影音、瑰麗的色彩等。影片純以影像和三十七個字敘述故事，是王家衛極度簡約濃縮的電影。全片沒有對白，沒有確定女主角是否在場，男主角也只是露出肩、局部面孔和手。王家衛逼使觀眾專注於身體兩部份：面和手。手與手的傳情達意，隱約敘述了一次隱秘的偷情片段。在戲院這個充滿回憶和慾望投射的空間裡，王家衛講述一對看電影的情侶的故事，一個有關在場/不在場的慾望想像故事。最後，猩紅帷幕徐徐落下，表示電影活動的結束。

敘事的幾種可能

這部講述「看電影」的電影，沒有一個完整的故事。雖說不完整，但又像在敘述一件在戲院裡「在場」發生的事件。不同於《阿飛正傳》

或《重慶森林》等作品，《9000公里》裡沒有角色的聲音。它亦不同於《花樣年華》和《2046》，沒有引用劉以鬯那種文學性的文字。在《9000公里》的三分鐘裡，只以斷句式出現過三十七個字——

那年，我遇見她。
不尋常的慾念攫住了我，洶湧、強烈、酸澀。
永久。
那年八月，漫長炎熱的夏日午後。

這些文字的作用是甚麼？描述角色的處境？指涉回憶還是想像？和以往王家衛電影裡的處理不一樣，《9000公里》沒有明確顯示角色的身份背景，甚至連是否有或「曾經」有一雙男女在場，也成疑問。影片裡出現的第一張字幕：「那年，我遇見她」，像是在敘述一件男女主角可能發生過的故事。觀眾可以看到的，是戲院裡一個男子的面孔。他向右望過一次，暗示座位旁邊有一位女子在場。其他情節，就只剩下兩對手的情慾互動，而男女主角的身體只呈露手、腳和肩。

王家衛刻意將文字的敘事性、抒情性和想像性含糊化，文字引導出幾個可能的故事版本：

一，男主角回憶在放映法國電影《阿爾伐城》

（*Alphaville*，1965）的電影院裡，和一位無名指戴上戒指的已婚女子偷情的愉快經歷。

二，男主角在看法國電影時，幻想和一名已婚女子發生情慾行為。

三，男女主角都曾經「在場」，曾經在電影院裡用手作情慾互動。

在第一個版本裡，「那年，我遇見她」變成了男主角（「我」）記憶的文字印證，故事半虛半實，以意識流的方式，往返於「現在／過去」的時間廊中，男主角以主觀的回憶來滿足慾望。在第二個版本裡，幻想中的「她」以手撕橙，挑逗甚至默許男方的手在她兩腿間游移，是一種幻象的劇場化呈現，「那年，我遇見她」虛構了一個慾望客體的「她」，男子以想像對方的「在場」來滿足慾望。同樣寥寥幾個字，應用在第三個版本亦可，男女主角以「那年，我遇見她」倒敘的時態重演一次。無論是回憶、想像或重演，慾望不停流轉，因而「永久」。王家衛以三分鐘的篇幅和精簡的文字，超越以前作品的種種指涉界限，增強了影像敘事和時間的曖昧性。

手：慾念的試探

跟王家衛另一部短片《愛神：手》（*Eros*）一樣，手也是《9000公里》的母題；它是情慾關係中探索行動的中介。這次，王家衛的攝影師是關本良，三分鐘裡盡是大特寫，人和物都被局部化、肢解化。主體與主體的關係，只剩下面孔、手和腿的交互關係，手與手的觸碰／磨蹭，表達了主體的慾望。王家衛刻意設計一個極度封閉的黑暗空間——電影院。昏暗的光線和幽閉的空間，把人抽離於現實，使慾望想像肆無忌憚地奔馳。如果說看電影是讓人在一個漆黑幽閉的空間裡去做夢的話，則這個做夢的場地愈隱蔽愈好，愈隱蔽獲得的體感經驗愈大——

……所以王家衛具有時代氣氛的電影（如《阿飛正傳》、《花樣年華》等等），往往都只能在斗室、樓梯間、窄巷，侷促之中取景。……他說他其實是喜歡有一定limitation的人，就像畫要有個框一樣，他也要知道自己的極限在那裡……[1]

王家衛建構的封閉空間和感情空間一樣，是讓觀眾和情人專注的場域，哪怕是輕微的動作，都構成驚心動魄的變化。《9000公里》裡電影院座位空間的極度限制，正切合這點。

比起《愛神：手》，《9000公里》對手的處理更為專注——手不再是身體的一部份，而變成了彰顯各式慾望的主體。對此，藍祖蔚的點評非常精彩：

王家衛的映畫世界

看電影，手比眼睛和心靈都要忙碌，肯定看倌之意不在影，而繫乎身旁的人。手的功能是慾念的試探，也會在對方輕允下開始層層轉進的，每一回的掠奪或回應，不論是拉手，握肘，摸膝，踏腿，夾腳，微踢⋯⋯所有的悸動都在改變彼此的關係，迴盪在空間中巴哈無伴奏大提琴組曲，其實也彷彿在透過大提琴手拉弓按弦的手部動作，呼應著愛人的手，本片其實也是王家衛《愛神：手》的後續變奏。[2]

《9000公里》裡手的指涉，其實可以回溯到《花樣年華》，片中周慕雲和蘇麗珍兩次在巷子裡排演另一半偷情的情節。

第一次，周慕雲模擬對方配偶開始偷情時的情景說：「不如今晚不回家吧。」當時他緊握蘇的手，讓人想起《9000公里》裡的男子，後者用手在女方大腿探索觸摸，試探對方的反應。第二次，他們在巷子裡重複排演偷情的場面時，蘇麗珍用右手在周慕雲的衫褲上撩劃數下，然後嫵媚地笑了一笑。在《9000公里》裡，女子的手在遞半邊橙給男子時，亦有意地觸碰對方的手指，可以說是《花樣年華》的變奏。

這重複性的變奏，在周和蘇乘搭計程車那段再度出現，兩人坐得很貼近，周以戴著結婚戒指的手，試探地觸摸蘇的手，蘇的手慢慢避開。

類似情景在《9000公里》裡亦有出現——男子想以手進一步伸入女方兩腿之間時，女子的手緊握男方的手，示意阻止。第二次也是在計程車上，周再次用手指觸碰蘇的手指；這次，蘇沒有縮避，兩隻手更互相緊握，她說第一次排演時，不肯相信丈夫會說出「今晚不如不回家吧」那樣的話來。對照《9000公里》，男方的手慢慢退縮後，女方主動碰觸男子的手背和手指，表示答允，之後兩手拉握、撫摸、轉進，就像做愛一樣。《9000公里》可說是《花樣年華》裡一對男女由試探到接受的轉化。男女手部的進退，一如《花樣年華》中的周和蘇，掙扎於道德禮教與愛情慾念之間，即便在電影院那麼幽閉私隱的場所「偷情」，亦需要經過「扮演」次第程序，方能持續。在男女雙方手部層層轉進的「扮演」遊戲中，作為觀眾的我們，也觀賞了一次慾望的「扮演」——在男女的手一輪交鋒後，畫面出現一塊拍攝拍板，拍板過後更出現光學聲軌的畫面，分明在告訴觀眾：「你正在看電影。」

偷情「對倒」

《9000公里》中一對男女在戲院中「偷情」，違背倫常，女方手上戴的戒指是最佳明證，是《花樣年華》裡兩對已婚男女戀愛處境的變奏，但片中手的情慾動作，卻明顯地具有《愛

神：手》的重複格局。在《愛神：手》中，「一個是奪取處男童貞華小姐（鞏俐）的手，一個是為她製作華服小張（張震）裁縫的手。」[3]在這部影片裡，鞏俐的手是操控的一方，它高姿態地從下而上地在小張兩腿（甚至兩股）之間游走。在《9000公里》裡，男方的手卻是試探式地從上向下於兩腿間游走，初被拒絕，後來才攻陷成功。在大提琴的伴奏中，兩隻手由慾望轉進，繼而在兩腿間亂撩而得到快感，膝上的橙也因蹬腿而跌落地上，呈現一種做愛的亢奮狀態。兩部作品裡男女的手，出現了主動/被動、進/退、上遊/下探的「對倒」關係。透過手，慾望的想像/回憶/參與同時進行。

為甚麼是《穿越9000公里獻給你》？

如果說王家衛的電影，都是有關年代記憶和情懷的話，則這部《9000公里》，可說代表了王家衛對六十年代的電影記憶，或者是電影記憶的刺點。和其他國家的導演一樣，在《每個人心中的電影》中，王家衛亦選擇了法國新浪潮電影。高達的《阿爾伐城》是1965年的作品，「我穿越9000公里來交給你」是男主角第一次邂逅女主角時的對白，女主角由安娜卡蓮娜（Anna Karina）飾演。[4]這句對白，如《阿飛正傳》中的「由這一分鐘開始」一樣，成為王家衛電影舊夢的亮點。

《9000公里》的故事，是王家衛和張叔平一起構思的，代表了他們共同經驗過的電影旅程，而片名用上了這句對白，更表達了他們對高達和安娜卡蓮娜的往日情懷；巧的是，跟王家衛本人一樣，高達也以戴墨鏡見稱。片名裡「9000」這個數目字，亦對應王家衛電影系列的特色：數字含涉的慾望、情感和記憶。「9000」是一個遠距離的指涉，正如《重慶森林》裡金城武/林青霞以及梁朝偉/王菲的0.01公分距離一樣，主角體感的距離數字是選擇性、主觀的。

除了電影記憶之外，看電影的情懷和電影院的空間記憶，亦是《每個人心中的電影》的主題，「cinéma」可以解作電影，亦可以是電影院。王家衛透過極度封閉的戲院座位的大特寫，表象「看電影」的體感經驗，切合康城影展六十週年紀念而拍的電影主題：每個人心中的電影/電影院/看電影。《9000公里》中男子之手，觸摸穿絲襪的大腿，那種對手手腳腳的迷戀，以及高跟鞋情意結，早在《阿飛正傳》已出現，絲襪對王家衛尤具誘惑力，那是六十年代女性的特徵。在《花樣年華》裡蘇麗珍上班前，在房中整理一下腳上的絲襪和高跟鞋兩件腳部物件才出門，這情景在《9000公里》

觸摸和暖的肌膚,或只是漆黑空間裡共同沐浴在期待中。[5]

這三句描述看電影的文字,正是這部三分鐘小品《9000公里》的內容。片中的男子常常凝視出神,最後一個鏡頭男子還有咀嚼的動作;他一直留下了女子吃橙和橙味的永久記憶/想像──

再一次呈現。因此,此片不單是一部電影的記憶,更是那個年代「看電影」的慾望記憶。

王家衛為《每個人心中的電影》的小冊子寫了以下的話:

電影很像食物,你吃後齒頰留香,但卻很難用語言將那種味道準確地向他人形容出來。那是很抽象的。電影也是一樣。[6]

> 電影是剝了皮的橙,充滿芬芳,電影是透過絲襪

【註】

[1] 韓良露:〈專輯:王家衛──0033王家衛〉,《印刻文學生活誌》,2005年4月,頁35。
[2] 藍祖蔚:《浮光掠影:手眼心耳嘴》,見於《藍色電影夢》,2008年4月。
[3] 黃勻祺:〈王家衛導演《愛神:手》──手的在場與不在場,愛與慾的神話〉,《2008年王家衛電影研討會論文集》,2008,頁31。
[4] 安娜卡蓮娜是高達的前妻,曾演出《她的一生》(*Vivre sa vie*,1962)、《法外之徒》(*Bande à part*,1964)、《狂人皮埃洛》(*Pierrot le fou*,1965)。
[5] 原文是:Cinema can be the citric scent of a peeled orange, the touch of warm skin through a silk stocking, or simply a darkened space bathed in anticipation.
[6] Laurent Tirard:〈專輯:王家衛──王家衛現身說法〉,《印刻文學生活誌》,2005年4月,頁301。

我其實甚麼地方也沒有到過

——談《藍莓之夜》的虛擬旅程

朗天

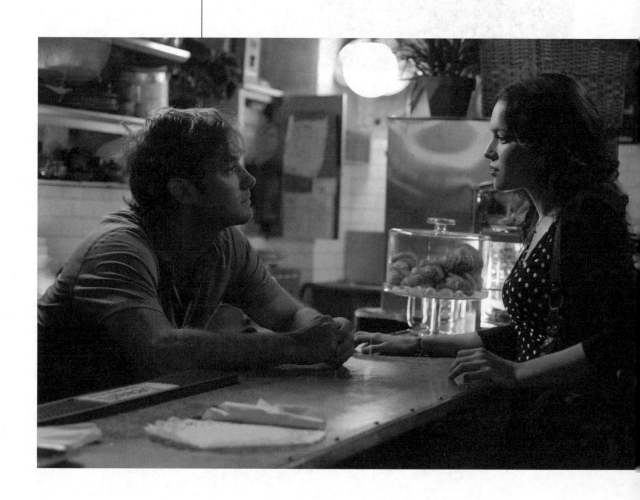

有這樣一個說法：有些導演不斷開拓自己的疆域，嘗試不同類型以證明自己的才技；有些導演一生只拍一部戲，所有的作品都永遠踩著近似的步調或在不斷補充。前者你可以很快便想到李安；後者，大抵該是王家衛。

《重慶森林》續集

無法否認，當看到《藍莓之夜》（*My Blueberry Nights*）伊莉莎白（諾拉鍾斯Norah Jones飾）把男友家的鑰匙留在謝拉美（祖迪羅Jude Law飾）的小餐館，然後一次又一次回來問有沒有人來拿時，腦海升起的固然是《重慶森林》，而隨著銀幕上的故事開展，心水清的觀眾也不難發現，王家衛這一部英語電影，饒是動用了全外籍演員，實在有太多前作的影子了。

《重慶森林》裡，員警663（梁朝偉飾）每次都到阿菲（王菲飾）工作的速食店叫廚師沙律外賣，說是給空姐女友（周嘉玲飾）叫的。老闆教他試試轉換款式，例如炸魚薯條，例如意大利薄餅，結果女友換了口味，男朋友也換了。他變成每天來只叫一杯黑咖啡的傷心男子。

女友後來把663的鑰匙拿到速食店還給他，鑰匙落在阿菲手上。她偷進663的家「夢遊」，把他的東西逐次更換，而他還以為，女友走了，家裡的東西自然顯得不同了。

《藍莓之夜》表面把傷心的角色倒轉了，守在店裡收鑰匙的是男的，但在伊莉莎白開始上路，到不同的地方當女侍應和調酒員，聲聲說要存錢時，大概沒有人認不出她便是阿菲了。諾拉鍾斯和王菲都是歌星，王家衛便是看中她們「不懂」演戲，他要她們發揮本色演技的用心，同出一轍。

我是這樣看的，《藍莓之夜》裡的伊莉莎白如果有機會來到香港，她便是《重慶森林》的阿菲。阿菲後來離開了速食店去當空中小姐，她去了美國，她走過的路也可以跟伊莉莎白重疊。

663這個角色有人看出該蛻變為《藍莓之夜》的阿尼（大衛史卓丹David Strathairn飾），同樣是警員，同樣是傷心人別有懷抱，而謝拉美可以對應探員223（金城武飾），總在守候著，守候著一個浪女。（223等著的，是更為縹緲的女殺手。）不過，每當思量《重慶森林》裡663在「加州」等候阿菲來的場景，想想伊莉莎白在小餐館睡著時，跟阿菲在663家中入睡又如何相似，便不難找到王家衛的「阿里阿德涅之線」（Ariadne's Thread）。

王家衛的電影，幾乎都是同一個故事，換上不同

的敍事者，另一個角度，複述多遍。這可以發生在同一齣電影裡，也可以貫穿他不同作品。《東邪西毒》用不同角色的獨語把西毒（張國榮飾）的傷心過往如剝洋蔥般披露，他人的故事成為主敍事的烘托；但整部《東邪西毒》又可視為《阿飛正傳》的再述——東邪本是旭仔，改成西毒的角度，把愛情的痛再鑽深一層，浪子的心再剖多一遍。

《重慶森林》沒有把阿菲的旅程拍出來，鏡頭對焦的，是那些受傷的男人，躲在他們的巢穴舔著傷口。完全可以想像《藍莓之夜》俄羅斯女友離開謝拉美時，後來他在想念伊莉莎白時，會突然化身223或663，如他們一般對著對象說話。《藍莓之夜》把《重慶森林》沒有拍的拍出來，已經拍了的則予簡略。同樣是以「愛情放逐」之名進行的感情度假，為期一年。無論是以受傷小男人或客串浪女的小女子角度，說的是同一個故事。

戒酒、戒色、戒財、戒氣

正如《春光乍洩》開首宣示了一部公路電影的流產，《藍莓之夜》也是一部假公路電影。伊莉莎白在男友窗下看見他和她的身影，佇立良久，然後決定要「用最長的時間橫過馬路」。馬路的那一端是謝拉美的小餐館。她從一開始

便打算回那裡找他的了，就像《重慶森林》的阿菲，她其實是有去「加州」的，不單有去，而且早到了。只不過「那天外面下很大雨⋯⋯我望著玻璃窗，我看見下雨的『加州』，我突然好想知道另一個加州是否有好陽光，所以給了自己一年的時間。」伊莉莎白和阿菲都不是真正去流浪，她們不是浪女，她們只是心底清楚這一端有男人（而且還要是像祖迪羅和梁朝偉那樣的！）等著她們，不妨浪擲一下生命的聰明女子。從一開始，她們根本便沒有打算在路上隨意地把自己交出去，而是給了自己一個客串做浪人的期限。為甚麼要期限呢？因為超出了限期的話，便有可能出問題，便可能有危險了。這壓根底是一場確保安全的賭賽，雖然既是賭賽，便一定有風險。她們宛如坐在愛情撲克賭桌旁，用計算，更可能用直覺，針對對方的牌面、神色下注、加注、退出；最後的目標是贏取桌上所有籌碼。

是以，《藍莓之夜》安排莉絲麗（妮妲莉寶雯 Natalie Portman飾）這賭女故事，作為烘托伊莉莎白的支線，自然顯得怡然理順。莉絲麗和她父親玩的，也是相互鬥大的人際撲克遊戲，情況一如《東邪西毒》裡西毒和大嫂（張曼玉飾）的關係——「我只希望他說一句話，他都不肯說。他太自信了，以為我一定會嫁給他，誰知道我嫁給了他哥哥⋯⋯為甚麼要到失去的時

候才去爭取？既然是這樣，我不會讓他得到。」

父女不談愛情，父女真的不談愛情嗎？《東邪西毒》到最後是出外的人因在家的人病死而恨錯難返，《藍莓之夜》也一樣。

《藍莓之夜》的人物關係，是以伊莉莎白為中心，擴散出一個曼陀羅般的四方結構。在曼菲斯，她遇上傷心員警阿尼和他的分居妻子蘇（麗素慧絲Rachel Weisz飾），阿尼無法接受妻子拋棄他的事實，沉溺醉鄉不能自拔；在賭場，她遇上莉絲麗，捲入她和父親的愛恨關係，並且開著她的跑車和她一起回到拉斯維加斯。如果說阿尼是染上酒癮而莉絲麗是染上賭癮的話，那相對在這一邊的伊莉莎白自己，大抵是患上情癖了。她男友在紐約種在她心上的情花之毒，一天不拔除，她便不算痊癒。所以，她漫遊美國的旅程便是治療情傷的過程，王家衛和編劇勞倫斯布洛克（Lawrence Block）為她安排種種際遇，是要讓她在別人身上看到自己，用別人的癖襯托她的毒。他們存在的功能便是讓她看見，如果她不想做他們，便得除毒戒癮。

用中國人的眼去看，不難覺察那正好是酒、色、財、氣四大關卡。伊莉莎白有點像進入《鏡花緣》的結局，需要連過四關才能進攻武則天

的皇城，修成正果。紐約設下的是「色」；曼菲斯設下的是「酒」；往拉斯維加斯之路上設下的是「財」；謝拉美小店設下的是「氣」。每一個關卡都有一段三角關係。在曼菲斯，伊莉莎白不但成為阿尼的朋友，而且還認識了蘇，有機會聆聽她那段媲美《東邪西毒》西毒大嫂的獨白（「你一定很恨他。」「不，我不恨他，我只是想他放開我，讓我走。但待他現在真的放開我了，卻又原來是這麼痛……」）。在拉斯維加斯，趕到醫院時，莉絲麗的父親已經過世，但伊莉莎白還是拿到了他的帽子。作為第三者，蘇循聽覺打動她，莉絲麗父循觸覺打動她。對照在紐約她自己的那段關係，她在窗下看到的，只是第三者的身影，她本來已從謝拉美取回男友家的鑰匙，說要回去「說個清楚」，但最後她選擇了放棄。視覺的接觸沒有讓她和其他兩段三角關係那樣，對第三者有所瞭解（即使程度多低）。結構上，我們都很清楚設

在紐約這「色」的一關為何是起點，從「色」關到「酒」關和「財」關，伊莉莎白學習認識第三者。然後才能來到這最後一個關卡，那裡也有一個「第三者」——謝拉美的俄羅斯女友，不過兩個女人沒有任何接觸。她趁伊莉莎白「流浪」時回到小餐館，和謝拉美作真正的道別。只有到這一關，其實算不上存在「第三者」（或者倒過來說，伊莉莎白才是第三者），因此她和謝拉美才有「未來」。

謝拉美和俄羅斯女友重遇的那一場戲也令人想起《重慶森林》裡663在便利店重遇前女友的情況，甚至可再推前，《旺角卡門》由華仔（劉德華飾）在油麻地果欄重遇懷孕舊女友。王家衛的男人總需要「前度」回來為他解開心結，然後心安理得地開始一段新關係。

在原地流浪

《花樣年華》公映後，觀眾都在爭論片中兩個「啞謎」——周慕雲（梁朝偉飾）在吳哥窟的樹洞裡究竟說了甚麼；周慕雲和蘇麗珍（張曼玉飾）有沒有發生肉體關係。《藍莓之夜》也在伊莉莎白出發前設下了一個暫時的迷陣——在她睡著之際，一道暗陰曾湊近她，究竟發生了甚麼事？聰明的觀眾當然一看便曉得是謝拉美湊近吻去了她嘴邊剩餘的雪糕。但直至最後

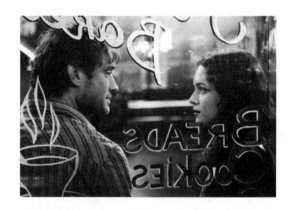

一組鏡頭，伊莉莎白鳥倦知返，回到謝拉美跟前，同一處境複製出現，謝拉美再湊近吻她，這次她有回應了，觀眾才得到視覺上的證實，並且曉得，儘管當日謝拉美問她是否記起曾發生些甚麼，她隨口否認，她其實是一早察覺出他的吻。她的「出走」，只是一個姿態，不是向著他擺，而是向著自己擺的姿態。

《阿飛正傳》中旭仔（張國榮飾）和阿潮（劉德華飾）困在菲律賓不知開往何方的列車（後來大家都曉得那便是2046列車）時，旭仔中槍後對阿潮說出那段令人心碎的話：「以前我以為有一種鳥，一開始飛便會飛到死亡的一天才落地。其實他甚麼地方也沒有去過，那鳥一開始便死了。」

有甚麼比這更大徹大悟呢？沒有腳的小鳥只是

欺騙自己的神話，一心做浪人的旭仔臨終須面對嚴峻的身份危機。他身邊的阿潮倒很清楚，他來菲律賓只是一次歷練，今天我們會猜，他出發時大可能也給了自己一個期限，然後回香港去。那裡有一個女人，曾在南華會賣汽水，會在大球場售票處，趁空檔搖電話到沒有人接聽的電話亭。

其實她甚麼地方也沒有去過——伊莉莎白的旅程註定是虛的。就像王家衛編劇的《九一神鵰俠侶》（元奎、黎大煒，1991）裡，姚美君（梅艷芳飾）為了逃避銀狐（郭富城飾）的追殺，偽裝離開程歌（劉德華飾）。在程歌的心目中，她該去了天涯海角，卻原來她甚麼地方也沒有去，一年來，只是匿居在他對面的房子，種著程歌和小村（鍾鎮濤飾）都喜歡的茉莉花。

「我決定要用最長的時間橫過馬路。」於是她用了一年時間橫度。我們可以想像伊莉莎白以極慢的動作，由她男友家樓下去到謝拉美的小店。有點像《麥兜·菠蘿油王子》（2004），菠蘿油王子坐在碼頭旁店舖外，春去秋來，一店開張一店關門，不知不覺「變成一個佬」。也像663在「加州」等待阿菲，人群在他身後快鏡穿插，他緩緩喝著黑咖啡。用了一年時間，伊莉莎白終於再次出現在謝拉美面前，觀眾看到她去了曼菲斯、拉斯維加斯，但其實她「甚麼地方也沒有去過」。

對我來說，《藍莓之夜》曾經餘下了一個不能解開的謎。拉斯維加斯和賭癮的聯繫是明顯的，但為何酒癮的故事被安排於曼菲斯發生呢？如果是因為貓王，那該是藥物濫用啊。後來翻查資料，才曉得飾演伊莉莎白男友，只亮一個窗前身影的原來是Chad R. Davis，本是電影美術組的工作人員，大概便像《春光乍洩》兩名攝影助理何寶榮和黎耀輝被徵用了名字那樣，被徵用了身體。而Davis，籍貫赫然便是曼菲斯。

原刊於《香港電影》第2期，
2007年12月

地理誌 II

文：潘國靈、李照興、小草、鄭超卓

《春光乍洩》

布宜諾斯艾利斯

Buenos Aires好美的空氣，青澀綠色的苔蘚浮泛空氣中。那裡大街有種大氣度，寬宏廣闊的美麗新世界，這城的氣勢也成就了一種氣焰，以世上城市中最遙長的大道Avenida Rivadavia作縱，以世上最宏闊的大道Avenida de Mayo作橫，是為這城背負深邃的十架。（小草攝）

伊瓜蘇大瀑布

夢境浮在波瀾洶湧的南美洲伊瓜蘇大瀑布之上，一座假的瀑布燈，水月鏡花，美不勝收，原是兩個戀人激情的夢，一場虛擬的愛情遊戲，兩人飛往地球的背後，追尋天長地久的假象。偶爾尋得了這美艷的迴旋燈，陪伴過好幾個感情失落的夜，漸漸的也就覺得世事心淡了。（小草攝）

台北遼寧街夜市

台北的吸引也許源自它的放任、混雜、城開不夜。從最遙遠的世界另一角歸返，臨到門口，稍為休息。真的要回家嗎？還是呆在台北，有緣的話或會碰到當天的有心人。在人聲沸騰的夜市，帶走一張紀念照，帶不走那份無奈。

《花樣年華》

金雀餐廳

銅鑼灣蘭芳道金雀是港式豉油餐廳的典範：卡座、夥計、餐牌、鋸扒的餐單，透明白開水杯。它是老好禮儀的守護地，那年頭戀人的約會場所。

金雀餐廳

吳哥窟

吳哥皇朝由極盛而轉衰，最終整座大廟及
周邊區城湮沒在森林之中，經歷世紀以來
風吹雨打才再次給人發現。人們開始驚訝
曾有過的高度文明，在破落蛛絲間空想往
日的繁華。它是一個時代終結的見證，文
明與愛情故事的墓塚，曾有過的風流賬都
隨時間而湮消，如敗瓦一樣風蝕。只剩千
年古石聆聽與保留了人世的秘密。

《藍莓之夜》

Palacinka Café（已結業）

當伊莉莎白走進這間小店，爵士藍調代替了語言，配上色彩斑爛的燈光，那裡就成了一個感情的花花世界。棄置的和無法捨棄的，都暫且寄存，然後走了一圈，再重新回來品嚐那甜美的負荷。現實中的咖啡室，已幾番易手，先變成美容院，然後是衣飾店。

Arcade Restaurant

曼菲斯中最古老的餐廳，多套電影曾在此拍攝，古色古香中流露萎靡的現代
感。那燈紅酒綠的繽紛，令人想起曼克頓那所同樣繽紛的小餐館，還有那個甜
蜜流瀉的藍莓批。

追憶逝水武林（及香港）

李照興

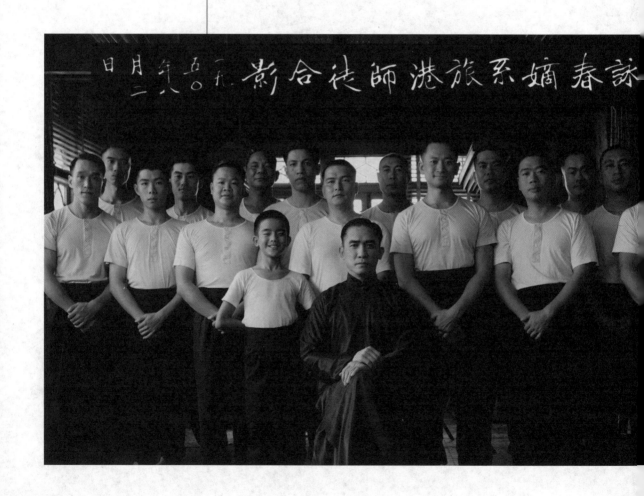

0

反覆看了幾遍《一代宗師》，方才發現，影片最令人著迷的，是當中製造了不少謎題之餘，卻同時提供了不少missing link。那些連繫著眾多向來零星思考過卻又難以貫穿的疑團，種種難以梳理的脈絡。看後雖不至於「啊！」一聲的恍然大悟，但總是隱隱刺痛或若有所得，那怕只是蜻蜓點水卻實在也點到一些穴位（刺點！），把一些零碎的遺忘的串連。說的，可能是地理的串連：是中國的脈絡，從北到南，再抵達中國這南方的小島，而後再輸出海外。歷史的串連：表面上是一個時代武術的發展流變，實質也是老事物與人情的變卦消逝。是葉問的missing link——儘管很大程度有虛構，然而葉問在此的位置，已非葉問，而是作為一個中國近代武林中人的原型，成了一個武者的命運縮影。那當然也是一頁香港（或香港電影）少有提及的歷史，一眾為著不同原因先後南來香港，建立了後來成為神話般香港的那批南下人士的前傳，因此也可說是香港的前傳。它道出當年香港地理上與中國的密切關聯，並印證了兩者文化上的傳承。而最後，從《阿飛正傳》、《花樣年華》到《2046》，它當然也是王家衛那香港故事系列的前傳。彷彿告訴我們，後來的一切故事（他虛構的故事和香港現實的發展故事），並非無中生有，可說是把他的故事，香港的故事

更進一步脈絡化。有幾多老好的東西，在時代的交錯中掉失，有幾多故事被遺忘。

電影的情懷，竟是《追憶逝水年華》式的時光再現，退一步想，是「看！當時多好！」進一步想，是無論多艱難，也要試著重拾那種好。有人說是傳統遺產，有人說是人情世故，也有提出是民國範兒。

近年來，一切對民國範兒的美化，其實都是對共國沒範兒的反問。逝去了的，何止武林，在電影裡來不及說下去的一眾高手的下半生，無論是武者、學者、傳統工藝者，各人對生活美感的追求，都經歷那無情的摧毀。難怪宮二要永遠停留在之前的歲月。不是老舊的特別好，只不過是今天我們甚麼都不是。

1

《逝去的武林》是《一代宗師》的歷史土壤，葉問或宮二甚至片中那些一代宗師們的故事從此土壤生長。那是民國武林的missing link。

內地作家徐皓峰（《一代宗師》編劇之一）的《逝去的武林》記述了一個形意拳高手跌宕的一生，出生書香門第，曾是三位大師的傳人，結果晚年在北京西單一家電器商店當守門。當

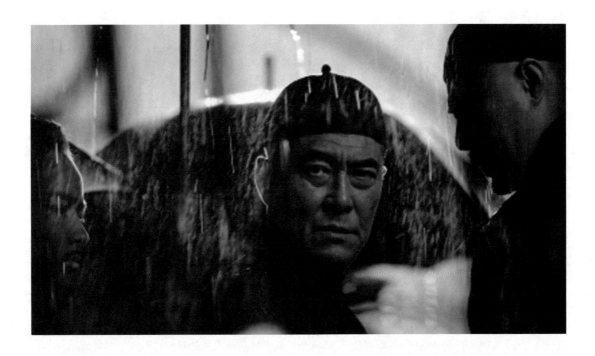

然經歷過革命、抗戰、內戰、中共建政、文革，同樣的人生劇情，好可能出現在那個時代無數中國人的身上，那怕是身懷絕技的高人，無論是習武的、做飯的、寫作的，虎落平陽，為生活為政治，最終都難以置身事外。正應了電影那句：最難跨過的那座山，是生活。

但選擇近代武林作為題材之所以更為吸引，是因為當中呈現的我們過往對武林這概念的小說或電影化想像，可能跟現實歷史中的武林構成矛盾——也許更多其實是因為對於現實武林，

普通人所知甚少。不要忘記我們是如何通過近乎神怪的武俠小說來虛構武林。

王家衛選擇了中華武士會這個題材，作為填補葉問四十歲前的歷史空白，是虛構的人物經歷，卻是真實的時代背景，這切入點在不斷更新原有葉問故事的過程中，可謂兵行險著，也是另闢蹊徑。要知道，從王家衛提出要拍葉問故事後（説最早意念來自拍《春光乍洩》時在阿根廷的報亭看到仍有李小龍當封面的雜誌，勾起他的疑問，為何事隔多年仍有那麼多人記

得李小龍並以此觸及香港），之後經過甄子丹版本甚至少年版前傳都有的挑戰，單純講葉問如何打拼出頭移居香港已難再有突破，而加上實際的中國市場元素考慮，如何把中國資源，巧妙融進這樣大製作的電影中，一條葉問在中國闖蕩的線路，甚至乎是稍離這葉問線再另創宮二線便顯得重要。王家衛看到徐皓峰的《逝去的武林》一書，因而想到前段重頭戲落到武士會之上，可說是突破既有框框的神來之筆。有了這個叫「時代人情」的背景，一切都不一樣。

現在看來，中華武士會的後續故事，是一個有關大權力時代過去，釋放出來的武者在不同新時代如何自處的帶點悲涼的故事，本身就充滿戲劇性。它是關於功夫、門派、大時代、權力鬥爭、傳承與失落，也是悲劇故事的先天好材料。

創於一九一二年的中華武士會，其流變反映的是傳統中國武術在嘗試現代化和職業化過程中的失敗，同時也意味著所謂武術精神時不我予的流失。那確是一段沒有好好被記錄的中國戰亂與動亂史，參與武士會的志士，緣起也各有不同，那同時顯現當時武者的各種立場。武功到底用來做甚麼呢？有的是強身健體，有的為加入軍紀，有的是考試當官（清朝還有武科舉），有的當鏢師，有的選擇在坊間精忠報國（趙本山的角色在電影中沒詳細交代，有說是一九〇

五年行刺清官的參與者；張震的一線天角色則說為後來參與東北抗日的義士，兩者都把武者和政治現實聯起來；至於每次出場都令人想起艾未未的福星，這種矢志不移忠於主人的武夫硬漢，一生信守約誓，固然也是當今已消失的品格）。但在時代巨輪下，門派制度慢慢失效，民間習武也時遭干擾，加上抗日戰爭爆發，制度化的嘗試失敗，曾被民國官方推崇鼓勵的習武潮，可說也是止於時代中。當中發生的故事，最動人的就在這裡：當大故事完了，小故事如何延續？過往武術強調的東西，還可以傳承多少及多久？

而以後的歷史證明，那是一場失敗的傳承。抗日戰爭期間，民間武術被禁，走難令門派子弟離散。及至中共建政，對代表中國傳統的東西都大加摧毀以示新時代的到臨，在國內，中國傳統武術差不多是遭到被禁的命運。佛山的師父們就曾提到，首先在五十年代中共執政初年，為防止懂武術的人與已退守台灣的國民黨勾結，曾對當地武者作出「臨時監管」，關閉武館又不准收徒。第二輪當然是文革期間，練武之人被認為是舊社會封建代表，也有的是被迫參與其時的武鬥。傳統，只能於民間私下流傳——而當中有些，就流落到香港。這是《一代宗師》前段的背景前設，說的也就是一種正臨滅絕的工藝和情懷，跟王家衛擅長的故事與戲

味一拍即合。由是深化又發散出一個不止於講葉問，而是說著中國武術江湖甚或是時代流轉的故事。

2

事實上，《一代宗師》完成了王家衛作為導演的數個突破，故事選材上，這是第一部重用外援編劇的個人導演華語作品，也是首部正面涉及近代中國背景的作品。中國因素，這確是一個必須考慮的決定，因從製作結構而言，這片的多方投資意味要滿足不同的需求，再不能單純拍一個香港故事，如何善用國內的故事，拍攝條件及演員，都得花心思研究。

一改以往著重文藝言情的風格，今次比《東邪西毒》加進更多注重觀賞性的動作場面，但作為一部葉問電影，前車可鑑，如何在內容和風格上也有所創新？此片提出的表面解決方法，是通過剪接蒙太奇式的打鬥，動作設計上更為強調各門派功夫的招式。至於內容鋪陳上，則撤除必定要打日本人或洋人對手的廉價民族主義激情。轉而用上的，是各門派視覺字典式的介紹，以中國各家功夫的對峙來比喻。它達到一種通俗的功夫最高境界的描寫，那就是最大的敵人是自己，最高的高山是生活。它滿足武打片必須講求奇觀式動作的要求之餘，更進一步提升為一部更著重思考的武打式文藝電影。

但當然，在思考之前，先有教人目眩的畫面，今次對畫面的營造確是令人眼前一亮。打鬥中快速的剪接配合聲效已達相當水準，而更留有印象的，該是好些相對靜止形態，通過剪接節奏來製造氣氛。相比起《重慶森林》的手搖鏡頭配合變速偷格來強調城市生活節奏的快速與神經質，今次在片中金樓的幾個場面，無論是葉問和宮二的初遇，或者宮二在眾人之間看戲，人物近乎靜止如油畫的場面，旁邊卻是煙視媚行的小動作，人不動，只有輕煙縷縷，飽和的光線打在金光眩目的旗袍與蒼白的女角妝容上，以一刻的靜來對比之後的動，也以靜止來呈現淡淡的哀愁，緩慢的時間，過去的時代，又或者那些一張又一張留住家族和門派子弟濟濟一堂的老照片，猶如翻看相冊，見證時光消逝，重拾故人舊事，這就是我所說的普魯斯特時刻，是另一種對時間關係之處理：過去的人再一次在影像中活起來，連同屬於那個時代的雕欄玉砌，而那緩緩近乎止息的造態，卻不斷提醒我們這是如幽靈般的重現，再過一些日子，金樓就會化為灰燼，而後人面全非。而在種種突破之餘，在那艷麗的畫面裡，仍不離導演本身向來最有興趣的母題：那已消逝的一代情懷。特別是對表現奪目的章子怡而言，如她所說，可能以後都碰不到這樣的好角色了。

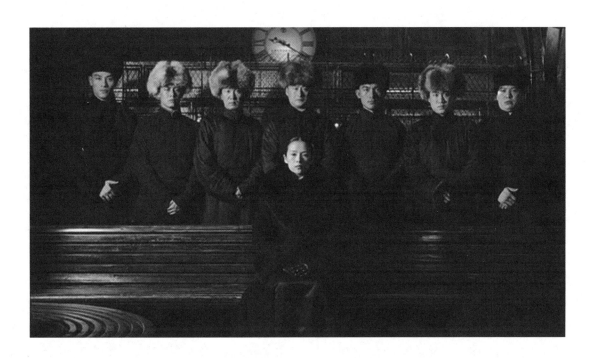

與其說《一代宗師》是一部武打片，不如說它是一部有武打場面的時代言情片，呼吸它的情懷就已相當享受。但更重要的是，電影所強調的武術，是真把武打片帶到一個新層次——過往這樣形容的話，通常是說武打招式或剪接上的創新，但今次說的創新，用電影中的話，是不談武術，談的是想法。的確，《一代宗師》著力談武俠江湖的傳承與形式主義，概括而言就是那「武的精神」，甚至在一個戰亂的時代，武的所能與不能，這些可說才是其成就所在。無論是人、燈、氣、腰帶，說的都是一種習武的儀式與精神體現，本來是武藝最珍貴的東西，薪火相傳下去，而到今天，卻都已成了一種消失的傳統。這種對消逝的年代、老好人情世故和儀式的關心，那些王家衛作品向來極關注的命題，今次可說得到進一步提升。

3

遺憾。有說也是王家衛作品的共通母題。有趣的是王家衛通過宮二之口解答了為甚麼那麼執迷這題旨：「都說人生無悔，那是賭氣的話，如

果真無悔，該多沒趣啊」。倒過來說就是，有遺憾，有悔，才有趣。對於編故事的人而言，有悔的故事，才更打動人。

這裡要外加一筆的是，有悔與遺憾的主題，以梅林茂的音樂貫穿，不得不令人憶起日本導演森田芳光的作品《其後》（1985）。事實上，不僅外形上梁朝偉這個葉問像是師從《其後》中的松田優作——那頂白色黑條的帽子、那種文人氣質、那同樣本是遊手好閒富家子弟的背景，章子怡這宮二那段被壓抑的愛，時日無多的嘆喟，茶居中「心裡有您在」的表白，以至葉問那面對心儀女人卻無法表示的冷漠並強裝瀟灑，那種後悔當初並沒有作出行動的心態（但也只能止於享受這種後悔而已）……在鋼琴聲中，跟《其後》相互映照，也算是另一種在電影跨文本及角色關係中的久別重逢。（但戲以外，章子怡該不遺憾，她作出了一個明智決定，如果守諾言，這是她最後一部動作電影，她在最好的時候遇上了這部電影和這角色。）

4

香港。對我個人而言，最有意義的，還是《一代宗師》作為香港論述的missing link。很久以前，世人通過李小龍知道香港，甚至中國。好大程度上，李小龍的故事也是香港故事。然而，都說了那麼多年了，李小龍的故事，還可如何說？香港故事，又可如何說？方才發現，李小龍，其實是一個功夫如何來，往哪去的故事。是有關傳承、發揚的故事。李小龍的故事講過千遍，它的根基到底在哪？就正如香港後來的故事人盡皆知，但源頭為何？於是，以師父葉問作為李小龍的另種前傳，無疑就像找到了一個發掘香港故事的新方法和新歷史向度。它填補了一段較少被提及的香港史。那其實是1950年後到港的大江南北中國人的前傳，是他們建構起後來的香港。有了他們那一代的故事，香港的故事才顯得更圓滿。如果用世代論談論它，這一代人，應該就是第一代香港人（參見呂大樂提出四代香港人的說法：第一代香港人為一九四五年或之前出生，當中很大部份是經歷過戰爭後南來香港，葉問和我爸即屬此代。第二代為一九四六年至一九六五年出生，可形容為戰後嬰兒潮世代。第三代即一九六六年至一九七五年出生，我自己和大部份友伴都屬這一代。第四代是一九七六年至一九九〇年出生的一代——此會否就是最後一代香港人？）電影談論的，是這第一代來到香港之前的故事。他們就是我們的父輩，有些從來沒跟我們講過的故事。

《一代宗師》在王家衛香港故事系列中的新層次（《阿飛正傳》的一九六〇年、《花樣年華》

的一九六七年，《春光乍洩》的一九九七年及具象徵意味的《2046》），在於它把王家衛已講過的香港故事，再推前至三十年代，而且正確地把香港當時跟廣東省的密切關係呈現。也就是說，它繼講完前作中上海南下或殖民歲月的香港情懷，今次直面中國，把香港所以成為今日之香港的中港歷史脈絡，重新整理追溯。

香港的急促發展，實基於二十世紀幾次大規模中國災難及引發的南下移民潮，當中資本家及北方人力財力引進的廣義上海因素，他在前作已交代，而今次補充的，可說是主要由廣東省南下勞動力有份所建造的香港。他們可說是草根的香港，不再像《阿飛正傳》或《花樣年華》那樣住有工人的大宅，而是通過同鄉會或工會的互相照應，在酒樓在武館過著朝行晚拆生活的勞動階層。由葉問到周慕雲，梁朝偉演的其實是一種這一代「香港男人」的原型；所以我特別關注到電影中葉問拍攝身份證照片的一場戲，當梁朝偉/葉問穿上西裝拍「身份照」，那一刻開始，從王家衛整體香港故事的脈絡而言，他就變成了梁朝偉/周慕雲。

這個香港男人原型，曾出現在不同的粵語片中，在《危樓春曉》（1953）、《難兄難弟》（1960）、《七十二家房客》（1973）中，他們住板間房，有些後來當了白領，在西化寫字樓打工，但這些故事說的，往往已經是那個人已經投身香港這地方後的生活。但實情是，那一代的香港人，其實每個人都有一個中國故事。他們各人過往的中國經歷實則構成了香港故事的一部份。只是大家一如葉問，來到香港就習慣不提前事。或者就這樣，可給人一個一切可重新開始的假象。電影也精準的重塑了那個時代的某些香港民間嗜好，譬如上茶樓聽粵曲、南音等當時的娛樂及社交功能等，大南茶室那個場面，就不時令人想到地水南音師父杜煥一九七五年在富隆茶樓的現場錄音，那段近年以「訴衷情」之名重新出版的錄音，還包含了他現場唱戲時的咳嗽聲。

最感動人而又有點莫測的，正是這段香港歷史，它接收了大江大海時代各式選擇離開的中國人，他們縱使滿懷絕技，來到南方小島都得重新開始。電影一方面肯定香港歷史以來的這種包容性，「這裡看上去不就是一個武林？」，以至它作為中國民間習俗與文化的延續地，同時暗示了作為最後的華人文化避難所，香港日後如何再進一步把以功夫精神作比喻的部份中華文化普及至世界。

故此，無論是對王家衛還是對香港而言，《一代宗師》都是部擔起重要傳承角色的作品，是個missing link，它構成了今天我們耳熟能詳那香

港故事的前傳（也是梁朝偉這「香港男人」原型的前傳），並作了一次歷史見證：一九五〇年，大陸的武林人士有些離開有些留守，香港成為傳承中國武術的最後一站。日後，大陸地區內的武術傳統被迫切斷，恢復之時已變成體育或觀賞項目，有形無神，跟往日所說的武術精神近乎脫節。（徐皓峰的《逝去的武林》和隨後的《武士會》兩書對那段最後的武者的遭遇有詳細記錄，可作為背景補充。）

其實不止於武術，今天被浪漫化了的民國範兒，在這些年之後，的確碰上了被淘汰的命運。美德、美學、信誓、義氣、價值觀、道德感、正義感，在新時代的鬥爭和壞制度的鼓吹中煙消雲散。這民族的集體遺憾，也許才是最大的遺憾。（民國範兒特別指台灣更進一步開放大陸客觀光旅遊後，再加上流行文化容許更多對國民黨治下那中國時代的閱讀和討論，一股懷緬民國管政時期的風氣在這幾年間於中國大陸蔓延，諷刺的是，民國範兒正好被閱讀成中共時期掉失了的中華文化及人倫精粹。）

5

《一代宗師》講的是一個消逝的武林，慨嘆老規矩舊人情世故的失落，但同時不無自豪的預示葉問那革新理解武術和授徒精神的新功夫時

代的來臨。他拋棄師父授徒那永遠留有一手過份玄妙的傳統，轉而用最親和直白的語言與教法去把武術發揚（可看到李小龍截拳道的確受這精神影響），打直線，化繁為簡，一橫一直，那可說跟香港向來擁抱的實用主義精神大有淵源。

電影中，每個人和地方都像有一個章節，宮二的和內地的那一章，在五十年代擱筆。葉問在香港的，一九五〇年開始。那一年，李小龍十歲，剛拍了《細路祥》（1950）。一九七二年，葉問離世，李小龍則晚師父一年去世。而後，才有今天我們已說得頗多的另一章香港故事。

原刊於《Hkinema》第22期，
2013年4月10日

　　　　　　　　　　王家衛的映畫世界

文武衣冠異昔時

──從功夫片發展脈絡看《一代宗師》

蒲鋒

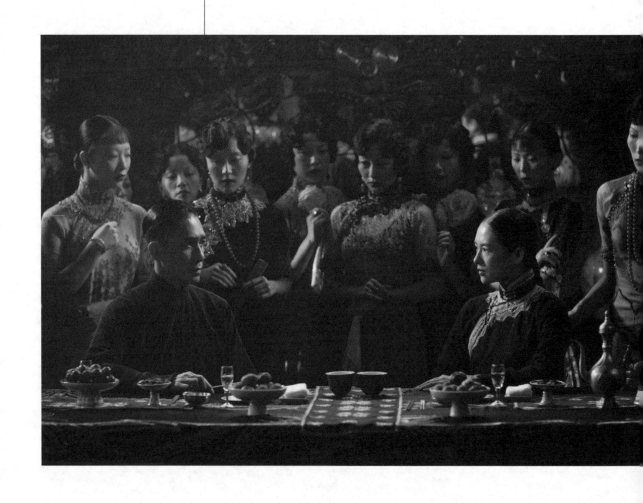

自《阿飛正傳》開始，王家衛已建立出一個風格家的地位，無論甚麼素材落在他手，他都會將之納入自己的風格系統中。在其多年來的作品裡，無論呈現手法及母題，往往自成一格地重複出現再賦以變奏。最凸顯這種作風的，當然是以金庸小說人物為藍本的《東邪西毒》，完全脫離武俠片的基本戲劇程式，把家喻戶曉的武俠小說角色改造成自己風格系統中的人物。《一代宗師》以香港詠春拳的開山人物葉問為題材，難免教人期待會是一部功夫片，但王家衛會接受功夫片的戲劇程式嗎？他的風格系統可以融合功夫片嗎？

港版美版

《一代宗師》有眾多版本，我們以哪一個版本為準，會影響我們對影片的理解及接受。《一》片先有港版和內地版，一百三十分鐘，內容接近相同，主要分別在港版的粵籍角色說粵語，內地版則粵人亦配普通話。然後，有柏林影展的一百二十二分鐘版，柏林影展版對港版和內地版有所增刪。[1]影片在美國公映時長度是一百零八分鐘。我只能看到港版和美版。兩個版本比較，較短的美版固然刪掉了不少港版場面〔例如宮二（章子怡飾）與一線天（張震飾）的火車相遇及宮二在父親死後舌戰世叔伯〕，但也有增加新內容新畫面，還在一些細節上作

了補充調動。正如葉問（梁朝偉飾）的對白：「功夫是纖毫之爭。」多處一些細微的改動，足以令影片完全改觀。大略地總結，港版多強調抗日的民族意識；而美版則更強調一九四九年後，香港成為匯合南北人聚居之處的流亡感慨。以下的討論，我會以港版為先，再輔以美版作補充。

逝去的武林

《一代宗師》在籌備時，已宣稱影片以葉問為素材，因此《一代宗師》這個片名很自然被理解為指葉問雄視「一代」的武術「宗師」地位。但就影片看，宮二和葉問戲份相當，再加上雖與主線無關，但仍然穿插影片中的一線天，「一代宗師」這個題目更確切的理解，並非單指某人，而是對民國時期一代武術高手的集體稱呼，而《一代宗師》要呈現的，也就是那一代「逝去的武林」。

《逝去的武林》是二千年後一本十分有名的武術家回憶錄，該書由李仲軒口述他在民國時的習武經歷，撰文人徐皓峰也就是《一代宗師》的編劇。李仲軒曾師隨京津的形意拳名家唐維祿、尚雲祥和薛顛。他講的形意拳心法和搏擊技巧，不同流俗，取譬多端，生機勃勃。他講習藝心得的同時，把師父們的教

導方法及行事為人也講得很生動，這本書不單有拳在，也有人在。從劇情而言，《一代宗師》情節完全是創作，而不是改編《逝去的武林》，但《一代宗師》描寫的那個北方武林，那種行事甚至說話方式，卻活脫從「逝去的武林」出來。

從《逝去的武林》和徐皓峰其他的著作，我們看到他對《一代宗師》的貢獻。宮寶森（王慶祥飾）介紹自己平生做過的三件事，便脫胎自徐著小說《武士會》。[2]在門派的設定上，《逝去的武林》中李仲軒學的是形意，也提及他其中一個師父尚雲祥曾與八卦掌的程廷華交換本門口訣，二者「最精粹處是相通的」。[3]於是宮二練的是八卦掌，馬三（張晉飾）使的是形意拳。形意八卦在《一代宗師》的分量與詠春可說等量齊觀。馬三提到宮寶森傳下的拳理：「寧可一思進，莫在一思停。」這一句有所發揮的重要的口訣亦出自《逝去的武林》。[4]另外，丁連山（趙本山飾）流落香港，為葉問點煙試技時，那種暗鬥，也像書中描寫尚雲祥與八卦名家程廷華八仙桌上較勁的故事。[5]

戲劇比重

王家衛其中一個創作特色，是在拍攝中隨著對演員/角色的開展，慢慢找尋到其感性，然後將之放大。所以無論《阿飛正傳》、《東邪西毒》、《重慶森林》或《春光乍洩》，都是一種對演員/角色的探索，這種探索會不斷變更修訂，其作品公映的版本只是他把一個持續蛻變的創作過程在某一刻斬截下來凝定的結果，這令其電影敘事上常有斷裂，情節不交代清楚，常有因果關係不明顯的場景摻雜。但他不介意這種不圓滿，因為儘管殘缺，他卻抓到了演員/角色最富感染力的情景。以《一代宗師》的港版言，最能觸動他的演員/角色，正是章子怡演的宮二。港版《一代宗師》與其說是葉問的故事，不如說是宮二的故事。《一代宗師》不是一部純粹的傳統功夫片，但它仍很大程度上遵守功夫片的基本戲劇程式。功夫片最核心的戲劇程式是由私人以武藝鋤奸，鋤奸使命落在主角身上。《一代宗師》由宮二鋤漢奸報父仇，打倒投靠日本人的叛徒馬三。憑這個鋤奸身份，宮二在《一代宗師》的主角分量可說比葉問還重。

美版和港版的一個重要差別是把葉問的戲份加重，調低了港版中葉問幾乎成了宮二襯托的感覺。除了刪減宮二的戲份之外，更增加了四九年後葉問的戲份，最矚目是增加了一場港版所無的八極拳高手一線天與葉問的大戰。已成理髮師的一線天剃刀之快無人能接，號稱「千金難買一聲響」。葉問和他進行一場聽聲決鬥：假如他聽到一線天的刀聲，代表他擋著了對方的

刀;假如沒有聲響,他已被刀割喉。這場一招定生死的精彩打鬥,令葉問的角色分量有所增加。美版基本上沿著葉問的故事線發展,宮二的故事則集中在她跟葉問重逢之後,變成葉問生平其中一大關節,跟港版中分布全片,與葉問雙線並行的結構不一樣。

性格魅力

鋤奸身份之外,宮二的角色在影片中特別出彩,因為她體現了王家衛對那個「逝去的武林」的感性想像。宮家體現的那個北方武林,講規矩論資格,說話一大套道理,而且總是意在言外,像有很深的蘊藉,例如宮寶森與師兄丁連山(趙本山飾)那場對話,幾乎句句都有兩重含意。宮二作為行將外嫁的女兒,本來被排斥在那些武林傳統之外,所以叛徒馬三說她沒資格和他作對手。但她通過拒婚和奉道的方法,以單身及不再傳人的方法斷絕出嫁女的身份,令她有了宮家傳人的身份,結果廢了馬三,清理門戶,維繫了宮家傳承的純淨。一如她在美版裡對僕人老姜(尚鐵龍飾)所說,「開弓沒有回頭箭」,她不能毀了自己的承諾;那是她(和那個時代的武林)安身立命之處,失去了便再無死所。宮二的那份剛烈和堅執充分顯出了她的性格風采,而為了她的執著,她只好與匹配的葉問擁有一段有緣無份的情緣。宮二

性格與蘇麗珍、歐陽鋒大嫂雖然不同,但是由於個人執著而錯失情緣的低迴則是王家衛電影中一以貫之的感情。她雪中舞八卦掌一段也是全片最抒情的個人段落。《一代宗師》最動人的也就是宮二這個角色的發掘。

南直北圓

儘管《一代宗師》著力描寫這個北方「逝去的武林」,但影片通過葉問這個南方武術家與宮家為代表的北方武術多次交手,提供了一個觀照對比。葉問第一句獨白便開宗明義:「唔好話畀我聽你有幾打得,師父幾咁巴閉,門派有幾咁深奧。功夫,兩個字,一橫一直,錯嘅瞓低,企得番係度嗰個先係啱晒,係咪咁話呀?」一來便摒棄婉轉,以直白坦率的粵語表達一種實用主義的觀點來向成規挑戰,與北方拳師所用的那一套蘊藉很深、意在言外的說話方式大為不同。葉問這種直率張揚,與羅莽打架時再一次表露無遺。

另一方面,宮家人把勝負看得太重,宮寶森和宮二都為戰無敗績而自豪。但是葉問卻有著一個現代人的戰鬥態度,戰敗可以再來過,「千古無同局。」輸了只要能站起來再打,仍不失英雄。影片雖然也用一種欣賞的角度來描畫那群有著厚重的武術傳統的北方武者,但無疑在

葉問身上呈現一種更為胸襟寬廣和實際的現代武術精神。在戲中不單葉問有，金樓的南方拳師阿勇（劉家勇飾）也有，葉問說阿勇的功夫雜，阿勇回答：「雜唔好咩？打得咪得囉。」到與葉較量完，阿勇又從他的角度去分析葉問戰宮寶森的策略：「拳怕少壯，理得佢乜嘢宗師，打到佢有氣無碇抖。」俚俗的廣東話內包含的卻是非常寶貴的實戰思維。《一代宗師》實在亦博採了南方一些武術的說法，像陳華順收葉問為徒時的話：「一條腰帶一度氣，以後要爭爭氣氣做人。」這個說法便應出自現實中的劉家勇。《一代宗師》無論拳理、對白方式以至人物氣質，都有著明顯的南北對比。只是在影片中，葉問並沒有實行他獨白展示出來的武術理念，他和宮家人的比試，沒有一次是以打到「一橫一直」來分高低的。從劇情看，南北相交，南方是調低了自己的理念，依從著北方的武林道統規矩而行的。

東拳西傳

《一代宗師》中葉問這個角色體現的不一定是現實中葉問的功夫哲學，倒接近李小龍在七十年代啟導世人的新功夫哲學：武者要發現適合自己體質的武技，在實戰中提升搏擊能力，以最有效的方法擊倒對手。正如片中葉問的打鬥風格，也是硬朗迅捷，絕不花巧。這是一套實

用主義取向的現代人理念。葉問令宮寶森承認他的想法更高明的一番話是：「其實天下咁大，又點止南北，勉強求存就等於固步自封，喺你眼中，伊塊餅係一個武林，對我嚟講係一個世界，正所謂『大成若缺』，有缺陷先至有進步，真喺使得嘅，南拳又點止北傳呀，你話係咪？」「點止北傳」暗示的自然是南拳北傳之外，還可以「東拳西傳」，東方的武術傳到西方。而為中國功夫在西方以至世界建立聲譽的，首功當然要數李小龍。《一代宗師》的李小龍身影並不僅止於尾聲時童年李小龍的出現，它到處都或明或暗與李小龍有關。

一九四九年後香港匯集眾多南北武術家，這獨特的地位孕育了李小龍的文化背景。南北武術家來港很多是基於對新政權的恐懼，好像葉問，戰後至四九年間他曾任佛山的偵緝隊長[6]，這可是新政權鎮壓的一類政治敵人。而事實上五十年代在大陸曾出現過以「反唯技擊論」為名，對傳統武術作政治批判的運動，把武術定為只是體育運動，傳統武術從此受到禁制，文革後始解禁。由於特殊處境，香港對中國武術傳承起了重要貢獻。作為左派銀都公司的出品，《一代宗師》當然不方便直接道出這個現實，但是對於四九年後香港獨特的武術家匯聚地位，影片倒是極之清楚地點題的。在港版中，宮二與葉問最後一次見面，道別時在街上徘徊，對著

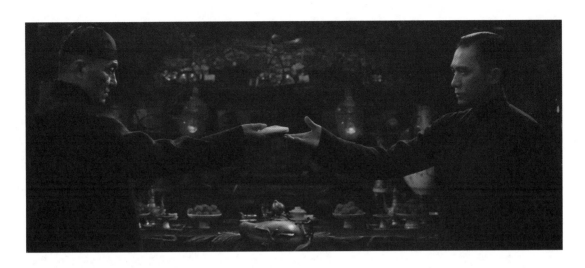

一街武館招牌，感嘆道：「一眼看上去，這兒不就是個武林嗎？」在美版中，這句對白刪掉了，但王家衛很顯然非常重視這句對白的點題作用，特別增補了葉問兩段意指相近而更長的對白：「江湖夜雨十年燈，無非就係潮起潮落，有啲人留心眼前路，有啲人留戀身後身。為勢所逼，一代宗師都要揸水煲。當時嘅大南街，武館林立，正所謂臥虎藏龍，食一枝煙都可能冇咗條命。」「當時，有唔少難民流落香港，其中好多都係武林嘅宗師。北方嘅拳種開始喺香港開宗立派。其中最傳奇嘅喺八極拳一線天。」兩段獨白都清楚道明南北武術家來港避難，造成香港武術門派眾多的獨特歷史。《一代宗師》呈現的，正是香港這獨特的時代背景，而美版中，這一背景更強調難民來港的流亡主題，多

番提到了「眼前路」和「身後身」的對比。宮二是活在過去的人，身後身對她永遠重要過眼前路；相反，葉問更接受自己的眼前路。對比起來，港版無疑更強調抗日的愛國民族意識。在主題上，兩個版本有一些重點的差距。

承襲功夫片

《一代宗師》大致上遵守功夫片的類型成規。前文已述，它維持了功夫片的鋤奸情節，而鋤奸的打鬥場面通常都放在尾段作高潮。這方面《一代宗師》同樣是用了心思來遵守的。從劇情時間上看，宮二戰馬三是在抗戰期間，依時序安排這段鋤奸情節應在影片中段出現，但這顯然不符功夫片的類型成規。因而無論港版或

美版，都通過敘事時間的調動，由到港後的宮二以倒敘來呈現，於是影片的鋤奸情節便在影片尾段出現，照顧到觀眾對功夫片的預期。對比《東邪西毒》，《東》片既沒有鮮明的鋤奸對象，後段也完全沒有打鬥場面，有違武俠片的基本成規，令一般觀眾難以接受；《一代宗師》則比《東邪西毒》遠為照顧觀眾的觀影習慣了。

除了維持功夫片的基本戲劇程式，《一代宗師》更有很多地方沿襲功夫片的情節並加以變化發揮。這裡舉兩個例子：葉問見宮寶森之前，由三位隱身金樓的高手與他過招，葉問力戰八卦、形意、雜家三大高手，既是事前準備（宮寶森的拳術合形意八卦），也是一種考驗。這種逐層打上去的布局，是功夫片常見的安排，最有名的自然是李小龍的《死亡遊戲》（1978）。又如宮寶森與葉問搭手，並不是「掄拳頭揮胳膊」的搏擊對打，而是叫葉擘開自己手中的餅。這個從對手手中奪物的比試，應出自美國電視劇《功夫》（Kung Fu，1972-1975）：劇集開場，金貴祥自小試從長老手中取小石子，到他取到之日就是他功夫有成之時。《功夫》電視劇這個設計，據說又是沿自現實中李小龍截拳道的一種訓練方法。這種比試方法，在許冠文的《半斤八兩》（1976）轉化為喜劇性的處理：許冠傑迅捷地奪去許冠文送往口中的朱古力。此外，如宮二

借身掩護一線天以避追兵，這種女性親暱助俠士逃險的情節，在武俠片功夫片中也屬常見。

功夫片的基調

再粗心的觀眾，都會感到《一代宗師》與一般功夫片有很大差別。一方面，葉問與宮二的愛情比重遠超一般功夫片，而它對一個年代逝去的感嘆，功夫片亦從不處理。功夫片常見的場面，它也以特別的方式去處理。例如葉問與宮二比試之前，以西洋歌劇為配樂，在一群金樓妓女的環視下，二人互望對話，構圖獨特而人工化，鏡頭隨妓女視線移動，偶然徐徐拉開，充滿紙醉金迷的糜爛頹廢色彩，是過去功夫片從未出現過的氣氛。

武術雖是中國傳統文化一部份，但是自宋朝後重文輕武的觀念影響下，迄至明清，武術和武術家的社會地位從來不高，與講求風雅的高級文化更沾不上邊。即使五六十年代盛行武俠小說，純文學人士固然看不起，創作者也只是用文人的幻想去創造武俠世界，充滿文人的習慣定見。[7]拍武俠片的導演也差不多，因而文士型的俠客和女俠大行其道。七十年代的功夫片，巨星李小龍誕生的一刻則徹底衝擊了過去的觀念。[8]李小龍是具實戰說服力的武術家，他的打鬥迅捷強勁而直接；他脫去上衣打架，

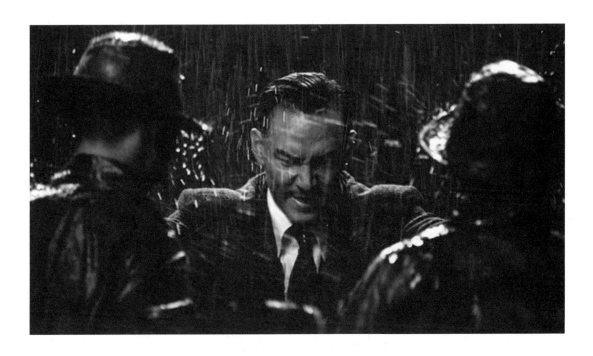

呈現出滿身虯結的肌肉；他打時嚎叫，充滿狂熱的激情。這些元素跟明清以來以衣冠為基礎的高雅文化大相逕庭，卻為七十年代經濟冒升，追尋肯定個人成就及嘗試塑造自我個性的香港人（也包括後來的台灣人和中國人）所擁抱。自功夫片出現，這種類型便以一種粗野、剛勁、直率的風格發展，以旺盛的精力和動感帶動，展示男性陽剛氣質，打架脫衣是最富象徵性的標誌。[9]功夫是一種身體訓練，身上的肌肉是他們最珍貴的資產，不曾脫衣打架的男星都不能成為功夫巨星。李小龍、陳觀泰、陳星、譚道良、梁小龍、洪金寶、成龍、元彪、劉家輝、李連杰、甄子丹莫不如此。

一屋的精緻

《一代宗師》的風格特點卻是它的精緻。它選角不用功夫明星，而找來以演技聞名的明星，因為這些明星才能演出片中主角幼細的感情。但也由於此，他們沒有功夫明星鍛煉出來的身體，即使再多訓練，他們也不能除衫打架，而是要著衫打架，倒應了中國傳統稱斯文士紳為

「衣冠」的説法。葉問雨中打架，便真的是衣冠楚楚。

同樣，動作處理也是精緻化。以港版論，葉問與宮家三度交手，便全都是「文鬥」。所謂「文鬥」，是角色們通過一些特殊的比鬥方式，而不是通過全面開放的搏擊，來比試武功高低。看過搏擊的人都知道，在搏擊過程中，捱打是免不了的。只要沒有喪失戰鬥力，先捱對方拳腳，並不等於戰敗。但是葉問與宮家三度交手，沒有一次類似現實的搏擊，幾乎都是以點到即止招式定輸贏——與宮寶森的擘餅，擘開了餅便是贏家；與宮二戰，他只是敗在自己所設的限制，他踩破了一塊木板便甘拜下風；與丁連山之戰，有點暗中生死相搏的意味，但葉問接到丁連山為他點煙，便鳴金收兵。這種文鬥的方式，是放棄功夫比較氣力的粗暴強橫一面，而強調功夫技巧細微的一面。最能説明這點的是擘餅之戰，它雖然與電視劇《功夫》的搶石子類同，但對功夫發揮的重點卻不一樣。《功夫》的搶石子，甚至《半斤八両》的搶朱古力，成功是由於速度和準繩，強調功夫的準和勁。《一代宗師》裡的葉問卻是慢慢出手，像是要找個最佳的角度和接觸點；觸到餅後的爭持，也是走馬步轉手，全都在講巧功夫。只有當葉問與相差甚遠的對手打架時，才會用那種體力勁度的風格去作自由搏擊。事實上，除了宮二對馬三的一場生死相搏，片中幾次高層次打鬥，都是側重功夫纖細技巧的一面。

以司空圖《二十四詩品》所述的詩歌創作風格參考，過去功夫片的基本取向是「勁健」：「行神如空，行氣如虹。巫峽千尋，走雲連風。飲真茹強，蓄素守中。喻彼行健，是謂存雄。天地與立，神化攸同。期之以實，禦之以終。」《一代宗師》的風格卻是「綺麗」：「神存富貴，始輕黃金。濃盡必枯，淡者屢深。霧餘水畔，紅杏在林。月明華屋，畫橋碧陰。金尊酒滿，伴客彈琴。取之自足，良殫美襟。」從戲劇程式言，《一代宗師》大概遵守了功夫片的成規，但是風格上，卻自成一格，而這種風格上的距離，也影響到它描述的人物。《一代宗師》綺麗纖細的風格不適合模塑雄健的壯士，在「一屋的精緻」內打架，發揮得最突出的自然是柔中帶剛的烈女，於是《一代宗師》成就的，也就非宮二這位女中豪傑莫屬了。

【註】

[1]　unclefrankpapa：〈《一代宗師》法國出版柏林影展版本跟香港版本的迥異〉，http://blog.sina.com.cn/s/blog_66f3c1980101ahwg.html，搜尋日期：2014年8月28日。

[2]　「清末民初，李存義是形意拳的一代宗師，做了三件事：合了山西、河北形意門；將形意拳和八卦掌合成一派；創立『中華武士會』，合併了北方武林。」徐皓峰著：《武士會》〈自序：一生三事〉，人民文學出版社，2012。這裡「三事」的講法雖不完全相同，但合併形意八卦及創中華武士會兩事一致。

[3]　李仲軒口述、徐皓峰撰文：《逝去的武林》，北京人民文學出版社，2014，頁173。

[4]　同[3]，頁305。

[5]　同[3]，頁355。

[6]　念佛山人著：《嶺海群雄詠春拳》第九回〈詠春家之後起優秀〉，頁76。

[7]　金庸、梁羽生是最佳例子。

[8]　「功夫片」是在七十年代始命名。有了名字，才有功夫片的觀念，早已存在的黃飛鴻電影才得以納入。所以我有功夫片誕生於七十年代之說。詳見拙著：《電光影裡斬春風──剖析武俠片的肌理脈絡》，香港電影評論學會，2010。

[9]　「粗野」在中文中是帶有負面意思的，這正反映出傳統文化中的定見。而我在這裡是中性化以描述一種風格。

《一代宗師》

管中窺豹，一鏡眾生

——論《一代宗師》風格幾端

劉嶔

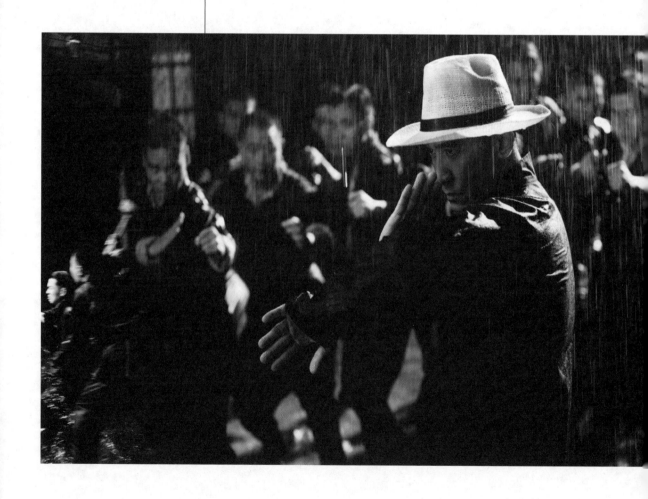

王家衛的映畫世界

《一代宗師》是根據真實人物葉問創作的電影[1]，影片情節與真實的葉問及其時代武林故事的異同、真偽之辨，並非電影研究的目標。電影拍歷史人物，造就一種電影敘事，電影研究，探求、整理鏡頭角度、聲影內容的構造與整體的佈局，導引認識導演、片種、地域電影文化及歷史的風格流變。電影並非文學體裁或歷史詮釋的工具。電影本身是一種體裁，另一種文藝形式。電影的「傳主」的表現有別於文字作品中的「傳主」。電影研究，不是故事和英雄人物的資料匯編，是用析解藝術的方法析解「傳主」。[2]

字幕卡和旁白

在王家衛至今的導演作品中，《一代宗師》劇情的時間跨度最寬闊，影片的香港公映版用字幕卡和旁白將枝節、鏡頭串連、綑綁。時間最遠是葉問小時拜師陳華順的儀式，大約一九〇〇年至一九〇五年清朝末年的廣東，此段是拜師的影像和葉問成年後的旁白配合表達。影片比較清楚的完結時代，乃葉問髮妻張永成一九六〇年病逝，以字幕卡註明，但之後仍有些許時間不確定的情節。全片劇情前後約為六十年，主要是一九三六年至五十年代初的人事，基本順時序鋪展。《花樣年華》和《2046》的字幕卡充滿文學詞藻，是作家/導演對影像的情節、

整體故事的感性抒寫，與情節及劇情發展沒有實質的關係。《一》片說明字幕卡的功效卻非常明顯，十九段字幕多為客觀敘事，其中兩段是葉問和宮二通信中的字句，一段是葉問寫在張永成手中的諾言，最後一段稱讚葉問使詠春傳世的功績，其他十五段精簡表述年份和人物生死境遇，本身就是故事的一部份，是全片情節之間的橋樑。如果拿掉，故事會因缺陷變得零散、隱晦。

葉問的旁白在影片首末頗長，中間略作穿插，從自報身世「我係廣東南海佛山人……」至「有人話詠春因我而起，因我而收……」總結功夫理念。片中旁白以葉問的居多，使影片貼近自述體的「傳記電影」，但還是不時出現「騷擾」，衝擊穩定下來的類型格局。影片劇情約六十年，但葉問的旁白沒有表明一個確定的時空立足點，旁白的聲音與影像中葉問說話的聲音一樣，只能以「中年人」概括。此外，全片旁白和影像的配合，在不同場面，會產生不連貫的時空感。首段葉問自報身世，配以在佛山家中練棍的鏡頭，是「傳主」主觀回憶的開端。以電影製作和觀眾習以為常的規範來講，訴說旁白的時代多晚於影像。至宮二去世，葉問離開醫寓時回頭看老姜摘招牌，旁白則流露他當時心裡在說話的現場感，因為他在兩個單人鏡頭中都凝視攝影機下方，形成近乎與觀眾對望

的視線，而開首介紹身世則用上一組練功的鏡頭。至於片末，先為五十、六十年代葉問在港九飯店工會坐觀徒弟練習，再接傍晚站於露台的剪影，背景似是早年廣東故里，旁白卻帶總結意味。葉問的話是在回應自己享譽多年甚或亡故後國術界對他的評價，時間可以是七十年代或更後，語句不僅是此前葉問對私己事的感想，也包括武術界及後人的看法，更可以不局限於香港或華人地區。真實的葉問，則於一九七二年去世。

宮二也有她的旁白，宮二吸鴉片煙後，接上她在雪中舞拳的場面，容顏卻是少艾，應當早於五十年代，而旁白所訴，卻像吸鴉片後的臆想，再接以宮二於一九五三年病逝的字幕卡，剛才的話語又可以是臨終前的思緒，或亡靈在回顧生命。片末葉問在武館一組鏡頭，她的旁白「葉先生，世間所有的相遇，都是久別重逢」插進來，中間接她站在大南茶室樓梯的背影鏡頭，因為是背影，她當時真的說了這句話，還是別的時候，或者是葉問的想像，都有可能。不久，演職員列表前，東北古剎中一分十九秒長的十個空鏡頭，屬於宮二，屬於影片創作者，而可以不屬於「傳主」葉問。這與《花樣年華》尾聲先呈現周慕雲處身吳哥窟，再續以當地的空鏡頭有所歧異。《一代宗師》，由包括最後一個結論葉問功績的字幕卡和旁白建立

起來，卻完結於葉問不曾親臨（從故事理解）、一個東北女子矢志終身的地方。

背影和側影

上文提及宮二在大南的背影，背影鏡頭是《一》片處理歷史、故事的方法之一，頻繁運用。每一個主要人物都攝有背影鏡頭，即使不是所有人出場的首個鏡頭。葉問的首場，即雨中激鬥的首尾鏡頭都是背影。此場開始不久，便插入他在桌旁說話的背影搖鏡，再回到雨中時，先見帽簷，續以背後雙手放開鏡頭，接上半身背影鏡頭。少年葉問束腰帶後練功，宮寶森初到金樓，廣東武林力邀葉問與宮寶森交手一場，葉問與宮寶森交手前，眾人勸葉問謹慎赴宮二之約一場，攝影機距離和運動雖不一，場面均是以人物背向的構圖開始，或作為整組鏡頭中的重點。發展下去，隨著劇情的轉折，拍攝背影的方法又有變化，背影的意義也不同了。攝影機推向葉俯身寫信的背影，葉問和宮二已在通信。葉問和家人在影樓照相，攝影機推向張永成穿著不適合在佛山穿的大衣的背，她或者明白丈夫做衣服的原因。攝影機推向葉問的背部，他橫躺著，佛山淪陷後，他承受前所未有的艱難。攝影機搖上特寫宮二頭背，葉問剛贈鈕扣，她起身說起十年前。攝影機推向宮二在大南茶室的背影，宮二已故，這或者是葉問

的記憶。攝影機推向穿西裝、坐小凳的葉問的背，他此時在香港定居下來。尾聲葉問觀徒弟練習，攝影機先如影片早段般搖下拍背影，繼而輕微推進即止，下接一個向左搖葉問正面偏左持煙鏡頭，再接由右搖向左上方的鏡頭，從室內攝取葉問穿長衫立於露台的背部剪影，畫框幾乎黑暗，最光亮處是佔畫框三分或四分之一的露台。這是古剎空鏡前的最後一鏡。

抗戰前至葉宮通信，背影鏡頭是水平固定和上下搖鏡，凸顯主要人物的力量和「架勢」。豐盛的時代，強者張揚的魅力（葉問猛回首），特別是葉問的歷練及為南北武林對他的讚可，亦多用王家衛電影常見的淺景深，主要人物的背影清楚，背景則是求助者或手下敗將的模糊人影。宮寶森在金樓首度亮相則特別，鏡頭搖下見其戴帽後腦的對焦特寫，他「前面的背景人物」，不同於葉問的以他為中心成一弧型圍坐，宮寶森面前有一條縱深指向畫框中心的通道，略成三角形，兩側坐滿妓女和賓客，人面全部不對焦，但層次顯明，愈遠愈模糊。如此構圖，吻合他北人在南方武林的外人處境，及

受南北共尊為宗師的身份。時代環境大變動，個人境遇和心理成為攝影機的焦點。葉問、宮二開始牽掛後的背部鏡頭，多轉為推前拍攝背部，同時輕微搖下，似向心臟水平探進。所攝的人物男女兼有，他們前面的群眾和景深都減少，可以沒有一個人。取鏡意識由外向的張揚，變為低緩的向內探求，到達某個距離，戛然而止，不做赤裸裸的發掘。

人物出場的首個鏡頭不一定是背影，用側影或身體局部介紹人物，也頗為《一代宗師》利用。側影如丁連山在火爐旁轉身或張永成在窗前，後者如宮二抵達佛山的出場，此場手法奇異，值得一記。宮二於雨夜抵父親作客的佛山精武會，影片先交代精武會外氣氛緊張，門人截停一架人力車，宮二的保鑣老姜與門人對話。影片至此未有宮二的鏡頭，但在老姜第二和第三個鏡頭之間，插入一個穿女裝皮鞋的腳部特寫，鞋面和周圍的地板有少許積水，再接一個女子雙手重疊按著右腿部份的搖上特寫，畫框上方有水滴下。僅看此兩個鏡頭會莫明其妙，待下面老姜第三個鏡頭後，接着攝影機退後拍穿同款皮鞋的雙腳（其上旗袍擺動）在室內急走特寫，再接搖上見宮二的上半身中景鏡頭。我們這時大多會連接起剛才兩個鏡頭的內容，女子應是宮二，鞋面和地板上的水是從外面帶進來的雨水。如果影片之後見宮二在室內

的相近坐姿，那兩個特寫鏡頭可明確屬於傳統上的前敍方法。影片後來並沒有相近坐姿的鏡頭，前敍在此的功效是烘托宮二。《一代宗師》的前敍法，使精武會內外場面接駁點的前後數個鏡頭形成一組蒙太奇，強調了宮二的性情氣勢，以她的「靜」（坐時皮鞋和旗袍特寫）帶出她的「動」（急步），或可稱之影像形式的「先聲奪人」，而意念圓滿也必須待觀者看到「動」時回念她的「靜」，就此，前後貫通，動靜合一。此外，從老姜第二個鏡頭至室內急走的鏡頭，仿若老姜和一女子同時分處兩個地點，產生短暫的平行剪接的錯覺。這種剪接法雖然不是首創，在此片仍是表現特別人物的特別技法，比較《東邪西毒》裡慕容燕/慕容嫣掉筷子拾筷子一組鏡頭，結構上要複雜。[3]

倒影和反映

除背影鏡頭之外，還見許多倒影和反映的影像，有的大刀闊斧，有的詭異奇妙。三個鏡頭見佛山地上積水，鐵柵門倒映在中。首個鏡頭是片首演職員表後第一個鏡頭，斜角搖上，大雨滂沱，鐵柵關閉，葫蘆圖案反映在水上，線條對稱清楚，接着便是葉問以一敵眾的大戰。葉問和宮二在金樓定勝負後，即接由右向左上斜搖的鏡頭，滿潭積水，上面遍佈圖案，不規則而有前後遠近層次，下一個是遠景鏡頭，葉

宮二人走到兩面半開鐵柵門的中間。葉問在港憶起告別張永成的情形，字幕卡表述他手寫在張掌中的詩，下接搖上鐵柵反映的鏡頭。這次圖案豐富，水波開始晃動，倒映中見葉問踏水而行，下接葉問回首特寫鏡頭，再接張永成在朦朧中跑開。此外，一線天的白玫瑰理髮廳、葉問和宮二聚會的大南茶室，招牌都反映在莫明的水上。葉問兩度造訪宮若梅醫寓，出現鏡子反映醫寓招牌的鏡頭。這些都是主要人物南來後居住出入的場所。

招牌因是物件，文字亦有方位，容易分辨正反，人物的反映則容易令人迷糊。一九五〇年大年夜，葉問訪宮二，兩人坐下後，有七個宮二的特寫鏡頭。她的正面位於畫框左方，由第二至第七個鏡頭的畫框右方，有一約畫框八分之一寬，從上畫框至下畫框貼著右框的「鏡面」，反映著左方的宮二。真實的和倒映的宮二，一直相隨。相對來說，葉問坐下後，只有一個反映鏡頭，半身影像貼近畫框中間，並且是獨立的倒映，「正映」沒有共存一框。至於是甚麼物件反映兩人，整場醫寓的鏡頭不作交代。一九五二年冬，葉問和宮二最後見面，在大南茶室聽〈風流夢〉，首先是搖上的中景鏡頭，見宮二倚在畫框中間的柱子，身體面向鏡頭。葉問左面側身向著鏡頭，稍微靠畫框右方站立，兩人望向左畫框外的歌聲來源。接著幾

個鏡頭中，二人的位置和相互的視線俱統一。至第八個鏡頭，與第一個比較，攝影機向左搬動了九十度，取俯視特寫，柱子貼著左畫框，再右是宮二的右側面，望向畫面右方的葉問。如根據前面幾個鏡頭中的姿態，葉問應面向攝影機，但現見他是側背著攝影機，和他左面的宮二說話。或可解釋他轉動了身體，但一直沒有轉身的動作，而上一個鏡頭宮二說話的內容、節奏及茶室的歌聲都流暢的延續下來，偏偏畫框中葉問的銀幕方向變了。意外再次發生，下一個鏡頭竟然「恢復正常」——鏡頭自畫框右方宮二背後仰視葉問，宮二背影比較模糊，葉問在畫框左方，焦點清楚，側身向其右方的宮二說話。下一個鏡頭，轉從葉問頭後上方，俯視右方側著左身回應葉的宮二，畫面的焦點在她的臉上。

兩人往桌旁坐下，又暗藏玄機。鏡頭俯視上搖，半張桌子在畫框左下方，由高至低斜向中間，宮二右手按桌面右身靠桌子坐下，面向外，即畫框右方。下個鏡頭攝影機上搖，同樣是畫框左下方半張桌子斜向中間，葉問從右上方走向桌子坐下，面對下畫框外的宮二。接著的鏡頭從葉問左肩後面上方俯視，畫框右下角是葉朦朧的後腦，他的右邊就是牆壁，他對面的宮二佔據大部份畫面並且對焦。宮二背向牆壁，面向畫框左方，可以說她的姿勢與她上

一個鏡頭相同，但是本來在她右面的桌子卻變成在左面，葉問理應對著她的右身，現卻面對她的左身。此時尚有一茶室企堂在宮二右身後走過，她的右邊明顯沒有桌子。從這個鏡頭算起，桌上兩人來回和其他共二十九個鏡頭，兩人的位置、方向、視線交流一直連戲，不再突變。

葉問、宮二聽曲和坐下對話場面的兩個異常鏡頭，會令電影研究者念念不忘。到底它們是反映？抑或是數量多許多的相反鏡頭是反映？反映之物又是甚麼？鏡子、杯子？位置在哪裡？又或者全部不是反映，而是刻意拍攝、剪接構圖不一致的鏡頭組合。

《一代宗師》不乏背影、倒影、反映，與影片不多用「定場鏡頭」（Establishing Shot）互通。大部份電影藉著「定場鏡頭」，建立場景和其中人和物的空間關係，使觀眾明瞭，迅速投入劇情，有些電影更用以展現恢宏的影像和製作規模。同樣是在內地拍攝的《東邪西毒》，雖然違反常規的電影技法屢見不鮮，但內景人物對話固然有「定場鏡頭」，如以中遠距離拍攝二人鏡頭，總會顯現所處的環境佈局，另採用極遠景、遠景鏡頭攝取外景風光，荒漠、湖泊、樹林的影像，經常穿插，無疑塑造了故事環境，借喻人物的心靈世界。《一代宗師》的拍攝，前赴內地東北雪地和南方開平，題材涉及

真實的人物和歷史，攝製經年，大可造就氣象萬千的史詩，俗話的「歷史感」。如今面世的風格，反而兵行險著，攝影機的距離寧近勿遠，鏡頭微細聚焦，碉樓只見角落，雪景圖案化，場景不具真實感。人物特寫多採俯視角度，二人對話的單人特寫，常在景框同一邊，甚至出現視線向同一方向的例子。[4] 許多鏡頭上面有同一人的雙重影像，光點閃爍，或模糊短小的線條，攝影機和所攝取人、物之間可能隔著窗戶玻璃，其間或有多重反射的設計。

以宮寶森、馬三在佛山和東北兩場對手戲，宮二和葉問在醫寓和大南座談為例，可見影片善用「構成剪接」（Constructive Editing）組合情節，場面不須明確交代全景。偶有「過肩鏡頭」，但故弄玄虛，位於畫面前景、背對鏡頭的人物，佔畫面的面積極小，非常朦朧，有時不過是一瞬間閃過的人影，如宮二在醫寓起身葉問面前走開一鏡。至為極端的例子是宮二病故，葉問往醫寓，老姜說話，葉問一直在聽，兩人沒有一個共處的二人鏡頭——除非我們計算那兩個特寫兩雙手和藏宮二髮灰小盒的鏡頭。管中窺豹，時見一斑？正因為這樣分鏡，兩個小盒特寫的力量不比尋常。[5]

筆者不是王家衛愛情絮語最好的聆聽者和解謎人。宮寶森出殯的領路老者說：「人等時辰，

王家衛的映畫世界

時辰可不能等人。」王家衛和創作伙伴，他們的工作向來與時間和常規搏鬥。當這次的題材是一位真實人物的生涯，「電影風格」證明可以是與歷史交手的法門。葉問、宮二二人於半空倒轉相纏，後來時時記起，倒轉的影像再在心底生出反映、幻想。《一代宗師》描繪的歷史是個人與個人的重疊交錯，一位傳主帶來多人的故事。一尊尊殘缺的佛像，可以合成武林世界，名震四方，夭折埋沒，飄遊無蹤。電影觀看亡靈，反照折射，俱是不圓滿的殘篇、斷簡。結果斐然，亦促成電影研究人不揣淺陋命筆之舉。

【註】

[1]　本文分析乃根據《一代宗師》的香港公映版本。影片另有王家衛參與剪接的歐洲和北美兩個公映版。歐美兩版本不同，長度均短於香港版，分別增刪鏡頭、場面、字幕卡、對白、旁白，重組次序。北美公映版的「故事性」比香港版本要豐富，增補鏡頭，字幕卡和旁白解釋背景，連結情節，多少針對不熟悉王家衛電影的觀眾，同時是可堪舊相識玩味的藝術經驗。

[2]　王家衛對《一代宗師》的「官方」解釋，可參考王家衛、澤東電影公司，《一代宗師》，台北：新經典圖文傳播有限公司，2013。收錄創作人員和演員具名的文章，估計多為他人撰寫自訪問紀錄。內有王家衛、張大春對談錄〈我感興趣的已經不只是一個人〉。

[3]　男裝的慕容燕／慕容嫣與黃藥師對飲，黃藥師目不轉睛，撫其面說：「如果你有個妹妹，我一定會娶佢為妻。」慕容羞紅低首。接著的八個鏡頭，描述慕容碰跌桌上一根筷子，筷子墮地，慕容拾起筷子，但八個鏡頭的次序是著意混亂的，拾起，墮地，再拾起。比較《一代宗師》一幕，這裡的鏡頭始終連接，中間沒有其他時空人物行為的鏡頭，觀眾腦海中容易整理明瞭。

[4]　《東邪西毒》的對話場面也常見如此處理，但會幾個單人鏡頭後插入一個二人鏡頭，見兩人原來是一前一後面對同個方向，所以視線相近。而且符合人物心境，歐陽鋒多是其中一人，他是殺人經紀，其他人物透過他逐一出場，但歐陽鋒孤星入命，況且一樣是心事重重，與不會四目交投。

[5]　而且，葉問在醫寓裡的戲不發一言，六個鏡頭全是側面特寫，全片罕見。他離開時在門外回首看老姜拿下招牌，才響起旁白。

《一代宗師》三個版本的異同

李焯桃

王家衛的電影向以多過一個版本著稱，原因不一而足。有時是基於老闆和市場的壓力（如《東邪西毒》補加一首一尾的武打場面，《阿飛正傳》加多梁朝偉和劉德華的鏡頭於片首出場），有時是因參展或公映的時間壓力而結果未如理想（如《2046》的康城版便經大幅修改才於四個月後公映），有時卻是他自己有了新的想法（如十四年後重修的《東邪西毒：終極版》）。當然，原因不止一個，但不變的是，他從來不抗拒多版本這回事，不會強調某個才是他認可的「導演版」。

固然，以王家衛生意頭腦之精明，自然知道愈多版本愈多收入的道理（遍佈世界各地的粉絲對不同版本趨之若鶩）。但不容忽視的是，這其實跟他只此一家的創作方式和電影風格息息相關。王家衛以菲林為稿紙（無完整劇本），拍下大量素材在剪接階段才作取捨，影片在後期製作的階段才告成形（因此特多旁白和倒敍），大家都耳熟能詳。也正因如此，因應不同地區的觀眾剪出不同版本的彈性也更高，絕非一般有既定起承轉合的直線敍事電影所能及。

大衛博維爾更指出，《一代宗師》甚至是蘇聯「構成主義」蒙太奇的一個最佳範本。多數場面都不設全景鏡頭（Establishing Shot），只見不同角色（講對白或凝望）的固定特寫鏡頭剪在一起。王家衛的鏡頭節奏也愈來愈快，從《花樣年華》的不足五百個鏡頭，升到《2046》的近九百個及《藍莓之夜》的一千二百多個，《一代宗師》更有近二千個（美國版）至二千五百多個（中國版）。這反映了他在現場的拍攝愈來愈配合其獨特的剪接方式，就是放棄複雜調度的長鏡頭，避拍全景及帶腰鏡頭，多拍人望框外構圖失衡的特寫，無不削弱空間的連貫性，令他更易以大量短鏡頭構成一個成立的場面。儘管鏡頭與鏡頭之間欠缺傳統的連貫性（Continuity），但輔之以音樂、對白和旁白的連繫，省略掉的鏡頭逐漸不再造成干擾，反而成了影片風格的一部份。更重要的是，這種場面構成的法則令他有大量空間（通過加減鏡頭）拉長或縮短一個場面，甚至調換一些場面的次序。[1]

中國版與歐洲版

《一代宗師》的三個版本中，最早面世的中國版（2013年1月8日）[2]與柏林影展開幕首映的歐洲版（2013年2月7日）相隔只一月，長度由一百三十分鐘減至一百二十二分鐘也只是縮短了八分鐘，大體結構無大改動。因此，歐洲版可視為王家衛趕完華語區公映的死線後，爭取時間為柏林開幕剪出的一個更精緻的2.0版。

宮二（章子怡飾）到佛山時遇上武師封路一幕，本有一段電台廣播：「中央社消息，六月一日，兩廣軍隊組抗日救國軍開赴湖南，名為抗日救國，實則是保持聯省自治，中央軍兩個軍佔領衡陽，局勢一觸即發。」這段廣播在歐洲版不見了，代之以「民國廿五年，兩廣事變，佛山戒嚴」的字幕，無疑更扼要道出了重點。另一方面，把「一九三六年」改為「民國廿五年」，卻與歐洲版將所有年份由公元轉為民國一致。中國版顧及內地反應不提民國的考慮呼之欲出，歐洲版無疑更接近影片追憶一個逝去的「民國時代」的情懷。一線天（張震飾）一九五〇年來港，雨夜大戰國民黨軍統特工全勝後，字幕「一線天流亡香港，開白玫瑰理髮廳」便頗有語焉不詳，諱莫如深之感。歐洲版字幕改為「一線天脫離軍統，隱身香港」，便直截了當交代了他的身份，他出場時受傷在火車上得宮二援手逃過日軍追捕，也有了個較清晰的脈絡。

宮寶森（王慶祥飾）雪地出殯一場，馬三（張晉飾）門人攔路送輓幛，殯儀師來回奔跑報訊說「人等時辰，時辰可不能等人」一小節戲刪掉，老姜（尚鐵龍飾）直接出馬一刀劈開輓幛桿，節奏更爽快利落。宮二決定為報父仇而退婚，風雪中褪下婚戒一場，本有她一段前敘的對白：「別打聽我的事情，沒有消息就是消息，

你再找個人吧。」三個鏡頭中甚至出現她未婚夫的背影，但此段其實可有可無，歐洲版刪掉了韻味反更含蓄。至於馬三獨闖金樓，把廣東武師打得落花流水一場，本在眾人推舉葉問（梁朝偉飾）代表出戰之前，用意是突出強敵當前捨他其誰。歐洲版調至葉問已成代表，妻張永成（宋慧喬飾）表示會帶孩子返外家了其牽掛之後，遂使宮寶森逐馬三離佛山一幕緊接這一場，突出了兩者的因果關係，顯然是為了照顧辨認華人角色較吃力的外國觀眾。這項調動只有因應文化不同之分，而無高下之別。

較大的改動，來自整場戲的增刪。歐洲版在首場葉問雨夜大戰後，加入一節宮寶森在旁讚賞並問此人是誰，身邊人答葉問。這既加強了那場雨戰的敘事性（中國版裡只是片名《一代宗師》出現前的序幕），也為其後宮認定「葉問是個好材料」埋下了伏筆。佛山淪陷後，葉問一家生活困頓，其旁白是：「抗戰八年，我變成一無所有，收入，朋友……最後是我的家人。」在鐵橋勇（劉家勇飾）被日軍槍決的鏡頭後，本有一段燈叔（盧海鵬飾）慷慨陳辭打日本仔的獨白及「一九三八年，燈叔死於日軍大轟炸，金樓被漢奸接管」的字幕。歐洲版拿掉這一節，畫面直接去到葉問夫婦在女兒餓死後的哀慟，旁白由「朋友」接到「家人」遂更連成一氣。

一線天在《一代宗師》淪為大配角遭人詬病，歐洲版特別為他加了一場戲，寫他南下香港後在一家清真菜館巧遇宮二卻沒上前相認，既呼應他倆火車初遇的一段緣，也令緊接的下一場（他大戰脫離軍統），多了個呼吸位的鋪排。此外，宮二向老闆點了幾道北方菜，老闆答不做了，亦含蓄點出北方人在異鄉的失落。另一方面，歐洲版卻把葉問在港拜訪丁連山（趙本山飾）抽煙一場戲完全拿掉，連同之前老姜追出來跟葉問說「宮家六十四手也不是你說要見就見的！」那一小段也不見了。立竿見影的是，從宮二的一句「葉先生，十年前的大年夜，你知道我在哪兒嗎？」直接轉入下一場「民國廿九年，大年夜，東北，奉天北站」的字幕，徐徐展開火車站月台師兄妹對決的戲肉，避免了老姜和丁連山的打岔，無疑更一氣呵成。

不過歐洲版最重要的改動，應是宮二別過葉問後，獨躺鴉片煙床上的回憶。中國版中她的獨白是：「所謂的大時代，不過就是一個選擇，或去或留，我選擇了留在屬於我的年月，那是我最開心的日子。」畫面只是她一人在雪花紛飛中練武。隨後的字幕是「一九五三年，宮二病逝香港，一生信守誓言，不婚嫁，不留後，不傳藝。」歐洲版大幅增加了她童年偷看父親練武，宮寶森手把手教她學拳的篇幅，父女分頭練八卦掌的鏡頭用蒙太奇交織在一起，旁白亦突出了她執著的性格和父女情深：「我是自小看著我父親跟人交手長大的，聽得最多的，是骨頭碎裂的聲音……我爹練八卦的時候，從不讓人看，教徒弟只教形意，因為他說，八卦手黑……我爹常說我這種人，唱戲能成名角，出家能做高僧，因為我會迷。可惜不是個男的……在我爹身上，我看到的不是招，是意，那是我最開心的日子。」作為宮二一生的總結，這段新的獨白及蒙太奇，可比原版深刻動人得多了。

正因宮二一線完結得如此美妙，她死後老姜把其盛髮灰的盒子交給葉問一場，也便棄不足惜了。那場戲老姜一口氣說了大段話，其中「不婚嫁，不傳藝」那部份字幕早有交代，解釋她發願前剪下髮燒成灰那部份也嫌囉唆——不過剪髮焚燒的特寫鏡頭倒十分王家衛，遂得以保留並調回它們原應出現的位置。那就是與風雪中褪下婚戒一場交叉剪接的佛寺祈願，在她見

到一盞亮著的佛燈之後（得到父親在天之靈的背書）。當然，老姜自述身世（劊子手得宮寶森收留，放在宮二身邊改名福星）那部份不保，影響了這人物的完整性，但同時也避免模糊了宮二的焦點。

如今在她回憶最開心的日子和「宮二病逝香港」的字幕之後，即接到葉問對她的總結性旁白：「宮家從無敗績，要輸，她寧願輸給自己。」宮二一線就此結束，原本尾聲中葉問幻想在她家門前徘徊及她重複的金句「葉先生，世間所有的相遇，都是久別重逢」都拿掉了，因為那將干擾其後葉問總結他自己的一生。

葉問的總結由他拍證件照開始，「一九五三年，葉問領取香港身份證，中港邊境關閉」的字幕後，他的旁白帶出三年前夫妻訣別，離鄉赴港那天以為有歸來的一日，想不到竟是最後一面，「從此我只有眼前路，沒有身後身，回頭無岸。」歐洲版在這段閃回中加添了夫妻二人陽台相倚的鏡頭，才接回字幕：「民國四十九年，張永成病逝，葉問終生未再踏足佛山。」接著原版的武館師徒合照一幕調到最後，片初葉問自報家門時拜師的一節卻調來此插入：「我七歲學拳，師傅是陳華順……」陳華順（袁和平飾）替他上腰帶後告誡他「一條腰帶一道氣……以後你就要憑這口氣做人。」他接著以下這段話放

在片末，頗有結案陳辭的意味：「我一生經歷光緒、宣統、民國、北伐、抗日、內戰，最後到香港，能夠堅持下來，憑的就是這句說話。」

歐洲版中葉問最後一段總結性旁白基本不變，只在「我一生沒掛過招牌，因為我相信功夫是大同的」之後，加上「武術應該只論功夫，不論門派」兩句，才接回「千拳歸一路，到頭來得兩個字，就是一橫一直。」但原版最後一幕的鏡頭掠過一列列的佛像和佛燈，才出現「葉問一生傳燈無數，詠春因他而盛，從此傳遍世界」的字幕，如今都刪掉了，最後的鏡頭就是武館師徒的合照。原本佛寺一幕既有宮二發願的呼應，同時形象化了葉問的「傳燈」及宮寶森說的「憑一口氣點一盞燈，要知道念念不忘，必有迴響，有燈就有人」，但手法仍屬隱喻。歐洲版則以「一橫一直」及師徒合照（葉問身旁的小孩明顯是李小龍）作結，一來直接呼應了序幕葉問出場時的金句：「功夫？兩個字，一橫一直」，二來更明白道出了詠春的傳承，因為合照淡出後出現了原版所無的英文字幕：「A true martial artist does not live for. He simply lives—Bruce Lee」。李小龍的金句，無疑是為了提醒外國觀眾二人的師徒關係。歐洲版的片尾字幕中間，更加插多一段葉問打鬥蒙太奇作為尾聲，以他面對鏡頭問「你話我係邊家㗎？」作結，與序幕形成一個完美的對稱框架。

美國版與歐洲版

《一代宗師》的美國版比歐洲版再遲半年面世（2013年8月23日），片長再縮短十四分鐘至一百零八分鐘，而且結構有重大更動，不只是加加減減幾場戲那麼簡單。

影片的北美發行商Harvey Weinstein素有「Harvey Scissorhands」（剪刀手）之稱，以大幅刪改外語片來遷就美國觀眾知名（如《少林足球》便大幅剪短三十分鐘，遲了兩年才於北美發行）。因此美國版出現前後，都有認定它是一個「低能版」（dumbed down version）的評論出現。事實當然不是那麼簡單，《一代宗師》美國版由王家衛親自操刀，有說是他和Weinstein這兩個深懂遊戲規則的大腕角力的成果[3]，也可能是王家衛自己的想法在那半年間有了轉變。

眾所周知，《一代宗師》很早已從葉問傳變成寫民國時代整個武林，英文片名*The Grandmaster*也一度由單數變眾數。由於拍下的素材太多，初剪版本長達四個多小時[4]，王家衛甚至在訪問中談過，打算把它變成一本民國的章回小說般處理。他以平江不肖生和還珠樓主為例，解釋章回小說的結構：「它從來不是跟著一個人，它是講到這裡的時候他就精彩，往後到下一個章回時他就可能匆匆就走了，接著走下去又講

另外一個故事。我認為這是我們中國人特有的一種結構。人生就是這樣……四個小時的版本就是這樣。」[5]

但一來現實的市場壓力容不下一部四小時的電影，二來「這個結構太自由了，可能一般觀眾都沒有辦法接受，所以在兩個小時的版本裡，我現在是用一個編年的方法去講，就是從一九三六年一路講下來，順著這個時間，這些人每一個人在這個武林裡面，這棵樹倒下了，這棵樹起來，這棵樹走到那裡，最後就是一個全貌。」[6]換句話說，中國/歐洲版中他已作出了妥協，為章回小說的體裁加入了編年順序的結構原則。事實上，多名主角各有其相對獨立的敘事板塊，早見諸王家衛的前作如《阿飛正傳》和《東邪西毒》，亦各有其統一的邏輯及手法（如旁白及母題的貫串），而不察者總會詬病其結構鬆散。這回王家衛可能只是重施故技，拋出「章回小說式結構」亦不外因應影片的武俠類型和民國背景，一個高明的包裝手法而已。

但基於種種原因，《一代宗師》即使是較精緻的歐洲版，仍不免有較前作嚴重的結構失衡。最明顯的是一線天這角色，從一九三九年與赴西北大學習醫的宮二火車上相遇，到一九五〇年脫離軍統，隱身香港開白玫瑰理髮廳，再到

一九五二年收服三江水（小瀋陽飾）後開始授徒，令八極拳傳入香港，在編年的原則下成了三個乍隱乍現的段落，不無一點章回小說的味道，卻與影片以葉問和宮二為主的結構格格不入。一線天由張震出演猶如此，更莫說另一個「裡子」丁連山了。[7]

《阿飛》和《東邪》儘管人物眾多，段落式結構亦不乏章回體味道，卻勝在每條線的篇幅較平均，張國榮飾演的旭仔/歐陽鋒作為敍事主體的中樞地位亦從未動搖。反觀《一代宗師》，卻有宮二與葉問平起平坐，甚至不時喧賓奪主。王家衛對以上種種，相信無不了然於胸，當有機會再剪一個美國版時，回歸一個較傳統卻統一的結構方式，也屬自然不過。

他在美國接受訪問時自圓其說，謂華人觀眾對歷史較有興趣，美國觀眾則較注重劇情，因此美國版採用線性敍事這種簡單直接的方式。[8] 梁朝偉在訪問中說得更白：西方觀眾對中國武俠小說的文化背景不甚了了，因此減少中國傳統方面的篇幅，較多聚焦於說葉問的故事。[9]

於是美國版《一代宗師》由眾數回歸單數，場面不再跟時序而是跟主角，周邊角色是隨著葉問的回憶和旁白逐一登場。兩者最大的分別，在於上半部（高潮是葉問與宮家父女的兩場交手）來到「抗戰期間，葉問二女死於飢饉」之後，如何轉入下半部繼續葉問和宮二的故事。中/歐版依編年原則轉入一九三九年宮二初遇一線天、一九四〇年馬三投日弒師、宮二為報父仇不惜奉道的情節，才交代一九五〇年葉問來到香港，在大南街安頓下來，大年夜與宮二醫館重逢，再倒敍十年前東北奉天北站宮二與馬三的決鬥。美國版則跟隨葉問，直接轉入一九五〇年的香港（加進解釋他離鄉別井為求養妻活兒的字幕），而把所有宮二的情節（一九四〇年東北至一九五三年香港）集中放到最後。

這還不止，美國版在葉問擊退前來踢館的黑面神（羅莽飾）之後，加添他的旁白「江湖夜雨十年燈，無非潮起潮落……為勢所逼，一代宗師都要揸水煲」，引出歐洲版刪掉的一段丁連山與葉問讓煙過招，但已不再提求見宮家六十四手，而只為點出當時的大南街武館林立，臥虎藏龍（因篇幅關係，歐洲版保留的另一場丁連山煮蛇羹與師兄宮寶森對話卻拿走了）。接著由葉問的旁白介紹一線天出場：「他當時的身份是個理髮師，有人說他是軍統第一殺手，有人說他是溥儀的保鑣。他的剃刀很快，非一般人可抵擋，所以號稱千金難買一聲響。」原版的三大段戲只留下一小段雨夜大勝軍統特工，其後理髮廳練功的鏡頭及與葉問剃刀對筷子的對決場面俱為新加，同時亦以葉問的旁白作結：「那

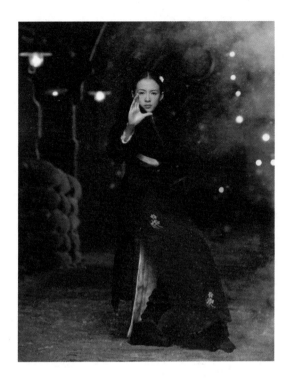

晚之後,一線天封刀,千金難買一聲響,從此絕跡武林,而八極拳亦因而傳入香港。」一線天一線遂簡潔地歸入葉問的香港回憶中,張震也名正言順地擔任一個客串的角色。[10]

另一個根本的改動,是大幅調前葉問領取香港身份證及追憶與妻訣別的場面,從跟在宮二病逝之後改為在港重遇宮二之前,不惜把中港邊境關閉的年份由一九五三年改為一九五〇年。[11]二人重遇的大年夜也由一九五〇年順延至一九五一年,那時我們已知葉問終生未再返佛山,夫妻生離原來是死別,葉宮二人重續舊緣的可能性大大增加。[12]美國版甚至新加一場戲,老姜勸宮二不用猶疑,説也許是天意,她爹也不會反對她跟葉問在一起,而且到了香港,舊的一套規矩也不成規矩了。儘管宮二立即回敬一句「開弓沒有回頭箭」,堅持「別人可以沒有規矩,咱們有」,但接著卻加了一大段她若有所思的鏡頭,甚至一度手握葉問留下的大衣鈕扣(猶如定情信物)走上陽台遠眺,在閉目流淚時,才冒出她那句「十年前的大年夜,你知道我在哪兒嗎?」

在這新加的抒情段落中,更插入兩個葉問沉思神往的鏡頭,一來把其後宮二的倒敍置入葉問的回憶中,二來也暗示了二人心有靈犀一點通的微妙情意。事實上,美國版的宮二雖未能再與葉問平起平坐,但把原版中她的三大段戲合一放在壓軸的位置(佔影片的後三分一篇幅),其重要性可想而知。儘管為求瘦身,宮二的戲也刪剪了不少,大如七爺(王珏飾)五爺(金士傑飾)勸宮二放棄復仇之念整場戲,小如拿掉佛寺發願奉道一場她與亡父的交流(對牆低訴令人想起《花樣年華》)及剪髮焚燒的鏡頭,以至與葉問佛山分手前談眼前路與身後身的對白等,卻全對二人有進一步發展的可能絲毫無損。

另一方面，同時刪剪了不少妻子張永成的篇幅，如帶她上金樓聽曲及洗足（交代會帶孩子返外家）兩場戲，葉問離開佛山那天在她手心寫字（「郎心自有一雙腳，隔江隔海會歸來」）及陽台依偎的細節等，卻間接使宮二作為葉問生命中第二個女人的份量進一步提升。美國版這方面刻意經營的另一道註腳，是葉問與宮二魚雁互通的那段蒙太奇裡，加添了幻想中二人在宮宅內交手切磋的鏡頭，以及葉問在宅外徘徊的黑影。

把葉問定居香港、回頭無岸的段落調前的另一個後果，是宮二病逝不久便接上葉問總結自己的一生，他回憶七歲學拳師傅替他上腰帶，遂與她死前回憶童年隨父習武相映照。兩者之間加插「宮二死後，葉問有教無類，桃李滿門，最著名的弟子是李小龍」的字幕，以及童年李小龍隔窗偷看（一如宮二童年）和習武的鏡頭。二人的緣份、三代功夫的傳承，在此遂連成一氣。

美國版最符合「低能版」惡評的，可能正是加插不少畫公仔畫出腸的解畫式字幕，而且全為英文。像一開場便出現四塊字幕，交代「國術歷史悠久，分南派北派；三十年代日本侵華，各門派走在一起；北方一代宗師宮羽田（即宮寶森）退隱前南下佛山，因他聽聞出了一位高手，可將功夫發揚光大；他的名字叫葉問。」此外，又在每個角色出場有特寫時，加上名字和身份的英文字幕，如「老姜，宮家僕人」、「一線天，八極拳高手」等，最妙的是宮寶森的師兄丁連山，竟變成了「太極拳高手」！不過最自由發揮的改動，當數宮二進佛山那場戲，棄用歐洲版的「兩廣事變，佛山戒嚴」字幕，用回中國版的電台廣播，但翻譯出來的英文字幕，竟變成畫面所見封路的解釋，大意是南北對峙的氣氛下，北方來客被視為挑戰，南方門派為免爭執，封鎖了所有進佛山之路云云。

美國版的結局與歐洲版大致一樣，卻在武館師徒合照這最後一鏡與李小龍的金句字幕之間，加回中國版最後那片字幕的簡明版：「詠春因葉問傳遍世界」，其照顧觀眾的無微不至，可見一斑。

【註】

[1] David Bordwell, "The Grandmaster: Moving Forward, Turning Back," *David Bordwell's website on cinema*,
 September 23, 2013.

[2] 二〇一三年一月十日公映的香港版,與早兩天公映的內地版內容相同,分別只在香港演員(如梁朝偉)説粵語,內
 地版則配上普通話,本文統稱之為中國版。

[3] 魏紹恩:〈眾數單數,面子和裡子〉,《明報周刊》第2345期,2013年10月19日。

[4] 陳忠良:〈《一代宗師》4小時完整版劇情簡述〉,《豆瓣》,2013年1月12日。

[5] 〈完美版《一代宗師》王家衛揭秘4小時導演剪輯版〉,56視頻。

[6] 同[5]。

[7] 一線天和丁連山二角的來龍去脈,可見〈《一代宗師》雙重解碼:你們都錯怪王家衛了!〉,《騰訊娛樂》,2013
 年1月14日。

[8] Don Steinberg, "The Grandmaster: A Punched-Up Kung-Fu Saga," *The Wall Street Journal*, August 15,
 2013.

[9] 同[8]。

[10] 同[3]。

[11] 其實中港境關閉的日期應為一九五一年五月十五日,港英政府當天頒佈「一九五一年邊境封閉區域命令」,禁止居
 民自由出入。

[12] 同[1]。

地理誌 III

文：鄭超卓

《一代宗師》

開平赤坎影視城

香港與開平的城鄉關係深遠，多少流徙的浪人到港，與故鄉訣別的又豈止葉問一個？開平碉樓處處，卻人去樓空，只留下淡淡鄉愁，華洋文化的交匯只能靠殘樓來思忖。（Ming Li攝）

面對面談

我常幻想自己是希治閣

/／王家衛訪談錄

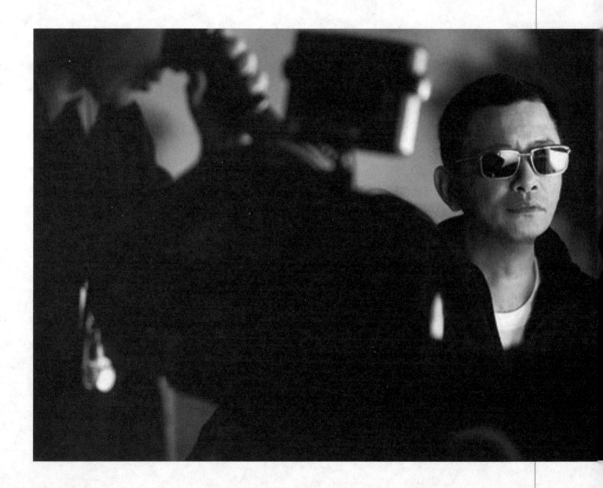

整理：何慧玲

一、從前

母親父親

我小時候看的粵語片和台灣電影，題材都是跟現實脫節的，把以前的事情放在「現在」。那時候進香港（市場）的還有日本片、法國電影，各種文化交織在一起，在這種都市資訊環境下，我會注意「人在城市」的種種問題。我分析自己的戲，從《旺角卡門》、《阿飛正傳》到第三部《東邪西毒》是一個階段，《重慶森林》是一個新的階段。前三部戲的角色都恐懼被別人拒絕，這是現代人很大的問題。日常我們最常受到的傷害，就是被人拒絕。這跟我的背景也有關係。

我五歲從上海到香港、語言不通，我家在香港也沒有甚麼親戚，唸書的時候也很孤立。我母親是個影癡，在上海時她就喜歡看西片，到香港之後，我上午上學，中午她接我去看戲，一天看兩場三場，主要看西部電影、古羅馬場景的片子，還有神怪片，後來才看國語片。對我來說，《月宮魔盒》（*The Thief of Bagdad*，1940，香港譯作《月宮寶盒》）給我很多想像。

我和父親的距離很遠，他總是不在家，常到外地去。我大部份時間都和母親在一起。我戲裡面女人的原型，大部份是我母親和我現在的妻子。在上海的冬天，她（母親）不用上班，小孩都睡在一張床上，哥哥和姐姐和我，大家都躲在棉被裡。我母親和牛奶公司單位領導很好，所以每個早上都有牛奶。冬天的早上，有陽光，有股很溫暖、很安全的感覺。像卡繆，他就寫了很多母子之間的關係，二十多歲的兒子想要有自己的生活，但母親有病，所以他每次出去就會有壓力，因為知道母親需要他，但情感開始變質了，帶了恨的意味。卡繆的《異鄉人》裡頭，很多情節我彷彿都經歷過，看他的東西我會有共鳴。

人生噩夢

（作品中的地域因素很重要）可能跟我五歲便從上海移居香港有關。我那時只懂說上海話，好一段時間裡，感到完全疏離，恍似人生最大的噩夢。那也許是不自覺，但地理環境劇變，肯定對我衝擊很大。

—— Jimmy Ngai, "A Dialogue with Wong Kar-wai: Cutting between Time and Two Cities", *Wong Kar Wai*, Paris: Dis Voir, 1997

文學巨著

文學影響

我爸爸的觀念很怪，他認為一個人小時候應該把所有的名著都看完。（我）第一本書是《三國演義》，然後是《水滸》、《紅樓夢》。我的哥哥姐姐都留在內地，當時他們讀的故事都是來自蘇聯的，還有就是十八、十九世紀舊版本的法國浪漫主義、寫實主義小説，這是我另一個奇特的閱讀背景。我爸爸要求我一定要和哥哥、姐姐通信，為了有共同話題，我中學時代都在圖書館翻閱世界名著。讀多了就會留下一些印象，特別是巴爾札克。

接著我看了不少美國小説。（我喜歡）史坦貝克、海明威。後來再長大我開始看日本小説，最初是川端康成，我喜歡他的《雪國》和《睡美人》。後來看了日本新戲作派和新感覺派的小説，非常喜歡太宰治。除了太宰治，橫光利一是我最喜歡的日本作家。

到一九八九年，有機會看村上春樹的小説。一開始看村上春樹很感興趣，最近幾年變化沒那麼大。我當年喜歡的是《1973年的彈珠玩具》。整體來説，川端康成、太宰治和橫光利一對我的影響比較深遠。

我也看南美的作品，像波赫士，馬奎斯的《百年孤寂》，還有他的《預知死亡紀事》。看《預知死亡紀事》時我已經開始編劇，但從來沒想到講故事的時空順序能夠這樣逆反處理，於是開始朝這個方向思考，而南美作家影響我最大的是寫《蜘蛛女之吻》的那個作者（即曼紐爾普伊，Manuel Puig），到了現在，對我拍電影產生最大影響的正是他，他最好的作品是《傷心探戈》，很偉大的作品。 現在我正在找書看，目前在讀《資治通鑑》。

（中國近代文學方面）我看了很多魯迅。（當代）我沒有找到甚麼可看的，基本上都沒有出現甚麼一家之言。能夠談談的還是近代的魯迅、周作人，老舍我也很喜歡，最近我開始對「海派小説」有興趣，（其中）穆時英最好，我想拍一個戲是講穆時英的。他部份作品是寫很墮落的東西，夜生活啦、流氓啦、舞女

啦；另一部份作品卻寫低層人民的生活。我看穆時英本人的歷史也是蠻傳奇的，他的作品基本上是可以放在一起的，所以我有機會一定會拍穆時英的小説。

有一次日本人想找我拍一個短的戲，我本來想要改編施蟄存的小説，我喜歡《春陽》，就電影來説，《春陽》是很好拍的。海派作家的觀點都在城市裡面，他們都很喜歡看電影，所以作品的電影感很強。

——林耀德：〈凱悦森林的北丐南帝：與王家衛對話〉，《聯合文學》，1995年
第10卷第12期

從編劇到導演

我當了八年編劇，寫了不少劇本，有喜劇、恐怖片、功夫／武俠片、動作片等包羅萬有。我跟導演譚家明一起工作的經驗很了不起，他教曉了我不少導演的事情，教曉我怎麼把文字與畫面相應。我跟他寫了《最後勝利》（1987）的劇本，我才發現同一劇本，不同導演來做，出來的影片可以完全不一樣。

開始執導時，我常常幻想自己是希治閣那樣的導演，他做足準備功夫，而且對自己作品瞭如指掌。但一天之後，我便知道這種想法不對，因為自己永遠不會是希治閣，劇本我不停改，而且我是編劇，可以在拍攝現場修改。還有，把所有影像寫在紙上是不可能的，何況還有聲音、音樂、氣氛和演員，你把這些細節都寫進去，劇本便沒有節奏，讀不下去，沉悶非常。因此我只寫下場面、某些細節和對白。我將場面節奏交給演員，跳過所有技術上的東西。

我第一部作品《旺角卡門》在一九八八年製作，那是香港電影黃金時期。那年，有不少新晉電影導演，因為香港每年製作電影多達三百部。香港片要靠向亞洲市場賣片花集資，監製只需有一個故事、一個類型和卡士的名字。我當時的意念是一部黑幫片，因此一開始便拍黑幫片，但製作過程中總想改這樣或改那樣。不過

從電視到電影

中學畢業後，我在香港理工學院修讀過平面設計，電視台這時開設製作培訓班。香港電影業的人才大部份來自電視，而且修讀還可每月收取七百五十元，我覺得也不錯，去學東西也賺錢，於是便加入，一年後成了製作實習生。開製作會議時我提出不少主意，一個監製便叫我寫劇本，那時大概一九七九年，於是我便兼職當編劇，寫了一個電視劇本，然後因為電影業那時很興旺，我再成了自由編劇，不管大公司或小公司都合作過。

——Peter Brunette, "Interview with
Wong Kar-wai (Toronto International Film
Festival, 1995)", *Wong Kar-wai*, Urbana:
University of Illinois Press, 2005

黃炳耀

我寫了五十多個劇本，但掛名的只有十多部，其餘的不過參與腦震盪的。那時有個編劇叫黃炳耀，非常傳奇，可以一邊聊天，一邊寫劇本，是我的啟蒙老師，我們在同一公司工作（永佳）。那時香港的大製作，七成都是他寫的。

——Michel Ciment, "Entretien avec Wong Kar-wai", *Positif*, April, 1995

片名由來

《旺角卡門》本是另一個故事，講青年幹探喜歡一個舞女，將卡門的故事放在旺角。不過幾個演員誤以為我現在是拍那個故事，記者問他們拍甚麼戲時，他們便說是《旺角卡門》。原本是想在上戲前更正的，但大家覺得沒有甚麼不妥，也就讓誤會繼續。

——樂正：〈王家衛縱談《旺角卡門》〉，《電影雙周刊》，第241期，1988年6月16日

這是我第一部作品，要改很難，到了拍第二部《阿飛正傳》，我想搞的花樣更多，也更大膽了。

——Gilles Ciment, "Interview with Wong Kar-wai (Cannes Film Festival, 2001)", *Wong Kar-wai*, Urbana: University of Illinois Press, 2005

二、旺角卡門

源起

當時沒有想過當導演，只是有時到訪片場，會恨不得自上前拍，因為看到的鏡位，和自己想法很有出入。後來鄧光榮問我是否想當導演。他六十年代主演了二百多部電影，當時已當監製，我替他寫過兩個劇本，他喜歡給年輕導演開戲。我們不時一起討論問題，最後他憑著豐富的演員經驗，肯定我對角色和故事的處理能力。因為他，我才成為導演，他讓我有拍片的機會。

首作《旺角卡門》原是三部曲之一，第一部沒有拍成，第三部就是譚家明執導的《最後勝利》，講那個黑幫已三十幾歲，終於覺悟自己一事無成；《旺角卡門》是第二部，主角二十多歲；沒有拍成的第一部叫《一日英雄》，主角會是個少年。

我替人寫劇本時，人家總要求寫得簡單直接，我也照著去辦，首作《旺角卡門》也有這種傾向。拍完此作後我看了馬奎斯的《預知死亡紀事》，對他敘事的手法很震驚，便開始追看拉丁美洲不少作家的小說，對我影響最大的，是《蜘蛛女之吻》的作者曼紐爾普伊，他的敘事是連串片段式的，不依時序發展，到最後箇中的情感更能打動我們。《阿飛正傳》和《東邪西毒》也都受這種手法影響。

——Michel Ciment, "Entretien avec Wong Kar-wai", *Positif*, April, 1995

人物構思

創作《最後勝利》之前，便已有了《旺角卡門》的故事梗概。我

是從一則很短的新聞發展出這個意念來的，那則新聞是有關兩個未成年少年，被黑幫主使前往殺人，收錢後，狂歡一夜，清早便展開殺人行動。

（片中）三人均做著一些不應做的事。張曼玉是不應與劉德華在一起的，他於她是一個誘惑，但end up也是無法得到的。烏蠅（張學友飾）則嘗試做一些能力以外的事，不斷在試。劉德華則不應照顧學友的，但沒有辦法。

故事雖然預先定下框框，但故事一邊發展，人物的性格與你的偏好是分不開的。可以這樣說，我是以自己的認識，來設定這些人的反應。我的戲沒有強調故事性，全由人物的性格發展出情節來，我覺得故事不重要的，人物才要緊。

兩部片（《最後勝利》和《旺角卡門》）劇本同出自我的手筆，牽涉的人物、主題也差不多，所以令人有相似的感覺。當時我們有三個故事在手，是有關這兩個人物由未成年到成年的故事，人物一直在發展。這些人物全都是我在那期間認識的，是我對他們的一些描寫，我覺得他們很有趣。我不相信一般的資料搜集，一個人的故事，是不可能在一日半日之內將他們的一生傾訴出來，這該需要時間。我和他們是朋友，很多時間聚在一起，連他們的生活我也瞭如指掌，只有明白這些人，才可以開始創作，因為對一樣東西不清楚的話，始終是隔了一層。

這類人物的電影，一般會被歸類為英雄片，我寫的人物都不是典型的「英雄」，他們身上有很多缺點，就像《旺角卡門》裡的劉德華，不可以說他是正面人物，也許這不是一般觀眾所期望的。又例如《最後勝利》，徐克與曾志偉也有很多缺點，但他們是人，人必定有缺點。至於觀眾接受與否，可能也取決於人物的描寫是否夠完整，完整的話，觀眾便會找到那個認同點。我的角度，是通過這些人物去表達我對所謂「英雄片」的詮釋。

劉德華家的設計，我要有明顯的日夜之別，一到晚上，電視機一開，這些人便會出現，標誌著夜生活的開始。白天，內裡一切都是四平八穩的，但在夜晚，鏡頭活動多了，角度也變得很怪。劉德華起床開電視那組鏡頭便是一例。

有一些東西是很難寫的，一個男人，為何喜歡一個女人，兩兄弟的感情等等，均屬非常微妙。但我想，時間是最大因素，假如在一大段日子內，我與你皆在一起，就像揭開日曆，每天也有你的蹤跡，那麼這些感情是來得不知不覺的，我不知道為甚麼要幫你，但我做了。

結局改動

（配樂感覺突然）有些是故意的，有的則因為後期製作時間太短，趕得很厲害。例如*Take My Breath Away*幾段，原本安排有一段配樂，但因版權問題棄用，戲在廿七號拍完，四號便上午夜場，所以隨手有甚麼音樂便找來用。現在戲院放的拷貝，我也是上畫時才第一次看。最後一個月，差不多日夜在趕拍，我將很多文戲交給了張叔平剪，因為他最了解這部戲，他也剪得很好，兩場動作戲是譚家明剪的，萬梓良的戲份由柯星沛剪，關錦鵬助我配對白，最後定剪由我自己動手。

結果結局改了，沒有了監獄一場，就讓劉德華在槍戰中死去，不要他受傷後變成痴呆、張曼玉無言相對的一幕。改的原因是戲本身太長了，九千三百呎是不可能上的，另外也太多人希望劉德華死去，因為不能接受他變成白痴，痴呆比死去更令人難受。我覺得無所謂，刪了意思其實也一樣。因為只想講他們身上的一股熱血，完全是本能，在那一分鐘，沒有顧慮後果便做了，不加以理性考慮。（他們）可能未做之前還猶豫，但最後還是做了。這種人物我認識很多，也看過他們這樣做。這些人到達一個年紀，便會世故起來，這股血性開始收了，而當他明白到自己已不能想到就去做的時候，是悲哀的。

現在的結局是一個最經濟的拍法，對一般觀眾來說也太簡單了，還未有足夠時間與張力，令觀眾進入最後高潮。我覺得這個結局是弱的，但總算交代了。

動作場面

我不喜歡太招式化的打鬥，真正的暴力不在招式，而在那份感覺。片中每場打鬥必定要有一個觀點，如大牌檔一場，我完全以劉德華的觀點拍攝，眼睛只盯緊他的目標，完全不知道身邊有甚麼事發生。他當時的心情就如那個大牌檔一樣，熱血沸騰，只知道斬，斬完後戾氣便消。波樓追逐一場，則是一件突發事件。結局一場跳進了張學友的內心，在這個敏感時刻，他的聽覺特別敏銳，所以會聽到嘈吵的警車聲、人聲。

週末晚拍百老匯戲院外的一場打鬥，原本是偷拍的，但一set好機器後，途人便圍上來，一有差人干涉，我們便收隊，差人走後繼續拍，一共只拍了三小時。全組人士氣高漲，其他工作人員也怕拍不成，但我不怕。我相信沒有戲是拍不到的，我覺得蠻好玩，很有挑戰性。

（打鬥）那些效果我是「加格」拍攝的。先在現場以十二格（一般電影是廿四格）拍攝，再在沖印時每格菲林印多一格，便有這個效果。

──樂正：〈王家衛縱談《旺角卡門》〉，《電影雙周刊》第241期，1988年6月16日

三、阿飛正傳

明星演員

這個戲裡，每一個演員都事先聽過故事，但每一個人聽到的故事都有點不一樣。因為每一次講完就會改一點，所以沒有人會聽到同樣的故事。我只告訴他們你要掌握好這個人物，其他就交給我。我要他們把自己當做是一張白紙，不要帶任何套路進來，稍微有一些套路跑進來，我就會把他們否掉，以及不斷的NG及NG

及NG，所以他們最後都抱著「你要怎麼樣就怎麼樣」的態度。

劉德華有次對我說，你其實不應該用這麼多演員，應該用非演員，效果會更好。我說用非演員是一種拍法，用當紅演員又是另外一種拍法。他們是香港最紅的演員，是偶像明星，但我們不希望小孩走路都學著劉德華那種常常在銀幕上走路的模樣。我採取一開始先讓觀眾衝著這些偶像入場，之後再看不一樣的東西，那就是我要的，讓偶像也可以有另外一張臉。

結果證明年輕一輩（觀眾）他們還是抗拒，認為劉德華不可能這樣平凡，我那時倒是沒有想到這點，不過你現在叫我再做一次，我還是這樣。

基本上，三個男演員劉德華、張國榮、梁朝偉都是相當自覺的演員，太清楚自己哪個角度最上鏡。轉身、眼神最好是怎樣，所以我一天到晚都在告訴他們「你這個轉身可不可以不那麼標準！」

像劉德華和張國榮在火車上最後一場戲，劉德華在車上看到張國榮給人槍殺的情節。我還在火車上拍著，下一站的製片用大哥大告訴我「no more next station」，那天要拍結局，我都不知道該怎麼辦，和劉德華討論，他也緊張。為了趕時間，我把戲刪到最簡單。劉德華也就完全忘了要擺甚麼樣的角度最好看，改用直覺去演，出來的效果就非常好！

劉嘉玲是適合逆境的演員，一開始演得開心就會有稍微鬆懈。剛來演《阿飛》時，她很怕我，我都不和她說話，也沒有甚麼笑容，她感覺自己做得很不好，和我講話都會發抖。後來她開始有一點信心，也開始能享受演戲的樂趣，信心來了後，有一兩次便稍為放鬆了些。所以我告訴她，她是那種人家愈壓她下去，愈能走上來，愈捧她，反而容易忘記怎麼演。我覺得，張曼玉和劉嘉玲都是很有潛力的演員，因為她們都不懂演戲，不會有演電視劇的套路。

梁朝偉則是受電視影響很深的代表。電視喜用臉部特寫,他在這方面沒問題,但在電影裡,身體語言有時比眼神還重要。所以拍戲期間,我整日提醒他肢體語言。張曼玉和劉嘉玲由於受電視劇的影響不深,比較自然,把她們帶進角色裡,可以得出很自然的效果。

他們這些演員都很幫我,把檔期都給了我,搞得其他的戲都在好奇《阿飛》到底在搞甚麼鬼。他們(演員)從來沒有一天前知道(劇本),都是來到現場才知道,拍到菲律賓時來到現場都不知道,因為連我也不知道,我是一路拍一路寫。

我最喜歡拍人家說「不好戲」的演員,我的感覺是每一個演員都可以「很好戲」,只要給他一個方法走出來。如果有人說他的演技很好,我反而不想拍,因為他可能有自己根深柢固的一套演出方式。

平心而論,我喜歡用明星,因為那好像比較有點「拍戲」的感覺,尤其在香港,拍戲根本不可能找非職業演員,賣埠就是個問題。

劇本不停改

開始的時候都是按著故事拍，但拍攝過程中，我慢慢了解將軍在前方打仗，後援補給卻這個沒有、那個缺貨的感覺。我今天拍、明天拍，很快有人告訴我後天拍的東西借不到，後天不能拍，就要改昨天的戲，昨天要改、今天要改，而且當場就要改，明天的戲還不能保證一定不改。

這種感覺聽來雖有點恐怖，但其實也是最放鬆的。剛開始我很緊張，因為這是大製作，大家亦很關注，有一點事情，謠言就滿天飛，一路拍下來都很緊張，整個人都好像喝醉了一樣。

到後來每天拍戲，到現場第一個感覺是甚麼就拍出來，整個人變得很自由，譬如在菲律賓拍火車站樓梯見張國榮跳舞那場戲，那種感覺就好像已忘記自己是在拍戲，其他人都不在你身邊，你就自己在想，感覺也就隨著而來，那種感覺挺舒服的。

在香港拍的東西大部份都是事先構思好的，只需執行出來，但到了菲律賓，你這一分鐘在想，下一分鐘已經在做，中間沒有考慮，這好像也是接近你自己。菲律賓拍張國榮母親家那場戲，我們已經拍了三天（每天廿四小時分三班），我呢，是拍完一場接一場，沒有睡覺，只有利用他們給我的一部拖車，利用開車前往外景地時，一邊睡覺，一邊想下一場戲要怎麼拍。

還記得有天拍火車站二樓的打戲，他們告訴我先前拍好的東西，我一聽發現又是《旺角卡門》那一套，當下就很失望的倒在地板的塌塌米上，賴著不起來。隨後我到拖車上大睡一覺，不知睡到甚麼時候，起來撒泡尿，打開拖車門一看外面，卻是一片樹林，樹林後面站了很多菲律賓臨時工睜大眼睛瞪著我，感覺好像在做夢，不知道自己身在何處。我到現在都還清清楚楚感受到那種鬼魅般的夢魘。

然後隔天拍劉嘉玲的戲，我問她甚麼時候到的，她睜大眼睛告訴

我已來了三天，下午就得回香港去了，我當下就拉著她，她穿著高跟鞋，拍完這場就趕機場，一下子三十分鐘就拍完了。所以工作人員說，你拍《阿飛》這個戲要是沒去過菲律賓，就等於沒拍過！挺恐怖的！

還有一次都已拍好收工，我突然想起還有一個鏡頭沒拍，趕忙補拍後菲律賓的戲也告煞青，突然坐在那裡很失落。這時有個工作人員跑過來拍拍我說：「導演，我們都很奇怪你是不是吃了藥，怎麼到了菲律賓一個多禮拜，你都不用睡？」

我每一次都想寫好劇本再一場一場拍，但發現那是不可能的。我有天看高達寫的書，說世界上有兩種導演，一種是電影在劇本階段已經完成，拍攝只不過是執行的過程；另外一種則是劇本在拍攝中完成，他說自己就是這種導演，我看到這段就笑了。

母題
這個戲的主題是講一個「記憶」的故事，如果要把回憶具像化，就好像水。水不是固體，是不穩定的，會有反射效果，會有很多角度，記憶給人的感覺也是如此，因此我在戲裡用了較多這類「水」的意象來強調主題。不過題外話，其實香港在六十年代也蠻多雨水的。

時間的意象，也是用來強化這個記憶的主題。我們常認為人只有到老才會懂得回憶，然而事情卻不盡然，常常我們年輕時就會忘記一些蠻重要的、而記得一些我們認為無足輕重的東西，因此電影有鐘、錶這類計時器的出現，只是用來呼應這項主題。

原始構想
那時（拍完《旺角卡門》）想拍的這部戲名為《愛在一九六六》，那年香港有暴動，左派和香港政府起了衝突。借這個背景發展出一個六十年代的戲，一個類似舞台劇格局的戲，只有一個景。為甚麼沒拍《愛》，一方面是考慮到題目雖然很大，但自己有多少切

身感受呢？可能一點都沒有。因此決定要拍比較更個人的故事。

那是我小時候發生的，那時我家就住天文台道，我們是二房東，其中一個租客是個很漂亮的男生，類似張國榮吧，他是個夜總會的男侍應，有個女朋友，很漂亮，每天都坐在門口等他回來，但他卻躲著她；另外一間住的則是一位酒吧女郎，有個新加坡華僑也很喜歡她，她每天晚上都要上班，那個男的就每天晚上坐在門口等她回來。我編寫的劇本裡，把這位酒吧女郎改成二房東，她租房子給那位男侍應，然後每天晚上他逃避他的女朋友，她逃避她的華僑客，讓這兩個等門的男女開始互相鼓勵，不要和另一方的男／女交往下去。酒吧女郎與男侍應是同類，都太精明，你知道在我身上需要甚麼，我知道在你身上需要甚麼，所以他們之間沒有感情，也不可能在一起。後來，那個男侍應和酒吧女郎發現這兩個受害者居然聊在一塊，男侍應又回來勾引女孩，女郎又回去勾引華僑。再經過一段時間，女孩終於走了，華僑則為了女孩偷了部車被抓坐牢，出獄後又當起計程車司機，負責接送酒吧女郎，男侍應也搬走了。直到有天兩個男的又碰面，從計程車司機的口中，男侍應才開始懷念起那個等門女孩，但嘴巴硬不肯承認。至於酒吧女郎與華僑的關係，最後計程車司機終於醒悟。當酒吧女郎叫車準備外出，而來車居然不是他時，她心裡明白他大概永遠也不會回來了。

電影最後一場戲是日曆倒數的效果，1977→1976→1975→1974⋯⋯直到1970年，可能插進來一段新聞說有個女孩某一天被汽車撞死了，然後再倒數到1968年，原來那位男侍應有天真的跑到火車站等人⋯⋯然後電影結束。

原本是以這個結構為主，但因為成本關係，我必須同時拍上、下集才合乎預算，所以需要更大的架構，因此又弄一段背景在菲律賓。但很多下集的東西只拍了一點點，剩下來的就是我們現在看

到的。原來那個上、下集的架構感覺很好看，時間空間很錯亂，而且從來沒有人試過。當上集拍了三分之一，我就知道起碼要多一年的籌備期，錢多兩倍才能拍成，因此只好把這個架構再濃縮。

原始構想對我的意義，是我是這故事的目擊者，後來這計程車司機我也碰過，讓我覺得愛情、感情在六十年代是很長、很大的病。愛一個人可能是廿年、三十年的事；現在已經不可能有那麼長的病，現在只可能是一個感冒，那時候殺傷力卻很強。

我需要這個倒數場面的用意，是想說儘管有很多東西在變，其實有一樣東西是不變的，就是這些人，他對她的感情。很多聽過這個原始構想的人，都鼓勵我們應該拍這個，不過我想等自己年紀再老一些再拍。

一個關口

我是一個很固執的人，特別希望在我的電影裡看到的東西都是真的。這世界有兩種導演，一種會用很多假的東西，然後運用技巧讓它看來很真，比如像希治閣、魯卡斯；但我不一樣，我要甚麼都是真的。我很想去拍個街道，有個空景等等，但實在很難找到一條完整街道讓我有六〇年代的感覺，因此我們索性讓《阿飛》有種密封的封閉空間，採取壓縮的效果，很淺的景深，很多東西不是那麼清晰，就好像腦子裡的思路一樣。

拍電影，有人以主題先行，我剛好相反。我最怕別人問我，你這個電影要表達甚麼東西，記得費里尼在《八部半》（8½，1963），藉著馬斯杜安尼口中說過：我不知道自己要講甚麼，可能我現在不知道，可能我知道就不會拍，也許就是我不知道我才拍這個電影。這段話是很大的啟發。

拍電影好像讓我更瞭解我自己一些。可能開始的時候我不知道自

影片糅合的風格

我自己分析出四種，第一種是你很清楚的後現代風格，第二種是張國榮和劉嘉玲的對手戲，那是五十年代荷里活的電影模式，第三種是「公路電影」的調調，主要是菲律賓拍的那部份。（第四種）可以說是黑色電影。

——林耀德：〈凱悅森林的北丐南帝：與王家衛對話〉，《聯合文學》，1995年第10卷第12期

己想説甚麼，但每天都會有新想法，試圖去挑戰、去推翻它，設法弄出甚麼是真、甚麼是假。以《旺角卡門》來説，我從來不知道要探討甚麼，也許就是一些情緒、一些感觸。《阿飛正傳》的最後結果與我原本想的完全不一樣，但我似乎了解自己多一點。

我想，《阿飛正傳》是我要跨越的一個階段，也許就拍這一部，不再拍第二部，然後轉而去拍其他體裁的電影，是最簡單的一個解決方式，但這一關還是要跨過去，我有種感覺，如果超越這個階段，我就可以去做點別的東西了。

——焦雄屏：〈專訪王家衛〉，《電影檔案：中國電影1——王家衛》，台北：時報文化，1991年11月30日

四、東邪西毒

構想

拍《東邪西毒》，最初是因為喜歡這名字，東邪、西毒是兩個女人，但後來發現單買這兩個名字的版權費，跟買《射雕英雄傳》版權是沒有分別的，大家便覺得為何不拍《射雕英雄傳》。我又很喜歡看武俠小説，於是便想試試拍《射雕英雄傳》。但我最有興趣的人物是東邪、西毒，東邪飄逸，很憤世嫉俗，大家都覺得很有型，但其實我對東邪的看法又不是這回事，我覺得這個人很自私；至於西毒，我喜歡他是因為這個人最悲劇。開始時我想和金庸接觸，因為他設計這些人物時，必然想到他們前半生的事，可惜無法接觸，於是我自己構思，這個做法反而讓我有更大的創作空間。我幻想東邪、西毒和洪七公年輕時會怎樣，自行發展了他們的前傳。所以我的故事完結，正是《射雕英雄傳》的開始。

當時潮流興古裝片。我從來沒有拍過古裝片，一直覺得古裝武俠片會很好玩，可以天馬行空。古裝其實是很難拍的，我用了一個最直接的方法，就是現代化的處理。古裝片應該是講究的，不同階層有不同的禮節和生活。但我們沒有花時間去考究東邪西毒的生活方式，因為武俠世界是虛構的，太認真就沒趣了。

爭議
《阿飛正傳》上映後引發爭議，自此，我成了眾矢之的，拍電影不賣座已經夠糟糕，更甚的是，竟然有為數不少的人，説這個導演拍出佳作。所引發的爭議，要多大有多大。

——Jimmy Ngai, "A Dialogue with Wong Kar-wai: Cutting between Time and Two Cities", *Wong Kar Wai*, Paris: Dis Voir, 1997

拍《東邪西毒》時，才發現大家經常忽略了一些細節。譬如，我
們最初的意念是要張國榮去報仇，我後來看有關中國復仇的書，
講古代人復仇有很多規矩，然後我想，一個人若要替親人復仇，
起碼要花上十幾二十年，有一件事我們從來無提及的，就是當時
由一個地方去另一個地方，要經過許多杳無人煙的地方，他開始
不懂得說話，又或開始自言自語，經過這麼長的時間、這麼多的
經歷，最初的動機便變得模糊了，中間那段旅程和時間是古裝片
從來沒有強調過的。

我本來想由黃河的源頭，即青海那邊一直拍到壺口，沿河一路追
去，但難度實在太大，沒辦法支持。找張國榮、林青霞這些演員
跟你拍公路電影啊！根本不可能，不如固定在一個空間。

我們看《搜索者》（*The Searchers*，1956）會很感動，用那麼
多年去找一個人，真的體會到時間的轉變，在找尋過程中，為了生
活，要賣東西。這是十分好看的一部戲，看到人生和那個闊度。

一個總和
影片最重要的是講感情。我將自己很喜歡的小說放進了這部戲
內，故事其實是一段半生緣，是東邪西毒和一個女子的半生緣。

有些感情是永恆的。我最後終於發覺《東邪西毒》原來和我以前
的戲都有關係，其實，全部都是講被人拒絕和怕被人拒絕。《阿
飛正傳》每一個人都被人拒絕，他們害怕被人拒絕，所以就先拒
絕別人，也有講被人拒絕後的反應，譬如張曼玉怎樣克服問題，
劉嘉玲又如何等。《重慶森林》也是這樣，不過可能我自己改變
了，所以戲結束時是open的，王菲與梁朝偉的感情雖似是而非，
但始終也可以接受對方。但《東邪西毒》是最複雜的，那是頭三
部戲的總和，所有人都害怕被拒絕，而被拒絕後怎樣過日子，如
林青霞會變成精神分裂的人，變成兩個人，用另一個人安慰自
己，給自己藉口；梁朝偉則用死拒絕所有的事，他不能接受自己
走回頭路，但不能不回，因為他很喜歡妻子。最後只能以自毀的

音樂

（我的）電影一直以來的歌曲都是我
日常愛聽的現成音樂，除了《東邪西
毒》。因為這齣戲需要一種由頭到尾
完全統一的音樂，那時本想做到好似
Morricone那種史詩式的音樂，把西
部片的音樂用在武俠片上，那時希望
做到這個效果。
——Gary：〈王家衛的一枚硬幣〉，《電
影雙周刊》第427期，1995年8月24日

方法去解決問題；張國榮也一樣，一直躲在沙漠，因為自從被人拒絕後，便不再踏出第一步；梁家輝飲過酒後使自己忘卻一切，也是一種逃避方法。所以到最後才發覺所有的總和只是道出「被人拒絕」、「逃避」等問題。有人說我的電影是講時間、空間，其實不是，可能只是和我自己有關係，戲裡人物也因此很封閉，不容易表露自己，怕會受傷。

張國榮

最初我是叫張國榮做東邪的，但後來發覺他做東邪一點驚喜也沒有，因為大家都可以估計到他會有多瀟灑倜儻，像《阿飛正傳》的旭仔，所以我就改讓他演西毒。西毒經常懷恨在心，很多心事，加上是個孤兒，所以很懂得保護自己，知道不想被人拒絕，最好方法便是先拒絕別人，這是他的做人態度，永遠封閉自己，不讓別人接近，後來他終於明白這樣行不通，也明白有些東西過去了便錯失了機會。他這個啟發主要來自拒絕他的對象死了。另外，是來自洪七（張學友），洪七永遠不覺得被拒絕是件難堪的事，認為對的，便會去做。

空間、旁白、剪接

在古代，光源一般來自燈火或蠟燭。我們打燈，杜可風都盡量避開油燈或蠟燭，這樣便可以發揮得自由一些。我們這次拍出來的正片，再翻底加工，才成為銀幕上看到的效果。

今次最新鮮的是用了許多旁白，我開始接觸武俠小說時是聽收音機，小時候總是晚上躲起來聽收音機，感覺很親切，所以今次用很多旁白，希望這部戲是聽也聽得懂的。

旁白是電影敍事的一種手段，要控制得有分寸，否則便會過份依賴旁白。我覺得（自己的對白）其實不算很好，高達的對白是真的好，帶有詩意。

風格糅合

武打的部份，《東邪西毒》每一段都擷取了某種武俠片的時代特徵。梁朝偉那段是張徹那種悲壯英雄、以一擋百的調子；張學友那段比較有日本時代劇一刀決生死的味道；林青霞的部份自然是徐克那種高來高去的玩意兒。我希望把所有的東西都放在這部片子裡頭。

——林耀德：〈凱悅森林的北丐南帝：與王家衛對話〉，《聯合文學》，1995年第10卷第12期

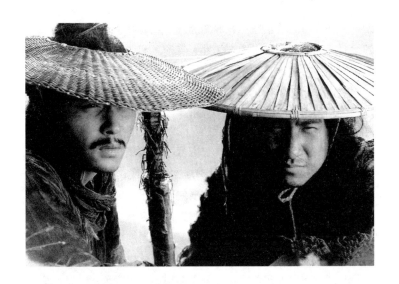

我通常會找自己信賴的朋友替我剪片，因為能更客觀的去分析。
《阿飛正傳》不是剪很久，譚家明只用了三個星期便剪完了，《東
邪西毒》之所以剪那麼久，是由於故事結構有很多頭緒，如何組
成整體，是一直要解決的問題。最大難題是我的電影不是由故事
出發，若跟故事出發，必有起承轉合，一定是一場接一場，但我
的戲是跟人物出發的，容許很多不同的可能性出現。

（拍電影）每個步驟都重要，還要視乎你是哪種導演，像希治閣
等導演，拍的時候已胸有成竹。我在拍時，有大概的眉目，有不
一定的次序，我知道需要些甚麼，然後在剪片時再決定我的敍事
方法。

懷舊
（懷舊）以前是，現在不是，由《重慶森林》開始不是，所以《東
邪西毒》與前兩部電影是一個階段，《重慶》是另一新階段。《東
邪》其實是很開闊的。特別佩服某些電影的敍事手法，開頭好像
東一塊西一塊在佈局，到最後看到全局的時候，觀眾才恍然大
悟。《東邪》就想做到這一點。

做《東邪西毒》後期時，我將它和《重慶森林》比較。《東邪》的份量比《重慶》重，因《東邪》在深度和闊度上來得厚重和更複雜。

市場空間

《阿飛正傳》讓我進入海外市場，讓《重慶森林》和《東邪西毒》可以賣去法國和日本。其實，我一直嘗試去明白自己電影的市場，喜歡這類影片的觀眾量有多少，然後在這觀眾量的預算中，做一些自己想做的電影。不要勉強自己，譬如拍《東邪》我負擔很大，因為知道賣埠很高，我必須讓電影具備足夠的元素去面對不同層面的觀眾。但拍《重慶》就輕鬆得多，因為只要在那個預算內完成，一些接受我的觀眾來看便可以了，拍戲也會輕鬆很多。到有一日大家都很清楚王家衛拍出來的會是甚麼就不會反面，不會割椅，不會媽媽聲。總之大家知你拍的就是這些東西，觀眾接受，我又輕鬆，這是最好的。

——楊慧蘭：〈長劍輕彈，漫說江湖事〉，《電影雙周刊》第402期，1994年9月8日

《東邪西毒終極版》（2008）

大概在一九九九年，一直替我們存放底片的沖印廠突然關門，我們得去把所有素材底片收回來。收回來時發現不少底片都給水淹過，所以必須重新修復。修復過程很長，差不多花了四年去做這件事情。但是，一路在做時，發覺這電影有奇妙的地方，是經得起時間考驗的，說是今天拍的都可以。

仔細想來，十幾年的電影了，當中經過了很多事情，一些人已經不在了，一些已經退休了。楊采妮那時剛出道，算是她的第一部電影，今天再看就有一番感觸，這也是澤東出品的第一部電影，也是我們第一部回內地的合拍片。那個時候，回內地拍戲非常新鮮。

一路在做修復的時候，往事歷歷在目。那麼多演員，那麼多年的

合作，張曼玉啊、梁朝偉啊、劉嘉玲，就好像一家人。今天，大家都在，只有張國榮不在了，所以，這電影對我們來説是有這意義，藉這機會紀念一下這朋友。

這次（修復）最困難的是對白。有一些對白，聲帶都已經壞了，我們不只從香港，也從海外拷貝，把聲音套出來。有些人我們還可以重配，但是張國榮的對白不可能⋯⋯最後千辛萬苦還是完成了，很花工夫。（音樂方面）跟馬友友合作很有趣，我在香港看了一場他的演出，他的團隊，叫絲路，是馬友友跟一班搞民族音樂的樂手合組的樂團，我覺得，他們的音樂，跟《東邪西毒》應該很配合，就到後台去跟他們談。最後在上海錄的，過程很棒。馬友友的演奏基本上對畫面做了很多很多（詮釋），有些東西你想像不了，但是大提琴可以做得出來，非常精采。

還有一件事情，就是在做《東邪西毒》這個版本時，太多人跟我講，希望我不要搞砸了，因為這電影他們太喜歡，看了很多很多遍，尤其音樂那方面，他們説，你千萬不要弄到以前的東西都沒有了。所以這次，在做音樂時，我在想怎麼把一個新的，跟我們原來的交替，不是否定，而是把以前東西升級的嘗試。

——〈西城東就十五年世事蒼茫：獨家專訪王家衛〉，《香港電影》第8期，
2008年6月

五、重慶森林

場景、劇本、演員

這次試試在電影內，兩個故事交錯去拍。這些年來有些故事想拍，但沒有去拍，而且，有兩個地方我是很想拍的，一是尖沙咀。我從小在尖沙咀長大，感覺很深，這裡華洋雜處，很有香港社會的特色，重慶大廈內更是甚麼人都有：中國人、白人、黑人、印度人。另外就是由中環至半山區的行人電梯，因為沒有人在這裡拍過戲，找景時覺得這裡的燈光很合適。

為甚麼拍《重慶森林》

我們用了約兩年時間攝製《東邪西毒》，最後煞青，做後期和剪接，然後知道影片會在六個月後參展威尼斯。這段時間我便想，大家沒事可做，不如搞一部拍得快的電影，因為我知道《東邪西毒》一停，自己起碼要花一兩年時間才能拍另一作，因為拍《東邪》的過程太可怕了。我想拍一部很簡單的影片，像部學生習作一樣，於是便用一個月拍了《重慶森林》。

——Gilles Ciment, "Interview with Wong Kar-wai (Cannes Film Festival, 2001)", *Wong Kar-wai*, Urbana: University of Illinois Press, 2005

其實兩個故事都很獨立，不過整體來說，兩個都是單身愛情故事。我發覺在城市內，很多人都有很多的感情，卻未必找到抒發的對象，這亦是電影裡幾個主角的共通點，例如：偉仔的角色有時對著番梘說話；王菲要偷偷走進偉仔家裡，弄弄別人的東西去滿足自己；金城武則對著菠蘿。他們常把自己情感投射在一些東西上，唯獨林青霞的角色沒有感情，不斷要工作，生存對她來說比感情重要，她就像一隻野獸，在「重慶森林」裡走來走去。

《重慶森林》的故事確是一路拍一路發展，而且這次更厲害。影片好像一齣公路電影，有很多夜景，很多時候就是晚上拍攝，日間寫作，兩者交替進行。故事會因應演員、環境而發展。雞先定蛋先也不是問題，不論先有劇本還是先有演員，有這個故事，有這些演員，故事就會自己發展。

卡士對我來說亦不重要。《阿飛正傳》和《東邪西毒》無疑都很大卡士，這次《重慶森林》我有用新人，如金城武和王菲。倒是片商認為大卡士重要。

王菲很懂得用肢體語言，她的身體語言比面部表情表達得還要強。偉仔這次好像退步了，不過退步更好，他只要照著我想的去演就行了。林青霞這次可能是從影以來最辛苦的角色，重慶大廈和尖沙咀的環境很惡劣，常常要偷拍，她又常常要跑來跑去。她是專業演員，每次都盡了力。

——周桂人：〈究竟王家衛有甚麼能耐〉，《電影雙周刊》第397期，1994年6月30日

重剪、即興、村上

（影片）首映長度超過戲院公映的長度，所以一定要剪十五分鐘，很多人也說林青霞那段悶，我們因此主要是修剪林青霞那部份，王菲的戲是沒有大變動的。那其實才是我原先的想法，只不過因為後期剪接我和張叔平分開做，我剪林青霞部份，他則負責王菲那部份，所以我們不知對方的進度如何。出來後，我仍覺得有些地方是可以調整的，而張叔平還未知道長度多少，不敢大刀闊斧，盡量保留某些地方，可能這樣令你覺得較為absurd，但其實這個absurdity不是故意的。

（用即興手法）就像放假一樣，人輕鬆起來，要訓練回自己的直覺反應。我們平日生活，每一步都考慮得很清楚，所有事情都安排得很精密、嚴謹，漸漸我們便對事物沒有即時的反應，也就是失去了直覺。拍《重慶森林》就像突然推了你出街，你只能作出直覺的反應，也讓自己有一種活力。

可能是用號碼和時間這些地方（跟村上春樹）相似吧，當然，村上春樹對我有影響，但若說我受村上影響不如說是受卡繆影響。我覺得為甚麼大家會說村上春樹呢？可能只是借我的戲談談村上春樹吧。唯一我和村上春樹的共同點，是大家都是一個有感情的男人。

——楊慧蘭：〈長劍輕彈，漫說江湖事〉，《電影雙周刊》第402期，1994年9月8日

另一種明星效應

我有時想如果金髮女郎不是由林青霞，而是找個普通演員來演，大家又是否會同樣驚艷呢？正如有人問劉德華做差人為何不打、不開槍呢？就因為劉德華做行行企企的差人才有驚喜。偶像演員一般都會被定型，顛覆這個形象，觀眾便有驚喜。

——楊慧蘭：〈長劍輕彈，漫說江湖事〉，《電影雙周刊》第402期，1994年9月8日

別過沉重

《東邪西毒》以前的東西比較沉重一點，到了《重慶森林》我開朗許多，也比較放鬆了，明白生活在現代社會裡不可避免的一切，最後只好自得其樂。《重慶森林》是一部教你怎麼去「消遣」的電影：一個人生活，也可以有很多方法讓自己擁有樂趣。

——林耀德：〈凱悅森林的北丐南帝：與王家衛對話〉，《聯合文學》，1995年第10卷第12期

六、墮落天使

原意

《重慶森林》原意有三個故事，第一個講毒販，當時我想拍成一個像《鐵血娘子歌莉亞》（*Gloria*，1980）那樣的卡薩維蒂（John Cassavetes）故事，我一心想拍這個類型，一個頭戴金色假髮身穿乾濕褸的女人，會很有趣。第二個故事我想拍積葵丹美（Jacques Demy）那種歌舞片，像《羅拉》（*Lola*，1961）那樣子的。我們原本還有第三個故事，是講一個殺手，我想拍得像梅維爾（Jean–Pierre Melville）的《獨行殺手》（*Le samouraï*，1967）。拍第一個故事時，我樂在其中，拍得太長，第三個就不拍了。這是個警察與黑幫的故事，卻不是警匪片，講女殺手、警察和男殺手，我把性別轉換了，對我來說，故事是一樣的。但拍了第一章，覺得已經太長，因此就只有女人和積葵丹美的部份，第三部份便放棄了。然後，拍完了《重慶森林》，我仍然忘不了第三個故事，便嘗試發展成《墮落天使》，焦點放在男殺手身上，然後借用了《重慶森林》裡女孩潛進別人家的橋段，變成《墮落天使》的男孩偷進別人的店子，成了一個反面。

——Peter Brunette, "Interview with Wong Kar-wai (Toronto International Film Festival, 1995)" *Wong Kar-wai*, Urbana: University of Illinois Press, 2005

都市情

《墮落天使》在若干程度上頗接近《重慶森林》，但當然，我亦不希望那會是《重慶森林》的再現，所以風格會有點不同，譬如今次用了輔助手提燈，多了點顏色，而最重要的是大量用了超廣角鏡，以9.8mm作為拍攝時的standard lens，使角色的距離看似很遠，但實際又很近。當你活在這樣（細小）的都市裡，人與人之間的關係好似很近，但彼此心理上的距離卻是很遠。

我覺得都市人最大的問題，是每個人都愛自己多過愛別人，所以被愛的人並不重要，重要的是在愛這個過程中，他有否找到

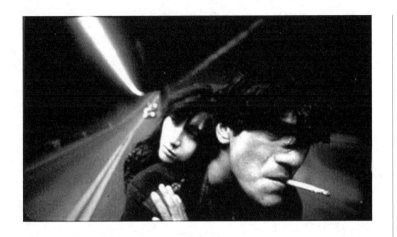

廣角鏡

《墮落天使》的麵店最後一幕,是我們開鏡第一天拍的,原意是故事頭一天,因為當時我想拍倒敘。我們到了麵店,發現地方淺窄,要拍,也只能用廣角鏡,但我覺得廣角鏡平庸,便問攝影師:「有沒有超廣角鏡?」他說:「有,有個9.8mm鏡頭,但拍出來女演員的臉會看起來像香蕉。」我說:「試試看。」過了第一天,我們發現很了不起,透視效果及景深的反差很大,人物像分得很開,事實上卻近在咫尺,跟影片內容很脗合。

我們其實想去得更盡,便用1:1.66的畫面比例去拍,到放映時用Anamorphic Lens,在闊銀幕放映。那主意好像很棒,香港似乎大了十倍,多了很多空間,但我不敢肯定,便到戲院放出來試試,發現所有細微動作在銀幕都給放大了,對觀眾來說會是難以忍受的。因此,我們便保留原來想法,就是你今天看到正常放映的版本,沒有用變形鏡頭放出來。

——Peter Brunette, "Interview with Wong Kar-wai (Toronto International Film Festival, 1995)", *Wong Kar-wai*, Urbana: University of Illinois Press, 2005

樂趣。現在每個人都懂得怎樣保護自己,更明白到愛一個人的時候,很多時反會換來傷害,但有些人也可在這個傷害中得到樂趣,因為大部份的都市人都會愛自己多些,對其他人則有所保留。

《墮落天使》是樂觀的,儘管是墮落,但人甘於墮落其實也有他的樂趣,戲中的人就正是尋找這份樂趣。

很多事情都可在晚上發生,拍攝的時候,夜景還可以把很多地方遮去,尤其當現在拍戲愈來愈難,借用場地等都非常困難,可以用的地方亦已七七八八,現在多用夜景便可遮醜,遮遮掩掩便很易「過骨」。

舊灣仔

以前我也不發覺這個現象,到了今次拍《墮落天使》的時候,才發覺我選了很多灣仔的實景。灣仔本身是兩個世界,給電車路分隔:海旁的一邊是蘇絲黃的世界,很多人拍過;另一邊是皇后大道東,保留了很多很舊的東西。我找景的時候,漸漸發覺這些都是香港人曾經生活過的地方,譬如飲茶的地方、舊書攤、雜貨舖等都不多不少反映我們香港人的生活方式,但在不久的將來,相信這些地方也會消失,正如我們晚上看粵語長片,很多實景已

不復存在，但就是在這些片裡保留下來。所以自己心想：為甚麼我們不可以也這樣做呢？於是今次很多情節都在灣仔舊的一邊發生。我以前完全不自覺，但事實的確如此，《阿飛正傳》所有的東西已經不見了，戲中張國榮的居所已不知變了樂信臺還是雍景臺，皇后餐廳也搬了⋯⋯所以今次我自覺，更覺得應該朝著這個方向去做，保留些舊的。

我想（這）不是懷舊，只不過當這樣東西已經沒有了，你便會懷念。我現在只是希望去保留，將時間停頓，把這些面貌定形於一格菲林上，日後大家看這齣戲的時候可以重溫一些的而且確存在過的時和地。

新面孔

選了他們（新晉青春派演員），第一是因為成本問題，很多一線演員的片酬已經很昂貴，很易便成為一齣大製作，但我此時此刻又不想拍一齣太昂貴的電影，再加上好似《重慶森林》的製作給我很舒適的空間，拍攝的時候也份外輕鬆，出來的效果也不錯。另外，現在香港已沒太多新晉的演員，演來演去都是那幾個，為了增加觀眾的新鮮感，應該嘗試多用新面孔。金城武、王菲、周嘉玲等在《重慶森林》的反應蠻好。與其這樣，為甚麼不起用新人？

———Gary：〈王家衛的一枚硬幣〉，《電影雙周刊》第427期，1995年8月24日

七、春光乍洩

阿根廷

我一直喜歡嘗試新的東西，到一個完全陌生的地方，重新開始，這次也不例外。對我們活在香港的人而言，阿根廷是世界盡頭，遙遠不可及；此外，阿根廷的製作費也比較低廉，比起美國的超級製作預算費，是比較可以接受的。另外兩個比較個人的理由，我原先想改編曼紐爾普伊的 *The Buenos Aires Affair*，但是計劃流產，最後變成兩個香港人的故事；我自己也如同劇中的黎耀

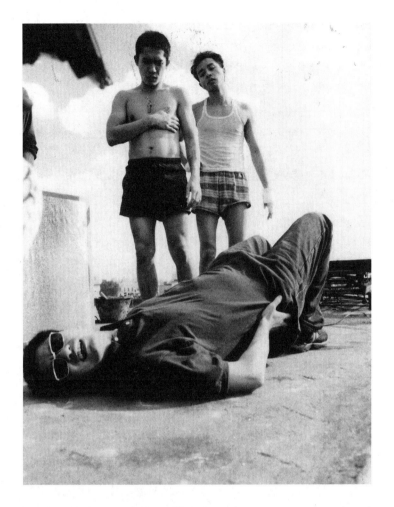

輝和何寶榮這一對戀人，厭倦不斷被問到一九九七年七月一日以後的香港將變成如何，想離開香港，去到世界另一頭的阿根廷逃避現實，卻發現愈想逃避，現實愈發如影隨形的跟著自己，無論到哪兒，香港都存在。這或許是再出發前一個好的「經驗」。尤其，所有的工作人員對阿根廷毫無認識。

阿根廷工作時間一星期五天，但是我們沒有多餘的時間和金錢去等待，因此兩組阿根廷的工作班底，輪班工作，他們很合作，態

度也非常敬業。拍片的地點位於布宜諾斯艾利斯近郊的城市 La Boca，此處一般人認為像香港的九龍，龍蛇雜處，毒品交易走私區。儘管很多人拿著槍向我們要錢，但是從未有任何衝突發生，拍片過程裡，我們與當地居民變成好友。

我到達布宜諾斯艾利斯時，發現當地的風景，與我想像中的感覺大有出入，我決定前往La Boca拍攝；另一個理由，我想見麥當娜。（笑）〔麥當娜當時也在阿根廷拍《貝隆夫人》(*Evita*，1996)。〕

片名

片名是一開始就已經定好了的：突然之間看到一點東西。此外，安東尼奧尼的*Blow Up*(1966)在香港放映時的中文片名也叫《春光乍洩》，當時我想：要是我也能用這個名字就好了，後來我才知道，這部電影的原著來自一位阿根廷作家。我覺得甚麼事情都講一個「緣」字，一路一路堆積起來，結果甚麼東西都有關聯，電影也是。

英文片名*Happy Together*，如同我所希望的，希望一九九七年以後，我們會happy together，但是實際上一九九七年七月一日以後，會發生甚麼事，沒有人知道答案。我的故事中的兩位主角是「人」，不是用來象徵兩個國家的「符號」。

事實上，我的作品一直有連續性及彼此相連，如一個作品的不同面或不同元素……作品本身的意義只有到作品完成的那一天，才真正知道結果為何。但是，我所有作品都圍繞著一個主題：人與人之間的溝通。

同性戀

對我而言，這並不是事先計劃的，梁朝偉與張國榮曾與我合作過數部影片，總是飾演「性感的誘惑者」。我有一次開玩笑說：為何你們兩個不飾演一對戀人？他們那時哈哈大笑；到了開拍的那

一刻，他們才知道那不只是一個「玩笑」。他們的關係也好比「飛機」和「機場」，一旦機場消失了，飛機做甚麼？事實上，同性戀的愛情和一般異性戀的沒有兩樣。

梁朝偉是香港非常著名的演員，為了飾演好這個角色，不敢想太多，就跳進去，演出時當自己「喝醉了」；只是演完後，很擔心他母親看到這部片時會有甚麼反應。

很多現在香港的導演害怕一九九七年後，新的電檢制度將危及電影工業，許多以同性戀為題材的電影，趕在大限前搶拍，趕搭尾班車。但是，張元的《東宮西宮》（1996），同樣以「同性戀」為題材，大陸不准拍，也不准放映，卻於康城今年的「Un Certain Regard」作為觀摩放映。只要我們想拍，就一定會有機會，先拍了再說。

色彩、剪接、攝影、音樂

（黑白和彩色的運用）時間上並無特殊的考量，如《電影筆記》（*Cahier du cinéma*）所言：黑白代表過去，彩色代表現在未來；反而多是心理的感覺反映到外在空間的呈現。這個故事開始於夏天，然而卻是非常冷的夏天，色彩也使用較為冷的黑白；當兩人又偶然相遇於冬天，當地的冬天很溫暖，心情上一個想再續前緣，一個只想維持朋友的關係，色彩成為兩人心情的反映，並傳達出溫暖的氣氛；第三段故事裡，兩人決定不再見面，但是，兩人之間的情感仍在，彩色的片段時現，宛如甜美的過去，是一種心情的寫照。

「即興創作」在我的電影佔有相當的比例。我一向不喜歡固定的、死的創作；通常劇本都是到最後拍攝前一刻，根據當時的人物、地點所獲得的靈感來創作。主題都是在拍攝的過程中，慢慢摸索而誕生。比如《春光乍洩》原本只預定拍攝八星期，最後又延長四星期；我個人非常喜歡這種彈性。

剪掉女角

《春光乍洩》初剪本有三個小時，我看了又看，覺得不需要「史詩」，我只要九十分鐘的簡單故事，於是便把三個女配角剪走了，集中講男人。我從《東邪西毒》汲取了教訓，用有限的篇幅去講太多的東西，最後都會流於片面。我不想讓性別去干擾觀眾，只想聚焦在兩個人之間的關係。

——Jimmy Ngai, "A Dialogue with Wong Kar-wai: Cutting between Time and Two Cities", *Wong Kar Wai*, Paris: Dis Voir, 1997

此片完成後約三小時長度，但我一向不喜歡過長的電影，狠下心剪了一大半。通常「剪接」是為了「建構」一部影片，我則是一個「去蕪存菁」的過程。我剪去很多自己喜歡的部份，只留下必要的；而空間、時間的連續性、物質性等皆被重新定義。

這種風格（手提攝影）的產生源於製作上的限制：經費、時間、香港狹小空間，以及未能得到官方的允許時必須偷拍。這些因素有著決定性的影響。工作人員必須使用手提攝影和現成的光源來拍攝。我們被訓練成在困難貧乏的條件下，達到最好的效果。杜可風是非常優秀的攝影師，總能使成績出乎意外地好。

杜可風原本在台灣工作，參與台灣新電影的誕生，中文非常流利，我們沒有溝通上的問題。此外，我視他不單是電影的攝影師，而是創作上的夥伴；他會負責買啤酒、翻譯、字幕、攝影等工作。我們的合作經驗非常互動，一般的攝影師都要推動，以達到我的要求，而杜總是做得太過頭，有時反而需要節制他。

Caetano Veloso 的音樂，第一次聽到時，覺得非常心動，決定用在電影裡。對我而言，音樂在我的電影並非純粹是配樂，而是這部電影聲音的一部份。一部電影的聲音包括對白、效果、音樂，三者互動，音樂可以用作效果，也可以代替對白，反之亦可以。而探戈的作用在於連結兩人。音樂的節奏有時比音樂本身更重要。

——彭怡平：〈春光乍洩：97前讓我們快樂在一起〉，《電影雙周刊》第473期，
1997年5月29日

獨白

我總覺得獨白是非常有趣的技巧。那可以是角色內在發生的東西，一種內在溝通，一種觀察；獨白可直接面向觀眾，是角色的表白或藉口；獨白也可提醒某些已發生的事情，甚至可以是個謊言。觀眾需要去分辨。當然，獨白向來有助於提供銀幕沒法看得到的資料。

——Jimmy Ngai, "A Dialogue with Wong Kar-wai: Cutting between Time and Two Cities", *Wong Kar Wai*, Paris: Dis Voir, 1997

王家衛的映畫世界

八、花樣年華

故事構思

《花樣年華》的演變過程很複雜。我在一九九七年打算連續拍兩部電影，一部在回歸前，一部在回歸後。前者即是張曼玉及梁朝偉的《北京之夏》，但因為內地審批的問題，最後被迫放棄。之後由北京移師至澳門一間餐廳拍攝。原意是一部關於「食物」的電影、分別由三段故事去貫穿：一個關於廚師、一個關於六十年代的作家、一個關於小食店東主。當時張曼玉原定要拍史匹堡的《藝伎回憶錄》（*Memoirs of a Geisha*，2005），所以我只可拍攝一段短時間。完成了小食店東主的那一段，到拍攝作家那一段，愈拍愈長，突然發現這個故事是我真正要說的故事。

從三段故事最後發展成一個完整的故事，《花樣年華》就這樣演變而成。最初打算由一九六二年拍到七二年，拍兩個人在十年間的生活，但拍了十四個月，發覺規模太大，所以故事最後在一九六六年終結。

我花了很長時間去決定故事結局。《花樣年華》應否只是兩個人的愛情故事？我最後覺得不只如此，那還跟一個時代的終結有關。一九六六年是香港歷史的轉捩點，文革帶來不少衝擊，逼使香港人思索將來。不少香港人都是四十年代末從中國南來的，經過近二十年的安定及新生活之後，又要再面對轉變。所以一九六六年代表了一些東西的終結及另一些東西的開始。

吳哥窟

（結尾一場在柬埔寨拍攝）《花樣年華》的整體格局有如古典音樂中的室樂(Chamber Music)，到電影的最後，我希望有一個變奏，由兩個人的關係跳到一個歷史的大視野。當時我們正在曼谷拍攝，但找不到符合目標的地方。吳哥窟是我的製片人提議的，我當時覺得她有點瘋狂，因為之前從來沒有電影獲准在吳哥窟拍

過，但她認為可能並非如我們想像般難。但康城影展將近，我們要回香港做後期，所以只能騰出最後五日的時間到柬埔寨拍攝。多得當地官員的幫忙，兩日之後我們就獲得柬埔寨政府批准。原打算在那裡拍一日，最後我們拍了三日，拍攝時正值柬埔寨的新年。我發現戴高樂在六十年代曾到訪柬埔寨，也就放進電影裡，因為戴高樂是柬埔寨殖民歷史的一部份。用柬埔寨作為結尾是寓意殖民地時代的終結。

我們原安排在吳哥窟拍攝一天，是因為只需要一個場面，就是現在這個版本出現的場面。但張曼玉不想浪費到吳哥窟的機會，便自薦到那裡為我們拍硬照。既然她身在吳哥窟，我們也可拍她一點。最終我們或許能用得到那段菲林，我考慮收錄在電影的DVD裡。

一個年代

我在最後階段才剪走（梁朝偉和張曼玉唯一的）那場床上戲。我突然不想看到他倆發生關係。當我告訴張叔平，他說他也有同感，只是不想告訴我而已！我花了那麼長的時間在這部片的原因，是我沉迷太深，特別是那個氛圍，我最想捕捉那個年代的含蓄及隱晦。從一開始，我就不想拍一部只是有關出軌的故事，那太沉悶，毫無驚喜，因為結局只有兩個可能，不是在一起，便是分手，各自回到配偶的懷抱。我感興趣的是戲中人在故事處境中的行為：如何保守秘密及分享秘密。

（兩人配偶都沒有出鏡）最主要的原因，是戲中兩位主角要演繹的，是他們對配偶所說所為的猜測。換言之，我們會看到兩人之間存在的兩重關係——偷情和被壓抑的同病相憐。這是我從Julio Cortazar（阿根廷作家）學到的伎倆。他喜歡用這種結構，就像一個環，蛇的頭和尾相遇在一起。

我嘗試表現出變化的過程。日常生活永遠是一種慣性，同一條走廊、同一條樓梯、同一個辦公室，甚至同一款背景音樂，我們

床戲

床戲是最直接讓兩演員馬上進入他們的角色的方法，通常會有效地讓演員瞭解他們角色之間的關係。所以頭一天，我們便拍他倆偷情的鏡頭，儘管我們最後刪掉這一場，但演員之間保留了某種化學作用。《春光乍洩》也一樣，一開始便是一場床戲。

——Stefanie Luhrs: "Wong Kar-Wai: The Privilege of Time Traveling", March 2001, www.artistinterviews.eu

希治閣

鄰居活像間諜，故事是兩人在鄰居目光下展開的，引發故事的線索都發生在畫面之外。拍攝此作時，我不時重訪《迷魂記》。

——Scott Tobias: "Wong Kar-Wai", February 28, 2001, www.avclub.com

《花樣年華》對我來說其實是懸疑片，充滿懸念，配偶沒有在戲中露面，但總提供一些線索，兩主角想知真相。這是典型的希治閣故事結構。

——Gilles Ciment, "Interview with Wong Kar-wai (Cannes Film Festival, 2001)", *Wong Kar-wai*, Urbana: University of Illinois Press, 2005

卻能看到兩位主角在這個不變的環境中的變化。「重複」有助我
們看到他們的變化。

作品關連

《花樣年華》是我個人對六十年代的「回味」，我們有意識地重
塑當時生活的現實，我想說一些有關日常生活、家庭環境、鄰
居的東西。我也曾經設計過不同的餐單，每個季節都有不同的合
時菜餚，也曾找過一名上海主婦作廚，拍攝時戲中人都吃她弄的
菜。我希望這部電影包含所有我熟悉的風味。觀眾或許一點也察
覺不到，但這些對我意義重大。我們拍攝一九六二年的場面時，
張叔平問我：是否在拍《阿飛正傳》續集？我不可能回到當初構

思的《阿飛正傳》續集，因為心境已不盡相同。但《花樣年華》某種程度上可視為《阿飛正傳》的延續。

同一時間拍攝兩部電影（《花樣年華》和《2046》），就如同時愛上兩個人。《2046》由三個故事組成，現在差不多已拍了兩個。我們到曼谷拍攝其中一個故事，每當外出找景時，我都會不期然想到不如在那裡拍攝《花樣年華》……當《2046》因演員檔期問題被迫停工，我便將拍攝《花樣年華》的計劃移往曼谷。但當拍攝時，我又會想：「唔……這應該是《2046》！」為這兩部電影，我差不多精神分裂。最後我對張叔平說，我不想再將《2046》及《花樣年華》看待成兩部電影，我視它們為一部電影。它們關係密切，《花樣年華》有些東西跟《2046》有關，大家也可從後者找到前者的痕跡，例如《花樣年華》中，周慕雲（梁朝偉飾）的秘密其實出自《2046》……《2046》將會在今年較後時間再開工。第三個故事，即片中最長的故事，需要一個很龐大的景，我們計劃在韓國釜山搭建。

——Tony Rayns，陳美儀譯：〈王家衛的花樣年華〉，《電影雙周刊》第560期，2000年9月28日（原文摘譯自 "In the Mood for Edinburgh", *Sight and Sound*, August 2000, Vol.10, Issue 8）

蘇麗珍

張曼玉扮演三十多歲的家庭主婦，她沒法投入角色，我說：「你在《阿飛正傳》很自然，這故事也背景相同，你該沒有問題。」她回說：「那時我演年輕女子，打扮不用這麼講究。」於是我叫她想像自己是同一人，只老了十年吧了，我們更讓她取同一名字。打從那開始，她就進入了角色，表現很好。

——Stefanie Luhrs: "Wong Kar-Wai: The Privilege of Time Traveling", March 2001, www.artistinterviews.eu

九、2046

劉以鬯

電影中的周慕雲就是六十年代的作家，在劉以鬯的書裡有非常多當年作家的生活細節，《花樣年華》我用了他《對倒》的句子做字幕，在《2046》諸如「所有的記憶都是潮濕的」三段字幕則取材自他的《酒徒》，主要目的就是要向香港那個年代的作家致敬。如今回顧六十年代的香港文學，不少專欄作家每天都要大量地寫作，為了生活，只得放下身段，黃色、武俠類型都寫，每天在良知與生活之間拔河，那都是謀生的無奈，但是也有人堅持除了謀生寫雜文之外，也寫些能對自己交代的作品，劉以鬯就是其中的代表人物。

我一直想把《酒徒》搬上銀幕，但是電影版權已經賣給別人了，不能直接改編，所以就摘錄幾段文字，希望透過電影讓年輕人知道劉以鬯這個人，再認識他的作品。劉以鬯的文字充滿了意象，閱讀他的文字會有一長串的影像浮現出來，充滿了想像。

「2046」

我不否認《2046》的靈感來自「五十年不變」這句話，但是我把它放到另外一個格局來看，不講政治，只寓意情感……我認為回歸對香港人生活的影響是潛移默化的，真正的影響不在今天，不是一時半刻就可以看到，恐怕要隔了一些時日之後才會明朗澄透。當然，大家都很關心香港回歸的議題，大家都變得很敏感，都在強調要香港維持不變，問題是這是不可能的，因為如果世界在變，而你卻不變，你就落後了，你必須要跟著變。

當初，我為甚麼要挑「2046」這個號碼呢？因為大家都說「五十年不變」很重要，是很嚴肅的政治議題，問題是，第一，變或不變這個問題不是我們可以決定操縱的，第二，我們根本看不透改變會是甚麼。所以我就用這個「承諾」來講一個愛情故事。對每一個人而言，甚麼叫不變呢？我們如果很愛一樣東西，當然希望它不變；或是當失去了某樣東西，我們才發現它如果永遠不變會有多好呢！

所以我就創造了一個地方叫作「2046」，在那裡甚麼東西都不變，因為在情感世界裡，大家最敏感也最在乎的事情就是你是否會變。我們對愛人的承諾，不也是一再保證著自己絕對不變，但是你真的不會變嗎？電影從承諾的變與不變出發，不也很有趣嗎？

三部曲

《花樣年華》結束在梁朝偉到吳哥窟對樹上的洞傾訴心事，《2046》則是從另一個洞開始，兩部電影當然是有連結的，但是我建議大家嘗試顛倒觀賞次序，先看《2046》，或許你會發現梁朝偉以前愛過一位有夫之婦，會想知道計程車裡的張曼玉的故

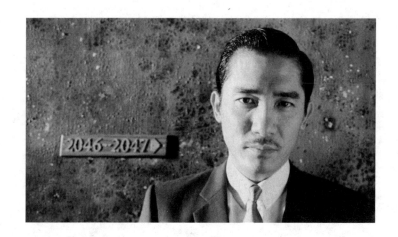

事，這時候你回頭去看《花樣年華》，就可以看到她的故事，同樣，如果你對劉嘉玲有興趣，回頭看《阿飛正傳》就可以找到連結。對我而言，《2046》是個總結，每個人物都是一個章節，我把這三部電影定位成六十年代的三部曲，如今已經告一段落了，也許要很多年之後才會有另外一個新的角度去回歸這個時代。

視覺嘗試

我們可以用很擁擠的空間表現孤獨的感覺，所謂「冠蓋滿京華，斯人獨憔悴」，你可以更強烈地感受到那種空間帶來的壓迫感，這時候人和人之間的疏離，以及個人的寂寞會更鮮明。

我其實每次拍片都想做一些嘗試，譬如將戲的觀點從人物轉移到空間，把空間視為一個見證者。像戲裡的酒店天台，讓「它」去見證天台上發生的大小事。

我也做了新的視覺效果嘗試。以前的電影都採用1:1.66的屏幕，因為香港的空間這麼窄小，所有的線條都是直的，1:1.66的畫面比例最適合表現這樣的空間，這次則嘗試用1:2.33的寬銀幕，畫面變成橫向的，所有的畫面兩邊的空間突然就加大了，但實際上下還是一樣窄，對攝影和收音卻是高難度的考驗，因為大部份場景都是狹窄的室內，大家都沒地方躲，很容易就會穿幫，所以這

次的攝影鏡位都很固定，不太做攝影機的運動。

音樂、天台

原來的故事其實沒有後來完成的電影那麼複雜，我只是想用「2046」這個號碼來講三個承諾，各用一段歌劇作為主題，分別是《諾瑪》、《托斯卡》和《蝴蝶夫人》，但是隨著電影的成長與發展，最後只剩下《諾瑪》的音樂來點出王菲這個人物。

西方的歌劇一定都有母題（motif），不斷來回出現，貝里尼的《諾瑪》講的就是「承諾」和「背叛」，和我們的主題非常近似。

其實一切是先有了音樂，才有天台。有了天台，才有王菲這個人物。我用《諾瑪》中的〈聖潔的女神〉，原因非常簡單：天台看來就像舞台，《諾瑪》一開場就是女祭司站在天台向月亮訴說心事，為子民和情人祈禱。我認為天台是主角的私密空間，最後變成每個女演員各自的心情寫照，劇中三位女主角因此都上了天台，其中，王菲抒情，章子怡前途茫茫，董潔則是開朗的天空，充滿期待。

我其實很像個DJ，別人是音樂DJ，我卻是電影DJ，但是目的都一樣，只要是我喜歡的音樂，就會千方百計要一再在電影出現。別人或會覺得重複，我卻不覺得重複有甚麼關係，我當然自覺有時候會把音樂處理得太飽滿，這是一個很危險的傾向，我會努力去避免。

我過去八部電影中，《2046》的聲音和音樂的處理難度最高，我花了很大的力氣。 我以前對音樂處理有一些基本規律，例如《阿飛正傳》音樂出現的次數很少，很重要的時刻音樂才會出來，平常都是留白。但是《重慶森林》百分之七十都佈滿了音樂，最重要時刻反而沒有了音樂。《花樣年華》則是將梅林茂、納京高（和葛拉索）的主題音樂來做情節的分段。到了《2046》，我把這些規律都拋開，有些音樂表面上是專屬於某位角色的，但是又可以在別的角色身上得到印證，例如配合劉嘉玲出場，我用了

〈背叛〉（*Perfidia*），因為原本就是《阿飛正傳》使用過的，但是我卻讓這段音樂一路帶到王菲出場，因為兩個角色基本上都對愛情信念非常堅持，不輕言放棄，所以我用這段音樂來串連她們。

再找梅林茂來，主要因為梁朝偉的周慕雲角色就是來自《花樣年華》，所以會找他做配樂，我很簡單告訴他如果《花樣年華》的整體音樂佈局是古典音樂中的室樂的話，那麼《2046》的音樂格局就要更大一些。

基本上那是周慕雲這個人物的一段自我放逐，配樂在不同的章節各有變奏，鞏俐、章子怡和王菲。對我而言，這三個女人分別代表了過去、現在和未來，需要三個不同的變奏。戲裡周慕雲是舞場常客，所以三段變奏應該是舞場的三種舞曲。梅林茂做了許多版本，其中探戈和恰恰的版本我沒有用，因為和《花樣年華》的感覺太像，不想重複。我採用的是倫巴和波羅奈的旋律。

——藍祖蔚：〈所有的記憶都是潮濕的：王家衛談文學與美學〉，《自由時報》，
2004年10月5日

木村拓哉

我們一路在找跟梁朝偉相反，很外向的人，梁朝偉應該是很內斂的。那一段時間剛好日劇非常受歡迎，公司所有助理每天都在講木村拓哉，我看完沒有甚麼感覺，後來看了他的寫真集，其中有他反串清朝珍妃的造型，讓我眼前一亮，感覺他有很多可能性。我就說試一下吧，就這樣去找木村拓哉。

電影裡面，去「2046」的木村是周慕雲的創作，也是他的寄託，因為只有通過這個虛構的人物，他才可以離開「2046」。《2046》可以說是關於周慕雲的愛情後遺症。

不是科幻片

《2046》嚴格來說其實不是「科幻片」。未來只不過是周慕雲的一個幻想。做那類型的「科幻片」，對特技的公司來說，是很

痛苦的事情。負責特技的是法國著名的公司BUF，《22世紀殺人網絡》系列就是他們做的，做高科技的特技是他們的強項，但這部電影的未來是一個處於六十年代的人去想像的，他的世界裡面沒有黑客任務，他們要根據這個設定去做非常「Low-tech」的未來。這個反差就像讓一個大學教授，做小學生的素描，對他們來說是很困難的。

所以列車到「2046」的過程，BUF的構想是通過一條時光隧道。六十年代的人去想像未來，時光隧道是想像得到的。至於「2046」這個城市，他們花了最多工夫，要把六十年代香港一些照片，還有一些二〇〇〇年的上海一些角度也都放在裡面，最後變成這樣的一個未來的城市。

——方念華：〈《2046》王家衛專訪〉，TVBS，2004年10月2日

十、藍莓之夜

起點：諾拉鍾斯

這個戲的起點是即興的。我當時在紐約，有機會跟諾拉鍾斯（Norah Jones）碰面，突然感覺這女孩子有趣，就想不如一起拍個戲吧，剛好她有兩個月時間待在紐約做唱片。我就開始考慮，不如拍一部公路電影，往外跑，從紐約開始，故事也可以跟著一路走。但是甚麼理由她要離開這地方？我的直覺是從她的腳開始，就在路邊，她應該要往前走。最後她會回到原點。按這個思路去想，一段接一段，每一段就是一個故事。可以看成重新出發所提的一個輕裝包，就像《2046》最後說「你要重新出發」，不要拿著大皮箱，拿個手提包就那麼闖一下。

戲沒有很多設計，那跟諾拉鍾斯給我的印象有關。她非常坦誠，也沒甚麼心計，喜歡就喜歡，不喜歡就不喜歡。問她要不要拍戲，她不是說「我行嗎」而是「幾時？你認為我可以嗎？如果你認為我可以就試一下吧」，就那麼乾脆。

諾拉鍾斯亦如王菲

因為歌手，尤其是她們有特點的歌手，節奏感非常好。其次就是她們沒有甚麼套路，所以有時候她的表現反而會讓你有點驚喜。

——曹可凡：〈王家衛談《藍莓之夜》〉，新浪網，2007年11月22日

我每個戲都跟著一個人物去展開的。電影最難的是開頭和結尾。開始千頭萬緒，每個可能性都可以成立，但是甚麼讓你去想拍這樣的一個電影？我的起點就是因為遇上了諾拉鍾斯，之後我就開始將其他人配上去。好像《2046》，以周慕雲為起點，其他的人物就會跟著出來。還有《重慶森林》是因為我遇上了王菲，我就想到了故事。

選景走一圈

我們定了主演是諾拉鍾斯，一開始第一個故事是在紐約，我就用以前《花樣年華》拍過的一個片段來改編，那是一間快餐店，女孩子跑了，她往哪裡走呢？選景時就一邊開著車一邊想：選擇拍這戲，起碼要自己了解戲裡路上的感覺是怎麼樣的。所以就找了製片、攝影師，開車來回走，從紐約開到西岸的洛杉磯，從大西洋到太平洋。本來我們想讓她走得更遠，暫定北京，我也去過選景，但後來籌備奧運要把看中的場景拆掉，結果我們就讓她到洛杉磯為止，之後再返回原點。

東岸到西岸有很多選擇，結果就選了Memphis，因為我們早上開車去Memphis，走到馬路邊，看見街車呼嘯經過時，就會感覺這是一個田納西威廉斯的世界，我當時就說：「何不在這裡拍一段，反正也不知道日後是否有機會再到這裡拍戲，過一把癮也不錯。」所以就編了一個田納西威廉斯式的故事。穿越美國的大沙漠一定會路經內華達州的一個小鎮，有西部片的感覺，決定在這裡也來拍一段。

選角

有了諾拉鍾斯擔任女主角，就要找配得上的男一號，跟諾拉鍾斯有火花的。我們看了幾個，最後我選了祖迪羅（Jude Law）。因為在洛杉磯跟他碰面時，我感覺他有一種距離感。他是英國人，在紐約，他天生有一種距離感。還有就是他的表演節奏非常好，也非常隨和。

王家衛的映畫世界

我想到諾拉鍾斯跟他配在一起會有火花，因為他是老手，有豐富表演經驗，節奏可以控制得很好。諾拉鍾斯有這樣一個對手很重要，她會感覺很安全，演出就會放得開，所以我跟祖迪羅説：「跟演員對戲，你大概了解彼此套路，比較乏味，但跟新手的話，她有很多怪招，很可能對你是火花」。

很多人説「哇，你這個電影的成本可能很大」，但是我發現，美國演員有兩個取向，如果是商業大片，他們會根據整體的投資比例去拿片酬，但是類似我們這些獨立製片，一個新鮮的題材，他們會覺得：這個戲我想演，有意思。他們抱著過癮的心態，也就不那麼計較。他們拿的片酬，基本跟我們華語演員是差不多的。

心路電影

其實這部不是一般的公路片，所謂公路不過是女孩的心路歷程，她走到哪裡她的心都是掉在紐約的。

很多人都説，你為甚麼拍那麼多愛情故事。我説我沒有，這些都不能作為傳統的「愛情故事」。它們大部份都是關於愛的故事，不是愛情故事。好像這電影，嚴格來説不是愛情故事，戲完之後，愛情故事才發生，這個是愛情故事的起點。電影的終點，他們碰在一起時，下面可能是愛情故事了。但前面是找尋愛情的過程，找尋愛的感覺。正如《2046》講愛情的後遺症，不是講愛情。

可能現在不流行純潔，所以我在銀幕上保留一些純潔。其實美國人非常保守，宗教意識很強，尤其是南方。

（藍莓）我絕對不喜歡，戲裡的女孩吃藍莓批，也不是天生喜好，是因為人家都不喜歡吃。反正我認為簡單、順口就可以了，電影裡她一天到晚去吃藍莓批，（片名）叫《藍莓之夜》不是很

好嘛。我們拍的餐廳，供應很多甜點，我們就問老闆哪一種最不好賣，他說藍莓批，所以就定了藍莓批，就這麼簡單。它後來代表給別人冷落，這個藍莓批不是甜的，是苦的。

《藍莓之夜》是英語片，所以找了一位我非常喜歡的作家卜洛克一起搞劇本，雖然開拍前已經有了定稿，但在拍攝現場，我還是會讓演員有調整的空間，這句可以不講，那一句可以講。好像有一場戲，就是一個人講十分鐘那一場，開始時寫得很長，但後來覺得不需要那麼多話，我們就一路改，他寫一段，我也寫一段，改成給人感覺就是從嘴巴裡講出來的，不是編劇的話。

——〈藍莓之夜：獨家專訪王家衛〉，《香港電影》第2期，2007年12月

十一、一代宗師

源起

最大源頭，是見到李小龍的雜誌封面。當時是一九九七初，我在阿根廷拍《春光乍洩》，拍張國榮在火車站的一幕，是偷拍的。在打燈的空檔，我去看報攤，看到奇奇怪怪的封面，因為南美是美國的後花園嘛，潮流是遲了十年的，所以看到甘迺迪、伊莉莎白泰萊、哲古華拉這些封面，但也看到毛澤東、李小龍。這麼遙遠的火車站，年輕人來來往往的地方，居然有兩個中國人做了封面。拉丁美洲年輕人視他們為偶像，毛澤東是偶像我們可以理解，但李小龍呢？

李小龍死了已經二十年，我很好奇他的吸引力仍在？我看著那封面，看到這個人物，主要是他的臉。那年代的關德興、羅烈、王羽等等都比較傳統，但李小龍卻代表時代感，他有一種美感，那是中國男人的新面孔，他有自信，相信因為他受西方教育，又有中國武術的訓練。

那段時間看到的電影，中國人都很猥瑣，我很想拍一部電影，表

卜洛克（Lawrence Block）

他七十多歲，是著名的偵探小說作家。他本來還是個馬拉松跑手，所以對美國很多地方都熟悉。我把想法告訴他，他就變成文字，最主要的就是對白……」

——曹可凡：〈王家衛談《藍莓之夜》〉，新浪網，2007年11月22日

現中國人的美。我們回看民國的美男子、奇女子，用現在的標準
不一定很靚仔，但他們有他們那種風度、那種風采、那種自信、
那種優雅。我忽然想拍一部戲，講中國人之美，中國男人的美和
優雅，中國女人的自信。這就是這部電影的源頭。

傳承，在武林是很重要的命題。武林有人說，「有拳無門不成
派，有派無譜不成門」，你有功夫也沒用，沒有傳承沒有延續下
去，根本不成門派；也有人說，徒訪師三年，師訪徒三年。我曾
訪問過攔手門這特別的門派，（師傅）跟我說自己已七十歲，最
年輕的徒弟亦已五十，很擔心後繼無人。他們同時也擔心所托非
人，因為武術對他們來說，到底是一種武器，所以嚴選徒弟很重
要。因此，傳承在武林，是很受重視的。為甚麼我有興趣拍《一
代宗師》？武俠片已拍過無數，我其實很喜歡武俠片，但一直找
不到角度，找不到不　樣的觀點。直至看了葉問宗師一百零八式
木人樁法的短片，很感動，我找到一個角度，看到一個人臨死前
三天，還要把自己畢生的基本技術保留下來，因為他希望傳承下
去。拍《一代宗師》，是因為傳承這個命題，是所有武俠片從沒
講過的，我想講。

尋找葉問

大家都說這部戲拍了七年、十年，甚至說十二年，其實有不同階
段。一九九九年我從葉準先生那兒取得版權，讓我拍葉問生平，
從那時開始——經過了一段醞釀期——這過程我做了甚麼？首先
是（了解）葉問這個人。我們很多時看到的葉問電影，都只是他
個人某些片段，但我覺得葉問最有趣的地方是，他是民國的縮
影，一生經歷滿清、共和、北伐，抗戰、最後到了香港。要具體
講這個人物，首先要了解他一生經歷的不同階段。

我頭三年做的便是資料搜集，從文字資料去了解這個人，我甚至
找他同代的人和朋友，包括許凱如（即念佛山人）寫的葉問，
他寫的葉問和現在大家了解的，完全不一樣，他的故事，可看到

見自己、見天地、見眾生

最後我自己歸納下來，就是一個所謂
的宗師之路，只不過是三個簡單的過
程。一是見自己，你必須要知道自己
的志向是怎麼樣。二是見過天地。最
後，則是你要去見眾生，把所有學到
的東西還給眾生，到那個階段你才能
稱得上是一代宗師，因為你可以是高
手，但不一定是宗師，因為你必須要
有一個「還」的過程，把這個東西還
給眾生，才算得上一代宗師。

——〈我感興趣的已經不只是一個人：王
家衛·張大春對談〉，《一代宗師》，台
北：新經典圖文傳播有限公司，2013

同代人對葉問的看法。搜集資料過程中，我發覺可能因經濟和民生的關係，他們的資料只有文字，從來沒有畫面。於是我去拜訪了黃大仙一個女醫師陸惠心，她是學螳螂拳的，保留所有期數的《新武俠》，但不讓人借出，於是我每天蹲在她黃大仙的診所後鋪，每次借三本，用相機拍下來。我要的是那環境、那些人的模樣。我發覺尤其五十年代以前，所有相片都是喜慶、節日、師生合照、團體照等有目的而拍的集體相，或者生活的造型相，都很正式。於是我覺得自己的戲，可能便是由一張一張這樣的相片開始的。

葉問宗師的事蹟，大家耳熟能詳的，都是他後期在香港的部份，即是說，從來沒有人知道他的前半生。我去佛山見過他的世侄，每個人說的都不一樣；同時代像念佛山人寫的葉問，亦有陳勁寫的葉問，都有不同。但有一點我們都知，葉問是個世家子，十多歲來港，入讀聖士提反。我甚至走到聖士提反，找到有葉問的同學錄，但很奇怪，他那時已十九歲，讀的是三年班。他來港讀書，因為他爸在南北行有生意，所以希望兒子做出入口生意。但亦有人說，葉問父親不是做出入口的，而是做棺材舖生意，所以葉問一來港，落腳的地方是跟廟祝有關係的三太子廟。

我們知道的就只有這些。他二十幾歲回佛山，娶老婆，到四十歲之前，甚麼也沒做過。這人物當時的思維是怎樣的，其實根本沒有人知道，連他兒子也不知道，於是只能假設。看李小龍的書，他說受到的最大影響，都來自葉問，那何不將葉問一生分兩部份？第一部份就像民國時的李小龍，武功對他來說，是樂趣和嗜好；其次，他出身傳統家庭，但有新思維，有自信。但甚麼叫世家子？那年代的二世祖和現在的不同，去佛山或中國南方，會看到建築一進一進的，每個人身上有一種趣味。人生最難得，唯趣而已。他們的趣味，由教養、經驗、出身形成。電影第一場，為甚麼葉問在街上打架？那處理方法就是，這對他來說是個樂園，打架不是要爭名，不是要證明甚麼，只是證明自己，在其中得到樂趣。

空間意義

如果大家想知有時背景怎樣成為主角，看安東尼奧尼的 *Eclipse*（《情隔萬重山》，1962）吧。電影結尾日蝕出現時，不是講這對男女，而是講他們經過的所有地方，它們就是目擊證人，見證了的不是戲中的男女，而是歷來反反覆覆、同樣的事同樣的人同樣的情緒。我去到南方，看到他們的建築往往比較含蓄，門是窄的，會將自己藏起來。南方建築是直的，北方基於地理環境，是橫的。比如章子怡的家，取景於東北某地，以前的人說，「充軍去寧古塔」，那場景便是位於寧古塔，房子屬於那時的財務大臣，最特別是門，上面寫著「禮門」、「義路」，還有「仁山」、「智水」，門的每一「進」，都帶你去到另一境界。戲中人經常講南北門派，有門便有內外，有面子裡子，有陰陽。所以拍這部戲時，會因為這樣的建築和結構，要反映出來。中國人造字很奇怪，一有門，大家便有內外之分。武林有句話，門裡門外兩重天，即是說有些東西，不是門裡人是不會說給你聽的。

（戲裡金樓）不是我作出來的，許凱如先生寫葉問，說他是五陵少年，二十歲後長期留連鷹沙嘴，所有妓寨都有他的腳毛，三十歲之後，因為他的名氣，成為廣東東堤陳塘的花捐督辦。花捐督辦甚麼意思呢？廣東陳濟堂時代，因軍餉要抽稅，連妓寨都抽（叫花捐），當時成為笑話，那些妓寨都是有勢力的人承包的，沒有人來搞事。我們研究南方妓寨，發現大家一直對中國南方妓寨文化有點誤解。那年代的高級妓寨等如今天的俱樂部，是交際場所，來的人非富則貴，裡面正所謂大隱隱於市，清朝的退位詔書，也是在八大胡同裡寫的。戲裡，王慶祥為甚麼會來到金樓？其實前面有一段戲，但太長，我們拿掉了，那段解釋，二十年前他來金樓，因為要運一個炸彈，這炸彈就是黃花崗失敗後革命黨人用來炸廣州將軍鳳山的。製造炸彈的人，就是蔡元培先生，因為這個炸彈，民國成立，戲便由這裡開始。金樓是溫柔鄉，但更多時候是大隱藏身之所。

人物之間

宮二最初吸引我的就是，那年代有成就的女人，不叫小姐，而是

叫先生。我很喜歡宮二先生這個稱呼。正如我剛才說，我想講
民國的奇男子和奇女子，民國很特別，出了很多奇女子，像施劍
翹、呂碧城、孟小冬、張氏四姊妹、宋家三姊妹等，她們每一個
都很特別，本領不只一種，可能武功了得，但同時懂唱戲，就像
文藝復興年代的人。我想將民國奇女子的幾個原型，放在宮二身
上。我想講葉問這些南方世家子，也想講北方武林的世家女子。

（宮二和葉問的）對比只是一南一北，一男一女。他們兩人都是
異數：在北方武林，女人沒有位置，所有東西都是傳男不傳女；
葉問從來不屬於武林，因為他不是開武館，亦不靠拳頭吃飯。兩
人完全是正統武林之外，只不過故事講第一代宗師引退，然後誰
可繼承，那其實講兩個循環。第一個時代是宮寶森的引退，第二
個直至最後，是宮二的引退；所謂引退，意思是長江後浪推前
浪，是新舊交接。我們看到一個新的時代，但有些人寧為玉碎，
不作瓦全，這是一個選擇。

記得我第一次跟準叔（葉準）傾談，提及他母親（張永成），他
對母親評價很高，首先她是個絕色美女，其次很賢淑，話不多，
喜歡聽歌，第三她是下嫁葉問。雖然葉問是世家子，但她來自更
顯貴的家族，是名人之後。為甚麼找宋慧喬演此角？我覺得民國
女人的這種典雅氣質，有時在韓國人身上可以找到。找宋慧喬
時，她也很愕然，擔心要講這麼多對白。我就跟她說，我想要
的，是兩夫妻很多時無聲勝有聲。記得 John Ford（尊福）說過，
拍西部片最累贅是有個女人，男人去決鬥，她不是叫不要去，便
是說要小心。如果葉問的妻子一天到晚叫他別到外面打架，不要
這不要那，我覺得會很悶，她做得他妻子，其實也心中有數，而
且那個年代，話不會多。

我們很多時講面子裡子，她和葉問也是一個面子一個裡子。我把
角度調轉，很多時大家會覺得女人是男人附屬品，但你細心看這
部戲，會發現張永成其實是這個家的重心。你仔細看，會看到一
開場，是從妻子角度看葉問。張永成這人有她的信仰，那便是家

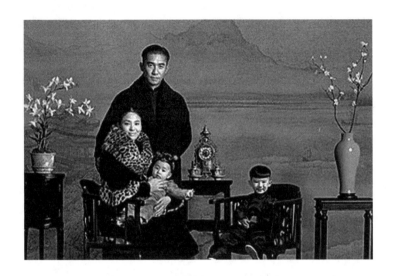

庭，她是主持整個家的人。觀眾來看戲，都帶了自己的故事去看我的故事，會覺得這是否《花樣年華》呢，葉問是否有婚外情，是否看上了宮二等等。但其實你看清楚，葉問和宮二在金樓對打完，有書信來往，到後來他送大衣給太太時，他講：過兩天，我們拍一張全家福。那甚麼意思呢？當一個人說要拍張全家福，即是說有心理準備自己不會再回來。不回來甚麼意思呢？他不是去私奔。到最後，章子怡在茶室跟他講出一切時，為甚麼梁朝偉的樣子「木」了那麼久？有些人也許一世人迷的只有功夫，從來沒想過這樣的一件事。

我常覺得他們兩人之間，是一種瑜亮情結。我訪問過七十歲的老師父，他談話很隨和，很謙虛，問可否示範一下，他笑笑說好。但當他站在場內，你會感到他完全是另一個人，他的勢，令人有一種很動物的感覺，有一股殺氣。比如徐皓峰（此片編劇），他也練武，說有時不可以跟門派或練武的人傾偈，因為忽然之間會覺得好像有東西咬自己，很想打對方。那場戲，我跟偉仔和子怡說，你們要做到這一點。說到底，武術從來不是用來健身的，太極不是用來養生的，你看太極第一、二代的宗師，個個都短命。最早的概念，武術是武器，可以殺人，所以

跟運動、跑步是不一樣的。

（一線天）那設計讓你看到他所有情節跟葉問是一樣的，兩人都被索保護費，兩人都在香港開宗立派，兩個都同章子怡有近距離接觸。只不過一個成為面子，一個成為裡子。張震這個人物是有原型的，只不過故事說到此為止罷了。我覺得這個戲，最難是結構，現在我選擇了最直接的，即是編年、順時結構。但其實這故事也可章回，我很想做一件事，就像民國早期武俠小說，包括南向北趙（向愷然、趙煥亭）、宮白羽等，他們的小說從來不會有頭有尾，跑出來一個人物，像大刀王五，很好看，下一回可能便消失了，也許二十年後又出現，也許不會再出現。

你看結果，他們都不成功，但我卻不這樣去看，我是看「迷」，影片裡說，「不迷不成家」，這種人其實沒想過結果會是怎樣，他們享受過程。宮寶森也好，丁連山也好，都有個理念，一線天亦如是，宮二先生亦如是，葉問都一樣。他們都在「迷」的狀態裡面。明朝袁宏道講過，人生最難得的，唯趣而已。不計較成敗，專注一件事，已覺得很值得。

音樂

（宮二約葉問去金樓見面一場）是詠歎調。不時有人會寄些東西給我，音樂家有新作品也會寄來。一年多前，一個意大利作曲家製作了一隻CD，有八隻詠歎調，都沒出版過，他寄來給我，說希望有機會跟我合作。我聽的時候，完全沒感覺，因為我聽音樂，很多時需要有畫面，即是說，音樂是否能帶動畫面。到了拍金樓這場戲時，我都未想過這音樂，但剪接時，放了進去。感覺很好，正如我剛才說，我們拍妓寨，通常都用男人角度，裡面所有女人，都只是我們觀賞的對象。我很想反其道而行，這些地方的阿姑，其實閱人無數，眼角都會很高，我們將事情反轉，用她們的角度看男人，走進來的人，哪些有份量哪些沒有，她們一眼便看得出來。我想將妓院拍得像修道院，所以用了一首詠歎調。

好多人介意用其他電影的音樂，但我從來不介意，那等於我用一首周璇的歌，或者李香蘭的歌，或者The Mamas & the Papas的歌，是帶給你記憶，而這個記憶跟你的畫面產生了（聯繫）⋯⋯我覺得現在看到的電影，很多時是一加一，即是説一加一得到了怎樣的效果，但真正的電影，是一乘一，一種東西加另一種東西，會變成另一種東西，這就是我追求的效果。

———筆錄自「國際大師班：王家衛」，香港國際電影節，2013年3月21日

（編者按：訪談錄經澤東電影有限公司修正。）

即興美指遇上即興導演

／／專訪張叔平

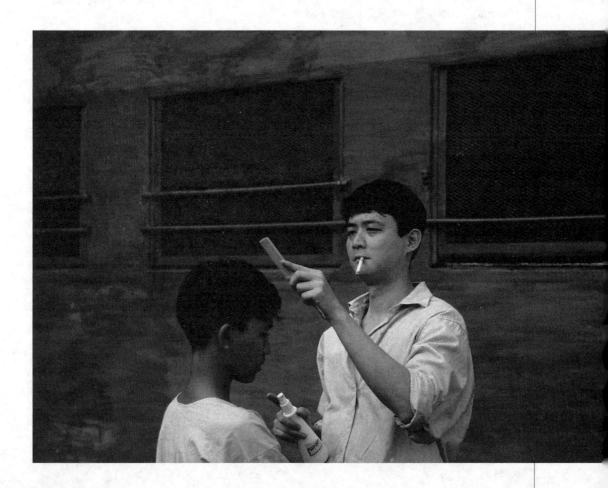

訪問：潘國靈、劉嶔

整理：劉嶔

日期：二〇〇三年六月四日

通宵談心的八十年代

可否談談怎樣認識王家衛？

大概在王家衛擔任導演前七年（1981年），譚家明介紹我們認識的，當時他正在幫陳勳奇寫劇本。很奇怪，我倆一見面便像老朋友，可以一個星期談上五個通宵。當年尖沙咀有家coffee shop，好像叫「One Two Three」，常常晚上十一點去吃消夜，談到五、六點方肯回家。許多年都是這樣，也説不出為甚麼。想起來，真是無所不談，可以是電影，也可以是：「呢件衫好靚！」兩人的喜愛亦相近，喜歡一部電影的某個部份，一説，對方就明白。原來大家都在十四至二十歲間常去電影會，某些電影還是同一場看的，但當年無緣相識，這時談起才知道。

兩人喜歡哪些導演？

很多，如高達（Jean-Luc Godard）、柏索里尼（Pier Paolo Pasolini）、印度的薩耶哲雷（Satyajit Ray），還有日本的大師，每個國家選些來討論。

六十年代的法國新浪潮、意大利、德國、日本……都在破舊立新，至今沒有人能夠超越他們，有一個導演好過安東尼奧尼（Michelangelo Antonioni）嗎？現在的情況是每個地方每個人拍的電影一模一樣，沒有獨特的style。

想過兩人後來的合作嗎？

當時我是美術指導，他是編劇，知道有這兩種身份的合作，卻沒有想到他會當起導演來，而且他也沒有説過要當導演。

第一次合作是哪一部電影？

記得王家衛寫《最後勝利》（譚家明導演，1987）的劇本，限期快到，只剛剛搞好分場，於是他寫首三十場，我和譚家明負責後面的，一晚趕出來。

《旺角卡門》開始了

他第一部導演作《旺角卡門》的劇本是怎樣編寫的？

他先構思好劇本，我再加入討論。兩個人之前談了多年，對電影有甚麼看法，對別人的電影有甚麼看法；喜歡哪一種，不喜歡哪一種。第一次執導，有很多東西想放進去實驗一下。

我大部份時間當電影美指，不會參與劇本創作，王家衛的則不同，兩個人真的會「傾古仔」。每準備開一部戲，他會想好幾個故事，拿出來商量，然後再一邊拍一邊談。

《旺角卡門》開拍前已經完成劇本？

基本上有，可能沒有結局部份。

影片和劇本差異大嗎？

故事一直在變。記得第一天開工，他尚未做好分鏡，早上七點打電話來：「死啦！我瞓咗覺，無做分鏡啊！」叫我即刻去商量。見到他，我說：「無一個crew member知道你套戲拍咩，更無人知道你今日會拍咩，你隨便拍吧，聽日先算啦！」拍了又怎麼樣，誰知道？對不對？

是哪一場？

片首劉德華起床接電話那場。我說：「你喜歡怎樣便怎樣，既然是睡覺戲，唔好講嘢，瞓喺度，cut好多shot，無人知道你點用！唔好驚！」其實他對故事極有信心，只是擔憂拍法，一個禮拜後也便沒有事了。

整體的剪接風格，尤其是偷格加印影像非常突出？

本來由他親自剪接，誰料公映前兩星期還在拍。他說：「不如你剪吧！」我說：「好，試吓啦！」於是他一邊拍，我一邊剪，場數也非順序。有不清楚的地方，想叫他看看，他說：「得啦！你剪咗先。」他不主動看，自然剪得愈加大膽。

《旺角卡門》是我參與剪接的第一部電影，但在工作人員表上，列的是operator的名字（蔣彼得）。我剪片，至今仍需要一個operator在旁，不喜歡一個人幹、自問自答，最好我說、他幹、我看，只做creative的部份。

有幾場戲呈現的色調很特別，舉例：劉德華的家、離島……

我很specific要張曼玉出場時穿一件黑色衣服。解釋不來，總之必須這樣。每做一部戲，會突然想到一樣東西要用。如果做到了，美術便可以順勢develop下去。

拍《旺角卡門》時，王家衛的工作形式已經很即興？

此後愈來愈大膽，先拍，再看看如何組合。

你在片中飾演了一個角色？

臨時拉伕。在大嶼山拍外景，請了一個人來演，王家衛不喜歡，別無選擇，只好我上啦！當時我便說這場戲要自己剪，對白亦須經我修改，改至最少為止。

經過《旺角卡門》，覺得兩人會繼續合作下去？

好像是吧，而且接著他想拍《阿飛正傳》，六十年代的，好，依然感覺有很多東西可以拿出來玩。我一向視拍電影為遊戲，不太認真，所以和別的導演開會，一說得很認真，我便失去興趣了。

《阿飛正傳》——自己的六十年代

《旺角卡門》是類型片，而《阿飛正傳》有王家衛更多的個人意念？

更加多，而且更接近自己。拍《旺角卡門》時，要多顧及商業市場，影片頗賣座。開拍《阿飛正傳》，本來亦著重商業價值，可拍著拍著竟不見了。或許老闆看到有多位大明星參演，認為不會出事吧？

我們也並非故意走偏鋒，只是覺得故事應該如此表達。如果你逼我拍得商業些，也可以，但你不逼，我便自己選擇方向，這是自然發展。

你和王家衛討論過如何表達六十年代的背景嗎？

沒有特意談，認為將自己擁有的拿出來就是了。小時候住在百樂戲院上面的新東方台，我常看著樓下的秘書小姐上班下班，每個人都穿戴漂亮，旗袍，高跟鞋，「恤」好頭髮，這樣才能出門。我母親更是個「好貪靚嘅」女人！她的事記得不多，但始終記得她是一個「好貪靚嘅」女人，天天穿旗袍，沒有西裙，所以說《花樣年華》沒有甚麼大不了。Somehow我是受她感染了。

電影亦有一種南來上海人的生活氣息。

王家衛於上海出生，住在尖沙咀。我的父親是無錫人，母親是蘇州人，兩人自上海來港，朋友自然是上海人，由規矩至食物亦全部是上海風格。因此我和王家衛很容易溝通，有些東西，譬如打牌的方法，或者煮湯丸、弄某些特別的酒菜，只要他一說，我馬上明白。片中潘迪華的家便是依我家佈置的，傢具款式相近，鏡子怎樣放更是一模一樣，只是電影看起來總是漂亮些。

《阿飛正傳》的美術如道具、衣飾等很統一講究。

開拍前四處去找，當時很幸運，多數找得到，所以他拍時要甚麼，我就拿甚麼出來；而且服飾頗casual，一條半截裙，一件top，一件恤衫，很普通，師傅能夠一個晚上做好。

梁朝偉於片末的獨腳戲被視作一個classic場面，你的看法如何？

Somehow一個鏡頭裡所有元素，演員的動作、timing、lighting俱自成一格，並且配合得宜。很strong，獨自一個鏡頭已經站得極穩。其實梁朝偉拍了很多場戲，但我們覺得既然三分鐘足以產生力量，為甚麼不只用三分鐘？

電影這樣結束，是很大膽的決定？

很大膽，不過你知道還有續集，亦不算甚麼，可當作teaser——第一集的戲到電話亭的空鏡結束，新人物跟著出場。後來續集沒有了，則變得很特別，電影的最後一個鏡頭竟出現一個新人物。這是譚家明剪進去的，在港產片中真是別開生面。

《阿飛正傳》我也剪過，後來去菲律賓趕拍，便由譚家明獨自剪，回來後又剪一些。

譚家明的剪接很重要吧？

非常佩服他的技法，乾淨俐落。美國片拍兩人對話，總要雙方的反應鏡頭，你講，他反應，他講，你反應；歐洲片的剪接又不同，有時一段話一鏡直落，而譚家明的方法，很難解釋，另具一種style，可以說為《阿飛正傳》create一個風格。

據聞《阿飛正傳》尚有一個粗剪的數小時長版？

完整剪好的只有公映版，本來開首多些劉德華的鏡頭，producer要求的，但最後，大家還是接受以張國榮走入南華會這一個開始。

是否認為《阿飛正傳》最能顯示個人的美指風格？

曾和張艾嘉合作《最愛》（1986），同是六十年代的時空，她看過《阿飛正傳》後，問我為何幫別人做得如此漂亮。

當時是試試interpret六十年代的感覺，多年後做《花樣年華》，我說：「死啦，又來啦。」也想了一會，不知道如何做，怕呀！

《重慶森林》難以消化

《東邪西毒》和《重慶森林》的拍攝緊迫吧？

《東邪西毒》先開鏡，卻是《重慶森林》先公映。兩片都是邊拍邊剪，《東》片做後期的時間長些。

《重慶森林》明晚上午夜場，今晚仍有許多剛沖好的菲林給我看，那時候尚要剪菲林，只是看已經看到三點，再剪到七點，交給他配音，剪得我！有一半菲林沒有看，放棄了。

原來《重慶森林》的午夜場是這樣趕出來的？

所以有些戲院少了兩本菲林，趕不及。

說起《重慶森林》，真是到午夜場才得窺全貌。因為我剪接時，每剪好一本，就拿去做後期工作，不能重看，唯有靠記憶估計如何接駁下去，後來在午夜場一看，「嘩！原來咁」，見到許多points，消化不來，要回公司再看一次。

有沒有想修改的地方？

當時沒有這個感覺，幾年後重看，覺得某些地方改改會好些。

《重慶森林》在結構上分前後兩個故事，是劇本設定的抑或剪接安排的？

早於拍攝時，便和王家衛說一定由我剪接，影片的energy與以往不同，會很好玩。至於結構，是剪出來的，兩個故事很難intercut，只可以連續發展，何況《重慶森林》的劇本不過是將每天的場記紙合併起來。王家衛總是先有一個故事概略，再一邊拍一邊develop，《阿飛正傳》拍到一半便沒有劇本，《花樣年華》亦如是。

《重慶森林》的人物形象是怎樣設計的，尤其是林青霞和王菲？

拍了許多林青霞的戲，甚麼形象都有。後來決定拍一個明星晚上逛街，為了不想人認出，要做特別打扮。當時在劉天蘭的舖子，臨時找道具，劉有雨衣，我們出外買個假髮。看片時覺得這段故事挺有趣，於是其他的都不要，依這個形象重新再拍。至於王菲，我認為愈自然愈好，她剛剪了短髮，很漂亮，便隨便買些衣服給她。

《東邪西毒》有許多對白，剪接困難吧？

除張國榮外，其他演員的戲拍得不多，造成頗大限制，剪了很久。此外，拍回來的都是fragments，只好用獨白串連故事，可是剪的時候還沒有獨白啊！唯有一面寫一面剪。

《墮落天使》和《重慶森林》相比又如何？

我比較喜歡《墮落天使》，感覺上結構更為鬆散，很少起承轉合的設計，喜歡去哪裡便去哪裡。而氣質與《重慶森林》恰好相反，偏於黑暗，是一部會「死人」的《重慶森林》。

另一個濃艷抑鬱的六十年代

《春光乍洩》的製作時間甚長，你當時的感受如何？

王家衛想去一個遙遠的地方拍攝，而燈塔是世界盡頭。四個月，不算太辛苦，可是我討厭往外地拍片，不喜歡乘搭飛機。飛往阿根廷需三十餘小時，沒辦法，只好去時飛一次，一直等到拍完再飛回來。

你如何塑造此片的美術？

去的時候已經開始感覺南美的特色，又在巴西停留一陣。我的觀察力較強，隨時可以發現新事物。看過攝影師Nan Goldin的攝影作品，覺得其中一幅作品上的牆紙圖案不錯，前往瀑布中途，在機場見到另一種圖案，也很喜歡。最後在梁朝偉房間的牆壁上combine兩者，於床中央劃分界線，一樣一邊。

有沒有因你的意念而創作的場面？

走馬燈是一個。本來沒有打算拍瀑布，我無事幹，去逛flea market，買了這座燈，但不知道附近真的有瀑布。王家衛在我的房間看見，詢問旁人才知道是旅遊區的紀念品，於是就去看看，其後發展出一些情節。

與王家衛合作的好處是我可以free to do，未必是劇情需要，做得好他就用，做得不好便不用，總能給我機會玩玩特別的念頭。《東邪西毒》裡，林青霞的鳥籠是另一個例子，影片負責道具的很會織籮器，便要他做個燈籠，後來想想燈籠變為鳥籠也不錯啊！

影片中有一個倒轉的香港鏡頭？

從阿根廷回來後再補的。王家衛剪接一段時間後，決定加進一個香港的鏡頭。看了這麼久阿根廷的畫面，忽然見到香港，感覺很strong。而為甚麼要倒拍？他說因為是地球的另一邊。

《春光乍洩》有彩色和黑白兩種片段，但似乎不是以此劃分時空？

一般總以黑白表示往事，我們反而是用顏色表達感覺，某個場面予人黑白的感覺，便用黑白。張國榮睡著，梁朝偉為他蓋被，我覺得有種說不出的感覺，疑幻疑真，用黑白會強烈些。

黑白、定格、或者加格……剪接時自然產生一個flow，我先做好，王家衛來看，再談，多不改變我的選擇。

《花樣年華》是你和王家衛對六十年代的另一次演繹。

重看《阿飛正傳》，我認為美術很規矩、很講究，《花樣年華》就要試試不規矩，做得自由些。你瞭解一個年代後，便可以「發癲」啦！

《阿飛正傳》連一個水杯都要考究，而《花樣年華》的道具沒有錯，組合卻是奇怪的。牆紙的花朵圖案，正常來講應該小些，現在這麼大是故意的不正常。另外，我在畫面裡擺置了許多濃烈的texture，花窗簾、花旗袍、花牆紙……放在一起，試試鮮艷的衣服和鮮艷的牆紙拼合有沒有問題，或者紅色窗簾前穿紅衣服又如何。一般人認為不可以「黏底」，我偏偏「黏底」給你看看，是一種experiment。

旗袍是《花樣年華》的一個重要元素。

總括而言，我要的是一種俗氣難耐的不漂亮，結果卻人人說漂亮。

以前的上海人愛面子，不管家境多不好，出去見人總要風風光光，蘇麗珍應該是這樣，梳好頭，化好妝，穿好衣，完全是一個打扮俗艷的女人。此外，考慮過電影的意念，人物的外表誇張虛飾，心裡實有許多的weaknesses和conflicts，更加要這些旗袍做得花哩花碌。每一場戲都準備多件旗袍，一試走位，我便知道哪一件好看、感覺恰當。

的確，這使周慕雲的造型顯得暗淡一些。可以塑造一個形象老實的秘書，和周慕雲很平衡，但以張曼玉來講，多一點艷麗會好看；而把周慕雲置於一個繽紛多彩的環境，面對著一個艷麗的

女人，更能從對比突出他的抑鬱。

王家衛的人物總是被情感困擾。

每個人物都要帶著遺憾離開。他的電影一開始便著重人，許多事永遠在變，政治現在如此，以後又變，來來去去，很難掌握，唯有人的經驗恆久綿長。

《花樣年華》的一個特點是觀眾看不到所有的事情。

兩個故事皆設在六十年代，《阿飛正傳》的環境寫實，但人物非常open，愛慕、痛苦、甚麼話都會説出來。《花樣年華》卻恰恰相反，須要「空咗」一些情節，許多事不可明言。王家衛甚至覺得有些地方我剪得過於「空」了，恐怕觀眾會不明白，但到目前為止我認為沒有問題。

説出來「好娘」，剪《花樣年華》時，有一首詩老在腦裡閃現，忘記作品的名稱了。有時候剪到一個位，人物甲一望見人物乙就走開，或是看很久才走？詩句走上腦，一瞬間的magic便影響了剪接的tempo。

鐵三角和《2046》

王家衛、杜可風及你的工作經驗如何？

王家衛很懂得用art director，你做的，他喜歡，就「看到」；他不喜歡，就「看不到」，其他導演不太會。

你説王家衛不喜歡，便「看不到」的意思？

便「拍不到」——不拍。我提供多個角度的構圖，他從中選擇，喜歡便拍下，不喜歡便不拍。

為甚麼王家衛、杜可風和我三個人合作得如此好，就是因為他們都懂得選擇，而我會提供最好的，並比他們實際需要多的東西，預設一個範圍包住你，你要在裡面select、切割。這次不用，無所謂，下次再來。戲終究是你的，我亦相信你的品味，最後選的當然是適合電影的。

三個人多不多一起討論製作？

三人之間不會多話，各做各的，有甚麼chemistry，拍攝時自有分曉。我做景時，他們不來看，等做好，來看了，並分鏡頭。我在一旁觀察，原來他從這個角度看多些，從那個角度看少

些，為甚麼少些？我不會問，等拍好後，再看片，瞭解他如何分割場景。這樣幹很有趣，對他們來講也一樣，我給了一個景，他們要想方法拍出最interesting的影像。

後期製作時又有變化？

剪片階段我再打散，你在這個位置取鏡，我不喜歡，會不用。有些影片分鏡細密，很難打散，王家衛則會有幾個master shots，剪接便容易發揮，全用一個master或分拆幾個鏡頭。

如今在拍攝現場，我盡量不看王家衛拍甚麼，知道每場戲的意念就行，保留新鮮感，到剪接階段才看，大家好像在玩一個遊戲：你如此拍，我不一定如此剪；你這樣拍來，看我怎樣剪給你……剪接變為一個creative process，為影片設立一個好玩的影像風格。

王家衛以耗用大量菲林聞名，你剪接的困難也增加了？

時間長些，幫別人做要一個月，幫他需三個月。

王家衛給予你極大的自由剪接？

我剪片，他不會監督，待最後剪好，排列次序，他一本一本地看。我工作有一個flow，如果有人插進來，這個flow便被打碎，我會不知道跟隨哪一條線索做下去，要費一段時間pick up，所以剪片時不容許別人在後面看，最好等我做好再說。

甚少導演如此讓剪接師創作吧？

不給導演看剪接無疑是個怪習慣，很難令人接受，關錦鵬倒是可以，我剪《藍宇》剪了一個月，他沒有來打擾過。

如果導演不接受你的剪接方式？

便不接這份工作。

你也喜歡即興的工作方式？

明天拍戲要一件衣服，我會今天買五件，待明天再作決定。以前的香港導演不懂運用art director，任你自由創作，不超出預算就無所謂。我習慣了這種方式，天天有新想法，最後一天才選好一樣。此外，我不喜歡說話，不喜歡開會，也不願意事前告訴你怎樣做。總是變來變去，last minute可以全部變了，叫我之前怎樣解釋？因此與重視程序的人工作，肯定做不好。除王家

衛外，別人都以為我瘋了。

和王家衛則性情相近，才能合作這麼久？

記得拍《墮落天使》，我讓李嘉欣穿好絲襪，坐在床上，王家衛便想到怎樣拍。這場戲拍了三、四晚，第一晚看到他的處理，告訴他我要改動少許，翌日就把鞋子換了──你這樣用她的腿，我是不是也應該改一改。

兩人合作得很靈活，大家都喜歡變化，兩點鐘開工，王家衛十一點告訴我想怎樣怎樣，我說：「好！盡量！」但近年，他愈來愈變本加厲，不到最後一刻不會告訴我，或者是我寵壞了他！

製作過程亦有些壓力和衝突吧？

衝突肯定有，還很多。我是神經衰弱的人，不能給我太多工作，一多即刻逃走。拍時裝片，隨時要求甚麼都可以，但如果是六十年代的，真的趕不及做啊！不過，我已經習慣了，某場戲他說要三件衣服，我會做好七件；不可以信他的話，自己預計好。樣樣俱備，到時你拍甚麼，我都應付得來。

王家衛電影的製作期很長，一年再加剪接期，要十幾個月，所以做完一定要離開他，半年不見面，去幹些別的。

有人認為王家衛的拍片風格非常「奢侈」？

我從來不問他拍電影花了多少錢，我認為不管你是否預算超支，甚至自己拿了多少錢出來，總之拍出電影，沒有甚麼大不了。

對你們來講，去荷里活並不是一件特別吸引的事吧？

我們的工作方式，荷里活一定接受不來。他們擅於計劃，我們則是亂七八糟地拍，今天想一樣，明天想一樣，人家「頂唔順」。

《2046》的製作已進行了三年？

三年前拍攝了幾個禮拜，轉拍《花樣年華》，完成至今（2003年）又兩年，真正的攝製日不多，停工的時間反而長。

有沒有參與討論劇本？

有談一談。剪片時覺得少了些感情的東西，一起商量，看看怎樣補充。

美術方面如何？

故事發生於六十年代和未來，於是我又要做六六年的美術及服飾。希望與《阿飛正傳》不同，與《花樣年華》亦不同。至於二〇四六年那部份，需要塑造未來城市的景觀，但不會拍成科幻片。

每做一部新作，都是心驚膽顫，尤其連續做兩部六十年代背景的，怎樣好？能否突破舊作？徬徨。

今年（2003年）會完成嗎？

希望快些完成，應該要十月拍好（此訪問於六月進行）。在康城影展放映的預告片上寫著：「Coming 2003」，我說：「這樣寫，你好大膽！」

張叔平 William Chang

一九五三年十一月十二日出生，江蘇省無錫人，為香港著名電影美術指導及服裝設計師。中學畢業後工作兩年，其間認識了導演唐書璇，擔任其電影《十三不搭》及《暴發戶》之副導演。一九七三年溫哥華進修電影，回港後任時裝設計師約一年。八十年代曾主理《號外》雜誌封面及美術，受到極高評價，並開始參與新浪潮時期的美指工作，提升本地製作對美術方面的關注。首部美指作品為譚家明的《愛殺》，其他還有《烈火青春》、嚴浩的《似水流年》、賴聲川的《暗戀桃花源》、徐克的《新蜀山劍俠》、關錦鵬的《地下情》。張叔平是王家衛所有電影的美術指導，並在《旺角卡門》裡兼任演員，從《東邪西毒》開始更為王家衛所有電影擔任剪接。張叔平曾十六次獲香港電影金像獎和十一次金馬獎的最佳美術指導及最佳剪接等電影技術獎項，他在二〇〇〇年憑《花樣年華》奪得第五十三屆康城影展技術大獎，二〇一四年憑《一代宗師》獲得第八十六屆奧斯卡金像獎的最佳服裝設計提名。

慘綠的年代：深入《阿飛正傳》的攝影

// /專訪杜可風

訪問：舒琪

整理：王詩婷

日期：一九九一年

《阿飛正傳》的導演王家衛為甚麼找你擔任這次攝影的工作？可不可以談一談其中的因緣際會，以及你參加這項工作的原因。

王家衛找我的理由，我自己不是十分清楚，我想最主要是因為這部電影美術指導張叔平的建議。我和張叔平在其他影像媒體一直有非常好的合作經驗，早在拍《旺角卡門》時，張就曾建議王找我擔任攝影，可惜當時因為其他工作的關係，我無法參加那一次合作。

其實，原先我跟王家衛並不熟，但是從《旺角卡門》中，我大致瞭解他的作品風格，我答應加入這次工作的原因，我想，是因為我很欣賞《旺角卡門》吧。

那麼你對《旺角卡門》的看法如何？為甚麼會影響你的合作意願？

我覺得《旺角卡門》的攝影呈現出一種很特別的新鮮感。但是令我十分訝異的是，居然聽説王家衛並不喜歡；我很好奇，這樣的作品他不滿意，那麼他會滿意甚麼樣的作品呢？朋友都説王家衛是一個對要求十分堅持的人，我自己也很想知道，在他的要求之下，我的攝影會達到甚麼樣的成績。

在《阿飛正傳》開拍之前，你們如何溝通彼此對電影的看法？

我們最主要的溝通，並不在於故事大綱的交代，以及片中時代背景的描述。反倒是經常討論一些文學、繪畫的作品，藉此瞭解彼此對美感的認知與品味所在，所幸在這方面我們還蠻接近的。

像南美的Márquez、Puig都是我們喜愛的作家；還有Edward Hopper[1]的畫裡那種沒有方向的光源，也常被我們拿來討論打光時「散光」的安排，特別是夜景時的運用。當然我們也討論電影，像費里尼一九五三年的作品《流浪漢》（ I Vitelloni ），我們一共看了三、四次、討論裡頭的構圖、長拍和特寫的運鏡關係以及場面調度……這些開拍之前的溝通，在後來的拍片過程中發揮了它的重要性。在《阿飛正傳》開拍之前，除了溝通的工作，我們還做了些香港六十年代紀錄片的整理與選擇，考慮是不是可以將它剪輯插入片中；另外我們也在拍攝手法上做一些關於紀錄片風格、質感的試驗。

[1]　Edward Hopper，寫實主義畫家，一八八二年生於紐約市，繪畫主題幾乎都在描寫夏季因度假而無人的城市。大片的天空、照在地板上安靜的陽光，沒有風或任何聲音，表現當地人文精神狀態。在其一九三三年十月的一個重要回顧展裡，某些畫評家發現Hopper的作品其實也是一個很好的圖畫式劇本，情節充滿沮喪、憂鬱的荒寂。

你們所找到的紀錄片內容大概是哪些？你們的企圖又在哪裡？

大部份是香港政府在六十年代所拍攝一些關於火災、水災的紀錄。我們原來考慮將這一類的東西安排在片子裡，做為影片中氣氛或精神的背景，或是成為劇情演變中一種戲劇性的轉捩點。

除了火災、水災之外，紀錄片裡面有暴動的場面嗎？

沒有。主要是六十年代那個重要的颱風。

你還記得張國榮要離開香港到菲律賓之前，把車子送給張學友的那一場戲嗎？他們站在「皇后飯店」外頭的大風大雨裡，沒有人知道是那個重要的颱風。那個颱風恰好發生在當時香港最動盪而具破壞性的時代，只是後來在電影裡，並沒有表現出我們原來想像的重要。

那麼，在最初拍攝時，是將一整場戲拍出來的嗎？

雖然紀錄片的拍攝風格是我們講好要放棄掉的。但是存在其中的問題是，我們一直在考慮如何使用原先紀錄片到電影中的穿插；到底要不要用我們選出來的片段？我是想這些問題的考慮，影響到後來的結果。

勘景的工作在你們開拍之前做得多不多？

要在香港找到符合我們劇情時代背景的空間並不多。我想，目前所有要拍現在這個時代之外的電影，都要面臨這種考驗；通常的狀況是這禮拜看中的地方，兩個禮拜後已經不存在了。而且導演王家衛堅持一定要有一些別人沒有拍過的景，使得我們工作的區域就必須變得很廣。像澳門、長洲和香港其他小島甚至菲律賓都列在考慮的範圍。

但是在電影裡面我們並不能感覺到你們去過那麼多地方，而且景深很淺，這是在拍攝時就知道會這麼處理的嗎？

其實，我們花了相當大的人力去處理六十年代的場景，只是後來許多的特寫在影片的剪接上變得非常重要，我認為這並不是為了掩飾破綻的一種投機，而是一個剪接上必要維持的風格選擇。

就拿電影裡，那場深夜張曼玉跟著劉德華走那一段路做例子，場景雖然非常單調，但是我們仍必須分別到許多不同的地點拍攝做剪接；戲裡面很多的場面也都是這樣完成的。

在工作的溝通裡，你們通常是怎樣達成協議的？

我們通常先把所有的可能性，一個一個列出來，先講不要的是甚麼。

可不可以具體的講清楚，你們不要的有哪些東西？

我們不要有顏色的光源。如果光源是必須的，導演要求一定要在畫面裡頭看見燈泡，而且燈泡必須是白色的。

《旺角卡門》你可以經常看到有顏色的光源，這一點似乎跟《阿飛正傳》截然不同？

是的。我們愈討論，愈清楚的決定《阿飛正傳》裡所有的光源應該沒有明顯的光源；所以電影裡，我們連最傳統的藍色月亮光都沒有用。

《阿飛正傳》裡面的綠色似乎成為整個電影裡的主要視覺印象，很特別。你覺得呢？

講到六十年代，免不了要有一些懷舊的氣氛，但是我們絕對不要黑白顏色套上黃色的色調，那種國內外的電影裡，講一個老去時代的傳統手法。我們離開傳統的復古一點點，成了一種灰綠色的感覺。

那麼為甚麼選擇灰綠色？有甚麼特別的根據嗎？

我個人認為這是直覺跟品味的問題，沒有太多理論上的根據，因為這是一部寫實的電影，所以即使要營造一些氣氛，但是也不需要有太明顯的痕跡。

你們是如何在綠色的主調上下手的？

因為我們決定綠色是我們視覺上的一個主要風格，所以很自然的服裝、道具、陳設都往這方面進行。內景比較容易掌握，至少你可以有一個綠色的牆面。但是，外景怎麼辦呢？全得仰仗打光的技巧。我自己訂製了特別的濾紙組合，從淡一點到深一點五個不同的綠色。另外，我們還有一個特色就是曝光不足（under exposure）的影像風格。

我聽說《阿飛正傳》的後期工作非常的緊張，在這樣的狀況之下，你又特別喜歡有一點曝光不足的味道，那種暗中又必須清楚看見一些細節的變化，對燈光來說是一種冒險的考驗，你如何達到的？

曝光不足的風格在一般影片上用得比較少，所以通常燈光師會建議你調亮一些，甚至自動幫你調整。當然，除了攝影師的堅持之外，也要有其他人的支持，才會敢冒這個險，幸好在前期作業時，我們花了一些時間做這方面的溝通。

導演一直都是支持你的嗎？

呃，曾經有一次，我出現有方向的光源，他就很氣；因為當時我以為那場戲用那樣的方式處理會比較突出。同樣的，當我突然想加強或減少色調時，他都會提出疑問。

一個攝影師在電影的拍攝過程裡並不是個獨立的創作者。視覺風格的成立，要靠各方面因素的配合，美術指導的加入也是很重要的，特別是導演對於影像能力的掌握，比較習慣看見結果，所以有時候重拍、重印的情形也發生過，這些問題的原因在於溝通得不夠。

《阿飛正傳》裡的視覺主題常出現一個主要的象徵意象——水，不單是下雨的場面，例如片中一開始，張國榮與張曼玉搭訕的那場戲，在走廊的另一端很遠的地方，你就可以看到一些水的光影，那個構想是如何形成的？

在這部電影中，這樣的安排大部份來自導演的構想。時間跟水的意念表達對王家衛來說是很重要的，可以當作一種氣氛的醞釀跟營造。

我覺得這部電影另一個特別的地方，是畫面構圖上常出現非常緊湊的特寫。

這是王家衛風格的一部份。他在構圖上的參與比其他導演要多，甚至張叔平也會提供一些意見。

這種緊湊的構圖加上演員的走位，對攝影而言，是否構成一種挑戰？

的確是一種挑戰。但是我喜歡這一類的畫面，因為這種關係不僅是演員的參與，覺得自己也是劇中角色的一部份；真正困難的地方是拍攝的景深非常的淺，為了拍攝的準確，演員的走位甚至動作都要經過事先設計，對演員而言是一種限制，也是演技的考驗。

在那種攝影風格下，因為它的準確，所以在表演做了很多要求，無形中演員們承受了很大的壓力。主觀的壓力加上客觀的壓力，甚至連構圖本身亦都變成一種層層的壓力包圍著整齣戲，更凸顯了劇中人那種命運的動盪與無形的壓力，整個東西加起來很過癮。

菲律賓車站的一場戲裡，我們可以看到「穩定攝影機」Steadicam在電影裡的運用，你可以談一下這個鏡頭在劇中的重要性及當時拍攝的情形嗎？

這個鏡頭是我們在菲律賓所承租器材公司的老闆親自拍的，他對我們拍的電影很有興趣，一直想找機會參與。

如果是用手提的攝影機，表達出來的可能是一種緊張狀況、暴力的感覺，剛好是我們所要求的氣氛相反。這齣戲裡，穩定攝影機的運用給我們一個戲劇性的效果，展現一種具有速度而又穩定的感覺，張國榮、劉德華這兩個人，彷彿克服一切困難，有一種新希望的感覺，可是意想不到的是平靜之後突如其來的打鬥，以及火車上的亡命追逐。

因為拍攝前就已經知道這是上、下兩集，所以拍攝中，你們有沒有預先拍一些下集的東西？

導演說上、下集之後，可能會有一個三小時的錄影帶。有時候拍片的過程，他會要求我拍一些「他說是第二集的東西」，但是我們除了風格是跟最初設想的相同之外，內容一直在做變動，第一集的故事跟原先的劇本比起來，已經有相當大的變化，我自己現在也很難清楚第二集是甚麼樣的東西，預先拍的「第二集的部份」能用多少、怎麼用，都是將來要解決的問題。

不管你將來是不是續拍第二集，你從《阿飛正傳》裡有怎麼樣的體驗與收穫？

我一直要到電影院裡親眼看到《阿飛正傳》時，才有些許的成就感。這一次的經驗告訴我的首先是：這次的燈光師我還要繼續用，因為我常有這樣的遺憾，拍出來的顏色、質感、光的暗度跟我們原先拍的有很大的差距，《阿飛正傳》的成績讓我不用再擔心這一類的問題了。另外，從這次工作的體驗，我想自己的技術已經到了某一個程度，應該再另外嘗試一部風格完全不同的電影。

原刊於《影響電影雜誌》雜誌第13期，1991年2月

杜可風 Christopher Doyle

常自稱「患上皮膚病的中國人」的澳洲人。一九五二年出生於悉尼，年輕時飄泊四方，做過水手、掘井等工作，並在香港學習中文。七十年代末移居台灣，一九八三年楊德昌導演的《海灘的一天》是他首部電影攝影作品，獲得當年亞太影展最佳攝影獎。八六年，杜可風為香港導演舒琪拍攝《老娘夠騷》，自此以香港為基地，參與多部中港台電影製作。他自由即興的手法，和王家衛著重詩意、即興的風格十分配合，從《阿飛正傳》開始至《2046》，王家衛每部作品均有參與。其間杜可風多次獲香港電影金像獎、台灣金馬獎，還有第五十一屆威尼斯影展Golden Osella最佳攝影獎、第五十三屆康城影展技術大獎，打開世界影壇知名度，並往荷里活發展，任吉士雲遜（Gus Van Sant）的《觸目驚心》（*Psycho*）和巴利里維遜（Barry Levinson）的*Liberty Heights*的攝影指導。一九九九年，他執導首部電影《三條友》（*Away with Words*）。其後再任攝影指導的電影有《英雄》、《三更之回家》、《餃子》等。除電影外，杜可風還創作硬照攝影、舉辦個人多媒體藝術展覽、出版書籍，是跨領域的創作人。

Don't Try for Me, Argentina

// /《春光乍洩》拍攝日誌

作者：杜可風

整理：湯尼雷恩

節譯：黃愛玲

一九九六年八月十四至十五日：
香港──阿姆斯特丹（Amsterdam）──布宜諾斯艾利斯（Buenos Aires）
還有三十六小時就到了⋯⋯

八月三十日：分場

為王家衛寫了一個分場，再變成大綱。故事有點弱：動機少，動作少，沒有枝節。幸而我們都自信爆棚，深信會發展成有趣的東西，故事如下：

> 伊瓜蘇瀑布（Iguaçu Falls）壯麗的藍綠。鏡頭拉遠，是時鐘酒店房間裡混亂的床邊一盞燈。瀑布前有兩個剪影，房間顯得荒涼。一輛紅色開篷車駛過白得發亮的薩爾塔鹽灘（Salta Salt Flats），在玻利維亞（Bolivia）邊境。熱戀中的Tony（梁朝偉）和Leslie（張國榮）愉快地往南走。九月二十三日中午（春分時節）他們越過南回歸線。這是不歸路！

> 那個晚上，他們瘋狂地做愛。早上他們便要分開。Leslie哭了。下一場已是布宜諾斯艾利斯。Leslie心亂如麻，但下不了決心躍下拉博卡橋。

> Tony在拉博卡（La Boca）下了巴士，住進利維拉酒店（Hotel Rivera）。打打散工，無端撩是鬥非，也逢場作興做做愛。每喝一杯，他的自我形象就矮化一點。

> Leslie在一間同性戀探戈酒吧工作。跳跳舞，胡胡混混又一個晚上；不思不想，也不內疚。再碰上Tony時，他佯作不在乎，但寂寞難耐，最終還是心軟。他偷了嫖客一隻勞力士和護照，典當所得可以給Tony買機票回家。

> 嫖客憤而打傷了Leslie的手，他躲到利維拉酒店療傷，Tony照顧他。當他感到二人關係開始有點認真的時候，他又跟一個粗鄙的扯皮條跑了，回到北部一個玻利維亞邊境小鎮。色彩狂野的燈映照著天花和牆壁。Leslie盯著瀑布燈，為自己的困境而發呆。他的霧水情人不省人事，可能吸毒過量。他再次逃跑，沒忘記帶上那安士可卡因。身無分文，Tony答應Leslie在伊瓜蘇瀑布相見⋯⋯

看來這將是一部很影像的電影，強調「環境和空間」，我喜歡的那種。張叔平和我不愁沒事做。

第一天開鏡

第一天不算真正開拍。我們在油膩髒臭的拉博卡海港和利維拉酒店的天台與外牆拍了些捕捉「氣氛」的鏡頭；Tony與Leslie將在那裡做愛。一架巴士吐出很多乘客，穿過荒蕪的橋，駛進廣袤無垠的夕陽光線裡去。寂寞、離別、失去，都揉在一起。我終於找到了視覺的主調，探索的方向。

風暴警示

沒見王家衛好幾天了。他把自己鎖在某酒店房間裡，翻閱我們到步後積累的影像和資料，準備迎接真正開拍時的暴洪。

卡夫卡時鐘

我們談音樂與文學，比談電影的內容、意圖或「意義」多。王家衛看來胸有成竹，但我們知道他每天都可以變。我們不會知道故事最終的模樣，不知道這條路程會把我們引向哪裡。最糟是不知道會拍多久。我常常覺得像一隻無用的卡夫卡時鐘。我也裝模作樣，好像很清楚光從哪裡來，需要幾盞燈，但實際上我只看到客房的空間，想像著怎麼用。

空鏡

我們最愛用空鏡，不是傳統的定場鏡頭（Establishing Shots），處理的是氣氛和寓意，不是空間，可以完全是主觀的。它們的作用不是解釋，倒更像替作品世界裡的「環境」提供線索。

星期一早上

王家衛喜歡留港工作，不大願意去荷里活或其他地方，他常說：「我情願跟一流的流氓工作，也不愛跟糟糕的會計。流氓較有尊嚴，盜亦有道。就算他們操你，也會先吻你。」因此……我們甩掉了當地的攝製隊。

Leslie需要愛

Leslie穿著高跟鞋走來走去，像一名經驗老到的妓女。他很擔心：「我夠說服力嗎？不只是camp吧？」我們常懷疑是否正在拍千呼萬喚的《阿飛正傳》續集，今天Leslie哼起《阿飛》主題曲，真如靈光一閃。他對著鏡檢視自己的服裝和化妝，轉過身來時，簡直就如劉嘉玲上身，還模仿她說：「我靚唔靚呀？」

九月十日：誰在上面？

我們先拍寶麗來，給戀人們暖暖身。在半醉狀態中，大家胡亂猜測誰「操」誰。

酒店房間

在討論電影的結構時，大家都覺得應以性開始，但論故事時序，Tony與Leslie又似乎應該最後一晚才做愛。該追求哪一種效果——意興闌珊時的「低調」或海枯石爛般的激情澎湃？我們取了「高調」處理。開始時他們吻得輕鬆自然，讓人覺得這部片寫的是親密關係而不是性。Tony與Leslie在床上互相試探著。張叔平有他的看法，我和王家衛都幫不上甚麼忙。我們清了場，只留下兩個男孩和我倆。不知如何，Tony變了「在上」。鏡頭也很自然地變得柔情似水。這場戲很美，很性感。拍完這場戲，Tony已精疲力盡。「王家衛說只要吻吻Leslie就可以了，誰知卻要我去到那麼盡。」——事後他說。

空間

我們來阿根廷是想遠離熟悉的世界，拋開煩惱。來到這裡，我們卻完全腳不著地。我們不認識這個城市。來自Manuel Puig的靈感哪裡去了？Julio Cortazar的巧思妙語又跑哪裡去了？我們被困在自己的世界裡。如果真是每個藝術家都只有一個故事，那⋯⋯那我們這次一定要說得動聽！

拉博卡的星期五晚

星期五晚是當地人的狂歡夜，對我們來說，卻是噩夢連連。路上吵鬧暴戾，小流氓對攝製組的器材虎視眈眈，我們好像打游擊一樣！

五星減四

張叔平花了大半個晚上把Leslie的五星級酒店房間變得低俗平庸。他將兩個房間重新鋪上牆紙，我在浴室裡加了很多橙色螢光燈。

風格

這次我們選擇了高調的顏色和燈光，還可以很粗糙。怎麼好像都沒有了黑位？是曝光過度？是場景問題？還是銀根短缺，燈光不足？只能回到香港才知道效果，在這裡我們只看到部份由負片轉過來的錄像。

爵士

如果電影是爵士音樂，如果我們可以jam⋯⋯說真的，每次合作，我們都更接近這種狀態，我的攝影機愈來愈像一件樂器。不同的菲林速度，變動的鏡頭景框⋯⋯我重複樂段，你單簧獨奏，我們只管自由不羈的jam，電影合該如此。

當一天導演

王家衛躲起來改寫劇本。Leslie快要走了，星期四、五會有大罷工。我們已來了四十天，但實際只工作了十天。今天，張叔平和我主持大局，好像拍音樂錄像。我們設定一個處境，幾句對白，選一個空間，其他的由演員自己發揮。我們不知道故事會怎麼樣發展下去⋯⋯

胖子的腳

我們嘗試勾勒出Tony和Leslie的關係，拍了很多小片段。我們口味相投，這場應該光點，那場應該是暮色，大家很有默契。我憑直覺和空間所帶來的可能性工作，但真不知道王家衛憑的

是甚麼……他的電影結構和涵義就像胖子的腳：不到最後一天也不會知道長得甚麼模樣。

利維拉酒店
終於在利維拉酒店開鏡了，那是我們的主場景。

九月二十八日：第二十九場A
Tony雙手緊抱著頭；這場戲已拍了十六次。大部份鏡頭都不對焦……用的是十四毫米鏡頭。

三條友
我對「三」字有點敏感。「三」之後就是「四」，在中文是「死」的諧音。Tony和Leslie的愛是否死路一條？「三條友酒吧」外是三十三號巴士。我已第三次在這段路上擺放鏡頭。他們正在跳三人米隆加（Milonga）舞。現在，王家衛又說要加一個第三者進來：「我們需要一個第三者來催化這部電影和他們的愛情……」這已不是第一次，看來長路漫漫……

拉博卡老橋
片中很多橋。拂曉時分，一對情人在橋上吵架分手。早晨橋上交通繁忙，我甚麼都聽不到，只能猜測他們下一步做甚麼，然後在情緒接近爆發時慢慢搖走──但事與願違，慢搖變成了快搖。這絕不是甚麼風格上的選擇：我站在兩個蘋果箱上面，根本站不穩。

夢之大道
氣氛懶洋洋的，大家都沒有甚麼幹勁，我的工作團隊都被這百無聊賴的日子掏空了。走在不眠的可利安德大道（Corrientes Avenue）上，我疲累、無精打采、寂寞、茫然。輝煌不再，幽靈處處，霓虹色彩已褪掉，探戈酒吧也沒有了。今夜，這部電影是一條黑漆漆的長街……那可不是我的夢之大道。

十月一、二日
為了讓Tony在布宜諾斯艾利斯的生活細節豐富些，我們想拍一些「溝仔」戲。王家衛的細節裡有：「薄餅」、「電話卡」、「香煙」，還有「屠房」。「為甚麼是屠房？」我弄不明白：「那種地方血肉橫飛，臭氣熏天，但起碼可以發洩情緒吧。」「不要發洩的感覺，那太『露』了。」「真到過那種地方你就知道甚麼叫『露』了。」──我沒好氣地回應。

屠房

Tony要演屠房工人，他喝得爛醉。攝製隊吃酸奶打底，使勁地擦洗雙手。

太過份了

「護照那一場戲，我們如常拍兩個鏡頭吧？」我問。「不，起碼每句對白一個鏡頭。」他説。結果，五句對白拍了十四個角度。

簽名式風格

開始時大家都不想重複我們的簽名式風格，結果發現不重複太痛苦了。我們在鏡頭中轉速，從「正常」速度到一秒12格或一秒8格……相反的做法也愈來愈多。一般人比較避忌的廣角鏡，這次為了使一個「扁平」的影像有趣點，也愈用愈多。片裡那些「模糊不清的動作鏡頭」，我懷疑跟恐懼或暴力時的腎上腺素有關。這次更像吸了毒。每到了「決定性」或「啓示性」時刻，我們就轉換片速。演員動得很慢很慢，其他則如「真實時間」一樣，換句話說，就是把時間暫停，強調和延長進行中的動作，讓它的意義更彰顯。有人告訴我，打了海洛英針就是這種感覺。

明星制度

Leslie回來了，但不夠時間去邊境最北部拍片初的幾場戲。王家衛有點後悔跟大明星合作。他們不但耗掉我們大部份資金和精力，來去不定更逼使我們更改故事。我們既要遷就他們的檔期，又要安撫他們的情緒。唯一可堪告慰的是，最後操控生殺大權的是我們。塵埃落定，我們有權把他們扔在剪接室的地上。

再死一次

已一個月了，我們仍被困利維拉酒店那十尺乘二十尺的房間裡。沒有鋁架（Scaffold），也就沒有俯攝，距離太近，也不能跑到對面街去拍。除了洗手盆/小鏡子那一小塊，房間每個角落都已拍攝超過二十次。王家衛很焦慮：「Tony在哪裡死好呢？」我只可以説，磁磚和浴簾的藍跟血的紅很配。「但我們付不起兩天的血。」他説得有點隱晦。一名製片助理解釋，化一個「割喉」的妝要三百元。王家衛説割喉的戲留待他日補拍，遲些才跟今天拍的東西連接起來。攝影師最討厭這種做法，很多細節和燈光都可能銜接不上，太難維持連貫性了。為甚麼不一次過拍完呢？原因很明顯，Leslie的檔期有限，我早該知道。

世界蚊子首都

凌晨四點。我們的「公路電影」漸漸成形,那是布宜諾斯艾利斯往南走兩小時的支路。Leslie 睡著了/Tony吃東西。Tony喝東西/Leslie發脾氣。他們大吵大鬧。Leslie走了。Tony哭起來。曙光剛露我們就開始拍攝。Leslie把Tony留在大霧裡,疑幻疑真。那是一片很廣闊的草原空間。Leslie疾步走,Tony跟著追,大家都透不過氣來。菲林快用完了,每個鏡頭都那麼長。我坐在長草裡,嘗試穩定地拿著手提攝影機。又過了五分鐘,我的手感到刺痛。然後是左臉……和右耳。我聽到很多手拍皮肉的聲音。王家衛也受不住了。「Cut!」他喊。我跳起來,高聲喊叫:「歡迎來到世界蚊子首都!」

南回歸線的形而上意義

過了秋分已二十天,往南也已走了一千公里。現已下午五點,太陽快下山了。我們迫切需要想一個辦法。在南回歸線如何打燈呢?難呀,就像問如何遮擋黑暗,如何框住記憶,如何為失落著色——這些回答不了的問題,攝影師都要一一面對。我們決定畫一條「光之線」,以示經過這條想像中的回歸線。要營造這種效果,需要弧光或頻閃閃光燈之類。我們只有兩支一千瓦特的太陽燈(手提電池燈)……和一面很小的化妝鏡!在平坦的高原上,太陽在幾叢小樹林後徐徐落下。「別無他法,就直照鏡頭吧。」王家衛說。

在開闊的路上,陽光穿透樹林,直射鏡頭(那面化妝鏡也起了一點作用)。我調整片速和光圈。Tony和Leslie帶點神秘地望著前面的光;過度曝光了幾秒鐘——逐秒加速——影像暗了一刻,他們以浪漫的慢動作對望。看錄像熒幕上的影像,棒極了。王笑了:「OK!」

疲倦的日子

已是第三個二十小時工作天。Leslie明天要走了。我們要在一個晚上速速拍完他的六場戲。我和燈光指導花了兩個鐘頭說服對方,結果實在太累,竟然同意了三盞燈的位置。「妥協吧!」王規勸我。「演員走了,燈多好也沒用!」

Leslie的後腦

Leslie(又)走了,但我們還需要他。拍不了對白或特寫,就只有拍他的後腦袋。各式各樣的人來試鏡。

捉襟見肘

膠片快用完了。在這裡買又太貴。我們平均一卷菲林一個鏡頭——有時候兩個。

11E，第三場，第417卷

Tony在男廁買到大麻，但他有點過份投入。「只是想止止肋骨的痛吧了。」他說。下一場戲，他要坐船離開布宜諾斯艾利斯。海上風平浪靜，但碼頭很臭。Tony嘔吐起來，可憐地趴在漁船邊，出乎意料地提供了「另一個結局」的可能。

想Tony更顯眼

王家衛要我將Tony拍得更「顯眼」。「他總是那麼心神恍惚，一點精神也沒有。」沒有人敢跟王家衛說真話：在這裡折騰了四個月，我們也一樣呀。

十月已結束……十一月永遠也不會

看來，在阿根廷過聖誕節已成定局。關淑怡和張震都來了。他們窩在房間裡，王家衛則躲在附近的咖啡室，都在等待角色成形，大家目標一致。我們再次停機。演員都來了，我們還在為他們的角色頭痛，還想不通要他們來的真正目的。

十一月十五日：Tony和張震

利維拉酒店，希望這是最後一次。我要去倫敦電影節。飛機晚上十一點開，我最遲九點要收工。

已晚上九點零三分了，王家衛堅持我再拍一場戲。張震演Tony的同僚，還未想到是甚麼工作（後來決定是餐館廚房工）。他們喝多了，張送Tony回家，那裡很凌亂。張試穿Leslie的黃色外套，Tony醉眼昏花，幻想Leslie回來了。

我們每場戲拍兩、三個鏡頭，張不習慣。第一個鏡頭拍了十次，我焦急極了。九點十七分，我們才開始拍第二個鏡頭。我漸漸摸到張震的節奏，忘記了班機，忘記了疲勞，只想著光線，把這個鏡頭拍好。

王家衛的眼睛

每隔一天，特別是偷拍或轉移得太快的時候，王家衛就會說：「你就是我的眼睛。」這話有時候很中聽，有時候更像是一種威脅；責任太大了。我倒想是他的腦呢，那樣就可以幫忙移走那些「創作障礙」，讓電影前進！

機緣巧合

今天，當我去了洗手間時，攝影助理隨意地把攝影機放在Tony床上，王家衛卻在錄像熒幕裡看到了一個他很喜歡的角度。我們把床搞得更凌亂一些，以骯髒的恤衫和內衣褲半掩鏡頭；整個段落的風格就這樣產生了。這「風格」像一面鏡子，映照出Tony又一次被Leslie「拋棄」的感覺。出乎意料，這個角度視覺上很有趣，我們在這侷促的空間進進出出三十多天，終於找到了解決的辦法。「風格」其實是選擇，不一定是概念。它應該自然而來，而不是生吞活剝。

早起

忘記了我們是早上五點半或六點半起來。我們在阿根廷，伊瓜蘇國家公園卻在巴西。閘口七點半開。為了突出Tony的沮喪狀態，我們需要空寂無人的大瀑布。

魔鬼峽谷（The Devil's Gorge）

怒吼的大瀑布有種懾人的力量。水花四濺，Tony摔倒了兩次，整個人濕透。晨曦的陽光很明亮，彩虹在我們腳下延伸，但Tony卻在陰影裡發抖。我問張叔平這到底是幻是真。今天，我們又要靠自己了；王家衛仍搞不清楚這是預敍中的夢境，或是Tony身心的最後一站，影片另一個可能的結局。我們決定拍兩個版本。

直升機

在熱浪裡等了一個鐘，終於上了直升機，並把攝影機安裝好。我只繫了安全帶，半個人吊在門外，起飛時氣流猛烈如過山車。魔鬼峽谷的下灌風形成了一股很強的離心力，我又傾斜得不夠，沒辦法拍到整個畫面都填滿瀑布水的效果。拍第二次時，我們往下衝的時候把整架直升機傾斜三十五度，感覺好像在玩笨豬跳，直衝下面的岩石……

王家衛的日程裡沒有日落

直奔火地群島，世界的盡頭。已晚上十時，夏季時間。天空蔚藍如白晝，月亮卻已升起，我睡眠嚴重不足，覺得漸失方向。世界盡頭是怎麼樣的？身歷其境，你才知道它跟南回歸線一樣抽象。視覺上，如何將這世界盡頭呈現出來？

海很平靜，王家衛埋怨我的長焦距鏡頭「太平穩」了，跟電影其他部份的風格不統一。我以相反方向搖晃小船和攝影機，以我們喜歡的每秒八或十二格，隨意地從天或海橫搖至張震，他坐在世界盡頭燈塔的岩石上。我們的黃色小船沒規律地繞著沉思寡慾的張。

十二月七日：部份可以收工了

王家衛今晚回香港了，把我留下來補拍「空鏡」。大概十二月十日就可收工了吧。

真實時間

一九九七年年初。張震二十歲，要服兵役了。我們在台灣幾天，為影片拍另一個可能的結局。Tony去台北找張，找到了張家開的小麵檔，卻只看到電話旁邊的鏡子上貼了一張照片——那是張在世界盡頭的燈塔照的。Tony偷走了這張照片。

台北還是那麼混亂。我們盲打盲撞，最後拍了Tony在雨中坐在聲名狼藉的、新建落成的捷運車廂裡。

剪接

為了趕康城影展，睡眠、愛情和知覺都要讓路。王家衛在一架Avid電腦上剪片，張叔平坐在Steenbeck前。我負責過帶，轉制式。加入音樂和畫外音，剪走整段的戲和人物。一個星期前的第一剪是三個小時。現在裁到九十七分鐘，關淑怡不見了。我們重複放映伊瓜蘇瀑布的段落，讓影像和音樂振奮疲極的身心。

「胖子的腳」現形了。我們開始看到影片說的到底是甚麼。王說影片分兩部份：首先是「行動」，然後是人物對自己言行的反思。他覺得張震給Tony（和Tony給Leslie的）不是「愛」而是「勇氣」——「活下去的勇氣」。在這個意義上，這是王家衛最光明的電影，結局也是其作品裡最快樂的一部。比起其他的王家衛作品，這部更「統一」，很富詩意。當然，王一貫的主題如「時間」和「失落」，都一一登場。

顛倒
今天（四月六日）我們在香港拍攝。我們要知道Tony從哪裡來，他如何看自己的空間。他從阿根廷——世界的另一端——回望，所以我們把攝影機倒轉，拍下了顛倒的香港街道。

未來
至於內景，我們有意識地營造「無時間性」的效果，光線不一定合乎「邏輯」，真實時間無關痛癢。Tony和Leslie的世界超越空間和時間⋯⋯

王家衛說他剪接時才弄明白我們到底拍了些甚麼。拍的時候，很多細節或顏色或動作，我們都不大知道意義何在。它們倒好像預見了影片的方向。某個意義上，它們是來自未來的影像⋯⋯而我們此刻才到岸。

節譯自Christopher Doyle, "Don't Try for Me, Argentina",
Projections 8, Faber & Faber, 1998

你可以説我是完美主義者

// 專訪譚家明

訪問：潘國靈、李照興

整理：潘國靈

日期：二〇〇三年十一月十五日

王家衛在電視台的日子你們已認識嗎?

還未。後來他在永佳,幫陳勳奇做事,陳勳奇找我開戲,那時才認識。(你和張叔平認識和合作的日子更早?)嗯。

《最後勝利》為何找王家衛寫劇本?是電影公司介紹嗎?

陳勳奇找我到永佳開戲,當時王家衛是永佳scriptwriter,一起傾劇本develop一些戲,但都沒開成。《最後勝利》是德寶的,那時與王家衛已建立friendship,我便問他有沒有興趣寫這個劇本。這與永佳無關。

《最後勝利》最初故事由哪人構思?

飲茶度出來的,講起一個人的故事……現在問起也忘記了是怎樣發展出來。通常我和writer合作,陳韻文好、王家衛好,舒琪也好,全都是我和他們傾,分好場,然後編劇回去寫。

但現在編劇好像只有王家衛名字?

《最後勝利》編劇只掛王家衛名字,但其實他只寫了一半,有一半是我和俞琤寫的,俞琤是這齣戲的策劃……

那劇本下半部是由你寫嗎?

我和俞琤寫;張叔平也幫了一些,大概一兩場,二人在酒店房間完成。王家衛交不了整個劇本,只交了一半。但寫到後段,戲正在拍的時候,有些停下來的空檔,便再找王家衛傾傾ending,再多寫兩三場也不定。整個過程很明顯分為兩部份,但我們基於頭一部份發展,保持風格一致。

完了《殺手蝴蝶夢》(1989)後,九十年代你轉向幕後製作,包括剪接、美指方面。《阿飛正傳》是九十年代一部重要電影,你負責剪接,談談這個過程好嗎?

這是很大的樂趣。第一,王家衛拍戲好認真,美指、燈光、攝影全都做得很好。那麼高質素的影像material,由你去剪,是很大的樂趣。第二,就是freedom。王家衛找我之前,張叔平剪過一兩場戲給他看,他覺得不太腳合那戲的呼吸,不是他想要的東西。他想我幫他剪,我看了他拍的片段,頗感興趣,我也喜歡剪接的。那我就幫他set up,邊剪他邊拍,他不會參與,王家衛自己可能沒耐性亦不喜歡剪接,他不認為需要自己操刀。

甚至一些guideline也沒有？

沒有。他就是給片你看，你搞掂。好的是他拍每個action，譬如張國榮第一場入南華會買汽水，又Wide Shot又Close-up又Hand-held跟著背脊……八個angles，有很多選擇，變相你可以替他分鏡頭，架構每場戲的場面調度。每個action有不同takes，不同選擇會影響場面調度以至整個感覺。我隨自己直覺走。譬如分析開頭何以是跟拍而不是Static Shot（靜止鏡頭），是因為那個character本身。我沒有詳細和他傾character，亦不需要傾，我睇片已經知道。這角色好有confidence好aggressive，如果用個Static Shot慢慢pan入去，好弱，火力不足。於是一來就跟著他背脊，咯咯聲行入來，勇往直前，進入。我覺得那麼多takes這個angle最適當，我就用。然後入到去，轉個身，張曼玉正面還未入鏡，張國榮靠近張曼玉背脊要罐汽水，然後張曼玉有個開汽水瓶的take，一彈出來，瓶蓋彈出來的聲音，與畫面同步，來強調她的出場，感覺好強烈，我依著自己思維去架構。我記得剪了四本的時候，我給他看，他說：「咦，幾好喎！」就是這樣。

剪接對電影的感覺很重要，譬如現在常被提及的那個時鐘特寫？

他拍了大鐘的特寫，又有閂閘，我覺得當中有時間的因素，閂閂一半，響鐘，有種震撼力在裡頭。我覺得全套戲最好的point，是張國榮跳Cha Cha。王家衛想到找張國榮跳下Cha Cha也不錯，但就只有一個shot，沒有劇情也不連戲的，他不知放在哪裡好。另外又拍了劉嘉玲走了之後張國榮攤在床上抽煙的一段。有一日王家衛給我一段錄音，我聽聽是甚麼來的，原來是那段「無腳鳥」的獨白。於是我又想這段獨白應該放在哪裡。我嘗試用攤在床上那段戲，看是否夠長來配合這段獨白，咦，夠長喎，便用在那裡。跟著想到Cha Cha那個shot，就索性連接下去。這兩個shots加上獨白，就是角色的theme，他的vision，正正一個cut可以將張國榮這個角色表達出來。第一，好墮落，攤在床上，好decadent，當「死下死下」的時候，一個cut，他又有生命力去enjoy life，這麼大的對比，兩個shots一個cut已可道盡，這是我最鍾意的一個point。王家衛看了也說：「正喎！」

張國榮這角色多少令我想起《烈火青春》，其實兩者有沒有關係？

但《阿飛正傳》很多是受《同流者》（*The Conformist*，1970）影響，譬如說與母親的關係呀、跳Cha Cha呀，都可以從中找到出處。我仍然認為《阿飛正傳》是王家衛最好的戲，到目前為止，雖然這套戲不完整，給人的感覺是，一場場好好看的戲，但變成一個sculpture來看，則develop不足。譬如張國榮與他親母的關係是undeveloped的，劉德華與張曼玉之間的關係也是。王家衛的優點是，他控制演員非常好，可以將演員內裡的東西誘發出來，還有他的對白好，夠colorful（豐富多采）。

當電影快要完結時，突然筆鋒一轉接到梁朝偉那段戲，這是甚麼回事？

梁朝偉一早已在九龍城寨拍了一些shots，是另外一個故事，後來沒拍成。但問題是，當時是賣片制度，你説好了有這些演員給人投資，最後沒梁朝偉不行，怎樣也要放下去，也得向老闆交代。王家衛拍了梁朝偉這個shot，他很鍾意的，我看了也喜歡，因為梁朝偉做得好，十分準確的。王家衛説試試將這個shot放在結尾後當promo，當trailer片或者teaser，讓人有所期待。我説：「唔使啦，做乜promo，直頭放在戲的結尾。」我覺得應該這樣做。王家衛有一隻唱碟，我揀了一段音樂來試，怎料一試，聲畫完全對位。我給他看，「得唔得？」他也説：「嘩，好正喎！」這段戲好像推翻前面所有東西，之前所有角色的行事，就是為了這個人物的出場──在某個時空中，有一個人獨自生活，重新預備出發。

《阿飛正傳》的剪接花了多長時間？

不太長，三星期或者一個月左右，「坐定定」剪，因為當時很趕時間。《東邪西毒》就長得多，差不多一年。（中間過程如何？）戲一直在拍，好多片，差不多五十萬呎，沒五十萬也有四十萬。都是畀心機拍的，只是取捨方面很花時間，要慢慢建構。譬如《阿飛正傳》張國榮打個「賓佬」（菲律賓男人），他也拍了兩大餅慢鏡頭，就好似《旺角卡門》增格拍攝那做法。他問我要不要看，我説不用看了，扔掉吧！都唔啱套戲，不好重複，做過一次又再做。好像很「嘥料」，但剪接要有判斷，睇到咁上下要知套戲點去。

《東邪西毒》剪接差不多一年的過程你enjoy嗎？

enjoy嘅。不是日日剪，拖下拖下慢慢剪。《東邪》我做的，就是從無到有，建立一個完整的系統出來。後來他找張叔平調過少許shots，但每場戲主要的框架沒動過。每個take，譬如打鬥片段，他拍很多，拍完又拍，angle不夠又再拍，我要選擇出來，先作filter，起了整個架構才作trim down。

處理武打場面方面，現在看到的不太關乎招式⋯⋯

沒甚麼招式看到的。我主要靠剪接令它powerful。

牽涉那麼多天皇巨星，會否需要交差，譬如在戲份上作平衡？

不需要。這個我從不理會。冇面畀的。係有就有冇就冇。我覺得最好始終是張國榮。好像那段推銷殺人的説辭便做得很好，我頭尾用了兩次。

劉嘉玲的戲份好像很少？

電影本身沒有結構，哪個演員有時間上大陸，就寫段戲給他／她拍。我不理會演員有多少戲份，我只會想，劉嘉玲騎在馬上好像在自慰，我怎樣可以好sensuous（富有美感的）去突出這個人這場戲的感覺？我給自己的guideline就是follow character，這個角色是否應這樣做呢，這個剪法是否配合角色的emotion呢？

你做過的剪接工作都很自由，有沒有遇過很多導演的manipulation？

從沒遇過，因為我不是剪很多戲嘛。劉鎮偉作品中我剪過《天長地久》（1993），也是全權交給我剪的。這次我也很enjoy。劉鎮偉拍戲常常是回應王家衛，但卻是另一種拍法，你說parody（諧擬）好甚麼也好，《阿飛正傳》出來後劉又想拍一套《天長地久》，又是講六十年代，可能他對於文藝片的節奏或者整個感覺掌握未必好有信心，因為不是喜劇，所以他找我剪片，我都好enjoy。我將《阿飛正傳》一些歌用在《天長地久》上，當in-jokes，六十年代的調景嶺發生這些事，中環發生那些事，但大家可以聽同樣的歌。王家衛看到可能不太高興，好似copy他的歌，但這個沒所謂嘛。

《東邪西毒》之後沒有再為王家衛剪片？

之後《墮落天使》他也找我剪，但我沒興趣再做。一來時間拖得太長。二來《東邪西毒》剪罷他又找William（張叔平）去「執」一「執」，一開頭黃沙大漠那些空鏡就是他加上的。我覺得要我做的話，就要由我從頭至尾負責。大家是很熟絡的朋友，但始終是creative的東西，你要改的話，最好找我改，可能他覺得需要其他人的perspective。你可以話我是完美主義者，我可以幫你逐格去剪，好仔細，花好多時間去想，但如果依另一個人的詮釋去改，我覺得⋯⋯當然我不是導演。況且又拖得太長，太多片，他再找我剪《墮落天使》，我話「唔好搞囉」，跟著他找William繼續，到現在他們也合作得很好。

但之後還有看他的電影嗎？

《春光乍洩》還未看，《花樣年華》看了。但目前為止他的作品我覺得最好的仍是《阿飛正傳》。

有評論説王家衛受到你一定影響，你認為如何？

沒甚麼影響。（《旺角卡門》好像有你的影子？）《旺角卡門》我也只是剪了兩場打戲，其一是緊接桌球室張學友被打那一段。那時電影「趕出街」，幾個人剪，這個幫一把，那個幫一把。每個人看法不一樣，我沒想過甚麼影響不影響。

外國對王家衛的接收又不一樣，《重慶森林》特別受落，你自己又有甚麼看法？

我沒怎樣看他外國的評論。很多人讚《東邪西毒》，我覺得《東邪西毒》戲本身不夠好的，可能我知道整齣戲背後的創作過程，勉強在後面加些獨白「補鑊」，我覺得出來的感覺「得個講字」。反而《阿飛正傳》整個氣氛的營造、六十年代的記憶都很intense，有很fresh的感覺。去到《花樣年華》已經好empty，令你好意識到art direction，好意識到包裝、好「覺」的音樂、慢鏡頭、著長衫扭來扭去，但我不信服這兩個人的感情好觸動到我。始終我判斷的criterion是emotional intensity，表面好像很含蓄，但兩個角色其實好empty。買雲吞麵呀，上落樓梯呀，利用空間來製造感情的深淵，但問題是裡頭的emotion support不到，變成好showy的東西。經常靠Nat King Cole的音樂呀，大提琴的音樂呀，著件長衫慢慢扭來營造氣氛，但其實最重要的不是氣氛，而是感情。感情不夠solid，所以我也不信服結尾梁朝偉走去吳哥窟對著樹洞講話——character本身不會這樣做，這是添加上去的，是嗎？譬如有一場戲，一男一女困在房中，外邊人在打麻將，個情景本身也沒explore到盡，兩個人就攤在這裡沒事幹。譬如說，困在房中沒廁所去，生理上的問題，其實好多東西可以explore。你可以話焦點不在這裡，但我覺得就是不夠深入。兩個人本身就只是姿勢，擺些甫士，好多影評人，甚至是我好尊重的影評人都喜歡《花樣年華》，認為電影予人一種很sensuous的感覺，我覺得這不是point，sensuality你可以經營出來，但最重要始終是你是否觸動到人。

譚家明 Patrick Tam

一九四八年生於香港，香港電影新浪潮導演其中一員。譚家明畢業於華仁書院，中學時期開始於《中國學生周報》等刊物投稿撰寫影評。他於一九六七年中學畢業後加入無綫電視。一九七三年開始拍攝菲林製作的電視劇集，作品包括《群星譜》、《七女性》、《CID》和《北斗星》，其中《群星譜》在紐約電視節獲得第三名，為香港電視節目首次在國際性比賽獲獎。一九七五年，他被公司派往三藩市的半月灣學院進修電影。一九七七年轉戰電影圈，一九八〇年完成首部執導作品《名劍》。之後陸續拍出《愛殺》、《烈火青春》等電影。此外亦擔任美術指導及剪接工作，美指作品有《最後勝利》、《殺手蝴蝶夢》等，剪接作品有《阿飛正傳》、《天長地久》、《東邪西毒》、《哈哈上海》等，並憑王家衛電影《阿飛正傳》及《東邪西毒》獲得台灣金馬獎和香港電影金像獎最佳剪接。於香港城市大學任創意媒體學院副教授多年。二〇〇六年復出拍《父子》，並獲香港電影金像獎最佳電影、最佳導演及最佳編劇。

若兩者可結合，還不是天下無敵

/／專訪劉鎮偉

訪問/整理：登徒

日期：二〇〇二年十月二十六日

為甚麼王家衛會在這時刻（2002年）說服到你出來拍《天下無雙》？

因為他沒開口。他知道我的性格，當他開到口，我也知道他是有這個需要的了。他不會勉強我做一樣我不太想做的事。

其實梁朝偉現在就好像變成了王家衛的一個標誌，有他出現，就好像代表了王家衛以前五部戲的撮寫。現在我看《天下無雙》也覺梁朝偉角色是做著他以往在《花樣年華》的，這創作的感應是否很直接的呢？

不錯，是很直接。因為大家都無甚設計，我回來本不是拍《天下無雙》的。當時王家衛說《無雙譜》的劇本弄妥了，但原來又是沒有的。那時他才到上海來，我們去睇景，那些古裝街等等，我當時才再看李翰祥的《江山美人》（1959），記憶中它也是很有趣、挺感人的。我想：用一個喜劇的方式去處理一個愛情故事也不錯，就這樣才跟他說要拍這個。其實有些東西是我們兩人也看不到的，許多時就是你們評論朋友才留意到的。方才跟他說起我們又是那些情意結，總跳不開……

上次你提到王家衛當監製是幫到你很多的，而我也留意到《天下無雙》中的那些旁白不像你手筆，是他寫的嗎？

最後的那段旁白是之前有個小伙子叫今何在寫的，就是小霸王回鄉時說：「鄉下離開太久，令掛念的人心碎，但有些你很愛的人，感覺又像喝醉。」我們看後都覺得這兩句話很好用。於是我們又想桃花樹下相逢是怎樣，就這樣構思出來，用他的方法寫出來，最後就是尾段的幾句。

以原著劇本而言，王家衛大概幫你寫了多少？是哪場？

就是在草寮抹身、深呼吸的一場。意念是……深呼吸是當天大家構思時，我真是深呼吸一口氣觸發靈感的，接著就是他寫出來。

在拍攝上他又幫到多少呢？

他拍了在城門下兵馬衝出衝入的整場和王菲在皇宮中吊鋼絲……王菲與梁朝偉在酒樓喝酒唱歌的那段，前段趙薇是我拍的。還有朱茵在桃花島握著紅線那兩個鏡頭。

為甚麼《東邪西毒》在你們的作品中一直重複出現？

其實我也說過，那是不完美的。那時我們對整個運作想得不很徹底，那戲其實是不能趕新年上映的，那應該是一部需拍一年的戲，上下兩集就會呼應得很好。現在我們寫了另一個版本出來是很好的，不知怎的人物又寫了一個叫東邪一個叫西毒。可能就總是覺得不完美，所以每次逐少逐少將它做好。

他們喝酒，阿菲在宮廷雪地上，對剪的那個鏡頭……其實演員是對著空氣演戲的，在以往你的戲中是極少見的……

城頭阿菲一段是家衛拍的，偉仔喝酒是我拍的。

戲中桃花樹的象徵是一開始就有的？

原來我早在《花旗少林》（1994）第一個鏡頭便用了，總是逃不過《東邪西毒》的後遺症；這是因為我看金庸的時候，桃花島是一個令我很神往的地方。

現在你造了桃花島出來吧！其實技術上我想問，那整個景是造出來的，對嗎？

是，那景其實很醜陋的；只是我們取了個好角度來拍攝，原本是一塊爛地。那蘆葦景……説起來也很險：在上海拍攝時，他們説上海沒有這麼大的景，我問過許多人，都説沒有。我想了很久，看過許多景，甚麼山、石、黃土地呀，根本不適合。我再想了想便問製片：你們上海近海的地區應該有很多沿岸，不如你帶我到那些石灘去看看吧！那便給我發現在浦東機場旁邊有一大片蘆葦田。我心想：跟他們租這裡不知要多少錢？怎料一洽竟是二千元一整個月！再加三千元則整塊田給我任剷。那還不快剷！剷的時候被我找到了拍抬轎那場的山路，後面還發現了一片積水，我便跟家衛説可以拍到那場我想拍的倒影了，因為當初他跟我説要拍這場的話，定要在片廠拍，做特技，那是拍不到的；那天正好是黃昏，卻給我見到那景，很美，可以拍那場了。我帶家衛去看，他左看看右看看，喊著説：「小胖，這邊更美啊！」我看到便想，這麼大的景要做起來也不易，他説：「你想像一下我們在這邊鋪雪便行……」然後我們拍了照，一看，效果相當好；之後我們便做了那棵樹，在地上灑滿化肥，就是這樣。

你曾説編劇時的筆名「技安」是王家衛替你改的，是何時？

拍《猛鬼差館》（1987）。若你有留意，那兩個男主角一個叫金麥基，一個叫蚱蜢超（許冠英）。當時我們想，若做編劇失敗了也是出個藝名便沒事了。真正寫劇本是《猛鬼學堂》（1988），但那時候是黃炳耀主筆的，他只寫了一半，後半部才是我寫……還記得初試寫的第一場是八仙過海，夜裡寫完，翌日還問副導演好不好笑，他説好笑……到午夜場上映，信心便有了。這時還未出現技安的，有時是劉鎮偉編導，至金允之後就用技安作名了。高佬（王家衛）應該是金麥基來的，但他出道以來都用王家衛。

當編劇你是怎樣摸索的呢？雖説有許多和王家衛合寫……

編劇老師只能教到你理論，有一個公式，但實際上的教不來。起初是《最後勝利》和家衛一起度，通常是家衛寫一場時，我便寫下一場，當他繼續寫下一場寫完時我便拿來看看，看到他寫

王家衛的映畫世界

的果然又真的比較好，但這也證明不到自己的。第二個階段就是在大榮，拍完《猛鬼差館》後黃炳耀加入我們影之傑，我便身處家衛和黃炳耀之間，那在創作上對我有很大得益。最後便寫《猛鬼學堂》，開始懂得寫一些觀眾喜歡的橋段，肯定了自己；創作的階段對我來說很重要。第三個階段是王家衛借我看了一本書，是黑澤明自傳《蛤蟆的油》，我看到當中一個內容大意是：若一個導演不能寫自己的劇本，便無法當導演。於是自己便痛定思痛去做這回事。

《東成西就》有部份也是王家衛寫的？

是。當時由他決定開拍至開鏡，只得八天時間；又沒有景，便找了個山谷來……一開始我便寫了洪七公、孖膶腸在山谷決戰的一場：甚麼毒黃蜂、撞花崗岩、小刀插背、五毒散等，我就寫好了這些，便開工了。後面如何只有一個大概，所以這部戲拍得我很痛苦。其實我不喜歡這部戲的，不是效果的問題，而是過程中我享受不到：知道整個故事的去向然後可以去扭轉，但根本沒時間去扭。如果先知道，我會懂得叫他們怎樣去演。

還有一點很討厭就是那群女星，真的很三八，是是非非，爭風吃醋……被視為三級女星的葉玉卿永遠躲在一角，無人理睬，她也很慘，其實她的人也很好……

以王家衛和你的生產速度比較，是你拍四部他才一部。也有傳你在票房賺到的都放進了澤東？

是拍《都市情緣》（1994）之後……家衛正在拍《東邪西毒》，那時他的製作預算也超支了許多，我預視到這對澤東來說會是很艱辛的，當時我覺得我應該很快拍好一部戲，然後賺筆錢回來；於是我拍了《都市情緣》，賺到的幾百萬也很好用，我著他放心繼續拍……總希望幫他捱過一段緊日子。那時沒有別的收入，每天公司都有支出；可幸他最後也成功，運作上了軌道。多年後，他開了張支票，問我的戶口號碼。那我當然明白……

澤東公司的Logo，應該是從《東邪西毒》開始。也談談你是怎樣認識王家衛？後來怎樣從影之傑過渡至澤東？

那時候我在世紀當行政工作，廖偉雄就剛拍畢我們的《孖襟兄弟》（1984），那片很賣座，他便替永高拍一部《吉人天相》（1985），當時有個角色他很想找我客串三天。我演戲行嗎？他說沒問題，見我跟梁家樹在《孖襟兄弟》現場也行，我又不好意思推搪，便答應了。怎料拍戲第一天，廖偉雄沒有出現，反而出現了一個王家衛，心想那人是誰？聽他們說他是這戲的執行監製或編劇甚麼的。那時是一九八四年左右，他來當導演，廖偉雄哪裡去？原來要返《歡樂今宵》。我是一個新人，來了一個新導演，哪怎辦？於是那天相識，閒談中發覺這人涉及的題目

很廣，於是對此人便留意起來。後來世紀結束，一九八四至八五年間我到北京做生意，是安排重慶雜技團到菲律賓巡迴表演……後來又失敗。

突然有一天，鄧光榮打電話給我，何以找我呢？原來當時他的公司是家庭式作業的，對銀行財務方面不太熟悉，找我徵詢意見。我便告訴他可透過一些財務安排幫忙，有了這幫助後，你便可以跟嘉禾洽商；以往你是打工，現在可以是夥伴，而這夥伴關係是你擁有電影的版權，他就擁有發行權，最後你就會累積到一系列的電影。當時梁家樹和鄧光榮正籌備著一部戲，找來王家衛編劇，我便再與他相遇……我對鄧光榮說：如果要成立一家公司，不能像以往般舊式，開拍時簽個導演、簽個編劇，這是沒投入感的；我看到新藝城有班底，寶禾有班底，他們何以成功？就是背後的班底。現在你可以從銀行得到一個財政幫助，嘉禾又已經是一個支持，所欠的就是一個班底。創作上你們較弱，我覺得王家衛是行的。家衛當時在永佳，但也不大受重視；於是我便大力說服鄧光榮請王家衛過來，我們三人並組成了影之傑。開始的第一部片叫《義蓋雲天》（1986），由羅文導演，演員有周潤發，當時我還說服他簽周潤發，他起初死也不肯，後來簽了兩部，一部是《義蓋雲天》，第二部是《江湖龍虎鬥》（1987）；接下來是《猛鬼差館》、《旺角卡門》、《猛鬼學堂》……後來我拍了《賭聖》（1990）票房大收，家衛則剛拍完《阿飛正傳》，當時的反應很極端……於是他就自己出來部署成立公司。

那成立公司叫甚麼名字？想不到便打電話給我太太，因為影之傑也是她想出來的，於是她便想了Jet Tone，也好，像飛機的引擎，告訴家衛英文想好了，中文你負責，他說不如直譯：澤東吧！結果每逢返大陸就被質問了……由此，就開始了第一部作品《東邪西毒》，直至今天。許多人都以為澤東我有份兒的，其實不是。

澤東有多少部戲是你監製的？
兩部。《重慶森林》，另一部《東邪西毒》嚴格上也是，但《東》片後來沒出名字。《重慶森林》是有名字的，但香港這個埠沒有，海外全部我都是監製。因為那時候「監禁期」未過，不想帶太多麻煩給家衛。但為何《東成西就》可以出呢？有小蔡保住，因為小蔡是老闆；但《東邪西毒》小蔡沒份兒，只是家衛獨資，所以就不見名字了。

王家衛早期的戲和後期的也有分別，但個人風格仍然很強，你監製王家衛的戲，在某程度上你都要給予一些界線或限制的，作為朋友又是監製，你倆是怎樣合作的呢？
在創作上沒有任何控制的，也可以說沒甚麼控制權，他是不受控的，我只可以監察著製片方面協助他而已。根本在我心目中沒有控制這兩個字，因為我都是縱容他的人，就算是拍了一千萬

當是燒掉了也從不介意；若以金錢來衡量，就違背了自己當初的決定；不如我也是股東吧。

創作上的交流又如何？

也是互相傾談、討論，但最後的決定權都是他自己的。

現在看來，許多時王家衛幕後的班底都是那幾個：攝影杜可風，現在是李屏賓，還有張叔平。你介入他們之間又有多少？

很少。故事創作上我只跟他交流，從來沒有跟攝影師、美指等討論的。

從《阿飛正傳》開始至《東邪西毒》，在你自己的戲中，不少影響均來自王家衛這些作品。如王家衛拍完《阿飛正傳》後，你拍了《天長地久》，本來《東邪西毒》是你拍下集，結果你卻拍了兩部《西遊記》（1995），甚至《都市情緣》也源出一轍，那個互動的影響很微妙，你可解釋一下這創作上的交流嗎？

話分兩頭，在意念上，我們都認同了同一樣事物。例如《阿飛正傳》，他想拍一個這樣年代的故事，他小時候的所見所聞；而我則有長洲，《天長地久》的阿飛，我們從大家口中都聽到對方的故事，然後對自己的人物互相融合，到拍的時候，往往就會抽取大家所談的一部份出來。每次談故事時，都會一個故事談出十個版本來；那是十道「真氣」，那「真氣」是電影才有的。你拍了一道，那九道怎麼辦？也是好看的。於是便深種腦海，拍完一部，到第二部時又延續，漸漸地那些「真氣」便發放出來。當時的交流就是這樣，這是前期發生的。有時候看到他怎樣去拍一些女性心理，我也不甘示弱又拍另一些嘲弄他，這是有點耍玩性質吧！

看到你們對同一事物，大家都有一個很不同的處理。

這就是最初我們創作時，大家對對方的故事人物有不同的理解或想像。到大家拍的時候就各取所需，就出現了這個情況。

有個明顯例子，我想就是《西遊記》最後的那個夕陽武士；《天下無雙》亦然，你寫小霸王時也可能是嘲弄著對方。你們這種創作上的互動，也差不多有十年？

拍完《天下無雙》那夜，家衛跟我說，我們都老了，在這部戲我們好像熟手技工；可能如你所言，大家也知道對方會安置甚麼東西進去⋯⋯作為朋友或監製也好，這是挺開心的。

傳聞《天長地久》保留了《阿飛正傳》原裝版本的部份故事，事實怎樣？

保留了一半。以故事來說，《天長地久》後半段已不是《阿飛正傳》的故事，前半段就是我小

時候在長洲的一些記憶：有個傢伙一梳完頭就出香港耍樂去了。以時間調動的手法來說，我們構思《阿飛正傳》的時候就已經是這樣的。後面的故事又是另一些新東西；但其中有些場面也是屬於《阿飛正傳》的。為何我會說是一半呢？因為原本《阿飛正傳》應該有十集，因為我們度了八、九個故事出來，當中同一個人物有八、九個不同的性格，要拍的話真的有十個版本。只是我的版本把張國榮變成徐濠縈，或我站在劉德華那邊描述他父親多一點吧。

曾經有記者說，你的戲是賺錢的，王家衛的戲是蝕本的……其實我也覺得，王家衛的戲確是漸走向國際，但在香港真的就只有這麼多了，就算是《天下無雙》也不過一千萬。你們是拍檔，你有何看法？

若說王家衛的戲票房沒那麼高，只是其演變慢一點而已。他到今天是賺錢的；前期的不賺，但後期的做得很好；他在香港的票房，若大家看清楚，他是升了的，因為他沒有跌過，在今時今日沒有跌就等於升了。只是與我的票房相比下有些差距。在實質賺多少的計算上，只因為我的產量多而已，若他的量也和我一樣，可能也少不到哪裡；但有一點，他的攝製確實是花費很高。還有那記者認為我們一個是藝術，一個是商業，怎可以走在一起？我則分析告訴他，如果這世界分一個叫商業的範圍，一個叫藝術的範圍，就變成電影的一切，若兩者可結合，還不是天下無敵？

以你的作品來看，王家衛在創作上對你的影響有多大？

非常之大。自我開始當導演以來，有一樣重要東西是從他身上學回來的，就是電影的節奏。簡單來說就是起、承、轉、合，其實談何容易。從我認識他至自己踏入創作階段，這點他是影響到我的。反而技巧或技術方面，我則接收不多。而在做人方面，他給了我一個訊息：無論你去愛一樣東西或做一件事，應先從一個心術正的角度去想；你要開始愛那角色或開始愛那段感情；若你很抽離或隔著來看，那感覺不會真實的。若你有這個心，在寫人物感情方面是很容易把握得到的。

原刊於《香港電影面面觀2002-2003》，
香港：香港國際電影節，2003，經訪問者增刪

劉鎮偉 Jeff Lau

早年在英國攻讀美術設計，回港後曾於財務公司工作，後來該公司轉型投資開拍電影，於八十年代初任製片經理，及後開始監製及執導電影。一九八七年，兼任編劇執導首作《猛鬼差館》，該片另一編劇為王家衛。劉鎮偉所拍影片題材廣泛，包括文藝、武打、劇情、恐怖、喜劇等，個別作品極為賣座，包括曾刷新香港票房紀錄的賭片《賭聖》，該片確立周星馳的無厘頭演出風格。九四年協助王家衛成立澤東公司，監製《東邪西毒》又執導《東成西就》。其他執導作品包括《回魂夜》、《92黑玫瑰對黑玫瑰》、《漫畫威龍》、《猛鬼大廈》、《天長地久》、《都市情緣》等風格不同的賣座影片。當中九五年拍攝的兩集《西遊記》引來國內極大迴響，掀起全國的所謂「大話西遊風」（該片在國內的名字為《大話西遊》）。二〇〇一年劉鎮偉再次跟澤東合作，執導由王家衛監製的《天下無雙》。其後轉往內地發展多年。

到底是上海女人

訪問/整理：盧燕珊

日期：二〇〇三年六月五日

最初你和王家衛互不認識的，他怎會找你拍《阿飛正傳》呢？

可能是因為我那種上海女人的特點。當時我在加拿大，《阿飛正傳》已開拍了。我的好朋友方剛打電話來說王家衛導演好想找我。我話找我做甚麼？我覺得拍電影好辛苦，時常都要等，我沒耐性，所以不想拍。他說，今次你應該考慮一下，這角色好好的，真的為我度身訂造，如果你不做會後悔的。因為方剛很清楚我的家庭環境及生活情況。我說我還有一兩星期便回港，如果你等得到就等，否則我也不介意。

回港後，第一次與張叔平、陳誠志和王導演見面。我記得我們在Hyatt（香港君悅酒店）飲茶，與三個年輕人，好投緣又傾得來，當導演解釋這角色時，我已完全投入了，沒理由不做，一講就成。

他怎樣向你解釋你在戲裡的角色？

他要一個上海的風塵女子，六十年代的。一個講舊款上海話的女人。識講上海話的人很多，但講舊款的卻不多。因為現在識講上海話的年輕人甚至是老一輩的，大都早已同化。我好固執，不好聽的，我不喜歡。我還是講回自己的上海話。王導演就是喜歡這一點。

《阿飛正傳》的角色對我來說應該不是那麼艱難的，因為當時我和我的兒子有很多矛盾，沒溝通。這角色好似演我自己，很有代入感。到真正拍戲時，很得意。因為舊上海風塵女子多數會食煙。導演問我：你識不識食煙？

我話死啦，我不識食。想著都是假裝的就試試吧。然後他說：唔該你，Rebecca，不要食，你都不似的，擔支煙都不似。後來聽人說王導演很喜歡刪戲。我的戲，唯一刪了的只有食煙這一場。

後來有人質疑我：「那麼拍王家衛的戲不是等得更耐？你又不悶？」我話是的，都一樣要等，不同的是，王導演沒劇本，他會同你講解戲的內容，我就覺得幾好玩。他一邊同我講，我一邊想怎樣消化它，變了時間有得打發。別人批評他沒劇本，但我覺得沒劇本有沒劇本的好。

可否講講你初來港，生活在「小上海」的經驗？

老實說，第一日來到香港，我話：「哼！成個鄉下地方，又細又落後，同上海沒得比。」當時我只有十五、六歲，住在有「小上海」之稱的北角，和其他剛來港的上海人一樣，都抱著這樣的心態：自己是過客，始終會回上海。大家不會留下來，所以沒想過要學廣東話，沒想過要買

屋。因為年輕有點優越感，我們是大上海，你們小香港不夠我們叻、smart。估不到現在我有機會返上海定居，也不想返去。我很緬懷以前的上海，今日上海在文化藝術上是倒退了。

你覺得甚麼是上海女人？

現在的上海女人和其他時代女性沒甚麼分別。以前的上海女人卻很不同，作風比較創新、勇敢、大膽一點，靚與不靚是其次，現在也有很多靚的女子，但氣質方面，真的差很多。

以前的上海女人，因為沒那麼多自由，約束好多，但在約束和禮教之中培養出一份獨特氣質來，也很文雅。坐有坐的姿態、企有企的姿態，禮貌方面，無論是大人家或中等小家庭，都教養很好。不一定是家長教你，而是周圍成長的環境，你會控制、約束自己。現在你見我仍穿著旗袍。穿旗袍是比較辛苦，因為領又高、腰身要紮著，行步路也會斯文很多。不需要靠現在的keep fit瘦身運動，因為穿著旗袍，你也不敢放肆，食多一點，你件旗袍就有痕跡。（**其實旗袍有本身的某種限制，你穿上身便好似框著了是不是？**）看似覺得好辛苦，習慣了便沒甚麼。

你是否覺得自己是典型上海女人的代表？

我不敢說自己是上海女人的代表，但的確，因為我在這樣的環境中成長，那種氣息多多少少就會流露出來，是不自覺的。有時我會和電影圈人傾談，比如我和王導演比較熟悉，他告訴我他好想拍一部經典的大時代電影，那當然是要二、三十年代的上海啦。但他可能一世也沒機會拍。

為甚麼？

因為即使景你可以搭出來，有錢搭廠景也可，但沒演員。老的演員反而有，但主角一定要後生的，這是無可否認的，因為年輕人是一個社會的代表。年輕漂亮的少男少女很多，但你要找回那個二、三十年代的上海氣質，我相信很難。不是二、三年可以培養訓練到的。所以我對導演說，我相信你的願望好難實現。

那麼你在電影中的服裝、髮型是不是很典型上海女人的？

《阿飛正傳》全都考究了那時的資料，所以《阿飛正傳》也好，《花樣年華》也好，全部都好忠於那時代的裝飾、風氣、習慣，他們是搜集了很多資料才籌備這戲的。我相信每一部戲都是這樣。不過他們拍得很成功，特別受人注意，其實王家衛和張叔平花了很多心機。

你如何看王家衛電影內的上海情？

你想話他的電影有上海情意結是嗎？我覺得以現在導演的功力，即使是上海人拍上海，也未必能拍到他那種五、六十年代的上海風格味道。他的確拍得好有真實感。張叔平應記一功，服裝、美指，他做得相當成功。他倆拍檔做上海，不是現在的上海或很早以前的上海，而是五、六十年代香港上海的style，拍得無懈可擊。

但是否美化了？

它是電影，美化少少一定有，但仍很真實，尤其是那些微細的地方，很有真實感。

你指的是純粹視覺上的場景？還是心態上的真實？

《花樣年華》中張曼玉的角色沒可能穿著得那麼靚。至於故事，我覺得現在的人，都會發生類似的情況。那故事是講五十年代初來香港的上海人，老上海來到香港的生活差不多就是這樣的。我覺得他確是頗瞭解。

其實我相信王家衛對上海有種情意結。他特別推崇六十年代的上海，和香港上海人的生活。他本人亦好有禮貌，好尊敬長輩，待人接物都好好，我從來沒見過他有粗魯的一面，他好斯文。

有人話現在的電影圈比較粗魯，不斯文，講話三字經滿天飛，別人説片場是這樣的。但拍他的戲就不會有，因為全組人好尊重人的。所以我好喜歡拍他的電影，你不會聽到或看到不舒服的情景，大家都好有禮貌。所以我覺得他幾上海人。

他鍾愛以前五、六十年代香港上海人的生活，亦有道理的。你剛才問過我上海女人有甚麼不同。以我的經驗，我們舊一輩的上海女人，做甚麼工作都會好尊重那份工作，不會「求求其其」，做娛樂事業的，別人話：用不用扮到好似雀仔那樣？比如出去見人，一定要「四四正正」。我覺得是好的風氣。雖然現在的女性牛仔褲一條就可出街，但我們以前的上海人好講究呢套。你會覺得好花時間，這麼講究做甚麼呢？但這是一種生活情趣。

有些很細小的東西我們都好appreciate，我記得小時候在上海看電影，「嘩，今日有電影看！」開心到不得了，好大件事。十五歲去看電影，我都穿著得整整齊齊。去到公共場合，你會好尊重公共場合，就等如尊重自己一樣，久而久之養成習慣。

王家衛很年輕便來港，那麼會不會是因為他覺得自己miss了某些東西，所以在電影中嘗試尋回那所謂的上海根？

我相信有可能。藉著他媽媽，他知道五、六十年代的上海人在香港怎樣生活。他不會講自己私事給別人聽，我也不會諸事問人的。不過有時無意中流露出來，因為我和他一直講上海話，《阿飛正傳》時還「啦啦啦」的練習。

我相信他絕對對上海有份很濃厚的情感。最近他又research很多上海的東西，我也有幫他，見了些上了年紀、八十多歲的老人家，他們知道以前的上海，有時我也未必知。他叫我介紹一些人給他。他很尊重長輩，我想都是與他的生活習慣有關。他很尊重人，所以我很喜歡這位年輕人的性格。但他平時講話很怕醜，所以他戴黑眼鏡，別人説他擺款，其實不是擺款，他是很緊張。別人看不出，我以長輩身份和他做朋友，有時冷眼旁觀，我會話他，他也會同意。有時我話「你又花錢。你看這場戲拍了第四次喇。我話你那三場不要，你不可預先想好先再拍的嗎？」他説當然有，但再拍還可以更好。

《花樣年華》有一場戲講Maggie（張曼玉）返回舊屋，我演的房東太太要搬走。那場戲拍了四次。差不多對白，差不多情景，但他用了最後那一次，我覺得他是對的。花了很多菲林，很多錢啦。有時別人不服：「他的戲當然好啦。少少戲萬多呎，嘩！拍了三萬呎，選出來的怎會不好呢？」不是嗎，可能你三萬呎拍出來也不好呢。譬如他拍完戲，回去會study，重看又重

看很多次，看到那一段不夠好的，又重新再拍，我覺得他很專業，這是我喜歡他的地方。我們個個都好錫他，都重新拍重新拍，老實講，你說還有甚麼抱怨。「都幾好啦！點解又要拍，好辛苦。」

另一次，凍到死死下拍穿著短袖衫的Maggie吹著風，凍到Maggie喊。幸好這場是苦情戲，更加有真實感。我覺得這是幾好的，他拍得好，但他想更好，所以他拿獎是應該的。其實他很聰明，頗有商業頭腦，譬如他拍戲花了很多錢，拍了很多很多不錯但又用不著的東西，就會出甚麼特別版本甚麼原聲大碟，所以沒有浪費。但是拍他的戲，沒有人知道他究竟要拍甚麼，只有他自己知。

你說他戴「黑超」其實是掩飾他的怕醜，由一開始已經戴著的？

他其實很怕醜，現在習慣了很多。以前他很怕面對公眾，別人以為他大牌，擺款，他不喜歡去，他cool，其實不是的。他是個warm person，他很錫演員，對老人家很敬重。我更加不用說，我當他是兒子，過時過節不會忘記你，寄咭寄生果來慰問你。但他真的好怕public，所以戴眼鏡，他其實是好驚，因為他是個好感性的人，又怕講錯話，所以寧願不見傳媒。正是因為他這種個性，導致一份神秘感，令人更加想知道他，也間接幫助他們公司更加成功。

你和王家衛導演，由一九八九年到現在的合作經驗如何？大家怎樣溝通？

拍《阿飛正傳》時大家不太熟絡，而且他很尊敬我，所以大家不太close。那時他還後生，《阿飛正傳》是他第二部戲，所以他沒那麼放，我意思是，在不是拍戲之時。

《阿飛正傳》同《花樣年華》事隔應該十年，各有各忙，而且大家年紀相差一個generation，一直沒甚麼來往，我只是從朋友、報紙中知道他做甚麼。後來我到戲院看《海上花》（1998），剛好與王家衛和張叔平碰上。「呀，導演怎樣呀？」「我們正在拍《花樣年華》啦。」大家傾了幾句。過了幾個月，收到他的電話，他想我參與《花樣年華》。我相信他當初沒預到我拍《花樣年華》。他見到我以後，概念就改了。王家衛就是這樣的，他突然間撞到一樣東西，若覺得很適合放在電影中，之前拍的全部都可不要了，又重新來過。當時《2046》已開始拍，兩部戲一齊來，但一直等，等到他碰到我以後，他才想到要我參與這戲。

我問他任何東西，他都不會講的，大家都在猜心思。好多東西都好得意，比如《阿飛正傳》，我雖然對電影不熟悉，但我都同王導演講，你可否加個O.S.（畫外音），觀眾真的不明白做甚麼。我真的這樣提議，但他不會聽的，因為他有自己的idea。他說，不緊要啦，他們愛怎樣想就怎樣想，這是典型的王家衛。他說，觀眾可以如看一幅畢加索的畫那樣，你可憑感覺自由想像。現在好流行的嘛。但今日的香港觀眾一般來說不愛用腦。王家衛有那麼多年輕觀眾喜歡他，所以這是好事，讓他們有機會用用腦。你要用腦看戲，一定要看三次，如果不看兩三次，真的會錯過了好多東西。

劉鎮偉和王家衛的速度，真的是兩個極端對比。我想如果《天下無雙》給王家衛拍，賀歲片不知要隔一年或兩年才可上演了。王家衛從不會向你示範怎樣做戲的，但他會同你講，講到你入戲，然後你自己做。但劉導演好得意的，他愛現身說法，會示範做戲給你看，怎樣擺怎樣講，你照他做，幾好玩。他拍笑片有他的一套，擺甚麼鏡頭，全都在他腦裡，和他拍戲沒甚麼壓力，演員可以很輕鬆。

最辛苦的還是拍王導演的戲，因為他愛挑戰。有時佈景真的細小到連轉身也轉不到，你想想幾十人在一間房內，燈光、panel、攝影機、演員，全部擠在只有十多平方呎的房間內，大家要相當遷就。我覺得他功力真好，小小地方，拍出來的畫面那麼靚。拍打麻雀一場時，大家走位走得好緊要，所以拍他的戲比較辛苦。他喜歡實景，他覺得這身份就是在這個房內，不可以拿二十、三十呎拍十幾呎的鏡頭，他要這樣壓迫你。有時在冷巷做戲更好笑，我和Maggie兩個

擦身而過，大家都要撞來撞去，中間還有很多搬傢俬的工人，嘩！我真的服了他，拍出來的效果真的幾好。所以這就是電影。

我拍王家衛的戲只有兩部，但我最喜歡《花樣年華》。因為《花樣年華》沒甚麼戲給我做。

《阿飛正傳》也不多吧？
但《阿飛正傳》的衝突性戲劇化很重，變得較易做。《花樣年華》的家庭主婦，很平凡的。如果你太過位，就真的好似做戲，那不太好。但如果你太平凡，又沒甚麼energy，你就捉不到觀眾的注意力，我覺得我做到這點。我覺得《花樣年華》是王家衛最好的一部電影，因為在那片他好大膽，平時一部戲有很多支線，但這部戲得一條線直落，很難拍的。他可以拍到如此成績，從平淡中有火花，我覺得他成熟了。

作為演員你喜歡《花樣年華》，但作為觀眾，你覺得王家衛哪一部最好？
我不是王家衛迷，我又不是部部都看，但我沒份做的戲當中，我比較喜歡《春光乍洩》。他幾有功力，敢講一些東西出來。這部戲的主題不易拍得好，而且很有美感，取景都幾大膽，而且偉仔同Leslie演得好。《花樣年華》是另一種風格。我覺得王家衛導演一直嘗試不同題材的戲，但他最好的，還是講人性的刻劃，這是他的專長。

在音樂上，你曾經給導演一些意見？
王家衛好喜歡做research，那時候他問我，有甚麼五十年代的音樂可介紹給他，他想要拉丁音樂。我送了兩隻拉丁音樂黑膠碟給他，他用了裡面一首歌*Always in My Heart*。這隻歌用得非常之好。年輕人「嘩！」一聲見到Leslie行出來，拍他背影那段音樂很襯他，真是神來之筆。所以他對我介紹的音樂很有信心。拍《花樣年華》他又問我，他是順便問的，《春光乍洩》沒有問我。剛巧見到我，可能這是上海的戲，所以他問我有甚麼歌可用。本來《花樣年華》的主題曲不是Nat King Cole的*Quizas, Quizas, Quizas*。原本他已找了個意大利作曲人替他寫了一段音樂。後來我介紹Nat King Cole的音樂給他。Nat King Cole有好多拉丁音樂，他喜歡到不得了。因為電影叫*In the Mood for Love*，他想用*In the Mood for Love*，他聽後，「嘩，這麼多版本。」有二百多個版本，他聽了幾十個。《花樣年華》的音樂出了三個版本，都很好。

但他不好意思，因為我時常介紹自己的歌給他。他說：「Rebecca，我終於有隻歌用得著了。」

就是*Bengawan Solo*。因為我對電影沒認識，原來電影是一格一格，音樂要襯個tempo。我以為我的歌不夠好，所以他不用，「不是我不用，是不合拍。初初非常之好，一到中段便夾不到我拍的戲。」

這些我不明白的，原來電影有這麼多學問。

Begawan Solo是你唯一一首歌用在他的電影裡？
是的。那一段剛好講偉仔的角色去了新加坡，就播這隻歌，很貼切，tempo很夾那段戲。

除了Nat King Cole外，還有甚麼其他歌是你介紹的？
〈花樣的年華〉，周璇的。我介紹這隻歌給他，我說為甚麼不用這隻呢？如果你嫌它不好，可重新再造過。他說重新造過，現在的人唱不到這種味道。但周璇的歌後來他想到辦法放，雖然不是主題曲。

你和張國榮在《阿飛正傳》戲裡戲外的合作關係如何？
講起他就心痛。他是個好的artist、演員，他是natural talent。我可以講，我喜歡他做show，他做show好過做戲。因為他做show是做自己，香港的artist沒有一個好似他那樣unique，有他那種氣質。他的聲線未必一定靚，但他唱歌唱得真的很有feel，所以他做戲也一樣，好有feel。當然這是後期。

他很尊敬長者，而且好客氣。我們拍戲時，大家都很專注，研究劇本，對稿。因為劇本是臨時拿到，所以我們沒時間傾談其他。拍家衛的戲有一個好處，比如拍Leslie的戲，我交戲給他，我和他一齊拍，大家便有交流，所以他做得非常好。他是主角，我當然要交戲給他，但我做戲，主角一樣要交戲給我。我不知道其他導演拍交流戲時，是不是一樣交戲給對方。有時片場的人告訴我，大家拍交流戲時，主角不在旁，是場記交戲給你。這很難，你自己做獨腳戲，沒交流時，你自己發揮不到，不能投入。但拍王家衛的戲時，鏡頭對著我，Maggie張曼玉一定要同我做戲。投入角色，大家才可發揮。所以我覺得拍他的戲很開心。

張國榮也一樣。我最不好意思有一次拍《阿飛正傳》，我第一次擔任重要角色，好緊張。有一場戲，講養母飲醉酒，方剛好教不教說飲些酒會更神似更加入戲。聽他話飲點酒，初初沒甚麼，再飲多兩杯就真的醉了。場記話：「哎，不得了，潘姐姐醉了，怎辦？」他們說今晚一定要拍，因為要交場。我還像傻婆地說：「不緊要啦。立即改劇本，我不講對白，你講啦。你扶

著媽媽。」我都頗重的，一百三十多磅，張國榮又不大隻，即使是拍戲也要借力的。他抱著我行上樓梯，然後將我掉在床上，真陰功，辛苦死了。第二日他說：「呀，auntie，我真的幾慘，膊頭都瘀了。」但這場戲拍出來的效果非常之好，因為我真的醉了，但又識糊裡糊塗地講對白，我都不知自己說甚麼，導演還拍close-up。有時傻有傻福，但以後也不敢了。

潘迪華 Rebecca Pan

原名潘宛卿，一九三〇年上海出生，四九年來港定居。期間曾灌錄過不少英文和國語歌曲唱片，又到世界各地巡迴演出，是紅極一時的歌星。一九五三年主演《白衣紅淚》，改名潘迪華。五七年在香港璇宮、麗宮、首都及香檳夜總會首次登場。五九年並上「美國之音」電台現場演唱爵士歌曲。六四年起，她與倫敦的EMI公司簽下歌星合約，隨即推出她第一張個人國語大碟《情人橋》。六七年香港無綫電視開台，她成為《歡樂今宵》駐台歌手。七〇年在香港希爾頓鷹巢廳演出她的Cabaret，並於七二年親自監製及演出中式音樂劇《白娘娘》，在一九七五年灌錄她的最後一張歌集 *A Christmas Carol* 後退出樂壇。一九八八年，潘迪華復出拍攝許鞍華的電影《今夜星光燦爛》。其後參與王家衛的《阿飛正傳》和侯孝賢的《海上花》，片中以飾演雍容華貴的上海人見稱，近作是《花樣年華》和《天下無雙》。二〇一四年再度以音樂會形式將《白娘娘》搬上舞台，自任藝術總監。

我覺得我做不到這動作

// / 專訪張曼玉

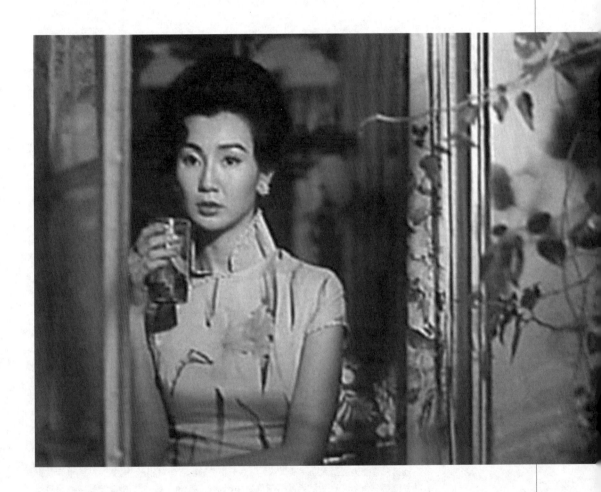

訪問：Wendy Chan

整理：Suzanne Kai

翻譯：鄭超卓

想從你的服裝談起，那些長衫都很漂亮。

談談衣服也不錯！（笑）因為現在我們平常的衣服穿起來都很舒服，我覺得那些長衫都不好穿，有點限制我的身體和動作，我花了好些時間去適應，令自己表現得自然一點。

我記得開拍不久的某一場，王家衛要我懶洋洋躺在床上，伸手去拿東西。我嘗試去做，伸手出去時，鈕扣都爆開，感覺整件長衫都快要撕開似的。我跟王家衛說：「我覺得我做不到這動作。」

然後他說：「那不要做這個動作了。」我覺得角色卻是這樣建立出來的，因為她的行動深受限制，所以整個人就變得保守和壓抑。

那些衣服都是你自己選的嗎？

不是，我們的美術指導非常好，他會採購衣料，找師傅為我訂做，每件都要試裝五、六次，直到滿意為止。

你覺得普遍觀眾，尤其亞洲的觀眾，對於女人不忠貞的題材會有甚麼反應？這種事情很少公開討論吧。

我覺得很多愛情電影都有涉及不忠、外遇。這部電影只是在講故事的方法上有點不同。同樣的故事，敘事上卻留了很多空間，讓觀眾去詮釋這兩個人之間的故事。電影一直只是在暗示，到底發生了甚麼事則留待觀眾去想像。而且這樣也令這種題材感覺不太冒犯，因為電影沒有要你去相信甚麼。

梁朝偉說，這部電影有點像復仇電影。你怎樣看呢？

我覺得我的角色比他的角色更是一個受害者。我的角色似乎曾受過某些痛苦或被人拋棄過，所以她自築圍牆。她看上去那麼漂亮、端莊和正派，其實是為了隱藏她脆弱的一面。

梁朝偉的角色確實有復仇的動機，我的角色則較單純直接，當我發現我的老公和他的老婆有染而感到崩潰和六神無主時，我需要一個人去分享這件事，而他就是唯一可以分享的人。只是不知怎地，我們之間的關係也起了變化。

當王家衛的演員和當其他導演的演員在準備的工夫上有甚麼不同？

基本上我沒有任何準備（笑）。我意思是當我知道這是一齣有關外遇的電影，我有嘗試去思考、去想像，也問了王家衛很多問題，問他我應該怎做、我的角色是怎樣等等。

他會給我一些答案，但我不久就發現他說的都是假的。他告訴我應該這樣做，我就說好，然後回家開心了兩天，因為知道有方向去努力了。但三天後，我會發現：「早幾天你不是叫我這樣做的，這完全是另一回事。」在拍攝的頭幾個月裡，我常感到很失望和挫敗，也很氣他，不斷說：「現在到底怎麼樣？我需要有些框架去入手。」

最後我只好放棄，不再嘗試，我明白隨波逐流就是這電影的態度。我們一邊拍，一邊討論劇本、角色和電影的情緒應該怎樣，又看前一天拍出來的片段，然後討論哪些是好的，哪些是差的，整部作品就是慢慢建構起來。這不是平常的做法，最後卻成功了。

我讀到一些資料，説你建立角色時，會問導演很多問題。你覺得你需要導演給你甚麼呢？
我需要知道角色的背景，然後我可想像怎樣演、怎樣發展角色。基於這些角色資料，我就能更投入，加入自己的想像。而且我總是覺得我可以做得更好。一個演員讀一個劇本，會有他的想像。我肯定導演也會有他自己的想法，想演員怎樣做。我覺得最好的方法就是各人提出想法，一起建構整件事。不可能是演員或導演自己説怎樣做就怎樣做，本來角色就是導演賦予我，然後由我演出來，所以這本身是需要合作的。

當你拍王家衛電影的時候，是否覺得你的角色會在拍攝過程中慢慢成型？
起初我覺得自己一直都沒甚麼貢獻，因為我不知道這個女人是個甚麼樣的人，我沒法投入。但最後事實卻不是這樣，我發現如果不是我演她，這個角色就不會是現在這樣子。我想我甚至幫了王家衛去寫這個角色。如果換了另一個女演員，形象就會不一樣。

你跟那麼多導演合作過，最喜歡誰呢？
王家衛。我們已合作了這麼久，他第一次當導演我就做他的演員了，好像一家人一樣。我在拍攝現場都感到很舒服，這對我是很重要的，因為我較害羞，我需要時間去跟陌生人建立關係。我跟他合作已十二、三年了，所以跟他合作我很舒服。

本文翻譯自Suzanne Kai: "Studio LA's Wendy Chan interviews Maggie Cheung Star of In The Mood For Love", http://www.asianconnections.com/component/zoo/item/studiola-s-wendy-chan-interviews-maggie-cheung-star-of-in-the-mood-for-love

造型好，能幫到演員起碼七成，因為一走出來就像樣了。其餘三成就是演員的情緒。我覺得長衫是令中國女人最漂亮的，那種女性特質是最出的，因為所有彎曲的線條都出來了，脖子也顯得很長。我拍的時候，都很生氣，為甚麼還沒拍完？但看放映時，我才發覺我很幸運。如果沒有十五個月的拍攝，我不能將角色演成這樣。先論好或不好，至少我能自然地移動，不會很緊的樣子。到最後我終於放鬆去演，這就是因為時間。我失敗了那麼多次，已經變得無所謂，你隨便拍吧。到最後那幾個星期，這個女人的角色逐漸上了我的身。當我塗上指甲油、穿起那長衫，手指就自然會那樣放了。

（《花樣年華》DVD Special Edition，美亞鐳射影碟有限公司）

張曼玉 Maggie Cheung Man-yuk

張曼玉，生於一九六四年，原籍上海。一九八三年參選香港小姐競選奪得亞軍，其後加入電視台並成為演員，主演《畫出彩虹》及《新紮師兄》等電視劇集。隨即進軍電影圈，八五年與成龍合演《警察故事》後，知名度大增。一九八八年參演《旺角卡門》，自此成為王家衛電影中的常客，合作拍攝了《阿飛正傳》、《東邪西毒》、《花樣年華》、《2046》。此後，陸續與關錦鵬、陳可辛、張藝謀等著名華人導演合作，演技備受肯定，在華語及國際電影界均獲獎甚多，曾獲五屆香港電影金像獎最佳女主角（《不脫襪的人》、《阮玲玉》、《甜蜜蜜》、《宋家皇朝》、《花樣年華》）、四屆台灣金馬獎最佳女主角（《人在紐約》、《阮玲玉》、《甜蜜蜜》、《花樣年華》），以及憑《阮玲玉》和《錯過又如何》（Clean）分別奪得第四十二屆柏林影展及第五十七屆康城影展最佳女演員獎。

這些戲，難就難在行來行去

// 專訪梁朝偉

《阿飛正傳》
訪問/整理：登徒　日期：二○○三年三月

《花樣年華》
訪問：卓男、荷瑪　整理：卓男　日期：二○○○年九月

《一代宗師》
訪問/整理：浩楠　日期：二○一三年一月九日

《阿飛正傳》

王家衛和劉鎮偉在性格上相像嗎？

兩個都是很聰明的人，而且很全面。他們不單是拍戲或寫劇本好，其實我跟王家衛相識了十年，中間不只拍他的戲，有時聊天也不談拍戲，我看到他們在日常生活中是很聰明的。我跟劉鎮偉不如王家衛般稔熟。

你說《2046》回到《阿飛正傳》，《阿飛》有劇本嗎，你當時也應該不太清楚王在拍甚麼？

我是知的，那時還有一個老千教我偷牌測牌，每天要放一隻牌在手中，手勢要怎樣的，又要找人幫我修甲，因為老千的手指好靚。那時找了一個香港修甲高手教我，我看了，才明白，才有了一場講我修甲的戲。我原本有一場戲要去大檔，我話：「唔好啦啩導演，一齊畀人拉咗咪死？嗰個係地下賭檔來的，上豬籠車㗎嘛」。但因為我的角色，是九龍城寨的老千，細細個就被我姊姊（李殿朗飾）帶，她是做妓女的，騙我出來在大檔幫手，「倒痰罐」！後來我問大檔的人，可否教我賭，他便教我了！他教我牌九和聽骰，我玩啤牌，整個故事我是知道的。後來因為劉嘉玲出了事，我對家衛說我不拍了，我要陪人，我覺得人比較緊要一點！戲不拍，日後大把機會啦！

你就只拍了《阿飛正傳》最末一場戲？

不，我拍了很多的！我用了很長時間進入這個角色，日日都有NG，次次NG的都是我，張曼玉就日日陪我捱NG。我就吃著梨子，對她說：「你當自己在屋企便成了！隨便啦。」我拍了二十七次，我問家衛，我有甚麼問題，無理由的，我又不是第一次拍戲，話晒都成了名，公認為一個不錯的演員，無理由講一句，「隨便啦！當自己屋企得㗎啦！」後就「cut！」一聲。王家衛說：「偉仔！呢度你再嚟！」咁張曼玉一日到黑就陪我行，你知那時個樓底好矮，一日到黑拿著個梨，她從大嶼山出來，我便帶她進我房！還拍了一些與李殿朗吃飯的戲！

我每天回家都很傷心，又情緒低落，點解自己做得咁差，又只因為我NG，那時我好大壓力！拍了很久，後來劉嘉玲出了事，過後我才回來拍那場戲（《阿飛正傳》最後的一場），那場只拍了三個take，我說我真的拍不下去了！

但這場戲，你自己安排了很多details在其中，沒有對白，好像經過很長綵排的結果？

沒有，這是那個賭徒的routine，每晚賭至天亮，便回家睡覺！而且在九龍城寨，你也不知

道何時天光天黑，總之你以為每天都在下雨！好多老鼠和滴水的！每天回來便睡，這角色好 dark，好像塔可夫斯基的角色一樣。每天睡醒便梳洗、執拾，又出去賭！每天如是！並沒有排很多次便拍。

整個執拾的過程，你用甚麼方向去演？

沒啊，就像返工之前，大家做的東西一樣。沒有用甚麼意識去做，反而在《東邪西毒》想做多次，都做不了！

你認為這段戲好厲害，在甚麼地方？

這些戲難就難在，行來行去，好難吸引到你去看，幕前那個人好定，真是沒甚麼特別的，都是臨返工前慣做的手勢。但我本身是不熟的，拍戲那天他叫我執這麼多東西，又數錢又煙又零錢又蠟頭，我話：「嘩！記唔記得㗎？」但roll機後我就做。通常這類戲，會加一些自己的東西。張叔平問我：「點解你會有一下咁嘅呢？（手指在捽）」咁我蠟完個頭，「笠」嘛！其實我當初拍戲就係咁，好多details，只是後來愈來愈「哩啡」（隨便），因為若你要讓人感覺到一個人的心情，是你的行事，比如說焦慮，一定是用一些動作來表達。那時，在電視台，可以試很多不同方法，後來才愈來愈「哩啡」。同時，王家衛也覺得我太多功夫，總有三十七個方式去演，他說：「我不要了，你可否交最直接的戲給我！」

原刊於《香港電影面面觀2002-2003》，
香港：香港國際電影節，2003，經訪問者增刪

《花樣年華》

拿你在《春光乍洩》和《花樣年華》的演出相比，你自己覺得哪一部戲更值得獲獎？

我沒有覺得哪部戲更值得獲獎，因為兩部戲是很不同的。《春》片的角色是很直接的，但《花》片裡的周慕雲則很複雜，完全是兩種不同的人。周慕雲性格比較成熟，而且很「收埋」自己。或者以前觀眾都看過梁朝偉演一些好沉默寡言，好「收埋」，好壓抑情緒的角色，但今次有些不同，他比那些角色複雜點，深沉點，成熟點。所以我覺得周慕雲是我演戲以來最難演的角色！也很難說哪部戲更值得獲獎。

王家衛的映畫世界

《花樣年華》裡周慕雲的「複雜性」是來自哪裡？或者有人會說因為王家衛的戲並沒有full script，大家不知道角色的發展……

我覺得這個人物本身就很複雜。他的動機很複雜，他不知道為甚麼想跟蘇麗珍（張曼玉飾）發展一段關係，是因為知道自己老婆跟她老公有染而作出報復？所以他去接近蘇麗珍，其實是一個報復的佈局。又或者……他自己也不太清楚，或者「報復」只是一個藉口而已，其實他一早已不愛他老婆，只是藉此發展另一段感情！所以這人物很複雜，他不太清楚為何自己在不知不覺間愛上了這個女人（蘇麗珍），但實際一切又像個佈局，他要他老婆一嘗他曾經承受過的痛苦，然後離開她。在離開自己老婆的同時，他又會覺得個心「噏」一「噏」，那時他恍然問自己：「為甚麼自己會這樣做？」除了他與蘇麗珍之間的關係是個秘密之外，這個報復未必是有心，但又是一個他不能與別人分享的秘密。當中的複雜性就源於此。

要表現出這種層次，相信比這個角色的性格更複雜。

這部戲的對白不多，那些很戲劇的場面觀眾又看不到，雖然有拍了，但都被剪掉。

周慕雲這個角色的複雜性，是你一接《花樣年華》就知道，還是劇本慢慢發展下去才知？

王家衛不會讓你知道角色是怎樣發展的！其實跟他合作這麼多年，他做事的方式是先源自一個概念，然後到實際行動時，在大家相互刺激底下去發展這個故事。而當時他只基於一個很簡單的概念：周慕雲跟蘇麗珍的婚外情。

剛才我忘記了説，其實我跟張曼玉在戲中同時都在演兩個角色。我們一方面演丈夫/老婆，一方面又演情夫/情婦。一開始時我們未知道自己的伴侶有婚外情時，身份是別人的丈夫/老婆，到後來我們發展出關係，又變成情夫/情婦，就是原先自己的伴侶的role。同一時間演兩個角色，這又跟以前演過的戲很不同。

在拍戲過程中你慢慢了解周慕雲這個角色的性格，應該會在腦海中組織起整個故事，它跟你在康城看到的版本出入大嗎？

我從沒想過整個故事會是怎樣的，亦都不知道究竟剪出來會是怎樣。跟家衛合作這麼久，我從來都沒有辦法知道電影拍出來會是怎樣！我想像不到，也就不會花時間去想。我就是喜歡那種「進戲院看看究竟他將已拍的菲林剪成甚麼樣子」的感覺，每一次都感覺很新鮮。或者我並沒有刻意去幻想出來的電影會是怎樣，所以會帶著很自在的心情去看，而往往又出人意表！

其實每次的感覺都是這樣：第一次看的時候就永遠都看不到，因為全神貫注留意「拍了的片段

去了哪裡！」；第二次就開始細心去看；第三次又看到多一點。起碼要看兩三次才看得清楚，因為拍了太多菲林，第一次沒可能集中精神去留意故事情節。

王家衛一開始找你演《花樣年華》跟你説過甚麼？只是很簡單告訴你這是個有關婚外情的故事？

是，就是這麼簡單！其實故事的主題很簡單，有了主題就可以發展下去。

導演給你的故事概念是如此簡單，你怎樣去create角色的個性？怎去理解之前之後發生在他身上的種種？

拍王家衛的戲不用想太多，他給我這麼多菲林試，我就在演出的過程中慢慢去試！其實他每日都有給我們劇本，只要每場戲都認真完全投入去演，經過這個過程，角色性格會慢慢形成，連我自己也在不知不覺間成長了。

這就是王家衛對付一些很有演戲經驗的演員的辦法。因為很有經驗的演員在演戲上有很多知識和技巧，潛意識中會有自己的一套做法。如果演出前有很多準備，就會設計了好多東西，來到現場就很容易會「做戲」，這樣會變成一個限制自己的框框。王家衛跟其他導演不同之處，他會給你很大自由度，隨你喜歡怎樣發揮。

未跟王家衛合作之前，你是不是那種演出前做很多預備、資料搜集的演員？

是。一開始接觸拍戲就知道要這樣。一般來說，大部份的導演都會要求演員在接過劇本後要做事前工夫，但亦有一些像王家衛般。對一些經驗豐富的演員來說，遇到像王家衛這種導演會開心點，但新演員就會一頭霧水，然後好怕不知如何是好。

現在跟王家衛合作不會再有驚的感覺？

現在不會啦！我整天同張曼玉講：「不用聽他（王家衛）講！」她説：「偉仔，你不聽故事呀！」我就説：「我不聽呀！」「真是不聽？」「嘥氣啦！」「那看不看片呀？」「嘥氣啦！都不知會不會用！」

我同Maggie講，不用理會其他事，只要投入角色去演，character就會慢慢develop出來。這樣不好嗎？有時這樣演戲都幾好玩。

《花樣年華》拍攝時間很長，你在當中慢慢摸到角色的複雜性，要你不斷地投入去演，會

不會覺得是種「折磨」？

也不會覺得是種折磨的。作為一個演員，如果有這麼多時間讓你慢慢去演，你説是折磨，但你又説喜歡演戲，那你究竟想怎麼樣？我覺得……有誰會負擔得起花這麼多菲林去拍一部戲？就是這原因，所以我們一直合作至今。作為一個演員，這是好的，他用上四十萬呎菲林來拍，其中有三十萬呎是給你排戲。説是排戲就誇張了，但起碼角色會在這過程中慢慢變得立體，而這樣又會容易過只給你一個劇本，要你花一個月去拍。要在這麼短時間內憑空想像去投入角色，去設計他的背景，是很難的。

王家衛的做法對演員來説是有百利而無一害的，從這麼多呎菲林中去揀選出來的，一定是最好的。作為一個演員，這是好玩的。之前我説過好累，但那種辛苦和疲累不全是因為要長時間投入去演一個角色，而是我不太清楚王家衛究竟想個故事怎樣發展下去，他一直繼續拍，究竟要拍甚麼呢？甚麼時候才拍得夠呢？其實人物故事可以繼續發展下去的，所以即使拍到明年也可以。慢慢我會覺得他有點貪心，大家都開始擔心。王家衛有時做事好神秘，不讓你知道究竟他想怎樣，這樣會令我感到有點辛苦。

他是不讓你知道，還是他不知道怎樣去讓你知道？

就是兩樣都不知道才最辛苦嘛！

可能他比你還辛苦！

算啦，都無所謂了，反正我都不會問他！雖然有點辛苦，但也不是辛苦到要死的地步！

那是精神上的辛苦！

其實都沒所謂，大家合作這麼久，都明白這是他的方式！拍戲都是辛苦的，拍吳宇森的戲，經常要拍爆炸槍戰場面也不好過。但拍戲的過程總有開心和不開心，作為一個演員，那始終是一種好的經驗。

我們看《布宜諾斯艾利斯‧攝氏零度》時，其中一段你剖白説在阿根廷拍《春光乍洩》拍得太久，很掛念香港和家人，這令我想起馬龍白蘭度拍《現代啟示錄》（*Apocalypse Now*，1979）時在菲律賓滯留太久，人也陷入瘋狂狀態。你自己試過有類似的經驗？

今次拍《花樣年華》沒有那種感覺，因為拍攝地點很接近香港，隨時也可以回來。有時拍到差不多就會返香港，過幾天又回去location！所以沒有那種「好掛住香港」的感覺。但上次在阿根廷拍《春光乍洩》就覺得好遠，感覺好像永遠也拍不完！

每一次你答應跟王家衛合作，是因為他口中的故事概念太吸引你？還是你特別享受那個拍攝過程？

第一，我很享受跟王家衛以及他的班底合作；第二，王家衛其實太叻講古仔，每次我聽他説故事，都會令我覺得：「哎呀，如果不拍就真是遺憾！真是好大損失！」他説故事真是好犀害！我覺得好導演説故事要動聽，從他口中説出來的故事就份外吸引，弄得我覺得不拍就是遺憾！

加上這一班工作人員合作了很多年，一起工作的感覺很舒服，上上下下，由導演，至燈光、道具，無形中建立了信任和感情，彼此又有默契。我們不是經常碰面，差不多兩三年才合作一次，但每次都很珍惜，覺得好好玩。

如果這次沒有拍《花樣年華》，你覺得自己有甚麼遺憾和損失？故事有甚麼吸引你？

那就永遠都摸不清他搞甚麼：「今次又會怎麼樣呢？」，這就是我一直想跟他合作的原因。現在我都好想知《2046》到底搞甚麼的？科幻？不是吧！有時他就是有些新東西，搞到你「籮籮攣」，令你覺得不演就真是不值！

拍了這麼多王家衛的戲，可否令你瞭解王家衛這個人？

唔……我沒想過自己瞭不瞭解他。雖然大家經常合作，但其實我們平常並不怎麼見面，保持距離好點，如果不是就沒有神秘感啦！不新鮮！

節錄自〈梁朝偉——一個康城影帝與三位國際大導演〉，
原刊於《電影雙周刊》，第559期2000年9月14日

《一代宗師》

我們先講幾年前的事情，當初導演是怎麼跟你講《一代宗師》這部電影，它是講甚麼，怎樣介紹給你聽。

真的不記得了，因為很久了，他説要拍《一代宗師》的時候，我已經不記得是甚麼時候説要拍了，可能是在拍《花樣年華》的時候吧，我還記得在旺角的詠春拳館開幕的時候，我跟他都有去，還有記者拍照。

就是葉準的那個嗎？

是的，有準叔，可能已經不止七、八年了，看回相片那時候還很年輕（笑）。因為那個時候不

是真的馬上要開拍，所以當時都沒有坐下很詳細地講究竟是做一些甚麼。你也知道，我們的創作方式是一路在做（創作）。真的到了四、五年前開始學功夫，開始給我看很多資料書，看一大堆北方的宗師、李小龍的書，反而葉問宗師本身就不是討論了很多。因為他應該跟準叔談了很久，做了很多調查研究和資料搜集，所以很清楚葉問這個人物應該是怎麼樣；他也想這次有葉問，又有李小龍這兩個人物結合在一起。因為是王家衛，我們兩個一起工作了這麼多年，我對他都有信任及默契。我覺得不如試一下另一種模式，就是葉問那方面我不需要知道那麼多，因為王家衛已知道得很多，我其實約略知道葉問是怎麼樣就可以了，我純粹專注在李小龍的部份，看看大家會撞出一些甚麼東西來。我們這次始終不是拍一個傳記片，我們只是拿一個原型，然後做一個我們心目中認為完美的葉問，始終是一個電影，可以有很多創作在裡面，不需要每一個細節都是真的，拿出來也未必會好看，另外（葉問）他的家人也未必會那麼細緻地全講給你聽，有些未必會想給別人知，我們做電影會加上我們的幻想，始終是電影，是一個fantasy。

這個角色也參考了李小龍，那麼拼在一起出來的葉問會是怎麼樣的？因為葉問比較內斂，李小龍比較外露。

其實葉問那方面，我也不是完全沒有去研究，不過沒有王家衛那麼深入。他給我的感覺是，他很不像功夫人，很斯文，有一種儒雅的氣質，他是一個大少，在一個大家庭裡面長大，四十歲之前都是豐衣足食、無憂無慮，功夫一定有的，這是其中一個嗜好，但人其實隨和，平時很優雅。我小時候看李小龍簡直是神，戰神！沒得頂，覺得他很有魅力，很外露，很有自信，他經常說功夫用來表達自己。葉問是看不到的，我覺得是（葉問）在打功夫的時候或者跟人比武的時候，就有李小龍那一面放出來，平時不知道他那麼能打，但打的時候會覺得是兩個人。當時看很多資料，如宗師、宮本武藏、劍聖或者以前的高手都是這樣的，功夫或者比武的時候才會體現出來。我覺得這樣挺有意思，一個是我小時候的偶像，第一次接觸功夫，覺得很能打，哇，是因為李小龍所以才認識他的師傅——葉問，自己也成為詠春拳的一份子。李小龍很多手稿裡，常常會提到葉問，我覺得他很尊重他的師傅，講過他是一個偉大的功夫人，也講過他是怎麼樣啟發他在武術方面的東西，所以這兩個人其實是有關係的，你可以這樣去設計（葉問）這個人，可以有這兩面，我覺得是成立的，而且是有趣的。

偉仔剛才提過，葉問其實很隨和，或者其他師傅也都隨和，葉問的性格是否跟偉仔很相似？都是深藏不露，情緒不是很外露，你覺得有沒有相似的地方，或者不同的地方？

我又沒有研究過有沒有相似的地方，因為我一開始的時候，其實是透過練功夫去體驗跟瞭解一個宗師的心路歷程和對功夫的看法，因為看文字是沒有辦法知道是怎麼樣的，必須自己去做，所以練功這麼重要。當然，打出來要似模似樣，但最重要的是令我進入這個角色，我在練的

時候會看到書裡面他們講的東西，在功夫裡面啟發了他們些甚麼，看到功夫原來是這樣的，但我要自己親自去做才知道，光看食譜是不知道的，我真的要去煮，蔥怎麼切、怎麼去油。裡面很多對功夫的看法不是我創造出來的，我在練的過程裡面一直尋找及體驗這些人物，嘗試去理解他們為甚麼這樣看功夫。

可不可以介紹一下，你的師傅叫甚麼名字，他有個兒子，可不可以介紹這兩父子（的情況），在幾年的訓練過程裡面學了甚麼？由甚麼開始學，學到最後是怎麼樣的。

我師傅名叫梁紹鴻，是王家衛四、五年前介紹給我認識的。他是葉問的徒弟，就是李小龍那一代其中的一位徒弟，他的兒子陪我練詠春拳，因為我師傅本身還有其他生意，他不是整天在，他兒子陪我練，練到一定程度的時候他又會來看一下。我從基本開始練，從詠春最基本的小念頭後來我也有問他，師傅要不要練齊其它的，因為我那時太多東西在兼顧，沒有堅持要練，其實練齊也好的，你練過的話，在現場擺位的時候，知道情況，可以提出自己的意見。因為八爺（袁和平）不是練詠春拳的，他設計出來的招式未必有詠春拳的感覺，你練過就可以加一招半式進去。現在必須師傅在現場，他在現場的時候，我就可以問他。但是如果自己知道的時候就準確一些，但也可以，也學不了，因為詠春有三套拳：小念頭、尋橋、標指，我只練了小念頭，練木頭樁、棍，也都練了一點。

我先從人物著手，譬如偉仔的葉問、子怡的宮二、張震之間的角色上發生了甚麼事？

我跟章子怡演的宮二是不打不相識，她是北方門派高手的女兒，她爹已經金盆洗手、退隱了，找接班人，我在一場比武裡贏了，她是北方隱退高手的女兒，很不服氣就找我切磋，就是因為那一次切磋，大家覺得不打不相識變成了知己，後來在香港相遇。就像剛剛講的，你最好的知己就是你最好的對手，尤其大家都是武林中人，有一種惺惺相惜，有一種瞭解。

張震呢，他是殺手？

我真的不很清楚，聽王家衛講大家都是惺惺相惜，認為大家都是可造之才、年輕有為，指點了一條路，到最後切磋了一場之後就沒留在這個地方，繼續往前走。

整個戲，導演設計整個時代是一個民國武林，你對民國武林的認識，你之前看了一些書，民國武林是一個怎麼樣的時代，當時很多人學功夫，很多師傅、宗師，那個環境、時代，那些師傅的想法是怎麼樣？

不知道，我沒怎麼研究他們的時代、禮節，我不太清楚，那些王家衛做資料搜集多一些，我反而會在練功的心路歷程裡面多一些。他給我一些新派武術小說，《道士下山》的那種感覺，或

者他想給我看一下他想的那種感覺。

以你現在的理解，怎麼樣才可以稱之為「一代宗師」？
根據王家衛的解釋是，要見自己、見天地、見眾生，我也有些認同（這種看法）。要見自己首先要清楚自己；天下這麼大，你都沒有出去看過這些天地就是井底之蛙，要出去見一下世面；見眾生就是要將你所學的教給別人，能夠啟發別人才叫見眾生。我也覺得這才算是一代宗師，就像葉問本身很有天分，但是你未必會啟發、教會別人或者可以令詠春拳發揚光大。詠春拳以前是一種閉門拳，葉問應該是第三代，每一代只有幾十人，他們不是張貼招生，見到合眼緣或者覺得是可造之才才收，所以不是像太極、八極那麼大的門派。它是南方很小的拳種，不是很多人認識。我覺得葉問宗師可以做到王家衛所講的這三點，現在全世界至少有百幾萬人在練詠春拳，這個拳還是挺實際的，根據王家衛解釋一代宗師就是要這樣。

王家衛是不是「一代宗師」，在電影上？
我覺得都是的，他也影響了很多拍電影的人，啟發了我們。

這次跟導演拍攝創作過程有甚麼不一樣？
很不一樣，嚇了我一跳，他很容易就讓我OK過關，搞得我很有信心，很怕，還擔心會不會太過自信。

初期、中段還是後期？
全程OK，哇，我很少這樣情況的，通常都要搞很久……可能準備工夫或者設計人物的時候很有信心、很清晰知道，還有透過幾年的時間，很快掌握到那個人物是怎麼樣的，所以很容易就滿意了，我自己也嚇了一跳，因為從來沒有試過這麼容易過關的，但他這次一開始就給了我很大的信心，讓我愈做愈有信心。（平時）我經常戰戰兢兢，經常三心兩意。但這次沒有這樣，很知道要怎麼做。這次合作挺好玩的，唯一就是累，始終動作跟你的年紀、體能有關。我練得很厲害，已經超乎體能，但都很難應付，時間太長了。

看完《宗師之路》有甚麼感覺？
之前武術對我們來講真的很陌生，我從來都沒有學過功夫，小時候只有兩種人學，一是警察、一是壞人，我怎麼會學。但當我們真的去認識功夫的時候，真的不是那麼簡單，功夫不單單是打架，而是精神上的一種修養、修煉，做人、待人處事都可以用這樣的一個態度、精神。

其實當初偉仔在知道要學詠春之前，有沒有懷疑過，現在才來學詠春？不單單是年紀的問題，體能上是第一個要求，有沒有質疑這件事情？

那又不會，因為我很喜歡學新事物，常常提醒自己事情的最基本是最重要的。因為你學了愈多的花樣，愈來愈花俏，就忘記了原來最基本就是這樣，所以我很喜歡學新事物，有空沒事做的時候就會學新事物，想學射箭、劍擊、柔道，甚麼都想學，我想學不是因為我想學那樣東西，而是想學重新開始，重新去認識每一樣東西，他的基本最重要，所以我當初學的時候不會覺得有甚麼懷疑或者不好。

法國攝影師（Philippe Le Sourd），之前有沒有跟他合作過？

沒有合作過。他是法國人，給我的感覺是，他拍出來的東西特別漂亮，他之前是拍廣告的。我們演員之間都會討論，哇，這個人把我們拍得很漂亮！我說是的，大哥，打了多久燈？燈又是圍著你，想不漂亮都挺難。他的確很有心思，每個人打的燈都不一樣，每個角色他都有想法、有設計，不會亂來的。

對於電影裡詠春拳的部份，八爺和梁紹鴻師父有沒有衝突？

對於我師父來講，不會理會你電影是怎麼樣的，總之不應該是這樣的，我在這裡就要做平衡，我跟師父說，行了，電影是這樣的。有時候我也覺得很難，你怎麼拿捏，又想表達到真的詠春拳是怎麼樣的，但有時候電影太真實是不行的，太實了就不用拍，一拳就玩完了。有時候一些力度是需要靠一些技巧，不然看不到殺傷力。

記不記得子怡跟張震在戲裡面是學甚麼功夫的？

子怡是八卦掌，張震是八極拳。

你分不分得清楚他們當中的特點？

八卦掌很漂亮，像跳舞一樣，圍著你轉。八極則很剛猛，甚麼都強硬。聽說我們國家領導人身邊的保鏢也是八極，是一些很剛猛的功夫。八卦掌我也學過一些，因為有一段時間，王家衛希望我跟章子怡打著打著能調轉功夫來打，我打八卦掌，她打詠春。所以學了一點八卦掌，所以知道八卦掌的扣步，但我不知道為甚麼要有轉身扣步。

《一代宗師》拍完了，你對整件事有些甚麼收穫，最大收穫是甚麼？

很多收穫，第一身體好了，因為真的練了這麼多年，我也未曾試過拍王家衛的電影這麼健康，一滴酒都沒有喝過，因為每天需要這麼多體能。第二就是的確在這個過程裡面有很多啟發，就

　　　　　　　　　　　　　　　　　王家衛的映畫世界

像剛剛講的功夫精神，也是一種生活之道，可以將它套入生活裡面，是一種精神的修行，一種生活方式。其實做人也一樣，應該是沒有慾望的，不應該為了希望贏而去做一樣事情，要做到這樣不是那麼容易，所以其實我這次得到了很多東西，啟發了很多看法。

《一代宗師》是一個甚麼樣的電影，當中有甚麼元素是會吸引觀眾的？

其實我覺得《一代宗師》裡面有很多東西，一個屬於逝去了的武林，功夫到底是甚麼，功夫的精神是甚麼，一群武術家的心路歷程。到底功夫是甚麼，怎麼樣才能稱之為一代宗師？功夫是不是只是功夫？其實打得最厲害的不是誰，能在生活裡面站起來的是第一，我覺得是有這樣的東西在，有很多正面的東西，尤其是我的角色，我喜歡拍完給人家覺得有希望，讓人覺得你懂得生活才最厲害，你可以最後站在這裡依然很好笑容，那是最厲害的。功夫真的是一個修煉、修養。

節錄自〈被王家衛大讚已成大師，梁朝偉接受詳細訪問〉，《娛網》，
2013年1月9日，見http://www.stars-hk.com/wsp-topic.php?tid=65260

梁朝偉 Tony Leung Chiu-wai

梁朝偉，生於一九六二年，廣東台山人。一九八二年第十一期無綫藝員訓練班畢業，及後擔綱演出不少膾炙人口的劇集，如《新紮師兄》、《鹿鼎記》等。八十年代初加入電影圈，八三年與梅艷芳合演《青春差館》，此後獲多位著名華人導演垂青，包括侯孝賢、陳英雄、李安等，更是王家衛電影最重要的一名演員，除《旺角卡門》、《墮落天使》和外語片《藍莓之夜》外，至今王家衛的電影從沒缺過他的份兒。他在電影界獲獎無數，包括五度獲得香港電影金像獎最佳男主角（《重慶森林》、《春光乍洩》、《花樣年華》、《無間道》、《2046》）、三度獲得台灣金馬獎最佳男主角（《重慶森林》、《無間道》、《色│戒》），以及憑《花樣年華》獲得第五十三屆康城影展最佳男演員獎。近年作品有《傷城》、《赤壁》、《一代宗師》等。

知命之年

// 專訪章子怡

訪問：袁蕾

日期：二〇一三年十月

你還記得你遇到「玉嬌龍」時是甚麼狀態嗎？

那時候我沒有甚麼表演經驗，所有的一切，對我來説都是最真實的，最不加修飾的，是那個年齡段的一種光彩、一種青澀，一種初來乍到的好奇。這在玉嬌龍身上，可以畫上等號。好的導演，有能力的導演，他會在演員身上挖掘很多，你自己並不知道的……那時我是甚麼狀態，我可能也不太清楚，我就是有那個意識，我不想讓李安導演失望，我不想讓別人看不起我，所以會很費力氣去學那些武打戲，去練功。大家怎麼安排你，你就怎麼樣做，覺得很被動。

是很被動還是很較勁？

我覺得較勁是心裡面的一種力量，就是一口氣。我説的被動，是很多時候，你不知道何為表演藝術，怎麼去分析一段戲，怎麼處理一段台詞，所謂的表演節奏是甚麼，我都不懂得怎麼去處理。

玉嬌龍就是相對而言一個比較本色的狀態，李安導演給了我一個這樣的江湖，我可以在這樣的一個電影世界裡面，去丟掉自我，完全放開，就像一匹野馬奔馳在草原上，但他有一個韁繩可以去控制這匹馬。

「玉嬌龍」的年代，你還沒有得到那麼多，還處在一個需要往兜裡揣東西的年齡段。

我拍第一部戲的時候是傻傻的。拍第二部戲的時候，沒有想過會不會演戲，只是想能不能完成他人的要求，只是在不斷給予。整個表演的過程是一條很漫長的路，這條路上，有成功的時候，也有失敗的時候。成功的，是這些角色，因為電影是一種集體的創作藝術。對我來説，表演是一種積累，跟成長經歷有特別直接的關係。

到了「宮二」呢？

到了宮二的人生，我覺得是生命力在逐漸地發光、逐漸地爆發，但在表演上，是一個逐漸遞減的過程。這個時候的表演是要褪去表演痕跡，尺度很難拿捏，有太長時間和太多人生的感悟，跟這個角色又結合在了一起。

也是在最適合的時間，我遇到了宮二。那個時候，我對表演已經有了很大的自信和能力去把握，我們丟掉了很多多餘的東西。你的內心足夠強大和足夠有自信的時候，你才會不去考慮所謂的表演是甚麼，你整個人和她是融合在一起的。這落到表演上，是用遞減在進行創作。

王家衛拍《一代宗師》之長，長到這個時間足以讓演員發生改變。從最開始你接到這個片子，到最後宮二出現在銀幕上，包括你對她的理解，發生了哪些改變？

王家衛導演是沒有劇本的，他的腦子裡可能會呈現一個完整的藍圖。而我們只擔當影片的一部份職責，無論是演員也好、美術也好、攝影也好，大家並不能完全知道導演想要表達甚麼。我們就像一張白紙，導演想畫甚麼，我們就隨他去，我們會給他最大空間去完成他想要的東西，隨時可以跟著人物走。

人物到底是甚麼走向，可以是王家衛的步伐，也可以是宮二的步伐，我們在拍攝過程中其實所經歷的故事，遠遠多於大家在銀幕上看到的。譬如她老年的孤獨，她形容自己「有翅難飛」，觀眾看不到，可是我拍過，我陪她走過這些人生，我曾活在她的世界裡，我對她更加理解。

最難駕馭的一場戲是，我跟梁朝偉——葉問先生道別的一場戲。其實那個時候，我根本就沒有所謂的「演」，我只把我要講的話，準確地表達出來：宮二走到生命的盡頭，回首看從前的一切，她的感情，像冰凍、冷藏後，細細融化下來的水滴一樣，慢慢流下來，是冰冷的水，但她又是有溫度的，有自己情緒的⋯⋯這個戲，如果不是在王家衛的鏡頭裡，我覺得肯定傳遞不出那種與往昔斷絕的撕裂的痛。

你陪宮二走過更多，你認為宮二哪些選擇可能是錯了？

（歎氣）在她的人生觀和價值觀裡，我覺得她是義無反顧的，即便是錯。她晚年去到香港，其實可以重新生活。她身邊的那個大管家還在奉勸她，說你當年的奉道也過去那麼多年了，沒人知道，也沒人計較，只要你的心可以重新來過。但她還是信守承諾，她說：天知道，地知道，我父親知道。在她骨子裡，她的世界裡，直到她死去的時候，她都沒有後悔過。我覺得她的人生就是，當你選擇了這樣一個人生，就要去面對它。無論這中間會面對甚麼樣的痛，一切都是你選擇的。

但她父親也給過她另一種選擇，遠離江湖。你覺得宮二的倔強和頑固，是你一開始就能理解的嗎？

她父親不是一般人，早把醜話放在前面，沒有復仇，也許她的命運也就不會這樣。一開始我不知道這個人物的命運是怎麼樣的。一般人懷胎十月，我們懷胎可能三到四年，長時間體會感受下創造出的人物，會更有厚度、有靈魂。這個過程中我也在成長，我的命運也在起伏，這都是很微妙的狀態。如果不是在王家衛的電影裡，也許我一輩子都感受不到，或者說不會想到回頭來看。

你現在回過頭看你，你覺得自己哪裡更加成熟了？

（歎氣）我覺得這種東西很難分類，哪一部份就成熟了，哪些還是從前的自己。我覺得人長大了，是整體的成長，是看待問題的多面性，可能就會體現在很多細節上。

譬如？

在宮二身上，或者在我身上，都是「知其命，生死不能易其心，失得不能易其志」。你在甚麼境遇下，無論是好事還是橫禍，能包容甚麼樣的事情，都跟你的本心有很大關係。

你怎麼看待玉嬌龍對李慕白的感情？這段感情同宮二和葉問的感情有類似之處，都發生在對方有穩定、成熟的家庭關係裡，而她們對這些平靜的關係，是石子也罷，是巨石也罷……

我沒想過。我覺得是最初萌發的感情，她可能都不確切是愛情還是嚮往，是很模糊的情感。玉嬌龍對李慕白是一種迷戀，有點望眼欲穿吧。

望眼欲穿是說永遠得不到嗎？

她心裡有那種小澎湃，但那又是另外一個世界，可能就是少女情懷吧。宮二對葉問的感情，她不是說過嗎：我在最好的時候遇到你，是我的運氣，可惜我沒有時間了。我想這就是她人生當中最大的遺憾吧。我相信葉問對宮二的情感也有很強的戲劇性。你還記得那顆鈕扣嗎？那顆鈕扣，其實就代表了葉先生對宮二的那份情。他心裡有過她，當兩個人是真正可以面對彼此的時候，一個是沒辦法完成，一個是沒時間做到，很多時候都是事與願違。他們之間沒有恩怨，有的是一段緣分，最後所有的感情，都集中了在那顆鈕扣身上。

節錄自〈「知其命，生死不能易其心，失得不能易其志」章子怡：知命之年〉，
《南方周末》，2013年10月15日，見http://www.infzm.com/content/96442

章子怡 Zhang Ziyi

一九七九年生於北京，十一歲時進入北京舞蹈學院附中舞蹈科，及後考入中央戲劇學院戲劇表演系，在學期間憑主演張藝謀電影《我的父親母親》成名。後來得到張藝謀推薦參演《臥虎藏龍》，以武打女星揚名世界並進軍國際影壇。章子怡多年來與電影名導如張藝謀、李安、王家衛、馮小剛等人合作，二〇〇五年憑《藝伎回憶錄》入圍金球獎戲劇類最佳女主角。二〇〇九年，首次監製自己演出的電影《非常完美》。首部與王家衛合作的電影為《2046》，並憑此片贏得第二十四屆金像獎最佳女主角。二〇一三年，章子怡出演王家衛的《一代宗師》，憑「宮二」一角橫掃台灣金馬獎、亞洲電影大獎、亞太影展、香港電影金像獎、中國電影金雞獎等十個最佳女主角獎。

十年一覺武林夢

// 專訪徐皓峰

訪問：杜敏

日期：二〇一三年一月

王家衛這一次一改以往風格，選擇拍一個民國時期的武術時代。

他以前的作品，有反映當代人社會心態的，有青春色彩的，有表達現代都市的。大部份會有一些時代背景，例如中日戰爭、一九四九年等。在王家衛看來，就像寄居香港的上海人，不管他身上的牌子多麼現代，始終會有一個上海的烙印一樣，任何事物都有歷史變遷在裡面。導演不能光有青春期的感慨，隨著年齡的增長，尤其進入中年之後，人對歷史感的體驗就會愈來愈明顯鮮明，所以他拍《一代宗師》，是要完成他自己。

一個人到了一定階段，需要找到自己？

應該是説完成自我。比如西方人完成自我，常見的歸宿會是一個宗教。如果他未能完成這個（精神上）皈依，就會很焦慮。但中國人的歸宿感往往在一個歷史時代裡，希望把這個歷史時光裡所有的風物、制度、人情、掌故都弄清楚。

中國人的烏托邦，不是在未來不是在想像中，而是在歷史的一個瞬間。所以我覺得王家衛拍《一代宗師》，是愛恨情仇已經變得次要，時代的大悲劇也很次要。更重要的是，中國人得有樣兒。

在理念上，你們當初是怎麼談的？

現在有個怪現象，上了年紀的人經常需要「巴結」年輕人。寫本書，説年輕人不喜歡，拍個電影説別那麼拍，年輕人不買票。包括《逝去的武林》一書出來時，他們建議我改叫「你所不知道的武林」，（笑）那段時間「你不知道的」這樣的書名很火。

我覺得上了年紀的人，在年輕人面前如果沒有尊嚴沒有魅力的話，是一個很大的失敗。所以現在我寫書，包括和王家衛合作，我就説，能不能把這條給翻過來，能不能不太在意「面兒」，咱們就做一種別人看不懂的東西。

與李小龍、成龍、吳宇森、徐克等人的功夫片相比，《一代宗師》給您怎樣的印象？它要折射甚麼？

《一代宗師》相當於是王家衛的《教父》（The Godfather，1972）。像哥普拉（Francis Coppola）寫黑幫，其實黑幫是被象徵的，其背後是意大利傳統的行業規則崩潰破壞的一個方式。同樣，王家衛雖然實實寫武林中人，但更多的是折射時代變遷，人如何自存，如何保住自己僅有的一種元氣。某種程度上這部影片的情懷有點類似《教父》。

你說王家衛像一個法國知識分子，作為朋友，你怎麼看待王家衛導演的風格？

他為甚麼能承接香港後現代的電影，為甚麼他是最新樣式電影的代表，恰恰是承接中國詩化的傳統，他有這個遺傳，這樣形成他的特殊的剪接手法。譬如他好多東西，常人是沒辦法剪的，素材沒法處理，但是他能找出一個非常妙的方法。這個方法不是邏輯的銜接，而是詩意的銜接。有種東西你銜接不了，這樣的作品反而顯得高級，所以他的後現代特徵的電影作品，其實是中國傳統詩化的血液。

武俠本質上是一個夢，承擔的是一個公道。現實生活中嚴重缺乏公道，所以需要俠客來解決問題，看完之後你會覺得非常痛快，所以以前武俠小說滿足更多的是老百姓更直接、更質樸的願望。但這種東西拿到現代社會裡，已經失去魅力。

成為《一代宗師》的編劇和武術顧問後，王家衛和我講的都是民國武林真實的情況，根據真實的史料和老先生的口傳，那個年代的人怎麼辦事兒的，他們的氣質和行為特徵，門派和招式的出處，這些最終都成為《一代宗師》的「特質」。

你研究武林史多年，真實的民國武林是怎樣的？

與很多人想像不同，那時習武的人大多是社會的名流，生活的環境是在黑白兩道之間的灰色地帶。對上，是溝通社會名流，出入高官、文化名人的場所。當時的大畫家齊白石，李苦禪、梅蘭芳、程硯秋，都是有自己的武術老師的。對下，他們居住於實在的街巷裡，對街頭的治安有一定威懾力，是一種潛在的秩序維護。

《一代宗師》裡，詠春拳，包括形意八卦掌這幾種拳派，在歷史上是怎樣的定位？

它是三種定位，首先說八極，其背景跟當時政治環境有關聯，是社會邊緣的代表。當時有好多武林中人從事秘密職業，當殺手，或者有軍閥革命黨的背景。張震扮演的八極拳是這樣一個武林。章子怡與趙本山，扮演形意八卦門，代表著中國的傳統社會，是一個嚴肅的門派。而詠春拳在葉問那兒，則是南方個人化的代表。

尚雲祥師傅說，武者不祥，練武的人如果太容易陷入是非中，還不如不學武。民國時期的武林中人如何自處？他們的武士精神對當代社會有何啟發？

武人的修養是既有自尊，又有修養。不自我輕賤，一旦自我輕賤就挨打，或者被人瞧不起。對內，不自我欺騙。對外，不受外力左右，維護自尊的同時，也要有分寸感。

那時習武的人追尋強大的自我，而不是一個強大的身體。這種精神對當代最大的關照是：人活著需要有品質，現在的價值觀要麼太混亂，要麼太淺，所以很多事情都變得只有強弱而沒有品質。

現在這些武行傳統、武士精神都被拋棄了？
文化傳統不在於讀了多少書，東方文化中標誌性的東西往往在於「意」。在生活中怎麼辦事，以前有人情練達，現在這些都在漸漸失去，所以一代宗師是講「意」的電影。從八十年代開始，但凡說中國文化，一定要提中西文化對比，好像通過對比才能識別這個東西。我覺得不管這個世界發生多少變化，有些東西是一貫的，這才是真的有價值。

譬如《一代宗師》裡的中華武士會，從最初做生意的商會變為保證行業利益的武會，後來又去思考民族存亡和社會結構問題，最後昇華成了武士會。在那個時代，五四運動、新文化運動，都在否認傳統文化，中醫被人瞧不起，別的技藝都不如外國。所以武術是中國人保留傳統的最後底線，底層武人成為傳統的重要符號。把當時武人們「士」的風骨表現出來，這就是電影《一代宗師》的追求。

原刊於〈王家衛十年一覺武林夢──徐皓峰解密《一代宗師》〉，
《影視圈》2013年1月刊，見http://www.zcom.com/article/96643/

徐皓峰 Xu Haofeng

一九七三年生於北京，一九九七年畢業於北京電影學院導演系，以寫新派武俠小說及紀實文學為主。一九九八年起研究道家文化，在《上海道教》、《中國道教》等雜誌發表論文。其後開展整理民間武林人士的口述歷史，於二〇〇六年出版《逝去的武林》，得到王家衛的注意，成為《一代宗師》的編劇，聯同鄒靜之、王家衛獲第三十三屆香港電影金像獎最佳編劇。二〇〇七年執導首作《倭寇的蹤跡》，並入圍當年威尼斯影展地平線單元。二〇一二年第二部作品《箭士柳白猿》亦入圍多項金馬獎。二〇一四年長篇小說《道士下山》獲陳凱歌改編成同名電影。其他作品有《大日壇城》、《武士會》，二〇一二年出版影評集《刀與星辰》，也曾導演話劇。現職北京電影學院導演系教授。

超晒班定扮晒嘢？

——為《東邪西毒》擺武林大會

整理：潘麗瓊、朱琼愛、馬少萍

日期：一九九四年九月二十五日

前言

從一開始，王家衛集合八大紅星、斥資以千萬元計的《東邪西毒》就註定多風多雨，電影耗時兩年，卒之面世，還挾著威尼斯影展奧撒拉金獎及閉幕電影的榮譽。但放映以來，評論呈兩極化，深入討論電影的卻又不多。

毀譽兩極化不是一般的出現在文化圈與普羅觀眾之間，而是在文化圈之中、影評人之中、普羅觀眾之中也存在著嚴重的分歧，現象十分有趣，連《東邪西毒》第二週的宣傳也用了「爭議性」作為重點，影評人石琪一句「觀眾都是傻瓜！」索性就與電台phone—in節目聽眾說的「今年最好睇嘅電影」臉對臉、背靠背。

我們找來了八位持不同意見的資深影評人、此片的製片、宣傳人員與其他電影工作者，展開了熱鬧的討論。在整理的過程中，我們盡量保存原貌，只刪去了冗長、重複的地方。

出席者——

李：李焯桃（影評人，香港國際電影節策劃）
石：石琪（影評人）
舒：舒琪（影評人，亦負責本片宣傳工作）
魏：魏紹恩（自由撰稿人，曾參與此片宣傳工作）
林：林紀陶（電影編劇）
吳：吳君玉（《東邪西毒》製片）
藍：吳詠恩（影評人，筆名藍天雲）
羅：羅維明（影評人，香港電影資料館工作）

潘：潘麗瓊（《信報》編輯）

地點：彌敦酒店嵩雲廳貴賓房

時間：一九九四年九月二十五日下午三時三十分至六時

羅：我其實想知現在影評的情況。在一次座談會上，除登徒以外，其他年輕影評人都覺得《重慶森林》不好看，以反神話的態度，要扯他下馬。現在影評的態度，好像都沒有了當年新浪潮出來時，那種對另類電影出現的熱情和態度。

李：Cynical得多。這可能與許多年輕影評人都是來自電影工業，是半個行內人有關。另一個原因可能是現在的人不懂得從一個大一點、宏觀點、抽離的角度，而訴諸自己主觀的喜好。我不是太瞭解新一輩的影評人。

吳：可否講清楚工業的問題？

李：他們會知多些運作和利益——不是指個人上的東西，評《東邪西毒》時，會談「經濟效益」，但這不會是我所考慮的，因為我不熟悉這方面，但若果真是內行的話，他可以從老闆角度去看，那又不同，但現在許多是一知半解，「皇帝不急太監急」，影評最重要的是就片論片。

潘：如果是半個工業人的話，他應該可以欣賞這部電影如此破格，走出框框。

李：你的說法比較樂觀，但其實行內人，可能

會internalize主流的價值。

吳：你這樣說，對工業中人有些不公平，其實應該找他們來一起討論。

李：我不是說因為他們在圈內，而是提出這個可能，至於少了從電影文化角度來看，我不知道原因，但未必與他們是電影人有關。

羅：我覺得背後的原因可以不深究，但我擔心那種反神話的態度，反神話本來可澄清事實的真相，而不是一窩蜂的插他一刀，站在文化的角度，這一種態度才值得擔心。

李：我覺得這不可抽空的談，要落實一些例子來說。反神話不是錯的，但在甚麼時候該這樣做，即judgement的問題。

潘：這種分歧好像《阿飛正傳》時已有？

舒：可以這樣說，這類作品可能有一些強烈支持的評論，而有另一類評論，他們不是反對這些作品，而是反對這些支持的評論。這在台灣也有出現，如擁、反侯派。

但這些情況落到香港，落到王家衛身上，這些反對的評論不僅批評這些評論，而是針對到王家衛的身上，好像他拍《東邪西毒》是一種罪，而他這種罪過，就是因為有這些支持的人，令他可以更加去盡、更加離經叛道，罔顧觀眾、老闆，但這其實是王家衛一直的創作路向，由《阿飛正傳》到現在，他一直沒有變過。而工業界的謠言，也影響到評論。

我看過的批評文章不是很多，但差不多每篇批評以至攻擊的都說此片浪費，用了很多時間、很多金錢，撇開這些問題的對錯，但如李焯桃所說，這不是批評準則。但這些評論卻以之為準則，甚至覺得支持王家衛的評論是幫兇。情況竟然可以混亂至此，以至一路談來，就愈來愈遠離作品本身——他們一開始就針對這些作品以外的因素，再以之針對作品。

我也是工業人，工業界存在很多的謠言，而且王家衛這些工作態度，也是工業界不能容忍的。但這是很個人的感受，不牽涉評論的問題。說回評論，究竟討論作品還是現象，討論現象的是否也需要討論作品？

李：我覺得應該先談作品。先說浪費，用一百萬，還是一千萬拍一部垃圾，都是浪費，只不過一千萬似乎浪費多些。若果要如此數目才能拍出這樣的作品，那在以金錢衡量前，首先是否應該先說作品是好是壞？但是許多人撇開這個，就先談金錢問題。說他浪費的，自然imply這是壞作品，但壞在甚麼地方卻沒有說，不過，可悲的是，說好的也不能justify它的好在哪裡。但這個作品其實很需要評論，它其實還未完成，需要評論來完成它。正反都可以，但似乎正式評論不多，多是冷嘲熱諷。

潘：現在說好說壞的，好像都沒說清楚準則，如何界定——何謂作狀？何謂創意？

石：我覺得電影評論可以自由發揮，如《東邪西毒》咁有爭議性的電影，認真的評論卻少。最好不要針對評論的不同，而要鼓勵多些不同

的意見出來談電影本身。好像沒甚麼人說王家衛有罪。

（這時，氣氛開始激烈，舒琪、李焯桃爭相說話。）

李：好多gossip是如此說的。

舒：說浪費時是不是覺得這是罪？

石：浪費這個還可以談。

舒：花多少錢是否評論的準則？這不是吧？

石：評論可以有很多種的。

李：如果這套戲是需要花這麼多錢，那又怎樣？

（爭論相持不下，從事編劇的林紀陶開始加入話題）。

林：說製作費大，但卻沒有實質的數據支持，這說法其實是很片面的。但以此來說電影的好壞，對電影工作者來說，是十分不公平。覺得很奇怪的是，不喜歡的人不肯坦白的說不喜歡甚麼，而針對它花費大、時間久，這是不負責任的。

我覺得這部電影的故事十分完整，也不是很複雜，不是很難明，我覺得它較《阿飛正傳》、《重慶森林》更坦白，主題很清楚，只不過是採用了異於一般的敘事方式，但這個敘事方式也不是很難明白的。現在許多影評只說觀感，沒有再細緻分析電影拍法。這就有問題。

李：他們不談作品好壞，原因很簡單，因為看不明白。看不明白既會令他們不知如何下筆，也令他們害怕寫出令人不滿的地方，反而被人挑戰。所以，甚麼不說，一跳就跳到浪費這個問題上。

魏：我覺得可以分開來說，真正的評論反而不多，反而是隔籬的專欄多嘢講。

李：其實專欄的影響力很大的。

魏：根據定義，那其實不是評論，只是隨便的說一通，如說「以菲林當原稿紙」，於是大家就覺得那是罪行，但這些專欄作家卻完全不用補充他這個論點。這是最壞事的情況。

李：不用太理會閒言閒語。但林紀陶你的意見如何？

林：我喜歡這部電影。先談劇本，要清晰交代人物動機、代入人物等，《東邪西毒》的劇本一早便有交代，以對白說出「妒忌」的劇本主題，一直沒有離題，只是以不同人物來交代，如歐陽鋒見洪七，就如看到年輕的自己。

石：我覺得難理解，為甚麼他妒忌？你說他的主題是妒忌。

李：這部電影有很多主題……

林：故事是說張國榮失去至愛的張曼玉後，自我放逐，留在沙漠。做殺人經紀不是重點，其實他在那裡消磨時間，不想面對失去最愛這件

事實。東邪愛張曼玉，卻不能得到，他一直去找張國榮，是想知道張曼玉為甚麼這麼喜歡他，亦因此而產生妒忌，因此令許多女人愛他，然後他又拒絕她們。我覺得《東邪西毒》是《阿飛正傳》的延續。將劉德華變成梁家輝，之間的女人是張曼玉。

作為武俠片，又或者前身是《射鵰英雄傳》，王家衛的改編其實很成功。他不是天馬行空的杜撰，他用他們年輕的時期來註釋時，仍有關注到他們成名後的，他在重新發展，如張曼玉的兒子可能是後來的歐陽克，可見王家衛很有心機的編寫。

（此時大家又要交代一番原著的來龍去脈，如歐陽鋒與嫂私通，侄兒歐陽克其實是他的私生子，洪七是九指神丐等。）

石：那不是可拍續集嗎？

林：也不用拍續集。

石：都可以的。

（此時哄堂大笑，林紀陶仍然繼續他對劇本的分析。）

林：我覺得劇本具備了商業元素，只不過是處理的方式不是許多人可以接受。本來就要靠影評界的人去引導觀眾。

李：最大問題是對白/旁白的形式令人覺得不是電影，似文字，似廣播劇，沒有戲。

林：其實有戲的。我看過三次，他每一句對白都扣得好緊，如梁朝偉殺馬賊之前，想起桃花，而楊采妮用汗巾，可與其後劉嘉玲見到張國榮用汗巾一段，前後呼應，很細緻，這也可能是他花了兩年時間的原因。他的對白是經得起咀嚼的。

第一次看時，覺得他很進步，以這種非理性的感情深處作主題。不過，若要述說這種內容，我也覺得要用這一方式來表達，而且是更加成熟的作品，與觀眾的呼應更大，只要你肯開放思想去看。

吳：是不是你每發現一個呼應的地方便更加喜歡這部電影？是不是就可以加分呢？是不是就代表這是部好電影呢？

石：這是會有的。這是所謂作者論，但這與電影的成績並無密切關係，名家的畫不一定很有水準，但仍很有性格。欣賞的人，找到他的脈絡已有滿足，可以是一次再創作。

羅：好與壞有很多層次。這部電影本身的創作、要求及理念，已有一個頗高的層次，作品的好壞，並不影響你的層次。我們對導演的要求會有不同，例如説英瑪褒曼（Ingmar Bergman）的戲不好看，但他的電影跟層次低的電影相比，仍然是層次高的，因為兩者之間建立的系統是很不一樣。我覺得這次《東邪西毒》的問題，是許多人雖然覺得不好看，但不敢講這是因為好與壞，還要看層次的問題。

李：還有一個原因，是這部電影，較《阿飛正

傳》及《重慶森林》艱深,另一方面,是它的形式更「不傳統」。

羅:我覺得是困難很多的,主題深刻很多,是講人生處境的香港電影中,最深刻的一部——存在主義的論題——人生白忙一場,在這個主題上,我覺得很大的震撼。

李:你對這部電影的評論,其實如何?

羅:我覺得製作上有不足的地方,如剪接上可以更好。如這四條主線的處理,是應該有多些共通的地方,否則觀眾會一頭霧水,如開場時,我覺得整體很散,尤其是林青霞一場,雖然有鳥籠來identify同一地方,同一結構,但它的subtle identity,與侯孝賢的《戲夢人生》(1993)新舊母親的一段相比,處理上不大成功。

在結構主義來看,要到最後才可以發現這班人都是枉死的,張曼玉出來解畫,原來只要張國榮說一句話,這班人都不需如此冤枉,所以,我覺得這部電影很像梁朝偉那個盲武士的角色——甚麼也看不見,也要壯烈打一場。

石:我覺得不是,戲仍在張國榮身上,因為他自己沒有死,其他人都死了。這部戲有很多東西可談。

林:從我編劇本行的角度來看,這麼多人反感是可以理解的。因為東邪西毒兩人的行為,是普通觀眾不能接受的,我們寫劇本時,為了使觀眾易於接受,通常主角是好人,但這次卻不是。這種段落式的處理,在《阿飛》、《重慶》

中已用了,但因為梁朝偉、王菲等都是好人,所以大家感覺也就不同。我尊重這部電影,是因為那故事中有很多東西值得探討。這部電影其實在說一個男人的故事。

舒:這部電影令這麼多人反感,是因為它不論製作或創作角度上,都選擇了最困難的方式。可以說,王家衛負上的挑戰,比《阿飛》更甚——一套電影要容納八個人的故事,是十分困難的。另一方面,他又選擇了一個最異於一般——不僅香港電影——的敍事方式,他把自己熟悉的創作更極端化,如獨白的運用。最令人失望的是評論方面,所有評論首先不敢面對一部電影對他們的挑戰,人人都要由觀眾的角度去看,普通觀眾的反應反而沒有大問題,觀眾有喜歡有不喜歡,但不能因此而說,喜歡這套電影的觀眾是盲目的、崇尚名牌、羊群心理,這是十分過份的說法。現在,似乎是很害怕站在非群眾的立場來看電影,所以一定要說喜歡不喜歡。但電影拍出來,不一定要順從觀眾的意願,王家衛選擇不順從,他也要承擔很多後果。究竟評論的立場該怎樣,就大家剛才所說,似乎大部份評論都沒有對此部作品作出公平的評價,反而加了一些約定俗成的觀念,認為贏取大部份觀眾的認同就是好電影。

李:打圓場的說,這可說是社會的錯,假設香港有另類的發行系統,反應可能不會如此強烈。現在的看法是,這部電影明明是商業、大路電影、有八粒星,幾千萬元製作,就應該取悅大眾。但其實是香港沒有其他選擇。

至於觀眾能否接受,能否認同人物雖然重要,

但更大程度是王家衛更radical、極端地把敘事和抒情言志的責任放在旁白/獨白，而影像反而是襯托，於是有錯覺，認為影像不準確，如MTV畫面，這正正是反映了我們平常以影像帶動文字的觀點，一時調整不過來，就令觀眾難以接受。《阿飛》時雖然大橋不那麼富戲劇性，但很快便已出現了幾組人物，觀眾於是有了切入點。但《東邪西毒》好像故意阻延觀眾的滿足感，先出三組旁白，但仍不知故事是怎樣的，然後是林青霞的一大段，每多一段故事，就解答多些，需要有耐心慢慢看，這跟港產片一開始交代清楚不同。更弊的是上一部《重慶森林》容易消化得多，這部電影相對來說抽象得多，深奧得多。

林：這手法也不是他獨創的。但他這次能盡量利用手上的卡士，因為香港觀眾分得清這是梁朝偉，那是梁家輝，憑聲是認得出來的。換了外國觀眾，理解是更加困難。

李：所以這套電影不可能為攞外國獎項而拍，因這是愚不可及的。《愛情萬歲》（1994）這樣的電影，你可說是為攞獎而拍的，因為少對白，評審看影像也能明白，這是十分重要的，如張藝謀的電影，故事簡單，影像強烈，這就是攞獎法門。

潘：即使擁護的人，也分成兩派，有的說他有創意，但卻如李焯桃剛才說他故意拖延觀眾的滿足感，一切其實在他掌握之中，但也有人認為是他控制不了的結果。

李：我的意思是，一切到最後是水落石出的，

所有線索都收了回來，它有一定的結構，只是有異於普通的罷了。這種結構也不是始於此片。如人物的可替換性，每一場戲一個人其實是幾個人，扣得很緊。當然，若你不接受他用旁白交代，那沒話說。

石：不用執拗旁白的運用。《東邪西毒》的結構的確獨特，但我始終認為這只是結構大綱，我們看一部電影，是不是只看一個框架呢？一個完整的作品不應只得個大綱，但《東邪西毒》就只是一個草圖，還可發展，這個戲不應如此的短。

舒：我又不覺得短，許多人覺得它長，我亦不覺得。

石：西毒他（王家衛）寫得不夠立體，東邪角色就只是靠講了——他與桃花的關係，我覺得還沒有寫出來，非常不足夠。

李：他其實已經全講出來。

石：全講出來沒有用，一件藝術品⋯⋯

李：所以嘛，就是你的觀念問題⋯⋯

羅：是你（石琪）不滿意他視覺上沒有幫你。

石：不僅是視覺問題。

（這三人的說話，發聲的先後只差零點零零一秒，這時，林紀陶又出來打圓場。）

林：這個戲相當程度上並不是在說故事，它其實是講張國榮飾演的西毒如何面對他的過去、將來，所有的男人都是他的一面鏡子，梁朝偉的夕陽武士，是悲劇的張國榮，而張學友則是樂觀的他——因為他本來也可以帶張曼玉闖蕩江湖，但他沒有這樣做。這部電影其實是他的心路歷程。

舒：而且，這部電影雖然叫《東邪西毒》，但他沒有說一定要講東邪，這其實是西毒的故事。

石：我可以接受故事完全由西毒角度出發。

吳：李焯桃提到影像與對白的逆轉，這個我不明白，我覺得兩方面是分開的，是非傳統的，但出現非傳統的手法就是否代表是好的？要解釋到這個運用在作品中，達到了甚麼藝術層次。是否有人的特寫、wide shot，再穿插旁白就是好呢？如羅維明評《重慶森林》時，說王家衛可愛，剛才又提到存在主義，我覺得你其實是自己interpret了很多。

羅：我的糖可以是你的毒藥。

吳：我覺得有些東西是可以討論的。如你說的存在主義，這套戲是不是真的有這個視野去說這個主題？

舒：這是他的interpretation，但不一定需要是導演的意圖。評論不是去估計作者的意圖。

吳：但他（羅維明）就是估計了。

（此時，七嘴八舌，一片混亂。）

李：如林紀陶所說，《東邪西毒》採用這個形式，是有它的必然性，而我欣賞的，是它的離經叛道，他夠膽如此拍，雖然不是百分百成功，但我已十分admire他。

羅：這關乎文化潮流，《阿飛正傳》初拍出來時，文化界沒有一致的看法。有些文化批評，覺得它欠缺歷史文化的角度，所以，還不算是套成功的作品。而這個理論基礎，其實是相當傳統和現代主義。我覺得王家衛有趣的地方，是他在人的感情處境和人生處境上落筆，這是非常後現代的，說人與周遭的關係，人如何處理自己的生命。

舒：從老闆的角度來看，如此卡士是不是值得投資呢？當然值得？況且，這部電影並不是要真的冒很大的風險，因為兩年前，一擺出這個卡士，已賣斷埠，所有傳統的市場均以最高的價錢賣出。只不過這部電影，在製作上出現很大的延誤，致使兩年後才面世。但蔡松林老闆沒說過一句不滿意，一直這麼多謠言，其實是妒忌。

林：正如舒琪所說，他花了兩年時間才完成這部電影，他也不好受的。

石：這套電影執行上是有問題的，旁白與影像……

李：剛才我已說過，你必須扭轉你的觀念，這套電影的旁白是十分豐富的。

王家衛的映畫世界

魏：其實，由剪接的角度可以看到，他是故意以影像去深化旁白，而不是將旁白用作解畫。以畫面為旁白鋪排多一個層次，而不是同步，是多層次的做法。

石：他說的旁白與畫面分開，其實並不是那麼難明的。這個形式不是很新，也可以接受，但要討論的，是運用的成功與失敗。有人覺得他成功，但我覺得他失敗。

林：我覺得旁白與影像，也不是完全分離，但每一場戲他想要說的東西太多。但就攝影來說，這是今年到目前為止最佳的一部，其中張曼玉拿燭台去找張國榮的一場，攝影師捉住了她的眼神，十分有力的交代了張曼玉的深情。

石：這套戲有很多地方，很有靈感，但有些亦十分失敗，如劉嘉玲的一場，就只得人頭。

舒：劉嘉玲一場許多人有意見，因為他交代的資料不多，而且十分含蓄，你可以說不足夠。

石：其實也不一定要知發生甚麼事。

舒：你似乎有些矛盾。

李：背景資料似乎是必須的。

石：在現今的影音世界，電影開場半小時大家仍摸不著頭腦，是很普通的事，但劉嘉玲一段，由頭至尾根本像廣告片。

李：劉嘉玲第二次出場，資料提供已多了。

林：到梁朝偉出現時，資料就更多了，可能劉嘉玲摸馬一段，許多人不接受。

石：有甚麼不接受，那是很普通的廣告片吧。

舒：你根本在自相矛盾。

（此時又七嘴八舌討論觀眾明白不明白。）

石：觀眾沒有需要一看就要解畫。

舒：我覺得不是，香港的主流觀眾絕對有需要知道發生甚麼事。

李：你在說你自己，我說的是主流觀眾。

石：你不要太輕視觀眾至得㗎！好普通的一個阿婆在家整天對住電視，甚麼都看到，他們看得多過我們。

李：我不敢輕視全部，但大部份的實際表現令人失望。

石：我覺得劉嘉玲那一點不用解釋到這樣深奧吧。

舒：問題不是深奧不深奧，而是在於你提出你不明白劉嘉玲那一段啊。

石：我不是說不明白，而是說他拍得差，最失敗就是那裡，剛才說過它有些場面很有靈感，但也有失敗的地方，是很明顯的。

李：可能有。但我認為你未找到正確的方法，你再看多幾次吧。

吳：剛才你說自己要求不是很高，但它失敗的地方可能有，即是你覺得它很完美，一些失敗地方都沒有。

李：我未敢下定論。

吳：是否你不明白，所以你未敢下定論。

李：不是不明白，而是對它exactly的成績未敢下定論，它的價值我肯定了，在香港片來說，這套戲是「超晒班」。

石：我和你的分歧就在這裡。

羅：一套戲的意義比解畫更重要。

石：正因為我們對王家衛有期望，他不是一般的導演，看他的電影，不能要求一般大眾化。我對不同層次的電影有不同層次的要求，像王晶的，便沒需要有很高的要求，但並不表示通俗的影片就較藝術影片差。

李：但好壞都是要分層次的。

石：我認為一套創意高的影片，我對它的要求特別嚴，反而對普通影片則沒有特別要求。

魏：但是我看過你寫的那兩份影評，完全沒有這個impression。

石：你知道我是每天寫影評，只可如此，你最好由我初寫王家衛的《旺角卡門》開始到《阿飛正傳》、《重慶森林》等再看，我承認他很有才華，但是我也認為他這次很失敗，我對王家衛要求不同，但對他某些作品我也不滿。不是他現在存在主義、後現代、結構呀等觀念，而是他實際的內容。

李：不僅是你，我們對王家衛的要求也高，但問題是你覺得失望，你要將他全部打倒，還說這套戲比普通香港電影還差。

石：好明顯，捧王家衛的人已很多，所以我這樣寫對他不會有甚麼影響的。這套戲需要用很多角度寫，我主要是想引起話題。

潘：但你很有影響力，你的文章出來後便有好多人鬧《東》片。

石：是嗎？在製作方面，我認為這套戲是浪費的，以王家衛來說，他根本不需要依靠明星。王家衛已是一顆明星了。

舒：我覺得工作方法是他個人的問題，我可以說我自己跟他合作的經驗裡，其實是很痛苦的，但這是另一個問題，可以茶餘飯後說，但不關乎到《東邪西毒》的成就、成敗。

李：所以錢，是他與他老闆的問題。

石：我覺得這是很個人的戲，用這麼多明星是反效果，好像林青霞的角色現在已是很俗。

李：那個角色一定要用林青霞，她在玩武俠片嘛，就是東方不敗那個形象。

石：林青霞只是一個賣點。

舒：問題是林青霞演好不好，我認為她演得極好。你覺得俗，是因為這部片拖延了兩年，兩年裡林青霞演了二十次這個角色。我覺得在這套戲裡所有演員，除了梁家輝表現比較弱之外，全部都很出色。

李：這套戲用新人無保證。

石：我覺得林青霞的角色用個男的來演更好。她演得多好只是一個招牌。

李：這是另一齣戲了。

潘：用這麼多卡士，其實是個包袱，每個人難以深刻著墨。

李：要看成品。八粒星是元素，最緊要駕馭得到，為甚麼要用這麼大卡士可說是創作以外的因素。我的保留是很多人都是第一次看，都有困難，因為它太反傳統。論自然，自不及《阿飛正傳》。

林：大家還未接受到它的手法。在這個手法裡，其實是有些問題，令它不完美。但第一步若連手法也不接受就難以討論。接受了，就可以逐條線講，如林青霞的ending有甚麼問題。這部戲在票房上難以論成敗，但肯定對電影工業造成很多衝擊，尤其是劇本上，結構很值得

參考，分開來可看他如何發展這個如此難說的故事。

舒：其意義是重要的。若你環顧香港，沒有一個導演可全面駕馭自己的作品，有些導演雖也編劇，但連技巧也談不上。王家衛所有作品都自己編劇，百分百駕馭，作品的完整性、結構精密的程度，真想不出有人可與之相比。《東邪西毒》的衝擊性是相等於《瘋劫》（1979）與《蝶變》（1979）出現時的感覺。三套電影很接近，無論從敍事觀點、劇本結構方法來看。其創意、突破性，對創作的極度要求，在香港電影長遠歷史來講，是絕對重要。

潘：石琪，你是否同意它的意義如此重大？

石：（遲疑一會）唔……可以這樣說，在創意、表現手法上，但未夠成功呀。比較詳細分析它好處的影評太少。你們好像把自己拋出影評界。這部戲應更多人寫，每一種意見應盡量發揮。

魏：讚彈也不重要，但要寫清楚自己的論點，鼓勵討論。這是影評的責任。

舒：這個時代傳媒沒有操守，好像《東邪西毒》十個gossip九個都是不正確，一個電話可以求證到也不求證，連找王晶補戲、找王晶剪接的報道也有（王晶一出，笑聲四起）。

石：這些新聞幫了宣傳。它不是大眾化的戲，若一開始就說它是藝術片，更沒有人理會，以這類片來說，票房算是不錯。

林：這部戲十分難得，已經很久沒有人就電影爭論。許多人也變得青春了。

李：它的重要性就在這裡，有分歧，就代表它一定有點甚麼。

林：一個老闆找王家衛，像娶個老婆，大家一定以為他會生個仔出來，傳宗接代，不過他生了個女！（眾人大笑）鄉親父老罵他不生仔，投資了這麼多錢，都想扼死個女。

李：可能家婆、丈夫暗中喜歡他生女呢。

吳：現在的批評也不一定針對浪費，像有人批評東邪與林青霞的一段關係「不知所謂」，簡單幾個字，已講出電影的破綻。至於東邪西毒，王家衛本想做到感情互相緊扣，想把東邪描繪成一個處處留情，卻終得不到最愛的人，但這個人物最後是空白一片。

李：你對東邪的批評一定程度上是合理的。但演員是一個given，有些東西是導演做不到。

石：梁家輝根本沒有甚麼機會做點甚麼。

林：梁家輝是有機會，他初遇林青霞時是有戲可做的。他摸她臉的一場就能表達他到處留情的性格。

舒：梁朝偉戲很少，卻已很突出，他的痛苦、他的等待、他的宿命都表露無遺，與劉嘉玲的迷惘都很突出。

林：張曼玉最後一場，真的用文字、用對白製造了高潮。

石：我只覺得兩個突出──張曼玉和張國榮。

林：王家衛讓重要的一點由張曼玉講。這麼多解決不了的問題，張曼玉就問東邪：「既然你知我在這裡，為何不告訴他？」但東邪說：「我答應了你，不告訴他。」原來是她製造出來的錯誤。這是《阿飛》的一個主題。

石：（幾乎與林紀陶同步說話）這是註定的，若果西毒與張曼玉結合了，結局也一樣，他不可以太投入那種感情，不可被那種感情縛住，但他又始終要那種感情，王家衛拍感情戲常常如此。又要要，又要走，像《阿飛正傳》、《重慶森林》，王菲喜歡這種感覺，溜到梁朝偉家裡，好像佔有了這個人，但又不想被梁朝偉佔有。他說喜歡她，她就害怕得要走。

林：我仍然覺得這是部商業電影，他用的都是商業元素。

石：我不同意就是這點，這部戲是有商業元素，但拍法又很不商業，始終有衝突。

李：不能說有些元素是商業，有些不商業。都是idea。

石：就是表達得不夠好。

舒：這個戲相對整個香港電影工業的環境來說，是很重要的。譬如侯孝賢、蔡明亮，他們

的環境容許他們做得更多，遇到的衝突、反對的聲音沒有那麼大。他們要承擔的是輕了。為甚麼王家衛要用這個卡士？這是承擔的一種方法。若不用這個卡士，根本拍不到這個戲。

李：完全暴露了目前發行制度的問題，卻要創作者承擔，他只是稍為不服從這個規矩。

林：如果你服從這個規矩，像我，便會將《東邪西毒》變為四部戲。卻只有王家衛可以召來八粒星，他們覺得跟王家衛拍到好戲。而他也知道這個卡士有甚麼影響力。

石：沒有需要找大卡士，我覺得它可以是一個很純很純的戲，也沒有必要返內地拍。可以很實驗。

李：你在說另一部電影。

（舒、李、石爭辯愈趨激烈。）

李：誰說商業不可以實驗，這就是工業的規矩。

林：每一個導演都想拍出自己的感覺，這感覺未必是當初寫劇本時那麼理智地寫出來的。我跟徐克合作過幾次。他到拍戲現場還不斷要修改，或要重新剪接，這是個理想的追求，不斷要挖。只有這樣，才可支持自己的創作，才有領導性。電影人都可從中（這些電影）吸收許多營養，可對自己的範疇重新思考。把《東邪西毒》變成四齣戲，可以是很商業的。

李：商業不商業是相對的。觀眾有潛質，只

是懶。

石：始終有一個雅俗的分別，不一定俗就是不好，有一些複雜、微妙的戲，不是一般觀眾可以理解。

（坐在一旁的舒琪又禁不住的說他自相矛盾。）

李：現實是這樣，但雅俗是互動的。影評可以做的，就是把小眾擴大，最理想就是小眾有小眾的發行系統。那時王家衛就不需要用八個卡士。

石：他現在已不需要。

林：王家衛在大眾電影的體系裡造成衝擊，也是好的，使整個工業不用重複自己。宏觀點看，若希望憑香港的小眾電影——即使有——來影響大眾電影導演，也不容易。若有些大眾可以接受的小眾電影也是好的。

石：這個可以講得通的。作品本身卻確實有些問題。我就覺得它的打太千篇一律了。都是那種鏡頭、偷格拍攝。

舒：不是的。三場戲有三場不同風格。梁朝偉有兩場打，第一場打兩下乾淨俐落，很日本式的，第二場是盤場大決鬥，不是打，而是自殺式，已經是很抽象，只有張學友那場打鬥很接近王家衛以前動作片的方法。像那個序幕，完全是程小東的打法，其實這是個很雜的戲。他的而且確是野心相當龐大，將武俠片所有元素都放進去，種種風格都找到，連古龍式都有。

李：他又不是照抄嘛！

（此時舒、李、石再同步說話，一輪混戰。）

舒：王家衛永遠是這樣的，他用了許多傳統的商業元素，大卡士，固定的類型，但出來的結局，永遠是你措手不及，即使很熟悉他的電影，也一樣措手不及。《東邪西毒》有金庸的東西、有張徹的東西、有古龍的東西、有黑澤明的東西，但合起來融化了，是一種很獨特的東西。完美是不可能的，要視乎你喜愛的程度、認同的程度。我們不是為它的完美而辯護，而只是希望大家可以接受這個電影。電影拍出來是否要去迎合觀眾的期待？還是倒轉頭，希望跟觀眾有一個交流。這才是重要的。問題是目前環境欠缺了這個氣氛，評論本應起這個作用，但沒有，相反加深了這樣的誤解。

李：觀眾通常是心急，一開頭不能掌握一切，便焦躁不安，拒絕接受。

舒：在戲院看時，是會被不耐煩觀眾騷擾。

李：簡單來說，是社會的錯。

石：怎能是社會的錯，這個社會不錯，可讓王家衛拍這樣的戲。

舒：不是社會讓他拍，是他自己爭取的。但社會的聲音好像不准他拍。

石：在其他社會，有很多事也做不成啊！（說時，他自己也忍不住笑。）

吳：香港導演的自由度也很大，大過很多地方，在荷里活就沒可能讓你這麼拍。

李：荷里活大公司真的沒有可能，但美國就有獨立製作。

潘：獨立製作又沒有這樣大卡士了。

李：獨立製作拍成名了，又可以入主流，過癮了，可找大明星拍。香港沒有這條路。

（一陣沉默，再次由林紀陶來打開悶局。）

林：《東邪西毒》是創作上的大突破，沒有人可超越他。

李：若果有一個人的才華、視野可跟王家衛媲美，他會是個很不同的人。根本大多數人拍武俠片就不會這樣拍。

潘：現在的爭論似乎在它是不是電影、是不是武俠劇。

舒：但你不能否認他的影像很厲害。

李：這正是他突破觀念的地方，突破一定要excessive，吸引你的注意力。

潘：但獨白與影像是否恰到好處，這是可以討論的。

李：我同意可以討論，但它是以獨白為主，你以為電影是一場一場戲做來的，但它是講出

來，再結合影像，某些moments就有戲。

林：它是武俠片，只不過不用一場大決鬥來結束，但它的人物塑造很具備武俠小說人物的特質。

石：文藝武俠片。

潘：Grace，你的看法？

藍：第一次看很不舒服，真的是caught me by surprise，為甚麼這樣？為甚麼這麼多說話。昨天再看，也不覺得是行不通，但仍有些地方是不夠順暢。對我來說，是個好嘗試。我很喜歡他的旁白，是精雕細琢的。

石：他是不是故意讓男角扮相都差不多？

舒：我想這是整體視覺設計，傳遞一種頹廢、滄桑、憔悴、宿命、沉迷的感覺。他的戲都是obsession。他就是由複雜開始，他自己也想慢慢去釐清脈絡。到目前來說，這已是他能做到最清楚的，連我也覺得他可以再清楚一點，但這是他個人的選擇，希望讓你去感受。

石：這個戲所有的人物，起碼所有男的都是同一個人的不同版本。（李、魏、舒皆稱是。）

李：女人也是，都是桃花。

石：所有男人都是張國榮，這可能是他的幻想，忽然之間他想做一個到處留情的東邪，然後他又想做一個較純樸的洪七，或想做盲俠，

所以個個樣差不多，但我仍然覺得可以清楚點，這就是功力問題，你實際要求到藝術技巧時，他未到班。整體來說，在創意、形式上可以做得更好。我始終覺得太簡略。這個戲，起碼要有兩個鐘頭。

李：你要求它傳統一點？

石：就算用旁白，也可以詳盡點。

舒：石琪的要求，是評論上的標準不同。我想再談卡士的問題。正因他用了這些卡士，卻沒有很傳統地用，譬如張國榮，我覺得這戲將會是他演戲生涯上最好的一部。他由頭至尾演出了irony，這在中國是不存在的，他把irony掌握得非常含蓄。

石：這不是沒有的，像北京流行的「調侃」。

舒：「調侃」只是「單單打打」。與irony不同。

石：張國榮的戲份很夠，張曼玉的也很夠，但許多地方都不夠。他是不是拍長了很多？

魏：他拍了很多，但剪片時要選擇。

舒：加多點就好只是石琪你的假設。

林：這部電影到此已是完整的成品，要令它更完整，就是評論文章。大家用不同角度去剖析它，去完成它。

後記

三個小時的討論惹來我們一連四天的翻天覆地，在漫長的翻聽錄音過程中，我們依然禁不住發笑，也捺不住就各家之言再開小會。

討論到了最後，雖然是誰也贏不了誰，誰也說服不了誰，但這也不是我們要的結果，因為討論的可貴，在於各抒己見的過程，而不是一個一致的結論——這也是這次記錄成了「長篇」連載的原因。

原刊於《信報》，1994年9月28至30日，分上、中、下三次刊出。

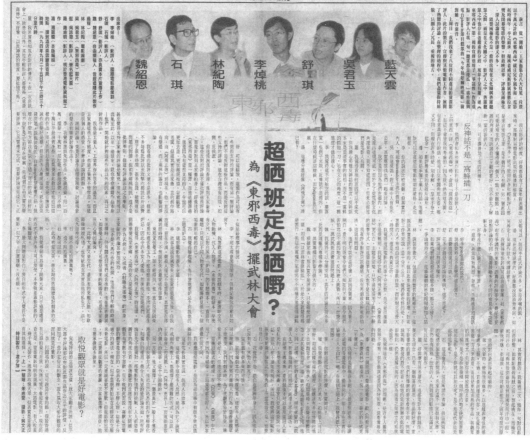

魏紹恩　石琪　林紀陶　李焯桃　舒琪　吳君玉　藍天雲

東邪西毒

超晒班定扮晒嘢？

為《東邪西毒》擺武林大會

反神話不是「當頭插一刀」

取悅觀眾就是好電影？

附錄二：
王家衛簡介

國際知名電影導演、編劇及監製。王家衛生於上海。一九八八年推出首部電影長片《旺角卡門》，兼任編劇及導演，佳評如潮。兩年後《阿飛正傳》獲得香港電影金像獎最佳電影、最佳導演等多項榮譽。一九九四年的《重慶森林》打入美國市場，也令他在國際影壇備受矚目。

一九九七年，王家衛以《春光乍洩》在法國康城影展獲得最佳導演獎，是首位獲得此一殊榮的華人得主，奠定其國際級導演的地位。二〇〇〇年的《花樣年華》在法國康城影展榮獲最佳男主角獎項，詩意而浪漫的影像風格風靡全球。二〇〇六年則獲邀出任第五十九屆康城影展評審團主席，是首名擔任該職的亞洲導演；同年獲法國政府頒授榮譽軍團騎士勳章，及於二〇一三年再獲法國文化及通信部頒授法蘭西藝術與文學勳章的「司令勳章」，表揚他對電影業的貢獻；他並於同年獲邀擔任第六十三屆柏林影展之評審團主席。而王家衛執導的第一部英語片《藍莓之夜》（*My Blueberry Nights*）亦成為二〇〇七年康城影展開幕影片。

其在世界各地引起巨大迴響的最新作品《一代宗師》除了成為第六十三屆柏林影展開幕影片外，亦榮獲第八十六屆奧斯卡金像獎最佳攝影及最佳服裝設計兩項提名，並分別於第五十屆金馬獎、第五十六屆亞太影展、第八屆亞洲電影大獎等電影頒獎禮得多項殊榮，更獲第三十三屆香港電影金像獎包括最佳電影及最佳導演等共十二項獎項。

附錄三：

作品簡介

撰寫：潘國靈、李照興、張詩薇

花樣的年華

監製：王家衛
剪接：張叔平
片長：2分28秒
2000 黑白

將多部三十至五十年代國、粵語片中的不同女
星黑白片段以蒙太奇剪接在一起，配上周璇演唱
〈花樣的年華〉的歌聲。

手

導演：王家衛
編劇：王家衛
攝影：杜可風
美術：張叔平
剪接：張叔平
音樂：Peer Raben
監製：王家衛、彭綺華
演員：鞏俐、張震
片長：40分鐘
2004 彩色

《愛神》（Eros）中其中一段，小裁縫和風塵女
子華小姐的故事。

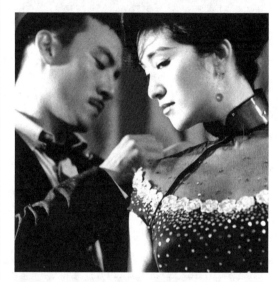

穿越9000公里獻給你

導演：王家衛
故事：王家衛、張叔平
演員：范植偉、張睿羚
片長：3分鐘
2007 彩色

《給康城的情書》（To Each His Own Cinema）
其中一段，寫電影院裡的無邊風月。

旺角卡門

華（劉德華）是旺角黑幫中一個不太成功的小頭目，手下烏蠅（張學友）經常為逞強而帶給華麻煩，但兩人情同手足，為對方赴湯蹈火在所不惜。一天，華的表妹娥（張曼玉）因病從大嶼山出來求醫，短暫投靠華，她於華家打理一切井井有條，令華開始領略家庭的溫暖，兩人感情滋長，無奈華人在江湖身不由己，令娥失望返回大嶼山。烏蠅死性不改，屢次闖禍，一次更得罪麻雀館大佬Tony（萬梓良），華拚命相救後，對這不成材的兄弟極為失望並有退出江湖的意圖。消極之際華決定往離島找娥，由此兩人正式墮入愛河，遠離江湖，度過一段短暫的溫馨日子。沒有大佬在身邊，烏蠅為了不要再被人看低，於是接下亡命的殺手任務。華知道後趕返市區欲制止，最後都阻不了悲情的結局。

導演：王家衛
編劇：王家衛
攝影：劉偉強
美術：張叔平
剪接：蔣彼得
音樂：鍾定一
監製：鄧光榮
演員：劉德華、張曼玉、張學友、萬梓良、張叔平
出品：影之傑
1988 彩色

/ 第8屆香港電影金像獎最佳美術指導及最佳男配角

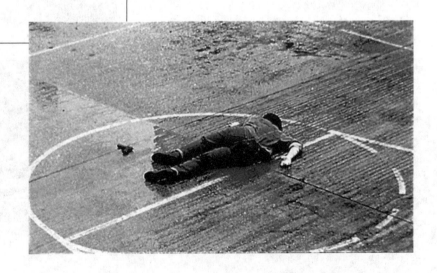

王家衛的映畫世界

阿飛正傳

浪蕩的富家子旭仔（張國榮）看上了在南華會小賣部工作的蘇麗珍（張曼玉），兩人由一分鐘朋友變作同居情侶。但旭仔常自比為一隻一生只落地一次的無腳鳥，臨死一刻也不清楚一生的最愛。所以未幾便跟蘇分手，之後結識舞女Lulu（劉嘉玲）又表現得若即若離。分手後蘇結識行beat的差人（劉德華），展開幾段淡淡的長路夜話。而旭仔因渴望知道生母身份而跟養母（潘迪華）鬧翻，決定到南洋尋找生母。在南洋期間，旭仔巧遇當日那差人，兩人都刻意隱瞞香港的經歷。旭仔因無錢買假護照而連累兩人在火車上遭人追殺，旭仔中槍，到最後一刻，才剖白一生對愛情的遺憾。結局，Lulu正要往南洋尋找旭仔，而另一新出現的角色（梁朝偉），就在異常低樓底的狹小閣樓上，整裝待發。

導演：王家衛
編劇：王家衛
攝影：杜可風
美術：張叔平
剪接：譚家明
音樂：陳明道
監製：鄧光榮
演員：張國榮、張曼玉、劉嘉玲、
劉德華、張學友、潘迪華、梁朝偉
出品：影之傑
1990 彩色

／第10屆香港電影金像獎最佳電影、最佳導演、最佳男主角、最佳攝影、最佳美術指導
／第28屆台灣電影金馬獎最佳導演、最佳女配角、最佳美術設計、最佳造型設計、最佳剪接、最佳錄音
／第36屆亞太影展評審團大獎、最佳導演、最佳女配角、最佳攝影

東邪西毒

荒漠的破屋中，歐陽鋒（張國榮）獨自經營他獨特的生意買賣：幫人「解決」麻煩。每年，好友黃藥師（梁家輝）都會在同一節令從東面而來跟他喝酒。這年黃帶備了叫「醉生夢死」的忘情酒給歐陽，據云喝過之後可以令人忘卻一切。當然，黃亦同時帶來遠方白駝山的消息。很多年前，在兄長結婚的那夜，年輕的歐陽鋒就離開了白駝山，因為新娘（張曼玉）正是他所愛的女人。這年黃的路過，同時引出更多傳奇人物的出現：精神分裂的慕容嫣（林青霞）、落泊天涯的盲武士（梁朝偉）、初出江湖的洪七（張學友）和堅毅不屈的孝女（楊采妮）等，當然更少不了那傳說般美的桃花（劉嘉玲）。許多年後，他們各據一方，成了武林中的傳奇人物。

導演：王家衛
編劇：王家衛
原著：金庸武俠小說《射雕英雄傳》
攝影：杜可風
美術：張叔平
剪接：譚家明、張叔平、奚傑偉、鄺志良
音樂：陳勳奇、Roel A. Garcia
監製：陳佩華、劉鎮偉（不具名）
演員：張國榮、梁家輝、梁朝偉、林青霞、張曼玉、劉嘉玲、張學友、楊采妮
出品：學者
1994 彩色

/ 第14屆香港電影金像獎最佳攝影、最佳美術指導、最佳服裝造型設計
/ 第1屆香港電影評論學會大獎最佳影片、最佳導演、最佳編劇、最佳男主角
/ 第31屆台灣電影金馬獎最佳攝影、最佳剪接
/ 第51屆威尼斯影展「奧撒拉」金獎

東邪西毒終極版
2008年的「終極版」是王家衛的重新剪輯版，全片以黃色為主色調，顏色更見飽和，反差更見強烈。新版配樂亦加入馬友友的大提琴，原有的配樂仍清晰可感，更多時是鋪墊著一層低迴的弦樂與管樂，整體感覺更加渾厚。

重慶森林

探員223阿武（金城武）失戀，打盡電話都找不到女友阿May，唯有沉溺在家中狂吃快將過期的鳳梨罐頭。金髮女子（林青霞）則是出入重慶大廈的黑道中人，被印巴籍人士黑吃黑後，被迫穿著高跟鞋跑了一整夜，及後在酒吧偶遇武。相處一晚後，女子翌日在call台留言，祝他生日快樂。武隨後走到經常光顧的快餐店，與新上班的阿菲（王菲）擦身而過，六小時後，菲愛上另一個探員663（梁朝偉）。663的空姐女友剛離開了他，菲拆了空姐還給663的信，拿了他家鎖匙乘他不在家時常溜進其家執拾打掃，終日自言自語的663卻不曾察覺。終於，663在打開家門時跟菲撞個正著，從而洞悉菲的心事。663後來相約菲到蘭桂坊California酒吧見面。但當晚菲沒出現，原來她真的去了美國加州，只留給他一張看不清目的地的登機證。

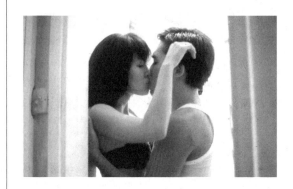

導演：王家衛
編劇：王家衛
攝影：杜可風、劉偉強
美術：張叔平
剪接：張叔平、奚傑偉、鄺志良
音樂：陳勳奇、Roel A. Garcia
監製：劉鎮偉
演員：梁朝偉、金城武、王菲、林青霞、周嘉玲
出品：澤東
1994 彩色

／第14屆香港電影金像獎最佳電影、最佳導演、最佳男主角、最佳剪接
／第1屆香港電影評論學會大獎推薦電影
／第31屆台灣電影金馬獎最佳男主角
／第7屆台灣《中時晚報》電影獎評審團特別大獎
／1994年斯德哥爾摩國際電影節最佳女主角及國際影評人獎

墮落天使

殺手（黎明）跟其經理人（李嘉欣）是好拍檔，他把一切決定交由經理人作主，雖然兩人從未見面，但合拍的默契令他們彼此有被關心與戀愛的感覺。經理人甚至會趁殺手不在時，上他的家幫他執拾房子。由於兩人恪守行事不可涉及感情的原則，故此縱使心有所感，但距離依然很遠。另方面，啞巴武（金城武）自幼便不願説話，跟老父相依為命，在城市流離幹著各種不同工作，機緣下遇見失戀的Charlie（楊采妮），於是把她當作初戀對象為她排難解紛。殺手按捺不住對經理人的幻想，終於破戒相約於咖啡室見面，並開始計劃退出殺手行列後的生活。可是在執行最後一次任務時，他被擊倒，但他卻高興終於可以做一次決定。沒有了最佳拍檔的經理人繼續過著飄浮的日子，在茶餐廳巧遇失戀的武。武用電單車載著經理人在午夜的馬路上疾馳，兩人短暫得著温暖。

導演：王家衛
編劇：王家衛
攝影：杜可風
美術：張叔平
剪接：張叔平、黃銘林
音樂：陳勳奇、Roel A. Garcia
監製：王家衛
演員：黎明、金城武、李嘉欣、楊采妮、莫文蔚
出品：澤東
1995 彩色

／第15屆香港電影金像獎最佳攝影、最佳女配角、最佳原創電影音樂
／第2屆香港電影評論學會大獎推薦電影
／第1屆香港電影金紫荊獎最佳攝影、十大華語片、最佳女配角
／第32屆台灣電影金馬獎最佳剪接、最佳美術設計

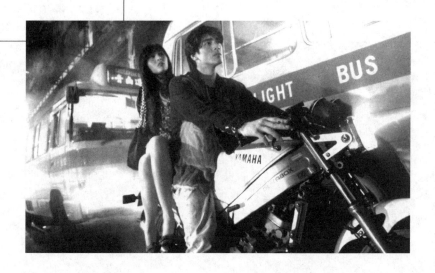

春光乍洩

黎耀輝（梁朝偉）與何寶榮（張國榮）流浪至阿根廷，那是地球上離香港最遠的一個角落。二人長期居住在一廉價小旅館，黎耀輝在探戈酒吧中工作維生。最初二人計劃到伊瓜蘇瀑布旅遊，可是途中迷路，旅程始終沒法完成。反而長期共處一室，爭執由是而起。二人有時共舞探戈，有時卻冷言對峙。漂流的處境令他們開始煩躁，黎甚至收起何的護照，令他無法回家。每次冷戰過後，何寶榮都會對黎説：「不如我們從頭嚟過。」但時好時壞的戀情，最終把二人帶上分叉路。何終於離開了黎，黎則遇上了來自台灣的小張（張震），並把他的遺憾錄在張的錄音帶中。最終黎獨個兒去了伊瓜蘇瀑布，小張則一路走至南端的世界盡頭。黎短暫返回布宜諾斯艾利斯，終於忍受不了走肉行屍的生活，決定回港。途經台北，到小張家人所在的夜市拿走了張的照片，然後乘捷運繼續上路。

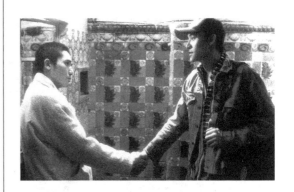

導演：王家衛
編劇：王家衛
攝影：杜可風
美術：張叔平
剪接：張叔平、黃銘林
音樂：鍾定一
監製：王家衛
演員：梁朝偉、張國榮、張震
出品：春光映画、Prenom H Co., Ltd.，瑞祐映畫社
1997 彩色

/ 第17屆香港電影金像獎最佳男主角（梁朝偉）
/ 第4屆香港電影評論學會大獎推薦電影
/ 第3屆香港電影金紫荊獎最佳男主角、十大華語片及最佳攝影
/ 第34屆台灣電影金馬獎最佳攝影
/ 第50屆康城影展最佳導演

花樣年華

一九六二年的香港，於報館工作的周慕雲（梁朝偉）與陳太太（張曼玉）先後來到同一層唐樓尋找出租的房間。未幾，他們成了鄰居。這是一個典型的小上海社區，兩戶人跟戶主好快就熟絡起來。不久，二人發現自己的配偶，竟跟對方一樣擁有同款的衣物配飾，從而開始懷疑彼此的配偶在搞婚外情。周與陳太太都想知道對方是怎樣開始的，於是兩人也像戀人般互相關懷，並慢慢戲假情真。但兩人強烈壓抑著這份愛，周為了避嫌，甚至搬往酒店進行小說創作，但這私人空間反而成了燃亮愛情的溫床。為了逃情，周決定遠赴新加坡工作，臨行前想問她：如果有多一張船票，你會不會跟我一起走？無奈緣份弄人，二人終究分隔。一九六六年，陳太太往尋周不獲，周回港訪舊址又發現人面全非。懷著失落與遺憾，周走到柬埔寨吳哥窟把心事長埋小洞。

/ 第20屆香港電影金像獎最佳男主角、最佳女主角、最佳剪接、最佳美術指導、最佳服裝造型設計
/ 2000年香港電影評論學會大獎最佳導演及推薦電影
/ 第6屆香港電影金紫荊獎最佳攝影、十大華語片
/ 第37屆台灣電影金馬獎最佳女主角、最佳攝影、最佳服裝設計
/ 第45屆亞太電影節最佳攝影及最佳剪接
/ 第53屆康城影展最佳男主角（梁朝偉）及最佳特別技術獎
/ 2000年德國漢堡電影節德格拉斯沙克獎
/ 2000年歐洲電影大獎國際電影放映獎
/ 2000年國際新電影及新媒體節長片大獎
/ 2000年加拿大蒙特利爾國際電影節電影特別獎
/ 2001年法國凱撒獎電影獎最佳外語電影
/ 2001年德國魯那獎最佳外語電影
/ 2001年英國獨立電影大獎最佳外語獨立電影
/ 2001年美國波士頓電影藝術評論學會大獎最佳攝影及最佳外語電影
/ 2001年紐約影評人協會大獎最佳攝影及最佳外語電影
/ 2002年阿根廷影評人協會大獎銀鷹獎最佳外語電影
/ 2002年美國影評人學會大獎最佳攝影及最佳外語電影

導演：王家衛
編劇：王家衛
攝影：杜可風、李屏賓
美術：張叔平
剪接：張叔平
音樂：Michael Galasso
監製：王家衛
演員：梁朝偉、張曼玉、潘迪華、雷震、
蕭炳林、張耀揚（聲音）、孫佳君（聲音）
出品：春光映画、Paradis Films
2000 彩色

2046

一九六六年，周慕雲從新加坡回到香港，在偶然的機緣下住進2047號房，開始賣文生涯，有時他彷彿完全忘掉了過去，但有時，他彷彿只是在欺騙自己，偶爾遇上某人某事，往事復又在他心底騷動。他遇上不同的女人——新加坡的職業賭徒蘇麗珍、在夜總會重逢的露露、住在2046號房的白玲、公寓老闆的女兒王小姐。然而，他跟她們都只是擦身而過，因為他還背負著太多的過去。

於是他在一部小說裡寫下《2047》這個屬於未來世界的故事，將生活點點滴滴化為文字，將對往昔的悼念，化為對未來的憧憬。故事裡有一列神秘火車，定期開往一個可以找回失落記憶的地方；在這列火車上，一個日本青年愛上了一個機械人。有時他覺得自己就是那個愛上機械人的青年。

也許有一天，他可以學會放棄，可以像那個青年登上離開2046的列車，遠離回憶之地，永遠不再回頭。

出品：春光映画、Paradis Films、Classic SRL、Orly Films、上海電影集團公司
製作：澤東電影有限公司
2004 彩色

/ 第24屆香港電影金像獎最佳男主角、最佳女主角、最佳攝影、最佳美術指導、最佳服裝造型設計及最佳原創電影音樂
/ 第11屆香港電影評論學會大獎最佳男演員及最佳女演員
/ 第10屆香港電影金紫荊獎最佳男主角及最佳攝影
/ 第41屆台灣電影金馬獎最佳美術設計及最佳原創電影音樂
/ 第49屆西班牙巴塞隆納聖喬帝電影節最佳外語片
/ 第49屆西班牙巴利亞多利德國際電影節最佳攝影及國際影評人協會獎
/ 2004年度歐洲電影獎最佳非歐洲電影
/ 2005年紐約影評人協會電影獎最佳外語片及最佳攝影
/ 2005年洛杉磯影評人協會電影獎最佳美術設計
/ 2006年美國國家影評人協會電影獎最佳攝影

導演：王家衛
編劇：王家衛
攝影：杜可風、黎耀輝、關本良
美術：張叔平
剪接：張叔平
音樂：梅林茂、Peer Raben
監製：王家衛、Eric Heumann、任仲倫、朱永德
演員：梁朝偉、王菲、鞏俐、木村拓哉、章子怡、劉嘉玲、張震
特別演出：張曼玉

藍莓之夜（*My Blueberry Nights*）

被不忠的男友拋棄以後，伊莉莎白（諾拉鐘斯飾）頓感迷惘失措。她每晚都到謝拉美（祖迪羅飾）的餐廳點食沒賣去的藍莓批，兩人經常相對夜談而成為了朋友，在過程中，謝拉美漸漸對她暗生情愫。有夜，他給沉睡在吧檯上的伊莉莎白吻去嘴角的奶油。

然而，伊莉莎白決意離開紐約，到美國各地展開為期一年的長途旅程以治療情傷、尋找真我。在旅途中伊莉莎白邊打工邊旅行，白天夜間都當侍應，遇上各式各樣的人物和故事：一對依然深愛對方但受困於生活矛盾的夫婦、一位與父親關係疏離但性格豪爽的女賭徒。伊莉莎白每到一個新地方都給謝拉美寄出一張明信片，兩人在不知不覺中萌生愛意。旅程中，伊莉莎白漸漸忘掉情傷，對愛情和人生的方向有了嶄新的領會。最後，她回到昔日出走之地，重新迎抱真愛，接受一直等待自己的謝拉美。

導演：王家衛
編劇：王家衛、Lawrence Block
攝影：Darius Khondji
美術：張叔平
剪接：張叔平
音樂：Ry Cooder
監製：王家衛、彭綺華
演員：Jude Law、Norah Jones、David Strathairn、Natalie Portman、Rachel Weisz
聯合出品：春光映画、Studio Canal
2007 彩色

/ 第60屆康城影展的開幕電影及參賽電影

一代宗師

一開始，這只是葉問的故事。他生於佛山，長於佛山，年少歲月，是金樓上下一場又一場的較量，直到來自東北的宮老爺子踏上金樓退隱江湖。

有人退，就有人進。宮老爺子獨生女宮二，白猿馬三，關東之鬼丁連山，一線天，誰才稱得上一代宗師？

有人要奪回自己的東西，有人要悟透決戰的奧義，有人永遠只能點火點燈，有人則在亂世洪流裡旁觀。

功夫，一橫一豎中，倒下，崛起，前赴，後繼。時代，一起一伏間，退散，重聚，反撲，躍進。

起於佛山，懸念東北，立足香港。這，再也不可能是葉問的故事，這是一段見自己，見天地，見眾生的宗師旅程。

／第33屆香港電影金像獎最佳電影、最佳導演、最佳編劇、最佳女主角、最佳男配角、最佳攝影、最佳剪接、最佳美術指導、最佳服裝造型設計、最佳動作設計、最佳原創電影音樂及最佳音響效果
／第20屆香港電影評論學會大獎最佳電影、最佳女演員
／香港電影導演會週年頒獎禮2014最佳電影、最佳導演、最佳女主角及最佳男主角
／第50屆台灣電影金馬獎最佳女主角、最佳攝影、最佳視覺效果、最佳美術設計、最佳造型設計及觀眾票選最佳影片
／第29屆中國電影金雞獎最佳男配角及最佳美術
／第32屆大眾電影百花獎最佳電影、最佳女主角
／第56屆亞太影展最佳女主角、最佳攝影
／第8屆亞洲電影大獎最佳電影、最佳導演、最佳女主角、最佳攝影、最佳美術指導、最佳造型設計及最佳原創音樂
／第4屆北京國際電影節最佳攝影、最佳女主角及最佳導演

導演：王家衛
編劇：王家衛、鄒靜之、徐皓峰
攝影：Philippe Le Sourd
美術：張叔平、邱偉明
剪接：張叔平、Benjamin Courtines、潘雄耀
音樂：梅林茂、Nathaniel Mechaly
監製：王家衛、彭綺華
演員：梁朝偉、章子怡、張震 、趙本山 、
小瀋陽、王慶祥、張晉、宋慧喬
出品：春光映画、銀都
2013 彩色

鳴謝

春光映画
澤東電影有限公司
寰亞電影發行有限公司
聯合文學雜誌
香港電影雜誌
電影雙周刊
自由時報
吉光電影有限公司
台北金馬影展執行委員會

王家衛
宋寶玲
李姿瑩
施求一
紀竺君
陳嘉上
黃海鯤
楊凡
Kristine Chan
Christopher Doyle
Ken Hui
Irene Lo
Norman Wang

也斯
石琪
何思穎
李焯桃
李照興
洛楓
家明
朗天
馮嘉琪
張偉雄
張鳳麟
黃志輝
湯禎兆
蒲鋒
潘國靈
劉嶔
邁克
魏紹恩
羅展鳳

杜敏
何慧玲
卓男
周桂人
林耀德
浩楠
袁蕾
荷瑪
彭怡平
登徒
舒琪
焦雄屏
楊慧蘭
樂正
盧燕珊
藍祖蔚
Wendy Chan
Suzanne Kai
Gary Mak
Tony Rayns

香港電影評論學會叢書 40

王家衛的映畫世界（2015版）

策劃：	香港電影評論學會
主編：	黃愛玲、潘國靈、李照興
編輯委員會：	李焯桃、林錦波、陳志華、鄭傳鍏、劉嶔
出版及項目主任：	鄭超卓
行政經理：	何美好
場景攝影：	潘國靈、李照興（除特別註明外）
協力：	沈逸彤、曾詩琦、彭嘉林、羅柏倫

《重慶森林》、《東邪西毒》、《東邪西毒（終極版）》、《墮落天使》、《春光乍洩》、《花樣年華》、《2046》、《愛神：手》、《藍莓之夜》、《一代宗師》劇照及畫面由春光電影發行授權使用，All Rights Reserved；《旺角卡門》及《阿飛正傳》劇照及畫面由寰亞電影發行授權使用。

王家衛簡介及《一代宗師》作品簡介資料由澤東電影有限公司提供。

本書文章及圖片除部份版權持有者未能接觸，均經授權刊載。倘有合法追索，定當遵照現行慣例辦理，並在此致謝。

香港電影評論學會有限公司
Hong Kong Film Critics Society Limited

地址：香港九龍石硤尾白田街30號賽馬會創意
　　　藝術中心L06-24室
　　　Unit 24, Level 6, Jockey Club
　　　Creative Arts Centre, 30 Pak Tin St.,
　　　Shek Kip Mei, Kln.
電話：(852) 2575 5149
傳真：(852) 2891 2048
電郵：info@filmcritics.org.hk
網址：www.filmcritics.org.hk

香港電影評論學會叢書 40

王家衛的映畫世界（2015版）

策劃：**香港電影評論學會**
主編：**黃愛玲、潘國靈、李照興**

責任編輯　**莊櫻妮**

書籍設計　**丘國強**

出版　　**三聯書店（香港）有限公司**
　　　　香港北角英皇道499號北角工業大廈20樓
　　　　Joint Publishing (H.K.) Co., Ltd.
　　　　20/F., North Point Industrial Building,
　　　　499 King's Road, North Point, Hong Kong

發行　　**香港聯合書刊物流有限公司**
　　　　香港新界荃灣德士古道220-248號16樓

印刷　　**陽光（彩美）印刷有限公司**
　　　　香港柴灣祥利街7號11樓B15室

印次　　**2015年1月香港第一版第一次印刷**
　　　　2024年4月香港第一版第十三次印刷

規格　　**16開（185mm × 235mm）464面**

國際書號　**ISBN　978-962-04-3720-5**
　　　　©2015 Joint Publishing (H.K.) Co., Ltd.
　　　　Published & Printed in Hong Kong, China.

更多好書請瀏覽三聯網頁：
http://www.jointpublishing.com